개정2판

문학과 예술의 사회사

일러두기

1. 주: 별도 표시 없는 본문의 주는 모두 옮긴이의 것이다. 원주는 책 끝에 붙였다.
2. 외래어 표기: 외국의 인명과 지명 등은 현지 발음에 가깝게 표기하는 것을 원칙으로 했다.
 단, 일부는 관용을 존중해 국립국어원의 표기를 따랐다.

문학과 예술의 사회사

I

선사시대부터
중세까지

아르놀트 하우저 지음
백낙청 옮김

창비

새로운 개정판에 부쳐

1974년부터 1981년에 걸쳐 한국어판이 간행된 아르놀트 하우저(1892~1978)의 『문학과 예술의 사회사』는 1999년에 개정번역본을 냈다. 그때는 책의 이런저런 꾸밈새를 바꾸는 작업뿐 아니라 임홍배(林洪培) 교수의 도움을 받아 번역에도 상당한 손질을 했다. 그러나 이번에는 실무진에 의한 교열 이상의 본문 수정작업은 하지 않았다. 주로 도판 수를 대폭 늘리고 흑백 도판을 컬러로 대체하며 본문의 서체와 행간을 조정하는 등 독자들이 한층 즐겨 읽을 판본을 마련한다는 출판사 측의 방침에 따랐다. '개정번역판'이라기보다 '새로운 개정판'인 연유이다.

출판사의 이런 결정은 여전히 많은 독자들이 이 번역서를 찾고 있기 때문일 터인데, '영화의 시대'라는 제목으로 책의 마지막 장을 거의 50년 전에 번역 소개했고 이후 단행본의 번역과 출간에 줄곧 관여해온 나로서는 고맙고 흐뭇한 일이 아닐 수 없다. 그러고 보니 이 책에 관해 글을 쓰는 것도 이번이 세번째다. '현대편'이라는 이름으로 지금의 4권이 처음 단

행본으로 나왔을 때 해설을 달았고, 개정번역본을 내면서는 해설을 빼는 대신 따로 서문을 썼다. 이번 서문에서 앞서 했던 말들을 되풀이할 필요는 없을 것이다. 번역과정을 비교적 소상히 전한 1999년판 서문은 이 책에 다시 실릴 예정이고, 1974년의 해설 중 비평적 평가에 해당하는 대목은 나의 개인 평론집(『민족문학과 세계문학 1/인간해방의 논리를 찾아서』 개정합본, 창비 2011)에 수록되었기 때문이다. 다만 이 책이 오늘의 한국 독서계에서 아직도 읽히는 데 대한 두어가지 소회를 밝혀볼까 한다.

『문학과 예술의 사회사』가 처음 나오면서부터 큰 반향을 일으킨 데는 당시 우리 출판문화의 척박함도 한몫했다. 예술사에 관한 수준있는 저서가 절대적으로 부족한 데다 사회현실을 보는 역사적 유물론의 관점 자체가 억압의 대상이었다. 이런 상황에서 구석기시대의 동굴벽화로부터 20세기의 영화예술에 이르는 온갖 장르를 일관된 '사회사'로 서술한 예술의 통사(通史)는 교양과 지적 해방에 대한 한 세대의 욕구를 충족시켜주는 바 있었다. 그런데 정작 그러한 특성은 원저가 출간되기 시작한 1950년대 초의 서양의 지적 풍토에서도 흔하지 않은 미덕이었음을 덧붙이고 싶다. 속류 맑시즘의 기계적 적용이 아닌 예술비평을 이처럼 방대한 규모와 해박한 지식 그리고 자신만만한 필치로 전개한 사례는 그후로도 많지 않았기에, 하우저의 이 저서는 ─ 20세기 종반 한국에서와 같은 폭발적 인기를 누린 적은 없었지만 ─ 오늘도 여전히 이 분야의 고전적 저술 가운데 하나로 꼽히는 것으로 안다. 저자의 개별적인 해석과 평가에 대한 이견이 처음부터 제기된 것은 당연한 일이지만, '예술사면 됐지 어째서 예술의 사회사냐'는 시비 또한 지속된다고 할 때, 예술도 하나의 사회현상이고 사회학적 분석의 대상으로 삼아 마땅하다는 저자의 발상은 지금도 여전히 필요한 도전임을 짐작할 수 있다.

한국어 번역본이 많은 독자를 얻은 이유 중에는 '문학과 예술의 사회사'라는 한국어판 제목이 오역까지는 아니더라도 문학의 비중을 약간 과장하는 효과를 낸 점도 있었지 싶다. 적어도 초판 당시에는 문학 독자가 여타 예술 분야 독자들보다 훨씬 많았고, 문학이 예술 논의의 중심에 있었기 때문이다. 공역자 세사람이 모두 문학도이기도 했다. 그런데 원저가 (저자의 협력 아래 작성된) 영역본으로 먼저 나왔을 때의 제목은 *The Social History of Art*, 곧 단순히 '예술의 사회사'였고, 이후 나온 독일어본의 제목 *Die Sozialgeschichte der Kunst und Literatur*에는 '문학'이 포함되었지만 여전히 '예술'이 앞에 놓였으니 한국어로는 '예술과 문학의 사회사'라고 옮기는 것이 정확했을 것이다.

이런 말을 덧붙이는 것은 일종의 후일담으로서의 잔재미도 있지만, 기대하던 만큼의 문학 논의가 포함되지 않았다고 느끼는 독자에 대해 해명이 필요할지도 모르기 때문이다. 하지만 정작 놀라운 것은, 서양의 학계에서는 주로 영화와 조형예술의 연구자이며 본격적인 문학사가(내지 문학의 사회사가)는 아닌 것으로 알려진 저자가 문학과 여타 예술을 자신의 일관된 관점에서 파악하면서 조형예술 논의에 버금가는 풍부한 문학논의를 선보인다는 점이다. 나 자신 문학도로서 저자의 평가에 동의하기힘든 대목도 없지 않지만, 문학 또한 엄연한 하나의 사회현상으로서 일단 사회학적 이해를 시도할 필요가 있다는 저자의 소신에 동조하면서 그의 실제 분석들이 사회학적 틀의 기계적 적용이 아니라 작품에 대한 저자 나름의 감수성과 비평감각에 의존하고 있음을 부인하기 어렵다. 전체적인 서술과 개별적인 작품 해석에 얼마나 공감할지는 물론 독자 한 사람 한 사람의 몫이다.

끝으로, 새로운 개정판을 마련해준 창비사에 감사하고 박대우(朴大雨)

팀장을 비롯한 실무진과 정편집실의 노고를 치하한다. 그리고 길고 힘들며 처음에는 막막하기도 하던 번역작업에 함께해준 염무웅(廉武雄), 반성완(潘星完) 두분 공역자에게 이 자리를 빌려 감사와 우정의 뜻을 전하고 싶다.

2016년 2월
백낙청 삼가 씀

개정번역판을 내면서

아르놀트 하우저와 이 시대의 한국 독자 사이에는 남다른 인연이 있는 것 같다. 좋은 책을 써서 외국에까지 읽히는 것이야 당연하다면 당연하지만 하우저의 『문학과 예술의 사회사』가 한국에서 읽혀온 경위는 그야말로 특별한 바 있다. 1951년 영역본 *The Social History of Art* (Knof; Routledge & Kegan Paul)으로 처음 나오고 53년에 독일어 원본 *Sozialgeschichte der Kunst und Literatur* (C. H. Beck) 초판이 간행된 책이 1966년에 그 마지막 장의 번역을 통해 한국어로 읽히기 시작한 것이 그다지 신속한 소개랄 수는 없지만, 당시 사정으로는 결코 느린 편도 아니었다. 그런데 이때 소개가 이루어진 지면이 마침 그 얼마 전에 창간된 계간 『창작과비평』 제4호였고, 그후 이 책의 번역작업은 창비 사업과 여러모로 연결되면서 역자들의 삶은 물론 한국인의 독서생활에 예상치 않았던 영향을 미치게 되었다.

나 개인이 『문학과 예술의 사회사』를 처음 읽게 된 계기는 지금 기억에 분명치 않다. 유학시절에 그 존재를 알고는 있었지만 정작 읽은 것은 『창

작과비평』창간(1966) 한두해 전이 아니었던가 싶고, 이어서 잡지의 원고를 대는 일에 몰리면서 이 책의 가장 짧고 가장 최근 시대를 다룬 장을 번역 게재할 생각이 떠올랐던 것이다. 원래는 독문학을 전공하는 어느 분께 부탁하여 제3호에 실을 예정이었는데 뜻대로 안되어 드디어는 나 자신이 영문판과 독문판을 번갈아 들여다보면서 「영화의 시대」편 원고를 급조해낸 기억이 난다. 이에 대한 반응이 좋아서 19세기 부분을 연재할 계획을 세우게 되었고, 이번에는 다른 독문학도를 찾다가 염무웅 교수(당시는 물론 교편생활을 시작하기 전이었는데)께 부탁을 했다. 일을 시작하고 보니 염교수 역시 혼자 감당하기에 버거운 일이었다. 결국 그와 내가 돌아가며 제7장(이 책 4권 제1장) 「자연주의와 인상주의」를 8회에 걸쳐 연재하게 되었다. 초고는 각기 만들었으나 그때 이미 서로가 도와주는 일종의 공역작업이었고, 이 작업은 나아가 두 사람이 『창작과비평』 편집자로 손잡는 데도 일조하였다.

이렇게 잡지에 연재를 해둔 것이 근거가 되어 1974년 도서출판 창작과비평사가 출범하면서 그 번역을 새로 손질한 『문학과 예술의 사회사 ― 현대편』이 '창비신서' 첫권의 자리를 차지하게 되었다. 지금 생각하면 '신서 1번' 자리를 번역서에 돌린 것이 좀 과도한 예우였다 싶기도 하지만, 아무튼 잡지에 처음 소개될 때부터 하우저가 한국 독서계에 일으킨 반향은 대단했다.

그 이유는 아마 여러가지였을 것이다. 첫째는 그때만 해도 우리말 읽을거리가 워낙 귀하던 시절이라 19세기 이래의 서양 문학과 문화를 제대로 개관한 책이 없었고, 둘째로는 역시 이 책이 범상한 개설서가 아니라 해박한 지식, 높은 안목에다 일관된 관점을 지닌 역작임에 틀림없었다는 점을 꼽아야 할 것이다. 게다가 한가지 덧붙일 점은, 당시의 상황에서 하우

저의 사회사적 관점이 온갖 말밥에 오르고 흰눈질은 당할지언정 필화를
일으키지는 않을 아슬아슬한 경계선에 있었다는 사실이다. 그리하여 이
책은 하우저의 부다페스트 시절 선배이며 그보다 훨씬 더 급진적인 정치
행로를 걸었고 사상적인 깊이로도 일일지장(一日之長)이 있었다 할 루카치
(G. Lukács)를 비롯하여, 당시 금기대상이던 여러 사상가·비평가·예술사가
들을 은연중에 대변하는 역할까지 떠맡았던 것이다. 아무튼 '현대편'에
이어 '고대·중세편'(1976) '근세편 상'(1980) '근세편 하'(1981)가 차례로 간
행되었고 한 세대 독자들의 교양을 제공한 셈이다.

　상황이 크게 바뀐 오늘 하우저가 다른 저자의 몫까지 대행하던 기능은
거의 사라졌다. 오히려 루카치를 비롯한 여러 사람의 저서와 함께 읽으면
서 하우저 고유의 관점이 무엇이고 그 장단점이 무엇인지를 좀더 냉정하
게 따지는 일이 가능하고 또 필요해졌다. 반면에 구석기시대의 동굴벽화
에서 20세기 초의 영화예술에 이르는 서양문화를 해박한 사회사적 지식
을 동원하여 독특한 시각으로 총정리한 책으로서의 값어치는 지금도 엄
연하지 않을까 싶다. 게다가 많이 나아졌다고는 해도 우리말로 읽히는 양
서의 수가 여전히 한정된 실정이라, 본서가 독자들의 관심을 계속 끄는
것은 당연한 일일 것이다.

　출판사 측에서 개정판을 내기로 한 결정도 이러한 독자의 관심에 부응
한 일이겠다. 역자들로서는 번역과정에 어지간히 힘을 들인다고 들였는
데도 시간이 갈수록 잘못된 대목이 눈에 뜨이고 더러 질정을 주시는 분
도 있던 참이라, 개정의 기회는 무엇보다도 반가운 것이었다. 하지만 모
두가 어느덧 다른 일에 휩쓸린 인생을 살게 된지라 연부역강(年富力强)한
동학의 도움을 빌리지 않을 수 없었으며, 그리하여 임홍배 교수에게 어려
운 부탁을 하게 되었다. 원문 교열을 비롯한 실질적인 개역작업 전반은

임교수의 노고에 힘입은 것임을 밝혀두어야겠다.

이번 기회에 각 권의 부제도 원본의 내용에 맞게 바로잡았다. '고대·중세'는 그렇다 치더라도 '근세'나 '현대'는 원저에 없는 구분법이며, 19세기를 다룬 제7장을 '1830년의 세대' '제2제정기의 문화' '영국과 러시아의 사회소설' '인상주의' 등으로 가른 것도 편의적인 조치였다. 그리고 현대편 끝머리에 실렸던 해설도 개정본에서는 빼기로 했다. 원래의 해설은 한국어판으로 저서의 앞부분이 출간 안 된 상태에서 원저의 전모를 요약하는 기능도 겸했던 것인데, 그런 설명은 이제 불필요하게 되었다. 또한 하우저의 다른 저서도 더러 국역본이 나오면서 저자에 대해 훨씬 상세한 소개도 이루어진 바 있으며, 해설에서 나 개인의 비평적 견해에 해당하는 대목은 졸저 『민족문학과 세계문학 I』(창작과비평사 1978)에 수록된 바 있으므로 이 또한 관심있는 독자가 따로 찾아보면 되리라 본 것이다.

개정판에도 물론 오류와 미비점은 남았을 것이다. 이에 대해서는 여러분이 수시로 꾸짖고 바로잡아주시기를 기대할 수밖에 없다. 그래도 이번 개정작업을 통해 그동안 수많은 독자들의 사랑에 조금이라도 보답하게 되었음을 기쁘게 여기며, 또 한 세대의 독자들에게 예전의 목마름을 급히 달랠 때보다 훨씬 차분하고 든든한 교양을 제공할 수 있기 바란다.

1999년 2월
백낙청 삼가 씀

구석기시대: 마술과 자연주의

신석기시대: 애니미즘과 기하학적 양식

마술사 또는 성직자로서의 예술가,
전문직업 또는 가내수공예로서의 예술

선사시대

Ⅱ

01 _ 구석기시대: 마술과 자연주의

'황금시대'(그리스 신화에서 말하는 문명 발달의 절정기)의 전설은 아득히 먼 옛날부터 있어왔다. 우리는 오래된 것을 존중하는 태도의 사회학적 원인이 무엇인지 정확히 모른다. 그것은 종족 내지 가족 간의 연대의식에서 나왔을 수도 있고, 자신의 특권에 세습적인 권위를 부여하려는 일부 특권층의 노력에 기인했는지도 모른다. 아무튼 더 나은 것이 반드시 더 오래되었을 거라는 느낌은 오늘날까지도 강하게 작용하고 있어서, 예술사가와 고고학자 들은 가장 마음에 드는 예술양식이 곧 근원적인 양식이라는 점을 입증할 수만 있다면 역사의 왜곡도 서슴지 않는 실정이다. 예술을 현실을 지배하고 통어하는 수단으로 보느냐 아니면 자연에 순응하는 방도로 보느냐에 따라 한편에서는 사물을 있는 그대로 파악하여 재현하는 자연주의적 작품이 예술활동의 최초의 형태였다고 주장하기도 하고, 다른 한편에서는 삶을 양식화(樣式化)하고 이상화하는 엄격한 형

식의 작품이야말로 가장 먼저 나온 것이라고 주장하기도 한다. 다시 말해서 이들 예술사가 및 고고학자가 전제주의 내지 보수주의로 기우는가 아니면 자유주의·진보주의 경향을 띠는가에 따라 기하학적인 모양을 중심으로 한 장식예술과 자연주의적·모방적인 표현형식 중 어느 한쪽을 더 오래된 것으로 받들게 되는 것이다.[1] 하지만 이런 견해 차이야 어찌 되었건 실제 유물들을 살펴보면 자연주의적 예술양식이 먼저 나왔음이 분명히 드러나며, 이는 연구가 진전될수록 더욱 의심의 여지가 없어진다. 그리하여 자연에서 동떨어져 현실을 양식화하는 예술이 더 근원적이라는 주장은 점점 더 지탱하기 어려워지고 있다.[2]

선사시대의 자연주의

그러나 선사시대의 자연주의에서 가장 흥미로운 점은 그것이 얼핏 보아 그보다 더 원시적으로 보이는 기하학적 양식에 앞서 나왔다는 사실이 아니다. 무엇보다 흥미로운 것은 이 자연주의 예술이 근대 예술사가 보여주는 전형적인 발전단계를 모두 포함하고 있다는 사실이다. 선사시대의 자연주의는, 엄격한 기하학적·형식주의적 양식을 신봉하는 연구자들이 흔히 주장하는 것과 달리, 순전히 본능적이고 발전 가능성 없고 몰역사적인 현상이 결코 아니다.

우리가 여기서 문제 삼는 자연주의적 예술은 처음에는 선(線)을 중심으로 대상을 비교적 딱딱하고 어색하게밖에 그릴 줄 모르는 모사(模寫)에서 출발해 드디어는 자유분방하고 재기 넘치며 거의 인상주의적이라 할 만한 수법에까지 이르는 예술이다. 그리하여 후기로 올수록 시각적 인상을 재현함에 있어 점점 더 회화적이고 순간적·즉흥적 효과를 발휘하는 법을 터득하고 있다. 소묘의 정확성은 비상한 숙달의 경지에 이르러 점차 그리

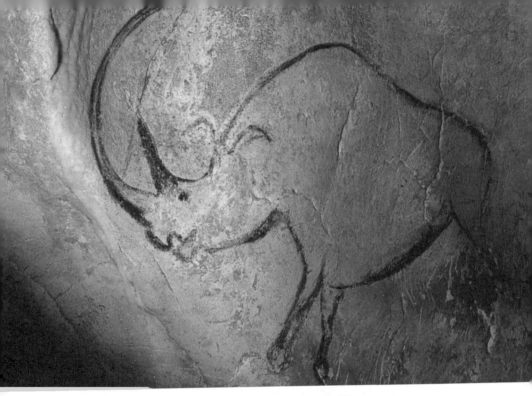

선사시대의 자연주의는 자유분방하고 재기 넘치며 인상주의적이라 할 만한
기법을 보여준다. 기원전 30000년경 프랑스 쇼베 동굴에 그려진 코뿔소.

기 어려운 자세나 각도에서 순간적인 신체의 움직임과 몸짓에 이르기까
지 더욱 대담한 생략과 중첩의 기법을 시도하기도 한다. 선사시대의 자연
주의는 결코 경직되고 정체된 하나의 공식이 아니라 변화무쌍한 살아 있
는 형식으로서 현실 재현이라는 과업을 위해 너무나 다양한 수단을 동원
하며, 그 성과도 천차만별이다. 선택을 모르고 충동에 의해서만 움직이는
'자연상태'는 이미 넘어선 지 오래인 반면, 틀에 박힌 예술적 공식을 만들
어내는 문명의 단계까지는 아직 요원했던 것이다.

　예술사에서 아마도 가장 수수께끼 같은 이러한 현상 앞에서 우리가 더
한층 곤혹감을 느끼지 않을 수 없는 것은, 어린아이의 그림이나 현대의
대다수 원시부족의 예술에서 선사시대 예술과 비슷한 현상을 전혀 찾아

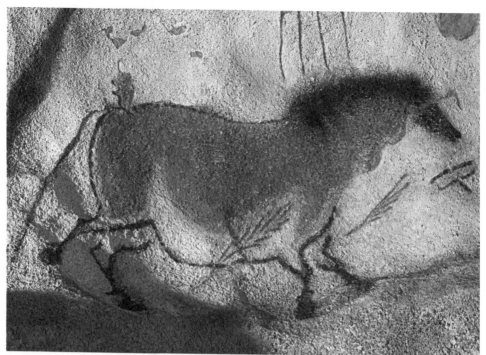

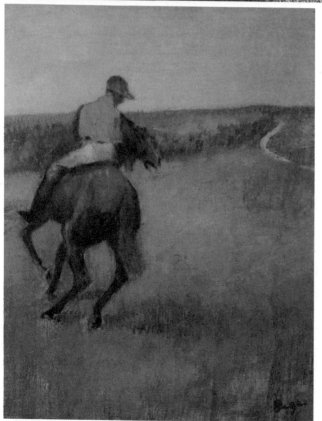

순간적인 동작을 묘사한 구석기시대 그림은 시대를 훌쩍 뛰어넘어 인상파 화가의 화풍을 연상시킨다. 기원전 15000∼10000년경 프랑스 라스꼬 동굴의 말(위)과 1889년경 드가의 「갈색 말을 탄 푸른 옷의 기수」(아래).

볼 수 없기 때문이다. 아이들의 그림이나 오늘날 원주민들의 예술은 감각의 소산이라기보다 이지(理智)의 소산이다. 즉 그들은 실제로 그들 눈에 보이는 것을 그리는 것이 아니라 그들이 알고 있는 것을 그린다. 시각에 들어온 모습 그대로를 그리는 게 아니라 대상에 대한 이론적 종합을 제시하는 것이다. 그들은 대상의 앞모양에 그 옆모양 또는 위에서 본 모양을 겹쳐 그리는가 하면, 그 대상의 속성에 관해 알 값어치가 있다고 생각되는 것은 하나도 빠뜨리지 않으며, 생물학적으로 혹은 주제상 중요한 요소는 실물보다 크게 그리고, 반면에 그 자체로는 아무리 인상적이더라도 당면 대상과의 관계에서 아무런 역할을 하지 않는 것은 완전히 무시해버린다. 그런데 구석기시대 자연주의 미술의 특징은, 근대 인상주의가 출현하기까지는 유례를 찾아볼 수 없을 만큼 직접적이고 순수하며 어떠한 이지적인 작용이나 제약도 받지 않은 형태로 시각적 인상을 재현하고 있다는 사실이다. 구석기시대의 그림에서 우리는 이미 현대 스냅 사진의 한 장면을 연상시키는 동작묘사를 발견하는데, 예술사에서 이런 현상이 다시 나타나는 것은 드가(E. Degas, 1834~1917)와 뚤루즈 로트레끄(H. de Toulouse-Lautrec, 1864~1901. 둘 다 프랑스의 인상주의 화가들이다)의 회화에 이르러서다. 따라서 인상주의에 대한 이해가 없는 이들의 눈에 흔히 구석기시대 그림들이 잘못 그려졌거나 불가사의하게 보이는 것도 무리가 아니다. 우리 현대인들이 복잡한 기구를 동원해서야 발견해낸 갖가지 뉘앙스를 구석기시대 화가들은 그대로 육안으로 볼 수 있었다. 이런 능력은 신석기시대에 이미 상실되었으며, 이 단계에서 벌써 인간은 감각적 인상의 직접성 대신 개념의 고정불변성에 의존하게 되었다. 그러나 구석기시대의 화가는 아직도 그가 실제로 보는 바를 그리며 어떤 특정한 순간에 한눈으로 포착할 수 있는 것 이상은 그리지 않는다. 그는 어린아이들의 그림이나 원시부족

예술을 통해 우리에게 익히 알려진 양식적 특징, 즉 시각적으로 서로 이질적인 요소를 이지적으로 연결하여 하나의 작품 안에 담는 방법을 아직 모르며, 무엇보다도 옆에서 본 얼굴의 윤곽에다 정면으로 본 눈을 그려넣는 기법 같은 것은 전혀 생소한 것이다. 근대예술이 한 세기에 걸친 투쟁 끝에 겨우 달성한 시각적 인식의 통일성을 구석기시대 회화는 처음부터 힘 안 들이고 지니고 있는 것처럼 보인다. 물론 그 방법을 개선해나가기는 하지만 근본적인 변화를 가하는 일은 없으며, 눈에 보이는 것과 보이지 않는 것, 눈으로 본 것과 머리로 아는 것 사이의 이원적 대립은 구석기시대 전체를 통해 조금도 찾아볼 수 없다.

생활의 방편으로서의 예술

이런 예술은 어떤 동기에서 무슨 목적으로 생겨난 것인가? 그것은 기록을 통해 보존하고 또 재현하지 않고는 못 배길 그런 삶의 희열을 표현한 것인가? 아니면 유희본능과 장식욕 — 빈 평면을 선, 형체, 패턴, 장식 등으로 메우고 싶어하는 충동 — 을 충족하기 위해서였던가? 여가의 산물이었는가, 아니면 어떤 실용적인 목적을 가진 것인가? 노리개였는가, 아니면 도구였는가? 일종의 사치품이자 위안물이었는가, 또는 생존투쟁을 위한 무기의 하나였는가?

우리가 아는 바로 이 예술의 작가들은 비생산적·기생적 경제단계에서 식량을 생산하기보다 채집 또는 노획하던 원시적 수렵민들이다. 짐작건대 그들은 아직 제대로 조직되지 않은 유동적인 사회생활을 영위했고, 고립된 소수집단으로 나뉘어 사는 원시적 개인주의 단계에 머물러 있었으며, 신이라든가 피안의 세계 또는 내세에 대한 신앙을 가지고 있지 않았다. 순전히 실용적 활동이 삶의 전부였던 이 시대에는 만사가 생존을 위

한 노력을 중심으로 진행되었음이 분명하며, 예술이라고 해서 식량 조달과 무관한 어떤 다른 목적에 이바지했으리라고 가정할 만한 근거는 전혀 보이지 않는다. 그 어떤 흔적을 놓고 보더라도 예술은 마술적 행위의 수단이었으며, 이러한 수단으로서 철두철미 실용적이고 순전히 경제적인 목표와 직결된 기능을 가졌음을 알 수 있다.

그런데 당시의 마술은 우리가 흔히 '종교'라고 이름 붙이는 것과는 전혀 동떨어진 것이었던 듯하다. 기도라는 것도 없고, 신성한 힘이나 존재를 숭배하지도 않았으며, 피안의 어떤 영적 존재들에 대한 신앙 같은 것이라고는 전혀 찾아볼 수 없다. 따라서 그것은 종교를 구성하는 최소한의 필요조건이라 일컬어지는 요인을 갖추지 못했다.[3] 그것은 전혀 신비스러울 것 없는 기술이자 사무적인 활동이며, 우리가 쥐덫을 놓는다든가 땅에 거름을 준다든가 수면제를 복용하는 것과 마찬가지로 비교(秘敎)나 밀의(密儀)와는 무관한, 수단과 방법의 적절한 응용이었다. 이 시대의 그림은 이런 마술의 도구였던 것이다. 즉 그림은 짐승이 그 속에 걸려들게 되어 있는 '함정'이었다. 아니, 이미 짐승이 걸려든 함정이었다고 말하는 게 좀더 정확할 것이다. 왜냐하면 그림은 대상의 재현이자 대상 그 자체며, 소망의 표현임과 동시에 소망의 달성이었기 때문이다. 구석기시대의 사냥꾼 예술가는 그 그림을 통해 실물 자체를 소유한다고 믿었고, 그림을 그림으로써 그려진 사물을 지배하는 힘을 얻는다고 믿었다. 그들은 그림 속의 짐승을 죽이면 실제의 짐승도 죽게 마련이라고 믿었다. 그들의 생각으로는 그림을 그리는 행위는 그들이 원하는 결과를 예비하는 것이었고, 이러한 마술적 시범에 뒤이어 실제 사건이 일어날 수밖에 없다고 보았다. 아니, 마술적 시범행위와 실제 행위 사이에 가로놓인 것은 (그들의 사고방식에 의하면) 아무런 실체가 없는 매개물인 시간과 공간뿐이므로

원하던 사건은 이미 일어난 것이라고 보았다. 따라서 이들의 마술은 결코 상징적인 대체행위가 아니라 현실적이고 실용적이며 직접적인 행동이었다. 생각으로 죽인다거나 믿음으로써 기적을 이룬다는 식이 아니라 현실적인 행위 그 자체, 구체적인 그림 그 자체, 실제로 그림에다 대고 쏘는 행동 그 자체가 곧 짐승을 잡는 마술을 이행하는 것이었다.

구석기시대인이 바위에다 짐승을 한마리 그렸을 경우 그는 진짜 짐승을 한마리 만들어낸 것이라 믿었다. 허구와 가상의 세계, 예술이나 단순한 모방의 세계는 현실의 경험과 분리된 독자적인 영역을 뜻하지 않았다. 그는 이 두 세계를 상호 대립시켜 생각하지 않고 그 하나가 다른 하나의 직접적인 연속이라 보았다. 예술에 대한 그의 태도는 인류학자 레비브뤨(L. Lévy-Bruhl)의 책에 나오는 어떤 쑤(Sioux)족 인디언의 사고방식과 같은 것이었을 게다. 이 인디언은 어떤 탐험가가 들소를 스케치하는 것을 보고 "저 사람이 우리네 들소를 여러마리 자기 책에 넣어간 것을 나는 안다. 내가 그 현장을 보았으니까. 그후로 우리는 들소 구경을 할 수가 없다"라고 말했다는 것이다.[4] 예술의 세계가 일상 현실세계의 연장이라는 이런 생각은, 비록 이후에 예술활동과 현실세계를 대립시키는 경향이 지배적인 것이 되기는 하지만, 결코 완전히 사라지지는 않는다. 자기가 조각한 여인의 모습에 반한 피그말리온(Pygmalion)의 전설은 이런 사고방식의 산물이다. 또다른 예로, 중국이나 일본의 화가가 나뭇가지나 꽃을 하나 그릴 경우 그것을 서양미술에서처럼 현실의 종합화·이상화 내지는 현실의 지양이나 수정을 꾀하는 것이 아니라 현실세계에 가지 하나, 꽃 한송이가 첨가된 것으로 생각하는 것도 비슷한 사고방식을 드러낸다. 이런 예술관은 화가에 대한 일화나 옛이야기들, 예컨대 그림 속의 어떤 인물이나 동물이 문을 통해 바로 실제 삶의 세계 속으로 걸어들어오는 이야기들에서

도 엿보인다. 이 모든 예에서 우리는 예술의 세계와 현실의 세계를 구분하는 경계선이 사라짐을 본다. 하지만 역사시대에 들어선 이후의 작품에서는 두 세계 간의 이러한 연속성이란 어디까지나 허구 속의 허구임에 반해, 구석기시대 회화에서는 그것이 명명백백한 하나의 사실이며 예술이 아직 전적으로 실생활에 봉사하고 있다는 증거가 되는 것이다.

예술과 마술

구석기시대 예술에 관해서는 다른 어떠한 해석도, 예컨대 그것이 장식욕이나 표현욕의 산물이라는 식의 여하한 설명도 성립할 수 없다. 이런 해석을 반박할 자료는 얼마든지 많지만, 무엇보다도 문제의 그림들의 위치가 가장 결정적인 반론이 된다. 즉 완전히 은폐되고 접근하기도 힘들며 조명이라곤 전혀 없는 동굴의 한귀퉁이에 그림을 그려놓아 '장식'으로서는 아무 소용이 없는 경우가 흔히 있는 것이다. 또 공간이 얼마든지 있는데도 한군데에다 그림 위에 또 그림을 겹겹이 그림으로써 장식적 효과를 애초부터 없앴다는 사실도 중요한 반박자료이다. 이러한 위치 선정은 이 그림들이 시각을 통한 심미적 쾌락을 제공하려는 목적으로 제작된 것이 아니고 다른 뚜렷한 목적이 있었으며, 이를 위해서는 어느 특정한 동굴속의 어느 특정한 부분 — 말할 것도 없이 마술에 가장 적합하다고 생각되는 부분 — 에 그림을 그리는 것이 제일 중요했음을 암시한다. 그림이 전시되어 있다기보다 차라리 은닉되어 있는 터에 장식적 의도라든가 심미적 표현욕·전달욕 운운할 여지는 없는 것이다.

벤야민(W. Benjamin)이 옳게 지적했듯이 예술작품을 낳는 데는 두가지 상이한 동기가 있다. 즉 단순히 존재하기 위해 만들어지는 것과 남에게 감상될 목적으로 만들어지는 경우이다.[5] 오로지 신의 영광을 위해서만

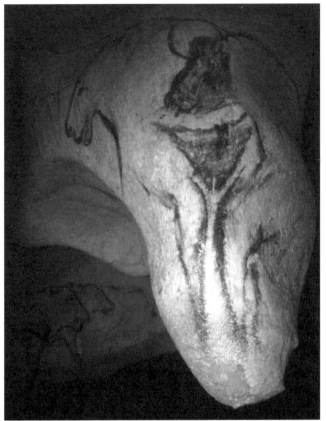

은폐되고 접근하기 힘든 곳에 그려진 그림들은 이 시대의 예술이 마술적 목적과 긴밀한 관계가 있음을 보여준다. 기원전 30000년경 프랑스 쇼베 동굴 속 귀퉁이에 그려진 들소.

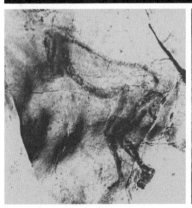
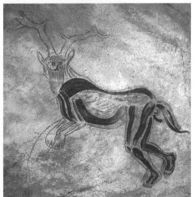

동물로 변장하고 짐승 흉내를 내며 춤추는 사람들은 구석기 예술의 마술적 목적을 보여주는 또 하나의 예다. 기원전 13000년경 프랑스 트루아프레르 동굴에 그려진 뿔 달린 사람(왼쪽)과 앙리 브뢰유의 모사도(오른쪽).

제작되는 종교예술이라든가, 정도의 차이는 있지만 예술가가 자신의 심리적 부담을 덜기 위해 만드는 일체의 작품은 사람의 눈에 띌 필요가 없다는 점에서 구석기시대의 마술적 예술과 통한다. 물론 마술의 효과 이외에는 안중에 없던 구석기시대의 예술가도, 비록 그가 심미적 성과를 실용적인 목적을 위한 하나의 수단으로밖에 생각지 않았다 할지라도, 자신의 작업에서 어떤 심미적 만족을 느꼈을 것이다. 이런 사실은 원시부족의 종교적 춤에서의 흉내내기와 마술의 관계에서 가장 분명히 엿볼 수 있다. 이런 춤에서 박진감 넘치는 모방의 즐거움이 마술이라는 실용적인 행위와 불가분하게 융합되어 있듯이, 구석기시대의 화가도 마술이라는 목적에 전념하면서도 짐승들 하나하나의 특징적인 모습을 여실하게 그려내는 작업 자체에서 큰 기쁨과 의의를 느꼈으리라는 것은 충분히 짐작이 가는 일이다.

이 시대의 예술이 적어도 그 의식적인 목표에서는 심미적 효과가 아니라 마술적 효과를 노린 것이었다는 가장 뚜렷한 증거는 이들 그림에 나오는 짐승들이 흔히 창이나 화살을 맞은 상태이거나 아니면 그림을 그린 다음에 그것들을 실제로 창과 화살로 찔렀다는 사실이다. 이 경우 그림 속의 짐승을 죽임으로써 실물을 죽이는 뜻이 있었음은 분명하다. 구석기시대 예술이 마술과 관련된 것이었다는 또 하나의 결정적 증거는 동물로 변장한 사람들이 그려져 있고, 이들은 대부분 마술행위의 일부로 짐승 흉내를 내는 춤을 추고 있다는 사실이다. 트루아프레르(Trois-Frères, 삐레네 산맥에 접한 프랑스 남부 아리에주 지역의 구석기시대 동굴벽화 유적지)의 경우가 좋은 예인데, 이런 그림들에 나타나는 여러 짐승의 모양이 복합된 가면은 마술의 의도를 배제하고는 이해할 수 없는 것이다.[6]

구석기시대 회화가 마술과 관련되어 있었다는 사실은 이 예술의 자연

주의적 성격을 가장 잘 설명해주기도 한다. 대상의 분신(alter ego)을 만드는 것을 목적으로 하는 그림은, 다시 말해서 단순히 대상을 지시하거나 모방하는 것이 아니라 문자 그대로 이를 대신하고자 하는 그림은 분명히 자연주의적일 수밖에 없다. 마술로 불러내려는 짐승은 그림에 그려진 짐승의 분신일 터이므로 이때 그림이 실물과 정확하고 충실하게 일치하지 않고는 나타날 수 없었다. 즉 마술이라는 목적이야말로 이 예술로 하여금 자연에 충실하지 않을 수 없게 만든 요인이었다. 실물을 닮지 않은 그림이란 단순히 잘못된 정도가 아니라 아무런 의미도 쓸모도 없는 비현실적인 것이었다.

예술작품을 남겼다는 확증을 가질 만한 가장 오래된 시대는 이 마술의 시대지만, 이에 앞서 '마술 이전'의 단계가 있었으리라고 추정된다.[7] 마술이 완성되어 그 기술이 공식화되고 의식(儀式)이 고정되기까지는 그 준비기간으로서 아직 마술이 확립되지 못한 채 암중모색하는 실험적 실천의 시기가 있었을 것이다. 마술의 주문(呪文)이나 양식은 하나의 틀을 이루기 전에 그 효력이 입증되어야만 했다. 그것은 단순한 추측이나 상상의 산물로 단숨에 생겨날 수 없고, 무수한 시행착오를 거쳐 발견되고 점진적으로 완성되었을 것이다. 마술 이전 단계의 인간은 실물과 그림 속 사본의 관계를 아마도 우연히 발견했을 가능성이 크다. 그러나 일단 발견했을 때 그것은 그의 마음속에 강한 인상을 주었음이 분명하다. 서로 닮은 것들의 상호의존성이라는 원리에 입각한 마술의 세계 자체가 바로 이 경험에서 우러났는지도 모른다. 여하튼 예술의 기초적인 양대 전제라고 지적된 바 있는[8] 관념들 — 한편으로 닮음과 모방의 개념과 다른 한편으로 무(無)에서의 생산이라는, 여하튼 창조 자체가 가능하다는 개념 — 이 마술 이전 단계의 실험과 발견의 과정에서 형성되었을 것이다. 동굴벽화 부근

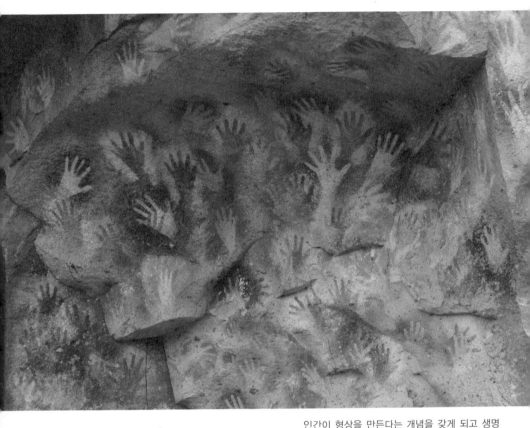

인간이 형상을 만든다는 개념을 갖게 되고 생명
이 없는 물체가 살아 있는 진품과 마찬가지라는 점
을 의식하게 되었음을 보여주는 작품이다. 기원전
13000~9500년경 아르헨띠나 리오 뻰뚜라스(Rio
Pinturas) 동굴의 암각화. 리오 뻰뚜라스는 '손의 동
굴'이라는 뜻이다.

에서 흔히 발견되는 손의 윤곽 모양은 분명히 실제로 손바닥을 눌러 만든 것인데, 이로써 아마도 처음으로 인간이 형상을 만든다는 개념 — 그리스어에서 '포이에인'(poiein, 형상화하다, 창조하다)의 개념 — 을 갖게 되고, 생명이 없는 인공적인 물체가 살아 있는 진품과 똑같을 수 있다는 가능성을 의식하게 되었을 것이다. 이런 유희는 애초에는 예술이나 마술 그 어느 것과도 상관이 없다가 먼저 마술의 수단으로 성립되고 난 뒤에 예술의 한 형태가 될 수 있었다. 구석기시대의 아무리 유치한 짐승 그림이라 할지라도 그것과 손바닥 자국의 간격은 너무나 크며 그 사이의 과도적 형태라 볼 만한 유적이란 일절 없기 때문에, 우리는 순전한 유희형식이 아무런 단절도 겪지 않은 채 곧장 예술형식으로 발전했다고는 가정할 수 없다. 오히려 밖으로부터의 어떤 매개작용이 개입되었다고 단정할 수밖에 없는바, 어쩌면 모사품의 마술적 기능이야말로 바로 이 연결을 가능케 한 요인이었기가 쉽다. 하지만 마술 이전 시대의 유희적 형상들조차 기계적으로나마 현실을 모사하는 자연주의 경향을 지녔으니, 그것을 어떤 추상적·장식적 원리의 표현이라고 보기는 어려운 것이다.

02_ 신석기시대: 애니미즘과 기하학적 양식

선사시대의 기하학적 양식

자연주의 양식은 구석기시대 끝까지, 그러니까 수천수만년간 지속되었다. 예술사에서 최초의 양식 변화를 이루는 전환점은 구석기시대가 신석기시대로 이행하면서 나타났다. 이때 비로소 체험과 경험에 개방적인 자연주의 경향이 물러나고, 경험세계의 풍성함을 등진 채 모든 것을 기하

학적 무늬로 양식화하려는 경향이 지배하게 된다. 자연에 충실하며 그때 그때 모델의 특징을 애정과 인내로써 묘사하려는 그림 대신에 사물을 충실히 그려낸다기보다 상형문자처럼 가리키는 데 그치는, 획일적이고 인습화된 기호가 나타난다. 예술은 이제 삶의 구체적이고 생생한 모습보다 사물의 이념이나 개념 내지는 본질을 포착하려 하고, 대상의 묘사보다 상징의 창조에 주력한다. 바위에 그려진 신석기시대의 그림들은 사람의 모습을 두어개의 단순한 기하학적 도형으로 암시하고 있다. 예컨대 수직선 하나로 몸뚱이를 나타내고 팔과 다리는 각기 위아래를 향한 반원 하나씩으로 표시하는 것이다. 마찬가지로 많은 학자들이 죽은 이의 모습을 간략화하여 나타낸 것이라고 생각하는[9] 멘히르(Menhir, 선돌)도 하나의 조각으로서 극도의 추상화를 보여준다. 이들 '묘비'의 평평한 면 윗부분에 해당하는 머리에서는 실제 인간의 머리가 갖는 둥근 모습은 전혀 찾아볼 수 없고, 장방형의 돌 자체로 나타내는 몸뚱이에서 그 머리를 구분해주는 것으로는 단지 선 하나가 있을 뿐이다. 눈은 두개의 점으로 표시되어 있으며 코는 입이나 눈썹과 함께 하나의 단순한 기하학적 형상을 이루고 있다. 그중에 무기를 갖고 있는 쪽이 남자요, 유방을 나타내는 두개의 반구형(半球形)을 가진 것은 여자다.

이렇게 철저히 추상화된 형식에 이르는 예술양식상의 변화는 아마도 인류 역사에서 가장 깊은 단절을 뜻한다고 할 문명 전반에 걸친 일대 변혁과 관련된 것이다. 이때 선사시대 인류의 물질적 환경과 정신구조에 일어난 변화는 너무나 근본적인 것이어서, 돌이켜보건대 그전의 생활은 모두 단순히 동물적 본능이었던 데 비해 이후의 모든 변화는 목적의식을 지닌 하나의 연속적 발전이라는 인상을 줄 정도다. 그 결정적이고 혁명적인 전환점을 이룬 계기는 바로, 인간이 식량을 채집하거나 수렵하는 식으

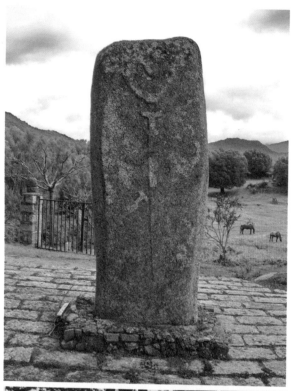

프랑스 꼬르시까 섬의 신석기시대 남자 멘히르(위, 기원전 1500년경) 와 영국해협 건지 섬의 여자 멘히 르(아래). 단순한 기하학적 형상으 로 극도의 추상화를 보여주는 선돌 들이다.

로 자연의 혜택에 기생하며 살아가는 대신 이제부터는 스스로 식량을 생산하게 되었다는 사실이다. 인간이 동물과 식물을 길들이게 되었다는 사실, 다시 말해 목축업 및 농업의 발견과 더불어 인간은 이제 자연에 대한 승리의 행진을 시작하며, 어느 정도는 운이라든가 우연이라든가 하는 운명의 지배에서 벗어나게 되는 것이다. 살림살이가 조직화된 시대가 시작되며 인간은 노동하고 관리할 줄 알게 된다. 식량을 저장하고 장래를 고려하며 가장 원초적인 단계의 자본축적이 이루어진다. 토지 개간, 가축 사육, 노동기구, 식량 저장 등의 최소한의 여건과 더불어 인류사회는 이제 계층 내지 계급의 분화가 시작되고 특권계급과 비특권계급, 착취자와 피착취자가 생겨난다. 노동의 조직화, 기능의 분업화, 직업의 분화가 발생하며 목축과 농업, 원료의 생산과 수공업, 공장생산과 가내노동, 남자의 일과 여자의 일, 농지의 경작과 그 방위 등이 점차 분업화되어가는 것이다.

식량의 채집 및 수렵 단계에서 목축과 농경 단계로 넘어감에 따라 생활의 내용만이 아니라 삶 전체의 리듬에도 변화가 일어난다. 여기저기를 떠돌아다니던 무리들은 일정한 장소에 정착하여 부락을 이루고, 뚜렷한 중심이나 조직이 없는 집단들 대신에 정착생활을 통해 상호 융합되고 조직화된 사회가 형성된다. 물론 고든 차일드(V. Gordon Childe, 1892~1957. 영국의 고고학자)가 올바로 지적하듯이 이러한 정착생활로의 전환이 어느 시기에 단숨에 이루어진 것은 아니다. 한편으로는 구석기시대의 수렵민들도 같은 동굴에 몇세대씩 살았는가 하면, 원시적인 농업과 목축업에서는 일정한 기간이 지나면 농지나 목초지가 황폐해짐에 따라 거주지를 주기적으로 바꾸어야 했다는 것이다.[10] 하지만 우리가 기억해야 할 점은, 첫째 농업기술의 개선과 더불어 토지의 황폐화가 점점 드물어졌다는 것이고, 둘

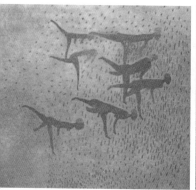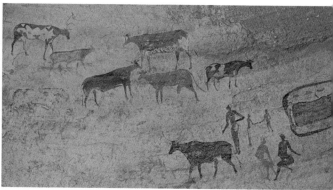

목축과 농경이라는 혁명적인 변화는 인간의 삶과 예술 모두에 지
대한 영향을 끼쳤다. 알제리 타실리 유적의 선사시대 그림 중 낟
알 줍는 여자들(왼쪽, 기원전 6000~5000년경)과 양치기와 젖소
(오른쪽, 기원전 4000년경).

째 농경업이나 목축업에 종사하는 인간이 그 생계의 근거가 되는 땅에 대
해 갖는 관계는 그가 어느 한군데에 머물러 있는 시간의 길고 짧음을 떠
나서, 일정한 동굴에 항상 돌아온다 치더라도 본질적으로 떠돌이 생활을
하는 수렵민의 경우와 전혀 차원이 다른 것이라는 사실이다. 토지와의 이
런 유대관계로부터 구석기시대의 산적(山賊) 같은 유동적이고 불안정한
생활과는 전혀 다른 형태의 생활이 발전했다. 새로운 경제형태의 결과로
채집·수렵시대의 다분히 무정부주의적인 산만함 대신에 어느정도 안정
된 생활양식이 나타났다. 무계획적인 약탈경제, 하루 벌어 하루 먹는 식의
연명방법 대신에 긴 장래의 일을 미리 고려하며 여러가지 상황이 전개될
가능성에 대비하는 계획적인 경제활동이 등장했다. 사회생활도 분산과
무정부상태의 단계에서 상호협력의 단계로, "각자가 제 먹을 것을 찾는
단계"에서[11] 집단적인 ── 그렇다고 반드시 공산제(共産制)일 필요는 없지

만 —— 노동공동체로, 즉 공동의 이해와 공동의 목적을 갖고 공동작업에 임하는 사회로 옮아간다. 개별 집단 내부에도 애매한 지배관계 대신에 어느 정도 중앙집권화되고 지도체계를 갖춘 공동체가 성립되며, 중심이랄 것도 없고 여하한 제도적 장치도 모르던 생활로부터 집과 마당, 농토와 목초지, 마을과 신전 등을 중심으로 한 생활로 옮아가게 되는 것이다.

마술과 애니미즘

마술과 주술 대신 종교적 의식과 예배행위가 등장한다. 구석기시대는 종교가 없는 시대였다. 인간은 죽음에의 공포와 굶주림에 대한 불안으로 가득 차 있었고 외부의 적과 식량의 결핍, 고통 또는 죽음으로부터 마술이라는 수단으로 자신을 방어하고자 했지만, 그에게 닥쳐오는 행운이나 불행을 그 현상의 배후에서 점지해주는 어떤 힘과 연결짓지는 않았다. 농경문화, 목축문화와 더불어서야 비로소 인간은 자신의 운명이 일정한 섭리와 의도를 지닌 힘들에 의해 지배되고 있다는 느낌을 갖게 되었다. 날씨가 고른 정도, 비와 햇볕, 천둥과 우박, 전염병과 가뭄, 토지의 비옥함이나 가축의 다산 여부 등에 의존하고 있다는 의식은 축복 또는 저주를 가져다주는 선악 사이의 온갖 신령이나 정령의 개념을 낳으며 신비스러운 미지의 존재, 압도적인 위력을 가진 초인적 존재, 초월적이고 절대적인 존재에 대한 관념을 낳는다. 그리하여 세계는 양분되고 인간도 자기 자신을 양분된 존재로 인식한다. 인류문화는 이제 애니미즘(animism, 모든 자연물에 정신, 정령 또는 의지가 있다고 믿는 신앙 또는 학설. 물활설物活說, 정령설精靈說이라고도 한다)과 정령숭배, 영혼신앙과 사자숭배(死者崇拜)의 단계에 이른 것이다.

종교적 신앙 및 의식의 발생과 더불어 생겨나는 것은 우상, 부적, 신성의 상징과 헌납품, 부장품, 묘비 등에 대한 수요이다. 여기서 종교예술과

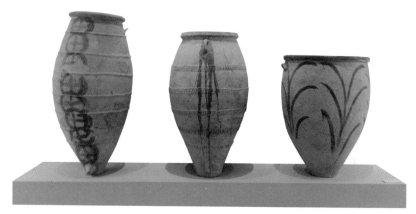

그리스 싼또리니에서 출토된 신석기시대 토기들. 이 시기 종교예술과 세속예술이 나뉘면서 수공업의 정신과 기술을 바탕으로 실제적인 용도를 지닌 작품들이 나타난다.

세속예술, 즉 종교적인 주제를 형상화하는 예술과 세속적인 장식을 위한 예술 간의 구별이 생긴다. 그리하여 이 시기의 유적 가운데서 우리는 한 편으로는 우상조각(偶像彫刻)과 무덤 장식 등의 유물을 보는 동시에, 다른 한편으로는 유희적인 형식 ── 대부분의 경우 젬퍼(G. Semper)가 주장하듯 이(주 1 참조) 실제로 수공업의 정신과 기술에서 나온 형식 ── 의 세속적 용 도를 지닌 토기들을 찾아볼 수 있는 것이다.

애니미즘의 입장에서 본 세계는 현실세계와 초현실세계, 눈에 보이는 현상세계와 눈으로 볼 수 없는 정령계(精靈界), 한정된 수명을 지닌 육체와 영원불멸의 영혼으로 갈라져 있다. 당시의 매장 의식과 관습에 비추어볼 때 신석기시대의 인간이 이미 영혼과 육체를 분리 가능한 별개의 것으로 생각하기 시작했다는 사실은 의심의 여지가 없다. 마술 중심의 세계관은 일원론적으로 현실을 단순한 상호연결의 형태로, 빈틈이나 단절이 없는 연속체의 형태로 파악하는 데 반해, 애니미즘은 이원론적이어서 그 지식

과 신앙을 이원적인 체계로 정립한다. 마술은 감각 본위로서 구체적인 것을 고수하는 반면, 이원론적인 애니미즘은 정신적인 것, 추상적인 것에 기운다. 전자의 경우 현세의 생활이, 후자의 경우 피안의 세계가 관심의 초점이 된다. 구석기시대 예술이 사물을 있는 그대로 실물에 충실하게 그려내는 데 반해 신석기시대 예술은 일상적인 경험의 세계와 양식화되고 이상화된 초현실세계를 대립시키는데,[12] 그 근본 원인은 바로 이러한 세계관의 차이에 있는 것이다. 하지만 애니미즘의 세계관과 더불어 예술의 이지화·합리화가 진행되기 시작하는 것도 사실이다. 구체적인 모습과 형체 대신에 상징과 암호, 추상과 생략, 일반적인 전형과 인습화된 기호 등이 사용되고, 누구나 알아볼 수 있는 현상이나 체험은 사유와 해석, 정리와 수정, 강조와 과장, 왜곡과 추상 등에 의해 대체된다. 예술작품은 이제 단순히 대상의 재현일 뿐 아니라 사유의 표현이며, 기억의 소산만이 아니고 상상력의 산물이기도 하다. 바꾸어 말하면 예술가의 마음속에 있는 감각적이 아닌 개념적인 요소가 감성적·비합리적 요소를 압도하게 된 것이다. 그리하여 실물의 모사는 점차 상형문자식의 기호로 변하며 사실성(寫實性) 넘치는 그림은 사실성이 전혀 없거나 거의 없는 일종의 속기 기호로 변모하게 된다.

궁극적으로 신석기시대의 새로운 예술양식을 낳은 요인은 두가지가 있다. 하나는 채집·수렵민들의 기생적이고 순전히 소비적이던 경제생활이 농경·목축민들의 생산적이고 건설적인 경제로 이행했다는 사실이고, 다른 하나는 구석기시대 마술 중심의 일원론적 세계관이 애니미즘의 이원론적 세계관으로 대체되었다는 사실인데, 이 세계관 자체도 새로운 경제형태의 산물이었다. 구석기시대 그림의 작자는 그 자신이 사냥꾼이었다. 따라서 그는 사냥꾼으로서의 예리한 관찰력을 갖지 않으면 안되었다.

희미한 발자국이나 냄새만으로도 어떤 특징을 지닌 무슨 짐승이 어디에 있으며 어디로 움직이는지 알아볼 수 있어야 하고, 유사점과 차이점을 간파하는 날카로운 눈과 갖가지 음향을 식별하는 예민한 귀를 가지지 않으면 안되었다. 그의 모든 감각은 외계를, 구체적인 현실세계를 향하게 마련이었다. 이런 태도와 능력이야말로 자연주의 예술에 쓸모있는 것이다. 그에 반해 신석기시대의 농사꾼에겐 이제 더이상 사냥꾼의 예리한 감각이 필요하지 않다. 그의 감각적 예민성과 관찰력은 퇴화하고 그 대신 다른 능력, 무엇보다도 추상화 및 합리적 사고의 능력이 개발된다. 이런 능력이야말로 농경·목축경제의 생산방식과 극도의 추상화·양식화를 지향하는 당시의 형식주의적 예술에 똑같이 필요한 것이었기 때문이다. 이 예술과 모사 중심의 자연주의 예술이 구별되는 가장 중요한 차이는, 현실을 근본적으로 동질적인 존재의 직접적인 표상으로 보지 않고 두개의 이질적인 세계가 '대결'하는 현장으로 파악한다는 점이다. 예술은 자체의 고유한 형식을 고수하면서 사물의 일상적인 모습에 맞선다. 예술은 이미 자연의 모방자가 아니라 그 반대이며, 현실의 연장으로서 현실에 뭔가를 덧붙이기보다 현실에 맞서 어떤 당위적인 형상을 제시한다. 이것은 애니미즘 신앙과 더불어 발생하여 이후 수백가지의 철학체계 속에 그때그때 새로운 모습으로 나타난 이원론으로서, 관념과 현실, 정신과 육체, 영혼과 형식 등의 대립으로 표현되며 이제는 예술의 개념과 따로 떼어 생각할 수 없게 되었다. 이런 이원론적 대립을 구성하는 요소들이 때때로 균형을 이루는 수도 있으나, 이 대립에서 오는 긴장은 서양예술의 어느 시기에나 — 엄격한 형식을 중시하는 시기든 자연주의적인 시기든 — 항상 감지할 수 있다.

│ 농경문화의 전통주의

　기하학적 모양을 위주로 하는 장식적·형식주의적 예술은 신석기시대와 더불어 시작된 이래 실로 오랜 기간 동안 아무런 도전도 받지 않고 지속되었다. 한 예술양식이 이렇게 오랜 기간을 지배한 일은 역사시대에 들어선 이래 어떠한 예술양식의 경우에도 ── 특히 엄격한 형식주의 자체로는 더욱이나 ── 다시 볼 수 없는 현상이다. 크리티, 미케네 예술을 제외하고는 청동기시대와 철기시대 전부, 고대 오리엔트의 예술과 그리스의 아케이즘(archaism, 옛것을 전범으로 삼는 것을 가리키며 미술용어로는 그리스 고전주의 시대 이전 '고풍古風'의 시기를 뜻한다. 이 책 제3장 2절 참조) 예술 전부를 이 양식이 지배하는데, 바꾸어 말하면 기원전 약 5000년에서 기원전 약 500년에 이르는 세계사의 시기가 한가지 예술양식의 지배하에 있었던 것이다. 여기에 비하면 이후의 양식들은 모두 단명한 셈이며, 후세의 기하학적 또는 고전주의적 양식들은 한갓 에피소드에 지나지 않는다. 그런데 추상적 형식원리에 지배되어 엄격한 구속을 받는 예술관이 그토록 오래 지속될 수 있었던 까닭은 무엇일까? 그 사이에 경제·사회·정치체제가 그토록 다양하게 변천했음에도 불구하고 한가지 예술관이 살아남을 수 있었던 이유는 무엇인가? 기하학적 형태 중심의 양식이 지배하던 시기의 예술관이 근본적인 동일성을 유지했다는 사실은, 비록 많은 개별적인 변화들이 있지만 이 시대 전체를 일관되게 규정해주는 단일한 사회학적 기본 요인을 반영하고 있다. 그것은 바로 경제활동을 엄격하고 보수적으로 조직화하며 독재적인 지배관계를 수립하고 사회의 모든 정신생활을 종교와 예배 중심으로 영위하는 경향으로서, 이는 한편으로 구석기시대 수렵민의 미처 조직되지 않은 원시개인주의적 집단생활과 뚜렷이 대조를 이루는 동시에, 그리스와 로마 또는 근대 시민계급의 경쟁의식에 가득 찬, 의식적으로 개인

주의를 신봉하는 분화된 사회생활과도 구별되는 것이다. 산적처럼 떠돌아다니며 하루하루를 살아가는 수렵민의 생활감정은 동적(動的)이고 무정부주의적이었다. 따라서 그들의 예술 역시 체험의 확대와 확산, 분화를 목적으로 하고 있었다. 그에 반해 생산에 종사하며 생산수단의 보존, 확보에 주력하는 농경민의 세계관은 정적(靜的)이고 전통주의적이며, 생활양식은 비개성적·고정적이고, 이 생활양식에 대응하는 그들의 예술 또한 인습적이고 변화를 모르는 것일 수밖에 없었다. 본질적으로 집단적이며 인습적인 농경사회의 노동방식과 더불어 문화생활의 전영역에서 틀에 박히고 탄력성 없으며 안정된 형식이 발생한 것은 너무나 당연한 일이었다.

 "하층 농민계급의 예술양식 자체의 특색인 동시에 그 경제적 본성의 특색인" 완고한 보수주의에 관해서는 회르네스(H. Hörnes)가 일찍이 역설한 바 있으며,[13] 고든 차일드는 이러한 정신의 특징을 나타내주는 현상으로서 신석기시대 어느 마을에서 발견된 토기들이 전부 똑같이 생겼다는 주목할 만한 사실을 지적하고 있다.[14] 도시의 변화무쌍한 경제생활에서 멀리 떨어져 발전한 지방의 농민문화는 이후로도 한 세대에서 다음 세대로 전수되는 엄격히 규제된 생활을 충실히 고수하는데, 근대의 농민예술에서도 우리는 선사시대의 기하학적 양식을 닮은 형식주의적 특색을 상당히 많이 찾아볼 수 있다.

 예술양식이 구석기시대의 자연주의에서 신석기시대의 기하학주의로 변천함에 있어 과도적인 중간단계가 전혀 없었던 것은 아니다. 이미 자연주의의 전성시대에, 인상주의를 지향하는 프랑스 남부와 에스빠냐 북부의 예술과 때를 같이하여 인상주의보다는 표현주의에 가까운 일련의 그림이 에스빠냐 동부에 나타나는 것을 볼 수 있다. 이들 그림의 작자는 신체의 움직임과 그 리듬에 모든 신경을 집중했던 듯 되도록 강렬하고 암

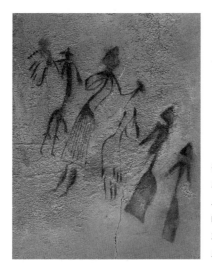

강렬한 표현을 위해 팔다리의 비례와 몸의 형태를 고의로 왜곡하는 표현주의는 구석기시대 자연주의에서 신석기시대 기하학주의로 넘어가는 과도기에 나타난다. 기원전 10000~7000년경 그려진 에스빠냐 까딸루냐 지방 꼬굴 동굴의 춤추는 사람들. 앙리 브뢰유 모사도.

시적으로 표현하기 위해 사지의 비례를 고의로 왜곡한다. 희화적으로 긴 다리며 말이 안되게 홀쭉한 상체, 비뚤어진 팔, 비틀린 관절 들을 그리곤 하는 것이다.

하지만 이러한 표현주의도 후일에 나타난 모든 표현주의와 마찬가지로 그 근본적인 예술적 충동에서는 자연주의와 원칙적으로 대립되는 것은 결코 아니다. 다만 이런 그림들의 과장된 강조와 그에 따라 단순화된 형상이 실물 그대로의 비례와 모습을 간직한 경우보다 양식화와 도식화의 첫걸음이 되기에 더 용이했을 뿐이다. 신석기시대의 기하학주의로 넘어가는 본격적인 과도단계를 이루는 것은 오히려 앙리 브뢰유(Henri Breuil, 1877~1961. 프랑스 고고학자. 유럽과 아프리카 선사시대 동굴예술의 권위자)가 구석기시대 예술의 마지막 단계에서 발견하여 자연주의 형식의 '인습화'라고 일컬은 바 있는, 윤곽이 점차 단순화·획일화되는 과정이다.[15] 브뢰유는 자연주의적 화법이 점점 산만해지고 갈수록 추상화·경직화·양식화되는 과

정을 서술하면서, 이러한 관찰을 바탕으로 신석기시대의 기하학적 양식이 자연주의에서 발생했다는 학설을 주장하며, 이 과정이 예술사 자체에서는 아무리 원활하고 연속적인 것이었다 할지라도 현실의 온갖 조건들과 무관할 수는 없었을 것이라고 말한다. 이 경우 양식화는 두가지 방향으로 진행된다. 그 하나는 분명하고 이해하기 쉬운 의사소통 방법을 찾아내는 것이고, 다른 하나는 단순하고 사람들의 마음에 드는 장식형태를 만들어내는 일이다. 그리하여 우리는 구석기시대 말기에 조형예술의 세가지 근본 형식인 '모방'과 '사실 전달'과 '장식', 바꾸어 말하면 자연주의적 모사와 상형문자적 기호 및 추상적 장식의 세가지 모두가 이미 형성되어 있음을 확인하게 된다.

| 예술사회학의 모호성

자연주의에서 기하학주의로 옮아가는 여러 과도적 형식은 경제생활에 있어 식량의 채집·수렵에서 생산으로 이행하는 과정의 여러 중간형태에 상응한다. 농경업과 목축업의 맹아는 아마도 일부 수렵민들 사이에서 알뿌리를 보존한다든가 선호하는 짐승 ─ 나중에는 아마 토템 동물이었을 것인데 ─ 을 살려두는 데서 이미 싹텄다고 할 수 있다.[16] 따라서 예술의 영역에서건 경제의 영역에서건 새 시대로의 전환은 돌발적인 것이 아니며 옛것이 새것으로 서서히 바뀌어갔다고 보아야 할 것이다.

그리고 이 두 영역의 과도적 형태들 사이에도 기생적인 수렵생활과 자연주의, 또는 생산적인 농경생활과 기하학주의 사이에 존재하는 것과 똑같은 상관관계가 있었을 것이다. 실제로 근대 원시민족의 경제·사회사를 살펴보더라도 이러한 상관관계가 결코 우연적인 것이 아니라 전형적인 것이라는 확증을 얻을 수 있다. 예컨대 부시먼(bushman, 남아프리카 보츠와

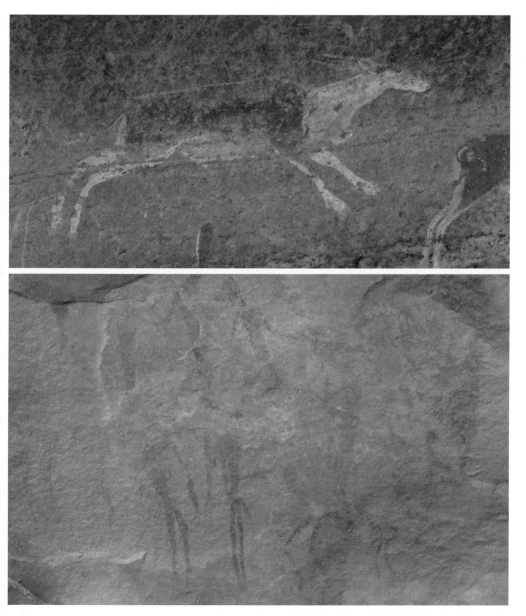

구석기시대의 자연주의와 신석기시대의 표현주의를 보여주는
부시먼 싼(San)족의 바위그림들. 일런드영양(위)은 남아프리카
공화국 드라켄즈버그 공원에서, 사람들(아래)은 남아프리카공
화국 쎄더버그 지역에서 볼 수 있다.

나와 나미비아에 걸쳐 있는 칼라하리 사막에 사는 민족)의 경우 여전히 구석기시대인과 같은 수렵민이자 유랑민이며 '각자가 자기 먹을 것을 구해 먹는' 발전단계에 있고 사회적 공동작업을 알지 못하며 악령이나 정령을 믿지 않고 원시적 주술과 마술의 단계에 머물러 있는데, 이들이 만들어내는 예술 역시 구석기시대의 그림과 놀랄 만큼 유사한 자연주의적인 작품들이다. 그런가 하면 서부 아프리카 해안의 흑인 종족들은 생산적인 농업을 영위하고 부락생활을 하며 애니미즘을 신봉하는데, 예술의 영역에서 이들은 신석기시대 사람들처럼 엄격한 형식주의자이며 기하학적 모양에 따른 추상적인 작품들을 만들어내고 있다.[17]

여러 예술양식의 이러한 경제적·사회적 조건에 관해 구체적으로 말할 수 있는 것은, 자연주의는 개인주의적·무정부주의적 생활양식과 일종의 무(無)전통성 및 고정된 관습의 결여 그리고 현세적 세계관과 결부되어 있다는 것, 이에 반해 기하학주의는 통일적 조직을 만들려는 경향과 영속적인 질서 그리고 대체로 현세의 피안을 지향하는 세계관과 일치한다는 정도이다. 이런 상관관계를 확인하는 것 이상의 여하한 주장도 모호한 개념의 조작에 의존하기 십상이다. 기하학주의적 예술양식과 초기 '농민민주제'에서의 공산적 경제생활의 상관관계를 정립하고자 한 하우젠슈타인(W. Hausenstein)의 주장도 이런 모호한 개념들에 바탕을 두고 있다.[18] 그의 주장에 따르면 그 두가지 현상에서 모두 권위주의 경향, 평등화 또는 계획화 경향을 찾아볼 수 있다는데, 이것은 이 개념들이 예술의 영역과 사회학의 영역에서 각기 다른 의미로 쓰인다는 사실을 간과한 것이다. 또한 이 개념들을 그가 하는 식으로 모호하게 사용해도 좋다고 한다면, 어떤 한 예술양식이 실제로는 수많은 사회형태와 연결될 수도 있고 동일한 사회체제가 다양한 예술양식과 공존할 수도 있다는 사실을 고려하지 않

는 셈이다. 정치학 용어로 '권위주의적'이라는 말은 독재정치와 사회주의, 봉건제도와 공산주의 사회 그 어느 것에도 해당할 수 있는 데 반해, 기하학주의적 예술양식의 분포 범위는 그보다 훨씬 좁다. 즉 사회주의 예술을 내포하지 않음은 물론, 독재체제하의 예술 전부를 내포하는 개념도 못 되는 것이다. 그런가 하면 '평등'의 개념은 예술에서보다 사회학에서 훨씬 좁은 의미를 지닌다. 정치적·사회적 의미로 쓰일 때 그것은 어떠한 종류의 독재체제와도 양립할 수 없는 말이지만, 예술의 영역에서는 단순히 '초개인적'이라든가 '비개성적'이라는 정도의 의미를 지닐 수 있으므로 완전히 상이한 여러 사회질서들이 낳은 예술에 적용될 수 있는데, 다만 민주주의나 사회주의의 정신과는 가장 거리가 먼 셈이다. 사회학적 의미의 '계획'과 예술의 '계획' 사이에는 아무런 직접적인 연관성이 없다. 사회와 경제 영역에서 통제되지 않는 자유경쟁을 배격한다는 의미의 '계획'은, 아주 미세한 부분까지 명시된 모형이나 규범을 엄격히 준수하는 예술상의 '계획'과는 기껏해야 비유적 상관성을 지닐 수 있을 뿐이다. 양자는 각기 그 자체로 완전히 다른 원칙을 뜻하며, '계획된' 사회·경제체제하에서 형식적으로 자유롭고 개인적·즉흥적 형식들을 만끽하는 예술이 지도적인 위치에 오르는 것은 얼마든지 가능한 일이다.

정신적 현상을 사회학적으로 해석하려 할 때 부닥치는 가장 큰 위험은 바로 이러한 개념의 모호한 사용인데, 그것은 또한 우리가 가장 흔히 빠지는 함정이기도 하다. 여러가지 예술양식과 그때그때의 지배적 사회형태 사이에 결국은 일종의 비유에 지나지 않는 색다른 상관관계를 찾아내는 것처럼 쉬운 일은 없으며, 이런 대담한 유추로 사람들의 이목을 끌어보려는 생각만큼 큰 유혹도 없다. 하지만 이런 것은 일찍이 베이컨(F. Bacon)이 말한 '우상(偶像)'들과 마찬가지로 진리 탐구에 치명적인 것으로

서, 그가 경고한 네개의 우상에 이어 '모호성의 우상'(idola aequivocationis)이라 이름 지어도 좋을 것이다.

03_ 마술사 또는 성직자로서의 예술가, 전문직업 또는 가내수공예로서의 예술

구석기시대의 동물 그림 작자들은 모든 정황에 비추어볼 때 '직업적' 사냥꾼들이었음에 틀림없다. 그들이 짐승들을 속속들이 알고 있었다는 사실 하나만으로도 이 점은 거의 단언할 수 있다. 따라서 이들이 '예술가' — 또는 이에 해당하는 당시의 명칭이 무엇이었든 — 로서 식량 조달의 의무로부터 완전히 해방되어 있었다고 보기는 어렵다.[19] 하지만 약간의 직업분화 — 비록 그것이 이 영역에 한정되었을지라도 — 가 이미 진전되고 있었다고 믿을 만한 증거도 없지 않다. 만약 우리가 추측하듯이 이 동물 그림들이 실제로 마술을 위해 활용되었다면 이런 작품을 만들어낼 능력을 가진 사람들도 분명 마술적 재능을 타고난 사람들로 인식되고, 마술사로서 존경의 대상이 되었을 것이다. 이는 다시 말해 그들이 어느정도 특권적 지위를 누리고 식량 조달의 책임을 부분적으로나마 면제받았음을 뜻한다. 더구나 고도로 발달한 구석기시대의 회화기술로 미루어볼 때 그것을 그린 사람이 딜레땅뜨가 아니라 훈련된 전문가로서 자기 생활의 상당 부분을 예술의 학습과 실천에 할애하여 하나의 독립된 직업을 이루고 있었음을 알 수 있다. 또한 다른 유물들과 더불어 발견된 '스케치'와 '초벌그림', 또는 선생이 손을 본 흔적이 있는 '학생 그림'들은 화가라는 직업이 사제관계에 따른 학파라든가 지역별 유파와 전통을 갖출 정

도로 전문화되었음을 시사해주기도 한다.[20] 그렇다면 '화가 겸 마술사'인 이들이야말로 전문화 및 직업분화를 이룬 최초의 본보기인 셈이다. 어쨌든 이제 화가가 아닌 여타의 마술사 내지 주술사와 더불어 일반대중과 구분되는 그들은, 특수한 재능의 소유자로서 훗날 특별한 능력과 지식뿐 아니라 일종의 지배자로서의 권위까지 내세우며 모든 일상적인 노동과 단절하는 본격적인 사제계층의 선구자가 되는 것이다. 그런데 일정한 신분의 사람들이 부분적으로나마 직접적인 식량조달 활동에서 면제되었다는 사실은 그만큼 사회가 발전된 단계에 이르렀음을 뜻한다. 즉 특정 집단은 이미 유한계층의 호사를 그들 스스로의 능력으로 확보했음을 의미하는 것이다. 예술적 생산성이 물질적 부에 의존한다는 학설은 적어도 인간이 식량 조달에 전념하던 상태에서는 백 퍼센트 적용되는 셈이다. 이런 발전단계에서는 예술작품이 존재한다는 사실이 실제로 어느정도 생산수단의 여유가 있고 직접적인 식량 조달의 압력에서 얼마간 벗어나 있다는 증거가 되기 때문이다. 물론 더욱 발전된 단계에 이르면 이 학설을 그대로 적용할 수는 없다. 화가와 조각가의 존재가 허용되었다면 그것은 곧 그 사회가 이들 '비생산적인' 전문가에게도 나눠줄 만한 물질적 여유를 가졌다는 증거가 되는 것이 사실이지만, 그렇다고 유치한 사회학의 주장처럼 예술의 융성기는 곧 경제적 번영기라는 식으로 이 원칙을 적용할 수는 없는 것이다.

예술활동의 분화

신석기시대에 들어와 종교적 예술과 세속적 예술이 분리되면서 아마도 예술활동의 담당자 역시 분화되었을 것이다. 무덤을 장식하는 예술과 우상조각은 종교적 춤의 연희와 더불어 (인류학의 연구성과를 선사시대

에 적용하여 추론한다면 이 종교적 춤은 이제 애니미즘의 시대에 이르러 지배적 예술이 되었던 모양인데)[21] 주로 남자들, 특히 마술사와 사제의 소관이 되었다. 이와 달리 세속적인 예술은 순전히 장식적 용도를 지닌 수공예로 한정되어 전적으로 여자의 손에 맡겨졌고, 가내작업의 일부가 되었을 것이다. 회르네스는 신석기시대 예술의 기하학주의적 성격을 그 여성적 요소와 연결시킨다. 그는 "기하학적 형태 중심의 예술양식은 무엇보다도 여성적인 양식으로서, 여성적인 성격을 띠고 있는 동시에 묘사 대상을 길들이고 가꿔놓은 흔적을 담고 있다"라고 주장한다.[22] 이 관찰 자체는 옳을지 몰라도 그 설명은 미심쩍은 개념 사용에 의존하고 있다. 그는 다른 대목에서 또 이렇게 말한다. "기하학적 모양을 중심으로 한 장식은 남성의 정신보다는, 가정적이고 답답하리만큼 질서에 집착하며 미신적일 정도로 세심한 여성의 정신에 어울린다고 생각된다. 순수한 미학적 견지에서 볼 때 이것은 스케일이 작고, 비정신적이며, 아무리 화려하고 다채로워도 일정한 한계를 지닌 예술형식이다. 하지만 바로 그 제한성으로 인해 오히려 건강하고 튼실하며, 근면성이 배어 있는 외면적 장식성으로 인해 보기 좋은 예술형식이기도 하고, 그런 점에서 예술에 있어 여성적 본질의 표현인 것이다."[23] 하지만 이런 식으로 비유적 어법을 쓰기로 한다면, 기하학주의적 양식을 엄격하고 규율이 뚜렷하며 금욕적이고 남을 지배하고자 하는 남성적 정신의 표현이라고 말하지 못할 것도 없지 않은가.

예술활동의 일부가 가내수공업 내지 가내작업으로 편입되었다는 것, 다시 말해 예술활동이 다른 노동과 융합되었다는 사실은 분업 및 직업의 분화라는 측면에서 보면 하나의 퇴보를 뜻한다. 왜냐하면 이제는 기능의 분화가 남녀의 구별에 따른 것일 뿐이지 직업과 직업 사이에 존재하

는 것이 아니기 때문이다. 따라서 일반적으로 농경문화가 직업의 분화를 촉진한 것은 사실이지만, 직업적인 예술가집단에 관한 한 농경문화와 더불어 일단 그 존재는 사라지게 된다. 그리고 이런 변화는 여성이 담당한 예술활동 분야뿐 아니라 남성의 손에 남은 분야마저 부업으로 영위되면서 더욱 철저히 이루어진다. 하기는 이 단계에서는 예술활동뿐 아니라 모든 공예활동이 ─ 아마 무기 만드는 대장장이 일은 유일한 예외일 테지만 ─ 이런 '부업'이었던 것이 사실이다.[24] 그러나 예술활동의 경우 다른 수공예와 달리 이미 상당한 기간 동안 독자적으로 발전해오다가 이 시기에 이르러 비로소 다소간 딜레땅뜨적 요소를 지닌 여가의 일거리로 변했음을 잊어서는 안된다. 독자적인 예술가집단이 소멸한 사실이 예술형식의 간소화 내지 도식화를 가져온 원인의 하나였는지 아니면 그 결과의 일부였는지는 단정하기 힘들다. 다만 분명한 것은, 단순하고 인습적인 모티프를 표현했던 기하학적 양식은 자연주의적 양식처럼 특수한 재능이나 기본적인 훈련을 필요로 하지 않았다는 점이다. 이런 사실에 힘입은 딜레땅띠슴(dilettantisme, 예술과 학문을 취미 삼아 즐기는 경향)이 결과적으로 형식의 간소화 내지 조잡화를 촉진하기도 했을 것이다.

| 농민예술과 민중예술

 농경업과 목축업에서는 오래 한가한 기간이 생기게 마련이다. 농사는 일정한 계절에 국한되며, 긴 겨울 동안에는 특별히 할 일이 없다. 신석기시대 예술이 '농민예술'의 성격을 띠는 것은 단지 그 비개성적·정체적 형식이 농민들의 인습적이고 보수적인 정신에 상응하기 때문만이 아니라, 이 예술이 그런 농한기의 산물이기 때문이기도 하다. 하지만 그것은 오늘날의 농민예술과 달리 '민중예술'이라 부를 수 있는 것은 아니다. 적어도

농민사회 내부의 계급분화가 완성되지 않은 한 '민중예술'이라 할 수는 없다. 회르네스가 말했듯이 '민중예술'이란 '지배계급의 예술'에 대립되는 개념으로서만 의미를 갖는바, "지배계급과 피지배계급, 까다로운 기준을 내세우는 상층계급과 그렇지 못한 하층계급"의 구분이 이루어지지 않은 사회집단이 낳은 예술은 —더구나 그것 말고는 다른 집단의 예술이 없었던 만큼— '민중예술'이라 부를 수 없는 것이다.[25] 그리고 신석기시대의 농민예술은 이런 계급분화가 완성된 이후에는 이미 '민중예술'이 아니게 된다. 이때에 이르면 조형예술 작품은 상층계급에 의해서만 점유되며 이들 상층계급 자신에 의해서 — 대부분의 경우 이 계급에 속하는 여자들에 의해서 — 생산되기 때문이다. 페넬로페(Penelope, 호메로스의 서사시 『오디세이아』에 나오는 오디세우스의 아내. 트로이 전쟁에 출전한 남편이 돌아올 때까지 낮에 짰던 베를 밤에 다시 풀며 수많은 구혼자를 물리쳤다)가 시녀들과 더불어 베틀을 밟고 앉아 있을 때 그녀는 어떤 의미에서 신석기시대의 여성예술을 낳은 부유한 농부의 아내며 재산 상속자의 지위를 아직껏 누리고 있었다. 후일에 가서 천한 것으로 간주된 육체노동이 이 시기까지는, 적어도 여성이 가내수공업으로 행하는 한에서는 매우 영예로운 활동이었던 것이다.

선사시대 예술의 유물이 예술사회학의 입장에서 볼 때 각별히 큰 의미를 갖는 것은 당시의 예술이 후세 예술에 비해 현저하게 그 사회적 조건에 좌우되었기 때문만은 아니며, 주어진 사회적 조건과 예술형식의 관계가 이후의 그 어느 시대에서보다도 선명하게 드러나기 때문이다. 어쨌든 예술사의 모든 시기를 놓고 볼 때 구석기시대에서 신석기시대로 넘어오는 과정만큼 예술양식의 변천과 그에 병행하는 경제적·사회적 조건의 변화가 그처럼 뚜렷한 상호연관성을 드러내는 예는 드물다. 선사시대의 문화가 주어진 사회적 조건으로부터 발생한 흔적을 선명히 보여주는 것과

는 달리, 그뒤의 문화에는 이전의 시대로부터 전승되어 일부는 이미 화석화된 형식과 더불어 아직 생동하는 새로운 형식이 뒤섞여 있기 때문이다. 우리의 연구대상이 되는 예술이 발전된 사회단계에 속할수록 제반 관계의 그물은 그만큼 더 복잡하게 얽혀 있게 마련이고, 해당 시기의 예술이 의존하고 있는 사회적 배경을 꿰뚫어보기는 그만큼 어려워질 수밖에 없다. 예술의 어떤 종류나 스타일 또는 장르가 오래된 것일수록 외부의 '간섭'을 받지 않고 그 자체의 내재적 법칙에 따라 독자적으로 발전해온 도정이 길게 마련이며, 어느정도 자율적인 이런 발전과정이 길면 길수록 주어진 예술형태의 복합적 요인 가운데 어느 한 요소를 사회학적으로 설명하기가 곤란한 법이다. 신석기시대 바로 다음의 시대, 즉 농경문화가 공업과 상업에 기초한 유동적인 도시문화로 변모하는 시대만 해도 이전 시대와 비교할 때 너무나 복잡한 구조를 지니기 때문에 그중의 어떤 현상에 관한 사회학적 해석도 만족스러운 것이 되기는 어렵다. 이 시대에 이르러 기하학적·장식적 예술의 전통은 이미 쉽사리 제거될 수 없을 만큼 깊이 뿌리박혀 이렇다 할 사회학적 이유가 보이지 않는데도 상당히 오랫동안 그 지위를 유지한다. 하지만 선사시대의 경우처럼 만사가 생활과 직접적인 관련을 맺고 있으며 자율화된 형식도 없고 옛것과 새것, 전승된 것과 새로 창조된 것이 원리적으로 구분되지 않는 상황에서는 문화현상의 원인을 사회학적으로 규정하는 작업이 비교적 간단하며 또 분명히 가능한 일이기도 하다.

고대
오리엔트의
도시문화

01 _ 고대 오리엔트 예술의 동적 요소와 정적 요소

　신석기시대가 끝나면서 일어난 생활상의 변화는 이 시대가 시작할 때
의 변화와 거의 맞먹을 정도로 전면적인 것이었고, 경제와 사회의 변혁
또한 그만큼 심대한 것이었다. 단순한 소비에서 생산으로, 원시적 개인
주의에서 공동작업으로의 발전이 구석기시대에서 신석기시대로의 전환
을 이루었다면, 신석기시대와 다음 시대의 경계선을 이루는 것은 독립적
인 상업과 수공업의 시작, 도시와 시장의 발생, 인구의 집중과 분화 등이
다. 두 경우 모두, 비록 그것이 돌연한 변혁이기보다 점진적 개조의 형태
를 띠기는 했지만, 인류생활을 전적으로 뒤바꿔놓았다. 권위주의적 지배
형태, 자연경제의 부분적 온존, 예배 및 종교적 요소로 가득 찬 일상생활,
기본적으로 엄격한 형식을 지키려는 경향을 지닌 예술 등 고대 오리엔트
세계의 거의 모든 제도와 관습에서, 새로운 도시생활 형식과 더불어 신석
기시대의 풍속과 관습이 존속하고 있음이 드러난다. 이집트와 메소포타

미아의 농민들은 촌락집단을 이루고 그들의 가내경제 테두리 안에서 도시의 떠들썩한 생활과는 절연되어 예로부터 내려온 자신들의 생활양식을 견지해나간다. 그리고 이러한 전통의 정신은, 비록 그 영향력이 날로 줄어들긴 하지만 이들 나라의 문화적 소산 가운데 도시적 분화과정이 절정에 이른 가장 후기의 것에서도 엿볼 수 있다.

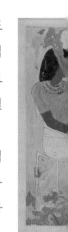

이 시대의 새로운 생활양식이 이전 시대의 그것과 구분되는 근본적인 변화는, 이제 원시생산이 역사적으로 가장 선진적이고 주도적인 활동이 아니라 상업과 수공업에 종속되었다는 사실이다. 부가 증대하고 경작지 및 자유로이 처분 가능한 비축식량이 비교적 소수자에게 집중됨으로써 수공업 생산품에 대해 이전보다 강력하고 다양한 새로운 수요가 생겨나며 분업화 과정이 크게 촉진된다. 정령과 신, 사람 들의 상(像)을 만들고 장식이 달린 가재도구와 장신구 등을 만드는 일은 가내작업의 테두리를 벗어나 그 일만으로 생계를 영위해가는 전문가의 손으로 옮아간다. 이런 전문가는 이미 특별한 신통력을 지닌 마술사도 아니요 그렇다고 집안 식구 중 남달리 손재주가 뛰어난 사람도 아니다. 도끼나 구두를 만드는 장인(匠人)과 마찬가지로 조각을 하고 그림을 그리며 그릇을 빚는 장인으로서, 그 사회적 지위도 대장장이나 구두장이보다 나을 것이 없다. 작품의 수공업적인 완벽성, 다루기 힘든 재료의 완전한 장악, 그리고 이집트 예술을 이전 예술의 천재적 또는 딜레땅뜨적 자유분방함과 견주어볼 때 특히 눈에 띄는 그 흠잡을 데 없이 철저한 일솜씨[1] 등은 모두 예술가가 전문적인 직업이 된 결과이며, 도시생활에서 갖가지 사회세력들 간의 경쟁이 확대되고 사원과 왕궁 및 도시의 문화적 중심에서 풍부한 경험과 높은 식견을 갖춘 전문가집단이 육성된 결과인 것이다.

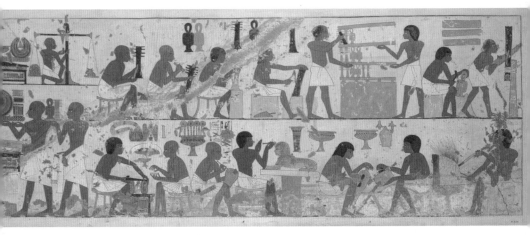

모든 생산이 상업에 종속되고 수공예품 수요가 늘어나면서 예술품 생산 역시 전문가집단의 손에서 이루어지게 된다. 노먼 데이비스가 모사한 기원전 1390~1349년경 이집트 테베 네바문과 이푸키 무덤에 그려진 공예가들.

| 도시문화와 도시예술

인구가 집중되고 이렇게 집중된 다양한 사회계층 간의 직접적인 접촉으로 정신적 자극이 풍부하게 마련인 도시, 변화 많은 시장을 갖고 있고 이 시장이라는 현상의 특성인 반(反)전통적 정신의 온상이 되는 도시, 외국과 교역하고 이국의 낯선 이들과 접촉하는 상인들이 사는 도시, 유치한 단계로나마 화폐경제가 성립하고 화폐의 존재가 필연적으로 촉진하는 부의 편재 현상도 없지 않은 도시 — 이런 특색을 갖춘 도시의 출현은 문화의 모든 영역에 혁명적인 영향을 미칠 수밖에 없었으며, 예술에서도 신석기시대의 기하학주의보다 훨씬 역동적이고 개성적이며 종래의 형식과 전형의 속박에서 훨씬 벗어난 양식을 낳았다. 고대 오리엔트 예술의 전통주의 및 그 전반적인 발전의 완만함과 개별적 흐름의 장구함은 이미 널

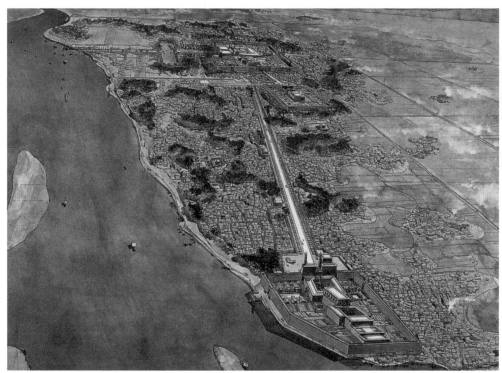

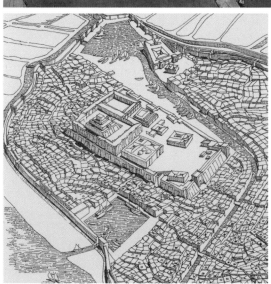

인구가 집중되고 시장이 번창한 도시의 형성은 기존 형식을 벗어난 역동적이고 개성적인 도시 예술을 낳았다. 이집트 테베의 룩소르·카르나크 신전 일대 복원도(위)와 최초의 도시 가운데 하나인 우르의 수메르인 유적 복원도(아래).

리 알려진 사실이며 때로는 오히려 지나치게 강조되기도 하는데, 이런 성격은 도시생활에 기인한 예술의 동적 요소를 제약하기는 했지만 이를 전적으로 저지하지는 못했다. 왜냐하면 이집트 예술의 발전과정에서 '어느 한 마을에서 발견된 토기가 모두 똑같았다'는 식으로 하나의 문화단계가 수천년 단위로 계산되는 그런 상황에 비추어본다면, 흔히 정체상태에 빠져 있었다고 평가되는 이집트 예술에 엄연히 다양한 양식이 존재했다는 사실이 드러나기 때문이다. 다만 이 예술이 우리에게 너무 생소하기 때문에 그 양식적 차이가 곧잘 무시되곤 했을 뿐이다. 하지만 이 예술을 단 하나의 원리만으로 설명하고자 이 예술 내부에 정적 요소와 동적 요소, 보수적 요인과 진보적 요인, 형식존중과 형식파괴의 요인들이 병존하고 있음을 무시한다면 이 예술의 본질을 왜곡하는 결과를 낳을 것이다. 이 예술을 올바르게 이해하려면 우리는 고루한 전통적 형식의 배후에서 실험적 개인주의와 탐구적 자연주의의 생동감을, 도시의 생활감정에서 우러나와 신석기시대의 정체적 문화를 와해시키는 힘들을 느껴야만 한다. 그렇다고 고대 오리엔트의 역사에 작용하고 있는 완강한 전통 고수의 정신을 과소평가해서도 안된다. 왜냐하면 적어도 고대 오리엔트 시대 초기까지는 모든 것을 도식화하려는 신석기시대 농민문화의 형식의지가 단지 지속되었을 뿐만 아니라 계속 새로운 변형을 만들어내고 있었으며, 이런 사실은 차치하고라도 사회 지도세력, 특히 왕과 사제층이 기존 체제를 고수하고자 하며 그 일환으로 전통적인 종교 및 예술의 형식을 가능한 한 불변의 상태로 유지하고자 노력했기 때문이다.

정치적 강제와 예술적 가치

이 경우 예술가의 작업에 가해지는 강제는 너무나 가혹한 것이어서, 오

늘날 유행하는 자유주의 예술이론에 따른다면 진정한 의미의 정신적 업적은 처음부터 생겨날 여지가 없었다고 말해야 옳다. 하지만 바로 이런 압박이 가장 심했던 고대 오리엔트에서 인류 역사상 가장 훌륭한 예술작품의 상당수가 탄생했다. 이들 작품은 예술가의 개인의 자유와 작품의 미적 가치 사이에 아무런 직접적인 관계가 없음을 증명해준다. 예술적 의지란 그물처럼 촘촘히 얽힌 장애물을 뚫고 나감으로써 비로소 성취되는 것이기 때문이다. 즉 모든 예술작품은 일련의 목표 설정과 그에 대립하는 일련의 장애 — 부적합한 제재라든가 사회적 편견이라든가 대중의 미흡한 판단력 등의 형태로 나타나는 장애와, 혹은 이런 장애를 이미 자체 내에 받아들여 동화시켰거나 아니면 그에 대해 공공연하고 완강한 대립관계에 서 있는 목표 설정 — 사이의 긴장에서 탄생하는 것이다. 어떤 한 방향을 가로막고 있는 장애가 극복할 수 없는 것일 경우 예술가의 창의력과 표현의지, 형성의지는 그런 장애에 가로막히지 않는 방향의 목표로 나아가게 되며, 이럴 때 그 자신의 본래 목표를 대체하는 성과를 얻게 된다는 사실은 대부분 의식조차 되지 않는다. 아무리 진보한 자유민주사회라 해도 도대체 예술가가 완전한 자유를 누리며 아무런 장애에도 부딪히지 않는다는 것은 있을 수 없는 일이다. 이런 사회에서도 예술과 무관한 수많은 고려사항이 그를 제약하게 마련이다. 자유의 많고 적음이 예술가 개인에게는 지대하게 중요할 수 있으나, 가장 자유주의적인 사회의 인습에서 오는 제약이든 전제군주의 절대명령에서 오는 제약이든 그것이 제약인 점에서는 원칙적으로 아무런 차이가 없다. 만약 강제라는 것이 그 자체로 예술의 정신과 배치되는 것이라면 완전한 예술작품은 완전한 무정부사회에서나 나올 수 있는 것일 게다. 그러나 실제로는 어떤 예술작품의 심미적 가치를 좌우하는 여러 전제조건은 정치적 자유가 있느냐 없느냐

하는 양자택일의 테두리를 벗어나 있다. 동시에 무정부사회에서만 훌륭한 예술이 나올 수 있다는 관점 못지않게 그 역의 극단론도 틀린 이야기다. 즉 예술가의 활동의 자유를 속박하는 여러 제약이 그 자체로 예술의 창조에 유리하다거나, 따라서 근대예술의 갖가지 결함은 바로 근대 예술가들에게 주어진 자유 탓이라거나, 진정한 '스타일'의 출현을 보장하기 위해서는 인위적으로라도 강제와 제약이 마련될 수 있고 또 되어야 한다거나 하는 이론들도 전혀 말이 안되는 이야기인 것이다.

02_ 이집트 예술가의 지위와 예술활동의 조직화

| 예술 고객으로서의 사제층과 궁정

최초로 그리고 장기간에 걸쳐 예술가에게 일거리를 준 유일한 고용주층은 사제와 제후 들이었고, 예술가들의 가장 중요한 일터 역시 고대 오리엔트 문화 전시기를 통해 사원 및 궁정 구역이었다. 이곳의 작업장에서 그들은 혹은 신분이 자유롭고 혹은 그렇지 못한 고용인으로서, 즉 더러는 주인을 마음대로 바꿀 수 있는 임금노동자거나 더러는 평생 신분이 매인 노예로서 일했다. 질적으로나 양적으로나 이 시대 예술작품의 가장 중요한 부분이 생산된 것도 바로 이런 환경에서였다. 최초로 토지소유의 축적을 이룩한 것은 무사와 약탈자, 정복자와 압제자, 장수와 제후 들이었지만 최초의 합리적 재산관리가 이루어진 것은 사원령(寺院領) —— 제후들이 기증하여 사제들이 관리하는 신들의 재산 —— 이었기 쉽다. 따라서 예술가들에게 일거리를 준 최초의 고객 역시 사제층이었을 가능성이 크며, 왕들은 나중에야 이들 사제층의 예를 따랐을 것이다. 가내수공업 제품을

고대 이집트 예술의 고객층은 사제와 제후였으며, 예술가
들은 사원과 궁정의 작업장에서 이들의 고용인으로 일했
다. 이집트 기자 카프레 왕의 피라미드 근처 화강암 사원.
피라미드의 부속 건물로 기원전 2500년경 세워졌다.

논외로 한다면, 고대 오리엔트 예술은 우선은 이 고객들의 주문에 응하는 일에 국한되어 있었다. 작품의 대부분은 신들에게 바치는 봉헌물과 왕들의 기념비, 즉 신과 왕을 숭배하는 데 쓰이는 물품으로서 신들의 영광과 지상에서 그들을 대변하는 지배자들의 유덕을 기리는 선전도구들이었다. 사제와 왕후는 모두 동일한 신정(神政)질서의 일부였고 그들이 예술에 부여한 과제, 즉 구원을 확보하고 명성을 드높이려는 두가지 과제는 모든 원시종교의 핵심을 이루는 사자숭배의 측면에서 일치했다. 두 계급 모두 장엄하고 권위를 상징하며 현실과의 격차가 뚜렷하게끔 양식화된 묘사를 예술에 요구했고, 사회의 기존 질서를 유지하려는 정신으로 예술을 대했으며, 예술을 자신들의 보수적인 목적을 위한 수단으로 삼고자 했다. 그들은 현존 질서가 조금이라도 변하는 것을 두려워했기 때문에 다른 모든 종류의 개혁에 대해 그랬듯이 예술에서도 여하한 혁신도 용납하지 않으려 했으며, 전통적인 종교와 신조 또는 고래의 예배형식 못지않게 예술에서도 옛날부터 내려오는 규범들을 신성불가침의 것으로 보았다. 사제들은 왕과 제후를 자신의 세력권 안으로 끌어들이기 위해 그들을 신격화하는 데 동조했고, 왕후들은 자신의 명성을 드높이기 위해 사제와 신 들을 위한 사원 건립에 동의했다. 양자는 각기 상대방의 권위를 자신의 이익을 위해 활용하고자 했으며, 양자 모두 자신의 권력을 지탱하기 위한 투쟁에서 예술가의 힘을 빌리고자 했다. 이런 상황에서 순수한 심미적 동기에서 순수한 심미적 목적을 위해 자율적으로 존재하는 예술이란 선사시대에서와 마찬가지로 전혀 문제조차 될 수 없었다. 거대한 예술작품들, 기념비적 조각과 벽화 들은 그 자체만을 목적으로, 그것들의 아름다움만을 목적으로 창조된 것이 아니었다. 조상(彫像)도 고전주의 시대의 그리스나 로마 또는 르네상스의 경우처럼 사원 앞이나 시장 같은 데 전시하기

위해 주문된 것이 아니었다. 그중 대다수는 성소(聖所)의 깊숙한 어둠 속이나 무덤 내부에 배치되었던 것이다.[2]

이집트에서는 애초부터 조형예술 작품들, 특히 무덤 장식을 위한 작품의 수요가 대단했던 만큼 예술가라는 직업이 상당히 일찍부터 독립되었을 것이라 짐작된다. 하지만 예술이 다른 목적에 봉사하는 수단임이 철저히 강조되고 실용적 과업에 완전히 몰입되어 있었기 때문에 예술가 자신의 개인적 존재 같은 것은 완전히 작품의 이면으로 사라지고 만다. 화가와 조각가는 처음부터 끝까지 익명의 수공업자로서 그들 개인이 작품 표면에 드러나는 법은 결코 없다. 도대체 이집트 예술가들은 그 이름이 알려진 경우가 얼마 안되는데다 자신의 작품에 서명하는 법이 없었기 때문에[3] 우리가 아는 이름들조차 어떤 구체적인 작품과 확실히 연결시킬 길이 없다.[4] 다만 조각가의 작업장에 관한 몇몇 기록이 남아 있기는 하다. 아마르나(Tell el Amarna, 이집트 중부 나일강 동쪽 강변에 있는 고대도시 유적)에서 발견된 예가 그것이다. 그뿐만 아니라 우리가 테예(Teje) 왕비의 초상이라고 인지할 수 있는 작품을 창작 중인 어느 조각가에 대한 묘사도 남아 있긴 하다.[5] 하지만 어느 경우에든 예술가의 신원이나 현존하는 작품들 중 어느 것이 그의 것인지는 의문에 싸여 있는 것이다. 어떤 무덤 안의 벽에 남은 장식에 화가나 조각가가 그려져 있고 그의 이름이 나와 있을 경우 우리는 예술가가 자신의 이름을 영구히 남기고 싶어했다고 추정할 수는 있겠지만,[6] 이런 추측이 과연 옳은지 확인할 길은 없다. 또 이집트 예술사에는 다른 자료가 거의 없기 때문에 설혹 그런 추측이 사실이라 할지라도 그 이상 더 활용할 여지는 없다. 고대 이집트 예술가의 신상이나 개성에 대해 그 윤곽이나마 밝히는 데 성공한 경우는 하나도 없다. 현존하는 예술가 자화상들은 그 예술가가 자기 자신이나 자기 일의 가치에 대해 어

이집트 예술에서 예술가의 존재는 작품
이면으로 사라져 드러나지 않는다. 조각
가 베크와 그의 아내가 있는 벽감 형태
의 비석(오른쪽, 기원전 1340년경)은 이
집트 조각가의 현존하는 초상조각 가운
데 하나다. 아래는 테예 왕비의 조각가
유티가 베케타텐 공주의 초상조각을 만
드는 모습이다.

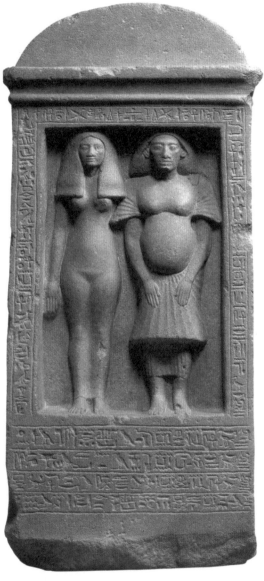

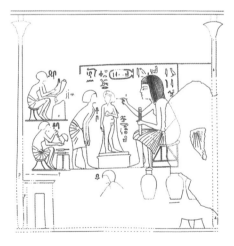

떻게 생각하고 있었는가조차도 제대로 밝혀주지 않는다. 문제의 예술가가 단순히 자기 생활의 한 단면을 풍속화로 그려넣은 것인지, 또는 그도 왕후장상들처럼 사후의 생명과 명성을 얻으려는 욕망에서 그들 명예의 그늘에 자기 자신을 위한 기념비도 하나 세워 인류의 기억 속에 살아남아보려 했던 것인지는 쉽사리 단정할 수 없다.

이집트의 경우 우두머리급 건축가 또는 조각가의 이름이 더러 알려진 것은 사실이다. 이들은 고급 궁정관리로서 특별한 사회적 영예를 누렸을 것이다. 하지만 일반적으로는 예술가란 어디까지나 이름없는 장인에 불과했고 기껏해야 작품의 작자로서 대접을 받았지 인격으로서 존중된 것은 아니었다. 정신노동과 육체노동의 구별이란 건축가의 경우에나 가능했을 뿐이고 조각가와 화가는 육체노동을 하는 장인일 따름이었다. 조형예술가의 사회적 지위가 얼마나 낮았는가는 당시의 문필가들이 쓴 교과서에 가장 단적으로 드러나는데, 그들은 조형예술가의 '장이'근성에 대해 경멸적인 어투로 언급하고 있다.[7] 이들 문필가가 받은 사회적 존경에 비할 때 이집트 역사 초기에 특히 화가와 조각가의 지위는 너무나 보잘것없었던 듯하다. 그리스·로마 시대에 문학이 존중받은 반면 조형예술이 천시당한 것은 잘 알려진 사실이지만, 그 징후는 이렇듯 이미 이집트에서부터 엿보였던 것이다. 더욱이 고대 오리엔트에서는 손으로 하는 노동을 천하다고 여기는 원시적인 체면의식에 의해[8] 직업의 사회적 평가가 좌우되는 정도가 그리스·로마에 비해 더욱 심했던 모양이다. 어찌 되었건 예술가의 사회적 지위는 역사의 진전과 더불어 향상되어갔다. 이미 신왕국(新王國)에 이르러서는 상류계급에 속하는 예술가도 많았고 예술가라는 직업을 대대로 계승하는 집안도 있었으니, 이런 사례는 이 직업이 상당히 고급으로 인식되었다는 증거로 보아도 무방하다. 그렇지만 이즈음에도

사회생활에서 예술가가 차지하는 비중은 이전에 예술가 겸 마술사가 누리던 지위에 비하면 상당히 낮은 것이었다.

| 예술 작업장으로서의 사원과 궁정

사원이나 궁정에 설치된 제작소가 예술가의 작업장으로는 가장 크고 가장 중요했지만 그렇다고 유일한 것은 아니었다. 즉 그들의 작업장은 개인의 큰 영지나 대도시의 시장에도 설치되어 있었다.[9] 사원이나 궁정 또는 대지주에 의해 유지되던 작업장과는 달리 대도시의 시장에 있는 작업장은 오로지 자유노동에만 의존하는 여러개의 독립적인 소규모 작업장으로 구성되어 있었다. 소규모 작업장이 이렇게 한데 몰려 있던 이유는 첫째, 전문분야가 다른 여러 장인들의 공동작업을 수월하게 하기 위해서였고 둘째, 제품을 같은 장소에서 생산하고 판매함으로써 상인들로부터 독립하고자 한 것이었다.[10] 사원, 궁정 및 대지주의 작업장에서 일하는 장인들은 아직 폐쇄적인 자급자족의 가정경제를 영위하고 있었다. 그것이 신석기시대 농민의 경제생활과 다른 점은 그 규모가 훨씬 크고 노동력의 공급원을 전적으로 외부에 의존했으며 외부의 강제에 따른 노동이 많았다는 점뿐이고, 구조적으로 양자 사이에 본질적인 차이는 없었다. 이와 달리 작업이 가정경제에서 분리된 시장제도는 하나의 획기적인 혁신이었다. 그것은 때때로 받는 주문에 응해 생산하는 데 그치지 않고 순수한 직업으로 영위되는 동시에 자유시장을 위해 상품을 만드는, 체계적 생산에 의거한 독립산업의 싹을 내포하고 있었다. 이 제도는 원시생산자를 장인으로 전환시켰을 뿐 아니라 이들을 가정경제의 테두리 밖으로 벗어나게 해주었다. 시장과 마찬가지로 상당히 오래된 제도라고 생각되는 수공업의 하청제도 역시 유사한 효과를 발휘했다. 즉 이 제도에서 수공업자

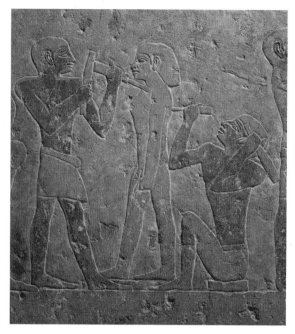

시장제도의 발달로 대도시에는 자유노동에 기초한 소규모 작업장들이 생겨났고 예술품 생산이 전문화하고 분화했다. 이집트 사카라의 무덤에서 발굴된 일하는 두 조각가를 묘사한 부조, 기원전 2510~2460년경.

는 자기 집에서 일한다 해도 이미 자기 자신을 위해서가 아니라 고객을 위해 생산하는 단순한 노동자인 만큼 그들의 직업은 그의 가계(家計)와는 내적 연관성을 갖지 않게 되는 것이다. 이리하여 자가수요를 위한 생산만을 고수해온 가정경제의 기본원리는 무너지고 만다.

이런 발전과정에서 수공업과 수공예 중에 옛날에는 여성 전문이었던 부문, 예컨대 도기나 장신구 제작과 나중에는 옷가지의 생산까지도 점차 남성의 손으로 넘어가게 된다.[11] 이집트에서는 비록 노예이긴 하나 남자가 길쌈을 하더라고 헤로도토스(Herodotos, 기원전 484?~430? 고대 그리스의 역사가, 『역사』Historia의 저자)는 놀란 어조로 말하고 있는데, 이 현상은 역사발전의 일반적 경향을 그대로 보여주는 데 불과하며, 그 발전의 결과 드디어

는 수공업 전부가 남성의 손에 의해 영위되기에 이르렀던 것이다. 이것은 헤라클레스(Heracles)가 옴팔레(Omphale, 헤라클레스가 3년간 여장을 하고 노예가 되어 섬긴 리디아 왕국의 여왕)를 위해 베를 짰다는 고사(故事)와는 달리 결코 남성이 노예화되었음을 의미하는 것이 아니라 수공업이 가정경제로부터 떨어져 나갔다는 사실, 그리고 도구의 사용법이 점점 더 어려워졌다는 사실을 말해준다.

왕의 궁전이나 사원에 딸린 큰 작업장은 작업장인 동시에 후진 예술가들을 양성하는 학교이기도 했다. 특히 사원과 관련된 작업장이 기술 전수의 가장 중요한 담당자였다고 보는 것이 일반적인 생각인데, 예술에 대한 사제층의 영향력이 압도적이었다는 점을 의문시하는 사람들이 있는 것과 마찬가지로 이런 견해도 모든 사람에게 인정받고 있는 것은 아니다.[12] 어찌 되었건 이들 작업장이 예술가 교육에서 차지한 역할은 그 전통이 오랠수록 그만큼 더 컸다. 이런 점에서 사원 부속 작업장은 궁정 부속 작업장보다 우위에 선 측면이 있었을 것이다. 반면 궁정은 한 나라의 정신적 중심으로서 예술적 취향까지도 좌우하는 일종의 독재적 권력을 휘둘렀다고 볼 수 있다. 하지만 당시의 예술 생산품은 사원의 작업장에서 만들어진 것이든 궁정 부속 작업장에서 만들어진 것이든 하나같이 모두 아카데믹하고 규격에 매인 성격을 띠고 있었다. 누구나가 지켜야만 하는 규칙, 무엇에든지 응용할 수 있는 원형, 통일적 작업방식 등이 아예 처음부터 존재했다면 예술 생산이 몇 안되는 중심으로부터 통제되고 있었음을 상상하기에 충분하다. 아카데믹하고 약간 고리타분한 이런 유의 전통은 범용한 작품의 범람을 가져올 수 있는 반면에, 비교적 높은 수준의 작품을 도처에서 발견할 수 있는 이집트 예술 특유의 성과를 이룩하기도 했다.[13] 대상을 그대로 본뜬 석고모형, 인체 각 부분을 해부학적으로 그린

교재용 묘사도, 특히 학생들에게 하나의 조각이 어떻게 만들어지는가를 작업의 모든 단계마다 생생히 보여주는 전시용 표본 등 현재 남아 있는 갖가지 교재만 보더라도 이집트 사람들이 얼마나 많은 주의와 교육기술을 다해 후진 예술가 양성에 힘썼는가를 엿볼 수 있다.

| 예술품 제작의 조직화

이집트에서 예술품 제작의 조직화, 조수의 고용과 그 다면적 활용, 개별 작업단계의 전문화와 통합 등은 거의 중세기 건축현장의 작업방식을 방불할 만큼 고도로 발달해 있었으며, 많은 점에서 개인주의 원리에 기초를 두는 후세의 모든 예술 생산방법을 훨씬 능가했다. 모든 노력은 처음부터 생산의 표준화에 목표를 두었고, 작업장 생산방식 자체도 애당초 이런 경향에 부합하는 것이었다. 무엇보다도 수공업적인 방법이 점차 합리화되어감으로써 예술 생산의 균일화라는 효과를 가져왔다. 수요의 증가에 따라 초벌그림, 원형, 일정한 패턴 등을 기초로 제작하는 습관이 생기고, 갖가지 예술작품을 단지 규격부품을 뜯어맞춤으로써 만들어내는 거의 기계적인 생산방법이 발달했다.[14] 예술 생산이 이처럼 합리적인 방식으로 이루어지기 위해서는 물론 예술가에게 맡겨지는 주문이 대체로 언제나 같은 것이고, 신에게 바치는 제물, 우상, 무덤을 장식하는 기념물, 왕의 조상, 귀족의 초상화, 그밖에 또 무엇이든 간에 언제나 같은 유형을 주문하는 관습이 미리부터 확립되어 있어야 했다. 더구나 이집트에서는 독창적인 모티프가 특별히 높이 평가된 적이 한번도 없었을 뿐 아니라 대체로는 도리어 금기시될 정도였던 만큼 예술가의 유일한 자랑은 빈틈없고 단단한 것을 만든다는 데 있었다. 이런 특징은 예술적 가치가 비교적 낮은 작품에도 잘 나타나 있으며, 이렇다 할 독창성이나 기발한 면이 없

다는 결함을 보충해준다. 동시에 이처럼 깔끔하고 완벽하게 마무리지어진 작품을 요구했다는 사실은 이집트의 예술품 생산량이 그 합리적 작업 방식에도 불구하고 비교적 적었음을 보여준다. 조각의 경우 재료로는 돌을 즐겨 썼는데, 조수에게 맡길 수 있는 작업은 커다란 돌덩어리를 깎아서 대강의 모양을 만들어내는 것뿐이었으며, 좀더 고급스런 세부작업이나 마지막 마무리 따위는 역시 장인 자신이 손을 댈 수밖에 없었으므로 그 생산능력은 애당초 극히 한정되어 있었던 것이다.[15]

03 _ 중왕국시대 예술의 유형화

| 이집트 예술의 여러 전통

이집트 예술의 초기 작품이 후기 작품보다 덜 양식화되고 덜 인습적이라는 사실이야말로 보수주의와 인습주의가 결코 이집트 민족의 인종적 특질에 기인하는 것이 아니라 오히려 문화 전체의 발전에 따라 변화해간 하나의 역사적 현상이라는 점을 가장 뚜렷하게 말해준다. 왕조 이전 시대의 말기 및 초기 왕조 시대의 부조(浮彫)에는 구도의 자유분방한 취향이 아직 남아 있는데, 그것은 시대가 흐름에 따라 일단 사라졌다가 훗날 문화 전반에 걸친 일대 혁명을 통해서야 겨우 되찾아지는 것이다. 루브르 박물관의 「앉아 있는 서기(書記)」와 카이로 이집트 박물관의 「촌장(村長)」 등으로 대표되는 고왕국(古王國) 말기까지의 걸작들만 해도 아직 청신하고 발랄한 기운에 차 있는데, 이런 인상을 주는 작품을 다시 보려면 아메노피스 4세(Amenophis IV, Amenhotep IV, Akhenaton. 이 책 제2장 참조) 시대까지 내려와야 할 정도이다. 이 초기 발전단계에 가능했던 정도의 자유롭고 자

 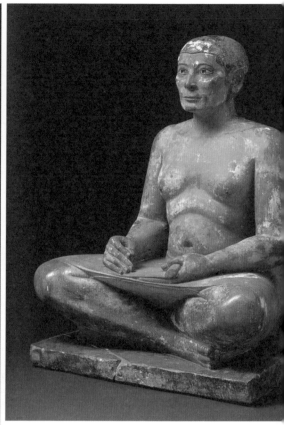

「촌장」(왼쪽), 기원전 2450년경;
「앉아 있는 서기」(오른쪽), 기원
전 2450년경. 청신하고 발랄한
기운이 어려 있는 고왕국 말기의
걸작들이다.

발적인 예술활동은 아마 이집트 예술사 전체를 통해서도 찾아볼 수 없을 것이다. 이 경우 새로운 도시문명이라는 특수한 생활조건, 이전 시대보다도 훨씬 분화된 사회생활, 수공업의 전문화 및 상업의 개방적 정신 등이 직접적으로 개인주의의 확산에 영향을 미쳤음이 분명하며, 후대에 이르면 이것이 자신의 지배권 유지에 급급한 보수세력에 의해 방해받거나 때로는 완전히 질식당했던 것이다. 남달리 강한 계급의식을 가진 봉건귀족이 판치게 되는 중왕국(中王國)시대에 들어와서 비로소 궁정예술 및 종교예술에 형식에 치우친 인습이 생기고, 이후로는 자유의지에 의한 표현형식은 완전히 억눌리고 만다. 물론 신석기시대의 종교예술에도 이미 틀에 박힌 양식이 없지 않았지만 이집트 궁정예술에서 볼 수 있는 거북할 정도로 의식적(儀式的)인 형식은 전혀 새로운 것으로서, 이것은 인류사에서 이때 처음으로 등장한다. 이런 형식은 초개인적인 고도의 사회질서, 즉 그 위대함과 빛남이 왕의 은총에 힘입은 세계의 이념을 표현한 것이다. 그 형식은 가문이나 신분 또는 문벌 등을 개개 인간의 있는 그대로의 존재보다 더 존중하고 개인의 감정과 사상, 의지보다 추상적인 예의범절과 관습 및 풍속상의 규범 쪽을 훨씬 더 중시하는 세계관을 배경으로 하는 만큼, 반개인주의적이고 정태적이며 인습적인 성격을 띤다. 이런 사회의 특권층에게 인생의 모든 값지고 즐거운 것들이 갖는 의미는 그것들이 자기 이외의 계층에는 부여되지 않았다는 사실과 항상 연관되며, 그들의 모든 생활신조는 많건 적건 간에 배타적인 예의범절의 규칙 같은 성격을 띠는 것이다. 이러한 예의범절과 상류계급의 완전한 자기미화의 결과로, 특권층 사람들은 초상화에도 있는 그대로의 자기 모습이 아니라 현실이나 현재와는 아주 동떨어진 전통에 편승한, 예부터 내려오는 엄숙한 어떤 표본에 맞는 모습을 그리라고 요구했다. 범절은 일반 귀족뿐 아니라 왕에

게도 최고의 기준이었다. 그리하여 이 사회의 통념에 따르면 신들까지도 궁정예식의 형식을 그대로 좇았던 것이다.[16]

궁정예법과 초상

결국 왕의 초상은 완전히 상징적인 형상이 되고 만다. 초기의 초상에서 볼 수 있던 개인적인 특색은 거의 모두 자취를 감추고, 마침내 왕의 초상에서 볼 수 있는 판에 박은 듯한 표정은 왕의 공덕을 칭송하는 묘비명의 천편일률적인 문체와 아무런 차이도 없게 되었다. 왕과 귀족이 자기들의 입상(立像)과 사적(事蹟)을 나타내는 그림들에 써붙인 자화자찬의 자전적 기록은 극히 초기의 것에서부터 이미 단조롭기 이를 데 없었다. 현존하는 이런 종류의 기념비는 헤아릴 수 없이 많지만 이들 기록 속에서 개인 생활의 표현이나 개인적인 모티프를 찾는다는 것은 헛수고에 지나지 않는다.[17] 고왕국시대의 조각 쪽이 동시대의 전기적 기록보다 개인적 색채가 더 풍부한 주요한 원인은, 이 시기의 조각은 아직 구석기시대의 예술을 상기시키는 마술적 기능을 가지고 있는 반면 문장으로 쓰인 작품에는 그것이 결핍되어 있다는 데서 찾을 수 있다. 죽은 자에게 깃드는 수호정령 '카'(Ka)가 일찍이 자기가 깃들어 있던 육체를 다시 찾아내려면 그 죽은 자의 상(像)은 있는 그대로의 육체를 충실히 묘사해낸 것이 아니면 안된다고 여겨져왔다. 따라서 자연주의적 묘사를 선택한 원인은 무엇보다도 먼저 이 마술적·종교적 목적에 있었다. 이에 반해 예술작품에서 권위를 나타내려는 목적이 마술적인 의의보다 더 우세해진 중왕국시대에 들어오면 초상은 마술적 성격을 잃고 그와 동시에 자연주의적 묘사도 자취를 감춰버린다. 왕의 상은 한 개인의 상이기에 앞서 우선 한 사람의 왕의 상이 되어야만 했다. 자전적인 묘비명이 무엇보다도 우선 왕이라는 사람

이 자기 자신에 관해 말할 때 쓰던 전통적 형식으로 쓰인 것처럼, 중왕국시대 왕의 초상과 조각도 무엇보다 왕 된 자는 궁정의 관습에 따르면 어떤 모습을 하고 있어야 하는가 하는 이상을 표현한 것이었다. 그런데 이제는 대신과 정신(廷臣)들까지도 왕과 마찬가지로 엄숙 침착하고 절도를 겸비한 인물로 그려지기를 요구하기 시작했다. 그리고 왕에게 충실했던 신하가 쓴 자서전이 왕과 관계있는 것, 자기가 입은 왕의 은혜에 관해서만 언급하려고 하듯이 조각작품의 경우에도 모든 것은 마치 태양계의 태양과 같은 존재인 왕을 중심으로 움직였던 것이다.

중왕국시대 예술에서 드러나는 형식주의가 이전 단계부터 아무런 단절 없이 자연발생적으로 발전해온 것이라고는 생각하기 힘들다. 이 시대에 이르러 예술이 신석기시대에 연유하는 의고풍(擬古風)의 원시적 형식으로 돌아선 원인은 예술사적 측면만으로는 설명할 수 없고, 사회학적 입장을 통해서야 규명되는 외부 조건에서 찾아볼 수 있다.[18] 이집트에서도 초기에는 자연주의적 작품이 있었고 이집트인이 모든 시대를 통해 정확한 관찰력과 또한 자연을 충실히 묘사하는 능력을 갖추고 있었음을 생각해보면, 그들이 자연주의적 묘사를 버린 배후에는 뚜렷하고도 특정한 목적이 있었을 것이다. 자연주의를 취하느냐 추상으로 달리느냐의 선택이 이집트인의 경우처럼 뚜렷하게 의지와 능력의 문제였던 경우는 예술사에서 그 유례가 없다. 즉 이집트인들은 예술작품을 제작하는 데 있어 단순히 미적 관점만을 척도로 삼지 않고 예술작품 속에도 실생활에서의 행동과 동일한 기준을 도입하고자 힘썼다. 아마르나에 있는 조각가 투트모세(Thutmose)의 작업장에서 발견된 유명한 석고모형(아마 데드 마스크에 약간의 손질을 가한 것으로 생각되는)을 보면 이 이집트 조각가가 자신이 일상적으로 작업하는 방식과는 다른 방식으로 대상을 묘사하는 능력

아마르나의 투트모세 작업장에서 발굴된 나이 든 여자의 얼굴, 기원
전 1345년경. 모델의 얼굴에 대고 직접 형태를 취해 석고로 본뜬 다
음 세부를 손질하는 독특한 기법으로 실제 사람의 얼굴을 표현했다.

도 갖추고 있었음이 판명된다. 그리고 그에게는 눈으로 본 대로 묘사하는
것 정도는 식은 죽 먹기였음을 알고 있는 우리로서는, 이런 데드 마스크
가 보여주듯이 있는 그대로의 자연을 볼 수 있는 능력을 갖춘 그가 자연
주의적 수법을 버렸다는 것은 의식적인 결단이었다고 추측해도 무방할
것이다.[19] 신체 여러 부위의 모양을 비교해보기만 해도 우리는 여기서 두
개의 목적이 서로 갈등을 일으키고 있다는 사실, 작가 투트모세가 두개의
다른 세계, 즉 예술의 세계와 예술 이외의 세계 속에서 동시에 움직이고
있었다는 사실을 뚜렷이 깨닫게 된다.

정면성의 원리

이집트 예술의 가장 뚜렷한 특색, 엄격한 양식화가 요구되던 시기뿐 아
니라 자연주의 시기에도 많건 적건 간에 엿볼 수 있는 특색은 합리적인

묘사방법이다. 이집트인들은 신석기시대의 예술, 미개인의 조각, 아이들의 그림 등에서 볼 수 있는 '개념상(槪念像)'으로서의 성격으로부터 완전히 벗어난 적은 전혀 없다. 또한 머릿속에서는 분명히 서로 연결되어 있지만 시각적으로는 서로 연관성이 없을 뿐 아니라 때에 따라서는 모순되기까지 하는, 그림의 각 부분을 합성하는 이른바 '봉합적' 묘사방법에서도 결코 벗어나본 적이 없다. 그들은 시각적 인상의 통일성과 독특함을 마치 현실인 양 구체적 형상으로 묘사하고야 말겠다는 식의 환각주의(illusionism)를 단념했다. 즉 그들은 명확성을 위해서라면 원근법·생략법·중첩법 등을 포기했으며, 그 결과 자연에 충실하려는 의지보다도 오히려 더 심하게 경직된 금기사항을 낳게 되었다. 이렇듯 순전히 외면적이고 추상적인 규범이 되고 만 금지규정이 얼마나 심대한 여파를 몰고 올 수 있으며 또 그것이 때와 경우에 따라서는 상당히 자유로운 예술의욕과도 얼마나 쉽사리 결부될 수 있는가를 보여주는 것은, 여러 면에서 근대 서양의 예술관에 가까운 동아시아의 그림이다. 동아시아 회화에서는 예컨대 그림자를 그려넣는 것은 너무나 노골적인 효과를 내는 수법이라고 해서 오늘날에도 여전히 배제하고 있다. 이집트 사람들도 이와 비슷하게, 보는 사람의 눈을 속이려는 갖가지 시도에는 어딘지 모르게 비속하고 야비한 구석이 있고, 엄격한 형식을 요구하는 추상적·형식적 수법 쪽이 자연주의의 착각 효과보다 더 '고상하다'고 생각했음에 틀림없다.

　고대 오리엔트의 예술, 그중에도 특히 이집트 예술에서 보이는 모든 합리주의적 형식원리 가운데 가장 뚜렷하고 가장 특징적이라고 생각되는 것은 '정면성'(Frontalität)의 원리이다. 여기서 말하는 '정면성'의 원리란 랑게(J. H. Lange)와 에르만(A. Erman)이 발견한 인체묘사의 법칙으로서, 이 법칙에 따르면 인체는 그것이 어떤 자세를 취하든 간에 가슴의 표면만은

그 전부가 감상자 쪽을 향하도록 묘사되어야 한다는 것이다. 그 때문에 상체는 하나의 수직선에 의해 서로 똑같은 두 부분으로 나뉘게 된다. 축 (軸)을 중심으로 놓고 인체의 정면 중에 제일 폭이 넓은 부분을 전면에 부각시키려고 하는 이 태도는 대상이 구비한 갖가지 요소에 대한 일체의 오해나 혼란 또는 은폐를 방지하고 될 수 있는 대로 명확하고 간소한 인상을 제시하려 한 의도를 분명히 보여준다. 정면성의 원리가 발생한 것은 아직 화법이 유치했기 때문이라는 설도 어느정도는 성립할지 모르나, 그런 기술적 제약에 의해 예술가가 어쩔 수 없이 그렇게 그린다는 것이 이미 있을 수 없는 일이 된 시대에까지도 이 묘사법을 고수한 것을 보면 이 원리가 지켜졌다는 사실에 대해서는 달리 해석할 필요가 있다.

정면성의 원리에 따라 인체를 묘사할 경우 상체가 정면을 향하고 있다는 사실은 감상자와의 어떤 직접적이고 구체적인 관계를 표현하는 것이다. 감상자라는 존재를 아예 생각조차 하지 않았던 구석기시대 예술의 경우에는 정면성의 원리라는 것은 없었다. 구석기시대 예술이 자연주의적이라는 것은 감상자의 존재 따위를 처음부터 무시하고 나섰다는 사실의 또다른 표현이다. 이와 달리 고대 오리엔트의 예술은 감상자에게 직접 호소하고자 한다. 그것은 권위를 상징하는 예술이며 존경을 강요하는 예술인 동시에 존경을 아끼지 않는 예술이기도 했다. 감상자를 의식하는 그런 태도는 일종의 존경을 표현하는 행위이며 예의이고 범절이었다. 왕의 이름을 드높이고 그 덕을 칭송하고자 했던 궁정예술은 모두가 어떤 요소로든 정면성의 원리를 내포하고 있다. 감상자 또는 발주자에게 위안과 봉사를 제공할 의무를 지니고 대면하는 예술인 것이다.[20] 이 경우 감상자 혹은 발주자는 예술에 정통한 사람들로서, 비속한 환각기법을 사용할 여지는 없다. 이러한 태도는 후대의 고전적 궁정희곡에도 여전히 뚜렷한 흔적

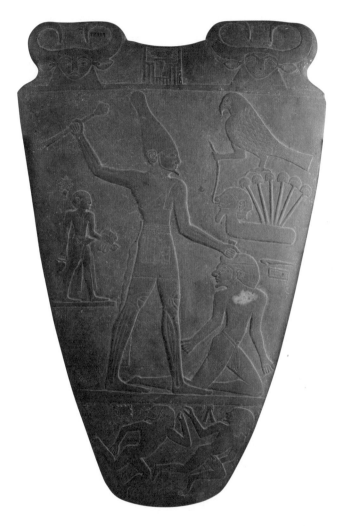

감상자에게 직접 호소하여 왕을 칭송하는 궁정예술은
정면성의 원리에 따라 제작되었다. 히에라콘폴리스에서
발굴된 「나르메르 왕의 빨레뜨」 뒷면, 기원전 3000년경.

을 남기는데, 여기서는 배우가 무대 위의 환각을 만들어내기 위한 조건 따위에는 일절 눈을 돌리지 않고 직접 관객을 향해 말한다. 말하자면 모든 말과 동작은 직접 관객을 목표로 하는 것이고, 관객에게 '등을 돌리는' 것을 피할 뿐 아니라 온갖 수단을 다 써서 지금 여기서 자기가 보여주는 것이 하나의 픽션이고 합의된 유희규칙에 따라 이루어지는 기분전환에 지나지 않음을 강조한다. '정면성'의 원리에 입각한 이 예술은 자연주의 희곡이라는 과도기 단계를 거쳐 그 정반대 극(極)인 '영화'로 나아간다. 영화는 관객 앞에서 사건을 전개해가는 것과는 반대로 관객을 사건 속에 끌어들임으로써 관객에게도 능동적인 역할을 하게 하는 동시에, 사건을 취사선택한 것은 완전히 우연이고 등장인물들도 전혀 뜻밖에 현장을 발각당했다는 듯이 그리려 하기 때문에, 희곡에서 볼 수 있는 허구나 인습이 최소한도로 줄어든다. 그 노골적인 환각주의와 거리낌 없이 직접 관객의 피부에 호소하고 관객을 마음대로 휘두르려는 경향을 지닌 영화예술은 모든 세계관적인 차이를 뭉개버리려는 자유주의적·반권위주의적 사회질서가 낳은 민주주의적 예술관의 단적인 표현이다. 반면 궁정예술과 귀족예술은 무대의 틀, 무대 조명, 단상의 높이 등이 강조되는 점에서도 이미 알 수 있듯이 철저히 인위적이고 주문에 응하여 만들어진 예술이며, 그 발주자는 환각 따위가 전혀 먹혀들지 않을 정도로 그 분야에 정통한 전문가라는 전제를 두고 있음을 알 수 있다.

│ 정석적 형식

이집트 예술에서는 정면성의 원리 이외에도 일련의 정석적(定石的) 형식을 볼 수 있다. 이것들은 정면성의 원리만큼 뚜렷하지는 않지만 그것과 똑같이 이집트 예술에 내포된 양식원리의 대부분, 특히 중왕국시대 예술

에 결정적 영향을 끼친 여러 원리의 인습성을 표현하고 있다. 이들 양식 원리 중 먼저 꼽지 않으면 안될 것은 인물의 양다리는 항상 옆에서 본 모습으로, 양다리 모두가 안쪽, 즉 엄지발가락 쪽에서 본 것처럼 그려진다는 규칙이다. 그리고 또 내디딘 다리와 뻗은 팔은 ── 아마 교차에 따른 좌우 혼동을 피하기 위해서일 터인데 ── 감상자 측에서 보아 먼 쪽으로 그려야만 한다는 약속이 있다. 끝으로, 그림 속 인물은 오른쪽 측면만을 감상자 쪽으로 돌린다는 것이다. 이러한 전통·약속·규칙은 범할 수 없는 형식주의적 원리로서 중왕국시대의 사제층, 왕, 봉건영주, 관리 들에 의해 지극히 엄격하게 지켜졌다. 봉건영주들은 제각기 군소 군주들로서 형식 면에서는 진짜 파라오를 능가하고 싶어했고, 고위관료들도 중산층과는 아직 엄연한 거리를 유지하면서 뼛속 깊숙이 계급제도의 정신을 간직하며 보수 일변도의 생각을 갖고 있었다. 이런 사회정세는 힉소스족(Hyksos, 기원전 1785~1580년경에 이집트에 침입하여 제15, 16조 왕조를 건설한 유목민족) 침입의 혼란속에서 발생한 신왕국시대에 이르러서야 변하기 시작했다. 그리하여 외부와 고립된 채 자체의 민족전통에 침잠해 있던 이집트는 이제 물심양면에 걸쳐 번영을 구가하게 되었을 뿐 아니라 원대한 전망을 가진 국가로서 초민족적인 세계문화의 단서를 열게 되었다. 이집트 예술은 지중해 주변 전체와 근동(近東)의 여러 나라(북아프리카·메소포타미아·아라비아 지역 국가들) 전부를 영향권 내로 끌어들였을 뿐 아니라, 스스로도 널리 각지의 영향을 흡수하는 동시에 자기 영토 저 너머 자국의 전통과 인습의 테두리 밖에도 또다른 넓은 세계가 있음을 알게 되었다.[21]

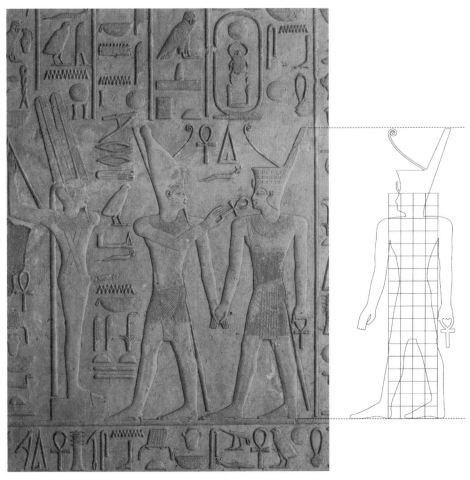

테베 카르나크 세누스레트 1세의 신전 기둥의 부조 아톤 신이 세누스레트 1세를 아문 라 신에게 인도하는 모습(왼쪽, 기원전 1930년경)과 그 원리를 도해한 표준 격자표(오른쪽). 이집트 예술양식의 정석적 원리를 보여준다.

04_ 아메노피스 4세 시대의 자연주의

| 새로운 감각성

위대한 정신적 개혁의 원동력이 된 아메노피스 4세는 일반적으로는 일신교(一神敎)의 이념을 발견한 교조로 알려져 있고 또 세계사에서 '최초의 예언자' 혹은 '최초의 개인주의자'로 일컬어지는데,[22] 그는 또한 예술을 의식적으로 개혁한 최초의 인물이기도 했다. 즉 그는 예술의 목표로서 자연주의를 내세워 의고풍 예술양식에 맞서는 새로운 업적을 이룩한 최초의 인간이었던 것이다. 그의 휘하에서 조각가들의 수장 노릇을 한 베크(Bek)는 자기가 가지고 있는 갖가지 직함 중 하나로 '폐하의 제자'라는 것을 꼽았다.[23] 이 왕 때문에 예술이 얻은 것, 또 예술가들이 이 왕으로부터 배운 것이 진리에 대한 새로운 애정, 새로운 감각, 새로운 예민성이었음은 분명하며, 이것이 이집트 예술에서 인상주의라고도 말할 수 있는 것의 원동력이 되었다. 왕 자신이 종교 영역에서 공허하고 무의미한 껍데기로 굳어버린 모든 전통을 타파한 데 호응하여 그를 섬긴 예술가들도 딱딱하고 아카데믹한 예술양식을 극복해갔다. 중왕국시대에 보이던 형식주의는 종교에서나 예술에서나 이 왕의 영향 아래 생생하고 자연주의적이며 새로운 것을 적극적으로 받아들이려는 태도로 변했다. 새로운 제재를 선택하고, 새로운 표상(表象)을 탐구하고, 이제까지는 볼 수 없던 새로운 구도의 작품이 연이어 나오기 시작했다. 개인 정신생활의 깊은 속을 묘사하려는 노력이 시작됐을 뿐 아니라 더 나아가서는 초상에 정신적 긴장, 좀더 고조된 감성, 거의 비정상적이라고 할 만한 신경의 예민함 등을 불어넣으려는 시도가 이루어졌다. 원근법적 구도의 조짐이 엿보이는가 하면 많은 사람을 그릴 경우 구도의 통일에 좀더 주의를 기울이려는 시도

가 이루어지고, 풍경화에 대한 관심이 커지고 풍속화에 관한 일종의 편애가 눈에 띄며, 그밖에도 재래의 기념비적 양식에 대한 반발의 결과로 특히 공예품에서 섬세하고 예쁘장한 형식이 환영받게 되었다. 단지 하나 의외라고 생각되는 것은 이 시대의 예술이 그 온갖 혁신적 요소에도 불구하고 의연하게 철두철미 궁정적이고 의례적이며 형식 위주였다는 사실이다. 제재에서는 새로운 세계의 입김이 느껴지고 인물의 표정에는 새로운 정신과 새로운 감각성이 반영되어 있는데, 정면성과 봉합적 묘사법, 대상의 사회적 지위에 척도를 둔 탓에 실제 인물의 크기와는 전혀 어긋나는 비례 등은 올바른 형식을 규정하는 여타의 규칙들과 더불어 여전히 통용되고 있는 것이다. 이 시대의 취미가 자연주의에 기울고 있었다는 사실은 의심할 여지가 없지만, 그 예술은 여전히 철두철미 궁정적인 것이었고 많은 점에서 로꼬꼬 시대를 연상시키는 구조를 가지고 있다. 알다시피 로꼬꼬 역시 반형식주의·개인주의·형식파괴 경향으로 가득 차 있음에도 불구하고 근본적으로는 철저히 궁정적이고 의례적이며 인습적인 예술인 것이다. 아메노피스 4세가 가족에게 둘러싸여 있는 그림이나 그의 일상생활에서 취재한 그림 등은 이제까지의 왕의 그림에 비하면 인간적 친근감이라는 면에서 실로 격세지감이 있다. 하지만 이런 그림에서까지도 그는 여전히 직각으로 교차되는 여러 평면 속에서 움직이고 있고, 가슴이 감상자 쪽 정면으로 향하며, 다른 사람들의 배(倍) 정도의 크기로 그려져 있다. 즉 왕에 대한 기념비 역할을 하는 궁정예술의 성격에서 벗어나지 못하고 있다. 왕이 현세적인 것으로부터 완전히 정화된 하나의 신으로 그려지는 일은 없어졌지만 궁정예법의 속박에서는 벗어나지 못하고 있었던 것이다. 감상자로부터 먼 쪽이 아니라 가까운 쪽 팔을 뻗치고 있는 인물의 그림도 있고 손발이 이제까지의 것보다 해부학적으로 정확히 그려

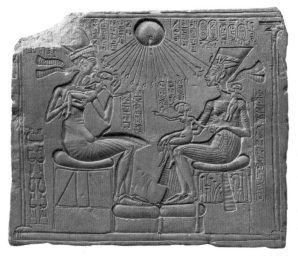

아마르나에서 발굴된 부조 「딸들을 안고 있는 아메노피스 4세와 왕비 네페르티티」, 기원전 1345년경. 인간적이고 친근한 모습에도 불구하고 그 예술양식은 여전히 궁정적이고 인습적이다.

지고 관절의 움직임이 자연스러운 그림도 도처에서 볼 수 있지만, 그밖의 점에서 이 시대의 예술은 대개혁 전에 비해 오히려 더 까다로워진 면조차 있다.

신왕국시대 자연주의의 표현수단은 매우 풍부하고 섬세한 것이어서 그 배후에는 준비와 완벽을 위한 오랜 세월의 도정이 있었으리라고 짐작된다. 이런 표현수단은 어디서 온 것일까? 아메노피스 4세 치하에서 홀연히 꽃피기 전에는 어떤 형태로 온존해온 것일까? 그것이 중왕국의 엄격한 형식주의 시대에도 소멸하지 않고 살아남은 원인은 어디서 찾을 수 있을까? 그 해답은 간단하다. 자연주의는 어느 시대에도 이집트 예술의 저류(底流)로서 존속하고 있었으며 공인된 양식과 나란히, 적어도 비공식적인 군소 예술의 일부에서나마 뚜렷한 흔적을 남기고 있었다. 이집트학자 슈피겔베르크(W. Spiegelberg)는 이것을 공인된 예술양식과 구별하고 이

에 관한 특별한 범주를 두어 이집트의 '민중예술'이라는 명칭을 붙였다. 그러나 유감스러운 일이지만 그것이 민중의 손으로 이루어진 예술이란 말인지 민중을 위한 예술이란 말인지, 일종의 농민예술인지 그렇지 않으면 평민용의 도시예술인지가 분명하지 않고, 또 애당초 그가 말하는 '민중' 혹은 '평민'이 농민과 수공업자를 포함한 광범위한 대중을 의미하는지 그렇지 않으면 상인과 관리 등 도시에 사는 중산층을 말하는 것인지 분명치 않다. 원시생산자로서 농업의 테두리 안에 머물러 있던 민중이 예술 창조의 요소로 등장하는 것은 이집트 역사 말기에 이르러서는 기껏해야 공예 부문에서나 가능했을 뿐이다. 즉 후대로 내려올수록 양식사를 좌우할 만한 영향력이 줄었고 고왕국시대에도 이미 그다지 중요하지 않은 부문에 한정되었던 것이다. 궁정과 사원경제에 포함되어 있던 장인과 예술가는 평민 출신이긴 했지만 상류층을 위한 예술 생산에 종사했기 때문에 세계관적으로는 자기가 원래 속한 사회계층의 사람들과 거의 공통점이 없었다. 또 재산과 정치권력의 특권에서 배제된 일반대중은 고대 오리엔트의 전제체제하에서도 다음 시대와 마찬가지로 또는 그 이상으로 예술을 감상할 여유라곤 가져보지 못했다. 그림과 조각처럼 돈이 드는 예술은 어느 시대 어느 나라에서든 일부 특권층의 독점물이었는데, 이 경향이 고대 오리엔트에서는 후대보다도 더욱 심했던 모양이다. 일반대중의 경제력으로 보면 예술가를 고용하거나 예술작품을 산다는 것은 생각도 못할 일이었고, 죽은 자를 장사 지내는 데도 영구적인 기념물을 세우는 일은 하지 못하고 다만 모래 속에 파묻었을 뿐이다. 경제적으로 비교적 여유가 있던 중산층조차 예술작품의 수요자로서는 봉건영주와 고급관료와 어깨를 겨룰 만한 존재는 아니었다. 따라서 그들에게 예술의 운명을 상류층의 취미나 희망과 반대방향으로 끌고 갈 힘이 있었을 리 없다.

| 양식의 이원성

수공업이나 상업을 영위하는 중산층은 귀족과 농민과 더불어 이미 고왕국시대에도 존재한 듯하며, 중왕국시대에 이르러서는 그 세력이 뚜렷이 증대했다.[24] 이제 그들에게도 관리로 나아갈 길이 열렸는데, 비록 처음에는 비교적 미미한 기회에 지나지 않았지만 그것은 입신출세의 좋은 방편이었다. 상인과 수공업자 사이에서는 아들이 아버지의 직업을 이어받는 관습이 생겨났고 이는 중산층이 이전보다 뚜렷한 형태로 구성되는 데에 크게 기여했다.[25] 중왕국시대에 이미 부유한 중산층이 존재했으리라는 견해에는 의문을 표명하는 피트리(W. M. F. Petrie)도 신왕국시대에는 벌써 상당한 경제적 여력을 가진 관리계층이 존재했던 것으로 추정하고 있다.[26] 즉 이집트는 중왕국에서 신왕국까지의 시기에 군대라는 형태로 사회 하층으로부터 올라오는 새로운 세력에게 출세의 기회를 제공하는 군국주의 국가로 발전했을 뿐 아니라, 중앙집권 경향이 더욱더 강해지고 점차 소멸해가던 봉건귀족을 제국 직속의 관리들로 대체하는 관료국가를 형성했던 것이다. 다시 말해서 원래 상업이나 수공업을 영위하던 국민층으로부터 새로운 중견 관료계층을 양성해나가야만 했다. 이제 예술애호가로서도 어느정도 역할을 하기 시작한 도시의 신흥 중산계층은 대부분이 이처럼 하급군인 및 관료계층 출신자로 구성되어 있었다. 그렇지만 그들이 예술작품으로 장식한 집과 무덤을 가지게 되었다 해도 그들이 우러러보던 상류층 사람들과 본질적으로 다른 취미나 요구를 가지고 있었다고는 도저히 생각할 수 없고, 다만 약간 헐값의 작품으로 만족했을 따름이리라고 생각된다. 궁정과 사원 또는 귀족의 영지 등에서 생산되는 예술작품과는 관계가 없는 독자적인 민중예술이라고 볼 수 있는 작품의 예는 왕조시대 전시기를 통해 하나도 눈에 띄지 않는다. 정신적으로는 아직

독립했다고 말할 수 없는 도시 중산층도 문화의 역군이던 상류층의 예술관에 그들 나름대로의 영향을 끼쳤다고는 볼 수 있다. 아메노피스 4세 치하에서 나타난 개인주의 및 자연주의도 이런 아래로부터의 영향과 관련지어 생각할 수 있을 법하다. 그러나 평민대중과 중산층은 상류층의 공인된 예술양식과는 구별되는 독자적 예술의 생산자도 소비자도 아니었던 것이다.

따라서 이집트에 서로 다른 두 종류의 예술, 즉 귀족예술이 따로 있고 그와 어깨를 겨룰 만한 '민중예술'이 있었던 것은 결코 아니다. 이집트 예술의 모든 작품을 통틀어 하나의 단층이 있는 것은 사실이지만 그것은 서로 다른 두 종류의 작품군 사이에 있는 것이라기보다 모든 작품 하나하나 속에 있는 것이다. 즉 강하게 인습에 사로잡히고 딱딱할 정도로 의례적이며 기념비적인 엄숙함을 가진 양식의 한구석에는 반드시 더 자유롭고 더 분방하고 더 자연스러운 태도를 보여주는 듯한 수법이 눈에 띈다. 이와 같은 이원적 대립이 가장 날카롭게 나타나는 것은 같은 구도 속의 두 인물이 각기 다른 양식으로 그려져 있는 경우다. 예컨대 여주인은 엄격하게 정면성의 원리에 입각한 재래의 궁정양식으로 그려진 데 비해 시녀 쪽은 정면성의 원리에 따른 닮은꼴을 어느정도 희생시킨 상당히 편한 자세로 측면에서 그려진 저 유명한 실내화(室內畵) 등을 보면, 이들 두 양식 중 어느 것을 사용하는가는 오로지 그때그때 대상에 따라 결정됐음이 분명해진다. 즉 지배층에 속한 사람은 항상 궁정풍의 권위를 재현하는 양식으로 그려진 반면 하층민은 통속적인 자연주의적 양식으로 그려진 경우가 많다. 따라서 이 두 예술양식을 구별하는 기준은 예술가의 계급의식도 ─ 그들에게 계급의식이 있었다 해도 그것을 작품에 반영하는 일은 전혀 불가능했거니와 ─ 완전히 궁정·귀족 및 사제의 지배하에 있던 일

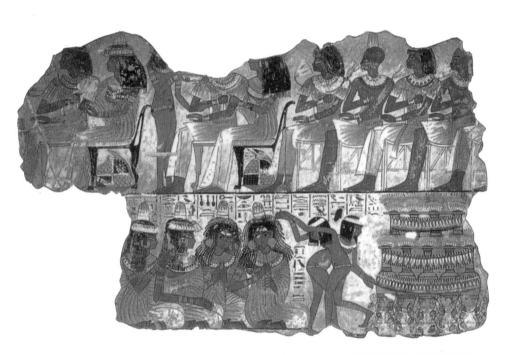

테베의 네바문 무덤에서 발굴된 벽화 일부 「네바문의 연회」,
기원전 1350년경. 하인과 노예의 일상적인 모습은 자연주의
기법으로, 상류층은 의례적인 정면성의 원리에 따라 그려져
이집트 예술의 이원적 대립을 보여준다.

반대중의 계급의식도 아니고, 앞서 말한 대로 오로지 그려지는 소재의 성격이었다. 예컨대 장인, 하인, 노예 들이 일상적으로 일하는 모습을 귀족의 묘에 부수적으로 그려넣은 정경은 기념비적인 데가 없는 풍경화풍의 순 자연주의 수법으로 그려지는 반면, 신들의 상 같은 것은 그것이 비록 극히 하잘것없는 용도이더라도 공인된 궁정양식에 따라 만들어진다. 적용해야 할 양식을 대상에 따라 바꾸는 이런 수법은 미술사·문학사에서는 결코 신기한 것이 아니다. 예컨대 셰익스피어(W. Shakespeare)가 인물을 구별하여 묘사할 때 사용한 두가지 방법, 즉 하인과 광대 등의 대사에는 평범한 산문을 사용하고 주인공이나 귀족은 예술적인 운문으로 말하게 하는 수법은 소재에 따라 양식을 바꾸는 이 '이집트적' 수법과 같은 것이다. 왜냐하면 셰익스피어 극에 나오는 인물의 대사는 신분의 고하를 막론하고 모든 인물이 자연주의적으로 그려지는 근대극처럼 신분이나 소속 계급에 상관없이 그 인간이 현실에서 하는 말에 따라 달라지는 것이 아니라, 귀족층 사람들은 양식화된 말 즉 실제에는 전혀 존재하지도 않는 말을 사용하는 데 반해 서민층 출신의 등장인물은 풍속화풍으로 묘사되어 무대 위에서도 길거리나 식당, 작업장 등 일상생활의 장소에서 실제로 쓰이는 말을 그대로 사용하기 때문이다.

또 어떤 학자는 정면성 원리의 준수 여부는 묘사되는 인물이 일을 하고 있는가 쉬고 있는가에 따라 정해진다고도 말한다.[27] 이 관찰이 비록 어느 정도 타당성을 갖고 있다 치더라도, 우리는 왕과 귀족의 경우 대부분 위엄을 차려 가만히 앉아 있는 장면이 그려진 데 반해 서민층 사람들은 거의 반드시라고 말해도 좋을 만큼 움직이는 장면, 무엇인가를 하고 있는 장면이 그려졌다는 근본적인 사정을 잊어서는 안된다. 더욱이 지배계급의 대표자들은 예컨대 전투와 수렵 장면같이 움직이는 장면이 그려진 경

우에도 정면성의 원리에서 한발자국도 벗어나지 않는데, 이것은 앞에 말한 이론을 부정하는 사실이다.

이집트 예술의 경우 민중예술과 궁정예술을 대비하기보다는 지방예술을 수도의 예술에 대비해서 생각하는 편이 훨씬 합리적이다. 중요한 예술작품은 최초는 멤피스, 다음에 테베, 그리고 끝으로 아마르나 등 언제나 왕의 궁정 또는 궁정 가까이에서 만들어진 것이었고 더욱이 이 경향은 역사의 진전과 더불어 한층 심해졌다. 수도나 큰 사원에서 멀리 떨어진 시골의 작품은 대체로 보잘것없는 것뿐으로, 주류 예술의 뒤를 지지부진한 발자취로 간신히 따라간 데 지나지 않았다.[28] 그것은 위로부터 '침전된' 예술일지언정 결코 하층 대중 속에서부터 대두한 신흥예술은 아니었다. 따라서 이런 종류의 지방예술은 예로부터의 농민문화가 계속된 것으로 볼 수는 없고, 귀족·지주계급을 위한 것으로서 그 존재 자체가 봉건귀족의 궁정으로부터의 분리라는, 이미 제6조 왕조 이래 시작된 현상에 힘입은 것이었다. 후진적인 지방문화와 아류 지방예술의 역군이 된 신흥 지방귀족은 수도에서 이탈해나간 이런 봉건귀족들로 형성되어 있었다.

05_ 메소포타미아

메소포타미아 예술에서 진정한 문제점은 경제적으로는 상업과 수공업, 화폐와 신용제도가 압도적인 비중을 점유하고 있던 이 나라의 예술이 농업 및 자연경제에 더 깊이 뿌리박고 있던 이집트 예술보다 더 엄격한 규율에 매여 있고 변화와 신선함이 적다는 사실이다. 기원전 2000년대에 성립한 함무라비(Hammurabi) 법전을 보면 당시 바빌로니아에서는 이미 상

업과 수공업, 부기와 신용제도 등이 비상하게 발달했고 제3자에 대한 지불과 고객 상호 간 채권의 상쇄 등 상당히 복잡한 은행업무가 행해지고 있었음을 알 수 있다.[29] 이집트에 비해 이런 상거래와 금융제도가 월등히 발달해 있었기 때문에 이집트 사람과 비교하여 고대 바빌로니아 사람을 '경제적 인간'이라 부르는 학자조차 있다.[30] 그렇지만 도시와 깊이 결부된 역동적인 경제를 가졌던 바빌로니아 예술 쪽이 이집트 예술보다 형식의 자유가 결핍되어 있다는 사실은, 다른 경우에는 항상 올바르다고 여겨지는 사회학의 명제, 즉 전통주의적인 농업경제로부터 엄격한 기하학적 양식이 발생하고 유동적인 도시경제는 자유분방한 자연주의를 낳는다는 이론과 모순된다. 바빌로니아 예술의 개인주의 또는 자연주의 풍조가 모두 아직 맹아 단계에서 잘려버리고 말았다는 데 대한 설명으로서 거기서는 궁정예술과 사원예술이 있었을 뿐 왕과 사제 이외의 계층은 예술에 아무런 영향력도 가지고 있지 않았다는 사실을 지적하는 것만으로는 불충분할지 모른다. 그러나 바빌로니아에서는 이집트보다 엄격한 형태로 전제정치가 행해졌고 또 종교가 이집트에서보다 포용성이 적었던 탓에 해방적인 세력으로서 도시의 역할이 위축되었던 모양이다. 어찌 되었건 티그리스와 유프라테스 두 강에 끼어 있던 이 나라에서는 농민과 대중의 손으로 만들어진 미술공예가 이룩한 역할이 고대 오리엔트의 다른 문명 지역에 비해서도 더욱 적었고,[31] 예술 생산은 예컨대 이집트에서보다도 더욱 비개인적이었다. 바빌로니아 예술가로서 그 이름이 후세에 전해지는 사람은 거의 없는 만큼 바빌로니아 예술의 시대구분은 왕들의 통치기간을 기준으로 할 수밖에 없다.[32] 용어상으로나 실제에서나 예술과 수공업 사이에는 구별이 없었고 함무라비 법전에도 건축가와 조각가는 대장장이와 구두직공과 동렬에 놓여 있다.

바빌론에서 출토된 함무라비 법전 비석, 기원전 1792~1750년경. 비석의 내용을 보면 당시 바빌로니아에서는 상거래가 매우 활발하고 복잡한 금융거래가 이루어졌음을 알 수 있다.

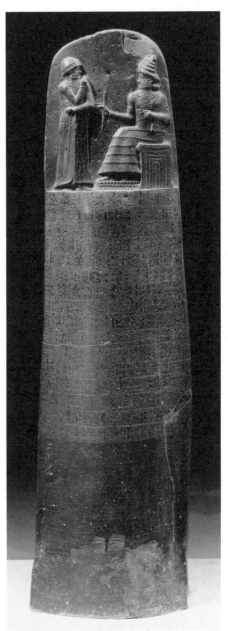

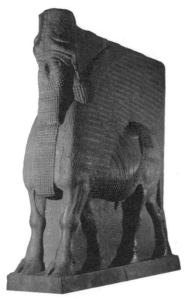

라마수의 다리 다섯개는 자연법칙을 무시하고 어떤 상태에서도 완벽한 형상을 구현하고자 한 것으로 정면성의 원리가 지닌 반자연주의적 성격을 단적으로 보여준다. 이라크 북부 코르사바드의 사르곤 2세 궁전의 라마수, 기원전 710~705년경.

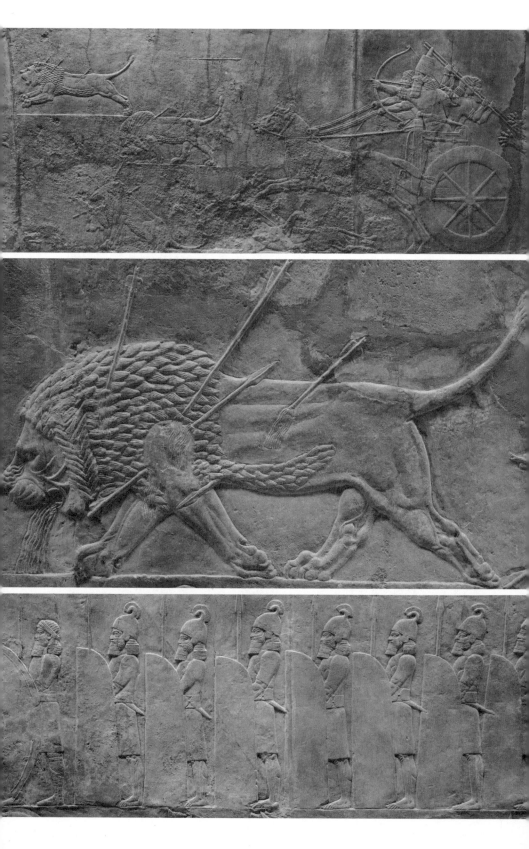

바빌로니아 및 아시리아 예술에서는 묘사의 추상화·합리화가 이집트 예술의 경우보다도 철저하게 행해졌다. 인체묘사에서는 정면성의 원리가 엄격히 지켜지고, 얼굴은 제일 잘 보일 수 있게 옆을 향하며, 얼굴 중에서도 중요한 부분인 코와 눈이 굉장히 크게 그려진 반면 이마나 턱같이 그다지 사람의 흥미를 끌지 않는 부분은 매우 작게 되어 있다.[33] 특히 정면성의 원리의 반자연주의적 성격을 단적으로 나타내는 면에서는 아시리아 건축의 조각에 보이는 이른바 '문지기'들, 즉 날개를 단 사자와 황소(라마수lamassu)에 따를 것이 없다. 모든 환각주의를 배제하고 양식화 일변도로 관철하려고 드는 예술관이 이처럼 철저하게 나타나는 예는 이집트 예술에는 전혀 없다고 해도 좋다. 이들 동물은 옆에서 볼 때 네 발로 걷고 있는 모습과 앞에서 볼 때 두 발로 서 있는 모습을 합쳐서 다리가 다섯개로 조각되어 있다. 두 마리의 동물을 마주 뜯어맞춰놓은 셈이다. 이처럼 뚜렷하게 자연법칙을 무시한 것은 순전히 합리적인 동기 때문이다. 즉 이런 조각의 작자들은 분명히 어떤 측면에서 보아도 완전무결하며 이치에 맞고 완벽한 형식을 갖춘 상을 만들려고 했던 것이다.

아시리아 예술은 훨씬 뒤에 와서, 기원전 8세기 내지 기원전 7세기에 이르러서야 비로소 일종의 자연주의의 세례를 받는다. 아슈르바니팔 (Ashurbanipal) 왕의 궁전을 장식한 전투와 수렵 장면의 부조는 적어도 거기 그려진 동물에 관한 한 그 자연스러움과 발랄함으로 보는 사람의 마음을 사로잡는다. 물론 인물은 2000년 전과 마찬가지로 딱딱하고 양식화된 수

이라크 북부 니네베 아슈르바니팔 궁전의 석고 부조 「아슈르바니팔의 사자 사냥」 세부, 기원전 645년경. 보는 이의 마음을 사로잡는 동물의 자연스러운 발랄함과 딱딱하고 양식화된 인물의 대조는 미술사에서 반복적으로 나타나는 이원적 대립을 보여준다.

법으로 그려져 있고 머리카락과 수염 모양도 여전히 딱딱하고 부자연스러우며 진부하다. 이 역시 아메노피스 4세 치하의 이집트처럼 두 종류의 양식요소가 대립한 결과로서, 이미 구석기시대에도 보였고 이후의 미술사 흐름에서도 되풀이해 나타나는 수법상의 구분, 즉 인간을 그릴 경우와 동물을 그릴 경우에 각기 다른 수법을 쓰는 한 예이다. 그런데 구석기시대의 인간이 인간보다 동물을 자연주의적으로 그린 것은 그들의 생활이 동물 중심이었던 탓인 데 반해, 후대에 동물 그림이 자연주의 수법으로 그려진 것은 동물은 양식화할 가치가 없다고 보았기 때문이다.

06_크리티

고대 오리엔트 예술 전체에서 크리티(Kriti) 예술만큼 사회학적으로 해명하기 곤란한 예술은 없다. 이 예술은 이집트와 메소포타미아 예술에 비해서 특수한 위치를 차지할 뿐만 아니라 구석기시대의 종말에서 고전기 그리스시대 개막까지의 미술사 전과정을 통해서도 하나의 예외를 형성하기 때문이다. 거의 예측조차 할 수 없을 정도로 광대한 이 시기는 추상적인 기하학적 양식의 전성시대였고 이 세계에서는 엄격한 전통과 고정된 형식이 변하지 않고 지속되었는데, 크리티에서는, 더욱이 예술 이외의 경제적·사회적 조건은 주위 세계와 동일했음에도 불구하고, 다채롭고 분방하며 대담하고 생동감 있는 일대 드라마를 보게 되는 것이다. 전제군주와 봉건영주가 지배세력이었다는 점, 전제적인 사회질서가 문화 전반을 휩쓸었다는 점 등은 이집트나 메소포타미아와 조금도 다르지 않은데도 예술관의 문제에서는 그 얼마나 엄청난 차이인가! 고대 오리엔트 세

크리티 문화에서 종교는 큰 비중을 차지하지 않았고
이는 독창적이고 자유분방한 예술을 탄생시켰다.
크리티 크노소스 왕궁에서 발굴된 「뱀의 여신」,
기원전 1600년경.

계의 다른 영역을 뒤덮은 강압적인 인습주의에
비할 때 얼마나 자유분방한 예술활동이 이루어
지고 있는가! 이런 차이는 어떻게 설명하면 좋
을까? 몇가지로 설명이 가능하겠지만 무엇
보다도 크리티 문자가 아직 해독되지 못했
기 때문에 만인이 납득할 만큼 완전한 설
명은 없다. 아마 부분적으로는 이 차이점
을 크리티 사람들의 공적 생활에서 종교
가 비교적 작은 역할밖에 하지 않은 점으로 설명할 수 있을 것이다. 크리
티에서는 아직까지 어떤 종류든 간에 사원 건축이나 신들의 거상(巨像)이
발견된 적이 거의 없다. 조그만 우상과 상징적인 예배용 도구 등이 있긴
하지만 그조차도 종교의 영향이 고대 오리엔트의 기타 지역보다 훨씬 미
약하고 좁은 범위에 국한되었다는 사실을 추측게 해주는 것들이다. 하지
만 크리티 예술의 자유분방함은 이 섬의 경제생활에서 도시와 상업이 압
도적으로 중요한 기능을 담당했다는 사실에 의해서 부분적으로 설명이
된다. 물론 상업이 중요한 역할을 한 바빌로니아에서는 크리티 같은 예

술이 나오지 않은 것이 사실이지만, 고대 오리엔트 전역을 통해서 크리티만큼 발달한 도시제도를 가진 예는 없다. 크리티에서는 갖가지 종류의 도시들이 생겨났는데, 수도 겸 영주의 궁성을 중심으로 발달한 도시 크노소스(Knososs)와 파이스토스(Phaistos) 외에 예컨대 구에르니아(Guernia) 같은 순공업도시와 프라이소스(Praisos) 같은 작은 시장도시도 있었다.[34] 그러나 무엇보다도 크리티 예술의 특수성을 설명하는 가장 중요한 점은 에게 해 지역에서는 상업, 특히 외국과의 교역이 고대 오리엔트의 다른 지역과는 반대로 지배계급 자신의 손으로 영위되었다는 사실이다. 그 때문에 여기서는 모든 개혁에 적극적이고 끊임없이 변화를 요구하는 상인계급의 정신에 가해지는 제재가 이집트와 바빌로니아보다 적었다.

크리티 예술도 본질적으로 왕과 지배계급의 예술이라는 성격에서 조금도 벗어나지 않았음은 물론이다. 그것은 사회의 소수를 차지하는 상류 귀족계급의 삶의 기쁨의 표현이고 그 풍요롭고 방종한 생활의 표현이다. 현재 남아 있는 크리티의 예술작품을 보면 상류계급의 생활양식, 호화롭기 이를 데 없는 궁정생활, 눈부신 궁전, 부유한 도시, 대지주의 영지, 노예와 다름없는 형편이던 광범한 농민층의 비참한 생활 등이 역력히 드러나 있다. 크리티 예술은 이집트와 바빌로니아 예술과 마찬가지로 철저히 궁정적인 것이었다. 그렇지만 크리티에서는 로꼬꼬적인 요소, 즉 세련되고 경쾌한 것, 섬세하고 우아한 것에 대한 취미가 좀더 강하게 대두한다. 회르네스는 축제 행렬과 축제극, 공공의 투기(鬪技)와 공개시합, 부인들과 그 요염한 행동거지 등이 크리티 사람의 생활에서 차지한 비중을 지적하면서 크리티 문명에 내포된 기사적(騎士的) 요소를 강조하는데, 이것은 올바른 견해임에 틀림없다.[35] 중세에 와서도 그랬듯이 이런 유의 궁정적·기사적 요소는 정복에 의해 토지 소유자가 된 향사(鄕士)들의 구태의연한

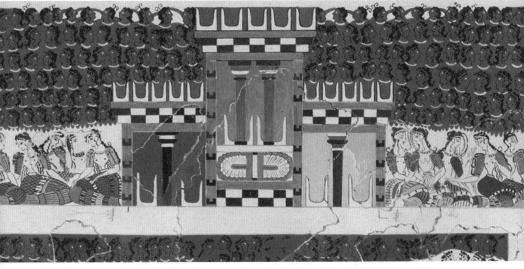

상류층의 호화로운 문화생활을 보여주는 크노소스
왕궁의 프레스꼬 「대관람석」. 기원전 1500년경.

생활양식을 누르고 좀더 자유분방하고 융통성 있는 생활양식의 발달을
촉진했으며, 또 이런 생활양식에 부응하여 좀더 개성적이고 양식 면에서
자유로우며 자연을 존중하는 경향이 강한 예술을 생산했던 것이다.

양식상의 대립

그런데 또다른 해석에 의하면 원래 크리티 예술은 예컨대 이집트 예술
등에 비해 자연주의 경향이 강하다고 말할 수 없다고도 한다. 이 설에 따
르면 크리티 예술이 좀더 자연스럽다는 인상을 주는 것은 양식의 문제라
기보다는 오히려 소재 선택의 대담성, 즉 엄숙한 상징적인 인물을 그리지
않고 세속적이고 사소한 소재와 생기발랄한 모티프를 선택하기 때문이

엄숙한 이집트 예술과 달리 크리티 예술은 생기발
랄한 모티프를 사용해 자유롭게 늘어놓는 구도를
선호했다. 크리티 크노소스 왕궁 왕비의 방에 그려
진 돌고래, 기원전 1500년경.

라는 것이다.[36] 그러나 이런 해석과 관련하여 크리티 예술의 본질적 특징 가운데 하나로 논의되는 구도(構圖) 요소의 '우연적 배치'를 아울러 생각하면 이 문제가 역시 소재 선택의 문제만은 아님이 판명된다. 이 '우연적 배치'라는 좀더 자유분방하고 회화적인 구도는 이집트와 바빌로니아 예술에서 볼 수 있는 오리엔트적 부자유함과 대비하여 '유럽적'이라고 부르는 것이 제일 적당하리라고 생각되는 자유로운 창의성의 표현인 동시에, 집중과 통제를 기조로 하는 양식원리와는 반대로 모티프의 풍부함과 다채로움을 환영하는 예술관의 표현이다.[37] 크리티 예술에서는 대상을 나란히 늘어놓기만 하는 구도를 굉장히 애호한 나머지, 인물과 사건을 나타내는 구도에서뿐만 아니라 항아리에 그려진 장식화에서도 기하학적으로 마무리된 무늬 대신에 갖가지 모티프가 풍성하고 자유스럽게 흩어져 있다는 인상을 준다.[38] 더구나 크리티 사람들이 이집트의 예술작품을 익히 알고 있었다는 사실을 아울러 생각해보면 이 자유분방한 형식구성이 갖는 의미는 한층 중대해진다. 즉 크리티 사람들이 기념비적인 장대하고 엄격한 양식의 작품을 만들려고 하지 않은 것은 그들이 이집트 예술 같은 웅대한 예술을 몰라서가 아니라 그런 것이 그들의 취미와 예술의욕에 맞지 않았다는 증거이다.

그러나 그럼에도 불구하고 크리티 예술에 반자연주의적 인습과 추상적 형식이 전혀 없는 것은 아니다. 예컨대 원근법은 거의 언제나 무시당하고, 그림자는 쓰이는 법이 없으며, 채색은 대개의 경우 부분적인 자연색에 한정되고, 인간은 반드시 동물보다 더 양식화되어 그려진다. 그러나 이 경우에도 자연주의적 요소와 반자연주의적 요소의 비례가 미리 정해지는 것이 아니라 역사의 진전에 따라 변화를 보여준다.[39] 즉 크리티 예술은 대체로 자연주의 경향이 강한 편인 채, 처음에는 아마도 신석기시

대의 영향이 아직 남아 있던 시기의 주로 기하학적인 형식주의에서 출발하여 극단적인 자연주의 시대를 거쳤다가, 다시 고풍스럽고 약간 아카데믹한 면이 있는 양식화 시대로 돌아온다. 미노아(Minoa) 문화 중기의 마지막 무렵, 즉 기원전 2000년기 중기에 이르러서야 크리티는 독자적인 자연주의 양식을 발견하고 예술발전의 정점에 도달한다. 그러다가 기원전 2000년기 후반에는 다시 그 신선함과 자연스러움의 대부분을 잃고, 형식은 더욱더 도식화되고 인습적이며 딱딱하고 추상적으로 된다. 역사의 현상을 모두 인종적 요소로 설명하려 하는 학자들은 크리티 문화가 후기에 이르러 이와 같이 기하학적 양식으로 기울어간 것을 그리스 본토 북방에서 침입해온 그리스 계통의 몇몇 부족, 즉 훗날 그리스에서 기하학적 양식을 창조한 종족의 영향이라고 설명하곤 한다.[40] 그런가 하면 이런 종족적 해석의 필요를 부정하고 순전히 양식사적인 관심에서 그런 변화를 설명하려는 학자도 있다.[41]

이집트와 메소포타미아 예술에 대한 크리티 예술의 특색으로서 '근대성'을 강조하는 학자도 많다. 그렇지만 이 점이야말로 아마도 가장 애매한 문제가 아닐까 한다. 크리티 사람들은 풍부한 독창성과 뛰어난 기술적 재능을 가지고는 있었지만 그들의 취미는 별로 엄격하거나 확고한 것이 못 되었다. 그들의 예술은 지속적이고 깊은 인상을 주기에는 너무도 안이하고 빤히 들여다보이는 기법을 쓰고 있다. 엷은색 그림물감을 사용해 고지식한 필치로 그려진 그들의 벽화는 흔히 현대의 호화여객선이나 실내수영장 주변의 장식용 그림들을 연상케 한다.[42] 크리티 예술은 '근대' 예술에 많은 것을 주었을 뿐 아니라 그 자체가 이미 근대의 '공장예술'적 요소를 많이 내포하고 있었던 것이다. 크리티 예술의 이러한 '근대성'은 아마 크리티에서 예술작품이 공장식으로 생산되고 방대한 규모의 수출

을 위한 대량생산이 행해졌다는 사실과 연관지을 수 있을 것이다. 하기는 그리스 사람들도 크리티 사람들처럼 고도로 공업화된 예술수공업을 가지고 있으면서도 양식화의 위험을 면했던 것이 사실이다. 하지만 이것은 예술사의 영역에서는 동일한 원인이 반드시 동일한 결과를 낳지는 않는다는 것, 아니 그보다도 예술사에 작용하는 원인이란 그 수가 너무 많은 탓에 과학적인 분석으로 남김없이 밝혀낼 수 없는 경우가 많다는 사실을 입증할 따름이다.

고대
그리스와
로마

01 _ 영웅시대와 호메로스 시대

호메로스(Homeros)의 서사시(敍事詩, epic, 서사적인 내용을 다루되 일정한 율격과 형식, 격조를 갖춘 장시 또는 사시史詩를 뜻한다)는 그리스어로 쓰인 문학작품 중에 현존하는 가장 오래된 것이지만 그리스 문학 전체를 통해 최초의 작품이라고는 말할 수 없다. 왜냐하면 호메로스의 서사시는 최초의 문학작품이라고 하기에는 너무나 복잡한 구조를 지녔고 내용 또한 풍부한 모순을 담고 있을 뿐 아니라, 애당초 호메로스에 관한 전설 자체도 그의 작품이 보여주는 문명화되고 회의주의적이며 때로는 경박하기까지 한 세계관을 지닌 서사시를 쓴 사람의 이미지와는 합치될 수 없는 요인들을 담고 있기 때문이다. 키오스 출신의 이 눈먼 늙은 가인(歌人)에 관해 후세 사람들이 갖는 이미지는 주로 시인은 신들린 예언자이자 사제와 같은 존재라고 생각하던 시대의 기억들이 집약된 것이다. 그가 맹인이었다는 사실도 그가 내면적인 빛으로 충만하고 다른 사람에게는 보이지 않는 사물을

눈먼 가객으로서의 호메로스의 이미지는 시인은 반신(半神)이자 기적의 예언자라는 신화를 계승하고 있다. 호메로스 흉상, 기원전 100~서기 79년경.

볼 수 있었다는 상징에 지나지 않는다. 예컨대 대장장이 신 헤파이스토스가 절름발이라는 것과 마찬가지로 호메로스가 이런 육체적 결함의 소유자라는 전설 속에도 선사시대의 잔재라고 할 수 있는 또 하나의 사고방식, 즉 시인과 화가, 조각가 등 예술품의 작자는 전쟁이나 전투에 부적합한 사람들 가운데서만 나올 수 있다는 사고방식이 나타나 있다. 그러나 그밖의 다른 면에서는 호메로스의 전설은 시인에 관한 신화, 즉 시인은 반신(半神)이자 기적을 만드는 능력을 가진 예언자라는 신화를 거의 그대로 계승하고 있다. 그런 시인의 가장 뚜렷한 예인 오르페우스(Orpheus)는 아폴론의 하프를 가지고 무사(Mousa, 뮤즈. 학문과 예술의 여신)에게서 노래기술을 배워 인간과 짐승뿐 아니라 나무와 돌멩이까지도 감응케 하고 음악의 힘을 빌려 그의 아내 에우리디케를 죽음의 나라에서 불러낼 수 있었다고 전해진다. 호메로스의 전설에 따르면 그는 이미 이와 같은 마술적인 힘은 없지만 영감을 받은 예언자로서의 성격은 그대로 지니고 있고, 그가 친밀한 어조로 부르는 뮤즈와 여전히 신성하고 은밀한 유대를 유지하고 있는

것이다.

모든 원시시대 문학이 그렇듯이 선사시대 그리스 문학도 주문이나 신탁의 일종이요 축복과 기원을 위한 격식에 맞춘 문장들이거나 군가 또는 노동요였다고 생각된다. 이들 장르에 공통된 하나의 특색은 모두가 종교적 의미를 지닌 집단적 문학이었다는 사실이다. 주문과 신탁의 작자, 만가(輓歌)나 군가의 작사자들에게는 그 자신이 어떠한 개인인가 하는 문제는 전혀 중요하지 않았다. 그들의 작품은 익명인 채 공동체 전체의 쓰임에 이바지했고, 공동체 전원의 공통된 사고방식과 감정을 표현한 것이었다. 조형예술 분야에서 이 비개성적·종교적 문학에 대응하는 것은 어렴풋이 인간의 모습을 암시할 뿐 아직 거의 조각이라고도 할 수 없을 정도의 것으로서, 그리스인들이 옛날부터 그들의 신전에서 제사 지내던 주물, 돌멩이, 나뭇조각 등이다. 이런 여러가지 물건은 가장 오래된 주문과 종교의식의 노래들이 그렇듯이 원시적인 공동체 예술이고, 아직 계급분화 같은 것을 거의 알지 못하는 사회가 낳은 극히 거칠고 유치한 예술의 욕의 표현이다. 이들 작품의 작자들의 사회적 지위며 그들이 자신이 속한 사회에서 행하던 역할, 또 동시대 사람들의 눈에 어떻게 보였는지 따위에 관해서는 무엇 하나 분명하지 않다. 십중팔구 그 사회적 지위는 구석기시대의 예술가 겸 마술사, 혹은 신석기시대의 사제나 성직을 겸한 가인보다 낮았을 것이다. 조형예술가의 선조 역시 신화 속의 인물이었다 하겠다. 예컨대 다이달로스(Daedalos)는 나무에도 생명을 불어넣고 돌까지 일어서서 걷게 했다고 전해진다. 그뿐만 아니라 그는 바다 위를 날기 위해 자기 자신과 아들 몫의 날개를 만들었다는데, 이 신화의 작자에게는 이런 사실이 그가 조각품을 만들고 미궁(迷宮)을 설계했다는 사실보다 조금도 더 놀라울 것이 없는 일로 받아들여지고 있다. 그렇지만 다이달로스는 마술적

인 힘을 가진 유일한 조형예술가는 결코 아니었으며, 단지 그런 계통을 잇는 최후의 위대한 예술가였으리라고 짐작된다. 어찌 되었건 아들 이카로스의 날개가 녹아서 풀리는 바람에 바닷속에 추락했다는 모티프는 다이달로스와 더불어 마술의 시대가 종말을 고했음을 상징적으로 얘기한 것으로 생각된다.

| 영웅시대와 사회윤리

영웅시대가 시작되면서 문학의 사회적 기능과 시인의 사회적 지위는 완전히 달라진다. 사회 상층을 차지하게 된 무사계급의 세속적·개인주의적 세계관은 문학에 새로운 내용을 불어넣는 동시에 시인의 역할까지 바꾸어놓았다. 시인은 이제 사제층과는 달리 범접할 수 없는 익명의 권위에서 벗어나게 되었고, 문학은 집단의 권위를 대변하는 신성함을 잃었다. 기원전 12세기 아카이아(Achaea)의 왕과 귀족, 즉 이 시대에 '영웅시대'라는 명칭을 붙이게 해준 '영웅'들은 스스로를 '뭇 도시의 약탈자'라고 자랑스럽게 칭한 데서도 알 수 있듯이 강도요 해적이었다. 그들의 노래는 세속적·비종교적이고 그들 명성의 가장 빛나는 면류관에 해당하는 트로이의 전설은 그들의 약탈과 해적 행위를 시적으로 미화한 데 지나지 않는다. 자유분방하고 신을 두려워하지 않는 그런 세계관은 그들이 언제나전시(戰時)상황에 몸담고 있었고 그들의 생활이 승리의 연속이었다는 사실, 그들의 문화적 환경이 언제나 급격한 변화에 노출되어 있었다는 사실의 결과이다. 자신들보다도 더 문명화된 타민족을 정복하고 고유의 문화보다 훨씬 진보한 문화를 누리게 된 그들은 조상 전래의 종교적 속박에서 벗어남과 동시에 피정복민족이 신봉하는 종교의 계율과 금기까지도 정복자라는 한가지 이유로 지키려 하지 않았다.[1] 이렇게 유동적인 생활

을 하는 호전적인 민족에게는 보고 듣는 것 전부가 모든 전통과 법에 맞서는 자유분방한 개인주의를 조성하는 것이었다. 그들에게는 모든 것이 쟁탈의 대상이자 개인적 모험의 대상이었다. 그들의 세계에서는 개인의 완력과 용기, 숙련과 지략에 따라 모든 것이 결정되었기 때문이다.

이 시대를 그전 시대와 명확하게 구별짓는 사회학적 사실은 선사시대의 비개인적 씨족조직이 사라지고 일종의 봉건왕제가 이루어졌다는 것이다. 이 봉건왕제는 영주에 대한 신하의 개인적 충성에 기반을 두며 가족적 유대에 좌우되지 않을 뿐 아니라 때로는 친척관계까지 무시하여, 혈연에 따른 갖가지 의무를 본질적으로 넘어서는 것이었다. 봉건제도의 사회윤리는 혈연과 씨족에 의한 연대관계를 부정하고 도덕관계를 개인화·합리화한다.[2] 씨족공동체가 점차 붕괴의 길을 밟고 있었다는 사실을 가장 두드러지게 입증하는 것은 영웅시대 이래 혈족 간의 알력이 증대하는 경향이 보인다는 점이다. 신하로서 또는 국민으로서의 충성이 강조되면서 마침내 혈연의 발언권보다 강해진다. 이 과정은 아마 수세기에 걸쳐 서서히 이루어졌을 것으로, 혈연관계를 중시하는 귀족층의 반발로 일시적인 후퇴를 거듭하면서도 민주제가 승리를 거둠으로써 완성되기에 이른다. 고전주의 시대 그리스 비극에는 아직 씨족국가와 민족국가의 갈등을 소재로 한 것이 많은데, 소포클레스(Sophocles)의 『안티고네』(Antigone)의 주제를 이루는 것 역시 이미 『일리아스』(Ilias)의 주제를 이룬 바 있는 의리의 문제였다. 그렇지만 기존 사회질서의 위기라는 것을 모르던 영웅시대에는 아직 이런 종류의 비극적 갈등까지는 일어나지 않았다. 다만 도덕적 기준에 혁명적인 변화가 일어났고, 마침내 '도둑의 의리'가 명하는 것 말고는 어떠한 도덕률도 전혀 인정하지 않으려는 자유분방한 개인주의가 승리를 거두게 된다.

| 영웅시

이런 역사발전에 대응해 영웅시대의 문학은 대중문학, 집단문학 또는 집단이나 합창대를 위한 서정시의 성격을 잃고 개인 작자가 개인의 운명을 노래하는 작품이 되었다. 문학의 사명은 이제 더이상 사람들을 싸움터로 몰고 나가는 것이 아니라, 승리로 끝난 싸움 뒤에 장수들의 마음을 위로하고 그 이름을 칭송하며 그들의 명예를 드높여 후세에 전하는 것이 되었다. 영웅시(heroic lay)를 낳은 것은 무사귀족들의 명예심이었다. 영웅시의 첫째 목적은 무엇보다도 이 명예심을 만족시키는 일이었고, 그밖의 것은 감상자 입장에서는 부차적인 의의밖에 없었다. 그리고 어떤 의미에서 고대 그리스·로마 예술은 모두 이런 명예욕, 동시대 및 후세 사람들한테 칭송받고 싶다는 욕구에서 생겨난 것이다.[3] 자기 이름을 불멸의 것으로 만들기 위해 에페소스에 있는 아르테미스 여신의 신전에 불을 질렀다는 헤로스트라토스(Herostratos)의 이야기는 이 명예심이라는 감정이 후대에까지 여전히 맹위를 떨쳤음을 말해주거니와, 다만 이런 감정이 영웅시대처럼 생산적이던 시기는 다시 없는 것이다. 영웅시의 작자들은 그 찬미자이자 전달자였으니, 그들은 이런 기능을 통해서만 그 존재를 인정받았고 그들의 영감이란 것도 이런 기능과 불가분이었다. 그들의 작품은 이미 원망(願望)과 기대의 표명이거나 마술적 의식과 애니미즘에 기인하는 예배의 묘사가 아니고 승리로 끝난 싸움과 그 전리품에 관한 이야기였다. 시는 종교적 의미를 상실함과 동시에 서정성도 잃어버리고 서사시적으로 되었는데, 이 '서사시'야말로 유럽 문학에서 종교의례와 관계없는 세속적인 것 중에는 우리가 알기로 가장 오래된 문학이다. 그것은 일종의 전쟁 르뽀, 즉 전쟁 중에 일어난 갖가지 사건을 연대기풍으로 서술한 데서 비롯한 것으로, 애초에는 그 부족이 승리를 거둔 전쟁이나 약탈행각에

관한 '최신 보고'에 한정되었던 것 같다. 호메로스에도 "최신의 노래가 최대의 갈채를 받는다"(『오디세이아』 첫번째 노래 351~52행)라는 말이 있으며, 바로 이 작품에 등장하는 눈먼 음유시인 데모도코스(Demodocos)와 오디세우스를 섬긴 궁정시인 페미오스(Phemios)도 극히 최근에 일어난 일들을 노래한다. 그렇지만 호메로스 작품에 나오는 시인들은 더이상 단순한 연대기의 서술자는 아니다. 전쟁 보고는 어느새 반은 역사적 사실에 따르고 반은 전설로 변형된 것이며, 서사시·희곡·서정시의 세 요소가 혼합된 담시(譚詩)풍이 되었다. 서사시 형성의 원료가 된 영웅시들은 서사적 요소가 주류를 이루었다고는 해도 이미 이런 혼합형태였음이 분명하다.

영웅시에서 주목해야 할 점은 그것이 개별 장군을 노래한 문학작품이었을 뿐만 아니라 노래를 부른 사람 역시 어떤 집단이나 합창단이 아니고 개인이었다는 사실이다.[4] 처음에는 무사 내지 영웅 자신이 그 작자이고 이야기꾼이었던 것 같다. 즉, 이 새로운 문학장르에서는 듣는 사람뿐 아니라 작자 역시 지배계급의 인간이거나 귀족으로서 때로는 왕이나 제후인 경우까지 있었다. 영문학 최초의 서사시 『베어울프』(Beowulf, 구전되다가 8세기에 고대 영어로 정리된 영국에서 가장 오래된 영웅서사시) 속에는 덴마크 왕이 한 신하에게 이제 막 끝난 전투에 관해 노래하라고 시키는 장면이 있는데, 그리스의 영웅시대에도 이와 비슷한 일이 행해졌다고 생각해도 좋을 것이다.[5] 그러나 얼마 안되어 무사계급 출신의 딜레땅뜨 대신 직업적인 궁정시인과 궁정가수가 등장하면서 영웅시는 이전보다 더욱 기교적이고 오랜 실습을 통해 더욱 세련된, 그리하여 듣는 사람의 마음에 더욱 강한 감명을 줄 수 있는 형식을 갖추게 되었다. 그들은 오디세우스가 표류하다 도착한 파이아키아 섬의 왕궁에서 데모도코스가 그랬고 이타카의 오디세우스 자신의 궁전에서 페미오스가 그랬던 것처럼, 왕과 그의 장군

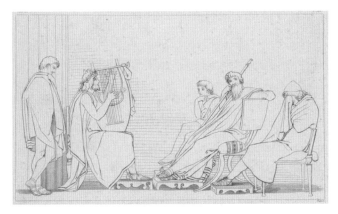

영웅시는 직업적인 궁정시인이 등장하면서 더욱 세련된 기교로 듣는 이를 감동시키는 형식을 갖추게 된다. 존 플랙스먼풍으로 그린 『오디세이아』 가운데 「데모도코스의 노래에 흐느끼는 오디세우스」, 1805년.

들의 연회석에서 자작시를 노래했다. 그들은 직업적인 가수였지만 동시에 왕의 시종이자 신하이기도 했던 만큼 직업적으로 시를 짓고 읊었음에도 불구하고 사회적으로 존경받았다. 그들은 궁정사회의 일원이었고 장수들도 그들을 자신들과 동등하게 대했다. 그들은 궁정인으로서 세속생활을 하면서 "신이 그들 마음에 노래를 심어주셨고"(『오디세이아』 스물두번째 노래 347~48행) 그들 자신도 늘 자기의 예술이 신에게서 유래했음을 의식하고 있었지만, 그들의 노래를 듣는 사람들처럼 거친 싸움의 기술에도 능숙했으며, 그들의 정신적 조상인 선사시대의 예언자나 마술사에 가깝다기보다는 그들의 청중과 훨씬 더 많은 공통점을 지니고 있었다.

　호메로스의 서사시에서 엿볼 수 있는 시인과 가수의 사회적 지위는 일관되지 못하다. 왕과 제후의 궁정에 소속된 사람이 있는가 하면 궁정가인과 민중가인의 중간에 있는 경우도 보인다.[6] 이것 역시 영웅시대의 상황과 호메로스의 서사시가 씌어지고 마지막 손질이 가해진 시대, 즉 호메로

스 자신의 시대현실이 혼합된 결과인 듯하다. 어찌 되었건 이미 일찍부터 상류 귀족사회에 속하는 가창시인(歌唱詩人, Barde) 말고도 시장바닥이나 서민들이 모이는 술집 같은 데서 영웅시에 나오는 혁혁하고 장엄한 모험담 따위와는 다른 종류의 이야기로 사람들을 즐겁게 해준 방랑가인들이 있었던 것은 분명하다.[7] 호메로스의 서사시에 포함된 이야기 가운데서도 예컨대 아프로디테의 간통 같은 단순한 삽화에 지나지 않는 듯한 요소들은 이런 민속적인 이야기를 모태로 삼았다고 보지 않고서는 설명할 수 없다.[8]

조형예술 면에서 아카이아인들은 크리티와 미케네의 전통을 계승했는데, 그들 사이에서 미술가의 사회적 지위도 크리티 섬에서 장인급 예술가의 지위와 별 차이가 없었던 모양이다. 어찌 되었건, 조각가와 화가가 귀족 출신이라든가 궁정사회의 일원이었다고는 대체로 생각할 수 없다. 왕, 제후, 귀족 들이 딜레땅뜨로서 시를 지었다거나 직업적인 시인도 전투기술에 익숙했다는 사실은 손으로 일하는 조형예술가와 정신노동자인 시인 사이의 사회적 거리를 더욱 넓히는 계기가 되었다. 영웅시대 시인의 사회적 지위가 고대 오리엔트의 서기 이상으로 높아진 것은 아마도 이러한 새로운 조건이 주된 원인이었다 하겠다.

| 서사시의 발생

도리스(Doris)인의 침입으로 전쟁과 모험이 바로 노래와 이야기의 재료가 되던 시대는 종말을 고했다. 도리스인은 자기들의 승리를 노래로 만들려는 풍류심 같은 것과는 거리가 먼 거칠고 고지식한 농경민족이었고, 그들에 의해 쫓겨난 영웅시의 주인공들도 소아시아 연안지방에 정착하고부터는 더이상 모험생활에 나서려고 하지 않았다. 오히려 군무(軍務) 위

주의 군주제에서 농업과 상업 중심의 평화적인 귀족제로 바뀌고 그 결과 예전의 왕도 이제는 대지주에 지나지 않게 되었다. 그리고 그전까지는 왕과 제후, 그 측근들이 나머지 전체 민중을 희생시켜 사치스러운 생활을 하던 것과 달리 이제 좀더 많은 사람들에게 부가 분배되고 상층계급의 호화로운 생활도 그만큼 덜해지기 시작했다.[9] 그들의 생활은 좀더 검소해지고 새로 정착한 땅에서 조각가와 화가 들에게 내린 주문 또한 적어도 초기에는 매우 약소한 분량과 규모였던 듯하다. 바로 그렇기 때문에 당시 문학작품의 장려함은 더욱 놀랍다. 쫓겨난 이주민들은 영웅시의 전통과 작품들을 새 고향이 된 이오니아(Ionia)에 가져왔고, 그리하여 이곳 이민족들의 틈바구니에서 낯선 여러 문화의 영향을 받으며 300여년의 세월을 거쳐 호메로스의 서사시가 탄생한 것이다. 궁극적으로 이오니아적 형식으로 완성된 이 서사시에서 원래 아이올리스(Aeolis) 지방의 소재를 확인하거나 그 토대가 된 작품들을 식별하고 부분부분 질적 수준이 고르지 않거나 사건의 연결이 부자연스러운 대목들을 찾아볼 수는 있다. 그렇지만 예술적 관점에서 서사시가 영웅시에서 어떤 영향을 입었는지, 그리고 이 서사시가 이룩한 유례없는 문학적 성공에 여러 시인과 시적 유파, 문학적 세대들이 각기 어느 정도 공헌했는지를 정확히 가늠하기는 어렵다. 무엇보다도 우리는 다수의 손을 거쳐 만들어진 이 작품이 오늘날 전하는 형태로 완성되기까지 어떤 한 시인의 독자적인 작업이 결정적 영향을 미친 것인지, 아니면 다수의 개별적이고 이질적인 착상들이 모이고 끊임없는 수정을 거쳐 전해진 결과로 이른바 '집단적 천재'의 소산이라는 이 작품의 본래적 특성이 이루어진 것인지 알 수 없다.

영웅시대에 시인이 사제층에서 분리됨에 따라 개인적인 성격이 증대하고, 개개의 독립된 시인이 만들어내던 문학작품은 또다시 집단적인 경

향을 띠게 되었다. 서사시는 이미 개별 시인의 작품이 아니고 하나의 시적 유파 전체의 ─ 어떻게 말하면 하나의 시 길드(guild)의 ─ 산물이라고 볼 수 있다. 그것은 어떤 민족 전체의 창작까지는 아니라 하더라도 어떤 동업공동체, 즉 정신적인 연대감을 가지고 공동의 전통과 기법으로 결합된 시인집단의 작품이라 보아야 할 것이다. 그리하여 이제까지의 문학에서는 볼 수 없었던, 조형예술에서나 발견되던 예술활동의 새로운 조직이 등장한다. 즉 스승과 제자, 주인과 도제 사이의 분업이 문학 분야에서도 가능해진 것이다.

| 궁정 가창시인과 유랑 음유시인

궁정 가창시인은 궁정의 넓은 방에서 왕후와 귀족 앞에서 그들을 기리는 노래를 불렀다. 유랑 음유시인은 귀족과 영주의 저택에서뿐 아니라 민중의 축제와 장날, 장인들의 일터와 서민들의 모임 장소에서도 서사시를 낭송했다. 문학이 좀더 대중화되고 넓은 층의 사람들을 대상으로 하게 될수록 그 낭송법도 그만큼 형식에 덜 얽매이고 일상회화에 가까워졌다. 하프에 맞춰 노래로 부르는 방법이 물러나고 지팡이를 짚고 읊는 방법이 대신하게 되었다. 이러한 대중화 과정은 원래의 설화들이 서사시라는 새로운 형태로 그 발상지인 그리스 본토로 돌아가 거기서 음유시인들에 의해 전파되고 아류들에 의해 윤색되어 마침내는 비극작가들에 의해 변용됨으로써 완성된다. 그리하여 참주(僭主)시대와 민주제 초기부터는 민중적인 축제에서 서사시를 낭송하는 것이 하나의 관례가 된다. 기원전 6세기에는 이미 4년마다 개최되는 아테네의 가장 큰 축제인 파나테나이아제(Panathenaea祭, 아테네 여신을 위한 대축제)에 호메로스의 서사시 전부를 (짐작건대 낭송자 여럿이 릴레이식으로) 낭송하도록 법령으로 정해져 있었다.

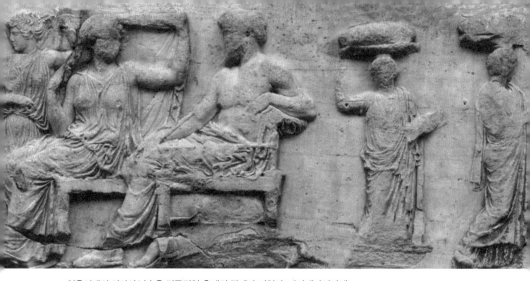

영웅시대의 서사시 낭송은 민중적인 축제의 관례가 되었다. 파나테나이아제
에서는 호메로스의 서사시 전체를 낭송했다. 아테네 아크로폴리스 파르테논
신전 동쪽 프리즈에 보이는 파나테나이아제의 한 장면, 기원전 440년경.

가창시인이 왕과 가신들의 명예를 전하는 사람이라면 음유시인은 종족
의 과거를 찬양하는 사람이었다. 전자는 당대의 사건들을 노래하고 후자
는 역사적이거나 전설적인 사건의 기억을 불러일으켰다. 시작품을 만드
는 것과 이를 낭송하는 것이 아직 제각기 전문화된 별개의 두 직업은 아
니었으나 예전처럼 낭송자가 반드시 그 저작자인 것은 아니었다.[10] 음유
시인은 시인과 배우의 중간적인 존재이다. 서사시의 등장인물들 사이에
많은 대화가 오가는 만큼 낭송자는 아무래도 어느정도 배우의 역할을 하
지 않을 수 없었고, 이것은 서사시 낭송에서 연극 공연으로 넘어가는 교
량이 되었다.[11] 전설상의 호메로스는 『오디세이아』(*Odysseia*)에 나오는 데
모도코스와 이른바 '호메리다이'(Homeridai, 『일리아스』와 『오디세이아』 낭송을 일
삼았던 시인들)의 중간, 즉 가창시인과 음유시인의 중간에 위치하고 있었던
셈이다. 그는 성직자 같은 예언자인 동시에 음유시인이며, 뮤즈의 아들이
자 떠돌이 악사로 되어 있다. 이런 인물상은 전혀 역사적인 확실성이 없

는 것으로, 도리스 침공 이전 그리스 궁정에서 형성된 영웅시가 이오니아 시대의 서사시로 발전해나간 과정을 총괄해서 일컫는 하나의 상징적 이름일 뿐이다.

음유시인은 이미 문자를 쓸 줄 알고 있었다고 보아도 무방할 것이다. 물론 훨씬 뒤의 시대까지도 호메로스의 시를 전부 외우는 낭송자들이 있었지만, 문자화된 텍스트가 전혀 없이 낭송으로만 내려왔다면 서사시의 내용은 시간이 흐름에 따라 와해되고 말았을 것이기 때문이다. 음유시인은 특별한 훈련을 받은 문사이고 예술집단의 일원으로서, 그 직업적인 관심사도 전승받은 텍스트에 무언가 새로운 것을 덧붙이려고 하기보다는 그것을 그대로 보존하는 데 있었다고 생각된다. 그들이 스스로 '호메리다이' 즉 '호메로스의 아들들'이라 칭하고 자신들이 호메로스의 후예라는 전설을 소중히 간직했다는 사실만으로도 그들의 길드가 보수적이고 씨족적인 성격이었음이 입증된다. 물론 이런 해석에 대한 반론으로 '호

메리다이'니 '아스클레피아다이'(Asklepiadai, 당시 연애시인들의 명칭)니 '다이 달리다이'(Daidalidai, 그리스 최초의 조각가들의 명칭) 등의 명칭은 그들이 제멋대로 택한 상징적인 것에 불과하고, 그렇게 칭한 그들 자신도 이미 자신들이 모두 그런 조상의 후손이라고 믿었던 것은 아니며 남들이 그렇게 믿어주리라고 기대하지도 않았다는 점이 강조되기도 한다.[12] 반면에 길드 조직이란 대개 혈연에서 비롯되었고 모든 직업마다 초기에는 각기 별개의 부족들에게 독점되어 있었다는 사실을 지적하는 학자도 있다.[13] 여하튼 음유시인은 오랜 전통에 따라 교육받은 상당히 전문적인 문사들로서, 다른 직업과 명확히 구분되어 폐쇄적인 조직을 구성하고 있었으며 '민중문학' 내지 '민속문학'(folk poetry)이라고 부를 만한 것과는 완전히 동떨어진 존재였다. 그리스의 '민중서사시'란 낭만파 문학 연구에서 지어낸 말일 뿐이다. 호메로스의 시는 '민중적' 혹은 '대중적'이라는 것과는 거리가 멀었다. 단지 그 완성된 형태에서뿐만 아니라 이미 처음 만들어질 때부터 그랬던 것이다. 호메로스의 서사시 자체는 궁정문학의 테두리를 벗어나 있었지만, 영웅시의 경우에는 아직 철저히 궁정문학으로서 그 주제와 문체, 청중 등 어느 면에서는 궁정적이고 기사적인 문학이었다. 뿐만 아니라 그리스의 영웅시는 한번도 민중문학이었던 적이 없다고 보는 학설까지 있는데, 이 점에서 바로 독일 중세의 서사시『니벨룽겐의 노래』(Nibelungenlied)와의 유추가 성립되지 않는다고 한다.[14] 후자의 경우는 애초부터 궁정문학으로서의 발전단계를 거친 다음 음유시인들을 통해서 민중 사이에 퍼짐으로써 일단 민중문학의 단계를 거쳤다가 최종적으로 다시 궁정문학의 형태로 귀착했던 것이다. 이『니벨룽겐의 노래』와의 유추가 성립하지 않는다는 학설에 의하면 호메로스의 서사시는 영웅시대의 궁정문학 전통을 그대로 이어받은 것이다.[15] 즉 아카이아인과 아이올리

스인은 그들의 새 고향에 영웅시 작품만 가져간 것이 아니라 그 가수들까지 데리고 갔고, 이들은 왕과 제후의 궁전에서 부르던 노래를 서사시 작자들에게 전수해주었다는 것이다. 따라서 이 학설에 의하면 호메로스 시의 알맹이를 이루는 것은 테살리아 지방의 민요와 담시가 아니라 대중이 아닌 수준 높은 감식가들을 상대로 한 궁정적 찬미가들이다. 영웅들의 이야기가 대중화된 것은 훨씬 뒤의 일로서, 서사시의 형식이 완전히 갖추어진 뒤에야 이 형태로 그리스 민중에게 전파되었다고 보아야 할 것이다.

모든 문학에서 최고 모범으로 여겨지는 호메로스의 서사시가 어느 개인의 창작이 아니요 그렇다고 민속문학의 산물도 아닌 익명의 고급 예술품이며, 다수의 우아한 궁정시인과 학식 있는 문사들이 이룩한 집단창작으로서 그 창작과정에서 어떤 특정 개인이나 유파 또는 세대의 기여를 분별하기 어렵다는 사실을 두고 볼 때, 19세기 미학 전체의 주춧돌이 되는 낭만주의 예술관 및 예술가관은 완전히 뒤집어지지 않을 수 없다. 이런 관점에서 보면 호메로스의 서사시는 아주 달라 보이지만, 그렇다고 그 신비를 잃는 것은 결코 아니다. 낭만주의자들은 그 수수께끼 같은 아름다움을 '소박한 민중문학'이라 불렀고, 우리는 그것을 비전과 학식, 영감과 전통, 고유의 것과 외래적인 것 등 너무나 상이한 온갖 요소를 갖고서 막힘없이 흐르는 감미로운 어조와, 그 이미지들의 밀도 높고 동질적인 세계, 그리고 그 형상들의 의미와 실제의 완벽한 통일을 만들어낸 시적 창조력으로 파악하고 있는 것이다.

호메로스 서사시의 사회관

호메로스 서사시의 세계관은 비록 딱히 봉건적이라고는 할 수 없으나 여전히 철저히 귀족적이다. 봉건주의 시대에 속하는 요소들은 대체로 작

품 가운데서 비교적 낡은 모티프들이다. 영웅시는 아직 전적으로 왕후와 귀족을 대상으로 하여 그들과 그들의 풍습, 규범, 인생목적 이외에는 거의 관심이 없었다. 서사시에 이르면 이제 그처럼 좁은 세계는 아니지만, 그래도 거기 나오는 평민은 여전히 이름조차 없고 평범한 병사는 대수롭지 않은 존재일 뿐이다. 호메로스의 전작품을 통해 귀족이 아닌 자가 귀족의 대열에 끼는 장면은 한군데도 찾아볼 수 없다.[16] 서사시는 왕이건 귀족이건 진정으로 비판하는 데가 없다. 왕들에 대해 불평을 쏟아내는 유일한 인물 테르시테스(Thersites, 『일리아스』에 나오는 인물)는 예의범절을 전혀 모르는 상스럽고 못돼먹은 인간의 원형으로 그려져 있다. 그러나 호메로스에 나오는 비유들을 근거로 지적된 바 있는[17] '시민적' 특징을 실제로 시민적 사고방식과 연결시킬 수는 없지만, 그렇다고 호메로스의 서사시가 신화나 설화에 나오는 영웅적 이상을 아무 수정 없이 그대로 재현

고귀하고 온유하며 관대한 헥토르는 시인의 세계관이 감응하는 바를 드러내는 인물이다. 시인은 인문주의적 교양으로 전설 속의 거친 영웅들을 소화해낸다. 아테네에서 발굴된 물병에 그려진 아킬레우스와 헥토르의 싸움 장면, 기원전 500~480년경.

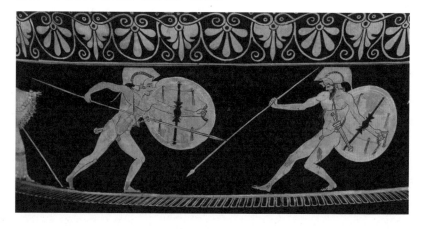

하고 있는 것은 아니다. 오히려 거기에는 인문적 교양을 갖춘 서사시 작가들의 세계관과 작품의 소재가 된 거친 영웅들의 생활양식 사이에 어떤 뚜렷한 긴장관계가 느껴진다. 그리고 이른바 '비영웅적인 호메로스'가 『오디세이아』에서만 그 모습을 나타내는 것은 아니다. 또한 아킬레우스 같은 영웅과는 달리 시인에게 더 가까운 다른 세계에 속하는 최초의 인물이 오디세우스도 아니다. 고귀하고 온유하며 관대한 헥토르(Hector, 『일리아스』에 나오는 트로이 왕 프리아모스의 맏아들. 트로이 제일의 용장이나 아킬레우스와 싸워 전사한다)의 등장이야말로 이미 시인의 마음이 『일리아스』의 난폭한 주인공에게서 멀어지기 시작했다는 증거인 것이다.[18] 그러나 결국 이와 같은 것들은 모두 귀족의 세계관 자체가 변모하고 있었다는 증거일 뿐, 시인들이 자기의 도덕적 기준을 귀족이 아닌 어떤 신흥계층의 세계관에 맞추어 재조정했다는 증거로 볼 수는 없다. 어쨌든 시인들이 청중으로 생각한 것은 호전적인 지주귀족들이 아니라 싸움을 즐기지 않는 도시귀족들이었다.

헤시오도스

농민의 생활권에 자리 잡고 진정한 의미에서 대중적인 성격을 띤 최초의 문학은 헤시오도스(Hesiodos)의 작품이다. 그의 문학도 흔히 말하는 민중문학은 아니다. 즉 민중의 입에서 입으로 전해지는 문학도 아니고 서민들이 모이는 주막 같은 데서 항간의 음탕한 이야기들과 겨룰 수 있는 문학도 아니었다. 그러나 그의 작품에서 다루는 소재와 가치관, 인생목표 등은 농민층, 즉 지주귀족들에게 억압받는 민중의 그것이었다. 헤시오도스 작품의 세계사적 의의는 그것이 사회적 긴장과 계급 간 대립의 최초의 문학적 표현이었다는 데 있다. 그것은 물론 화해를 말하고 대립의 해소와 위무(慰撫)를 시도하지만──계급투쟁과 혁명의 시대는 아직 요원했

헤시오도스는 문학사상 최초로 노동하는 대중의 목소리, 폭력을 규탄하는 민중의 음성을 들려주었다. 존 플랙스먼이 헤시오도스의 『일과 날』과 『신들의 계보』를 모티프로 해서 그린 「철기시대」, 1817년경.

다 ─ 여하간 처음으로 문학 속에서 노동하는 대중의 목소리를 들려주었고, 사회정의를 주장하며 자의(恣意)와 폭력을 규탄한 최초의 목소리가 되었다. 그때까지 시인에게 맡겨져온 종교와 예배, 궁정생활과 지배자 찬송의 임무를 처음으로 버리고 정치적·교육적 사명을 떠맡아 피압박계급의 스승이자 충고자, 대변자가 된 것이다.

기하학적 양식

호메로스의 문학과 그와 동시대에 존재한 기하학적 양식 사이에 어떤 양식사적 관계를 설정하기란 쉬운 일이 아니다. 서사시에 나오는 섬세하고 우아한 시적 관습과 기하학적 무늬 중심의 조형예술에서 엿보이는 무미건조하고 도식적인 묘사법 사이에는 쉽사리 이렇다 할 유사점이 보이지 않는다. 호메로스에도 이런 기하학적 조형예술의 원리가 작용하고 있음을 입증하려는 시도는[19] 이제까지 어느 하나도 성공하지 못했다. 문학에서 기하학적인 요소라면 닮은꼴식 대조와 반복이라는 형식뿐인데, 이

런 형식이 호메로스에서는 단지 몇몇 삽화에만 적용될 뿐이라는 사실은 차치하고라도, 문학에서는 이런 형식이 형식구조의 표피에만 해당하는 것으로서 그것이 구도의 가장 중요한 핵심을 이루는 조형예술의 경우와는 의미가 전혀 다른 것이다. 서사시와 동시대의 조형예술 사이에 이런 격차가 생기는 것은 오로지 다음과 같은 배경의 차이에서 비롯된다. 즉 서사시가 에게 문화와 오리엔트 문화가 융합되는 용광로이자 당시 국제무역의 중심지이던 소아시아에서 발달한 것이라면, 기하학 무늬 중심의 당시 조형예술은 그리스 본토, 즉 도리스와 보이오티아(Boeotia)의 농경사회에서 발생한 것이었다. 호메로스 스타일은 국제적으로 개방된 도시인의 언어인 반면, 기하학주의는 모든 이질적인 것에 등을 돌리려는 시골 농민과 목축민의 표현형식이었다. 후대 그리스 예술은 이 두 경향의 종합으로 이뤄지는데, 이러한 종합은 기하학주의 시대에 다다른 발전단계를 지나 에게 해 연안지방이 경제적으로 통합된 후에야 비로소 가능했다.

기원전 10세기 말엽 초기의 기하학적 양식과 더불어 서방에서는 거의 200년에 걸친 침체와 황폐의 시기에 이어 하나의 새로운 예술의 발전이 시작되었다. 처음에는 어디서나 똑같이 어색하고 딱딱하고 보기 싫은 형태들, 한결같이 조잡하고 도식적인 표현방식들이 보이다가 점차로 곳곳에서 그 지방 특유의 양식을 이루어갔다. 그중에서 가장 유명하고 예술적으로도 중요한 것은 기원전 900~700년 사이 아티카 지방에서 번성한 디필론(dipylon) 양식으로, 섬세유려하고 이미 잘 다듬어진 표현법을 갖추어서 기교에 치우쳤다고까지 생각될 정도의 양식이었다. 이는 농민예술일지라도 중단 없이 오랜 기간의 숙련을 거치면 기교로 흐를 수 있음을 보여주는 것이며, 또 장식하려는 대상의 구조에 따라 규정되는 유기적인 장식예술도 시간이 지나면 '어설픈 구조의 장식 스타일'로 전락하여[20] 자

모든 대상이 판에 박은 듯한 패턴으로 짜인 이 그림은 신석기시대 이래 가장 극단적인 현실의 양식화를 보여준다. 아테네 디필론에서 출토된 임종 장면이 그려진 크라테르 파편, 기원전 760~750년경.

연의 대상을 억지로 또는 장난스럽게 왜곡하는 추상화 과정에서 원래 대상과의 연관성이 완전히 무시되는 지경에까지 이를 수 있음을 보여준다. 예컨대 루브르 박물관에 소장된 디필론식 항아리(크라테르krater)의 파편에 그려진 임종 장면이 있다. 시체가 침대에 뉘어 있고, 우는 여자들이 침대 둘레라기보다 차라리 그 위에 침대의 양변(兩邊)을 이루도록 그려져 있고, 항아리의 둥근 모양과는 구조적으로 상관없이 네모꼴을 이루고 있는 중심 그림의 양옆과 아래에는 비탄에 잠긴 남자들이 그려져 있는데, 이들은 생각하기에 따라서는 여기 그려진 장면의 일부일 수도 있고 또는 단순한 장식일 수도 있다. 그리고 이 모든 것이 판에 박은 듯이 하나의 패턴 속에 짜넣어져 있다. 인물들은 모두 같은 모양을 하고 같은 동작으로 팔을 움직이며, 그리하여 두 팔에 이들 다리가 긴 인물의 허리 곡선이 삼각형의 하단이 되는 세모꼴을 이룬다. 여기에는 공간의 깊이도 없고, 공간질서도 없으며, 등장인물의 육체에서는 조금의 부피감이나 무게감도 느낄 수 없다. 일체가 평면적인 무늬와 선의 유희요 모든 것이 선과 끈(帶), 바둑판 무늬와 띠 모양 장식, 정사각형과 삼각형으로 표현되어 있다. 이렇게 구성된 그림은 현실의 양식화로서는 아마 신석기시대 이래 가장 극단적이고 철저한 것이며, 적어도 이집트 예술에서의 양식화보다 훨씬 일관되고 통일된 것임에 틀림없다.

02_ 아케이즘과 참주제하의 예술

기원전 700년경 농민적인 생활양식이 도시적인 양식으로 변화하기 시작할 무렵에 이르러서야 비로소 그리스에서도 기하학적 무늬 중심의 유

연성 없는 형식이 쇠퇴하기 시작한다. 이에 대신하여 새롭게 등장한 이른바 '아케이즘' 양식은 에게 해 동서쪽 예술의 종합으로서, 즉 도시경제 중심의 이오니아 예술과 여전히 거의 농업과 축산업에만 의존하던 그리스 본토 예술의 종합으로서 생겨난 것이었다. 미케네(Mycenae) 시대가 끝나고 아케이즘 시대가 시작될 때까지 그리스에는 신전도 궁전도 존재하지 않았고 어떤 종류의 기념비적 예술도 만들어지지 않았다. 이 시대의 것으로 우리에게 전해지는 것은 도자기 유품이 약간 있을 뿐, 그외의 분야에서는 전혀 예술활동이 없었던 것 같다. 그러다가 상업의 번성과 부유해진 도시, 성공적인 식민활동의 산물인 아케이즘과 더불어 새로이 기념비적 건축과 조형예술의 시대가 열린다. 이것은 지방농민에서 도시지배층 수준으로 입신출세한 엘리트를 가진 사회의 예술이자 토지에서 거둔 수입을 도시에서 쓰기 시작하면서 상공업에까지 손을 뻗기 시작한 귀족들의 예술이었다. 이 예술은 이미 농민예술 특유의 한계와 정체상태를 벗어나 있다. 대규모의 기념비적인 작품을 다룬다는 점에서나 그 반전통주의적 성격과 외부 영향에 의존적이라는 면에서나 도시적인 예술이었다. 물론 이 예술도 어떤 식의 추상적 형식원리에서 여전히 벗어나지 않았고 특히 정면성의 원리, 닮은꼴의 원리, 입체적 기본형식과 뢰비(E. Löwy)가 말하는 이른바 '네개의 기본 시각'의 원리 등이 여전히 영향력을 행사했던 만큼, 고전주의 시대가 시작되기까지는 기하학주의가 완전히 극복되었다고는 말할 수 없다. 하지만 아케이즘은 이런 한계 내에서나마 매우 풍부한 변화를 보이고, 때로는 자연주의적인 관점에서 극히 진보적이라 할 만한 경향을 나타낸다. 우아하고 정교하고 예술적인 이오니아의 소녀상〔코레Kore〕이건 초기 도리스 조각의 중후하고 힘차고 역동적인 형식이건, 모두가 그 고풍스러운 한계 내에서도 더욱 풍부하고 복잡한 표현수단을 추구하는

경향이 뚜렷한 것이다.

동방에서는 이오니아적 요소가 계속 우세했다. 발전경향은 섬세화·정교화·형식화의 길을 걸었고 그 양식적 이상은 참주정치 시대의 궁정예술에서 현실화되었다. 그전의 크리티 예술에서처럼 여기서도 주요 테마는 여성이었다. 이오니아 연안과 섬들에서 가장 훌륭한 예술적 표현은 정성들여 손질한 머리에다 우아한 의상을 걸치고 많은 장식을 달고 상냥한 웃음을 띤 소녀의 상들이다. 이런 소녀상이 많이 남아 있는 점으로 보아, 이들 신에게 바치는 헌납품이 신전을 가득 채웠음에 틀림없다. 그런데 아케이즘 예술가들도 크리티의 선인들처럼 여성의 나체는 다루는 법이 없었다. 그들은 알몸을 그리는 대신 의상과 몸에 착 감기는 의상 밑에 은근히 드러나는 육체의 곡선을 통해 조형적인 아름다움을 얻고자 했다. 알몸은 랑게의 말처럼 "죽음과 마찬가지로 민주적인 것"으로, 귀족사회는 나체의 묘사를 좋아하지 않았다. 그래서 처음에는 남자의 나체상도 그들의 신체숭배와 혈통의 신화, 운동경기의 선전수단으로서만 허용되었다. 이 젊은 남자들의 나상이 세워져 있던 올림피아(Olympia)는 그리스인들에게 가장 중요한 선전장소이자 전국의 여론과 귀족들의 전국적 유대의식이 형성되는 장소였다.

기원전 7세기와 6세기의 아케이즘은 아주 부유하고 아직 국가기구를 완전히 장악하고 있기는 하지만 이미 정치·경제 면에서는 그 지배적 지위를 위협받기 시작한 귀족계급의 예술이다. 그들이 도시 시민층에 점차로 경제의 주도권을 빼앗기고 그들의 주요 수입원인 지대(地代)가 새로 발흥한 화폐경제에서 나오는 막대한 이윤에 비해 가치를 상실해가는 과정은 아케이즘 시대 초기부터 진행되고 있었다. 이런 위기상황에서야 비로소 귀족계급은 자신의 본질적 특성을 의식하게 된다.[21] 이제 처음으로 자

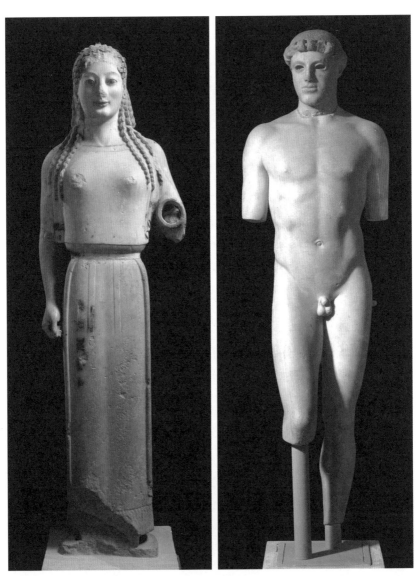

아케이즘 예술가들은 소녀상에 은근히 드러나는 육체의 곡선을 통해 조형적 아름다움을 추구했으며 청년의 나체상은 선전수단으로만 허용되었다. 고대 그리스의 여성 복식 페플로스를 입은 코레(왼쪽, 기원전 530년 경)와 「크리티오스의 소년」(오른쪽, 기원전 490∼480년경).

기들의 특징을 강조함으로써 하층계급과의 경제적 경쟁에서 열세를 보상받으려 하는 것이다. 이전에는 자명한 사실로 여겨져 거의 의식조차 하지 않던 그들의 혈통적·신분적 특징이 이제 특별한 미덕과 장점으로 노래되고 그들이 지닌 특권의 정당한 근거로 주장된다. 이제 위기의 시기에 처하자 하나의 생활양식을 강령화하는데, 사실 이런 원칙들은 확고한 지위와 물질적 부를 누리던 시대에는 뚜렷하게 정해진 적도 없고 그다지 엄격히 지켜지지도 않았을 것이다. 그러다가 이제 귀족계급의 윤리관이 확립되기에 이른다. 종족·혈통·전통에 근거하여 신체적 우수함과 군인다운 기율을 중시하는 '아레테'(arete, 덕) 개념이라든가, 육체적 요소와 정신적 요소의 균형이라는 이념을 내세운 '칼로카가티아'(kalokagathia, 선과 미의 융합), 극기와 자제, 절도를 이상으로 하는 '소프로시네'(sophrosyne, 절제의 미덕) 개념이 귀족윤리의 근간을 이루는 덕목으로 확립된 것이다.

합창대용 서정시와 사상서정시

호메로스 서사시는 여전히 그리스 도처에서 갈채를 받고 이를 모방하는 자들이 다투어 나온 것이 사실이지만, 자신의 생존을 위해 싸우는 귀족계급으로서는 진부한 영웅설화보다 시사적인 문제를 좀더 직접적으로 다루는 그리스 본토박이 문학인 합창대용 서정시와 사상서정시(reflective lyric) 쪽에 더 큰 관심을 가졌다. 솔론(Solon)을 비롯한 격언시인, 티르타이오스(Tyrtaeos)와 테오그니스(Theognis) 등의 비가(悲歌)시인, 시모니데스(Simonides)와 핀다로스(Pindaros) 같은 합창대용 서정시 작자들은 애당초 재미있는 모험담이 아니라 진지한 도덕적 교훈, 조언, 경고를 귀족계급에게 제시했다. 그들의 문학은 주관적 정서의 표현이자 정치선전과 도덕철학을 겸한 것이었고, 그들 자신은 오락을 제공하는 사람이 아니라 전귀족과

전민족의 교육자요 정신적 지도자였다. 그들의 사명은 귀족들의 마음속에 항상 위기의식을 일깨워주고 귀족들의 위대함의 기억을 되새겨주는 것이었다. 귀족윤리의 열광적인 찬미자 테오그니스는 극도의 경멸감을 품고 신흥 부호층을 공격하며 그들의 비속한 영리정신과 대비해 귀족계급의 후덕함과 관대함을 찬양했다. 그러나 그의 작품에서조차 '아레테' 개념이 위기에 처했음이 드러나는데, 그는 마음속으로 혐오감을 느끼면서도 화폐경제가 불러온 새로운 상황에 적응하기를 주장함으로써 귀족계급의 윤리체계 전부를 뒤흔들어놓기에 이른다. 여기에 드러난 위기는 또한 최대의 귀족시인 핀다로스의 비극적 세계관을 낳기도 했다. 이 위기야말로 핀다로스 작품의 원천인 동시에 그리스 비극의 원천이었다. 비극시인들은 물론 핀다로스의 유산을 이어받는 과정에서 우선 그 찌꺼기에 속하는 요소들, 예컨대 편협한 문벌사상과 일방적인 체육숭상, 또 빌라모비츠 묄렌도르프(U. von Wilamowitz Möllendorff)가 꼬집은바 "체조선생과 마부들에 대한 찬사"22) 등을 떨쳐버리고 한층 더 폭넓고 다양한 청중의 뜻에 맞도록 비극적 인생관에서 핀다로스적 세계관의 한계를 벗어남으로써만 핀다로스의 전통을 올바로 계승할 수 있었던 것이다.

핀다로스는 아직 자기 같은 귀족계급을 위해서만 작품을 썼기 때문에, 그 자신 직업시인이고 철저히 직업적으로 시를 쓰면서도 자신의 청중과 그 자신을 동렬에 두고 대한다. 그리고 그는 오로지 자기 자신의 생각만을 말하며 비록 자기가 시를 써서 보수를 받지만 보수 없이도 똑같은 시를 쓰리라 자위하는 까닭에, 마치 그가 일개 아마추어 시인에 지나지 않고 다만 자기 자신과 자신의 소속 계급인 귀족층의 행복을 위해서만 시작(詩作)을 할 뿐이라는 인상을 준다. 이런 허구적 아마추어성은 일견 시인활동의 직업화 경향이 퇴행하고 있다는 느낌을 줄 수도 있으나, 실은

바로 여기서 직업적인 문학활동을 향한 결정적인 한걸음이 내디뎌지는 것이다. 이미 시모니데스는 주문에 따라 시를 쓰고, 그 주문자가 누구든 개의치 않았다. 다시 말해서 돈만 주면 누구에게나 변설(辯舌)을 제공한 후대의 소피스트(sophist)들과 그 점에서 같았고, 사실 그는 소피스트들이 가장 경멸받은 바로 그 점에서[23] 그들의 선구자였다. 물론 귀족 중에는 진정한 뜻의 딜레땅뜨들이 있어서 때에 따라 합창대용 서정시의 작곡과 공연에 참가한 것이 사실이지만, 대개는 역시 작자와 공연자 모두 직업적인 사람들로서 그들은 직업의 분화라는 점에서 전보다 한걸음 더 나아가 있었다. 즉 음유시인은 여전히 시인과 가인을 겸했지만 이제는 그 기능이 갈라져 시인은 그의 시를 노래 부르는 가수가 아니고 가수는 시인이 아니게 되었다. 아마도 이런 분업에서 가장 눈에 띄는 결과는 예술가가 철저히 기능공으로 여겨지게 되었다는 사실로, 기술뿐 아니라 내용도 문제 삼게 마련인 시인의 경우는 그래도 아마추어성의 흔적이나마 남아 있으나 가수는 그 흔적조차 찾아볼 수 없게 되었다. 합창대 가수들은 잘 조직되고 널리 분포한 하나의 직업계층을 구성하고 있었으므로 시인의 입장에서는 주문에 응해 만든 시를 보내면서 그 공연상의 난점 같은 것은 조금도 걱정할 필요가 없었다. 현대의 지휘자가 어느 대도시에 가서도 대체로 쓸 만한 관현악단을 찾아낼 수 있는 것과 마찬가지로 당시에는 공적·사적인 모든 축제 때에 어디서나 잘 훈련된 합창대를 고용할 수 있었다. 이들 합창대는 귀족 집안에서 먹여살리며 그들 마음대로 부릴 수 있는 도구였다.

올림피아 경기의 승리자상

귀족계급이 가지고 있던 정신적·육체적 미의 이상과 그들의 윤리관은

문학작품에서만큼 뚜렷하지는 않더라도 같은 시대의 조각과 회화의 여러 형식에도 결정적인 영향을 미쳤다. 보통 '아폴론상'이라고 불리는 올림피아 경기에서 우승한 귀족 젊은이의 입상이나 완벽한 육체와 기사적 자세를 보여주는 아이기나(Aegina) 지방의 페디먼트(pediment, 牔桃)에 세운 조각들은 핀다로스의 송시(頌詩)가 갖는, 서민과의 차이를 강조하며 귀족적 영웅화를 추구하는 낡은 양식과 일치한다. 조각과 문학작품의 대상은 모두 귀족으로서 고도의 훈련을 받고 경기를 위해 철저히 단련된 인간형이고 이상적 남성상이었다. 올림피아 경기에 참가하는 것은 귀족들만의 특권이었다. 그들만이 경기를 준비하고 이에 실제로 참여할 수 있는 수단을 보유하고 있었다. 최초의 우승자 명부는 기원전 776년의 것인데, 파우사니아스(Pausanias, 2세기의 그리스 지리학자, 여행가)에 의하면 최초의 승리자 입상이 세워진 것은 기원전 536년의 일이라고 한다. 이 두 연대 사이의 기간이 그리스 귀족제의 황금기였다. 그렇다면 승리자상이 세워진 것 자체가 이미 유약해지고 명예심이 모자라며 소심해진 세대의 사람들을 고무, 격려하기 위한 것이라고 볼 수 있지 않을까.

경기자의 기념상은 실물과 닮을 필요가 없었다. 그것은 이상화된 모습을 그린 것이고 승리를 기념하고 경기를 선전하는 데 쓰이면 족했던 것 같다. 조각가는 많은 경우에 승리자를 한번도 대면하지 못하고 그 인물에 대한 대충의 설명을 토대로 작품을 만들어야 했는지도 모른다.[24] 플리니우스(Gaius Plinius Secundus, 23~79. 로마의 박물학자, 저술가)에 의하면 3회 이상 우승을 하고 나면 자기 모습과 실제로 닮은 입상을 요구할 권리가 생겼다는데 이것은 아마 더 후대에나 해당하는 이야기일 것이다. 아케이즘 시대에는 실물을 '닮은' 입상이란 하나도 없었던 것으로 보인다. 그러나 시대가 내려오면서 오늘날도 그렇듯이 상(賞)의 크고 작음에 따라 작은 상은

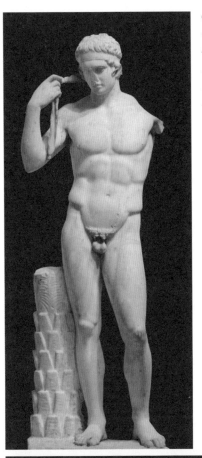

아폴론상의 완벽한 육체는 귀족적 이상을 구현한 남성상을 보여준다. 폴리클레이토스의 작품으로 추정되는 「승리의 머리띠를 매는 청년」, 기원전 440년경 제작된 그리스 원본의 로마시대 복제품.

그리스 아이기나 아파이아 신전의 동쪽 페디먼트 가운데 「죽어가는 병사」, 기원전 480년경. 단련된 인간형과 기사적 자세는 아폴론상과 더불어 귀족적 영웅화의 이상을 표현한다.

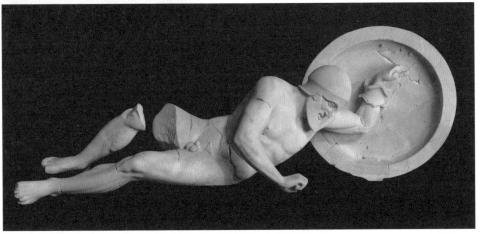

수상자 개인과 아무런 관계없이 주어지는 데 반해 큰 상은 승리자의 이름과 경기의 자세한 양상까지 기재하여 시상하는 차이가 생겼을 것은 충분히 가능한 일이다. 여하튼 아케이즘 시대에는 비록 개인주의를 향한 상당한 발전이 이루어졌다 하더라도 우리가 말하는 뜻의 초상(肖像)이란 알려지지 않았다.

개인주의의 맹아

도시적인 생활양식과 상업이 발달하고 경쟁적인 사고방식이 지배하게 되면서 정신생활의 모든 분야에서 개인주의적 세계관이 표면에 떠오르게 되었다. 하기는 고대 오리엔트 경제도 도시경제라는 테두리 안에서 발달했고 대부분은 상공업에 기초를 두었지만, 그것은 주로 궁정 및 사원경제의 독점하에 있든가 그렇지 않은 경우에도 여하튼 개인적 경쟁의 여지는 거의 없는 구조를 지니고 있었다. 이에 반해 이오니아와 그리스 본토에서는 적어도 자유시민들 사이에는 경제적인 경쟁의 자유가 있었다.

경제적 개인주의가 대두하면서 서사시 편찬의 시대는 종말을 고한다. 그리고 이와 때를 같이하여 등장하는 서정시인과 더불어 문학에서도 주관주의가 확고한 터전을 마련하기 시작했다. 그것은 비단 소재의 관점, 즉 원래 서정시는 서사시보다 개인적인 소재를 취급한다는 점에서만이 아니라 시인이 자기 작품의 저자로서 인정받고자 하는 새로운 요구라는 면에서도 그랬다. 그리하여 이제 정신적인 것에 관해서도 개인 재산권의 관념이 등장하고 뿌리를 내리기 시작한다. 음유시인의 문학은 집단적 작품이자 유파나 길드 또는 그룹의 공동재산으로, 개개 시인이 그들이 부르는 시의 어느 한 구절씩을 소유하고 있다고는 생각지 않았다. 이에 반해 아케이즘 시대의 시인들은 알카이오스(Alkaeos)와 사포(Sappho)처럼 주관적

이딸리아 체르베떼리에서 출토된 아리스토노토스의 서명이 있는 크라테르, 기원전 7세기경. 현존하는 예술작품 중 작자의 서명이 담긴 가장 오래된 것으로, 예술에서 개인주의와 주관주의가 발현하기 시작했음을 보여준다.

감정을 노래한 서정시인뿐 아니라 사상시와 합창대용 서정시 작가들까지도 청중에게 일인칭으로 직접 호소한다. 시의 종류도 이제는 정도의 차이는 있으나 각기 개인적인 성격을 띠는 수많은 표현형식으로 변하고, 그 어느 것에서나 시인은 직접 자기 감정을 표현하거나 청중에게 직접 이야기하는 것이다.

기원전 700년을 전후한 이 시대에 와서 조형예술 분야에서도 작자의 서명이 있는 최초의 작품이 나왔다. 그 효시를 이루는 것은 아리스토노토스(Aristonothos)의 이름이 새겨진 크라테르로, 이것은 현존하는 예술작품 중 작자의 서명이 담긴 가장 오래된 것이다. 기원전 6세기에는 이제까지 볼 수 없던 또 하나의 현상, 즉 개성을 강조하는 예술가라는 존재가 처음으로 나타났다.[25] 선사시대, 고대 오리엔트 또는 그리스 기하학주의 시대 어디를 둘러보아도 개인적인 스타일, 어느 개인만의 예술적 의도, 개인으로서 예술가의 명예심이라는 것은 발견되지 않는다. 설혹 그런 성향이 숨겨져 있었더라도 드러나지 않은 것만은 사실이다. 그에 반해 아르킬로코

스(Archilochos)와 사포의 시에 보이는 독백이라든가 아리스토노토스가 보여주는 다른 예술가들과 구별되기를 바라는 요구, 또는 전에 누군가 말했던 것을 반드시 더 낫게는 아닐지라도 다르게 말해보려는 시도 — 이런 것들은 전혀 새로운 현상일 뿐 아니라 중세 초기를 제외하고는 오늘날까지도 근본적으로 중단 없이 지속되어온 큰 흐름의 시초인 것이다. 그러나 이 경향도 그것이 확립되기까지는, 특히 도리스 문화권에서 강한 저항을 이겨내지 않으면 안되었다. 원래 귀족계급은 반개인주의 경향을 띠게 마련이다. 그들의 특권은 한 계급 전체, 또는 한 혈통 전체의 공통 특성에 근거한다. 더구나 아케이즘 시대 도리스의 귀족들은 개인주의적인 이념과 목표에 아주 냉담했는데, 영웅시대 귀족이나 이오니아의 귀족들에 비할 때 그 차이는 더욱 두드러졌다. 영웅시대의 무사들은 명예를 탐하고 상인들은 이윤을 탐했다는 점에서 양자 모두 개인주의자였다. 이에 반해 도리스의 지주귀족 입장에서는 지난날 영웅시대의 이상은 이미 과거지사가 되었고 화폐경제와 상업활동은 좋은 기회라기보다 하나의 위험으로 다가오고 있었다. 따라서 그들이 계급적 전통 뒤에 숨어서 개인주의의 진전을 막으려고 애쓴 것은 충분히 이해가 가는 일이다.

‖ 참주의 궁정

기원전 7세기 말엽 처음에는 이오니아의 주요 도시에서, 그리고 뒤이어 그리스 본토에서도 권력을 장악한 참주정치(Tyrannos, 고대 그리스에서 참주僭主가 다스리는 정치형태. 그 전제적인 성격으로 인해 폭군정치의 어원이 되었으나 역사용어로는 그리스사의 한 시대를 뜻할 뿐이다)는 혈연주의에 대한 개인주의의 결정적 승리를 뜻하며, 이 점에서도 귀족정치에서 민주정치로 넘어가는 과도기적 역할을 했다. 참주정치는 그 본질적인 반민주성에도 불구하고 많은 면에

서 민주제의 성과를 앞질러 구현하고 있었던 것이다. 참주제는 권력의 군주제적 중앙집권이라는 점에서는 귀족제 이전 단계로의 역행을 뜻하지만, 동시에 혈연국가 해체를 향한 첫걸음을 내디딘 것이자 지주귀족의 민중 착취에 한계를 긋고, 가정경제·자연경제적 생산에서 교역과 화폐경제로의 전환을 완수함으로써 지주층에 대한 상인층의 승리를 초래했다. 참주들 자신도 대부분 귀족 출신의 부유한 상인들로서 유산계급과 무산계급 사이의, 그리고 소수 특권층과 농민들 사이의 나날이 증대해가는 알력을 자신의 재력을 기반으로 교묘히 이용함으로써 정권을 장악한 인물들이었다. 상업귀족인 그들의 궁정은 영웅시대 해적귀족의 궁정만큼이나 호화판이었고 예술적 장식이 풍성하기로는 오히려 그들을 능가할 정도였다. 하지만 이들은 또한 유능한 감식가들로서, 르네상스 시대 제후의 선구자이자 최초의 메디치(Medici, 르네상스 시대 피렌쩨를 지배한 유명한 가문. 미껠란젤로를 비롯한 많은 예술가들을 후원했다)라고 불릴 만도 했다.[26] 르네상스기 이딸리아의 권력 찬탈자들처럼 그들도 구체적인 이익을 제공하고 외면적인 화려함을 과시함으로써 사람들로 하여금 자신의 권력이 정통에서 벗어난 것임을 잊어버리게 해야만 했다.[27] 그들 지배하에서 경제적 자유주의가 허용되고 예술이 장려된 이유도 바로 여기에 있다. 그들은 예술을 명예를 얻기 위한 수단과 선전의 도구로서만이 아니라 민중을 현혹하는 아편으로도 이용한 것이다. 이러한 예술정책을 흔히 실제로 예술을 진정으로 애호하고 이해하는 인물들이 수행했다고 해서 그들의 예술보호정책의 사회적 근거가 달라지는 것은 아니다.

참주의 궁정은 당시 예술의 가장 중요한 근거지요 최대의 예술작품 수장고였다. 중요한 시인들은 거의 모두 참주의 궁정에서 일하고 있었다. 예컨대 바킬리데스(Bacchylides), 핀다로스, 에피카르모스(Epicharmos), 아이스

킬로스(Aeschylos) 등은 시라쿠사이(Syrakousai)의 히에론 1세(Hieron I)의 궁정에 있었고, 시모니데스는 아테네의 참주 페이시스트라토스(Peisistratos) 밑에 있었으며, 아나크레온(Anacreon)은 싸모스 섬의 폴리크라테스(Polycrates) 휘하의 궁정시인이었고, 아리온(Arion)은 코린토스의 페리안드로스(Periandros)를 섬기는 궁정시인이었다. 하지만 이렇게 궁정을 중심으로 전개되었음에도 불구하고 참주시대의 예술이 특별히 눈에 띄는 어떤 궁정적인 양식을 보여주지는 않는다. 당시의 합리적이고 개인주의적인 시대정신은 궁정양식의 일반적 특징인 장엄하고 상징적인 형식 또는 경직되고 인습적인 형식이 제대로 대두할 여지를 주지 않았던 것이다. 이 시기 예술에서 궁정적 특색이라면 기껏해야 인생을 즐기는 감각주의, 세련된 주지주의(主知主義), 그리고 표현상 다소 인위적인 우아함 등인데, 이런 것은 모두 이오니아 예술의 전통에서 찾을 수 있는 것으로 참주의 궁정에서 더욱 고도로 발전했을 뿐이다.[28]

| 종교예식과 예술

이전 시대 예술과 비교할 경우 참주정치 시대 예술의 가장 눈에 띄는 특색은 이 시기 예술이 종교적인 요소를 별로 내포하고 있지 않다는 사실이다. 이 시대의 작품은 종교사회의 속박에서 거의 완전히 벗어나 이미 종교와는 외면적인 관계밖에 없는 것처럼 보인다. 신들의 상이건 무덤을 장식하는 기념물이건 신전에 바치는 물품이건 또는 다른 무엇이건 간에 종교예식상의 용도는 작품의 존재를 위한 단순한 구실에 지나지 않고, 그 진정한 목적과 의미는 인간의 육체를 될 수 있는 한 완전히 재현하며 그 아름다움을 해석하고 마술이나 상징적인 의미와 관계없이 감각적인 형상을 그대로 포착하는 데 있었다. 하기는 경기자의 입상 건립이 종교행위

와 관련있고 이오니아의 소녀상들이 신전의 제물로 쓰였는지는 몰라도, 이들 작품을 잘 관찰하면 그것이 종교적 감정과는 아무 관계가 없고 종교예식상의 전통과도 깊은 관련이 없음을 누구나 쉽사리 납득하게 된다. 이들 작품을 고대 오리엔트의 아무 예술작품하고나 비교해봐도 그것이 얼마나 자유로운, 아니 거의 분방한 정신의 산물인가가 판명될 것이다. 고대 오리엔트에서는 신의 상이건 인간의 상이건 모든 예술작품이 종교적 예식을 위한 소도구에 지나지 않았다. 매우 흔한 일상생활의 묘사마저 여전히 내세신앙이나 사자숭배와 직결되어 있었다. 종교예식과 예술 사이에 존재하는 이런 유대는 (비록 애초부터 느슨한 형태이기는 했지만) 그리스인들 가운데서도 얼마 동안 지속되었고, 그들의 초기 조각은 실제로 단순한 헌납품 이상의 아무것도 아니었는지도 모른다(이 점에 관해서는 아크로폴리스Acropolis 신전에 있는 미술품은 전부가 그렇다고 한 파우사니아스의 말이 주목된다).[29] 그런데 아케이즘 시대 후기에 들어서면 예술과 종교 사이의 종전의 긴밀한 관계는 사라지기 시작하며, 종교적 예술작품 생산이 감소함과 동시에 세속적 예술작품의 생산은 끊임없이 증대해간다. 물론 예술이 이미 자기의 시녀가 아니라고 해도 종교는 여전히 건재하고 그 영향력을 계속 행사했다. 참주제 시대에는 일종의 종교적 르네상스마저 일어나 도처에 새로운 열광적 신앙고백과 새로운 신비종교, 새로운 종파 등이 생겨났다. 그러나 이런 움직임은 초기에는 하나의 밑바닥 흐름이었을 뿐 표면에 드러나 예술에 직접적인 영향을 끼치는 일은 없었다. 따라서 이 시대에는 예술이 종교의 주문과 자극을 받던 옛시대와는 반대로 예술가의 향상된 솜씨가 도리어 종교심을 자극하는 결과가 되었다. 예술가의 기량이 향상되어 살아 있는 것의 모상(模像)이 이제까지보다도 한층 박진감 넘치고 실물에 가까우며 보기에 아름답고 신들의 마

음에 들도록 만들어낼 수 있게 되었으므로, 신들에게 산 것의 모상을 제물로 바치는 풍습이 새롭게 활기를 띠었고 신전은 그런 종류의 조각으로 넘쳐나게 되었다.[30] 그런데 이때 예술가들은 이미 사제층에 매여 있거나 그 보호를 받지도, 그들의 주문을 받아 일하고 있지도 않았다. 당시에 예술품을 주문한 것은 도시와 참주이고, 좀더 소규모로는 부유한 개인들의 주문도 있었다. 그리고 그런 주문에 응해서 만들어진 작품도 마법적인 효력을 발휘하거나 행운을 가져오는 용도가 아니었고, 설사 종교적인 목적을 위해 사용될 경우에도 결코 작품 자체가 신성시될 필요는 없었다.

│형식의 자율화

여기서 우리는 완전히 새로운 하나의 예술이념과 마주친다. 이제 예술은 이미 목적을 위한 수단이 아니고 그 자체가 목적이 된다. 예술뿐 아니라 모든 정신적 형식이 처음에는 오직 실용적 목적과의 관련에 따라 결정된다. 그러나 정신의 발현인 예술형식은 그 최초의 실제적 사명에서 벗어나 독립할 수 있는 가능성과 경향, 즉 애초의 목적에서 떠나 자율적 존재가 되고자 하는 가능성과 경향을 지니고 있다. 인간은 생활을 위한 직접적인 걱정에서 해방되어 비교적 안전해졌다고 느끼는 순간 종전에 필요에 따라 무기나 도구로 발명한 정신적 수단을 유희의 수단으로 삼기 시작한다. 자신의 생존을 위한 투쟁과는 전혀 혹은 거의 관계가 없는 일들에 관해서 원인을 캐고 설명을 구하고 인과관계를 찾기 시작한다. 실용적인 지식은 특수한 목적을 지니지 않은 순수한 연구가 되고, 자연을 극복하기 위한 수단은 추상적 진리 탐구를 위한 방법으로 전환한다. 이리하여 원래는 마술이나 종교의 부속품, 선전과 자기찬미를 위한 도구, 또는 신과 악령과 인간들을 자기 뜻대로 움직여보려는 수단에 불과하던 예술

도 순수하고 자율적인, 즉 '이해타산을 떠난' 형식, 예술 그 자체와 아름다움만을 위한 예술로 변한다. 마찬가지로 본래는 인간의 사회적 공동생활을 가능하게 하고 인간들이 원만한 상호관계를 유지해나가기 위한 목적에서만 생겨난 명령과 금지, 의무와 터부 등이 마침내 '순수' 윤리규범이 되고 도덕적 인격의 완성과 실현을 위한 지침으로 변했던 것이다. 실용형식에서 이념형식으로, 구체적인 형식에서 추상적인 형식으로의 이러한 전환은 학문세계에서나 예술·도덕의 영역에서나 그리스에 와서야 비로소 이루어졌다. 그리스 이전에는 순수인식, 이론적 탐구, 합리주의적 학문 등이 없었듯이 우리가 오늘날 말하는 의미의 예술, 즉 항시 순수형식으로 받아들여지고 즐길 수 있는 예술 역시 존재하지 않았던 것이다. 그런데 예술을 생존투쟁의 무기로만 보고 그런 예술에만 의미와 가치를 인정할 수 있다는 사고방식에서 예술이란 모든 실용적 목적과 효용, 모든 미학 외적 이해관계와 독립된 단순한 선과 색의 유희, 리듬과 조화, 현실의 단순한 모방과 변형에 지나지 않는다는 입장으로의 이런 전환이야말로 아마도 예술사에서 가장 심각하고 중대한 예술관의 변화라고 할 것이다.

기원전 7세기와 6세기, 즉 이오니아의 그리스인들이 순수한 탐구로서 학문의 이념을 발견하던 바로 그 무렵, 그리스인들은 예술 분야에서도 아무런 목적도 갖지 않은, 이른바 '예술을 위한 예술'(l'art pour l'art)의 최초 징조라고 할 수 있는 순수예술 작품들을 처음으로 내놓았다. 물론 이렇게 큰 변혁을 성취하는 데는 한 세대 정도의 짧은 시간은 말할 것도 없고 참주제 시대 전부 또는 아케이즘 시대 전기간이라는 긴 시간조차 너무 짧다고 보아야 옳을 것이다. 아니, 이와 같은 변혁을 재기에는 역사시대에 들어와서 우리가 가진 시간의 단위는 어쩌면 아무 쓸모가 없는지도 모른

추상적 사고와 순수한 학문적 탐구가 발전하던 시기 탈레스는 수학의 기초를 세웠다. 샤를 라삘랑뜨·F. 뚜르나망「탈레스 흉상」, 1811년. 엔니노 꿔리노 비스꼰띠의 흉상 그림을 바탕으로 했다.

다. 단지 오래전부터 성숙해온 경향이 이때 표면에 드러났을 뿐인데, 그 경향이란 아주 오래된 것으로 실은 예술 그 자체와 더불어 생겨났다고 보아도 좋을 것이다. 왜냐하면 인류 최초의 예술작품 속에도 이미 일체의 목적이나 의도와는 관계없는 '순수' 형식이라고 보아 마땅한 요소가 있었다고 볼 수 있기 때문이다. 마술적·종교적 목적 내지 정치선전을 위해 만들어진 가장 오래된 예술작품 속에도 비록 잠시나마 실용의 목적을 도외시하고 순수한 유희형식으로 그려진 밑그림이나 변형이 한둘씩은 섞여들어갔는지도 모른다. 예컨대 어떤 이집트의 신상(神像)이나 왕의 모습에서 어느 부분이 아직 마술이나 선전 또는 사자숭배에 해당하고 어느 부분이 이미 생사의 싸움에서 벗어나 순전히 자율적이고 미학적인 형식이 된 것이라고 어떻게 구별할 것인가. 하지만 선사시대와 역사시대 초기의 예술작품에 그 자율적·미학적 요소가 많았든 적었든 간에, 그리스 아

케이즘 시대까지의 예술은 모두 근본적으로는 실용예술이었다. 아무런 거리낌 없이 형식 그 자체를 음미하고 즐기는 능력, 수단 자체에서 목적을 찾고 예술을 현실 지배나 개조를 위해서뿐 아니라 단지 현실을 묘사하기 위해서만 사용할 가능성 — 이것은 이 시대 그리스인들에 의해서야 비로소 발견된 것이다. 물론 훨씬 전부터 있던 경향이 이 시대에 이르러 표면에 드러났을 뿐이고, 또 이렇게 해서 발생한 일견 자율적인 여러 형식도 실은 사회학적으로 조건지어진 것으로, 은연중에 어떤 실용적인 목적에 봉사했는지도 모른다. 그렇다 하더라도 이 경향이 드디어 표면에 드러나고 이제 예술작품은 그 자체가 목적이 되었다는 사실은 더할 수 없이 중요한 의미를 지닌다.

인간의 창조적 능력이 개별적으로 자율화되었다는 사실은 정신기능의 형식화를 전제하지 않으면 안된다. 그리고 이러한 형식화가 이루어지기 위해서는 먼저 인간 활동을 실생활에서의 효용만을 기준으로 하지 않고 활동 자체의 독자적 완벽성이라는 관점에서도 평가하게 되어 있어야 할 것이다. 예컨대 적을 평가할 때도 적의 능력과 용기를 나의 존재를 위협하는 것으로서 처음부터 부정적으로 보는 대신 그의 유능함이나 용감함을 칭찬하게 되면 그것은 가치의 중립화와 형식화로 나아가는 첫걸음을 의미한다. 이를 가장 역력히 보여주는 것이 스포츠 경기로서, 스포츠야말로 인생투쟁을 유희형식으로 바꿔놓은 단적인 예이다. 하지만 예술과 '순수'과학 역시 일종의 유희형식이며 어떤 의미에서는 윤리라는 것도, 그것이 다른 영역과는 아무런 관계도 갖지 않고 순수하게 그 자체만을 목적으로 하는 활동인 경우에는 이런 유희형식의 하나인 것이다. 이런 유희형식이 서로 독립되고 또 생활의 전영역과 무관해짐으로써 이제까지 모든 문화에서 보던 종합적인 생활철학과 우주에 관한 직관적 지식, 고

정된 세계상은 윤리 및 종교의 영역, 과학 영역, 예술 영역 등으로 분화되었다. 각 영역의 이런 자율성이 가장 현저하게 드러나는 것은 기원전 7세기에서 6세기에 걸친 이오니아의 자연철학이다. 실용적인 배려와 목적에서 다소나마 독립된 사고형태의 등장은 이 이오니아 자연철학이 최초의 것이다. 그리스 이전 문명에서도 각기 올바른 과학적 관찰과 추론 또는 계산을 한 것은 사실이지만 그들에게는 그 지식과 능력이 모두 주술, 신화, 종교적 도그마 등과 혼합되어 언제나 효용의 문제와 결부되어 있었다. 따라서 종교, 신앙, 미신 등의 속박을 받지 않고 합리적으로 짜여 있을 뿐 아니라 어느정도는 실용적인 목적 그 자체를 도외시한 학문은 그리스인에 의해 비로소 만들어진 것이다. 예술의 경우에는 실용형식과 순수형식의 경계선이 그다지 뚜렷하지 않고 한쪽에서 다른 쪽으로 전환하는 시기도 그렇게 정확하게 지적할 수 없지만, 역시 기원전 7세기 이오니아 문화권 내에서 그런 전환이 일어났다고 추정할 수 있을 것이다. 엄밀히 말하면 호메로스의 작품도 이미 자율적 형식의 세계에 속해 있다. 왜냐하면 호메로스의 시는 이미 종교와 과학과 문학을 하나로 겸한 것이 아니고 당시의 모든 중요한 지식과 학문과 경험을 포함한 것도 아니며, 그야말로 문학 이외의 아무것도 아닌, 또는 거의 문학 이외의 아무것도 아닌 것이었기 때문이다. 하지만 문학에서도 과학의 경우와 마찬가지로 자율화 경향이 표면에 드러난 것은 기원전 7세기 말엽의 일이다.

형식의 자율화라는 이런 변혁이 왜 이 시기에 이 지방에서 일어났는가 하는 질문에 대한 해답은 이오니아가 식민지였다는 사실과, 이민족과 이질문화 한가운데서 이루어진 생활이 그리스인들에게 미쳤을 영향이라는 점에서 쉽사리 구할 수 있을 것이다. 그리스인들은 소아시아에서 이질적인 현상에 둘러싸여 있던 덕분에 자기들의 특수성을 의식하게 되었다. 그

리고 이런 자의식, 이것과 연결되는 자기주장, 즉 자기들을 이민족과 구별해주는 특색의 발견과 강조가 필연적으로 자발성과 자율성의 이념을 불러일으켰다. 각양각색 민족들의 각기 다른 사고방식을 관찰하며 길러진 안목으로 그들은 점차 여러 민족이 지닌 세계상이 어떤 요소들로 구성되어 있는가를 식별하게 되었다. 즉 다산을 상징하는 여신, 천둥의 신, 전쟁의 수호신 등이 민족마다 모두 상이한 모양으로 표현되는 것을 깨닫게 됨에 따라 그들은 점차 표현방법 자체에 주의를 돌리게 되고, 조만간에 타민족의 표현방법을 그들의 신앙과 관련짓지 않고, 아니 신앙이라는 것 자체를 거의 의식하지 않고 자기들도 시험해보려고 했다. 여기에 이르면 종합적인 세계관에서 분리된 자율적 형식의 개념이 탄생하기 일보직전까지 온 셈이다. 자의식이라는 것, 즉 당면한 현실적 필요의 차원을 넘어 자기 자신에 관한 총체적인 앎을 추구하려는 의식이야말로 최초의 위대한 추상행위였고, 개개의 정신활동을 그것이 인생 전체에서 그리고 통일된 세계상 내부에서 가지는 기능에서 해방시킨 것은 또 하나의 추상행위였다.

갖가지 형식의 자율화라는 결과를 낳은 추상적 사고능력 발달에 결정적으로 공헌한 요인으로는 식민활동이라는 특수사정에 얽힌 여러 경험 이외에 화폐경제의 실행을 들지 않을 수 없다. 교환수단의 추상적 성격, 온갖 물품이 화폐라는 공통분모로 표시되는 현상, 물물교환이 판매와 구입이라는 독립된 두 행위로 분리된 일 등은 인간을 더욱더 추상적 사고에 익숙하게 하고, 상이한 내용을 담은 동일한 형식이라든가 반대로 동일한 내용을 담은 각기 다른 형식을 상정하는 능력을 길러주었다. 일단 내용과 형식을 분리할 수 있게 되면 내용과 형식을 각기 별개로 생각하고 형식을 하나의 독립적인 원리로 보는 단계도 멀지 않다. 이런 사고방식이

이오니아 지방의 고대도시 에페소스의 화폐.
기원전 620~600년경. 동전에 쓰인 이름에 따
라 '파네스의 동전'이라고도 불린다. 화폐경제
의 발달을 보여주는 최초의 예들 중 하나다.

유감없이 활용되기 위해서는 화폐경제에 의한 부의 축적과 직업의 분화
가 이루어져야 했다. 사회를 구성하는 많은 사람 중 일부가 자율적인, 다
시 말해서 '무익'하고 '비생산적인' 형식을 창조하기 위해 다른 의무에서
해방되었다는 사실은 그 사회가 물질적으로 풍요롭고 잉여노동력과 여
가시간을 보유하고 있었다는 증거이다. 지배계급이 '목적 없는' 예술이라
는 사치를 감당할 만한 여유를 지닐 때 비로소 예술이 주술과 종교, 과학
과 실용행위에서 독립할 수 있는 것이다.

03_ 고전주의 예술과 민주정치

| 고전주의와 자연주의

그리스 고전주의는 얼핏 보아 실로 곤란한 사회학적 문제를 제시하는
듯이 보인다. 자유주의와 개인주의를 기조로 하는 민주제와 엄격한 형식
주의를 수반하는 고전양식은 일단 아무런 공통점도 없을 것 같다. 그러
나 좀더 자세히 관찰해보면 고전주의 시대의 아테네 민주제는 그렇게 철
저히 민주적인 것이 못 되었고 민주정치 시대의 아테네 고전주의도 언

뜻 생각하는 만큼 엄격하게 '고전주의적'이지도 않았음이 판명된다. 예술사의 관점에서 보면 기원전 5세기라는 시대는 오히려 자연주의가 가장 중요하고 풍성한 수확을 올린 시기의 하나라고 보는 것이 좋다. 올림피아 입상과 조각가 미론(Myron)의 작품에 나타난 초기 고전주의뿐 아니라, 얼마간의 짧은 휴지기간을 제외하면 이 1세기 내내 부단히 자연주의적인 발전이 이루어졌다. 그리스 고전주의가 후대의 모방적인 신고전주의 양식과 다른 점은, 그것이 절도와 질서를 추구하는 노력 못지않게 자연에 충실하고자 하는 강력한 경향도 띠고 있었다는 사실이다. 하지만 예술에서 이렇게 서로 대립하는 형식원리가 병존한다는 사실은 당시의 사회형식·지배형식 속에 내포된 긴장, 무엇보다도 민주적 이념과 개인주의라는 문제 사이의 모순관계에 대응하는 것이었다. 민주제는 온갖 세력의 경쟁을 자유롭게 방임하고 모든 인간을 개인의 가치에 따라 평가해 각자가 최고의 능력을 발휘하게 하는 점에서는 개인주의적이지만, 동시에 신분의 차이를 평준화하고 출생에 따른 특권을 폐지한다는 점에서는 반개인주의적이기도 하다. 민주제는 이미 상당한 분화를 이룬 사회발전 단계의 소산으로서, 거기서는 개인주의냐 아니면 공동체 이념이냐라는 식의 간단한 대답이 있을 수 없다. 양자는 이미 불가분의 관계로 얽혀 있는 것이다. 이와 같이 복잡한 사회에서는 예술양식을 구성하는 모든 요소를 각기 그에 대응하는 사회학적 사실에 연관시키는 작업도 이전 단계에서보다 훨씬 어려워지는 것은 물론이다. 사회계급을 각각의 이해와 목적을 기준으로 정의하려 해도 옛날의 지주귀족과 무산 농민계급의 관계처럼 간단하게 되지 않는다. 중간계층 내부에서도 이해와 관심이 엇갈리고, 도시 시민층은 한편으로는 민주적 평준화 경향을 환영하고 다른 한편으로는 자본가들의 새로운 특권을 만들어내는 데 열중하는가 하면, 귀족계급은

또 그들대로 화폐경제에 의존하게 된 결과 옛날 같은 통일성과 일관성을 가진 행동기준을 잃고 시민층의 비전통적이고 합리적인 사고방식에 접근해간 것이다.

| 귀족계급과 민주제

참주도 민중도 귀족계급의 세력을 타도하는 데 성공하지는 못했다. 문벌국가가 사실상 폐지되고 적어도 형식상으로는 기본적인 민주제도가 도입되었지만, 귀족계급의 영향력은 약간의 제한을 받았을 뿐 여전히 막강했다. 즉 기원전 5세기 아테네를 오리엔트 전제정치 국가와 비교해보면 민주제라 불러도 좋겠지만, 근대 민주국가에 비하면 오히려 귀족제의 아성이라는 인상을 준다. 정치는 시민의 이름으로, 그러나 귀족의 정신에 따라 행해졌다. 민주제의 갖가지 승리와 정치적 성과를 이룩한 사람들도 대부분은 귀족 출신이었다. 예컨대 밀티아데스(Miltiades), 테미스토클레스(Themistocles), 페리클레스(Pericles) 등도 옛 귀족 가문 출신이다. 중산계층 출신 사람들이 실제 정치지도층에 끼인 것은 기원전 5세기의 마지막 4반세기에 들어서야 가능했다. 하지만 그즈음에도 역시 귀족은 지배적인 지위를 지키고 있었다. 물론 그들은 가능한 한 자기들의 지배적 지위를 은폐해야만 했고 시민층에, 비록 그 대부분은 형식적인 것에 지나지 않았지만 끊임없이 새로운 양보를 하지 않을 수 없었다. 어쨌든 그들이 이렇게 나오지 않을 수 없었다는 사실 자체가 일종의 진보이기는 했지만, 정치적 민주주의가 경제적 민주주의로 발전하는 현상은 이 세기의 끝에 가서도 전혀 찾아볼 수 없었다. 따라서 진보라는 것은 기껏해야 혈통 위주의 귀족 대신 재산에 의한 귀족이 등장한 것, 씨족 단위로 구성돼 있던 귀족국가가 금리생활자가 지배하는 화폐경제 중심의 국가로 이행한 것 정도에

지나지 않는다. 게다가 아테네의 민주제는 제국주의적인 기반 위에 서 있었으므로 전쟁정책을 수행했고, 자유시민과 자본가 들은 여기서 나오는 이익을, 노예와 전쟁이익을 분배받지 못하는 사람들을 희생시켜 자기들 수중에 넣고 있었다. 따라서 민주정치의 진보라는 것은 기껏해야 금리생활자층의 범위가 넓어졌다는 것 정도이다.

시인과 철학자 들이 공감한 대상은 돈 많은 시민층도 돈 없는 시민층도 아니었다. 그들은 비록 자기가 시민층 출신일 경우에도 귀족 편에 섰다. 기원전 4,5세기의 주요한 철학자와 시인은, 소피스트들과 에우리피데스 (Euripides)를 예외로 하면 모두가 귀족제와 반동 측에 서 있었다. 핀다로스, 아이스킬로스, 헤라클레이토스(Heracleitos), 파르메니데스(Parmenides), 엠페도클레스(Empedocles), 헤로도토스, 투키디데스(Thucydides) 등은 스스로가 귀족이었고, 시민계층 출신의 소포클레스와 플라톤(Platon)도 철저히 귀족주의적인 생각을 가지고 있었다. 민주제에 그나마 가장 호의적이던 아이스킬로스까지도 만년에는 당시의 변화가 너무도 과격하다고 비난한다.[31] 당시의 희극시인들도, 희극이라는 것 자체가 민주적인 문학장르임에도 불구하고[32] 반동적인 성향을 띠었다. 민주제에 반대한 아리스토파네스 (Aristophanes) 같은 시인이 줄곧 일등상을 획득했을 뿐 아니라 일반 관중에게도 엄청난 인기를 얻고 있었다는 사실이야말로 당시 아테네 상황을 가장 단적으로 말해준다고 하겠다.[33]

이러한 보수적 경향이 자연주의로의 진전을 지연시키기는 했지만 전면적으로 막지는 못했다. 그리고 아리스토파네스가 에우리피데스의 비극을 두고 그것이 옛날부터 내려오는 귀족적 생활이상을 모독하고 예로부터의 예술의 '이상주의'를 훼손했다고 한꺼번에 비난하는 것을 보아도, 당시 사람들이 한편으로는 진보적 정치와 자연주의의 연관성을, 다른

폴리그노토스 공방에서 제작된 스탐노스, 기원전 440년경. 숲의 신 디오니소스와 사티로스 등이 그려졌다. 고전주의 예술을 이상적 인간성의 묘사라고 본 귀족주의의 표현이다.

한편으로는 엄격한 형식 존중과 보수주의의 관계를 얼마나 필연적인 것으로 느끼고 있었는가를 알 수 있다. 아리스토텔레스(Aristoteles)에 의하면 소포클레스는 이미 "나는 인간의 있어야 할 모습을 그리는 반면 에우리피데스는 있는 그대로의 인간을 그린다"라고 말했다고 한다(『시학』 1460b, 33~35). 그러나 이 말은 "폴리그노토스(Polygnotos)의 그림 속 인물과 호메로스가 그린 인물은 우리들 자신보다 우수하다"라는 아리스토텔레스 자신의 말(『시학』 1448a, 5~15)에 담긴 사상을 달리 표현한 데 지나지 않는 만큼 소포클레스가 실제로 그렇게 말한 것은 아닌지도 모른다. 하지만 이런 생각을 처음 말한 것이 소포클레스, 아리스토파네스, 아리스토텔레스 중 누구였든 아니면 다른 시인이나 철학자였든 간에, 고전양식을 '이상주의'라고 부르고 고전주의 예술을 "있어야 할 더욱 좋은 세계"와 '이상적 인

간성'을 묘사하는 것이라고 정의하는 사고방식은 이 시대에 지배적이던 귀족주의적 사고방식을 직접적으로 표현한 것이다. 귀족문화의 특색인 심미적 이상주의는 무엇보다도 소재 선택에서 나타난다. 귀족계급이 특히 좋아한 것은, 아니 거의 유일하게 손댄 것은 고대 그리스의 신화와 영웅전설에서 온 소재였다. 자기들이 살고 있는 시대의 일상생활에서 취재하는 것은 그들 눈으로 보면 비천하고 쓸모없는 일이었던 것이다. 자연주의 양식은 현대생활의 소재를 그릴 때 으레 쓰이는 방법이었던 만큼 그것 자체에 귀족들이 직접적인 반감을 가진 것은 아니었다. 그러나 에우리피데스의 작품처럼 위대한 역사적 소재를 자연주의 수법으로 취급한 경우에는, 그런 수법에 어울리는 소재를 가졌다고 본 민중적 문학장르에 대해서보다 훨씬 더 심한 혐오감을 품었다.

| 비극

비극이야말로 아테네 민주제의 특색을 가장 선명하게 나타내는 예술이다. 아테네 민주제의 사회구조가 내포하는 갖가지 모순을 이만큼 직접적이고 명확하게 표현한 예술장르는 없을 것이다. 비극은 그 외적 형식 즉 일반대중을 위해 공연되었다는 점에서는 민주적이지만, 그 내용 즉 소재가 된 영웅전설과 영웅적·비극적 생활감정이라는 점에서는 귀족적이었다. 상류사회 연회석에서 음송(吟誦)될 목적으로 만들어진 영웅시와 서사시에 비하더라도 비극은 처음부터 좀더 넓고 다양한 관중을 위한 것이었다. 그러나 동시에 그것은 철저히 귀족적 칼로카가티아의 화신인 위대한 개인, 평균 이상의 고귀한 인간을 기준으로 삼고 있었다. 그리스 비극은 원래 합창대 지휘자와 합창대 사이의 문답에서 생겨났고 합창이라는 집단적 형식이 희곡이라는 대화형식으로 이행한 것인 만큼 본질적으

대중적 형식에 귀족적 감정을 담은 그리스 비극은 아테네 민주제의 특색을 가장 잘 표현한다. 프로노모스 「사티로스극을 공연하는 배우들」, 기원전 5세기. 그리스 크라테르의 그림이다.

로 개인주의 성향을 내포하고 있다. 그러나 다른 한편 그것이 효과를 거두기 위해서는 강한 공동체의식이 전제되고 비교적 넓은 사회층 사이에 평준화가 진행되어 있어야 하니, 진정한 의미의 비극이란 집단체험으로서밖에는 성립할 수 없는 것이다. 비극은 물론 여전히 선택된 관객을 대상으로 하고 그 범위는 고작해야 도시국가(polis) 자유시민을 넘어서지 않았으므로 관객 구성이 정치의 실권을 장악하고 있던 계층보다 특별히 더 민주적이었다고는 할 수 없다. 더구나 공설극장 운영방법에 이르면, 그것은 관객의 구성보다 더욱 비민중적이다. 이미 어느정도 선정된 일반 관객들조차 공연될 작품의 선택이나 각종 상의 수여에 아무런 결정권을 가지고 있지 않았기 때문이다. 공연작품을 선정하는 권한은 모두 공연 준비를

책임진 부유한 시민들에게 있었고, 수상작 결정은 시 참사회(參事會)의 집행기관에 지나지 않으며 판단을 내리는 데 무엇보다도 정치적 배려를 우선시하는 심사위원들의 손에 달려 있었다. 일반 시민은 입장료를 지불할 필요도 없었던 데다 도리어 극장에서 보낸 시간에 대해 보상금까지 받을 수 있었다는 사실이 흔히 민주주의의 최고 승리를 상징하는 것이라고 칭송받기도 하나, 실은 이것이야말로 일반 민중이 연극의 운명에 대해 발언할 길을 처음부터 막아버린 요인이었다. 입장료로 받는 소액 단위 수입에 의존하는 극장만이 진정한 의미의 '민중극장'이 될 수 있기 때문이다. 아테네의 극장은 민중극장의 원형이었고 당시의 관중이야말로 전국민을 한덩어리로 하는 예술공동체의 이상이라고 보는 후대 고전주의자와 낭만주의자의 사고방식은 역사적 사실을 왜곡하는 것이다.[34] 민주제 시대 아테네의 축제극장은 결코 '민중극장'이 아니었다. 고전주의자와 낭만주의자 들이 그렇게 생각한 것은 극장은 무엇보다도 먼저 일종의 교양기관이어야 한다고 생각했기 때문이다.

| 미무스

고대 그리스·로마에서 진정한 의미의 민중연극은 미무스(mimus, 실생활에서 취재하고 주로 흉내와 춤으로 이루어진 일종의 광대극 혹은 그 배우)였다. 미무스는 국가로부터 아무런 지원금도 받지 않았기 때문에 상부의 어떤 지시도 따를 필요가 없었고 민중과 접촉해 얻은 스스로의 직접체험에만 의존하면서 자유롭게 활동했다. 미무스가 구경꾼에게 보여준 것은 비극적·영웅적인 방식으로 귀족적인 숭고한 풍습을 다루는 훌륭하게 구성된 희곡들이 아니고, 지극히 가까운 일상생활에서 가져온 주제와 인물을 토대로 자연주의 수법으로 그린 짧은 스케치풍의 장면들이었다. 여기서 우리는 마

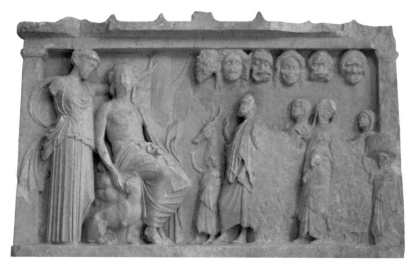

그리스 비극 무대의 합창대는 비극이 관객에 봉사하는 것 외에 교훈적·선전적 요소를 지녔음을 보여준다. 아테네에서 출토된 봉헌 부조에 보이는 디오니소스와 아르테미스 앞에서 아울로스를 연주하는 사람과 그의 가족, 그리고 극장의 가면들, 기원전 360~350년경.

침내 민중을 위해 만들어졌을 뿐 아니라 어떤 의미에서는 민중의 손으로 만들어진 예술을 대하게 된다. 미무스의 출연자들은 직업적인 배우였다 하더라도 끝까지 민중배우로 남았으며, 적어도 미무스가 상류사회에서도 유행하게 되기까지는 엘리트 교양집단과는 전혀 접촉을 갖지 않았다. 그들은 서민 출신으로 서민과 같은 취미를 가지고 서민생활의 슬기를 바탕으로 작품을 만들었다. 그들은 관중을 훈계하거나 교육하려 하지 않았고 단지 관중을 즐겁게 하고자 했을 뿐이다. 이렇게 욕심 없고 자연주의적이며 민중적인 연극은 고전작품만을 상연한 공설극장에 비하면 훨씬 길고 연속적인 역사를 가졌고 공연품목도 훨씬 풍부하고 다채로웠는데, 다만 그 작품들은 오늘날 거의 완전히 없어지고 말았다. 만일 이것이 남아 있다면 우리는 그리스 문학에 관해서, 그리고 아마 그리스 문화 전

체에 관해서도 지금과는 다른 판단을 내릴 것이다. 미무스는 비극보다 훨씬 오래된 정도가 아니라 그 기원이 아마도 태곳적까지 거슬러올라가는 것으로, 발전사적으로는 주술적 의미를 가진 흉내내기 춤과 합창, 풍작을 비는 의식, 짐승을 잘 맞히기 위한 마술 및 사자숭배와 직접적인 관계를 가지고 있었으리라고 짐작된다. 비극은 원래 그 자체로는 비(非)희곡 형식인 디티람보스(dithyrambos, 술의 신 디오니소스를 찬양하는 노래)에서 생겨났는데, 그것이 희곡의 모습을 취하게 된 것은, 즉 묘사자가 줄거리 속 가공의 인물로 변하고 서사적 과거형이 현재형으로 옮겨진 것은 미무스의 영향을 받은 탓이라고 보아 무방할 것이다. 여하튼 그리스 비극에서는 희곡적인 요소가 서정적·교훈적인 요소의 그늘에 숨어 있다. 비극 무대 위에 합창대가 존속할 수 있었다는 사실 자체가 이미 비극이 희곡적인 것만이 아니며 관객을 즐겁게 하는 것 외의 다른 목적에도 봉사하지 않으면 안 되었음을 입증하는 것이다.

선전기관으로서의 극장

축제극장은 도시국가가 가진 가장 효과적인 선전시설이었다. 따라서 도시국가가 그 운영을 시인들 마음대로 하도록 맡겨놓지 않은 것은 당연하다. 비극시인들은 실상 국가의 녹을 먹고 국가가 필요로 하는 작품을 제공하는 사람들이었다. 국가가 공연되는 작품에 돈을 지불했으니 국가 정책과 지배계급의 이해에 합치하는 작품의 공연만 허용한 것은 당연한 일이다. 비극은 경향문학(傾向文學)이었고, 또 그외의 것으로 평가받으려고 하지도 않았다. 그들은 당대의 현실정치를 다루었고 항상 귀족국가 대 시민국가의 관계라는 당시의 가장 절박한 문제와 직간접으로 관련된 문제만을 주제로 삼았다. 아테네의 비극시인 프리니코스(Phrynichos)는

아직 사람들의 기억에 생생한 밀레투스(Miletus) 시의 함락사건을 소재로 한 비극을 만들었다는 이유로 처벌받았다고 전해지는데, 틀림없이 그것은 '예술을 위한 예술' 원리에 어긋났기 때문이 아니라 주제의 취급방법이 정부당국의 견해와 어긋났기 때문일 것이다.[35] 실생활이나 정치와 아무 관계가 없는 연극이라는 관념은 당시의 예술관으로 보면 전혀 생각할 수 없는 것이었다. 그리스 비극은 가장 좁은 의미의 '정치극'이었다. 아이스킬로스의 비극 『에우메니데스』(Eumenides, 이른바 『오레스테이아』 3부작의 마지막 작품)의 마지막이 아테네 국가의 번영에 대한 열렬한 기원으로 끝맺는 것은 그리스 비극의 목적이 애당초 어디에 있는가를 단적으로 말해준다. 이제 또다시 시인은 더 높은 진리의 수호자로 떠받들어지고 민중을 더 높은 인간성으로 이끄는 교육자로 간주되게 되었다는 사실도 연극의 정치화라는 이 현상과 직결된 것이다. 비극 공연이 국가적 축제와 결부되었고

도시국가의 가장 효과적인 선전시설로서 극장에서는 국가 정책에 합치하는 작품들만 공연할 수 있었다. 기원전 350년 경에 세워진 그리스 테살로니키의 에피다우로스 극장.

신화에 대한 유권해석이 곧 비극이었다는 사실로 인해, 시인은 또다시 선사시대의 사제나 마술사와 흡사한 지위를 획득하게 되었다.

　시키온(Sycion)의 참주 클레이스테네스(Cleisthenes)가 디오니소스 숭배를 정식으로 인정한 것은 귀족계급 사이에서 행해지던 옛 영웅 아드라스토스(Adrastos) 숭배를 밀어내기 위한 정치적 책략이었고, 페이시스트라토스가 시작한 아테네의 디오니소스 제전도 정치적·종교적 축제로서 그중에서도 정치적 요소가 종교적 요소보다 훨씬 더 중요성을 띠었다. 하지만 이들 참주가 시작한 종교제도와 그들이 행한 종교개혁은 민중 속에 감돌고 있던 순수한 종교감정과 종교적 요구에 기인하는 것이었고, 그것이 성공을 거둔 이유 중의 하나도 이런 민중의 감정을 배경으로 했기 때문이다. 참주제가 그랬듯이 민주제 역시 주로 민중을 새 국가에 결속시키는 수단으로 종교를 이용했다. 특히 비극은 원래 종교와 예술, 비합리적인

것과 합리적인 것, '디오니소스적인 것'과 '아폴론적인 것'의 중간에 위치한 만큼 종교와 정치의 이러한 결합에서 가장 좋은 중개자 노릇을 했다. 비극에는 합리적 요소, 즉 희곡의 줄거리를 일관하는 인과관계의 그물이 비극적·종교적인 충격효과를 노리는 비합리적 요소와 처음부터 거의 같은 비중을 차지하고 있었다. 그러나 고전주의가 성숙해감에 따라 합리적 요소의 비중이 더 커지고 비합리적 요소는 점차 그 중요성이 줄어갔다. 그리하여 마침내는 모든 어두운 것과 혼돈스러운 것, 신비적인 것과 열광적인 것, 충동과 무의식은 만인의 경험에 합치할 수 있는 형식으로 정착되고 어떤 작품에서나 합리적 검토가 가능한 인물, 인과적 관련, 논리적 근거 등이 요구되었다. 사건 진행과 동기 설정에 조그마한 빈틈도 없는 것을 무엇보다도 중요하게 여기는 희곡이야말로 가장 합리주의적인 문학장르인 동시에 가장 고전주의적인 예술형식이다. 바로 이 점을 통해 우리는 그리스 고전주의에서 합리주의와 자연주의가 얼마나 큰 역할을 했으며 이들 두 원리가 얼마나 서로 잘 맞는지를 더없이 명료하게 이해할 수 있는 것이다.

| 조형예술의 자연주의

희곡에서는 엄격한 형식주의로 기울기 쉬운 비극과 자연주의적인 미무스가 서로 다른 두 장르를 형성하고, 비극의 경우에 그 자연주의적 성격은 대체로 줄거리의 논리적 개연성과 등장인물의 심리적 신빙성에 국한되는 데 반해, 조형예술에서는 자연주의적 현상과 양식화적 요소가 서로 한층 긴밀하게 관련되어 있다. 즉 당시의 조각과 회화에서는 추한 것, 평범한 것, 사소한 것도 중요한 주제의 하나로 묘사되었다. 초기 고전주의의 대표작이라고 말해지는 올림피아 제우스 신전의 페디먼트에

는 뱃가죽을 축 늘어뜨린 노인과 흑인 모습의 추한 얼굴을 한 라피타이인(Lapithae, 그리스 신화에 나오는 테살리아 지방에 살았다는 종족)이 있다. 즉 주제 선정이 칼로카가티아의 원리만으로 좌우되지는 않았던 것이다. 동시대 항아리에 그려진 그림에는 원근법과 생략법을 사용한 흔적이 보이고 아케이즘 시대의 네모꼴 형식과 정면성 원리의 잔재는 이제 완전히 없어지고 말았다. 미론은 이미 대상의 생동하는 모습 그대로를 그려내고자 한다. 그는 동작과 돌연한 비약, 힘으로 가득 찬 자세 등에 모든 주의를 기울이고 동작의 순간적인 모습, 금방 지나가버리는 찰나의 인상을 포착하려고 애쓴다. 그의 작품 「원반 던지는 사람」에서도 그는 가장 찰나적이고 긴장에 차 있으며 가장 첨예해진 순간, 즉 원반이 손을 떠나기 바로 직전의 순간을 택했다. 구석기시대 이래 이 '의미심장한 순간'의 가치를 제대로 포

제우스 신전 동서쪽 페디먼트의 이 두 작품은 이 시기 조형예술의 자연주의와 양식화적 요소를 보여주는 초기 고전주의의 대표작들이다. 「현자」(왼쪽)와 「켄타우로스와 라피타이」(오른쪽). 둘 다 기원전 460년경.

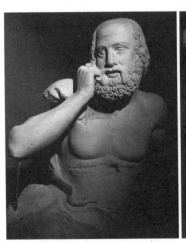

가장 긴장에 찬 순간, '의미심장한 순간'의 가치를 제대로 포착한 최초의 예이다. 미론의 「원반 던지는 사람」, 기원전 450년경 제작된 청동 원본의 로마시대 복제품.

착한 최초의 예인 셈이다.

이것은 서양미술사에서 환각주의의 역사를 여는 것인 동시에 '본질적 측면'을 제시하는 데 치중하는 추상적·관념적 묘사의 역사의 막을 닫는 것이었다. 바꿔 말하면 이제는 어떤 미술작품이 그 자체로는 아무리 아름답고 균형 잡히고 장식으로서 아무리 효과적인 형식이라도 경험법칙에 어긋난 것은 정당화될 수 없는 단계가 도래한 것이다. 이제는 자연주의의 성과들이 굳어진 전통의 체계 속에 억지로 뜯어맞춰져 제약당하는 일은 사라지게 되었다. 묘사는 그 어떤 조건에서도 먼저 '올바른' 것이어야 하며, 묘사의 정확성과 전통이 양립할 수 없는 경우에는 후자가 양보해야 하게 된 것이다.

생활양식은 구석기시대가 끝난 이래 한번도 볼 수 없었을 정도로 유동적이며 분방해졌고 고루한 전통과 편견에서 해방되었다. 개인의 자유를 속박하던 외면적·제도적 틀은 모두 제거되었다. 전제군주, 참주, 세습 사제층, 자치권을 가진 교회, 신성불가침의 경전, 신의 계시에 따른 도그마, 공공연한 경제적 독점, 자유경쟁에 대한 공식적인 제한 ── 이것들은 모두 옛이야기가 되었다. 모든 조건은 현세의 삶과 현재의 생활을 즐기며 순간의 가치를 존중하는 예술의 발전에 유리해졌다. 그런데 유동적·진보적인 이런 경향과 더불어 낡은 보수세력의 작용도 여전히 지속되고 있기는 했다. 자기의 특권에 매달려 혈연국가의 권위와 함께 자유경쟁 이전의 독점경제를 유지하려 애쓰던 귀족들은 예술에서도 엄격하고 고풍스럽고 정적인 형식의 지배를 그대로 존속시키고자 했다. 그리하여 고전주의의 역사는 전시기를 통해 이들 두 대립하는 양식이 교대로 지배권을 장악하는 형태를 취하게 되었다. 즉 기원전 5세기가 시작될 당시만 해도 팽팽한 균형이 유지되었으나, 그후 조각가 폴리클레이토스(Polycleitos)의 공식이

관철되면서 일종의 정체기가 찾아온다. 그후 파르테논(Parthenon) 신전의 조각에서 이들 두 경향이 다시 종합되었다가, 5세기 말엽이 되면 또다시 자연주의적 해방의 풍조가 우세를 나타내게 된다. 그러나 이들 두 양식을 너무 분명하게 나누는 것은, 비록 그 과정에서 가장 극단적인 경우에도, 복잡다기한 역사적 사실을 부당하게 단순화하게 되는지도 모른다. 즉 자연주의 경향과 양식화 경향은 그리스 고전주의의 거의 모든 작품에서 구별할 수 없을 정도로 긴밀하게 얽혀 있는 것이다. 물론 이 두 경향이 파르테논 프리즈(frieze, 고대 건축의 기둥 위 수평부에서 중간에 해당하는 소벽小壁. 파르테논 신전에서 보듯이 흔히 장식적인 조각을 새겼다)의 부조「제신(諸神)의 향연」이나 아크로폴리스 미술관의 저 유명한「슬픔에 잠긴 아테나」처럼 완벽한 균형을 항상 유지하고 있었다고는 볼 수 없지만 말이다.「슬픔에 잠긴 아테나」는 파르테논의 조각에 비하면 거의 소품에 지나지 않으나, 완전한 긴장의 이완상태를 완벽하게 통어된 형식으로 표현한 점이라든가 일체의 무리하고 부자연스럽고 무절제한 느낌을 말끔히 극복한 점, 자유롭고 경쾌하면서도 침착하고 의젓한 점 등에서 그리스 고전주의 예술 외에는 이에 비견할 만한 작품이 없을 정도이다. 하지만 이러한 종류와 수준의 작품이 생겨나기 위해서는 당시의 아테네 같은 사회적 조건이 반드시 필요했다거나 그것이 이상적인 조건이었다고 생각하는 것은 잘못일 것이다. 예술작품의 가치와 사회적 조건을 일대일로 간단하게 대응시킬 수는 없다. 사회학이 할 수 있는 일은 기껏해야 예술작품을 구성하는 갖가지 요소를 그 근원에까지 거슬러올라가서 생각하는 것뿐이며, 이런 요소들이 동일하더라도 거기서 생기는 예술작품의 질은 그야말로 천차만별일 수도 있는 것이다.

「슬픔에 잠긴 아테나」, 기원
전 470~450년경. 자유롭고
경쾌하면서도 의젓한 기품을
완벽하게 절제된 형식으로
표현한 고전적인 작품이다.

아테네 아크로폴리스 파르테논 신전의
동쪽 프리즈 중 「제신의 향연」, 기원전
438~432년경. 자연주의와 양식화가 완
벽한 균형을 이루어 만들어낸 걸작이다.

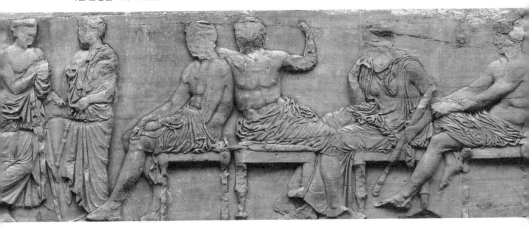

04_ 그리스의 계몽사조

기원전 5세기가 끝나가면서 예술에서 자연주의적·개인주의적 요소, 주관적·감정적 요소들이 점점 그 범위와 비중을 더해갔다. 전형보다는 개성이, 모티프의 집중보다는 확산이, 절제보다는 풍성함이 갈수록 더 우세해졌다. 문학에서 전기(傳記)의 시대가, 조형예술에서 초상의 시대가 시작되었다. 비극의 문체는 일상회화의 말투에 가까워지고 서정시에서 볼 수 있는 인상주의풍 색채를 띠게 되었다. 줄거리보다는 인물의 성격 쪽으로 관심의 초점이 옮아가고, 단순하고 정상적인 인물보다는 복잡한 성격과 유별난 인간 쪽이 더 큰 매력을 갖게 되었다. 조형예술에서도 3차원 공간과 원근법이 강조되고 정면보다는 '4분의 3 정면'을 더 많이 그리며 생략법, 중첩법 등이 즐겨 쓰였다. 묘석(墓石)에는 정서적이고 친근감 있는 가정생활 정경이 새겨지고, 항아리의 장식화에도 우아하고 부드럽고 목가적인 풍경이 그려지게 되었다.

| 소피스트들의 교양이상

철학에서 이 발전에 대응하는 것은 소피스트 철학이 불러일으킨 정신 혁명으로서, 이는 귀족문화의 전제 위에 세워진 그리스인의 세계상을 기원전 5세기 후반에 이르러 근본부터 변혁하였다. 이 운동은 예술에서 자연주의로의 변천과 마찬가지로 화폐경제와 도시 시민층이라는 사회적 배경에 뿌리박고 있었는데, 귀족윤리의 중심 이념이던 칼로카가티아에 대항하여 새로운 교양의 이상을 내걸고, 신체의 비합리적 속성들을 계발하는 대신 의식적이고 판단력이 뛰어나며 언변 좋은 시민의 양성을 목표로 하는 새로운 교육의 기초를 세웠다. 새로 등장한 시민적 미덕은 귀족

계급이 지녔던 기사의 이상이나 올림피아 경기자의 이상을 대신해 지식, 논리적 사고, 정신과 말의 훈련 등에 바탕을 두고 있었다. 지식인을 만들어내는 것이 교육의 목표로 설정된 것은 인류사상 처음이었다. '유식쟁이'에 대한 핀다로스의 모멸을 상기해볼 때 소피스트의 세계가 스파르타의 체육교사의 세계와 얼마나 동떨어진 것인가를 알 수 있다. 소피스트들에 이르러 우리는 처음으로 우리가 흔히 생각하는 지식인 개념과 마주하는데, 선사시대와 역사시대 초기의 사제층이나 호메로스 시대의 음유시인들 같은 일정한 직업이 아니라 정치지도층에 항시 인력을 공급할 수 있을 만큼 폭넓은 일종의 인재 수원지(水源地)로서의 지식층이란 당시로서는 전혀 새로운 개념이었다.

소피스트들은 인간에게는 무한한 교육 가능성이 있다는 가정에서 출발한다. 그들은 혈통에 대한 예로부터의 신비적 사고방식과는 반대로, '덕(德)'은 후천적으로 계발할 수 있는 것이라고 믿었다. 자기인식, 자제력, 비판력을 근간으로 하는 서양 문화이념은 바로 소피스트들의 이러한 교양관에서 그 연원을 찾을 수 있다.[36] 서양 합리주의의 역사 즉 도그마·신화·전설·인습 등에 대한 비판의 역사도 소피스트들에서 비롯한 것이다. 역사적 상대주의 개념 즉 과학적 진리, 윤리적 규범, 종교적 신조 등이 역사적으로 조건지어진 것이라는 인식을 처음으로 인류사에 도입한 것역시 그들이었다. 그들은 과학·법·도덕·신화·신 등의 모든 가치와 질서는 역사의 산물이요 인간의 정신적·물질적 노력의 산물이라는 것을 꿰뚫어본 최초의 인간이었다. 그들은 맞고 틀림, 옳고 그름, 선과 악 등의 상대성을 발견하고 인간의 모든 가치판단의 배후에는 실용적인 동기가 숨어있다는 것을 간파했으며, 그리하여 휴머니즘 계통의 모든 계몽운동의 선구자가 되었다. 그뿐만 아니라 그들의 합리주의와 상대주의도 르네상스

인간의 자연과학적 태도, 18세기의 계몽사상, 19세기의 유물론 등과 마찬가지로 자유경쟁과 이윤추구를 기조로 하는 경제구조의 소산이었다. 당시의 자본주의는 근대 자본주의가 그들의 후예에게 열어 보인 것과 같은 시야를 그들에게 열어 보였던 것이다.

│ 계몽사조기의 예술양식

기원전 5세기 후반의 예술은 소피스트 철학을 낳은 것과 동일한 여러 가지 경험의 영향에 휩쓸리고 있었다. 더구나 그 휴머니즘적 경향으로 인해 각계에 많은 자극을 준 소피스트 철학 같은 커다란 사상운동이 시인과 예술가의 세계관에 직접적인 영향을 끼치지 않을 리가 없었다. 기원전 4세기에 이르면 소피스트 철학의 영향을 볼 수 없는 예술장르는 이미 하나도 없게 되었다. 그러나 이 새로운 정신이 가장 명료하게 드러나는 것은 프락시텔레스(Praxiteles)와 리시포스(Lysippos)에 의해 창조되어 폴리클레이토스의 이상적 남성상을 대체하기에 이른 새로운 운동선수의 전형이다. 그들이 만든 헤르메스(Hermes)와 아폭시오메노스(Apoxyomenos) 상에는 이미 영웅적인 면모나 귀족다운 준엄함과 도도함 같은 것은 전혀 찾아볼 수 없고 운동선수라기보다는 오히려 무용가 같은 인상을 준다. 그 용모 전체에 이지적인 성격이 나타나는데, 온몸에 영혼이 깃들어 있으며 신경이 바로 피부에 살아 있다는 느낌을 주는 것이다. 전체적인 인상은 포착된 순간의 일회적인 성격을 부각하고 있는데, 이것은 소피스트들이 모든 정신의 소산에 관해 지적하고 강조한 측면이다. 조상(彫像) 전체에 역동적인 긴장이 꽉 차 있고, 넘쳐흐를 듯한 힘과 운동성이 잠재한 듯이 보인다. 이들의 조각에는 고정된 정면이란 것이 없는데, 그것은 정면에 내세워야 하는 이른바 '본질적인 면'이라는 것이 따로 없기 때문이다. 오히려 여기

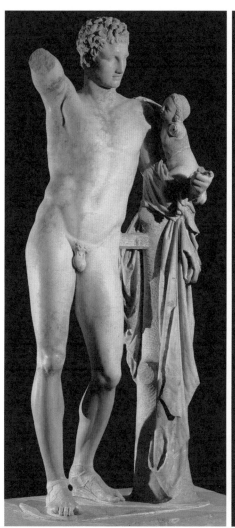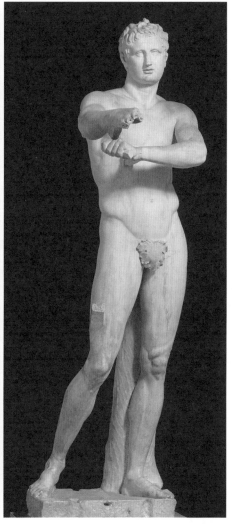

프락시텔레스 작품으로 추정되는 「헤르메스」(왼쪽, 원본의 기원전 4세기 후반 복제본으로 추정)와 리시포스의 「아폭시오 메노스」(오른쪽, 기원전 330년 제작된 청동 원본을 로마시대에 복제). 이들에 보이는 역동적 긴장과 잠재된 운동력, 순간의 일회성은 소피스트 철학의 휴머니즘에서 영향을 받았다.

서는 개개의 시점은 어느 것이나 불완전하고 잠정적임을 강조하고 있으므로 감상자로서는 어쩔 수 없이 계속해서 관점을 바꿔가며 서서히 조상의 주위를 돌게 되고, 결국에는 개개의 시점은 어느 것이든 상대적인 것에 지나지 않음을 깨닫게 된다. 그런데 실은 이것도 모든 진리와 규범, 가치는 원근법적 구조를 가지고 있어 그때그때 시각이 바뀜에 따라 그 자체도 변한다는 소피스트들의 이론과 맞아떨어지는 현상일 뿐이다. 예술은 이제 비로소 기하학적 양식의 마지막 속박을 떨쳐버리고, 정면성의 원리는 이제 드디어 흔적도 없이 사라진 것이다. 아폭시오메노스 상은 이미 감상자를 고려하지 않은 채 자기 자신의 일만을 생각하는 모습이며, 그것 자체로 독립적인 존재가 되어 있다. 소피스트 철학의 개인주의와 상대주의, 동시대 예술의 환각주의와 주관주의는 양자 모두 경제적 자유주의와 민주적 사상의 표현이며, 모든 것을 선조들의 힘으로가 아니라 자기 자신의 힘으로 얻었기 때문에 낡은 귀족적인 태도나 그들의 위엄있고 거창한 행동거지에 한푼의 가치도 인정하지 않으려는 세대, 즉 인간이 만물의 척도라는 신조를 지녔기에 자기의 감정과 정열을 아무 거리낌 없이 공공연하게 발산하는 세대의 정신적 산물인 것이다.

| 에우리피데스

소피스트 철학의 사고방식의 가장 포괄적이고 중요한 예술적 표현은 그리스 계몽사조가 낳은 단 한 사람의 위대한 시인 에우리피데스의 작품이다. 이 시인에게 신화적인 소재란 당시의 철학이 직면한 가장 절실한 문제나 시민생활과 가장 관계가 깊은 문제를 논하기 위한 구실에 지나지 않았다. 그는 남녀관계, 결혼문제, 부인문제, 노예문제 등을 아주 솔직하고 거침없이 다루었고, 메데이아(Medeia, 영웅 이아손Iason과 결혼했다가 남편

에우리피데스의 메데이아는 종전의 비극의 여주인공들과는 매우 다른 독창적이고 주체적인 목소리를 들려준다. 이딸리아 깜빠냐 지방에서 출토된 암포라에 그려진 「아들을 죽이는 메데이아」, 기원전 330년경.

에게 버림받자 그들 사이에서 태어난 자식을 죽여 복수한 이민족 출신의 여자)의 전설은 그의 손에서 마치 부르주아 가정드라마를 방불하는 것이 되었다.[37] 에우리피데스 작품 속에서 남편에게 반항하는 메데이아는 종전의 비극에 나오던 여주인공들보다는 오히려 헤벨(F. Hebbel, 1813~63. 사실주의 연극을 개척한 독일의 극작가)이나 입센(H. Ibsen, 1828~1906. 산문극을 창시한 노르웨이의 극작가)의 극에 등장하는 여성에 가깝다고까지 생각될 정도이다. 전쟁에 나가 혁혁한 공훈을 세우는 것보다 아이를 낳는 편이 더 용기가 필요한 일이라고 서슴지 않고 내뱉는 여성은 그때까지의 비극의 여주인공들과는 너무나 동떨어진 존재가 아닌가! 그러나 비극의 해체가 임박했다는 사실은 에우리피데스의 이와 같은 비영웅적 세계관에서뿐 아니라 그의 회의주의적 운명관과 신들이 하는 일에 대한 부정적인 판단에도 나타나 있다. 아이스킬로스와 소포클레스는 아직 '세계의 운행에 내재하는 정의(正義)'라는 것

에 대한 신념을 갖고 있었는데, 에우리피데스의 작품에서는 인간은 이미 우연의 노리개에 지나지 않는다.[38] 관객은 신의 의지의 실현을 보는 충격 대신에, 인간 운명의 불가사의함에 대한 경탄과 사람 운수의 급격한 변전에 대한 경악을 맛보게 된다. 그리고 소피스트 철학의 상대주의와 보조를 같이하는 이런 사고방식은 에우리피데스와 그후의 문학 전체의 두드러진 특징을 이루는 모든 우연적인 것, 기이한 것에 대한 흥미를 낳게 되는 것이다. 그들이 비극에서 '해피엔딩'을 즐겨 택한 것도 운명의 격변에서 쾌감을 느끼는 이런 태도로 설명이 된다. 아이스킬로스의 작품에서 볼 수 있는 해피엔딩은 신의 순교자적 죽음에 이어 부활이 이루어지는 원시적인 수난극(受難劇, passion play)의 잔재로,[39] 본질적으로 종교적 낙관주의의 표현이다. 이와 달리 에우리피데스의 작품에서는 해피엔딩이 관객의 마음속에 감사나 외경의 감정을 불러일으키지 않는다. 왜냐하면 끝에 가서 찾아오는 행복이라는 것도 실은 주인공을 불행으로 내몰았던 것과 똑같은 눈먼 우연의 선물이기 때문이다. 아이스킬로스의 경우에는 비록 행복하게 끝나더라도 극중 갖가지 사건의 비극성은 그대로 남아 있는 반면, 에우리피데스의 경우에는 해피엔딩으로 말미암아 극 자체의 비극성까지도 부분적으로 없어져버린다. 더구나 에우리피데스 희곡작법의 핵심을 이루는 심리적 자연주의는 비극적·영웅적인 생활감정에 치명적 타격을 준다. 죄가 있느냐 없느냐라는 문제가 작품 속에서 논의되는 것 자체가 이미 비극적인 외경감을 덜하게 한다. 아이스킬로스 작품의 주인공은 그들에게 신이 내린 저주가 씌어 있다는 의미에서 '죄'가 있었다.[40] 그것은 말하자면 객관적이고 논박할 여지가 없는 사실이었다. 따라서 죄 없이 불행해졌다든가 운명이 정의에 어긋난다는 사고방식은 애당초 생길 여지가 없다. 에우리피데스에 와서야 비로소 인간의 주체적인 입장이 논의되

고, 과연 죄가 있는지 없는지 권리나 책임 같은 것을 가지고 따지게 된다. 관객 쪽에서 유죄 또는 무죄 그 어느 쪽으로도 생각할 수 있는 병적 성격을 가진 인물이 비극의 주인공이 되는 것도 에우리피데스의 작품에서 비롯한다. 이러한 병적 성격은 색다른 것을 좋아하는 그 시대의 취미에 영합하는 동시에 주인공의 행위에 대한 심리적 근거를 제시하는 이중의 역할을 하고 있다. 그리고 죄의 문제를 논의하거나 비극적인 사건의 동기를 설명하는 것은 소피스트 철학에서 나온 또 하나의 특징, 즉 수사적(修辭的)인 것에 대한 애착의 표현이기도 하다. 이것은 에우리피데스의 또 하나의 특색인 철학적인 경구(警句) 취미와 마찬가지로 심미적 수준이 저하된 증거 — 또는 어쩌면 예술적으로 채 소화되지 않은 새 소재를 너무나 급격히 문학에 투입한 증거라고 볼 수 있을 것이다.

| 에우리피데스와 소피스트 철학

에우리피데스는 시인으로서 그 선배들에 비해 완연히 근대적인 느낌을 주는 인물이었을뿐더러 사회적으로도 소피스트 운동이 낳은 인간형에 속했다. 그는 문사이자 철학자이고 민주주의자요 민중의 벗이었으며, 정치가 겸 사회개혁론자였는데, 또한 동시에 소피스트들이 그랬듯이 어떤 계급에도 속하지 않고 사회적으로는 뿌리 뽑힌 존재였다. 참주제 시대에도 이미 시모니데스처럼 직업적으로 시를 지어 상품으로 시장에 내놓으며 일정한 지위도 갖지 않고 방랑생활을 계속하면서 시를 사주는 사람들에게는 손님 겸 고용인의 애매한 취급을 받던 시인들 — 직업적 문사임에는 틀림없으나 아직 독립된 직업적 문사계층을 구성하지는 못한 시인들이 있었다. 후대의 인쇄술에 필적하는 배포수단이 없었을 뿐 아니라 문학작품에 대한 일반의 수요도 아직 적고 자유시장 같은 것이 출현

할 여지도 전혀 없었다. 문학에 관심을 두는 사람의 수가 지극히 적었으므로, 시인이 경제적으로 독립한다는 것은 도저히 생각할 수 없었다. 소피스트들은 그 사회적 특성에 있어 참주제 시대 시인들의 후계자였다. 즉 그들도 항상 방랑하며 경제적으로 불안정하고 불규칙한 생활을 했다. 그러나 그들은 이미 기생계층은 결코 아니며, 애초부터 극소수의 제한적인 후견인들에 의존하는 것이 아니라 비교적 광범위하고 다양한 불특정 다수의 고객층을 상대했다. 그들 스스로가 계급적 성격이 뚜렷하지 않은 계층이었을 뿐 아니라 어떤 특정한 계급에 연결되는 일도 없는, 이제까지의 역사에서 유례가 없는 사회집단이었다. 그들은 세계관적으로는 민주주의자로서 피지배층에 동정을 기울였으나, 부유한 상류층 아이들을 가르치는 일로 생계수단을 삼았다. 가난한 집안에서는 그들에게 보수를 지불할 수 없었거니와 애써 가르쳐놓아도 그것을 써먹을 방도가 없었던 것이다. 그리하여 소피스트들은 이른바 여러 계급 사이에서 '떠돌아다니는 지식인층',[41] 즉 여하한 기존 계급에도 전적으로 부합할 수 없고 또 여하한 계급도 그들을 전면적으로 받아들일 수 없기 때문에 사회적으로 떠돌아다닐 수밖에 없는 지식인층의 최초의 예가 되었다. 에우리피데스는 그 사회적 태도에 있어 자유롭고 아무 곳에도 뿌리박지 못하며 여러 계급 사이에 정착점 없이 떠 있는 이런 지식인층에 속해 있었다. 사회적으로 그는 기껏해야 특정 계층과 공감대를 이루었을 뿐 전면적 유대의식을 느낄 수는 없었다.

아이스킬로스는 비록 역사의 결정적 단계에서 민주주의를 저버리긴 했지만 자신의 귀족적 인간이상과 민주제가 조화될 수 있다는 가능성을 아직 믿고 있었다. 이에 반해 소포클레스는 애초부터 귀족윤리의 이상을 위해 민주적 시민국가의 이념을 희생시켰고, 개개 가족의 권리와 평등을

기조로 하는 절대적 국가권력과의 싸움에서 주저없이 혈족이념 쪽을 택했다. 아이스킬로스의 『오레스테이아』(Oresteia)는 여전히 개인의 독자적인 생활의 끔찍한 예를 그리는 반면,[42] 소포클레스는 이미 『안티고네』에서 민주제 국가에 저항하는 여주인공 편에 섰고 『필록테테스』(Philoctetes)에서도 오디세우스가 지닌 거리낌 없는 '시민적' 교활함과 냉혹한 효율성에 대한 자기의 반감을 솔직하게 쏟아놓고 있다.[43] 에우리피데스는 그의 신념으로 말하자면 민주주의자였는데, 실상은 새로운 시민국가를 적극적으로 지지했다기보다 낡은 귀족국가에 반대하는 입장이었다고 보는 것이 옳겠다. 그의 개인주의적 사고방식은 국가 일반에 대한 회의적 태도로 나타났던 것이다.[44]

에우리피데스가 최초로 대표한 시인의 유형이 근대적이라는 것은 두 가지 특성으로 요약된다. 즉 예술가로서 세속적인 성공을 거두지 못했고 그 자신도 세상에 등돌린 천재의 태도를 견지했다는 사실이다. 에우리피데스가 50년 작가생활을 통해 쓴 작품으로 오늘날 텍스트가 완전히 남아 있는 것은 19편, 일부만 남아 있는 것은 55편, 제목만 남아 있는 것은 92편이라는 엄청난 수이나 그 가운데 상을 받은 것은 겨우 네편뿐이었다. 따라서 그는 결코 극작가로 성공한 부류에는 들지 못했다. 물론 극작가로 성공하지 못한 사람이 그뿐이었던 것도 아니고 또 그가 최초의 예도 아니지만 우리가 확실히 아는 예로는 그가 (성공하지 못한) 최초의 중요한 시인인 것이다. 이전에 그런 예가 없었던 것은 옛날에는 문학을 아는 인간이 많아서라기보다 시인의 수가 매우 적었던 탓이다. 그때에는 시인으로서 수공업적인 기법을 제대로 갖추기만 하면 누구나 성공했던 것이다. 에우리피데스의 시대에는 이미 사정이 달랐다. 적어도 희곡에 관한 한, 작품이 너무 적어서라기보다 오히려 많아서 문제였다. 더욱이 당시의 관

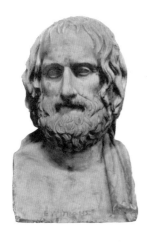

예술가로서의 권태와 고뇌를 보여주는 에우리피데스의 모습에는 근대적 예술가의 이미지가 어려 있다. 「에우리피데스 흉상」, 2세기경의 로마시대 복제품.

객은 연극을 아는 사람들뿐이 아니었다. 당시의 관객이 모두 예술에 대한 정확한 판단력을 갖추고 있었다는 말 따위는, 그들이 도시국가의 전주민을 포함하여 민주적으로 구성되었다는 설과 마찬가지로 나중에 만들어낸 말에 지나지 않는다. 에우리피데스는 물론이고 그보다 성공했다고 여겨지는 아이스킬로스도 이른바 예술을 안다는 아테네 사람들을 피해 씨칠리아나 마케도니아의 참주에게로 갔는데, 사실 후자가 관객으로서는 훨씬 상급이었던 것이다. 에우리피데스와 더불어 문학사에 처음으로 등장한 유형의 시인이 지닌 또 하나의 근대적 특색은 그들이 공적 생활에서 어떤 역할을 하기를 스스로 포기한 듯하다는 점이다. 에우리피데스는 아이스킬로스 같은 장군도 아니고 소포클레스처럼 높은 성직을 맡고 있지도 않았으며, 세상을 등진 학자의 삶을 산 최초의 시인으로 알려져 있다. 길게 헝클어진 머리에 권태와 피곤에 젖은 눈을 하고 입 언저리에는 고뇌의 빛을 띤 그의 초상이 진실을 전하는 것이라고 가정할 때, 그리고 그것이 정신과 육체 사이의 모순과 휴식을 모르는 불만스런 영혼의 표현

이라는 우리의 추측이 옳다면, 그는 아마 최초의 불행한 시인, 시인이라서 괴로움에 찼던 최초의 시인일 것이다.

플라톤과 당대 예술

고대 그리스·로마에는 근대적 의미의 '천재' 개념이 존재하지 않았을 뿐더러 당시의 시인과 예술가에게서 '천재적' 면모라는 것도 찾아볼 수 없었다. 그들의 예술에는 비합리적 요소나 영감 같은 것보다도 합리적이고 장인적인 요소가 우세했다. 물론 '열광'에 관한 플라톤의 생각에 따르면 문학작품의 모태는 시인의 기술적 능력이 아니고 신에게서 주어진 영감이 되는데, 플라톤의 이 학설은 결코 시인을 무슨 신적인 존재로 승화시키려는 것이 아니라 오히려 시인과 작품 사이의 간극을 강조하고 시인 자신은 신이 그 목적 실현을 위해 사용하는 단순한 도구에 지나지 않는다고 보는 것이다.[45] 이에 반해 근대에 이르러 사용하게 된 천재 개념의 초점은 예술가와 그 작품은 간극이 없다는 사고방식, 혹은 양자 사이에 간극이 있다 해도 천재적인 예술가는 그 작품 이상의 존재이고 따라서 작품이 그 천재의 모든 것을 포함할 수 없다는 사고방식이다. 그러므로 우리는 천재라는 말에서 자신 속에 있는 것을 송두리째 털어놓지 못하는 고독하고 비극적인 예술가의 모습을 연상하는 것이다. 그뿐만 아니라 근대 예술가에게 얽혀 있는 또 하나의 비극적인 그림자, 즉 동시대 사람에게는 이해받지 못하고 먼 후세에나 희망을 걸어본다는 특색도 고전주의 시대에는 거의 찾아볼 수 없었다.[46] 적어도 에우리피데스 이전에는 그런 징후를 전혀 찾아볼 수 없는 것이다.

에우리피데스가 예술가로 세속적인 성공을 거두지 못한 주요한 원인은 당시 사회에 교양있는 중산층이 존재하지 않았다는 데 있다. 그의 작

품은 낡은 세력의 대표자인 귀족들에게는 세계관 때문에 환영받지 못한 반면, 신흥 시민계층은 교양 면에서 그것을 따라갈 수가 없었다. 그는 급진적 세계관을 가진 탓에 후기 고전주의 시인들 가운데서도 고립된 존재였다. 이들은 고전주의 최전성기의 시인, 철학자 들과 마찬가지로 보수주의에서 한발짝도 벗어나 있지 않았다. 도시적·화폐경제적 생활양식의 진전에 따라 그들의 작품만 자연주의풍이 되어, 그들의 보수적 정치사상과 일치하기 어려워진 것이 사실이다. 즉 그들은 정치가로서나 당파에 속한 사람으로서는 여전히 보수적 신조를 견지하면서 예술가로서는 전면적으로 당시의 진보적 풍조의 영향을 받은 나머지, 예술의 사회사에서 이제까지 전혀 볼 수 없던 현상을 보여주는 것이다. 기원전 4세기의 이러한 정신적 상황이 얼마나 복잡했는가를 가장 명료하게 보여주는 것은 플라톤이다. 그는 진보적인 예술가로서 서민적인 미무스에서 자연주의 수법을 배워온 동시에, 본질적으로는 보수적인 철학자로서 귀족의 생활감정에 바탕을 둔 관념론 철학을 창시했다. 그리스 문학의 대표자 가운데서도 플라톤만큼 전적으로 귀족문화를 옹호하고 나선 예는 드물 것이다. 핀다로스조차 플라톤만큼 열렬히 칼로카가티아를 찬미하지는 않았고, 소포클레스조차 그만큼 열렬히 소프로시네를 찬미하지는 않았다. 플라톤이 국가의 통치를 맡기고자 했던 정신적 엘리트란 예로부터 내려오는 상층 특권계급을 말하는 것으로, 그는 일반 민중은 정치에 개입할 권리를 조금도 갖고 있지 않다고 확신했다. 그의 이데아론은 정치적 보수주의의 철학적 표현으로는 고전적이며, 모든 반동적 관념론의 원형이다. 시간을 초월한 이념, 절대적 가치, 순수가치 등의 세계를 경험과 실생활 세계에서 격리하려는 관념주의 철학은 모두 단순한 명상의 선으로 물러나는 것을 뜻하는 것으로, 필연적으로 현실을 개조하려는 시도를 포기하게 된다.[47] 이런

태도는 결국 실증주의가 자기들에게 위험한 현실관임을 제대로 간파한 소수 지배계급의 이익에 봉사하지 않을 수 없다. 이에 반해 다수를 차지하는 피지배계급에게는 실증주의라는 것이 전혀 두려워할 만한 것이 못 된다. 플라톤의 이데아론이 기원전 4세기 아테네에서 수행한 사회적 역할은 18, 19 두 세기 동안의 독일 관념론의 그것과 흡사하다. 즉 그것은 실재론(realism)과 상대주의를 반박함으로써 반동세력에 더없이 유력한 무기가 되었던 것이다.

플라톤의 예술론에서 엿보이는 아케이즘 지향적 요소도 그의 정치적 보수주의와 직결된다. 그는 조형예술 영역에서 새로 일어난 환각주의 경향을 거부하고(「소피스트편」, 234B) 페리클레스 시대의 고전주의 예술을 편애했으며, 영원불변의 법칙에 묶인 듯 보이는 형식 위주의 이집트 예술을 찬미했던 것이다(「법률편」, II, 656DE). 그가 예술에서 새로운 것에 반대한 것은 거의 모든 새로움에 반대하고 무엇이든 새로운 것이 머리를 들고 나오기만 하면 그것을 곧 무질서와 데까당스에 결부시키곤 했던 그의 정치철학의 일환이었다.[48] 플라톤은 미래의 이상국가에서 예술가를 추방했는데, 예술가는 경험적 현실세계와 현상계의 감각적 인상, 즉 완전한 가상(假象) 내지 부분적 진리에 집착하며 모든 것을 감각의 관점에서 표현하려 하여 순수한 정신적 당위의 세계인 순수 이데아를 저속하게 만들고 왜곡하기 때문이라고 했다. 사상 최초의 이 '우상파괴' 작업(반예술적 풍조라는 것은 플라톤 이전에는 존재하지 않았다), 예술이 끼칠지 모르는 영향에 관해 사상 최초로 이런 의혹이 등장한 시대는, 다른 한편에서는 또 예술에 고유의 지위를 약속하는 것만으로는 이미 만족하지 않고 다른 문화영역을 희생해가면서 예술의 세력범위를 넓히고 다른 영역을 위축시키기까지 하는 예술지상주의적 세계관의 맹아가 최초로 나타난 시대

이기도 했다. 이들 두 현상은 서로 밀접하게 관련되어 있다. 예술이 어떤 목적에도 사용될 수 있는 본질적으로 중립적인 선전수단이며 자기 영역 내에만 머무르는 표현형식인 한, 이를 두려워할 아무런 이유도 없다. 그러나 예술문화의 발전과 더불어 형식 그 자체에 대한 흥미가 내용에 대한 철저한 무관심을 뜻하게 되면, 예술은 곧 남모르게 작용하는 독(毒)이자 내부의 적이라는 의식도 나오게 되는 것이다. 전쟁과 패배의 시대, 전쟁경기와 전후경기의 시대, 개인경제가 번성한 시대, 그리고 풍부한 구매력을 지닌 사회계층이 대두하여 소득의 일부를 예술작품에 투자하며 예술작품을 소유하는 일이 점차 하나의 허영이 된 시대 ── 이러한 기원전 4세기에 이르러 사람들은 예술을 과대평가하여 미적 가치를 근거로 삶의 방향을 정립하고 미적 기준으로 삶의 문제에 대처하기 시작했다. 플라톤의 반예술적 태도는 이러한 예술지상주의에 대한 반동으로서 비로소 설명할 수 있다. 예술의 표현수단이 감각적인 형식에 매여 있다는 순수한 이론적 인식만이 문제였다면 플라톤이 그처럼 예술에 적대적인 태도를 보이지는 않았을 것이다.

| 시민적 취미

예술이 신흥 사회계층에까지 널리 퍼진 결과 생활과 직접 연결된 작품이 가치를 인정받고, 이제까지 경쟁자가 없던 상류사회의 전통적 교양에 뿌리박은 예술작품들은 유행에 뒤떨어진 것이 되었다. 빌라모비츠 묄렌도르프는 '공포'와 '동정'에 관한 아리스토텔레스의 이론은 모두 이와 같은 예술애호가층의 변화와 관련되어 있다고 보며, 아리스토텔레스의 비극론은 희곡에서 감상적 요소가 우세해지기 시작한 하나의 징후이며 "수시간 동안 일상생활의 비애에서 빠져나와" 한바탕 눈물을 짜내려고 극장

기원전 4세기 이후 아테네에서는 기존의 금기를 깨고 여자의 나상을 제작했다. 새로운 모티프와 새로운 장르가 등장한 것이다. 「까삐똘리노의 아프로디테」, 기원전 4세기경 제작된 그리스 원본의 로마시대 복제본.

에 가는 '속물적 감정'의 표현이라고 말한다.[49] 소재 선택에 새로운 영역이 열리고 새로운 모티프와 장르가 등장한 것은 기원전 4세기 예술의 특색인데, 이것은 주로 새 시대의 풍조에 포함된 다음 두 요소와 관련되어 있다. 하나는 새로운 주정주의(主情主義), 즉 한층 강렬한 자극을 추구하는 당시의 일반적 풍조로서 새로운 비극 관객층의 감상적인 '속물적 감정'은 그 표현의 하나에 불과하다. 또 하나는 묘사 가능한 범위를 제약해온 터부가 없어졌다는 사실이다. 이제까지 금지돼온 소재의 하나는 초상과

전기이고, 또 하나의 대표적인 예는 여자의 나상이다. 새로운 예술애호가 층이 대두하여 취미가 변화하면서 올림포스의 신들 중에서도 비교적 젊고 충동적인 신들—특히 아폴론, 아프로디테, 아르테미스—이 즐겨 그려진 반면 제우스, 헤라, 아테나 등 비교적 나이 먹고 엄숙한 데가 있는 신들의 인기는 점점 떨어지는 경향을 보였다.[50] 끝으로, 이 시기 예술양식의 가장 주목할 만한 특색의 하나인 조형예술의 건축으로부터의 해방은 부유한 금리생활자 계층이 새로 발흥하면서 비롯되었다. 기원전 5세기 말까지는 조각이라면 압도적 다수가 건축과 결부된 것이었다. 분명히 건축의 일부가 아닌 경우에도 조각은 어떤 의미에서든 건축의 틀 안에 있었다. 그런데 국가를 대신하여 개인이 예술의 보호자로 등장함에 따라 소규모 조각, 사적 성격의 조각, 움직이기 쉬운 조각을 만드는 일이 점점 빈번해졌다. 기원전 4세기 아테네에서는 이제 더이상 대신전이 세워지지 않게 되고, 건축계에서 조각가들에게 대량주문을 하는 일도 없어졌다. 이 시대에 큰 건축물이 만들어진 것은 동방에서였다. 따라서 기념비적인 조각의 새로운 발전도 그쪽에서 일어났다.

05_ 헬레니즘 시대

| 사회적 평준화

헬레니즘 시대, 즉 알렉산드로스(Alexandros, 기원전 356~323) 대왕 이후 300년 동안에 예술사의 중점은 확실히 그리스에서 동쪽으로 옮아갔다. 그러나 그리스와 동방 사이의 영향관계는 상호적인 것이어서 이 시기에 이르러 비로소 인류 역사상 최초의 국제적인 혼합문화를 찾아보게 된다.

헬레니즘 문화는 역사상 최초로 국제적인 혼종문화를 창출하면서 개별 민족문화의 평준화를 낳았으며, 이런 면모는 헬레니즘 문화의 근대성을 보여준다. 아프가니스탄 하다에서 출토된 간다라 양식의 석가모니 두상, 4~5세기경.

이 개별 민족문화의 평준화 현상이야말로 헬레니즘 문화가 지니는 두드러지게 근대적인 성격의 근원을 이루는 것이다. 그러나 서로 다른 여러 경향의 혼합과 타협이 이루어진 것은 서로 다른 종족의 문화들 사이에서만이 아니다. 서방과 동방, 그리스와 미개민족들 사이에 그때까지 너무나 명료하게 존재하던 경계선이 지워졌을 뿐 아니라, 계급과 계급 사이까지는 아니더라도 적어도 계층들 사이의 경계선도 많이 흐려졌다. 수입 격차는 더욱더 커지고 자본의 집중화가 박차를 가하며 무산계급의 숫자가 날로 늘어갔음에도 불구하고,[51] 다시 말해서 계급 간 대립이 더욱 첨예해졌음에도 불구하고 도처에서 일종의 사회적 평준화가 이루어져 출생신분에 따른 갖가지 특권은 하나하나 폐지되었다. 그리하여 비로소 세습군주제가 종말을 고한 이래 신분차별 철폐를 향해 나아온 일련의 발전과정이 완성되기에 이르렀다. 이 방향으로 결정적인 첫걸음을 내디딘 것은 소피

스트들이었다. 그들은 신분이나 출생과는 관계없는, 그리스인이면 누구나 포용할 수 있는 완전히 새로운 '아레테' 개념을 전개한 것이다. 이러한 평준화 과정의 다음 단계를 이룩한 것은 스토아(Stoa)학파로, 이들은 인간의 가치를 인종과 국적의 차이에서 해방시키는 것을 목표로 삼았다. 물론 스토아학파가 국민적 편견을 초월했다는 것은 알렉산드로스 대왕 후계자들의 제국에서 이루어진 상황을 드러낸 것에 지나지 않았는데, 이는 소피스트 철학의 자유주의가 도시의 상공업 시민계층에 의해 만들어진 일반적인 사회상황의 반영에 지나지 않은 것과 마찬가지였다.

제국 내 거주자는 주거지만 바꾸면 누구나 자기가 원하는 도시의 시민이 될 수 있다는 사실은 이미 도시국가 시민이념의 소멸을 말해준다. 이제 시민이란 단순히 같은 경제적 이해관계로 묶인 공동체의 성원을 뜻하는 것으로, 전통적 집단에 소속되기보다는 자유로이 이동함으로써 이득을 보장받았다. 이익공동체는 동일한 인종이나 동일한 국적을 기준으로 하는 것이 아니라 각 개인에게 주어진 기회의 동질성에 따라 구성되었다. 이제 초국가적 자본주의 단계가 찾아온 것이다. 국가는 경제적 능력의 우열에 따라 인재의 우열이 가려지도록 장려했는데, 그것은 생존경쟁의 승자가 세계제국 건설에서도 가장 유능하다는 사실을 알았기 때문이다. 스스로를 다른 계급 사람들과 격리해 혈통의 순수함과 전통문화를 지키는 일만을 생각하는 과거의 귀족계급은 그와 같은 세계제국의 건설과 통치에는 도저히 어울리지 않았다. 새로운 제국은 이런 귀족을 기울어가는 그들의 운명에 내맡김과 동시에, 인종적·신분적 선입견 없이 경제실력에만 의존하는 시민적 지배계층의 출현을 촉진했다. 그리고 이 신흥 상층계급은 그 경제적 유동성과 무의미해진 전통에서의 탈피, 그리고 융통성 있는 합리주의적 정신의 소유자라는 점에서 그 세계관에서는 지난날의 중

산층에 매우 가까우며, 헬레니즘 세계제국이 포괄하는 여러 민족을 정치적·경제적으로 통합하는 데 가장 훌륭한 접합제 역할을 했던 것이다.

합리주의와 절충주의

이제 국가에서 가장 두터운 보호를 받게 된 합리주의는 문화의 모든 영역에 진출했다. 즉 인종과 신분상의 차이가 평준화되고, 경제상의 자유경쟁을 저지하는 모든 전통이 폐지됐을 뿐 아니라, 학문과 예술 활동도 '문학과 예술의 교류'(commercium litterarum et artium)라는 형태로 초국가적으로 조직되며, 문명세계의 문인과 학자는 하나의 큰 작업공동체로 통합되고, 종합적인 연구소·박물관·도서관이 설치되었으며, 지적인 영역에서도 분업의 원리가 확립되었다. 이와 같은 합리주의 정신이 침투한 결과, 전통적인 각종 조직을 대신하여 특정한 과제를 목표로 한 작업공동체가 도처에서 생겨나고, 정신활동에서도 전통적인 태도나 지향보다 경쟁능력과 실적을 중시하게 되었다. 헬레니즘 제국의 관리들은 출생과 전통에 구애받지 않고 어디든 쉽게 옮겨갔고,[52] 자본주의적인 교역경제의 담당자들이 출생지와 조국에 전혀 속박받지 않았듯이 예술가와 학자들 역시 고향을 갖지 않고 국제적인 문화 대(大)중심지에 한데 모여 있었다.

기원전 5세기의 소피스트들, 아니 그전에 참주제 시대 시인과 예술가들도 예전처럼 그들이 태어나고 자란 도시에 매이지 않고 언제든지 주소를 바꿀 수 있는 떠돌이 생활을 하고 있었다. 그러나 그들의 경우에는 어떤 유의 속박에서 벗어난 것일 뿐 이를 대체하는 새로운 유대를 받아들인 것은 아니었다. 그런데 헬레니즘 시대가 되면 예로부터 내려오던 도시국가에 대한 충성심 대신 전체 교양계층을 망라하는 새로운 연대감이 생겨났다. 이 공동체의식은 학문 연구에서도 그때까지는 꿈도 못 꾸던 학자

간 협력, 연구과제 분담, 연구성과의 통합 등으로 나타나 오로지 업적을 목적으로 하는 합리주의적 연구방법을 가능케 함으로써 마치 경제적 합리주의 원리가 그대로 학문 영역에도 적용된 것 같은 느낌을 주었다. 율리우스 케르스트(Julius Kärst)는 우리가 현대 기술문명의 특색으로 알고 있는 정신생활의 물질화라는 현상이 이미 여기에서 나타나고 있음을 지적했다.[53] 당시에도 이미 개인적인 요소가 배제되고, 연구과제는 세부적으로 분할되어 개인의 능력이나 기호와는 관계없이 공동 연구조직에 의해 분배되었다. 케르스트는 정신적인 활동이 기술화되고 개개인의 업적이 상급·하급기관에 의해 단지 기계적으로 통합되는 이런 과정에서, 거대한 헬레니즘 제국이 육성하고 유지해야만 했던 통치기관, 중앙집권적 관료기구와 관리제도의 표본을 볼 수 있다고 시사했다.[54]

학문 연구가 이렇게 전문화되고 비인격화된 것의 필연적 결과는 오로지 지식의 축적만을 중시하는 풍조와 절충주의의 위험이었다. 이 두가지 특색은 서양문화사에서 처음으로 헬레니즘 시대에 등장했으며, 헬레니즘의 모든 특색 중 아마 가장 현대정신에 가까울 것이다. 절충주의는 헬레니즘 시대 학문적 업적의 근본 특징일 뿐 아니라, 이 시대 예술작품의 근본 특색이기도 하다. 역사를 존중하며 고대에 깊은 관심을 지니고 과거 여러 형태의 예술유파에도 폭넓은 이해심을 보인 이 시대는, 필연적으로 모든 자극에 무차별하게 반응을 보인 시대이기도 했다. 그리고 이런 경향은 예술작품 수집과 박물관 설립을 통해 더욱더 심화되었던 것이다. 물론 이전 시대에도 왕과 제후, 개인 들이 예술품을 수집하긴 했으나 계통적이고 계획적으로 수집하게 된 것은 헬레니즘 시대부터다. 이 시대에 이르러 비로소 사람들은 그리스 예술의 발전을 한눈으로 둘러볼 수 있는 '완벽한' 조각진열관을 만들려고 했고, 또 중요 작품의 실물을 손에 넣을 수 없

을 경우에는 하다못해 복제품이라도 만들려고 했다. 헬레니즘 시대의 수집은 이런 학문적 계획성이라는 점에서 근대 박물관과 미술관의 선구 격이었다.

헬레니즘 이전 시대의 예술양식도 물론 완전한 통일성을 갖추었던 것은 아니다. 상류층의 엄격한 형식주의적 예술양식과 더불어 형식적으로 좀더 자유로운 하층계급의 예술양식이 병존하는가 하면, 보수적인 종교예술과 진보적인 세속예술이 동시에 존재하기도 했다. 하지만 동일한 사회계층에서 전혀 다른 여러 예술양식과 유행이 생겨나고, 전혀 다른 양식의 예술작품이 동일한 사회계급과 동일한 교양층을 위해 만들어진 시대는 헬레니즘 이전에는 거의 없었던 것이다. 헬레니즘 시대의 '자연주의' '바로끄' '로꼬꼬' '고전주의' 풍의 양식들은 물론 역사적으로는 서로 시차를 두고 발생했지만 일단 생겨난 뒤에는 동시에 병존했으며, 숭고한 것과 일상적인 것, 장중한 것과 풍속화적인 것, 거대한 것과 섬세하고 예쁘장하며 아담한 것 등이 처음부터 모두 골고루 예술감상자층의 애호를 받았다.

기원전 6세기에 발견된 예술의 자율성 원리는 5세기를 통해 꾸준히 발전해나가다가 4세기에 이르러서는 예술지상주의로 변했다. 그리하여 이제 그것은 갖가지 형식을 구사하는 기교의 극치를 이루고 추상적 표현 가능성을 실험하는데, 이런 자유는 비록 그것 자체로는 훌륭한 작품의 원동력이 되었다 해도 결국 고전주의 예술의 기준을 혼란시키고 그 권위에 상처를 입히게 마련이었다. 고전주의적 양식원리의 붕괴는 예술작품의 고객층 및 취미형성 담당층의 사회적 구조의 변화와 직접적으로 결부되어 있다. 이들의 구성이 잡다해질수록 더욱 여러가지 이질적인 양식이 동시에 발생한다. 가장 중대한 변화는, 옛날부터 있기는 했지만 이제까지

린도스의 피토크리토스의 작품으로
추정되는 「사모트라케의 니케」, 기원
전 190년경. 헬레니즘 시대의 바로끄
풍 양식을 보여주는 예이다.

소아시아 미리나에서 제작된 것으
로 추정되는 「잡담하는 여인들」,
기원전 100년경. 헬레니즘 시대의
로꼬꼬풍 양식을 보여주는 작품으
로, 당시에는 다양한 양식이 공존
하면서 장엄한 것과 섬세하게 아
름다운 것이 모두 사랑받았다.

는 특별히 큰 영향력을 갖지 못했던 중산층이 경제적으로나 사회적으로나 확고한 예술품 구매층으로 새로 등장했다는 사실이다. 이들은 때로 귀족 취미에 영합하려고 노력하고 또 그것을 굉장한 명예로 생각하기도 하지만, 예술을 비평할 때의 기준이 귀족계급의 기준과 달랐던 것은 당연한 일이다. 더욱이 예술품 구매층 가운데서 이런 전반적인 상황에 결정적인 영향을 끼친 또 하나의 요소는 왕과 그들의 궁정이었다. 귀족계급과 시민계층은 모두 곧잘 궁정 풍습을 흉내내고 요란하고 호화스러운 궁정양식을 자기들 예술에 작은 규모로나마 모방하려 하곤 했지만, 결국 왕들이 예술에서 원한 것은 귀족계급이나 시민계층이 제기한 예술에 대한 요구와는 판이한 것이었다. 그리하여 고전주의적 예술전통은 한편으로는 시민 취향의 일상적 자연주의와 융합하며 다른 한편으로는 궁정 취미의 화사한 바로끄와 합류했다. 그리고 끝으로, 자본주의적 조직을 가진 예술작품 생산 자체도 절충주의에 따라 양식의 종류를 풍부하게 하는 경향이 한층 강조되고, 예술지상주의적인 시대풍조에 편승하여 예술작품에 대한 수요가 유행에 따라 주기적으로 바뀌게끔 되었다. 부분적으로는 이미 완전한 공장생산 체제에 들어선 도자기 제작소와 더불어, 우수한 조각작품의 대대적인 복제품 제조가 시작되었다. 이 복제품 제조는 진품과 같은 지역에서 같은 인원으로 이루어졌다고 생각되는데, 이들 복제품 제조에 종사한 예술가는 가벼운 기분으로 여러가지 양식을 실험해보고 싶어했으리라 짐작된다.

복제품의 제작

예술양식상의 절충주의에 대응하는 현상으로 이 시대에는 각기 다른 예술장르들의 혼합이 이루어졌다. 이런 현상은 헬레니즘 후기의 또 하나

의 특색을 이루는데, 물론 그런 조짐은 이미 기원전 4세기경에 나타났었다. 리시포스와 프락시텔레스의 조각이 지닌 회화적 스타일은 특히 두드러진 예로서, 다른 예술장르에서도 분명히 드러나는 현상이었다. 예컨대 희곡을 보더라도 에우리피데스의 작품에는 이미 서정시적·수사학적인 요소가 넘쳐난다. 이와 같이 예술 각 장르 사이의 경계가 지켜지지 않은 것은 초상·풍경·정물 등 종래에는 전혀 볼 수 없거나 산발적으로나 겨우 볼 수 있던 소재들이 (비록 일부에서는 아직도 독자적인 작품으로 대접받지 못했지만) 점차 사람들에게 환영받게 된 사실 저변에 작용하는 것과 같은 적극적이고 개척자적인 예술의욕에 힘입은 것이었다. 또한 여기 나타나는 사물에 대한 관심과 집착은 상품을 중심으로 생각하던 당시의 경제관념과 궤를 같이하는 것이었다. 그때까지는 예술작품의 거의 유일한 소재이던 인간이 이제는 모든 예술장르에서 물질적 동기에 의해 밀려나기 시작했다. 그리하여 정신노동의 조직화 현상에서 엿보인 '물질화' 경향은 예술적 소재의 선택방법에도 나타났다. 정물화와 풍경화뿐 아니라 인간을 자연의 일부로 취급하는 자연주의적인 초상화도 이런 경향의 징후였다.

새로운 예술장르들

문학에서 이 시대의 고도로 발달한 초상예술에 대응하는 장르는 당시 점점 더 인기를 차지하게 된 전기와 자서전이었다.[55] 심리적 통찰력이 경제생활에서 경쟁에 필수적인 무기가 되자, '인간적인 기록'이 갖는 가치는 한층 더 높아졌다. 물론 전기에 대한 흥미가 커진 것은 철학적인 자기성찰이 발달한 것과, 알렉산드로스 대왕 이래 번성한 영웅숭배 풍조와도 관계가 있으며, 한편으로는 새로운 궁정사회에 속한 사람들 간에 서

로 인간적인 관심이 컸던 데서도 기인한 바 있다.[56] 이 시대의 높아진 심리적 관심은 이밖에 또다른 두 예술장르를 낳았다. 장편소설과 '부르주아' 희극이 그것이다. 창작된 이야기들, 그것도 대체로 연애물이고 더구나 먼 신화세계가 아니라 독자 자신의 세계를 무대로 하는 이야기들은 그리스 문학사에서는 헬레니즘의 산물인 것이다.[57] 옛날부터 내려오는 정치희극과 에우리피데스 비극의 요소로서 도시국가 민주정치와 디오니소스 숭배가 소멸한 뒤에도 여전히 남아 있던 요소들을 거의 모두 간직한 메난드로스(Menandros)의 희극도 그 무대는 역시 당대 사회였다. 그의 작품에 나오는 인물은 중산층과 하층민들이고, 줄거리의 중심은 연애, 금전, 유산, 인색한 아버지, 경솔한 아들, 돈독이 오른 창녀, 주인을 속이는 식객, 영악한 하인들, 버려진 젖먹이, 바뀐 쌍둥이 형제, 헤어졌다가 다시 만나게 된 부모 등등이며, 그중에서도 연애 모티프는 어떤 경우에도 빼놓을 수 없는 것이었다. 이 점에서도 에우리피데스는 헬레니즘의 선구자였다. 이전에는 희곡에서 갈등의 소재로 연애를 취급하는 일은 알려진 바 없다.[58] 이 연애라는 모티프는 부르주아 희극 중에서도 아마 가장 부르주아적인 요소라고 해도 무방할 것이다. 연인들이 싸우는 상대는 이미 신이나 악령이 아니고 시민세계의 메커니즘 자체이며 부모의 반대, 부유한 라이벌, 배신의 편지, 해독하기 힘든 유언장 같은 것들이다. 이런 유의 연애음모극은 하나에서 열까지 생활의 합리화와 이른바 '탈마술화'(Entzauberung),[59] 고도로 발달한 화폐경제와 당시 세계를 풍미하던 상업정신과 관련되어 있었음이 분명하다.

이제 드디어 시민계층도 자기들의 극장을 가질 수 있게 되었다. 어떤 작은 도시에도 보잘것없는 극장이라도 세워졌으며, 대도시에 새로 선 극장들은 오늘날까지도 남아 있는 유적에서 보듯이 돌과 대리석으로 된 호

화 건축이었다. 그리스의 극장이라면 우선 우리는 보통 이런 대극장을 머릿속에 떠올리지만, 그것은 아이스킬로스와 소포클레스의 작품을 위해 세워진 것이 아니라 이전에는 천대받던 에우리피데스와 후대의 그의 경쟁자들의 작품을 상연했던 것이다. 이들 경쟁자란 1,500여년 후의 셰익스피어의 경쟁자들과 마찬가지로 메난드로스와 헤론다스(Herondas) 같은 시인들만이 아니라 각종 곡예사와 악사, 마술사와 패러디(parody, 대상을 풍자적으로 모방한 글·음악·연극 등을 가리킨다) 작가 등 다채로운 무리였다.

06_ 제정시대와 고대 후기

헬레니즘 예술의 시대에 뒤이어 로마 예술의 세계지배 시대가 시작된다. 제정시대를 경계로 예술의 장래를 좌우할 만한 발전은 그리스 예술이 아니라 로마 예술에서 일어났다. 헬레니즘에서 과장적인 바로끄와 우아한 로꼬꼬가 막다른 골목에 도달한 끝에 이미 낡아빠진 형식만을 되풀이하게 된 반면 제정하 로마는 제국의 통일적 통치체제와 더불어 상당한 통일성을 지닌 '제국예술'을 만들어냈고,[60] 이 '제국예술'은 그 근대적 성격 때문에 머지않아 도처에서 지도적인 역할을 하게 되었다. 아우구스투스(Augustus, 기원전 63~서기 14) 시대까지는 비록 로마 예술 특유의 '부르주아적' 범속성과 고지식함이 엿보이지만 여전히 그리스풍이 강했던 데 비해, 플라비우스(Flarius)가(家) 출신의 세 황제와 트라야누스(Trajanus, 53?~117) 황제 시대에는 로마적인 특색이 한층 더 뚜렷이 표면에 드러나고, 제정 후기에는 그것이 지배적인 지위를 차지하게 되었다. 로마에서 그리스예술 애호가는 애초부터 교양있는 상류층에 한정되었고, 중산층은 이에 대

해 그다지 이해가 없었으며 일반대중의 경우는 말할 것도 없었다. 더구나 서로마제국의 마지막 몇세기 동안에는 귀족계급이 지배적 지위를 잃고 도시를 버렸으며, 장군이나 황제가 하급병사나 지방 하층계급에서 나오는 일도 드물지 않았고, 당시의 가장 중요한 종교운동(기독교)이 최하층 민중 사이에서 일어나 상류층으로 침투해가는 상황이었던 만큼, 예술 분야에서도 민중적 정신과 지방정신이 갈수록 힘을 얻어 고전주의 시대의 갖가지 이상을 차차 몰아내게 되었다.[61]

| 로마의 초상조각

이러한 발전은 특히 초상조각에서, 그동안에도 로마 주택의 현관에 모셔놓은 선조의 상이라는 형태로 이어져오던 에트루리아(Etruria, 이딸리아 중부·북부 지방의 옛 명칭. 로마 발흥 이전에 에트루리아 문화가 번창했다) 등 이딸리아의 토착적 전통과 결합하게 되었다.[62] 이 초상조각을 '대중적'이라고 한다면 좀 과장일 것이다. 장례 때 선조들의 조각을 세워놓는 풍습은 원래 귀족만이 지닌 특권이다가[63] 공화제 시대 말기에 서민층까지 퍼졌다고는 하지만,[64] 조상의 상을 놓고 제사 지내는 일은 역시 귀족계급의 장례식에 관계된 행사였고 일반 서민 사이에서 널리 행해졌다고는 볼 수 없기 때문이다. 보급된 정도야 어떻든 간에 그리스 초상예술과의 결정적인 차이는, 그리스인들이 공적 기념비로 쓰기 위한 것 외에는 거의 초상조각을 만들지 않은 반면 로마에서는 그것이 대부분 개인적인 목적으로 사용되었다는 사실이다. 로마 조각예술이 소탈하고 직접적인 자연주의 경향을 나타내는 점도 바로 이와 같은 사정으로 설명되며, 이런 유의 자연주의는 마침내 공적인 목적의 예술작품에서도 지배적인 흐름을 이루게 되었다. 그러나 로마 예술의 발전이 단일한 경로만을 밟은 것은 결코 아니다. 궁

정귀족을 위한 예술에 나타난바 그리스풍으로 모든 것을 전형화하려는 이상주의적·고전주의적이며 비장감에 찬 극적인 양식과 건실한 중산층의 향토색 짙고 착실한 자연주의적 양식 —— 이 두 경향이 최후까지 병존했던 것이다. 민중적 경향이 귀족계급의 예술을 제압한 정도도 각 예술장르에 따라 다르며, 수세에 몰린 귀족계급의 예술은 하층계급 사람들은 거의 알 수 없는 일종의 인상주의적 표현으로 도피함으로써 최후의 몸부림을 치다가, 고대 로마 말기에 가서 드디어 서민예술의 소박성과 표현주의적 솔직함을 받아들이고 마는 것이다.

그리스의 영향이 아직 지배적이던 아우구스투스 시대에는 예술에서 조각이 주도적 위치를 차지하고 있었다. 그러나 이 시대가 끝남과 동시에 회화가 점차로 세력을 뻗기 시작하여 마침내 건축조각과 기념비 조각을 거의 전부 대체하다시피 하게 된다. 3세기에 이르면 그리스 조각의 복제품 제조는 중지되고, 그뒤 200년 동안은 모든 실내장식을 회화가 거의 독점해버렸다.[65] 조각이 그리스 고전미술을 대표하는 것처럼 로마시대 후기와 초기 기

민중적 정신이 고전주의의 이상을 대신하면서 로마에서는 초상조각이 성행했다. 「선조의 흉상을 들고 있는 로마 귀족」, 기원전 1세기 말.

독교의 대표적 예술은 회화였다. 동시에 그것은 로마의 민중예술, 즉 모든 사람을 향해 모든 사람의 말로 이야기하는 예술이기도 했다. 회화가 당시만큼 대량으로 생산된 일은 이제껏 없었고 또 그것이 사소한 일시적인 목적으로 이용된 것도 전에는 없던 일이다.[66] 일반대중에게 어떤 말을 하고 싶을 때, 어떤 큰 사건의 경과를 보고하려고 할 때, 자기의 주장이 옳다는 것을 납득시켜서 대중의 마음을 자기편으로 끌어들이려고 할 때 — 이런 경우에는 그림을 사용하는 것이 가장 빠른 길이었다. 예를 들면 개선행진을 하는 장군은 자기가 전쟁터에서 세운 공로, 정복한 도시, 적국의 항복 광경 등을 그림으로 그려 그 그림 현수막을 들고 행진하도록 했고, 소송사건의 원고와 피고는 사건 관련 쟁점과 범죄의 내용, 피고의 알리바이 등을 그림을 통해 생생한 인상으로 재판관과 방청인에게 알리고자 했다. 또 재난을 면한 신자들은 그 재난의 내용과 그들 개개인의 중요한 디테일에 이르기까지 낱낱이 그림으로 그려 신에게 바쳤다. 예컨대 티베리우스 셈프로니우스 그라쿠스(Tiberius Sempronius Gracchus)는 무공을 세운 자기 부하들을 베네벤툼에서 대접하는 광경을 그린 그림을 자유의 여신에게 바쳤고, 트라야누스 황제는 자기의 정복기를, 또 어떤 빵집 주인은 자기가 하는 장사의 광경을 세세하게 돌에 새기게 했다.[67] 당시는 그림이 전부였다. 즉 그림은 뉴스, 사설(社說), 광고, 포스터, 화보, 연대기, 정치만화, 뉴스영화, 극영화 등 모두를 겸한 것이었다. 그림을 이토록 애호한 것은 일화(逸話)를 환영하는 분위기와 신뢰할 만한 정보, 증인, 기록에 관심이 깊었음을 표현하는 동시에, 구경에 대한 원시적이고 싫증 모르는 쾌감의 표현이자 무엇이든 그림으로 설명된 것을 즐기는 천진함의 표현이었다. 이들 회화적 표현은 모두 말하자면 어른을 위한 그림책의 일부분이었고, 때로는 예컨대 「트라야누스의 기둥」을 나선형으로 감아 올라

간 부조처럼 '두루마리 그림책'의 일부분이었다.[68] 그런데 이런 '두루마리'식 표현은 사건이 계속되고 있다는 인상을 주어 우리가 오늘날 영화라고 부르는 것의 대용품 역할도 했다. 이들 회화와 조각을 낳은 원동력이 된 욕구가 그 자체로는 비예술적이고 극히 유치한 성격의 것이었음은 의심의 여지가 없다. 즉 모든 것을 자기 자신이 경험하고 싶어하고 마치 자기가 그 장소에 있었던 것처럼 자신의 눈으로 보고 싶어하는 것은 극히 소박한 소망이며, 모든 간접정보에 만족하지 못하고 좀더 세련된 시대의 사람들이라면 그것이야말로 예술의 본질이라고 말할 일체의 '간접적 전달방식'을 거부하는 것은 지극히 원시적인 태도인 것이 사실이다.

연속적 묘사법

애초에는 교양 없는 사회계층의 취미에나 영합했음이 분명한 이런 밀랍인형 진열관식 내지는 영화적 예술양식, 진짜로 일어난 일이라면 무조건 흥미를 느끼는 일화적 디테일에 대한 취미, 기념할 만한 사건은 될 수 있는 대로 생생하게 낱낱이 묘사하는 경향——이 모든 것에서 기독교 문명 또는 서양문명의 전형적 양식인 조형예술에서의 '서사시적' 양식이 나왔다. 고대 오리엔트와 그리스 미술의 묘사법은 조소적(彫塑的)·기념비적이고 행위요소가 아주 없든가 별로 없으며 비서사시적·비희곡적인 반면, 로마 미술과 기독교적 서양미술은 설명적·서사시적·환각주의적이고 희곡이나 영화처럼 '사건'을 지니고 있다. 고대 오리엔트와 그리스 미술은 거의 모두가 어떤 전형의 상이고 초시간적 본질의 묘사이며 개개의 독립된 인물상이었다면, 로마 및 서양 미술은 대부분이 역사화, 그림이야기, 정경묘사로서, 본질적으로 시간적인 현상을 시간적·공간적 수단에 의해 포착하려 했다. 그리스 시대와 그리스의 영향이 아직 강했던 시대

의 로마 미술가들은 시간적인 현상을 공간적인 수단으로 표현하려고 할 때 레싱(G. E. Lessing, 1729~81. 독일의 계몽철학자, 극작가, 평론가)의 유명한 문구대로 '의미심장한 순간'(fruchtbaren Moments)을 택함으로써, 그 자체로는 움직임이 없지만 무한한 움직임을 암시하는 어느 한순간의 정경 속에 시간적 길이를 가진 사건 전체를 압축하는 방법을 취했다. 레싱은 이것이야말로 조형예술 전체에 해당하는 묘사방법이라고 보았으나, 실은 고전시대 그리스와 근대미술이 채용한 방법에 지나지 않는다. 프란츠 비크호프(Franz Wickhoff)는 로마시대 후기의 미술과 중세 기독교 미술의 묘사방법으로 이와는 전혀 다른 방법을 제시하며, 그것을 전자의 '분할적' 방법에 대비되는 '연속적' 방법이라고 부른다.[69] 그가 말하는 이 '연속적' 방법이란 서사시적·설명적·'영화적' 예술의욕에서 생겨난 서술방법, 즉 시간적 순서에 따라 일어나는 어떤 사건의 갖가지 단계를 하나의 무대 또는 풍경의 틀 속에 함께 집어넣고 더욱이 주요 인물들은 각 단계마다 몇번이라도 거듭 그려넣음으로써 개개의 장면이 마치 만화책에서 이야기가 차례차례 펼쳐지는 것 같은 인상을 주며 영화의 연속성을 연상시키는 묘사방법이다. 물론 영화에서는 영상이 진짜로 움직이지만 이것은 단지 움직이는 것처럼 보이게만 하는 것뿐으로서, 그 효과는 스크린 위에 실제로 영사된 영상보다는 영화 필름의 컷들과 비교하는 것이 옳겠지만, 거기에 깃든 예술의욕은 근본적으로 영화와 동일한 것이다. 두 양식은 모두 완전성과 직접성을 요구하는 표현이며, 특히 어떠한 언어적 표현수단으로도 따를 수 없는 세밀함과 직접성, 평이함을 지닌 '시각적 이미지'에 대한 요구를 나타낸다.

트라야누스 황제의 다키아(현 루마니아) 정복기를 새긴 「트라야누스의 기둥」과 그 세부, 113년경. 이런 '연속적' 묘사법은 시간 순서에 따라 사건의 여러 단계를 하나의 무대에 넣고 단계마다 주요 인물을 반복적으로 그림으로써 영화적 연속성을 연상시킨다.

로마시대의 인상주의와 표현주의

　로마시대 후기의 예술양식 중에서 또 하나 중요한 것은 인상주의 양식이다. 이것은 연속적 묘사법에서 볼 수 있는 서사시적 양식과는 반대로 오히려 서정적인 것으로, 단 한번뿐인 통일된 시각상(視覺像)을 그 주관적인 순간성 그대로 포착하려는 것이다. 비크호프는 이 방법을 '연속적' 방법의 전제이자 그 유기적 보완이라고 보지만[70] 이 두 양식 사이에 그렇게 직접적인 연관성을 상정할 이유는 없는 것 같다. 이 두 양식은 출현한 시점도 다르고 외적·내적 전제조건도 다르다. 즉 인상주의 양식이 1세기에 고전주의 미술의 분화과정의 정점에서 등장했다면, 연속적 묘사법은 2세기에야 비로소 나타나며 원래 고대 그리스·로마의 그것과는 다른 예술의욕의 상당히 거칠고 비속한(적어도 처음 얼마 동안은) 표현인 것이다. 이들 두 양식은 각기 다른 사회계층을 모태로 하고 있고 양자가 동일한 작품에 동시에 나타나는 일은 거의 없다. 연속적 묘사법이 나타날 무렵에는 고대적 인상주의의 전성시대는 이미 지나갔으며, 표면적인 기술만이 회화에서 장인적 전통과 더불어 좀더 생명을 유지하다가 마침내 그것도 완전히 허물어져 잊혀져버린다. 연속적 묘사법, 그리고 일반적으로 주제의 줄거리에 치중하는 서사시적 양식은 인상주의적 회화기술을 보완하기보다 오히려 집어삼키고 파괴해버렸다. 연속적 묘사법은 원래 비자연주의적 예술의욕을 모태로 하며, 예술사에서 자연주의적 양식이 번성한 주요한 두 시대 ― 즉 고대 그리스와 근대 ― 에는 거의 흔적도 없이 사라졌던 것이다. 따라서 2~16세기의 서양미술 전부가 이 방법에 지배되었다는 비크호프의 주장은 수긍하기 어렵다. 이 방법은 후기 고딕에서도 이미 주류에서 벗어났으며, 르네상스 초기 이후에는 예외적으로 약간 나타났을 뿐이다. 어찌 되었든 연속적 묘사법에 보이는 서사시적 환각

주의와 인상주의 양식의 본질을 이루는 시각적 환각주의 사이에는 아무런 내적 관련도 없다.

그러나 인상주의도, 비록 서사시적 양식과는 별개의 의미이긴 하지만, 고대 그리스·로마 예술의 해체를 촉진하는 힘이 되었다. 즉 대상을 좀더 가볍고 평면적으로, 좀더 스케치풍으로 그림으로써 말하자면 대상의 물질성을 제거하고자 했다. 이들 대상은 색채현상이나 분위기 효과의 표현에 지나지 않게 됨으로써 물체로서의 중량감, 구조적인 단단함, 물질적인 밀도를 잃고 처음부터 어떤 정신적이고 초월적인 이상을 표현하는 듯한 분위기를 띠게 되었다.[71] 그리하여 자연주의적·유물론적 경향을 지닌 인상주의는 그것과는 정반대 양식인 유심론적 표현주의의 길을 열었고,[72] 이 점에서는 알다시피 신석기시대 기하학적 양식의 모태가 된 구석기시대 회화의 표현주의와 비슷한 역할을 했다. 두가지 사례는 모두 개개의 예술양식이 얼마나 많은 해석의 여지를 가지며 또 얼마나 상반되는 세계관의 표현양식이 될 수 있는가를 역력히 보여준다. 예컨대 폼페이 제4양식에 나타난 인상주의는 대도시에 사는 로마 상류사회가 도달한 가장 섬세한 예술적 표현방법으로서 고도의 암시기술을 지녔는가 하면, 초기 기독교도의 카타콤(catacomb, 통로와 방들이 딸린 로마의 지하무덤. 초기 기독교도들이 박해를 피해 비밀집회장소로 썼다) 그림에 나타난 인상주의는 똑같이 중량감과 입체감이 없는 그림인데도 세상에 등을 돌리고 모든 현세적·물질적인 것을 단념한 기독교도를 대표하는 예술양식이 된 것이다.

그리스·로마 예술에서 대상의 묘사는 정면성에서 출발하여 다시 정면성으로 귀착했다. 일면적이고 직선적인 아케이즘 양식에서 출발하여 자유스러운 고전주의 시대와 극도의 긴장에 찬 헬레니즘기 바로끄를 거쳐 로마시대 후기에 이르러서는 다시 평면적이고 좌우 균형을 지키며 매우

폼페이 베티우스가의 벽화 「헤
라클레스」, 63~79년. 로마 상
류층의 섬세한 예술적 표현의
예로, 로마 인상주의(폼페이 제
4양식)의 한 갈래를 보여준다.

로마 프리실라의 카타콤 벽화
「선한 목자」, 250~300년경. 중
량감과 입체감이 느껴지지 않
는 이런 인상주의는 일체의 현
세적인 것을 단념한 기독교도
의 대표적 예술양식이 되었다.

엄숙한 일종의 정면존중주의로 되돌아갔던 것이다.[73] 바꾸어 말하면 계급적 예속상태에서 자율과 유미주의의 시대를 거쳐 새로운 종교적 의존의 시대로, 권위적인 사회질서의 묘사에서 민주제와 자유주의 시대를 거쳐 새로운 정신적 권위의 표현으로 발전해갔던 것이다. 그런데 이 발전의 최후단계를 고대 그리스·로마 예술사의 종말로 보아 고전시대에 포함시키고 드로이젠(J. G. Droysen)의 말대로 고대 그리스·로마는 스스로 어떤 내적 원인으로 그 자체와 이교도 시대의 멸망을 가져왔다고 보는가, 그렇지 않으면 이 최종단계야말로 새로운 시대의 첫 페이지에 지나지 않는다고 보는가는 분류와 시대구분의 문제에 지나지 않는다. 어느 쪽이든 간에, 예컨대 로마시대의 콜로나투스(colonatus, 대토지에 매인 소작농에 의한 경작제도. 게르만인 포로 이주지역에서 특히 널리 행해졌으며 그 소작농 콜로누스colonus는 지주에 대해 공납·부역의 의무를 지녀 중세 농노의 기원이 되었다)에서 중세 봉건제도의 맹아를 찾아볼 수 있듯이 고대 그리스·로마 말기 예술과 기독교적 중세 예술 사이에도 어떤 종류의 연속성이 인정된다는 것은 틀림없는 사실일 것이다.[74]

07 _고대 그리스·로마의 시인과 조형예술가

고대 그리스·로마의 고전주의를 통해 거의 변하지 않았거나 적어도 눈에 띌 정도로는 변하지 않은 것이 단 하나 있다. 조형예술가를 판단하는 기준, 시인과 비교해 그의 상대적 지위를 평가하는 기준이 그것이다. 시인이 때때로 절대적인 추앙을 받아 선지자나 예언자, 인간에게 명예를 주고 신화를 해석하는 자로 간주되곤 했다면, 조형예술가는 비천한 장인의

위치에서 끝내 벗어나지 못하고 돈만 주면 그만인 부류로 여겨졌다. 이런 차별관념이 생긴 동기는 여러가지가 있다. 우선 조형예술가는 보수를 위해 일했고 또 그 사실을 숨기려고도 하지 않았지만, 시인은 경제적 의존 상태가 가장 심했던 시대에도 자기에게 의식(衣食)을 제공해주는 사람들의 손님으로 통했다는 사실이다. 동시에 조각가와 화가의 일은 지저분한 재료와 도구를 사용하여 손을 더럽히는 것이라면, 시인은 산뜻하고 단정한 옷을 입고 깨끗이 씻은 손을 간직할 수 있었다는 점도 들 수 있다. 이 것은 현대 같은 기술중심시대가 아닌 당시 사람들 눈에는 우리가 흔히 상상하는 것 이상으로 중대한 차이점이었을 것이다. 그러나 무엇보다도 가장 중요한 원인은 조형예술가의 일은 손으로 하는 일이고 육체적인 노력이 따르는 고달픈 작업임에 비해 시인의 노고는 전혀 사람 눈에 띄지 않는다는 사실이다. 일하지 않으면 생활을 할 수 없는 사람들을 경멸하는 경향과 모든 직업활동, 아니 일반적으로 모든 생산적 노동을 경시하는 풍조는, 정치, 전쟁, 스포츠 등 상류층 본연의 일이라고 생각되던 것들에 비해 이런 행위가 아무래도 예속, 봉사, 복종을 상기시키는 데서 말미암은 것이었다.[75] 농경과 목축이 본격적으로 발달하고 그것이 주로 여자의 손으로 행해지는 시대에 이르면 남성의 주요한 일은 전쟁이고 수렵은 그들의 가장 중요한 스포츠가 된다. 전쟁과 수렵은 다 같이 체력과 단련, 용기와 숙련을 요하는 것이고 바로 그 점에서 매우 명예롭게 여겨졌다. 이와 달리 끈기와 세심한 주의, 힘겨운 노동이 따르는 일은 모두 약함의 증거로 보였고 따라서 천한 것으로 여겨졌다. 그리고 이런 사고방식이 한발짝 더 나아간 결과, 거의 모든 생산활동, 생계를 위한 모든 노동은 비천하게 느껴지게 되었다. 한때의 추정과 달리 그런 일은 노예가 할 일이기 때문에 천시된 것이 아니라, 천시되었기 때문에 노예의 몫이 된 것이다. 노예

노동과 육체노동이 결부되었다는 사실은 원시적 체면의식을 보존하도록 조장했을 뿐, 육체노동을 천시하는 체면의식 그 자체는 노예제라는 제도보다 분명히 더 오래된 것이다.

예술가와 예술작품의 괴리

육체노동에 대한 경멸과 예배수단이자 선전도구로서의 예술에 대한 존중이라는 내적 모순에 직면한 고대인들은 예술가 개인과 작품을 분리함으로써 해결책을 찾았다. 즉 작자는 경멸하면서 그가 만든 작품은 존중하는 것이다.[76] 예술가와 작품은 완전히 하나라는 신화는 일단 제쳐놓고 작품보다 오히려 작자 쪽을 중시하는 현대의 예술관을 이런 고대의 사고방식과 비교해보면, 당시와 현재의 사고방식에서 노동에 대한 평가가 얼마나 다른가를 잘 알 수 있다. 비생산적 여가를 상류계급의 특징으로 보는 사고방식은 베블런(Thorstein B. Veblen, 1857~1929. 미국의 경제학자)이 지적하듯이 오늘날에도 완전히 없어진 것은 아니지만,[77] 노동에 대한 현대와 고대의 평가의 차이는 헤아릴 수 없을 만큼 크다. 어찌 되었건 고대 그리스·로마 사람들은 현대인보다 육체노동을 경시하는 체면의식에 훨씬 깊이 빠져 있었던 것이 사실이다. 그리스인들의 경우, 무사귀족의 지배가 계속되던 동안에는 기생(寄生)과 약탈이야말로 최상급 직업이라는 원시적인 사고방식이 전혀 바뀔 수 없었는데, 그들의 지배가 끝나자마자 바로 이를 대신해 이와 비슷한 체면의식이 등장했다. 즉 올림피아 경기의 승리자를 중심으로 하는 가치관이었다. 평화가 찾아온 시대에는 운동경기만이 유일하게 명예롭고 고귀한 일이 되었다. 이 새로운 이상 역시 싸움의 개념과 결부된 것으로서, 그에 종사하는 사람들이 일정한 수입을 갖고 전 생활을 오직 경기와 그 준비에 몰두할 수 있는 상황을 전제하는 것이었다.

그리스의 지배계급과 철학자 들에게는 '충분한 여가'야말로 모든 선과 미의 전제조건이었고, 그것을 가진 자만이 보람있는 삶을 살 수 있다고 여겼다. 여가가 있는 사람만이 지혜에 이르고 내면적 자유를 획득하며 인생을 지배하고 향락할 수 있다는 것이다. 이런 이상이 금리생활자층의 사회적 입장과 직결되어 있음은 명백하다. 칼로카가티아의 이념이라든가, 육체와 정신의 능력을 골고루 발달시킨다든가, 일면적인 전문지식이나 편협한 전문가기질을 경멸한다든가 하는 것도 모두 일정한 직업을 갖지 않는 것을 이상으로 하는 사고방식의 명료한 표현이다. 하지만 플라톤이 그의 「법률편(643E)」에서 인격의 전체를 완성하는 교육(paideia)과 분화된 직업적 능력 양성의 차이점을 강조한 이면에는 그리스의 오래된 귀족적인 칼로카가티아 이념 외에, 민주제하에서 새로 생겨난 직업분화의 배경을 이루는 시민계층에 대한 그의 반감이 작용한 것은 의심할 여지가 없다. 플라톤이 보기에는 전문화라든가 일정한 틀에 박힌 모든 활동은 속된 것이었는데, 이 '속됨'이야말로 민주제 사회의 특색의 하나인 것이다.[78]

시민적 생활양식이 귀족적 생활양식에 승리한 결과 4세기와 헬레니즘 시대에는 이러한 낡은 체면의식이 어느정도 수정되었지만, 그렇다고 해서 노동 자체가 존중된 것은 아니다. 근대 시민사회의 노동윤리라는 의미에서 노동의 교육적 가치가 인정된 일은 전혀 없었으며, 기껏해야 노동은 어쩔 수 없는 것으로 받아들여져 돈벌이에 능한 사람의 경우 관대하게 봐준다는 정도에 그쳤다. 부르크하르트(J. C. Burckhardt, 1818~97. 근대 미술사학의 기초를 닦은 스위스의 문화사가, 미술사가)도 이미 지적했듯이 그리스에서는 귀족계급뿐 아니라 시민계급까지 노동을 경멸했는데, 노동을 처음부터 높이 평가하고 귀족계급의 체면의식을 흉내내는 대신 오히려 직업은 신성하다는 자기들의 생각을 귀족계급에도 불어넣은 중세 시민계급과의 차

이점이 바로 여기 있는 것이다. 부르크하르트에 의하면, 어떤 민족이 노동을 어떻게 평가하는가는 그 민족의 생활이상을 낳은 생활환경에 따라 결정된다. 현대 서양의 생활이상을 낳은 중세 시민계급이 정신적인 면과 물질적인 면에서 모두 점차 귀족을 능가해간 반면, 그리스인들의 생활이상은 영웅시대 즉 유용성을 초월한 세계에서 발단한 것으로, 그들은 수세기에 걸쳐 이 조상의 유산에 매달려왔던 것이다.[79] 올림피아 경기에서 삶의 이상을 찾던 사고방식이 퇴색할 무렵이 되어서야, 즉 도시국가의 몰락과 때를 같이해서야 겨우 노동은 완전히 새롭게 평가받기 시작했고, 이와 더불어 조형예술도 근본부터 다시 보게 되었다. 하지만 고대 그리스·로마 시대는 이 점에 관한 한 전면적인 변혁은 끝내 수행하지 못했다.

| 예술작품의 시장

승리에 도취하여 스스로의 힘을 과시하려 했던 고전기 아테네에서는 조형예술의 의미가 유례없이 커지고 있었지만, 그럼에도 불구하고 화가와 조각가들의 경제적·사회적 지위는 영웅시대와 호메로스 시대 이래 거의 변하지 않았다. 조형예술은 여전히 단순한 손재주로 인식되고, 조형예술가는 지식과 교양 같은 고급한 정신적 가치와는 아무런 관계도 없는 장인으로 간주되었다. 그들은 여전히 낮은 보수를 감수하면서 일정한 주소도 없이 방랑생활을 했으며, 고용된 도시에서도 이방인이고 아무런 권리도 갖지 못하는 경우가 많았다. 베른하르트 슈바이처(Bernhard Schweitzer)는 이렇게 조형예술가의 지위가 전혀 개선되지 않았던 것은 그들의 경제적 여건이 고대 그리스가 독립을 유지한 전기간을 통해 항상 불리했기 때문이라고 설명한다.[80] 고대 그리스에서 도시국가는 미술품의 거의 유일한 큰 발주자였다. 미술품 제작비는 상당히 비쌌기 때문에 개인으로서는

도시국가 이상의 주문을 하기는커녕 이와 어깨를 견주는 것도 도저히 불가능했던 것이다. 한편 조형예술가들 간의 경쟁은 도시국가 상호 간의 경쟁으로는 상쇄하지 못할 정도로 격심했다. 자유시장을 위해 작품을 만듦으로써 예술가의 입지를 마련한다는 것은 개별 도시국가 내에서든 그들 상호 간의 경쟁에서든 생각도 못할 일이었다.

알렉산드로스 대왕 치하에서 조형예술가의 생활조건이 눈에 띄게 변한 것은 대왕을 위해 행해진 선전활동과 직결된다. 새로 일어난 영웅숭배 풍조에서 생긴 개인숭배 경향은 명예를 주는 자와 명예를 받는 자라는 이중의 측면에서 조형예술가에게 행운을 가져다주었다. 알렉산드로스 후계자들 궁정의 미술품 수요는 개인의 손에 부가 축적됨으로써 생겨난 수요와 함께 미술품 소비를 증대했고, 그 결과 미술품의 가치가 올라가고 조형예술가의 사회적 지위도 향상되었다. 철학과 문학의 소양은 마침내 조형예술가들 사이에도 침투하여 이들은 수공업에서 분리되어 장인집단과는 다른 독자적 계층을 구성하기 시작했다. 그리스 고전기 이래 이런 변화가 얼마나 큰 것인지를 알기 위해서는 당시 조형예술가의 회고나 전기에 나타난 일화를 보는 것이 가장 손쉬운 방법이다. 예컨대 화가 파라시오스(Pharrasios)는 그림에 서명을 하며 자신의 기술을 자랑하곤 했는데 이것은 얼마 전만 해도 생각조차 못하던 일이다. 또한 화가 제욱시스(Zeuxis)는 작품을 팔아서 예술가로서는 전대미문의 재산을 얻었고, 아펠레스(Apelles)는 알렉산드로스 대왕의 궁정화가였을 뿐 아니라 그의 측근이기도 했다. 엉뚱한 짓을 하는 화가와 조각가에 관한 가십 따위에도 세상 사람들이 관심을 갖게 되고 마침내는 현대의 예술가 숭배를 연상케 하는 현상까지 나타나게 되었다.[81] 여기서 한걸음 더 나아가, 아니 이 모든 현상의 배경으로 슈바이처가 '조형예술적 천재의 발견'이라 부른 요

인이 있는데, 그 기원은 플로티노스(Plotinos, 205?~70. 신플라톤학파의 기초를 닦은 철학자로 중세 스꼴라schola철학과 헤겔철학에 큰 영향을 끼쳤다)의 철학으로 거슬러 올라간다.[82] 플로티노스에 의하면 미는 신의 본질적 특색의 하나이고 개개의 단편적 현실은 미를 통해서만, 그리고 예술의 형태로만 신과 멀어짐으로써 잃어버렸던 전체성을 회복할 수 있다는 것이다.[83] 이런 사고방식이 널리 퍼져나감에 따라 예술가에 대한 사회적 평가가 얼마나 높아졌을까는 충분히 상상할 수 있다. 이제 예술가는 다시 선사시대와 마찬가지로 선지자 내지는 신에게서 영감을 받은 사람으로서 후광이 빛나는 존재가 되었다. 이제 그들은 다시 저 마술시대에 그랬듯이 신비스러운 일에 통달한 신들린 카리스마적 인간으로 등장했으며, 예술창조 행위는 이른바 '신비적 합일'(unio mystica, 독일 신비주의에서 말하는 인간 영혼과 신적 실체의 합일)의 성질을 띠고 이성(ratio)세계하고는 더욱더 멀어지게 되었다. 철학자 디온 크리소스토모스(Dion Chrysostomos)는 이미 1세기에 조형예술가를 플라톤이 세계의 창조자로 생각한 데미우르고스(demiourgos)에 비유한 바 있는데, 신플라톤학파는 예술가의 작업이 가진 이런 창조적 요소를 더욱 강조하고 확대하였다.

로마의 예술가에 대한 평가

후대 사람들, 특히 로마 제정시대와 로마시대 말기 사람들이 조형예술가를 대하는 태도에 분열이 보이는 것도 이와 같은 상황 변화에 기인한다. 공화제 시대와 제정 초기 로마에서는 아직 육체노동의 가치와 조형예술가라는 직업에 대해 영웅시대와 귀족제 시대 그리고 민주제 시대의 그리스와 똑같은 견해가 지배적이었다. 그렇지만 농민층이 가장 오랜 역사를 지닌 주민인 로마에서는 그리스와 달리 국가의 원시형태가 군인국가

였다는 데서 직접 노동경시 풍조가 생겨난 것은 아니었다. 원시적인 전쟁시대에 이어 지배계급에 속하는 가장 부유한 로마인들도 자신의 땅을 경작하는 시기를 겪었기 때문에,[84] 이는 이미 오래전에 역사적 연속성을 잃어버린 한때의 가치관이 새로이 불러일으켜진 데 지나지 않았다. 어쨌든 기원전 3세기와 2세기 로마를 지배하던 전투적 농경민족은 노동과 밀접한 관계가 있었음에도 불구하고 예술과 예술가에 그다지 호의적이지 않았다. 문화가 화폐경제적·도시적인 성격으로 변모하고 로마가 그리스화되면서 비로소 처음에는 시인의 사회적 지위가, 그리고 이어서 조형예술가의 사회적 지위도 서서히 바뀌기 시작했다. 원래 이 변화가 처음으로 눈에 띄게 나타난 것은 아우구스투스 시대인데, 이어서 그것은 한편에서는 시인이 예언자로 간주되는 형태로, 다른 한편에서는 궁정과 더불어 개인이 예술 보호에 나서서 이것이 상당한 규모로까지 확대되는 형태로 나타났다. 그러나 문학에 비하면 조형예술의 사회적 지위는 아직도 낮았다.[85] 제정시대에는 상류계층이 심심풀이로 그림을 그리는 일이 상당히 유행하고 황제 중에도 이 유행을 따르는 사람이 있었다(네로Nero, 하드리아누스Hadrianus, 마르쿠스 아우렐리우스Marcus Aurelius, 알렉산더 세베루스Alexander Severus, 발렌티니아누스 1세Valentinianus I 등은 모두 아마추어 화가였다). 그러나 조각은 그림에 비하면 아무래도 힘이 들고 거추장스러운 도구도 필요했기 때문인지 여전히 하층민의 일로 인식되었다. 그리고 사실상 그림도 보수를 바라지 않고 하는 경우에 한해 점잖은 일거리 축에 낄 수 있었다. 이름난 화가들은 그림을 그려도 돈을 받으려고 하지 않았다. 따라서 예를 들어 플루타르코스(Ploutarchos)가 폴리그노토스를 천한 인간으로 취급하지 않은 것은 이 화가가 어떤 공공건물에 벽화를 그리고 보수를 요구하지 않았기 때문이다.

세네카(Seneca)는 아직 예술작품과 작자를 분리해서 생각하는 고전적인 생각을 대변하고 있다. 그는 "사람들은 신들의 상을 숭상하고 제물을 바친다. 그러나 이들 상을 만든 조각가는 경멸한다"라고 말한다.[86] 플루타르코스도 이와 거의 비슷한 유명한 말을 남겼다. "고귀한 천성의 젊은 이로서 올림피아의 제우스 상이나 아르고스의 헤라 상을 보고 페이디아스(Pheidias)나 폴리클레이토스가 되고 싶다고는 결코 생각하지 않을 것이다." 이에 따르면 조형예술가가 경멸받았다는 사실은 너무나 명백하다. 그런데 플루타르코스는 한걸음 더 나아가 "우리 젊은이들은 아나크레온이나 필레몬(Philemon), 심지어는 아르킬로코스(Archilochos, 675?~635? 고대 그리스의 시인)가 되고 싶다고도 생각하지 않을 것이다"라고 말한다. 그들의 작품이 우리를 즐겁게 해준다고 해서 작자가 반드시 우리의 선망을 받을 가치가 있지는 않다는 것이다.[87] 이와 같이 시인을 조각가와 동렬에 두는 것은 상당히 비고전적인 사고방식으로, 모든 문제에 있어 제정시대 후기 사람들의 태도가 얼마나 일관성이 없었는가를 보여주는 증거이기도 하다. 시인이 조각가와 같은 취급을 받은 것은 그 역시 일개 전문가이고 일정한 예술규범을 실천하고 있다고, 즉 신에게서 받은 영감을 합리화된 기술로 바꾸는 행위에 종사한다고 생각되었기 때문이다. 플루타르코스의 예술관을 일관하는 것과 동일한 모순은 루키아노스(Lucianos)의 풍자시 「꿈」(Oneiroi)에서도 발견된다. 여기서도 조각은 평범하고 더러운 여자로 그려진 반면 웅변술은 천사 같은 고귀한 존재로 그려진바, 다만 플루타르코스와는 반대로 신들의 상과 더불어 그 작자도 우리는 존경해야 한다고 말하고 있다.[88] 이런 언사에 그나마 나타나는 예술가에 대한 인간적인 존경은 분명히 제정시대의 심미주의와 관련된 것이며, 간접적으로는 신플라톤 철학이나 그밖의 비슷한 철학사조들과도 관련이 있을 것이다. 그러

나 같은 시대에 조형예술가를 사회적으로 경시하는 소리가 끝내 사라지지 않았다는 사실은 고대 그리스·로마 시대가 말기에 이르러서도 베블런의 이른바 '전시적(展示的)인 여가'에 해당하는 선사시대 이래의 체면의식에서 탈피하지 못했고, 그 자랑스러운 미적 문화에도 불구하고 르네상스나 근대의 천재 개념 같은 발상에는 결코 도달하지 못했다는 사실을 증명한다. 그런데 이런 발상에 입각할 때에야 비로소, 예술가는 자기 내면의 것을 표현하기만 하면 되고, 아니 심지어는 자기 내부의 표현할 수 없는 것을 암시하기만 하면 될 뿐 그 표현하는 형식이나 수단이야 어떻든 별 문제되지 않는다는 사고방식이 가능해지는 것이다.

중세

01 _ 초기 기독교 예술의 정신주의

| 중세의 개념

중세를 하나의 통일적인 역사시대로 보는 사고방식은 일종의 허구에 지나지 않는다. 실제의 중세 역사는 각기 완전히 독자적인 성격을 띤 세 시기의 문화로 갈라진다. 즉 자연경제에 바탕을 둔 봉건제도 시기인 초기, 궁정기사 시대인 중세 전성기, 도시 시민계급의 문화가 중심이 된 말기가 그것이다. 어쨌든 이 세 시기 사이에 놓인 단층은 중세 전체를 그 앞뒤의 시대와 갈라놓는 단층보다도 크다. 그뿐만 아니라 이 세 시기의 경계선을 긋는 여러가지 변동 ─ 즉 공로에 따라 귀족이 될 수 있는 기사계급의 탄생이라든가 봉건적 자연경제에서 도시적 화폐경제로의 전환, 서정적 감수성의 탄생과 고딕 자연주의의 발달, 시민계급의 해방과 근세 자본주의의 맹아 ─ 은 근대적 생활감정의 발생이라는 측면에서 볼 때 르네상스가 가져온 정신적 업적을 오히려 능가할 만큼 중요하다.

일반적으로 중세예술의 특색이라 불리는 대부분의 특징들, 그중에서도 특히 손꼽히는 단순화와 양식화 경향, 공간적 깊이와 원근법의 포기, 인체의 비례와 기능을 무시한 자의적인 취급 등은 중세 초기에만 적용되는 것이고, 도시적 화폐경제가 시작될 무렵에는 이미 찾아보기 힘들어진다. 이런 변화에도 불구하고 중세 예술과 문화의 근본적인 특색으로서 일관된 것은 형이상학적인 세계관이다. 즉 중세예술은 중세 초기에서 전성기로 넘어가면서 그때까지의 엄격한 여러 구속에서 벗어나기는 했지만 지극히 종교적이고 정신적인 예술로서의 성격은 잃지 않았으며, 교회 중심으로 조직되고 기독교 일변도의 감정을 지닌 사회의 표현으로 남아 있었다. 중세예술이 이와 같은 일관성을 가질 수 있었던 것은 각종 이단과 분파의 발생에도 불구하고 성직자집단이 정신계를 독점적으로 지배하고 있어, 그들이 설치한 구원(救援)기관인 교회의 사회적 권위가 본질적으로는 끄떡도 하지 않았다는 사실에 기인한다.

고대 말기와 초기 기독교 예술의 정신주의

그런데 중세의 특색인 초월적 세계관이 기독교가 발생한 당초부터 확고부동했던 것은 아니다. 로마네스끄 양식과 고딕 양식의 본질적 특징이라 불리는 형이상학적 투명성은 초기 기독교 예술에서는 찾아볼 수 없다. 초기 기독교 예술에서 볼 수 있는 정신성을 중세적 예술관의 본질적 특색의 맹아로 보는 학자도 있으나,[1] 실제로 그것은 이미 고대 그리스·로마 말기의 이교도 예술에 만연한 막연한 정신주의 경향에 지나지 않는다. 그것은 아직 사물의 자연적 질서를 대체할 만한 일관성과 내면적 밀도가 있는 초현세적 세계관에는 미치지 못했고, 기껏해야 이전 시대에 비해 인간 영혼의 움직임에 대한 관심과 감수성이 높아졌다는 사실을 나타낼 뿐

이었다. 고대 그리스·로마 말기와 초기 기독교 예술의 형식이 지닌 표현성은 형이상학적이라기보다는 심리학적인 것이다. 즉 이들 형식은 표현주의적이지 계시적인 것은 아니다. 로마시대 후기의 초상에서 보이는 크게 뜬 눈은 영혼의 강렬함과 긴장된 정신, 극히 감성적인 삶을 표현하고 있음에 틀림없다. 그러나 거기에 나타난 정신생활은 형이상학적인 배경이 결여된 것으로, 그 자체가 기독교와 어떤 관련이 있는 것은 아니고 기독교 발생 이전부터 존재하던 상황의 산물이며, 기독교 교리는 헬레니즘과 더불어 이미 생겨난 사회적 긴장의 해결책이었을 따름이다. 그런데 격동하는 헬레니즘 시대가 제기한 의문에 기독교가 해답을 주기는 했지만, 그것이 예술로 꽃피기까지는 아직도 수세기에 걸친 노력이 필요했다. 기독교 예술은 기독교의 발생과 동시에 성립한 것이 결코 아니다.

처음 수백년간의 초기 기독교 예술은, 로마시대 말기 예술의 단순한 아류라고까지는 말할 수 없지만 요컨대 그 연장이었다. 이 두 예술은 매우 닮은 것으로, 결정적인 양식상의 변화가 생긴 것은 이교도 시대에서 기독교 시대로 오면서였다기보다 고대의 고전시대와 이후 시대 사이의 일이었다. 제정시대 후기, 특히 꼰스딴띠누스 황제(Constantinus I, 재위 306~37) 시대의 작품에는 초기 기독교 예술양식의 본질적인 특징이 이미 모습을 드러낸다. 즉 여기에 나타난 정신화·추상화 경향, 평면적이고 비육체적이며 그림자 같은 형상에 대한 선호, 정면성·상징화 및 위계적 차이를 유지하려는 노력, 생기발랄한 유기적·식물적 생명에 대한 무관심, 단순히 개별적·일회적·풍속적인 것에 지나지 않는 것에 대한 냉담함 등은 요컨대 카타콤의 벽화와 로마 교회의 모자이끄 예술 및 초기 기독교 필사본 등에서 우리가 보는 바와 동일한, 감각적인 것보다 정신적인 것을 표현하려는 비(非)그리스·로마적 예술의욕인 것이다. 그리스 고전주의 말기의 면

로마 예술의 연장이던 초기 기독교 예술은 꼰스딴띠누스 시대에 와서 평면적이고 비육체적인 형상, 감각보다 정신을 표현하고자 하는 욕구 등 독자적인 특징을 보이기 시작한다. 로마 꼰스딴띠누스 개선문의 프리즈 부분에 황제의 얼굴이 훼손된 모습(위), 313~15년; 이딸리아 라벤나 싼따뽈리나레누오보 성당의 모자이끄 「빵과 물고기의 기적」(아래), 520년경.

밀한 정경묘사에서 벗어나 로마 말엽의 간결한 사실 기록과 초기 기독교 예술에서 볼 수 있는 마치 인장(印章) 같은 도식화된 기호로의 발전은 제정시대 초기에 시작된 것이었다. 형상보다는 관념 쪽이 중요해지고 형태가 점차 일종의 상형문자로 변해가는 과정은 이 시기 이후 거의 낱낱이 추적할 수 있다.

　고전기 그리스·로마의 사실주의에서 멀어져간 기독교 예술은 두 방향을 취하게 된다. 하나는 상징주의 방향으로, 거기서는 모사보다는 그려야 할 신성한 대상의 정신을 화면에 떠오르게 하는 것이 문제였고, 따라서 세부 묘사 하나하나가 모두 기독교적 구원을 가르치는 교리의 암호 같은 의미를 지니게 된다. 초기 기독교 예술의 특징 가운데 그 자체로는 전혀 뜻을 알 수 없는 것이 있는데, 그것은 대부분 이런 상징적·관념적 의미가 예술작품 각 부분에 내포되어 있다는 사실로 설명된다. 예컨대 그중에서도 현저한 특징으로 실물의 크기를 무시하고 대상의 정신적 중요성에 따라 비례를 조정하는 것이나, 주요 인물이면 비록 장면 뒤쪽에 있어도 앞쪽에 있는 조역들보다 크게 그리는 이른바 '역(逆)원근법'이라든가,[2] 대표적 인물은 감상자의 주의를 끌도록 언제든지 유별나게 정면을 향하게 그린다거나, 부수적인 디테일은 아무렇게나 다루는 일 따위가 모두 그런 것이다. 기독교 예술이 취한 또 하나의 방향은 정경이나 동작 또는 일화적인 사건 등을 보는 사람 눈앞에 재현하는 것을 목적으로 하는 서사시적·설명적 양식이다. 초기 기독교 시대의 부조와 회화, 모자이끄 들은 예배의 대상으로 생각한 것 외에는 모두 성서 이야기나 성자전(聖者傳)을 그림으로 전달하고자 하는 것들이다. 그리고 그럴 경우 작자의 유일한 관심은 이야기가 명료하고 줄거리 진행에 분명치 않은 점이 하나도 남지 않게 하는 데 있다. 『로사노 복음서』(Codex Rossanenesis)의 미니아뛰르(miniature,

안드레이 루블레프 「삼위일체」, 1411년 또는 1425~27년. 대상의 정신적 중요성에 따라 비례를 조정하고 위치에 상관없이 주요 인물을 크게 그리는 역원근법의 예를 보여준다.

초기 기독교 예술은 중요한 의미를 명료하게 전달하기 위해 사소한 디테일을 무시하는 쪽을 택한다. 『로사노 복음서』에서 은화를 돌려주는 유다, 6세기.

_{중세 사본에 쓴 채색 삽화. 사본 장식)} 중에는 유다가 일단 받은 은화를 돌려주러 가는 장면을 그린 것이 있는데, 제사장이 천개(天蓋)를 받친 기둥 뒤에 있는데도 불구하고 이 그림에서는 정면의 기둥 중 하나가 제사장에 의해 가려져 있다. 분명히 이 그림의 작자에게는 본래 줄거리와 관계없는 사소한 사정보다는 제사장의 거부하는 손놀림을 뚜렷하게 그리는 일이 더욱 중요했던 것이다.[3]

| 로마 예술전통의 붕괴

이렇게 초기 기독교 예술은 적어도 시작 단계에는 단순한 민중예술로서, 여러 면에서 「트라야누스의 기둥」 이래 우리에게 친근해진 그림이야기를 연상시켜준다. 그리고 로마의 정통 예술 역시 원래는 서민적이었던 이런 예술양식에 점점 접근해간 나머지, 끝내는 하층민의 취미에 맞추는 것을 최고 목표로 삼고 만들어진 초기 기독교 예술과 상류층 예술의 차이는 기본 방향의 차이라기보다 오히려 질의 차이에 지나지 않게 되어버렸다. 특히 카타콤의 그림은 대부분 보잘것없는 장인, 딜레땅뜨, 엉터리 화가들이 그린 것임에 틀림없고, 그들의 자격이란 그림 그리는 재능보다 오히려 그들의 신앙이 주가 되었을 것이 분명하다. 하지만 취미와 기술에서 타락의 징후는 원래의 문화 담당집단인 상류층에서도 눈에 띄게 되었다. 여기서 우리가 직면하는 현상은 근대 인상주의에서 표현주의로의 전환에서 엿보이는 바와 같은 발전상의 단절이다. 즉 꼰스딴띠누스 시대 예술을 그전 제정시대 작품 옆에 두고 보면, 루오(G. Rouault, 1871~1958. 야수파의 화풍을 확립한 프랑스 화가)의 그림을 마네(E. Manet, 1832~83. 프랑스 인상주의의 개척자)의 그림과 비교할 때와 마찬가지로 거칠게 보이는 것이다. 두 경우 모두 자본주의의 발달로 분열이 심화된 대도시적·코즈모폴리턴적인 사회

에서 일어난 사상 변화에 따른 예술양식의 변화로서, 몰락의 공포에 시달리는 사회가 내세의 구원에 희망을 걸고서 오랫동안 가다듬어진 섬세한 형식을 유지하기보다 새로운 정신적 내용을 발견하는 데 관심을 기울이게 되었던 것이다. 이런 기분은 로마시대 후기에는 이교도 예술과 기독교 예술에 똑같은 강도로 나타나게 된다. 양자의 차이라면 상류층에 속하는 부유한 로마 사람들을 위한 예술작품은 여전히 작품활동을 본업으로 하는 예술가의 손으로 만들어졌는데, 이들 직업적 예술가가 가난한 기독교도를 위한 작품은 그다지 만들고 싶어하지 않았다는 점뿐일 것이다. 이 예술가들은 비록 개인적으로 기독교에 공감하고 무보수나 적은 보수로 일할 용의가 있더라도 기독교도들을 위해 일하기를 꺼렸다. 왜냐하면 기독교도들은 예술가에게 이교도 신들의 그림 그리기를 중지하도록 요구했는데 그런 요구에 응한다는 것은 고명하고 인기있는 예술가일수록 곤란했기 때문이다.

중세의 형이상학적 세계관을 이미 초기 기독교 예술에서 찾아볼 수 있다고 주장하는 학자들은 고대 그리스·로마의 고전적 예술에는 있으나 초기 기독교 예술에는 없는 것은 모두 의식적·자발적으로 배제한 것이라고 간주하면서 리글(A. Riegl, 1858~1905. 오스트리아의 예술사가)의 주장처럼 '예술의욕'(Kunstwollen) 이론을 내세워 초기 기독교 예술에서 사실주의적 표현 수단의 결핍을 모두 정신적인 성과이자 진보라고 해석하곤 한다. 이들 학자는 한 예술양식이 어떤 일정한 과제를 해결할 능력이 없는 것으로 보일 때 항상 그 예술양식에 애당초 그런 과제를 해결하려는 의도가 있었는가를 먼저 문제 삼는다. 이와 같은 문제 설정이 예술의욕 이론의 가장 유용한 성과의 하나임은 의심할 여지가 없다. 하지만 그것은 어디까지나 연구를 위한 하나의 가설로서의 가치밖에 없으며 거기에 얽매여서는 안

될 것이다. 여하튼 이 이론을 강조하는 나머지 의욕과 실천능력 간의 긴장을 애초부터 배제하는 것은 잘못이다.[4] 특히 초기 기독교 예술의 경우 이러한 긴장 혹은 격차가 존재한 것은 명백하다. 초기 기독교 예술에서 흔히 현실의 의도적 단순화라거나 현실의 절대적 종합, 혹은 현실의 의식적인 이상화 내지 고차원화라고 칭찬받는 대부분의 것은 능력 부족과 기술의 빈곤 때문에 대상의 자연스러운 모습의 재현을 단념할 수밖에 없었던 결과며, 초보적인 서툰 스케치 솜씨에서 나온 것이다.

초기 기독교 예술이 그 서툰 솜씨를 극복한 것은 밀라노칙령(313년 꼰스딴띠누스 황제가 발포한 기독교 신교의 자유를 허용하는 칙령)이 발포되어 이 예술이 국가와 궁정, 그리고 상류사회와 교양계층의 정통적인 예술이 된 이후의 일이다. 그리하여 이제 기독교 예술에서는 예컨대 싼따뿌덴찌아나(Santa Pudenziana) 성당의 애프스(apse, 건물이나 방에 딸린 반원형 또는 다각형 공간. 교회 건축에서는 네이브nave 끝에 쑥 내밀어 지었다)를 장식하는 모자이끄에서 보듯이, 고대 그리스·로마의 감각주의에 반대하는 기독교 예술로서는 얼마 전까지만 해도 철저히 배격하던 칼로카가티아의 이상이 얼마간 복원되기까지 하는 것이다. 아름다운 것은 영혼뿐이고 육체는 모든 물질과 마찬가지로 보기 싫고 혐오감을 주는 것이라는 사고방식은 기독교가 공인되고 나서 적어도 당분간은 뒷전으로 물러났다. 부와 권세를 갖게 된 교회는 예수와 그의 사도들을 위풍당당한 인물로서, 말하자면 상류층 로마인, 지방총독이나 유력한 원로원(元老院) 의원으로 그릴 것을 예술가에게 요구했다. 이 예술은 고대 그리스·로마 예술에 비해 새로운 출발이라 할 만한 요소가 그리스도 기원 후 최초 수세기 동안의 예술보다도 더욱 적었다. 오히려 그것은 중세기를 통해 거의 간단없이 일어나며 이제부터 예술사의 주도적 모티프의 하나가 될 여러 르네상스 운동 중 최초의 것이라고 부를 수

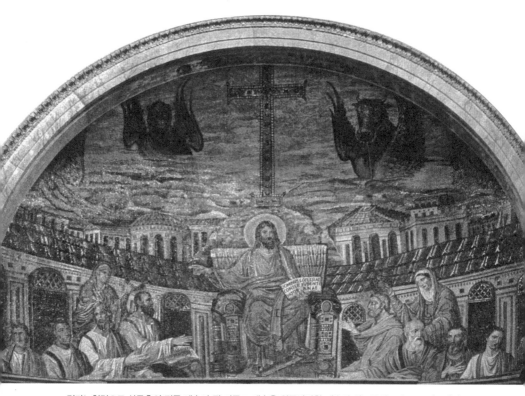

밀라노칙령으로 상류층의 정통 예술이 된 기독교 예술은 위풍당당한 예수와 사도들의 모습으로 칼로카가티아의 이상을 보여주기까지 한다. 로마 싼따뿌덴찌아나 성당 애프스의 모자이끄 「예수와 12사도」, 4세기.

있을 것이다.

　그리스도 기원이 시작되고도 처음 수세기 동안은 로마제국 내의 생활에서 거의 변화를 찾아볼 수 없었다. 그것은 종전과 같은 경제양식과 사회형태 속에서의 생활이자 종전과 같은 전통과 제도에 연결된 생활이었다. 소유권 형태와 노동의 조직, 교양의 근원과 교육방법 등은 거의 다 이전과 같았다. 따라서 예술에 대한 사고방식만이 갑자기 변했다면 오히려 이상할 것이다. 고대 그리스·로마 문화가 가진 여러가지 형식은 기독교가 인생의 새로운 국면을 열어준 후에도 기껏해야 그 본래의 자족성을 잃었을 뿐 의연히 현존하는 유일한 표현수단으로 남아 있었고, 사람들은

의사 전달에 이를 사용하는 길밖에 없었다. 기독교 예술도 그밖의 다른 형식을 가지고 있지 않았다. 그리고 마치 우리가 어떤 나라 말의 어휘를 빌려쓰는 것과 마찬가지로, 이들 형식을 보존하려고 해서가 아니라 다만 "그것이 거기에 있었으므로"[5] 그것을 사용했던 것이다. 고정된 형식과 제도가 으레 그렇듯이, 이들 낡은 표현형식은 그런 형식을 낳은 정신보다도 오래 존속했다. 정신적 내용은 이미 훨씬 오래전에 기독교적으로 되어버리고 나서도 사람들은 여전히 고대 그리스·로마 시대의 철학, 문학, 미술의 형식으로 자신을 표현했다. 이로 인해 기독교 문화 속에는 고대 오리엔트나 고대 그리스·로마 세계 사람들이 모르던 분열이 처음부터 생겨났다. 고대 오리엔트 및 고대 그리스·로마 문화에서는 내용과 형식이 보조를 맞춰 형성되고 발전했다면, 기독교 세계관은 아직 분화되지 않은 새로운 정신적 태도와 지적으로나 심미적으로나 고도로 무르익은 문화유산인 사고형식과 감정형식의 합성품이었던 것이다.

| 교육수단으로서의 예술

새로운 기독교적 생활이상에 따라 먼저 변한 것은 예술의 외적 형식이 아니라 사회적 기능이었다. 그리스·로마 고전주의 시대 사람들에게 예술작품이 갖는 의미는 무엇보다도 미학적인 것이었는데, 기독교에서 예술작품의 가치는 미학 외적인 것이 되었다. 고대 그리스·로마의 정신적 유산에서 제일 먼저 잃어버린 것은 형식의 자율성 원리였다. 중세에는 오로지 종교가 있을 뿐 학문을 위한 학문이 없었듯이 신앙과 무관한 자율적 예술도 없었다. 그뿐만 아니라 예술은 적어도 그 효과가 넓은 범위에 미치는 점에서는 학문보다 더 중요한 도구였다. 이미 스트라본(Strabon, 기원전 64~서기 23? 그리스의 지리학자, 역사가)도 "회화는 문맹자에게는 책의 대용물이

다"라고 말하고 있고, 두란두스(Durandus de Troarn, 1012~89. 프랑스의 스콜라 신학자)도 여전히 "교회의 그림과 장식은 민중을 위한 강의이고 독서다"라고 말하고 있다. 중세 초기의 사고방식에 따르면, 만일 모든 사람이 글을 읽고 추상적인 사색을 할 수 있다면 예술은 전혀 쓸모없는 것인 셈이다. 말하자면 예술은 본시 감각적인 인상에 동요되기 쉬운 무지한 대중을 위한 하나의 편법에 지나지 않았다. 성 닐루스(St. Nilus)의 표현대로 '단순한 눈요기'로서 예술의 독자적 존재가치를 인정받을 만한 세상은 아직 아니었던 것이다. 기독교 예술관의 가장 현저한 특색은 예술을 도덕교육의 수단으로 보는 사고방식이었다. 그리스인과 로마인들 사이에서도 예술작품은 아주 빈번하게 선전수단으로 사용되었지만, 오로지 교리의 주입수단으로만 생각된 적은 한번도 없다. 이 점에서 고대의 예술관과 기독교의 예술관은 애초부터 그 방향을 달리했던 것이다.

예술형식 자체에 근본적인 변화가 생기기 시작한 것은 서로마제국의 붕괴와 때를 같이하는 5세기에 이르러서였다. 로마시대 후기의 표현주의는 이때에 비로소 이른바 '초월적 표현양식'으로 바뀐다.[6] 그리하여 이제 예술은 현실의 속박에서 완전히 해방되었다. 아니, 해방이 너무도 철저히 행해진 결과 그로 인한 현실 묘사의 포기는 그리스 초기의 기하학적 양식을 상기시킬 정도였다. 여기서도 장식적 배열원칙이 구도의 중심을 이루는데, 그러나 이 배열은 이미 단순한 장식적 조화의 표현이 아니고 어떤 신성한 계획과 우주적 조화의 표현이다. 인물을 일정한 간격으로 나열한다거나 군중을 닮은꼴로 배치한다거나 인물의 동작을 리드미컬하게 처리하며 색채를 장식적 효과 위주로 조립하는 등의 단순한 장식성에 머무는 것이 아니고, 이 모든 배열원리는 쌘따마리아마조레(Santa Maria Maggiore) 성당의 본당 모자이끄에서 그 극치에 이르는 새로운 형식체계에

현실에서 완전히 해방된 예술은 신성한 계획과 우주적 조화를 표현하며, 관념화, 추
상화가 깊어지면서 현세의 삶과 점점 더 먼 것을 추구하게 된다. 로마 싼따마리아마
조레 성당 네이브의 모자이끄 「롯과 아브라함의 이별」, 432~40년경.

예속되어 있는 것이다. 이 모자이끄에 그려진 장면의 배경은 공기도 빛
도 없고, 깊이도 원근도 대기(大氣)도 없는 공간이며, 인물은 납작하고 실
물과는 조금도 닮지 않았으며 무게도 그림자도 담겨 있지 않다. 공간의
한 부분을 일관되게 그려냈다는 환각을 불러일으키는 일은 처음부터 전
혀 시도조차 되지 않았다. 인물은 각기 고립된 상태로 그려져 있으며 인
물 상호 간의 관계는 순전히 관념적인 것에 지나지 않는다. 인물들은 더
욱더 움직임과 활기가 결여되며 더욱 정신화되고 딱딱해지고 현세와 인
생에서 멀어져간다. 이런 효과를 거두기 위해 사용되는 예술적 수단의
대부분, 그중에서도 특히 공간감각의 소실, 인물의 평면성과 정면성, 간
소화와 단순화의 원리 등은 이미 로마시대 후기 예술과 아주 초기의 기

독교 예술에서도 볼 수 있지만 그런 요소들이 모여서 하나의 독자적 '양식'을 형성한 것은 이 시대에 와서였다. 그전에는 이러한 여러 요소가 아직 개별적으로밖에 나타나지 않고 또 나타나더라도 어떤 특정한 구도상의 필요와 관련해서만 성립했다면,7) 새 시대의 반(反)현세적 경향은 이미 모든 부분에 완전히 침투하여 모든 것이 딱딱하고 생기 없고 차가운 형태이면서 동시에 가장 강렬하고 지극히 본질적인 생명에 가득 찬 것으로 되었다. 즉 낡은 육체적 인간이 사멸하고 새로운 정신적 인간이 태어난 것이다. "그런즉 이제는 내가 산 것이 아니요 오직 내 안에 그리스도가 사신 것이라"(「갈라디아서」 제2장 20절)라고 한 바울의 말을 그대로 옮겨놓은 것이다. 고대 그리스·로마 시대와 더불어 그 시대가 추구하던 감각적 쾌감도 자취를 감추었다. 고대의 영광은 사라지고 로마제국도 무너져버렸다. 교회는 로마 지배계급의 정신으로 자신의 승리를 기념하는 것이 아니라 이 세상 것이 아니라고 자칭하는 새로운 권세의 이름으로 승리를 구가했다. 그리고 절대권을 완전히 장악한 지금, 교회는 고대 그리스·로마와 거의 아무런 공통점도 없는 예술양식을 스스로 만들어내기에 이른 것이다.

02_ 비잔띤제국의 황제교황주의 체제하의 예술양식

| 비잔띠움의 비도시문화적 성격

서방 각지와 달리 그리스계의 동방지역에서는 민족대이동 시대에도 문화단절이 일어나지 않았다. 서로마제국에서는 거의 완전히 소멸한 도시경제와 화폐경제도 동방에서는 여전히 번성했고 그전보다 오히려 활기를 띠었다. 꼰스딴띠노뽈리스의 인구는 5세기에 이미 100만명을 넘었

고, 당시 사람들이 이 도시의 부유함과 화려함을 얘기하는 것은 마치 꿈나라 얘기를 하는 것 같은 인상을 준다. 중세를 통해서 비잔띠움(Byzantium, 현재의 터키 이스딴불. 꼰스딴띠누스 황제가 이곳으로 천도한 330년부터 동로마제국 시대에는 꼰스딴띠노쁠리스로 불림)은 무진장한 재물을 가지고 금빛 찬란한 궁전이 즐비하게 서 있으며 일년 내내 축제가 끊일 날이 없는 경이의 나라로 인식되었다. 그것은 전세계에 대해 우아함과 장려함의 모범이었다. 이러한 호화로운 생활의 경제적 지주가 된 것은 상업과 교역이었다. 꼰스딴띠노쁠리스는 근대적 의미의 대도시 면목을 갖춘 점에서는 왕년의 로마를 훨씬 능가했다. 즉 코즈모폴리턴적인 사상과 가지각색 인종으로 구성된 주민을 가진 도시이자 공업과 수출의 중심이며 외국무역 및 원거리 교통·통신의 요충이었다.[8] 한마디로 순 동방적인 도시로서, 여기서는 상업에 종사하는 것을 천하다고 생각하는 서방의 사고방식은 이해되지 않는 분위기였다. 궁정 자체가 여러가지 사업을 독점해서 마치 상공업을 두루 관장하는 거대 기업체 같은 느낌을 주었다. 비잔띠움의 경제구조가 자본주의적인 것이었음에도 불구하고 개인이 재산을 만드는 주된 방법이 상업이 아니라 토지소유였던 가장 큰 원인은 궁정의 이와 같은 독점으로 인해 경제적 자유가 제한되었기 때문이다.[9] 즉 상업을 통해 얻은 막대한 이익은 개인의 손안에 들어오지 않고 국가와 궁정에 귀속되었다. 더구나 개인 기업에 가해진 제한은 유스띠니아누스 황제(Justinianus I, 재위 527~65) 이래 일부 제품의 가공과 주요 식품 매매를 국가가 독점하는 데 그치지 않고, 생산과 교역의 통제 일체를 꼰스딴띠노쁠리스 시 당국과 각 길드에 맡기는 규정을 포함하고 있었다.[10] 그러나 가장 이익이 많은 상공업 부문을 국가 자신의 수중에 넣는 것만으로는 국고의 수요가 충당되지 않았다. 재무당국은 세금, 공과금, 관세, 특허수수료 등의 명목으로 개인기업 이윤의 대

부분을 현금으로 빨아들였다. 따라서 비잔띠움에서는 진정으로 강력한 개인 유동자본이 전혀 형성된 적이 없었다. 궁정의 독재적 경제정책 아래에서 자유로이 활동할 수 있었던 것은 지방에서 자기 토지에 살고 있는 지주 정도였고, 도시에서는 모든 것이 중앙집권의 지극히 엄중한 감시와 통제에 굴복했다.[11] 비잔띤제국은 일정한 조세수입과 합리적으로 경영된 국영기업 덕분에 완벽한 균형예산을 집행했으며, 중세 초기와 전성기에 걸쳐 서방과는 반대로 모든 분권주의·자유주의 세력을 억누를 만한 재력을 지니고 있었다. 황제의 권력기반이 된 것은 용병으로 구성된 강력한 군대와 능률적인 관료기구였는데, 이들은 어느 것이나 국가에 규칙적인 수입이 없고서는 도저히 유지될 수 없는 것이다. 비잔띤제국이 오랫동안 지속된 것은 이 군대와 관료기구 덕분이며, 황제가 자기 활동에서 경제적 자유를 향유하고 대지주에게 의존하지 않을 수 있었던 것 역시 그 때문이었다.

흔히 상업과 교역, 도시경제와 화폐경제에 수반된다고 생각되는 역동적이고 진보적인 반전통주의 경향이 비잔띤제국에서 꽃피지 못한 원인도 이런 상황에서 비롯된 것이다. 대개는 평준화와 해방 작용을 하는 도시생활이 여기서는 도리어 엄중히 통제된 보수적 문화를 낳은 원인이 되었다. 꼰스딴띠누스 황제가 도시에 유리한 정책을 쓴 덕분에 비잔띤제국의 사회구조는 애초부터 고대 그리스·로마의 도시나 중세 전성기와 말기에 걸친 도시들의 구조와는 달랐다. 특히 제국 내의 어떤 지방에 토지를 소유하려는 사람은 꼰스딴띠노쁠리스에도 집을 한채 가지고 있어야만 한다는 법률이 나온 결과 지주들이 수도에 모여들었고, 따라서 처음부터 황제에 대한 충성심이 서방제국의 귀족보다 열렬한 독자적인 도시귀족이 생겨났다.[12] 물질적으로 유족한 이들 보수계급의 존재는 다른 사회

층의 유동성을 제약하고, 꼰스딴띠노쁠리스처럼 본래부터 안정성이 없는 상업도시에서 획일적·인습적·정체적 경향을 지닌 절대군주제의 전형적인 문화가 발생하고 존속할 수 있게 하는 바탕이 되었다.

비잔띤제국의 통치형태는 황제교황주의(皇帝敎皇主義, caesaropapism), 즉 세속적 권력과 종교적 권력이 한 사람의 전제군주의 손에 집중되는 형태였다. 황제가 교회 위에까지 군림하는 근거가 된 것은 교부(敎父)들이 전개하고 유스띠니아누스 황제가 법률로 선포한 제왕신권설(帝王神權說)로, 이것은 왕이 곧 신의 후예라는 이미 낡은, 기독교 신앙과는 양립할 수 없는 신화를 대신하여 등장한 것이다. 비록 황제가 바로 '신'이라는 주장은 이미 성립하지 않는다 해도 황제는 적어도 지상에서 신의 대리자, 유스띠니아누스가 즐겨 쓴 말을 빌리면 신의 '대사제(大司祭)'는 될 수 있었다. 서방에서 비잔띤만큼 완전한 제정일치가 행해진 나라는 없었고, 근세사에서도 군주에 대한 봉사가 신에 대한 봉사의 본질적 부분을 이룬다는 점에서 비잔띤에 비길 만한 국가는 없었다. 서방에서 황제는 언제나 세속의 권력자에 지나지 않았고, 황제 대 교회의 관계는 노골적인 적대는 아니라해도 적어도 부단한 경쟁관계였던 것이다. 그런데 동로마 황제는 교회, 군대, 행정조직이라는 세 위계질서 전부에 군림하며[13] 교회도 국가권력의 단순한 일부분에 지나지 않는다고 생각했다.

| 관료귀족

종교와 세속 양 세계에 걸친 독재권력을 확립하고 신하들에게 때에 따라서는 견딜 수 없을 만큼 절대적인 복종을 요구했던 동로마제국 황제의 전제체제는 인민의 상상력을 자극하도록 스스로를 전시하고, 위엄있는 형식으로 자신을 감싸며, 신비적인 의식(儀式)의 그늘에 숨을 필요가 있었

다. 대중을 위축시킬 만한 장려함과 일체의 임기응변이 허용되지 않는 엄격한 예법을 지닌 헬레니즘 시대 동방의 궁정은 이런 효과를 발휘하기에 아주 알맞은 장소였다. 그러나 비잔띤 궁정은 모든 정신생활과 사교생활의 중심을 이루었다는 점에서는 헬레니즘 시대 궁정보다 더욱 독점적이었다. 특히 고급예술품 주문에서 궁정은 최대의 고객이었을 뿐 아니라 거의 유일한 고객이기도 했다. 왜냐하면 교회용 주문도 중요한 것은 모두가 궁정을 통해서 이루어졌기 때문이다. 예술이 이만큼 철저하게 궁정화한 것은 베르사유 시대에 와서나 다시 볼 수 있는 일이다. 하지만 여기서만큼 예술이 왕만을 위한 예술이고 전귀족을 위한 예술이 아니었던 예는 아마 없을 것이고, 또 예술이 이만큼 철저히 종교적·정치적 충성을 나타내는 형식으로 일관한 예도 없을 것이다. 그러나 그와 동시에 귀족계급이 군주에게 이처럼 의존적인 경우도 없었고, 귀족계급이 이토록 철저하게 관료귀족이며, 군주에 의해 만들어지고 군주의 뜻에 맞는 사람만 귀족이 될 수 있는 그런 관료계급을 가진 나라도 없었다. 즉 비잔띤의 귀족은 결코 혈통만 존중하고 다른 계급에 폐쇄적인 태도를 취하는 카스트(세습계급)가 아니었으며, 엄격한 의미에서 귀족도 못 되었다. 황제의 독재 밑에서는 세습적 특권이 출현할 여지가 전혀 없었던 것이다. 상류층 내지 권력계급은 언제나 그때그때의 관리계급과 동일했고, 특권을 누리는 것은 관직에 있는 동안에만 가능했다. 따라서 비잔띤에 관한 한, 귀족의 존재를 말하기보다 '제국의 권력자들'이라고 말하는 것이 옳다. 상류층의 정치적 대변기관인 원로원 의원도 처음에는 관리 출신자만이 되었고, 지주계급에서 의원이 나오기 시작한 것은 훨씬 뒤에 토지소유 자체가 특권이 된 후의 일이었다.[14] 상공업층에 비하면 지주계급에 갖가지 은전을 베푼 것이 사실이지만, 비잔띤에서는 다른 어떤 종류의 세습귀족이 존재하

지 않았듯이 본래 의미의 지주귀족이라는 것도 존재하지 않았다.[15] 왜냐하면 재산과 사회적 지위 사이의 불가결한 매개로서 관직이 끼어 있었기 때문이다. 부유한 지주계급 — 그리고 진정으로 부유한 사람들은 지주들 뿐이었다 — 이 상류층의 일원으로 대우받고자 할 때 다른 방법이 없으면 돈으로 사서라도 관직을 갖는 수밖에 없었다. 또 관리는 관리대로 생활을 경제적으로 안정시키고자 할 때 무슨 짓을 하든 토지를 손에 넣어야만 했다. 이와 같이 이들 두 상층계급 사이에 완전한 융합이 이루어져서 마침내는 대지주는 모두 관리이고, 관리는 모두 대지주라는 결과를 낳게 되었다.[16]

│ 궁정양식과 사원양식

하지만 교회 자제가 절대적인 권력이 되고 스스로 세계의 지배자라는 인식을 갖지 않았다면 비잔띤 궁정예술이 곧 기독교 예술의 모범처럼 되는 사태는 일어날 수 없었을 것이다. 바꾸어 말하면, 기독교 예술이 존재하는 곳 어디나 비잔띤 예술이 침투할 수 있었던 것은 비잔띤 황제가 이미 누리고 있던 권력과 권위를 서방의 가톨릭교회도 목표로 삼았기 때문이다. 예술적인 목적은 동서가 모두 같았다. 즉 절대적 권위, 초인적 위대함, 신비적 위엄 등을 표현하려는 것이었다. 존경과 숭배를 요구하는 인물을 인상 깊게 그리려는 경향은 제정시대 후기 이래 점차 높아져서 이제 비잔띤 예술에 오면 정점에 이른다. 이 목적을 실현하기 위해 사용된 방법은 옛날 고대 오리엔트 예술에서처럼 여기에서도 무엇보다 정면성의 법칙이었다. 그리고 거기에는 두가지 심리적 동기가 작용하고 있다. 하나는 정면성의 원리에 바탕을 두고 그려진 인물의 엄격한 태도에 상응하는 심리적 태도를 감상자들도 갖도록 하려는 것이고, 다른 하나는 예

술가 자신이 감상자 — 그것은 예술가 머릿속에서는 언제나 자신에게 일을 주고 자신을 돌보아주는 황제로 부각되어 있는데 — 에 대해 품은 외경심을 나타내려는 것이었다. 정면성의 원리가 갖는 이런 의미는 묘사대상이 지배자 자신일 경우에, 아니 그런 경우야말로 더욱더 중요했다. 즉 역설적이지만 앞에 말한 두가지 심리적 동기가 동시에 작용한 결과, 예의 바르고 정중한 태도를 취하는 사람이 바로 그런 태도로 대접받아야 할 당사자인 경우에도 외경심을 나타내는 정면성 원리의 뜻이 통용된다. 이런 자기객관화 심리는 왕을 중심으로 형성된 예법을 왕 자신이 가장 엄격히 지키는 경우에 작용하는 심리와도 같은 것이다. 정면성의 원리로 인해 인물묘사는 어떤 의미에서 모두 의례적인 성격을 띠었다. 교회와 궁정의식에 얽힌 형식주의, 금욕적·전제적으로 규제된 생활질서의 엄숙함과 진지함, 종교와 세속의 두 위계질서가 모두 위용을 과시하려는 노력 — 이들은 예술에 대해 완전히 똑같은 요구를 했으며 동일한 예술양식에서 그 모습을 드러냈다. 비잔띤 예술에서 예수는 왕처럼, 마리아는 여왕처럼 그려졌다. 두 사람 다 황실의 호화로운 의상을 입고, 사람이 가까이할 수 없는 냉담하고 무표정한 태도로 왕좌에 앉아 있다. 순교자와 성인 들의 긴 행렬은 흡사 궁정의식 때 황제와 황후의 종들처럼 장중하고 느릿느릿한 리듬으로 그들에게 다가가고, 천사들은 교회의식에서 지위 높은 성직자들이 하는 그대로 질서정연하게 열을 지어 들러리 역을 맡고 있다. 여기서는 모든 것이 장엄화려하고 일체의 인간적인 것, 주관적인 것, 자의적인 것이 배제되어 있다. 여기에 그려진 인물들은 추호의 변경도 허용되지 않는 의례에 따라, 제멋대로 움직이거나 대열을 흩뜨리기는커녕 조금이라도 한눈을 파는 것조차 금지되어 있다.

쌘비딸레(San Vitale) 성당의 봉헌 모자이끄들은 이러한 '삶의 의식화(儀

라벤나 싼비딸레 성당의 봉헌 모자이끄 「유스띠니아누스 황제와 주교 막시미아누스·성직자·신하·병사
들」(위)과 「테오도라 황후와 시녀들」(아래), 547년경. 비잔띤 예술의 '삶의 의식화' 경향을 드러낸 대표작들
이다. 구도와 형상은 단순명료하고 순도 높은 색가로 일관하고 있다.

式化)'를 보여주는 모범이며, 예술적으로도 이를 능가하는 작품은 다른 데서는 찾아볼 수 없다. 이후의 어떠한 고전예술 혹은 고전주의 예술도, 어떠한 이상주의 예술 혹은 추상예술도 형식과 리듬을 이처럼 직접적으로, 이처럼 순수하게 표현하지는 못했다. 여기서는 모든 복잡한 것, 애매하거나 흐릿하고 가물가물한 모든 것이 배제되고 모두가 단순·명료·일목요연하며 모든 것이 선명하고 날카로운 윤곽으로 그려져 순도 높은 일관된 색가(色價, valeur)에 담겨 있다. 일체의 서사시적·일화적 정경은 완전히 상징적 장면으로 승화되어 있다. 유스띠니아누스와 그의 비 테오도라는 종들을 이끌고 제물을 바치고 있다. 이것은 교회 제단을 장식하는 그림의 주요한 모티프로는 이례적이기도 한데, 여하간 황제교황주의 체제하 이런 유의 예술에서는 종교적인 장면조차 궁정의식의 성격을 띠는 것처럼 궁정의식은 또 곧바로 교회의식의 테두리 안에 편입되기도 하는 것이다.

건축, 특히 교회의 내부구조에는 벽면을 장식하는 모자이끄를 지배하는 것과 동일한 제왕적이고 권위적이며 위용을 자랑하는 정신이 나타나 있다. 기독교 교회는 신을 모시는 곳이기보다 오히려 그 고장 사람들이 모이는 곳이며, 건축 구성상 중점이 건물 외면에서 내부로 옮겨져 있다는 점에서 고대 그리스·로마 시대 신전과는 애초부터 본질적으로 구별되었다. 그렇다고 해서 이것을 곧 민주적 원리의 표현이라고 보고 교회가 신전보다 대중적인 건축양식이었다고 단정하기는 힘들다. 중점이 밖에서 안으로 이동하는 현상은 이미 로마 건축에서도 볼 수 있는 것으로 그것만으로는 건축물의 사회적 기능을 단정할 이유가 되지 않는다. 초기 기독교 교회가 로마의 관청 건축에서 이어받은 바실리까(basilica, 고대 로마에서 재판소나 집회장 등 공공 용도로 쓰인 직사각형 건물로, 교회 건축에서는 대개 중앙 네이브(신랑)와 2열 또는 4열의 기둥으로 분리된 좌우 측랑(側廊)으로 구성된다) 형식은 건물 내부

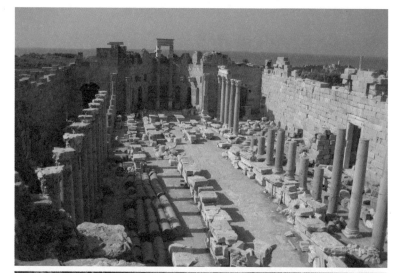

리비아 알쿰스 지역의 렙티
스마그나 유적 가운데 세베
루스 바실리까(맨위), 216년
완공. 이 건축은 6세기부터
성당으로 쓰였다; 로마 싼
따마리아마조레 성당 내부
(가운데), 435년 시공. 초기
기독교 건축의 바실리까는
가치와 격식에 따라 공간을
구획하는 귀족적인 성격을
보여준다; 터키 이스딴불의
성 쏘피아 성당 내부(아래),
532~37년. 바실리까에 돔
을 붙인 비잔띤 건축은 이
런 공간의 비민주성을 확장
해 공간들 간의 격차를 강
조한다.

가 제각기 다른 격식과 가치를 가진 부분으로 구획되어 있고, 특히 성직자 전용 콰이어(choir, 교회 건축에서 합창대석, 설교대 등이 있는 부분. 일반 신도가 앉는 공간보다 약간 높고 창살로 격리된 경우가 많다)가 평신도가 앉는 자리와 격리된 만큼 민주적이기보다는 도리어 귀족적 지향을 드러낸 것이었다. 그런데 비잔띤 건축은 초기 기독교의 이 바실리까 형식에다가 돔(dome, cupola, 둥근 지붕)을 덧붙임으로써 건축물 내부의 갖가지 공간을 분명하게 구분하는 이런 '비민주적인' 공간구성을 다시 한걸음 전진시킨 결과가 되었다. 말하자면 건물 전체의 관(冠)이 되는 이 돔은 내부 공간의 여러 부분 사이의 격차를 한층 강조하고 돋보이게 하는 것이다.

미니아뛰르 회화는 대체로 모자이끄 예술과 동일하게 장대, 화려하고 추상적인 양식의 특징을 나타낸다. 그러나 그것은 거대한 벽면 장식인 모자이끄에 비하면 표현이 더 신선하고 유연하며 소재 선택에서도 더 자유롭고 다채롭다. 더욱이 이 미니아뛰르에도 두 종류를 볼 수 있다. 하나는 우아한 양식을 가진 헬레니즘 시대의 필사본을 따른, 한면 전체를 메우는 호화스러운 대형 미니아뛰르이고, 다른 하나는 수도원에서 사용된 책들에 그려진 좀더 소박한 것들인데, 후자는 단순히 면 가장자리만 장식한 것이 많으며 그 오리엔트적 자연주의 양식은 수도사들의 소박한 취미에 걸맞은 것이었다.[17] 미니아뛰르는 그다지 돈이 드는 예술이 아니었으므로 막대한 비용이 드는 모자이끄 주문자들보다 사회적 지위가 낮고 예술에 관해 좀더 자유주의적 사고방식을 지닌 사람들도 고객이 될 수 있었다. 모자이끄 만들기가 수공이 많이 드는 복잡한 공정이라면, 미니아뛰르를 그리는 기술은 비교적 용이하고 수공이 간단했으므로 여기서는 애초부터 개인적 실험의 여지가 있는 좀더 자유로운 처리가 가능했다. 미니아뛰르 회화의 양식이 거창한 교회장식인 모자이끄 양식보다 모든 점에서

소박하고 단순한 미니아뛰르 회화는 자유롭고 자연스러운 형식으로 우상파괴 시대 기독교 예술의 피난처가 되었다. 『빈 창세기』 중에서 요셉의 아들들을 축복하는 야곱, 6세기.

자유롭고 또한 자연스러울 수 있었던 것은 그 때문이었고,[18] 미니아뛰르가 그려진 수도원의 서실(書室)들이 우상파괴 시대를 통해 정통파 예술과 대중예술의 피난처가 되었던 것도 바로 그 때문이다.[19]

어떻든 이야기를 모자이끄에 한정한다 하더라도, 비잔띤 예술에 자연주의의 흔적이 전혀 눈에 띄지 않는다고 주장한다면 사태의 진상을 너무 단순화하여 그릇된 결론에 도달하게 된다. 적어도 모자이끄의 딱딱한 구도의 일부를 이루는 초상들은 놀랄 만큼 박진감 넘치는 경우가 많다. 그리고 이러한 대립되는 두 양식을 훌륭하게 조화시키고 있다는 점이야말로 아마도 모자이끄 예술의 가장 뛰어난 특징일 것이다. 싼비딸레 성당의 모자이끄에 그려진 황제 부처와 주교 막시미아누스(Maximianus)의 초상은 로마시대 후기의 황제 초상 중 가장 우수한 것에 비해도 손색이 없을

만큼 박진감과 활기에 넘치며, 마치 지금도 우리에게 얘기하고 있는 듯한 인상을 준다. 양식상의 그 모든 제약에도 불구하고 비잔띤 예술가들도 로마 예술가와 마찬가지로 실물의 얼굴 생김새를 전혀 무시하지는 못했다. 인물을 정면성의 원리에 따라 배치하기도 하고 추상적인 질서의 원리대로 배열하기도 하며 엄숙한 의식의 일부로 경직되게 만들기도 했지만, 세상이 다 아는 인물의 초상화에서 모델의 개인적 특성을 무시할 수는 없었던 것이다. 물론 우리가 여기서 대면하는 것은 초기 기독교 예술 중에서 이미 후기에 속하는 미술로,[20] 그것은 가장 저항이 작은 방향을 따라, 다시 말해서 실물을 닮은 초상화의 방향으로 새로운 분화의 길을 찾아가고 있었다.

03_ 우상파괴운동의 원인과 결과

| 정치적·군사적 배경

6~8세기에 걸친 일련의 소모적인 전쟁은 군대를 계속 보충해나가기 위해 지주계급의 협력을 필요로 했다. 그 결과 지주계급의 정치적 세력이 강해지고 동방에서도 일종의 봉건제도가 발생하게 되었다. 물론 여기에서는 서양 봉건제도의 특색인 봉건영주와 그 신하 사이의 상호 의존관계는 없었지만, 동로마 황제도 용병의 유지에 필요한 자금이 고갈됨에 따라 크건 작건 간에 지주계급에 의존하지 않을 수 없었다.[21] 그러나 동로마제국에서는 군사적 공헌에 대한 포상으로 토지를 내려주는 제도는 부분적으로밖에 시행되지 않았다. 서양과 달리 여기서 토지를 받은 것은 부자나 기사계급 사람들이 아니라 농민과 병사 들이었다. 물론 대지주들은 서양

의 대지주들이 자작농들의 토지를 집어삼키려고 시도한 것처럼 이렇게 얻은 농민과 병사 들의 소유지를 흡수하려 했고, 서양의 자작농이 자신의 불안한 위치 때문에 대지주의 보호를 구하지 않을 수 없었던 것과 마찬가지로 동로마제국 농민들도 많은 경우 견딜 수 없는 조세부담에서 벗어나려고 자진하여 대지주의 비호 밑에 들어갔다. 황제는 황제대로 적어도 처음에는 토지가 소수에게 집중되는 것을 저지하려고 온갖 수단을 썼는데, 물론 그것은 무엇보다 자기 자신이 대지주들의 세력에 휘말리는 사태가 일어나지 않도록 하려는 것이었다. 페르시아인, 아바르인(Avars, 5~9세기에 중앙아시아와 중동부 유럽에서 활동한 유목민족), 슬라브인, 아랍인 등을 상대로 언제 끝날지도 모르는 절망적인 전쟁을 계속하고 있던 황제들의 제일 목표는 군대의 유지였고, 이 지상명령 앞에서 일체의 다른 고려는 포기해야만 했다. 우상숭배 금지도 이런 전시조치의 하나였다.

우상파괴운동(iconoclasm)은 실제로는 예술배척운동이 아니었다. 그것은 예술 일반을 박해한 것이 아니라 특정한 종류의 예술만을 대상으로 한 것이었다. 즉 공격대상은 종교적 내용을 가진 예술작품뿐이고, 박해가 가장 맹위를 떨친 시대에도 장식용 회화는 관대하게 봐주었다. 운동의 배경은 주로 정치적인 것이었다. 반예술적 경향 자체는 이 운동의 동기들 가운데서 비교적 중요하지 않은, 어쩌면 가장 덜 중요한 하나의 저류에 지나지 않았다. 적어도 그것은 우상파괴운동의 시발점에서는 거의 아무런 역할도 하지 않았고, 단지 그 전파에 상당한 공헌을 했을 뿐이다. 초기 기독교도와 달리 조형예술을 애호하던 이즈음의 비잔띤인에게는 초현상적·본질적인 것을 조형예술로 표현하는 일에 대한 반감이나 우상숭배를 연상시키는 일체의 행위에 대한 혐오감은 이미 결정적인 요소가 못 되었다. 교회는 기독교가 국가의 공인종교가 될 때까지는 조형예술 작품을 예

우상파괴운동을 보여주는 「그리스도의 십자가형과 우상 파괴자」(왼쪽)와 그 세부, 850~75년경. 우상 파괴자가 예수상을 하얗게 지우는 모습으로, 우상 파괴자의 얼굴은 반대파에 의해 지워졌다.

배용으로 제공하지 못하도록 했고, 카타콤에서도 엄격한 제한하에 겨우 허용하는 정도였다. 즉 카타콤에서도 초상화는 엄금되고 조각은 기피되며 오직 상징적인 그림만이 허용되었다. 교회 안에서 조형예술 작품은 일체 금물이었다. 알렉산드리아의 클레멘스(Clemens Alexandrinus, 150~215. 그리스 신학자)는 모세의 제2계명은 모든 종류의 조형예술품을 금하는 것이라고 강조했는데, 이것은 곧 고대 교회와 교부들의 기본 입장이기도 했다. 그러나 기독교가 공인된 후에는 우상숭배가 재발할 우려는 사라졌다. 그리하여 이제 조형예술은, 비록 이에 대한 반대와 제한이 아주 없어지지는 않았지만 어떻든 교회가 사용하게 되었다. 3세기까지도 에우세비우스

(Eusebius, 260/265~339/340. 로마의 역사가)는 예수를 조형예술의 소재로 삼는 것은 성서 위반이고 우상숭배적이라고 강력히 주장했으며, 예수만 그린 작품은 4세기에 이르러서도 여전히 비교적 드물었다. 그와 같은 작품의 제작이 번성하기 시작한 것은 5세기에 들어서였다. 그러나 이렇게 되자 구세주상은 종교화의 표본처럼 되어 마침내는 일종의 부적의 기능을 갖게 되었다.[22] 우상파괴운동의 또 하나의 동기로서 우상숭배 반대와 간접적으로 관련된 것은 고대 그리스·로마의 감각적·심미적 문화에 대한 초기 기독교도들의 반감이었다. 그들의 이러한 정신주의 경향은 실로 갖가지 양상으로 나타났는데, 가장 현저한 예는 아마 아마시아의 아스테리우스(Asterius Amasianus, 350~410. 아마시아의 주교이자 법학자)일 것이다. 그는 그림으로는 아무리 해도 대상의 물질적 부분, 시각에 호소하는 부분이 강조될 수밖에 없다는 이유로 예수를 그리려는 모든 시도에 대해 다음과 같이 경고하고 있다. "예수를 그림으로 그리지 말라. 그가 우리를 위해 자발적으로 인간이 되셨다는 한번의 수모로써 족한 것이다. 더이상 그를 사람의 모습에 담아두기보다 오히려 그의 무형의 말씀을 우리 마음속에 확실히 새겨두도록 하자."[23]

성화(聖畫)와 성상(聖像)에 대한 존중이 동로마제국에서는 우상숭배에까지 이르러 그에 대한 배척운동을 불러일으켰다는 사실이 우상파괴운동에서 이제까지 말한 다른 어느 동기보다도 훨씬 큰 역할을 한 것이 사실이다. 그러나 그것조차도 우상숭배 금지령을 처음 내린 동로마 황제 레오 3세(Leo III, 재위 717~41)의 최대 관심사는 아니었다. 그에게는 종교의 순수성을 보존하는 일보다 우상숭배를 금지함으로써 자신이 얻으리라고 기대했던 계몽적 효과가 훨씬 더 중요했다. 그리고 계몽이라는 목적보다도 더욱 중요한 것은 우상숭배 금지가 상층 교양계층에 미치는 영향으로, 그

는 이 금지령으로 이들을 자기편으로 끌어들이고자 했던 것이다.[24] 즉 이 계층 사람들 사이에는 바울파(Paulicans, 주로 7~9세기에 활동한 기독교 분파. 그리스도 양자론을 신봉하고 성상을 부정했으며 그리스정교에 반대했다)의 영향 아래 '종교개혁적' 사상이 퍼져, 교회의 모든 성사(聖事)체계와 그 '이교도적' 의식 및 제도로서의 성직자층을 거부하려는 움직임이 높아지고 있었다. 그런데 이들의 눈에는 성자상을 둘러싸고 행해지는 우상숭배보다 더 이교적인 것은 없었으며, 적어도 이 점에서 이들 상류층의 사고방식은 이사우리아(Isauria, 옛 소아시아 중남부 지방)인들의 청교도적인 농민왕조와 일치했다.[25]

우상파괴운동 전파를 강력히 촉진한 또 하나의 요인은 일체의 성상을 가지고 있지 않은 아랍인들이 혁혁한 군사적 성과를 거두었다는 사실이다. 성공한 사람들의 경우가 흔히 그렇듯이 이슬람교도의 이런 입장도 많은 동조자를 낳았다. 그리하여 비잔띤제국에서도 아랍인들 같은 태도가 유행이 되었다. 많은 사람들은 자기들의 적인 아랍인들이 군사적으로 성공한 것은 그들의 종교가 성상을 가지지 않기 때문이며, 자기들도 그들을 본뜸으로써 아랍인들의 비결을 체득할 수 있다고 생각했다. 또 아랍의 풍습을 따옴으로써 그들의 적의를 누그러뜨릴 수 있다고 생각한 이도 있었을 것이다. 그리고 아마 대다수 사람들은 막연하게 성상숭배를 그만두어 나쁠 것은 없으리라고 생각했을 것이다.

그러나 우상파괴운동의 가장 중요한 동기이자 결과적으로 결정적인 역할을 한 동기는 황제들과 그 추종자들이 부단히 커져가던 수도원 세력을 견제하고자 한 데 있다. 동로마제국에서 수도사들이 상층계급의 정신생활에 미치는 영향은 서방에 비해 훨씬 적었다. 비잔띤에서 세속적 교양은 고대 그리스·로마에서 직접 이어받은 독자적인 전통을 가지고 있었고 수도원의 중개를 필요로 하지 않았다. 하지만 수도사들과 민중의 결합은

그만큼 더 긴밀했다. 이들이 형성한 공동전선은 때에 따라서 중앙권력에 위험요소가 될 수도 있었다. 수도원은 순례지가 되고 민중은 그들의 질문과 고민과 소원을 들고 수도원을 찾아가 제물을 헌납했다. 이런 수도원이 간직한 최대의 매력이 기적을 이룩하는 성상들이었다. 유명한 성상만 하나 가지면 그 수도원은 무궁무진한 재물과 명예의 원천이 되었다. 수도사들은 성상숭배, 유물숭배, 성상예배 등 민중 사이에 행해지던 종교적 풍습에 기꺼이 영합했는데, 수입을 늘리기 위해서만이 아니라 자신들의 세력을 신장하기 위해서이기도 했다.

레오 3세는 강력한 군사국가를 건설하려는 자기의 의도에 가장 큰 장애가 되는 것이 교회와 수도원이라고 생각했다. 고위성직자들과 수도원은 제국 내의 가장 큰 지주들 가운데 손꼽혔을 뿐 아니라 면세 특권을 누리고 있었다. 특히 수도원 생활이 일반 민중의 동경의 대상이된 결과 군대생활과 군대 외에 공무나 농업 등에 종사해야 할 많은 장정을 수도원이 가로채고, 또 끊임없이 헌납과 기증을 받음으로써 국가 재정에도 막대한 손해를 끼쳤다.[26] 레오 3세의 우상숭배 금지령은 수도원이 소유하고 있던 가장 유력한 선전무기를 앗아갔다.[27] 이 조처는 성상 제작자이자 소유자이자 관리자였던 수도원에 큰 타격을 주었으며, 성상 주변에 감도는 신비스런 분위기의 수호자 지위를 상실하게 되었다는 사실은 수도원으로서는 이보다 더욱 큰 타격이었다. 자신의 전제주의적인 목적을 관철하고자 할 때 황제는 우선 이 신비적·마술적 분위기를 몰아낼 필요가 있었다. 우상파괴운동에 대한 이런 해석을 두고 '이상주의적' 역사 연구의 입장에서 제기하는 반론의 가장 큰 논거는, 수도원에 대한 박해가 시작된 것은 우상숭배 금지령이 나오고서 30,40년이 지난 후부터이고 레오 3세 치하에서는 수도사들 자체에 대한 직접적인 박해는 아직 시작되지 않았

다는 것이다.[28] 그러나 우상숭배 금지령만으로도 이미 수도원측에는 통렬하기 그지없는 타격이었다. 그들이 금지령을 명백히 반대하고 나오기까지는 그들을 직접 공격할 필요가 없었고 또 그럴 수도 없었다. 그러나 반대가 시작된 순간, 주저없이 그들에 대한 개인적인 박해가 시작되었던 것이다.

| 예술양식에 미친 영향

따라서 우상파괴운동은 예술 그 자체를 표적으로 삼은 퓨리턴적·플라톤적 또는 똘스또이적 운동은 아니었다. 사실 이 운동의 영향으로 예술활동은 중단되었다기보다 단지 그 방향이 새로이 조정되었을 뿐이다. 더욱이 이런 방향 조정의 결과, 이미 지극히 형식주의적이 되고 너무나 신선미 없이 반복을 거듭하던 예술품 제작에 오히려 새로운 활기를 불어넣어준 느낌마저 있다. 이제 화가들은 어쩔 수 없이 순전히 장식적인 과제만을 추구하게 되고 그 결과 헬레니즘적 장식양식이 부활하며, 동시에 교회의 요구를 고려할 필요가 없어졌으므로 자연에서 취한 제재를 이제까지 허용되던 정도 이상으로 생생하게 그릴 수 있게 되었다.[29] 그리고 이런 제재가 수렵장면이나 전원풍경에 이르면 인물도 훨씬 유동적이고 자유스러운 모습으로 그려지며, 입체감이 더해지고 정면성의 원리에 얽매이는 일이 적어지게 되었다. 따라서 이 세속적인 양식 시기의 자연주의적인 성과를 계승하면서 그것을 교회 그림의 영역으로 확대한 9~10세기에 걸친 비잔띤 예술 제2의 전성기도 우상파괴운동의 결과의 하나로 보는 주장은 옳은 것이다.[30] 물론 비잔띤 예술의 형식은 머지않아 다시 정형화되고 만다. 그러나 이번에 이 보수적 경향의 모태는 궁정이 아니라 수도원, 즉 전에는 자유로운 비인습적·비상류층적 경향의 모태였던 바로 그 수도

원이었다. 한때는 궁정이 모든 경우에 적용되는 불변의 통일적 규범을 수립하고자 했는데, 이제는 수도원 예술이 그와 같은 일을 시도하고자 했다. 수도사들의 정통성이 우상분쟁에서 승리를 거두었고 그 결과 그들은 보수적으로 되었던 것이다. 이런 보수성은 과연 철저해서 그리스정교 수도원의 성상 제작법은 17세기에 이르러서도 11세기의 그것과 본질적으로 다를 바 없을 정도였다.

04_ 민족대이동기에서 카롤링거 왕조의 문예부흥기까지

민족대이동 시대 미술의 기하학적 양식

민족대이동 시대 미술은 초기 기독교 미술에 비해 오히려 낙후한 것으로서 양식사적으로는 아직 철기시대 단계에 있다. 비잔띤 예술과 민족대이동기 서구의 예술, 이 둘처럼 대립적인 예술관이 이만큼 근접한 지역에서 동시에 존재한 시대는 일찍이 없었다. 즉 비잔띤에서는 엄격한 제약 아래 있기는 했지만 기술적으로는 모든 점에서 완벽의 경지에 달한 인물화가 번성한 반면, 게르만족과 켈트족이 점령하고 있던 서방에서는 장식적인 것에 철저히 얽매인 추상적인 기하학적 양식이 전개되고 있었다. 그리고 이 장식예술의 몇겹으로 얽힌 띠무늬, 격자무늬, 나선무늬, 또는 가지로 뒤얽힌 동물 신체나 갖가지 장식으로 꾸며진 사람의 형상 등이 아무리 아이디어가 풍부하고 복잡하다고 해도, 발전사적으로 보면 라뗀(La Tène) 문화(유럽 선사 철기문화의 하나로 기원전 5세기~1세기에 걸쳐 켈트족을 중심으로 발달했다) 시대에서 한발짝도 나아와 있지 않다. 이 미술이 유치한 인상을 주

켈트-게르만 문화의 기하학적 양식은 풍부한 장식예술을 낳았다. 노르웨이 오세베르그 호에서 출토된 바이킹의 유물 가운데 동물의 머리, 825년경.

는 가장 큰 이유는 무엇보다도 인체묘사가 극히 부족하기 때문이다. 인체묘사는 아일랜드와 앵글로색슨의 미니아뛰르에서만 등장할 뿐인데, 그나마 묘사된 대상에 신체적 실감을 부여하려는 노력은 전무하다. 이 예술은 폭발적이고 종종 아주 풍부하게 역동적인 형식에도 불구하고 궁극적으로는 군소예술의 수준에 머물고 있으며 잔망스럽고 가벼운 장식예술의 테두리를 벗어나지 못한다. '숨겨진 고딕'이라 불린 바 있는 이 미술은 진짜 고딕에 비하면 기껏해야 추상적 힘들의 상호작용에서 오는 긴장감을 같이하는 정도이고, 내용이나 실제 정신에서는 아무런 공통점도 없다. 그런데 선(線)의 유희로 이루어진 이런 예술이 게르만 민족 고유의 것이건 아니면, 아무래도 더 신빙성 있는 추측이지만, 스키타이(Scythai, 기원전 8세기~3세기에 흑해 동북지방의 초원지대에서 활동한 최초의 기마유목민족. 동물 형상을 바탕으로 하는 독특한 미술양식을 이루었다) 문화나 사르마티아(Sarmatia, 기원전 4세기에 사르마트인이 살던 지역. 현재의 폴란드 일부와 구소련 서부의 일부로 흑해와 카스피 해 북쪽에 걸친다) 문화의 장식양식이 게르만족에 전승되어 모방된 데 지나지 않는 것

이건[31] 이 현상이 고대 그리스·로마 예술관의 완전한 붕괴를 뜻함과 동시에 "지중해 연안지역 문화에 나타난 모든 예술감정과 가장 극단적인 대조"를 이루는 것임에는 틀림없다.[32]

민족대이동 시대의 예술은 데히오(G. Dehio, 1850~1932. 독일의 미술사학자)가 주장하듯이 과연 '민중예술'이었는가? 그것이 '농민예술' 즉 물밀듯이 서구에 밀려들어온, 문화적으로는 아직 원시생산에 묶여 있던 농경민족의 예술이었던 것만은 분명하다. 따라서 농민예술은 모두 민중예술이라고 처음부터 정의하거나 민중예술이란 교양수준이 비슷한 다수 대중을 위한 비교적 단순한 예술이라고 해석한다면, 민족대이동 시대 예술은 곧 민중예술이었다. 그러나 민중예술이라는 말을 전문가가 직업적으로 만들어낸 것이 아닌 예술작품이라고 해석한다면, 이 시대의 예술은 결코 민중예술이라고 부를 수 없다. 이 시대 작품으로 오늘날까지 남아 있는 것의 대부분은 비상한 숙련의 흔적을 담고 있어, 그것이 그 분야의 기본적인 교육과 장기간의 수련을 거치지 않은 아마추어들의 심심풀이 작업이었다고는 도저히 생각할 수 없다. 게르만족은 아직 전문적인 장인의 수도 적고 수공업의 대부분이 여전히 가내에서 이루어진 것이 분명하지만, 오늘날 전해내려오는 것 같은 정교한 장식품들이 부업의 산물이었다는 것은 수긍하기 어려운 일이다.[33]

| 아일랜드의 미니아뛰르와 문학

게르만인의 대부분은 자유로운 자작농이었으나, 더러는 자기 소유지를 농노에게 경작시키는 지주들도 있었다. 민족대이동 시대에는 '공동경작'이라는 것은 이미 생각할 수 없었다.[34] 제반 사회관계가 아직 분화되지 않았다는 것은 문화 전체가 아직 농업경제 단계를 벗어나지 못했다는

게르만 문화의 기하학적 양식의 장식성은 아일랜드 미니아뛰르에서 새로운 차원으로 발전했다.
『린디스판 복음서』의 한면(왼쪽), 700년경; 『켈스의 서』 가운데 성 요한(오른쪽), 800년경.

점에서만 성립하는 이야기인 것이다. 기하학적 양식은 신석기시대 이래 어디서나 그랬듯이 여기서도 농업 중심의 생활질서에 대응하는 것으로서, 다른 경우와 마찬가지로 반드시 공동소유에 입각한 사회의 정신구조를 전제로 한 것은 아니었다. 민족대이동 시대의 예술이 다른 시대, 다른 민족의 농민예술에 비해 특히 눈에 띄는 점은 없다. 단지, 게르만 농민예술에서 볼 수 있는 기하학적 양식이 아일랜드 수도사들의 손으로 만들어진 미니아뛰르 예술로 계승된 데 그치지 않고 그 장식적 형식원리가 인체묘사에까지 확장됨으로써 새로운 차원에 도달했다는 것은 주목할 만한 일이다. 이들 미니아뛰르에서 볼 수 있는 비자연주의 경향은 그 추상 정도에서 그리스 초기의 기하학적 양식에 견줄 수 있을뿐더러 때로는 이

를 능가하기도 한다. 생물이 안 들어간 장식무늬뿐 아니라 동식물은 물론 인체의 형상까지도 말하자면 서예적인 선의 효과만을 노린 것으로 변형되어 그 육체적·유기적 현실성을 상기시킬 일체의 요소가 결여되어 있다. 하지만 그들 스스로 유식했고 또 유식한 사람들을 상대하던 이들 수도사의 경우처럼 오랜 훈련을 쌓고 세련의 극치에 이른 예술이 민족대이동 시대의 단계에 그대로 머무른 것은 대체 어떤 이유에서일까? 아마 가장 큰 이유는 아일랜드는 일찍이 한번도 로마제국의 판도에 속한 적이 없고 따라서 고대미술을 직접 접할 기회를 가져보지 못했기 때문일 것이다. 아일랜드 수도사들은 대부분 로마 조각의 실물을 한번도 접해보지 못했고, 로마와 비잔띤 회화의 사본도 아일랜드에는 그다지 많이 건너오지 못했을 것이다. 적어도 거기서 하나의 예술전통이 생겨날 정도로 많이 들어오지는 못했다. 따라서 이곳 아일랜드에서는 민족대이동 시대 예술의 추상적 형식주의가 유럽 대륙에서 로마 예술이 보여준 정도의 큰 저항에는 부닥치지 않았던 것이다. 아일랜드 미니아뛰르의 '농민적' 기하학 양식을 설명해주는 또 한가지 요인은 아일랜드의 수도원 생활이 대륙의 수도원 생활, 특히 비잔띤 수도원 생활과는 본질적으로 다른 특수한 것이었다는 사실과도 관련되어 있다. 그리스 수도원은 도시 근처에 있고 도시 생활, 교역, 국제적인 지적 흐름, 동방의 학문·예술 등에 활발히 참여했으며, 또 거기 사는 수도사들은 가벼운 육체노동만 할 뿐 그들의 생활과 농민의 생활 사이에는 아무런 공통점도 없었다. 이에 반해 아일랜드 수도사들은 여전히 반(半) 농민이었다. 아일랜드의 수호성자가 된 패트릭(St. Patrick) 자신도 중류 지주, 즉 농부(rusticus)의 아들로서 수도원을 세움에 있어 항상 엄격한 베네딕트회(Ordo Sancti Benedicti) 계율을 문자 그대로 시행했다. 그런데 여기서 주목할 것은 중세 초기 미니아뛰르와 동일한 문명단

계에 속하는 고대 아일랜드 문학이 뛰어나게 활발한 자연감정을 표현하고 있고, 대상을 면밀히 관찰하려는 자연주의 경향뿐 아니라 인상주의적이라고 불러도 좋을 만큼 인상을 예민하고 재빠르게 기록하는 면을 이미 내포하고 있다는 점이다. 자연의 형상을 모두 즉시 당초무늬로 전환하는 저 미니아뛰르 미술, "작은 울림, 사랑스러운 속삭임, 우주가 내는 신묘한 음악소리, 나뭇가지 위 달콤한 목소리의 뻐꾸기. 작은 햇살은 햇빛에 춤추고, 젊은 소는 산속의 …에 반해버렸다"[35] 같은 시에서 볼 수 있는 자연묘사를 담은 문학, 이처럼 대조적인 두 현상이 같은 문화의 산물이라는 것은 이해하기 곤란하기도 하다. 이 모순은 다음과 같이 설명하는 수밖에 없을 듯하다. 즉 흔히 있는 예대로 아일랜드에서도 예술의 모든 장르가 동일한 보조로 발전한 것은 아니며, 우리가 거론하는 아일랜드 문화의 이 시기도 다른 역사적 시기들이 흔히 그러하듯이 어떤 단 하나의 최대공약수적 양식으로 통칭할 수 없을 만큼 다양한 예술작품을 낳고 있었다는 것이다. 어떤 시대의 각 예술장르가 얼마만큼 자연주의적인가 하는 것은, 비록 그 시대가 동질적인 사회구조를 가지고 있을 경우에도, 그 시대의 일반적 문화단계만이 아니라 각 장르의 성격, 역사, 독자적 전통에 의해서도 좌우되는 것이다. 어떤 자연의 체험을 말과 리듬으로 표현하는 것과 선과 색으로 묘사하는 것 사이에는 커다란 차이가 생긴다. 전자의 영역에서 우수한 작품을 내놓는 시대도 후자에서는 별 성과가 없을 수 있고, 한 방면에서는 자연에 대해 아직 비교적 자유스럽고 신선한 관계를 보존하고 있는 시대가 다른 분야에서는 자연에 대해 이미 완전히 인습화되고 도식화된 태도를 보일 수도 있다. 문학작품에서는 "작은 새는 그 금빛으로 빛나는 부리에서 날카로운 휘파람소리를 내고 녹음이 짙은 금빛 나무에 집을 짓는 티티새는 라이그(Laig) 호(湖) 너머로 그 울음소리를 보

낸다"[36] 같은 이미지를 창조하고 '백조의 발단장'이라든가 '까마귀의 겨울코트' 식의 표현을 구사하던 아일랜드 사람들이[37] 그림에서는 병아리인지 새끼 솔개인지 알 수 없는 새를 그려내기도 하는 것이다. 여러 예술장르가 완전히 동일한 양식경향을 드러내려면 예술이 그 표현수단을 극도로 제한된 가능성 가운데서 쟁취할 필요 없이 여러가지 가능한 형식 중에서 어느정도 자유롭게 선택할 수 있는 사회발전 단계에 도달해 있지 않으면 안된다. 예컨대 구석기시대 회화는 고도의 자연주의 양식을 보여주지만 동시대 문학에는 — 만일 구석기시대에 문학이라는 것이 있었다 하더라도 — 이에 대응할 만한 것이 없었음에 틀림없다. 지금 우리가 거론하는 고대 아일랜드에서도 문학의 비유적 표현은 탁월한 자연묘사를 가능케 했지만 그보다 역사가 얕고 민족대이동 시대의 장식예술밖에는 참고할 것이 없던 당시의 회화는 그런 수단을 갖지 못했던 것이다. 당시의 아일랜드 문학과 회화는 전혀 별개의 전통 위에 서 있었다. 즉 시인들은 라틴어의 자연시와 라틴 문학의 영향 아래에서 생겨난 자연시에도 쉽사리 친숙해질 수 있었던 반면, 당시 화가들은 대부분 켈트계와 게르만계 농경민족의 기하학적 양식밖에는 몰랐던 것이다. 동시에 시인과 화가는 사회적 신분과 교육수준에서 각기 다른 계층에 속했던 모양으로, 이런 차이가 자연에 대한 그들의 태도에도 나타났으리라 짐작된다. 미니아뛰르의 작자가 수도사 출신이었음은 틀림없는 사실이며, 서사시와 자연시 작자는 사회적 존경의 대상인 궁정시인층 또는 그만큼 존경은 못 받더라도 그들의 학식으로 인해 역시 상류층의 일원으로 꼽히던 가창시인 계층, 이 둘 중 하나에 속하는 직업시인이었으리라고 추측할 수 있다.[38] 이들의 작품이 민속문학적 기원을 가졌다는 추정은[39] '자연적'인 것이 곧 '민중적' 내지 '민속적'이라는 낭만파의 사고방식에서 나온 것인데, 실제로는 이

들 두 개념은 오히려 전혀 상반된 것을 표현하고 있다 하겠다. 예컨대 아일랜드의 자연묘사 서정시에서 볼 수 있는 생생한 이미지는 민중문학과는 분명히 아무 관계도 없는 문학작품에 속하는 어떤 성자전(聖者傳)의 다음과 같은 구절에서도 엿볼 수 있다. 그것은 해변에서 놀다가 파도에 휩쓸린 한 아이를 성자가 건져낸 이야기인데, 계속해서 그 아이가 물 한가운데 모랫더미 위에 앉아 파도와 장난하는 정경을 다음과 같이 묘사한다. "파도는 아이 쪽으로 기어올라와 그의 둘레에서 큰 소리로 웃었고, 아이는 파도를 향해 웃으며 파도의 머리에 손을 얹고 마치 이제 막 짜놓은 우유거품이나 되는 것처럼 파도거품을 핥고 있었다."[40]

프랑크 왕국과 신흥 봉건귀족

야만족의 침입 후 서방에서는 새로운 귀족과 새로운 문화 담당층을 지닌 새로운 사회가 발생했다. 그러나 이 사회가 형성되어가는 동안 문화는 고대 그리스·로마 시대의 그 어느 때보다도 낮은 수준으로 떨어지고 수세기에 걸친 불모상태가 계속되었다. 물론 오랜 문화가 하루아침에 없어진 것은 아니다. 로마의 경제·사회·예술의 몰락과 소멸은 서서히 이루어지고 중세로의 이행은 한걸음 한걸음씩, 거의 알지 못하는 사이에 진행되었다. 이 발전이 지속적인 것이었음을 가장 두드러지게 말해주는 것은 로마시대 경제체제가 그대로 존속하고 있었다는 사실이다.[41] 즉 생산의 기초는 여전히 대토지소유와 콜로나투스를 중심으로 한 농업이었다.[42] 옛날부터 내려오는 정착지에는 여전히 사람이 살고, 황폐해진 도시조차 부분적으로 재건되었다. 여전히 라틴어가 공용어이고, 로마의 법률과, 무엇보다도 가톨릭교회의 권위가 그대로 통용되었으며, 특히 교회조직은 새로운 행정체계의 모범이 되었다. 반면 로마의 군대와 행정조직은 소멸하

게 마련이었다. 재정, 사법, 경찰 등의 제도를 그대로 새로운 국가에 가져가려는 노력이 이루어졌지만 예부터의 직위들, 적어도 그중 가장 중요한 것들은 새로운 인물로 채우지 않을 수 없었으며 이리하여 발생한 새로운 관료계층에서 새로운 귀족계급의 대부분이 나오게 되었다.

게르만족의 서구 정복은 게르만인 내부에서 예부터의 종족국가가 자취를 감추고 이를 대신해 절대군주제가 출현하는 결과를 가져왔다. 신국가 건설에 따른 제반 변화는 승리자인 왕으로 하여금 자유민으로 구성된 부족총회의 지배력에서 벗어나 로마 황제처럼 인민과 귀족 위에 군림할 수 있게 했다. 이들 왕은 정복한 나라들은 자기의 사유물로, 가신(家臣)들은 자기가 마음대로 할 수 있는 단순한 부하로 여겼다. 그러나 그들의 권위도 처음부터 확립되어 있었던 것은 결코 아니다. 옛날에 권력의 자리에 앉아 있던 부족의 우두머리 한 사람 한 사람이 언제든지 경쟁자로 나타날 수 있었고, 옛 귀족 중에서도 누가 자기를 위협할 존재가 될는지 헤아릴 수 없는 일이었다. 왕들은 이런 위험을 모면하기 위해 정복전쟁을 통해 이미 막대한 피해를 입은 세습귀족을 거의 다 없애버렸다. 옛 귀족은 한 사람도 남지 않았다든가[43] 메로빙거(Merowinger, 481~751년까지 지속된 최초의 프랑크 왕조의 왕가) 집안 하나를 제외하고는 귀족가문이 모두 자취를 감추었다는 식의 추측은 너무 지나친 얘기겠지만[44] 살아남은 귀족들이 왕에게 이미 위협적인 존재가 아니었음은 틀림없는 사실이다. 그러나 그럼에도 불구하고 메로빙거 왕조에서는 상당히 폭넓은 지배계층이 새로 형성되었음이 분명하다. 그들 새로운 귀족은 어떻게 생겨난 것일까? 그들은 대체 어떤 사람들로 구성돼 있었는가? 게르만 시대 세습귀족의 잔존세력을 빼면 이 새로운 지배층에서 특히 중요한 지위를 차지한 것은 피점령지역에 살고 있던, 물론 이들도 그다지 다수라고는 할 수 없지만, 예

전 로마 원로원 의원 계급의 사람들이었다. 왕들이 비록 자신에게 직접 봉사한 신흥귀족 쪽을 우대했다고는 해도, 로마제국 치하 갈리아 지방의 지주들 가운데는 여전히 그 재산과 특권을 보전하고 있는 사람들이 많았다. 하지만 관리와 군인으로 구성된 신흥귀족이 프랑크 왕국의 지배층에서 최유력자였을 뿐 아니라 수적으로 보아도 가장 우세했다. 프랑크 왕국 건설 이래 새로이 입신출세하는 유일한 길은 왕을 섬기는 것이었다. 왕을 섬기는 자는 다만 그것 하나만으로 이미 다른 사람들보다 중요성을 띠었고 귀족의 지위가 보장되었다. 그러나 이렇게 해서 된 귀족은 사실상 아직 진정한 의미의 귀족은 아니었다. 왜냐하면 그들이 가진 특권은 세습적인 것이 아니라 언제고 다시 빼앗길 수 있는 것이었고, 출생과 족보에 따른 것이 아니라 관직과 재산에 따라 얻어지는 것이었기 때문이다.[45] 더구나 이 귀족은 인종적으로도 결코 동질적인 집단을 형성한 것이 아니었다. 그들은 갈리아인, 로마인, 게르만인 들로 구성되었고 그 내부에서는 적어도 로마인에 비해 프랑크인이 더 우대받는 일은 없었다. 이 점에서 왕들은 지극히 공평무사한 태도를 취했고, 도망노예를 포함한 최하층 사람들이 최고로 영예로운 자리에 앉는 것을 허용했을 뿐 아니라 도리어 그런 일을 장려하기조차 했다.[46] 어쨌든 이들 하층계급 출신자들은 왕권에 대해 구 세습귀족보다는 덜 위험스러운 존재였고 신왕국의 과업을 수행하는 데는 종종 더 유능하기도 했던 것이다.

도시에서 지방으로 문화적 중심의 이동

6세기 이래 이미 관공리들, 특히 '아무아무 백작'이라고 불린 고급 행정관리들 가운데는 봉급 이외에 포상으로 왕국의 일부를 할당받는 경우가 있었다. 원래 그들 토지도 최초에는 일정한 기간을 한정하여 주어진

것에 틀림없는데, 점차 종신적인 것으로 변하다가 마지막에 가서야 세습재산으로 주어지게 된다. 메로빙거 왕조 시대의 사회상에 관해 귀중한 자료를 남긴 뚜르의 그레고리우스(Gregorius von Tours, 538~94. 프랑스 출신 로마의 역사가, 성자. 『프랑크사』를 썼다)도 군사적 봉사에 대한 댓가로서 토지를 하사했다는, 즉 봉건적 성격을 띤 토지 증여가 행해졌다는 말은 하지 않고 있다.[47] 메로빙거 왕조의 영지는 아직 선물의 성격으로, 담보의 의미는 아직 갖고 있지 않았다. 그러나 얼마 안되어 토지의 증여에는 어떤 종류의 특전과 면책특권이 결부되게 되었다. 즉 국가가 전국에 걸쳐 인민의 생명과 재산을 보호할 능력이 없음이 분명해짐에 따라 대지주들이 이런 기능을 떠맡게 되고, 그 대신에 자기 영토 내에서는 국가와 동등한 절대적 권력을 휘두르기 시작했다. 따라서 증여받는 토지가 늘어나는 만큼 왕의 소유지가 줄어들 뿐 아니라 국가의 발언력도 감소했다. 그리하여 마침내 왕은 겨우 자기 수중에 남은 토지를 지배하는 데 그치고, 더욱이 그 영지가 가장 유력한 신하의 땅보다 작을 때도 많았다. 이런 지배관계의 변화는 사회생활의 무게중심이 도시에서 지방으로 이동했다는 일반적인 추세에 대응하는 것이었다.

도시에 비하면 지방은 예술, 그중에서도 특히 순 장식적인 목적만을 추구하는 것이 아닌 조형예술에는 결코 유리한 환경이 아니었다. 지방에는 이렇다 할 주문도 없을 뿐 아니라 이해심 있는 애호가층과 필요한 도구도 없었다. 어찌 되었건 메로빙거 왕조에서 예술이 침체한 주요 원인은 도시가 피폐하고 이 왕조에 고정된 수도(首都)가 없었다는 사실이다. 도시문화의 지방문화로의 전환이라는 과정은 이미 제정시대 후기부터 시작된 것인데 이제 메로빙거 왕조 치하에서 그 절정에 달했다. 고대도시에서 행해진 화폐경제는 지방 대영지의 가정경제·자연경제로 후퇴했는데, 이

제 이들 영지는 도시나 시장 등 외부의 경제기구에서 완전한 독립을 이룩하고자 한다. 그러나 지주들의 자급자족경제는 도시가 몰락한 결과로 일어난 현상은 아니었다. 그보다는 오히려 시장을 가진 도시가 붕괴한 사실이야말로 현금 부족으로 이들 도시의 산물들을 살 수 없던 지주계급이 자기가 사용할 것은 될 수 있는 대로 자기가 생산하고 또 그 이상은 생산하지 않게 된 결과였다. 인구가 빠져나간 도시의 황폐화는 날로 심해져 마침내는 왕마저 도시에 있으면 자기와 측근들에게 필요한 식량을 조달하거나 그 대금을 지불할 수 없어서 지방의 자기 영지로 옮겨가지 않을 수 없게 되었다. 도시가 이 위기를 견뎌낼 수 있었던 것은 대부분 주교좌(主敎座)로서의 위치 덕분이었으나 이런 경우에도 말할 수 없는 간난신고가 따랐다. 아랍인의 손에 의해 바그다드와 꼬르도바 같은 거대한 도시가 건설되던 시기에 서방에서는 프랑크 왕조 전시기를 통해 이렇다 할 도시가 하나도 생겨나지 않았다는 사실은 주목할 만한 일이다.[48] 빠리, 오를레앙, 쑤아송(Soissons), 랭스(Reims) 등 왕들이 이따금 체류한 고을조차도 비교적 작고 인구도 적었다. 그 어느 한군데에서도 궁정생활이 번영하지 못했고 건축물이나 기념비에 대한 수요가 일어나지도 않았다. 수도원도 이 점에서 그전의 궁정이나 도시의 기능을 대행하기에는 너무 가난했다. 따라서 도시, 궁정, 수도원 중 그 어느 것도 계속적인 예술품 생산을 뒷받침해줄 힘이 없었던 것이다.

| 교회의 교양 독점

5세기에는 문학과 예술을 즐기는 교양있는 귀족이 아직 도처에 있었지만 6세기에 이르면 거의 그 자취를 감추게 된다. 프랑크 왕국의 신흥귀족은 교양 따위에는 전혀 관심이 없었다. 그러나 귀족뿐 아니라 교회조차도

문화적 황폐의 한 시기를 경험했다. 교회 고위층에서도 문맹에 가까운 사람이 드물지 않았고, 이런 상태에 관한 보고를 남긴 뚜르의 그레고리우스 자신도 상당히 위태로운 라틴어를 쓰고 있는데, 이는 교회 공용어인 라틴어가 7세기에 이미 일반인들에게는 사어(死語)가 되었음을 말해주는 것이다.[49] 교회 관련 학교 외의 학교는 점차 쇠퇴해서 없어졌다. 얼마 안 가 교육기관이라고는 성직자의 후계자를 확보하기 위해 할 수 없이 주교들이 관장하던 본당(本堂) 부속학교 외에는 아무것도 남지 않게 되었다. 교회가 서양사회에 압도적인 영향력을 미치는 기관이 될 수 있었던 저 교양의 독점을 처음 이룩한 것은 이렇게 해서였다.[50] 관리의 임명과 교육이 교회 손에 맡겨졌다는 사실이 이미 국가가 성직자 중심으로 된 사실을 말해주거니와, 성직자 이외의 교양계층도 자기 자식의 교육을 맡길 수 있는 유일한 기관은 본당 부속학교, 그리고 후에는 수도원학교였던 만큼 아무래도 교회적인 사고방식을 갖게 마련이었다.

미술품의 주문자로서도 교회는 가장 유력한 존재였다. 주교들은 여전히 교회를 열심히 지었고 그 덕분에 건축업자, 목수, 유리장이, 실내장식가들은 물론이요 아마 조각가와 화가 들까지도 일거리를 얻었을 것이다. 현존하는 작품이 별로 없으므로 당시의 이런 예술활동의 양상을 정확하게 재구성할 수는 없다. 그러나 얼마 안되는 삽화를 넣은 필사본 유품들을 근거로 일반적인 결론을 끌어낼 수 있다면, 당시의 예술활동은 로마시대 후기 예술에 대한 별 독창성 없는 모방이며 민족대이동 시대 예술의 반복 이상의 것은 아니었다. 당시 서양에는 신체를 입체감 나게 그릴 수 있는 예술가는 한 사람도 없었다. 모든 것은 평면적 장식, 선의 유희에 대한 기쁨, 서예적 표현이라는 틀에 묶여 있었다. 문화 전체의 지방화에 부응하여 장식예술의 모티프는 농민예술의 형식을 답습한 것이었다. 즉 원

과 나사 무늬, 리본과 멜빵이 서로 뒤얽힌 모양, 물고기나 새, 거기다 민족 대이동 시대의 예술에 비해 유일하게 새로운 점이라고 볼 수 있는 잎과 덩굴 무늬가 때때로 섞이는 정도였다. 이것은 지금까지 남아 있는 유물의 대부분을 이루는 금세공품에도 해당하는 이야기다. 금세공품이 비교적 많이 남아 있다는 것은 당시의 원시적인 사회에서 사람들의 예술적 관심이 어디에 있었던가를 말해준다. 즉 그들에게 예술은 무엇보다도 먼저 장신구요 호화스러운 집기며 값비싼 보석이었다. 사실은 훨씬 더 발달한 사회에서도 좀더 승화된 형태로 흔히 나타나는 현상이지만, 예술품이란 단순히 자기의 권력과 재산을 타인에게 자랑하는 도구에 지나지 않았던 것이다.

| 카를대제의 궁정

카를대제(Karl der Große, Charlemagne, 프랑크 왕 재위 768~814, 서로마 황제 재위 800~14)의 등극과 더불어 프랑크 왕조의 성격은 일변한다. 세속적인 권력을 가진 데 지나지 않았던 메로빙거 왕조는 일종의 제정일치체제를 가진 카롤링거(Karolinger) 왕조로 바뀌고, 프랑크 왕은 기독교 세계의 비호자 역할을 맡게 되었다.

카롤링거 왕조의 왕들은 이제까지 쇠잔했던 프랑크 왕의 권력을 다시 일으키기는 했지만, 그 지배권이 부분적으로 귀족계급의 지원에 힘입고 있었기 때문에 귀족세력을 꺾을 수는 없었다. 호족과 부유한 유력자들이 9세기 이래 모두 왕의 신하가 된 것은 사실이나, 그들의 이해는 왕의 이해와 근본적으로 충돌하는 것이었기 때문에 왕에 대한 충성서약을 언제까지나 지킬 수는 없었다. 그들의 세력과 재산은 국가권력의 증대와 더불어 커지는 것이 아니라 오히려 줄어들었다. 중앙권력으로부터 국가행정

을 위임받은 그들은 관리 자격으로 국가에 봉사했지만 조만간 중앙권력의 경쟁자로 떠오르지 않을 수 없었다. 더구나 중·하급 관리층을 갖춘 관료적 위계질서가 거의 없다시피 했으므로 그들은 국가권력의 경쟁자로서 더욱더 제멋대로 행동했다. '백작'이라 불린 이들 유력한 호족에 대항해 왕이 취할 수 있는 대책은 별로 많지 않았다. 무엇보다도 왕은 그들을 간단히 파면할 수 없었다. 왜냐하면 그들은 보통 관리가 아니라 그 지방의 으뜸가는 부자이자 유지로 몇대를 내려온 사람들이고 농민계급도 그들에게 어떤 유대감을 느끼고 있었으며, 그들에 비하면 새로이 임명된 왕 직속의 관리들은 귀찮은 외부인으로 취급받을 수밖에 없었던 것이다.[51] 왕과 국가가 특히 속수무책이던 것은 농민들이 그 소유지를 일단 부유한 유력자들에게 양도했다가 그것을 자기네의 비호자인 그들의 손에서 다시 나눠받아서 경작하는 경향이 점점 확산되어가는 것이었다. 사회발전의 흐름은 라티푼디움(latifundium, 고대 로마의 대토지소유제도 혹은 노예노동에 입각한 대농장경영)과 제후 영지의 형성을 향해 부단히 움직이고 있었다. 카를대제 시대에는 아직 그런 목표에 멀리 못 미쳤지만 왕권의 쇠퇴는 상당히 진전되어, 왕이 자기가 실제로 가지고 있는 것 이상의 권력을 과시하지 않으면 안되는 상황이 다시 한번 제기되었다. 더욱이 그는 정교(政敎) 양면의 권력을 겸비한 새로운 국가의 수장으로서 이제까지의 왕 이상의 위용을 자랑하고 자기 궁정을 제국 전체의 유행과 문화의 중심으로 만들 필요가 있었다.

카를대제가 문학아카데미와 미술품 제작을 위해 만든 궁정 부속 아뜰리에(공방)와 당대 일류의 학자들을 모아놓은 도시 아헨(Aachen)은 거대한 뮤즈의 전당으로서 오래도록 유럽 궁정의 모범을 이루었을뿐더러 예술을 그토록 우대한 로마와 비잔띤의 궁정에 비해서도 하나의 새로운 출발

카를대제의 궁정 부속 아뜰리에는 각종 필사본과 공예품을 제작, 생산했으며 그의 시대 이래 아헨은 오랫동안 유럽 궁정의 모범이자 유럽 예술의 수도였다. 아헨 대성당 왕실 예배당 내부(왼쪽), 796~805년; 독일 카를대제 궁정의 필사가(오른쪽), 9세기 전반.

점을 이루었다. 서양의 군주로서 학문, 미술, 문학에 진정한 관심을 가진 데 그치지 않고 독자적인 문화정책을 수행한 것은 하드리아누스와 마르쿠스 아우렐리우스 이래 카를대제가 처음이었다. 물론 그가 갖가지 문학교육기관을 설립한 직접적인 목적은 정신문화의 쇄신보다도 행정기구를 위한 훈련된 인적 자원을 획득하려는 것이었다. 이들 교육기관에서는 로마 문학을 무엇보다 '라틴어 모범예문집'으로 보았으며, 관청용어 훈련을 제일 목표로 공부했다. 제도 자체에 관해서는, 종전에는 '궁정학교'라는 것이 있어서 귀족자제의 교육을 맡았다고 믿어왔는데, 최근의 연구로는 애당초 이 '궁정학교'의 실재부터를 미심쩍어한다. 그런 학교가 있었다는 추정은 현존하는 텍스트를 잘못 읽은 데 기인하며, 그 텍스트에서 '학생'(scholares)이라는 것은 실은 궁정학교(schola palatina)의 학생이 아니라 대제의 비호를 받던 젊은 귀족들을 뜻하는 것으로, 이들은 장차 군인 또는 관리가 되기 위해 궁정에서 실무 훈련을 받고 있었다는 것이다.[52] 반면에 카를대제의 궁정에 시인과 학자가 자리를 함께하여 규칙적으로 회의와 경연(競演)을 벌이면서 진정한 뜻에서 아카데미를 구성하고 있었음은 의심할 여지 없는 사실이다. 또 궁정 부속 아뜰리에가 있어 삽화가 든 필사본과 공예품 생산을 담당한 것도 틀림없는 사실이라 보아도 좋을 것이다.

| 카롤링거 왕조의 문예부흥

카를대제의 모든 문화정책은 고대 그리스·로마 문화의 부활이라는 큰 테두리에 들어가는데, 그가 그러한 구상의 윤곽을 잡은 것은 이딸리아 원정기간 동안이었을 것이다. 그것은 물론 로마제국의 재흥이라는 정치적 이념을 빼고는 생각할 수 없지만, 고대 그리스·로마 문화의 계승으로서

도 전에 없는 규모였을 뿐 아니라 최초로 창조적인 것이었다. 중세는 그 자체와 고대 사이의 간격을 한번도 자각해본 적이 없고 항상 스스로를 고대로부터 직접 이어졌다고 느끼고 있었다는 학설은[53] 수긍할 수 없는 것이다. 카롤링거 왕조의 문예부흥이 고대 초기 기독교 문화와 다른 점은 바로 로마 전통을 그대로 계속한 것이 아니라 그것을 새로이 발견해냈다는 사실이다. 카롤링거 왕조에 이르러 비로소 고대 그리스·로마 문화는 잃어버린 것을 다시 발견했다는 의식, 아니 다시 쟁취했다는 의식과 결부된 교양체험이 된 것이다. 고대 그리스·로마 문화를 소유하는 것이 아니라 그것을 소유하려 노력하는 것을 특색으로 하는 서양적 인간이 역사의 무대에 등장한 것도 바로 이 체험을 통해서이다.[54] 카를대제 시대 사람들은 고대의 유산을 중개자의 손을 통해 간접적으로 받아들이는 데에 만족했다. 이 시대의 모범이 되고 이 시대를 고무해준 것은 4세기와 5세기의 로마시대 후기 예술 및 6세기 이후 비잔띤 예술의 모티프와 형식들이었다. 그러나 이 시대 예술은 그 활발한 문예부흥기다운 기분으로 로마인들의 웅대, 장렬하고 자부심 넘치는 태도를 즐겨 모방하려고 했으나 결국 기독교 예술이라는 색안경을 통해서만 고대문화에 접근할 수 있었다. 고대와의 이러한 단절이 가장 두드러진 징표는 초기 기독교도가 완전히 배제했던 로마의 거대한 기념비적 조각이 카롤링거 왕조 르네상스에서도 끝내 외면되었다는 사실이다. 그래서 데히오는 카롤링거 왕조하의 그리스·로마 문화 계승은 진정한 의미의 르네상스는 아니고 고대 말기의 계속에 지나지 않는다고 주장한다.[55] 그러나 어찌 되었건 카롤링거 왕조 미술은 데히오 자신도 인정하듯이[56] 민족대이동 시대 미술의 장식 위주의 평면적 양식을 극복하고 인간 신체의 3차원성, 입체성을 다시 표현하게 되었다는 점에서 획기적인 혁신을 이룩한 것이었다. 이것만으로도 당시

『에보 복음서』의 성 마태(왼쪽), 816~23년경. 대담한 구도와 호화로운 기법의 장식화로 환각주의적 예술관과 회화적·인상주의적 시각을 모두 보여준다. 한 편 『위트레흐트 시편』 부분(오른쪽, 820~30년경)은 인상주의적 섬세함과 표현 주의적 역동감의 정점을 보여준다.

예술은 초기 기독교적 고대보다는 고전적 고대에 가깝다. 그러나 카롤링 거 왕조의 미술은 민족대이동 시대 미술의 순전히 장식적인 성격과는 달리 인물의 형상을 중요시할 뿐 아니라 초기 기독교 미술과도 반대로 부분적으로는 환각주의적인 예술관을 보여준다. 즉 이 시대의 미술에는 고대 그리스·로마 미술에 나타났던 기념비와 입상에 대한 취향이 되살아났을 뿐 아니라 그 회화적·인상주의적 시각도 부활했다. 이 시대의 미술작품으로 오늘날 남아 있는 것 중에는 황제용 복음서들의 삽화에서 보는 바와 같은 대담한 구도와 호화스러운 기법을 사용한 장식화와 나란히 『위트레흐트 시편』(Utrecht Psalter)의 미니아뛰르 삽화처럼 교묘하게 대상의 정곡을 찌른 섬세한 펜화도 있는데, 이것은 양식적으로 기독교적·오리엔트적

전통에 서 있기는 하지만,[57] 인상주의적인 섬세함과 표현주의적인 역동감에서 이에 필적할 작품은 헬레니즘 이후 수세기를 통해 하나도 찾아볼 수 없는 것이다. 그런데 주목해야 할 것은 이와 같은 환각주의적 예술이 냉정하고 위압적인 궁정양식과 병존했다는 사실만이 아니라 기술, 자료, 규모 면에서 훨씬 풍성했던 궁정예술보다 질적으로는 앞서 있었다는 사실이다. 『위트레흐트 시편』처럼 간소하고 즉흥적이며 단색 삽화가 곁들여진 필사본은 호화스러운 사본을 요구하는 사치스러운 궁정 취미에는 맞지 않았고, 그림의 장식적 측면보다 도해적(圖解的) 측면을 중시하던 좀더 낮은 신분의 독자층을 위한 것이었음은 명백한 사실이다. 필사본들을 그것에 삽입된 미니아뛰르의 크기와 기술에 따라 구분하는 일, 즉 한 면 전체를 메운 다채로운 삽화가 들어 있는 '귀족적' 사본과 면 둘레에만 삽화를 넣은 '대중적' 사본을 구별하는 일은 비잔띤 예술의 분석에도 필요했지만 이 경우에 더욱 긴요하다.[58] 물론 다른 경우에도 그렇듯이 여기서도 작품들 간의 질적 차이를 그 작자가 처한 사회적 조건만으로 설명할 수는 없다. 하지만 예술가에게 좀더 큰 재량이 주어졌던 비공인 예술이 자유분방하고 직접적인 묘사를 낳을 가능성을 훨씬 더 많이 가지고 있었으리라는 것은 상상하기 어렵지 않다. 고급 필사본의 세밀하고 복잡한 수법이 정적인 작품을 낳기 쉬운 것처럼, '싸구려' 펜그림에서 보는 담백한 스케치풍 묘사는 인상주의적이고 역동적인 작품을 낳기 쉬운 것이다.

궁정양식과 민중양식

이전에는 한 면 전체를 사용하고 진한 그림물감을 흠뻑 쓴 풍부하고 회화적인 필치의 미니아뛰르 양식을 아헨, 잉겔하임(Ingelheim) 또는 다른 곳의 궁정예술 유파라고 부르고, 『위트레흐트 시편』에서 볼 수 있는 섬세하

고 경쾌한 필치의 인상주의를 앵글로색슨의 영향을 받은 랭스파의 지방 양식이라고 부르는 것이 보통이었다. 그런데 세심한 주의를 기울여 만들어진 호화 사본 중에도 랭스나 그 주변의 사본 제작소에서 만들어진 것이 있다는 사실이 증명된 이래,[59] 이들 두 양식을 지리적으로 구별하는 일은 이전만큼 중요시하지 않게 되었다. 이렇게 제각기 다른 양식이 성립하게 된 원인은 작자의 국적이나 각 제작소의 지방적 전통의 차이보다도 오히려 주문하는 사람의 사회적 지위의 차이에 있다고 보아야 할 것이다. 양식상의 어떤 공통점을 제외하고는 동일한 사본 제작소에서 전혀 상이한 종류의 사본들, 즉 고대풍을 따른 사치스러운 궁정양식 사본과 단순한 스케치풍으로 주석을 대신하는 수도원 양식 사본이 함께 만들어졌던 것이다.

예술활동의 중심은 의심할 나위 없이 궁정에 부속된 아뜰리에였다. 문예부흥운동이 출발한 것도 여기서부터이고 수도원의 사본 제작소도 이곳을 중심으로 조직되었음이 분명하다.[60] 수도원 내의 아뜰리에가 주도권을 잡은 것은 좀더 시일이 흐른 다음이었던 것이다. 카를대제 시대에도 궁정 부속 아뜰리에에서는 나중에 수도원 내의 아뜰리에에서 일한 속인(俗人)들의 수에 맞먹을 만큼 다수의 수도사들이 일하고 있었으리라 짐작된다. 어쨌든 이미 카롤링거 왕조 시대에 다수의 사본 제작소가 가동되고 있었음은 틀림없을 것이다. 이것은 현재까지 남아 있는 사본의 수가 비교적 많다는 사실에서뿐 아니라 그들 사본의 예술적 질이 실로 천차만별이라는 점에서도 추측할 수 있다. 더 나아가, 예컨대 유명한 미니아뛰르들에 비해서 상아 세공의 질이 평균적으로 훨씬 우수하다는 사실도 주목할 만한 일이다. 제조기술이 어려울수록 제품의 수준은 높아지기 쉬운데, 사본 제작소에서 더러 일하던 뜨내기 일꾼의 손에 상아 같은 귀한 재료를 맡기려 하지는 않았을 것이 분명하다.[61] 그러나 그림이든 조각이든 또는

카롤링거 왕조 시대에 활발하게 운영된 궁정 부속 아뜰리에와 사본 제작소들은 소규모의 질 높은 세공품들을 생산했다. 쌩레미의 클로비스 1세 세례 장면을 묘사한 상아 세공 책 덮개, 9세기 후반.

금속세공이든 간에 이들 모든 제작소의 산물에는 하나의 공통된 특색이 있다. 즉 어느 것이나 비교적 규모가 작은 것뿐이라는 점이다. 이 특질은 얼핏 보아 고대 그리스·로마의 장대함과 기념비적 성격을 지향하던 궁정예술의 양식과 모순되는 것같이 생각된다. 왜냐하면 이런 궁정예술은 내면적으로뿐 아니라 외면적으로도 웅대함을 추구했기 때문이다. 카롤링거 왕조 예술에서 소규모 작품이 환영받았다는 점을 당시의 생활이 아직 다분히 유목민적 요소를 갖고 있고 불안정하고 유동적이었다는 사실과 관련시켜, 유목민족은 일찍이 거대한 기념비적 예술을 낳은 예가 없고 되도록 작고 간단하게 운반할 수 있는 장식품만을 만드는 법이라고 말한 학자도 있다.[62] 실상 카롤링거 왕조 문화의 '유목민적' 성격이란 도시의 비중이 부차적이고 왕의 거처가 빈번하게 변했다는 사실에 한정되지만, 이런 요소가 소규모 예술작품에 대한 애착을 비록 완전히 설명할 수는 없다 하더라도 그에 대한 이해를 한걸음 진전시키는 역할은 충분히 해주고 있다.

05_ 영웅가요의 작자와 청중

┃영웅가요의 쇠퇴

　아인하르트(Einhart, 775~840. 동프랑크의 역사가. 카를대제의 궁정에 불려와서 『카를대제의 생애』를 저술했다)의 기록에 의하면, 카를대제는 지난 시절의 분쟁과 전투에 관한 '옛날 야만시대의 노래'들을 수집하고 기록하게 했다고 한다. 그것이 테오도리크(Theodoric, 454?~526. 오도아케르족을 무너뜨리고 왕국을 세운 동고트의 왕), 에르마나리크(Ermanaric, ?~376. 현 우크라이나 일대에 큰 세력을 형성한 고트족

의 왕), 아틸라(Attila, 406?~53. 대제국을 건설한 훈족의 왕)들과 그 부하 용사 등 이른바 민족대이동 시대의 영웅들을 다룬 가요였던 것만은 분명하며, 그중 일부는 일찍부터 수정이 되어 규모의 차이는 있으나 모두 상당한 분량의 서사시로 정리되었다. 그러나 카를대제 시대에는 이런 영웅가요가 이미 상류층의 취미에는 맞지 않게 되고 고전적인 고급 문학작품을 애호하였다. 대제 자신도 옛 영웅가요에 대해서는 단순히 역사적 흥미만을 가졌던 모양이며, 그가 기록을 명했다는 사실도 그것들이 이미 없어질 위험에 놓여 있었음을 증명하는 것이다. 그뿐만 아니라 대제가 수집해놓은 것 자체도 망실되고 말았다. 다음 세대, 즉 경건왕(敬虔王) 루트비히(Ludwig der Fromme, 재위 813~40. 카를대제의 아들)와 동시대인들은 이미 그런 종류의 문학은 거들떠보지도 않았다. 서사시도 문학의 세계에서 완전히 밀려나지 않으려면 성경에서 소재를 고르고 교회의 세계관을 표현해야만 했다. 카를대제의 명령으로 수집된 영웅가요에도 성직자가 손질을 가한 흔적이 있고, 『베어울프』로 미루어본다면 수도사들은 좀더 이전 시대에도 이미 영웅이야기 편찬에 종사하고 있었던 모양이다. 그러나 영웅시는 그것이 궁정적·기사적 서사시 형태로 새로이 소생하기 전에도 수도사들의 문학과 나란히, 원형에 좀더 가까운 다른 형태로 존속해왔음에 틀림없다. 그리고 그것은 무엇보다도 문자로 기록된 수도사들의 문학 이상으로, 아니 더 나아가 원래의 영웅가요 이상으로 광범위한 사람들을 대상으로 한 것임이 분명하다. 영웅문학은 궁정과 제후의 저택에서 추방되었다. 따라서 그것이 어디엔가 존속했다면 — 또 실제로 존속했거니와 — 좀더 낮은 계층 사람들 사이에서였다고 생각할 수밖에 없다. 여하튼 영웅문학은 영웅시대의 종말에서 기사시대 개시까지의 몇세기 사이에야 비로소 민중적인 것이 되었던 것이다. 그러나 아직도 본래 뜻에서의 민중문학이 된 것은

영국에서 가장 오래된 영웅서사시 『베어울프』
는 구전되다가 8세기경에 문자로 정리되었다.
1000년경의 『베어울프』 필사본.

아니었다. 그것은 여전히 직업시인에 의한 것이었고, 이들 직업시인은 비
록 대중적인 면을 가지고는 있지만 자연발생적으로 집단적인 시작(詩作)
을 하는 민중과는 거의 아무런 공통점도 없었다.

낭만주의 문학사가 내세우는 '민중서사시'(folk epic)는 원래 민중과 아
무 관계도 없는 문학이었다. 서사시의 근원이 된 송가(頌歌)와 영웅가요
는 예나 지금이나 가장 철저한 귀족계급의 문학이었다. 그것은 민중에 의
해 만들어진 것도 아니고 민중에 의해 불리고 전파된 것도 아니며, 또 민
중을 위해 만들어진 것도, 민중의 생활감정을 반영한 것도 아니었다. 철
두철미하게 직업시인의 손으로 된 문학이고, 귀족예술이었다. 그것은 상
류 무사계층의 전쟁에서의 공적과 경험을 내용으로 하고 그들의 명예심
에 영합하며 그들의 영웅적 자존심과 비극적·영웅적 도덕관을 반영하는

것으로, 그들 상류 무사계층만을 청중으로 상정했을 뿐 아니라 적어도 최초 얼마 동안은 그 작자도 이 계층에서 나왔던 것이다. 물론 옛날 게르만인들은 이런 귀족문학 이전에 또는 그와 동시대에까지도 일종의 공동체문학을 가지고 있었다. 즉 의식의 일부를 이룬 문구와 주문, 수수께끼, 격언과 사교적인 가벼운 노래 등의 시, 다시 말해서 무용곡과 노동요, 그리고 향연이나 장례식에서 불린 합창가 등이 있었다. 이런 문학은 반드시 그것을 여럿이서 함께 부르거나 읊어야 하는 것은 아니었지만, 대체로 아직 분화되지 않은 공동체 전원의 공유재산이었다.[63] 이런 공동체문학에 비하면 송가와 영웅가요는 민족대이동 시대에 이르러서야 형성된 것으로 보인다. 그것이 지닌 귀족적인 성격도, 정복의 성공에 따른 갖가지 사회변동의 결과도, 그때까지 비교적 동질성을 지녔던 제반 문화적 상황에 종지부를 찍게 되었다는 사실로써 설명된다. 새로운 정복과 영토의 확장, 국가 건설 등으로 사회구조 내부에도 여러 계층이 생겨났듯이 문학에서도 공동체문학 외에 계급문학이 발달하게 되었는바, 이 계급문학의 출현을 촉진한 것은 아마 새로이 귀족이 된 무리였을 것이다. 그런데 이 문학은 자기들의 계급적 특색을 강조하고 다른 계급에는 폐쇄적인 태도를 취하려는 특권층의 독점물이었을 뿐 아니라 옛날의 공동체문학과는 달리 학식과 경험을 필요로 하고 작자의 개인적 능력을 반영한 문학이었으며, 지배계급에 봉사하는 직업적 시인의 작품이었다.

비전문인 시인과 직업시인

민족대이동 시대와 영웅시대에 처음으로 대두한 개인 시인들은 아마 그들 스스로가 아직 무사이자 왕의 측근이었을 것이다.[64] 적어도 『베어울프』에서는 대공들과 용사들 자신도 시를 지은 것으로 되어 있다. 그러

나 귀족계급 출신의 이들 아마추어 시인과 즉흥시인 들은 머지않아 직업시인에게 자리를 내어놓게 되며, 이제 직업시인은 궁정에 딸린 고정인력으로서 대부분은 이미 전투에 참여하지 않았다. 서게르만과 남게르만민족 궁정시인의 호칭인 '스코프'(Skop)가 애초부터 전문화된 직업시인을 의미한 데 반해, 북게르만 민족 궁정의 '스칼데'(Skalde)는 시인인 동시에 군인의 성격을 견지하고 왕과 제후의 고문 또는 조언자 역할도 하면서 시인이 지혜로운 현자로 존중받던 옛날의 흔적을 남기고 있다. 그런데 재미있는 것은 자기가 어떤 시의 작자라는 의식은 스칼데의 경우가 다른 게르만족의 궁정시인들보다 강했다는 점이다. 다른 게르만족 궁정시인들은 어떤 때는 자작시를, 또 어떤 때는 타인이 만든 시를 불렀는데, 시인도 그 구별을 강조하지 않았거니와 듣는 사람들도 작자가 누군가를 굳이 알려 하지 않았고, 청중의 갈채는 시의 내용보다도 음송에 보내는 것이었다. 이에 반해 노르웨이인들은 시의 작자와 음송자를 엄격히 구별했으며, 작자로서 긍지가 있는 것은 물론 오히려 그것을 과장할 정도였고, 모티프의 독창성을 매우 중요시했다. 작품과 더불어 그 작자의 이름까지 전해졌다. 이런 현상은 북유럽 외에는 성직자작가가 등장하기 전에는 볼 수 없던 것으로, 북유럽에서는 시인이 무사를 겸하고 있었기 때문에 사회적 지위가 높았다는 사실과 관련이 있을 것이다.

동고트족 사이에도 직업시인은 이미 있었던 모양이다. 까시오도루스(Cassiodorus, 490?~585~. 이딸리아 동고트 왕국의 역사가, 수도사)에 의하면 테오도리크는 507년 프랑크 왕 클로비스 1세(Clovis 1)에게 하프 타는 가인을 한 사람 파견했다고 하며, 아틸라의 궁정에도 이런 종류의 가인이 있었다는 것은 프리스쿠스(Priscus, 5세기 로마의 외교관이자 그리스사가)의 묘사를 통해 알 수 있다. 물론 이 기록만으로는 그들이 시인으로서 정식 관직을 받았는지 어

땠는지 분명치 않다. 동시에 영웅시대 게르만족 사이에서 시인이라는 직업이 어느 정도의 사회적 평가를 받았는가에 관해서도 분명한 것은 알수 없다. 한편에서는 시인과 가인은 궁정사회의 일원으로 왕후와도 개인적으로 친했다는 주장이 있는가 하면, 다른 한편에서는 예컨대 『베어울프』 같은 데에 그들의 이름이 한번도 언급되지 않은 것 등으로 보아도 그들의 사회적 지위는 그다지 높지 않았으리라는 주장도 있다. 다만 한가지 확실한 것은 영국의 궁정시인은 8세기 이래 확고한 공적 지위를 가지고 있었다는 사실인데,[65] 이 제도는 조만간에 모든 게르만족 사이에 퍼졌을 것이다. 하지만 그것이 오래 계속되지는 않았다. 왜냐하면 얼마 안되어 방랑시인이라는 존재가 등장하여 궁정에서 궁정으로, 귀족의 저택에서 저택으로 이동하면서 상류사회에 유흥을 제공하는 현상이 나타나기 때문이다. 그러나 이런 변화의 영향은 사람들이 흔히 상상하는 것만큼 크지는 않았다. 청중을 이루는 왕과 용사들의 얼굴은 그때그때 바뀌지만 작품자체의 궁정적 성격은 변하지 않았던 까닭이다. 어쨌든 궁정사회와는 모호한 관계에 있던 궁정 소속 가인들에 비하면 방랑시인의 직업적·장인적 성격은 훨씬 두드러진 것이었다. 그렇다고 이들 방랑 궁정가인을 더 시대가 흐른 뒤에 등장하는 보통의 떠돌이 시인, 집 없는 음유시인과 혼동해서는 안된다. 이들과의 차이가 줄어들기 시작한 것은 세속의 가인들 모두가 궁정의 애호를 받지 못하고 길거리, 음식점, 장터 등에서 그들 나름의 청중을 구할 수밖에 없게 된 후부터였다.

프리스쿠스가 전하는 바에 의하면 아틸라의 궁정 저녁 향연에는 송가와 전쟁노래에 이어 광대들의 익살맞은 여흥이 있었다는데, 이것은 한편으로는 고대 그리스·로마의 미무스 전통과 연결되는 것인 동시에 다른 한편으로는 중세 음유시인의 선조를 이룬다고 보아야 할 것이다. 심각한

장르와 익살스런 장르 사이에는 아마 처음에는 그다지 엄격한 구별이 없다가 가인이 궁정관리가 되면서 일시적으로 — 결국에는 방랑시인이 되면서 가까워졌지만 — 미무스 전통에서 점점 멀어졌던 모양이다. 궁정가인은 8~9세기 사이에 몰락했는데, 이 위기를 초래한 원인은 성직자들의 적대적 태도와[66] 소규모 궁정의 쇠퇴[67] 이외에 무엇보다도 먼저 미무스와의 경쟁을 들어야 할 것이다.[68] 영웅가요를 부르던 교양있는 궁정가인은 그 청중의 영웅적 생활감정과 더불어 소멸했지만, 영웅시 자체는 영웅시대를 넘어 살아남아서 그것을 낳은 사회가 없어진 뒤에도 존속했다. 무사적 귀족문화가 소멸해버린 뒤에 그것은 한 계급의 철저한 독점물이다가 모든 계급의 문학이 되었다. 위에서 아래로의 이런 확산이 별다른 지장 없이 행해졌다는 점, 이런 유의 문학을 상층계급과 하층계급이 거의 동시에 이해하고 즐겼다는 점은 당시에는 귀족과 민중 사이의 교양의 차이가 후대에 비해 아직 작았다는 사실로만 설명될 수 있다. 물론 귀족과 민중의 생활영역은 처음부터 전혀 달랐지만, 하층계급과의 차이라는 것을 귀족들 스스로가 아직 그다지 크게 의식하지 않았던 것이다.[69]

| '민중서사시'에 관한 낭만파의 이론

영웅시를 민중예술로 보는 낭만파의 이론은 본질적으로는 영웅서사시에 포함된 역사적 요소를 해명하고자 하는 하나의 시도였다. 낭만주의자들은 예술이 지닌 선전도구 기능을 의식하지 못하고 있었다. 위대한 영웅시대의 무사귀족들이 문학에 흥미를 기울인 것은 실리의 입장에서였는지도 모른다는 생각 따위는 그들에게 전혀 생소한 것이었다. '이상주의'에 불타던 그들은 이 영웅들이 문학작품을 통해 자신을 위한 하나의 기념비를 세우거나 자기가 속한 부족의 명성을 높이고자 한 것이며, 위대

한 사건을 문학작품 형식으로 후세에 전승한 동기가 반드시 정신적인 것만은 아니었다는 사실을 도저히 인정할 수 없었을 것이다. 동시에 영웅가요와 영웅서사시 작자들이 각종 연대기를 자료로 하여 이를 썼다는 사실도 생각하지 못했기 때문에 ─ 그런 추정을 하게 된 것은 현대에 들어와서의 일이다 ─ 그들로서는 영웅서사시에 포함된 역사적 사실은 일종의 구전에 의한 것이며, 그런 구비문학이 그 사건의 직접적인 경험에서 생겨나서 입에서 입으로, 세대에서 세대로 전해내려와 마침내는 서사시의 완성된 줄거리를 형성하게 되었으리라고 설명하는 길밖에 없었다. 영웅들의 이야기가 구비문학 형태로 민중 사이에 존속했다는 학설은, 영웅이야기가 문학사의 표면에 드러난 민족대이동 시대와 기사시대 두 기간에 끼인 중간기에 서사시 저변의 흐름이 지속되었다는 것을 설명하는 데도 가장 손쉬운 것이었다. 더구나 낭만주의자들에게는 이런 표면적인 드러남, 즉 문학작품의 형태로 만들어진 결과라는 것은 면면히 이어지는 동질적인 발전의 움직임 속에서 한 정거장에 지나지 않았다. 그들에 의하면 이 발전과정을 이해하는 데 있어 무엇보다도 중요한 것은 하나하나의 과도기적 현상이 아니라 면면한 발전과 살아 있는 전통, 설화 그 자체의 생명이었다.

야코프 그림(Jakob Grimm, 1785~1863. 독일의 언어학자, 민담 수집가)은 그의 신비주의적 민속학 이론을 밀고나가 민중서사시의 '저작'이라는 것이 애당초 있을 수 없다고까지 말했다. 민중서사시는 스스로 만들어지는 것이고 그 과정은 마치 식물이 싹트고 성장하는 것과 같다는 것이다. 낭만주의자들은 모두 영웅서사시는 개개의 시인이 직업적 기술을 구사하여 의식적으로 만든 것일 수 없고, 소박한 민중이 무의식적·자연발생적으로 만들어낸 것이라는 데 의견이 일치했다. 그들은 한편으로는 민중문학을 집단의

즉흥적인 창작으로 보며, 다른 한편으로는 서서히 발전해가는 지속적인 유기적 과정이고 따라서 개개 시인의 업적으로 돌릴 수 있는 단속적·의식적 행위와는 양립할 수 없는 것으로 보았다. 즉 민중서사시는 영웅설화가 한 세대에서 다음 세대로 전승됨에 따라 '생장'해나가며, 그것이 문학이라는 테두리 속에 들어감으로써 비로소 그 생장이 멈춰진다는 것이었다. 여기서 말하는 '영웅전설'이라는 것은 서사시가 아직 완전히 민중의 것으로 있는 형식을 가리키며, 서사시인의 작품에서 가장 훌륭한 부분을 제공하는 요소이다. 하지만 역사적 사건이 입에서 입으로 전해졌다는 가정이 성립한다 해도, 문제는 시인이 전승된 자료에 어느 정도 의지하는가 하는 점이 아니라 그들 자료 중에서 설화(saga)라 불러도 좋은 것이 어떤 것이냐 하는 점이다. 시인이 의식적·계획적으로 작용하지 않아도 전통 그 자체가 상당히 길고 통일적인 서사시의 줄거리를 낳을 수 있고, 따라서 민중의 공유재산을 형성하는 이런 줄거리를 빠뜨리지 않고 정연하게 이야기하는 일이 누구에게나 가능하다는 이야기는 완전히 난센스다. 아무리 미숙한 수준이라도 그 자체로 완결, 고정되고 통일적인 줄거리란 이미 설화가 아니라 문학작품이며, 그것을 최초에 이야기한 인간은 바로 그 작자인 것이다.[70] 안드레아스 호이슬러(Andreas Heusler)도 지적하듯이, 영웅 이야기가 반드시 처음에 막연한 형태의 전설로서 작자도 없이 구전되다가 후에야 어떤 직업시인의 첨삭을 거쳐 하나의 문학작품이 되었다고 보는 것은 큰 잘못이다. 영웅전설은 발생 당초부터 하나의 시, 하나의 노래이고 또 그런 형태로 전승되고 변형된다. 서사시는 이것이 나중에 더 장편화한 것으로, 때에 따라 원래의 짧은 작품을 토대로 구성되는 일은 있어도 둘 사이에 근본적인 차이는 없다.[71] 문자로 쓰이지 않은 완전히 자연발생적인 설화는 고립된 단편적 주제들, 일관된 줄거리가 없는 산만한

역사의 일화들, 각 고장마다 있는 짤막한 전설 등을 주워모은 것에 지나지 않는다. 이런 것들은 민중이나 익명의 민중시인이 제공하기도 하는 건축자재에 속하지만, 영웅가요를 영웅가요로 성립시키고 서사시를 서사시로 성립시키는 본질적 요소와는 거의 무관한 것이다.

| 샹송드제스뜨의 발생

프랑스의 문학사가 조제프 베디에(Joseph Bédier)는 프랑스 영웅서사시에 관한 한 이미 말한 것처럼 역사적 사건에서 직접 연결된 설화는 존재하지 않았다고 주장하며, 나아가 영웅가요의 존재까지도 부정하고 10세기 이전에 어떠한 형태로든 서사시의 원형이 존재했다고 추정할 만한 근거는 없다고 말한다. 낭만파 이래의 모든 설화 연구자와 마찬가지로 그에게도 문제는 서사시에 내포된 역사적인 요소가 대체 어디서 나왔느냐는 데에 있다. 그가 강조하듯이 자연발생적으로 형성된 설화가 없었다면 카를대제 시대의 역사적 사건에서 카를대제를 취급한 서사시가 만들어질 때까지 몇백년의 공백을 메워주는 것은 무엇인가? '샹송드제스뜨'(chanson de geste, 무훈시武勳詩) 속에 담긴 역사적 소재는 어디서 온 것일까? 8세기의 인물과 사건이 10세기나 11세기의 시인들에게 어떻게 알려질 수 있었는가? 베디에는 이런 의문을 완전히 푼 학자는 아직 한 사람도 없다고 말한다. 왜냐하면 영웅전설이 그 영웅의 동시대인들 사이에서 이미 형성되기 시작했다는 가설은, 그에 의하면, 무엇 때문에 영웅서사시의 작자들이 이미 몇백년 전에 죽은 역사상의 인물을 자기 작품의 주인공으로 선택할 생각을 했을까 하는 의문을 완전히 독단적인 가설로써 해결해버리기 때문에 하나의 궁여지책에 지나지 않는다는 것이다.[72]

구비전통의 존재는 프랑스의 문학사가 가스똥 빠리(Gaston Paris)도 일찍

이 부정한 바 있지만, 그로서는 역사적 사건과 그 사건을 취급한 서사시 사이의 시간적 거리는 볼프와 라흐만 이론(서사시 성립에 관한 볼프F. Wolf와 라흐만K. Lachmann의 이론. 호메로스의 서사시나 『니벨룽겐의 노래』는 그때까지 전해내려오던 개개의 가요를 후대의 작자가 결합해놓은 것일 뿐이라는 학설)이 말하는 영웅가요로 메울 도리밖에 없었다.[73] 베디에는 삐오 라이나(Pio Rajna)와 마찬가지로[74] 그런 영웅시가 적어도 프랑스어로는 존재하지 않았다고 주장하고, 영웅서사시에 담긴 역사적 요소는 성직자들의 학문적 업적에 힘입은 것이라고 말한다. 그리고 그는 무훈시들이 종교적 순례의 길을 따라 발생했고 수도원 부속교회에 모인 대중 앞에서 그것을 들려준 음유시인들은 말하자면 수도사들의 대변자 역할을 했음을 입증하고자 한다. 즉 수도사들이 자기가 속한 수도원이나 교회의 명성을 퍼뜨리기 위해 거기에 유체(遺體)나 유물이 보존되어 있는 성자 또는 영웅의 이야기를 널리 전파하려고 했으며 그 유력한 수단의 하나로 음유시인의 예술을 동원했으리라는 것이다. 수도원의 연대기에는 이들 역사적 인물에 관한 기록이 있고, 베디에에 의하면 서사시에 담긴 역사적 소재의 출처로 이밖의 것은 생각할 수 없다는 것이다. 따라서 예컨대 『롤랑의 노래』(Chanson de Roland, 1100년대에 성립한 것으로 추정되는 프랑스의 대서사시. 무훈시의 걸작)에서는 카를대제가 수도사들의 손에 의해 에스빠냐의 싼띠아고데꼼뽀스뗄라(Santiago de Compostella) 수도원에 간 첫 순례자로 되어 있는데, 이 작품은 원래는 론세즈바예스(Roncesvalles, 에스빠냐 북부의 지명. 부근의 협곡에서 788년에 카를대제의 후위부대가 패하고 롤랑이 전사했다. 프랑스명은 롱스보Roncevaux)로 향하는 가도 연변에 있는 몇몇 수도원에 전하는 그 고장 전설에서 발생했고 그들 수도원의 역사적 기록을 소재로 만들어졌다는 것이다.[75]

베디에의 이 학설에 대한 반론으로 『롤랑의 노래』에는 성자와 에스빠

『롤랑의 노래』의 한 장면을 묘사한 『프랑스 혹은 쌩드니 연대기』 부분.
1332~50년. 포로를 묶는 롤랑 옆에서 전투가 벌어지고 있다.

냐 도시의 이름이 많이 실려 있지만 성 야고보와 이 성자의 묘가 있는 유명한 순례지 꼼뽀스뗄라의 이름이 보이지 않는다는 점을 지적할 수 있다. 즉 목적지 이름이 씌어 있지 않다면 순례를 위한 선전이 될 수가 없지 않느냐는 것이다. 그러나 이 반론도 반드시 논박의 여지가 없는 것은 아니다. 왜냐하면 지금 우리가 읽는 작품은 이 시의 원형을 그대로 전하는 것이 아니고 많은 사람들에게 가장 사랑받고 널리 전파된 결과로 정본(定本)이 된 것일 터인데, 여기서는 꼼뽀스뗄라의 이름을 들추는 것이 이미 그다지 중요하지 않았을 것이기 때문이다. 그러나 어찌 되었건, 프랑스 영웅서사시에는 음유시인의 가락이 분명하게 느껴지듯이 성직자들에 의해 첨삭이 가해진 흔적도 뚜렷하다. 여기서 우리는 독일과 앵글로색슨 언어권에서 영웅시를 궁정문학의 높이로부터 민중문학 수준으로 끌어내린 모든 힘, 즉 수도원 세계와 미무스의 세계, 하층사회 출신 청중과 시인, 성

직자 들의 이해와 감상적·자극적인 것에 대한 기호 등, 당시 점점 더 전면으로 나오고 있던 이런 힘들이 합세하는 것을 볼 수 있다. 베디에도 순례라는 요소만으로는 만사를 설명하기에 미흡하다는 것을 잘 알고 있다. 따라서 '샹송드제스뜨'를 이해하기 위해서는 수도사들의 사상이나 순례자들의 감정과 더불어 동서 십자군원정, 봉건사회와 기사계급의 이상과 감정도 고려에 넣을 필요가 있음을 강조한다. 순례자와 수도사 들을 빼고 무훈시를 생각할 수 없는 것과 마찬가지로 기사와 시민층, 농민과 특히 음유시인을 떠나서도 이해할 수 없는 것이다.[76]

| 음유시인의 유래

그런데 이 음유시인(minstrel)이란 과연 어떤 사람들이었는가? 그 유래는 무엇이며 지금까지의 이런 부류의 시인과는 어떤 점이 다른가? 음유시인은 중세 초기의 궁정가인과 그리스·로마 이래 미무스의 혼혈이라고 말해진다.[77] 미무스는 고대 이래 계속 번창해왔다. 고대 그리스·로마 문화가 완전히 소멸해버린 시기에도 왕년의 미무스 광대들의 후예는 여전히 제국 영내를 다니면서 그 단순하고 서민적인 즉흥연기로 하층민들을 즐겁게 해주고 있었다.[78] 중세 초기의 게르만 여러 나라에서는 도처에서 그들의 모습이 눈에 띄었다. 하지만 9세기에 이르기까지 궁정시인과 가인들은 그들과 엄격한 거리를 유지했다. 그러다가 카롤링거 왕조 르네상스와 다음 몇세대의 교회중심주의의 결과 이들 궁정시인은 상류사회의 고객을 잃고 하층민 사이에서 미무스와 경쟁하지 않을 수 없게 되었고, 비로소 그 경쟁에서 견디기 위해 스스로 미무스 연기자가 되지 않을 수 없었던 것이다.[79] 그리하여 이제 가인과 희극배우는 둘 다 같은 계층 사람들을 상대로 활동하면서 서로 뒤섞이고 영향을 주고받게 되었으며, 그 결과

얼마 후에는 양자를 전혀 구별할 수 없게 되어버렸다. 이미 미무스 연기자도 궁정가인도 없고, 오직 음유시인만 남은 상황이 온 것이다. 음유시인의 가장 두드러진 특징은 다면성이다. 신분이 높고 고도의 전문기술을 갖춘 영웅가요의 시인 대신에 이제 속된 팔방미인이 등장한다. 이미 그들은 결코 시인이나 가인만이 아니고 악사 겸 춤꾼, 극작가 겸 배우, 광대 겸 곡예사, 마술사 겸 곰재주 놀리는 사람, 한마디로 당대의 만능연예인이자 '메트르 드쁠레지르'(maître de plaisir, 여흥진행 담당자)였다. 전문성이라든가 높은 품위 또는 진지한 위엄 등을 거론하던 시대는 이미 지나갔다. 궁정시인은 아무에게나 만만한 광대로 몰락했고, 이러한 사회적 지위의 저하가 궁정시인에게 끼친 영향은 그 존재를 송두리째 뒤흔들어놓을 만큼 충격적이어서 그들은 끝내 이 충격에서 회복하지 못했다. 이 시기를 경계로 그들은 떠돌이와 창녀, 수도원에서 도망친 수도사들과 추방당한 학생, 돌팔이 사기꾼과 거지 등 낙오자 대열에 들게 되었다. 그들을 '당대의 저널리스트'라고 부른 학자도 있는데,[80] 사실 그들은 모든 장르를 다 취급했다. 무용곡과 풍자시, 옛날이야기와 익살극(mimus), 성자의 전설과 영웅서사시 등 무엇이나 해치웠던 것이다. 서사시는 이런 잡다한 요소와 뒤섞이면서 이제까지 볼 수 없던 새로운 몇가지 특색을 갖게 되었다. 즉 옛날 영웅시에서는 찾아볼 수 없던, 청중에 대한 효과를 노리는 자극적인 성격을 여기저기 드러내게 된 것이다. 음유시인들이 들려주는 곡조는 이미 『힐데브란트의 노래』(Hildebrandslied, 가장 오래된 게르만족의 영웅서사시) 같은 비장하고 침울하며 비극적이고 영웅적인 것이 아니었다. 오히려 서사시를 음송할 때에도 그들은 강렬한 자극, 대단원의 효과, 절체절명의 순간 등을 추구하며 사람들을 즐겁게 하고자 했다.[81] 예전 영웅시와 비교해보면 『롤랑의 노래』에는 이런 자극을 노린 음유시인의 대중적인 취미가 도처에 엿보인다.

일찍이 삐오 라이나는 자기가 프랑스 서사시를 연구하는 동안 '영웅가요'라는 말을 꼭 써야 할 경우는 거의 한번도 없었다고 말한 바 있다. 이에 반해 카를 라흐만의 경우는 '영웅가요'라는 말을 안 쓰고는 서사시에 관해서 본질적인 발언을 한마디도 할 수 없었다고도 말한다. 낭만주의자들은 직업시인의 손으로 된 서사시에는 역사가 지닌 비합리적인 힘이 직접 나타나는 정도가 불충분하기 때문에 서사시를 전설과 가요로 분리했다. 이에 반해 우리 시대는 예술 일반이 그렇듯이 서사시에서도 무엇보다 의식적인 능력과 배경지식 등을 중시하는 경향이 있다. 왜냐하면 현대의 우리는 감정적인 것, 충동적인 것보다도 합리적인 것을 더 많이 이해하기 때문이다. 문학작품은 그 자체의 전설과 그 스스로의 영웅적 역사를 갖고 있다. 즉 그것은 시인에 의해 주어진 형태로만이 아니라 후세에 의해 주어진 형태로도 존속해간다. 문화의 각 시기는 그 자신의 호메로스와 그 자신의 『니벨룽겐의 노래』『롤랑의 노래』를 가지고 있다. 모든 시기는 이들 작품에 자기 식의 해석을 내림으로써 그것을 자기 작품으로 만드는 것이다. 하지만 이 각각의 해석들은 작품에 대한 직선적인 접근이 아니라 작품 주위를 천천히 맴도는 행위에 비유할 수 있다. 다음 시대가 내리는 해석이 언제나 전보다 더 '정확하다'고는 할 수 없는 것이다. 그러나 살아 있는 현재의 정신에서 출발한 모든 진지한 해석의 노력은 작품이 갖는 의미를 심화하고 확장하게 마련이다. 역사적 현실을 기반으로 영웅서사시를 새롭게 해석하는 이론도 모두 적극적인 의의를 띤다. 왜냐하면 중요한 문제는 역사적 진실이나 '과거에 있었던 사실 그대로'가 아니라 대상의 핵심에 닿는 또 하나의 새로운 접근방식을 발견하는 것이기 때문이다. 영웅설화와 영웅시에 관한 낭만파의 해석은 서사시 작자들이 예술가로서는 아무리 창의적이었다 해도 그 소재를 자유자재로 주무를 수는 없

었고, 그들에게 주어지고 전수된 형식에 후대 시인들보다 훨씬 더 엄격하게 매여 있었음을 밝혀냈다. 이어서 라흐만 등의 영웅가요설은 서사시 구성이 누가적으로 이루어졌다는 점을 분명히 함과 동시에, 서사시가 영웅적·귀족적인 송가와 전쟁가요에서 생겨난 사실에 주의를 기울임으로써 서사시의 사회적 성격을 이해하는 길을 열어주었다. 끝으로, 서사시 성립에서 성직자와 음유시인의 역할을 강조하는 학설은 서사시에 내포된 낭만적이라기에는 너무나 비속한 측면과 종교인, 학자의 손을 거친 측면을 아울러 밝혀주었다. 이 모든 해석이 가해진 뒤에야 비로소 영웅서사시를 이른바 '유산문학(遺産文學)'[82] 즉 개인의 창의가 마음껏 발휘되는 '예술문학'과 전통에 엄격하게 묶인 '민속문학' 혹은 '민중문학'의 중간형태로 보는 입장이 성립할 수 있었던 것이다.

06_ 수도원에서의 미술품 생산의 조직화

카를대제의 재위기간이 끝난 뒤로 궁정은 이미 제국의 정신적 중심지가 아니었다. 학문, 미술, 문학 일체의 거점은 이제 수도원이고, 당대의 정신적 소산의 가장 중요한 부분은 수도원 부속 도서관, 서실, 사본 제작소에서 진행되었다. 기독교적 서양미술이 최초의 꽃을 피우게 된 것은 이들 수도원의 노력과 재산 덕분이었다. 특히 수도원의 발전에 따라 문화중심지의 수가 늘어남과 동시에 예술에서도 좀더 다양한 발전이 이루어지기 시작했다. 물론 이들 수도원이 서로 완전히 고립되어 있었다고 생각해서는 안된다. 그들 모두가 로마에 의존하고 있었고 모두가 아일랜드와 앵글로색슨 수도사들의 영향하에 있었으며, 또 시대가 내려오면 종교개혁

적인 성향을 가진 수도회들의 연합조직이 출현했다는 사실 등에 힘입어 수도원 상호 간에는 비록 긴밀하지는 못했지만 어떤 연계가 이루어졌던 것이다.[83] 수도원과 속세의 접점, 순례행위와의 관계에서 수도원의 기능, 순례자·상인·음유시인의 집합지로서 수도원의 역할 등에 관해서는 이미 베디에가 지적한 바 있다. 그런데 이러한 외부와의 관계에도 불구하고 수도원은 본질적으로 자기중심적·자족적 존재로, 유행에 따라 변하던 왕년의 궁정이나 후대 시민사회보다 훨씬 완고하게 자신의 전통에 집착했다.

| 수도원의 육체노동

베네딕트회 계율은 학문적인 일뿐 아니라 육체적인 작업에 대해서도 규정하고 오히려 육체노동을 더 중요시했을 정도였다. 귀족의 영지와 마찬가지로 수도원도 될 수 있는 대로 자급자족 경제체제를 갖추고 필요한 것은 모두 자기 영지 내에서 생산하고자 했다. 수도사들의 활동범위는 밭일과 정원일에 그치지 않고 수공예 분야까지 미쳤다. 물론 가장 심한 육체노동은 처음부터 대부분 수도원에 소속된 자유농민과 비자유농민들이

중세 수도원은 자급자족 체제를 지향했고, 지적 활동만큼이나 육체노동을 중시했다. 이런 인식은 조형예술 작업의 밑거름이 되었다. 교황 그레고리우스 1세의 율법에 따라 작물을 수확하는 시토회 수도사, 12세기.

했고, 후에는 농민 외에도 반승반속(半僧半俗)의 이른바 재속(在俗)수도사의 손으로 이루어졌다. 그러나 수공예작업은 특히 초기에는 주로 수도사들이 수행했던 것으로 보인다. 그리고 수도원이 중세 예술사 및 문화사에 가장 깊은 영향을 끼친 것도 다름 아닌 이 수공예작업의 조직화를 통해서였다. 미술품 제작이 분업조직을 갖고, 정도의 차이는 있더라도 대체로 합리적으로 운영되는 질서정연한 제작소에서 이루어졌다는 사실, 그리고 상류층에서도 이런 일에 종사하는 사람이 나왔다는 사실은 수도원운동의 성과였다. 주지하는 바와 같이 중세 초기의 수도원에서는 귀족계급 출신자가 다수를 차지했다. 거의 전적으로 귀족계급 출신에만 문호를 개방하는 수도원조차 있었다.[84] 그런 까닭에 보통이면 손에 흙을 묻히기는커녕 붓이나 끌도 일평생 손에 쥐어보지 않았을 사람들이 조형예술에 직접 종사하게 되었던 것이다. 중세에도 육체노동을 경멸하는 풍조는 아직 상당히 뿌리 깊게 남아 있었고, 이후에도 상류층이라면 아무 노동도 하지 않는 사람들을 연상하게끔 되어 있었던 것이 사실이다. 그러나 고대와는 달리 무제한의 여가를 특징으로 하는 귀족계급의 존재와 더불어 땀 흘려 일하는 생활에도 적극적인 의미를 부여하게 되었음은 틀림없고, 노동에 대한 이 새로운 관계는 무엇보다도 수도원 생활이 누리는 인기와 관련된 것이었다. 수도원 규율을 일관하는 이 정신은 예컨대 길드 규약 같은 중세 이후의 시민계급적 노동윤리에도 그 흔적이 드러난다. 그러나 수도원 내에서 노동이 부분적으로는 여전히 속죄나 처벌로 간주되었다든가,[85] 성 토마스 아퀴나스(Thomas Aquinas)조차도 '저급한 기예'라는 표현을 쓰고 있다는 사실을 잊어서는 안된다. 따라서 노동이 삶의 존엄성과 직결된다는 생각은 당분간은 요원한 이야기였다.

서양에 조직적인 노동방법을 처음으로 가르쳐준 것은 수도원이었다.

중세 산업의 대부분은 그들이 만들어낸 것이다. 옛 로마시대 산업의 후예들인 수공업자들이 도회지에 아직 다수 남아 있기는 했지만[86] 도시경제가 다시 숨을 돌이킬 때까지는 극히 제한된 규모로 생산을 계속했을 뿐이고 수공업 기술의 발전에 기여한 바는 별로 없었다. 궁정과 대규모 장원에도 전문적인 장인이 없었던 것은 아니지만 그들은 궁정 혹은 집안에 딸린 하인의 위치에 있었으며, 그 노동은 아무래도 합리성보다는 전통을 추종하는 가내수공업 성격에서 벗어날 수 없었다. 따라서 수공업은 수도원에서 비로소 가내경제로부터 독립한 것이다. 시간 관리가 최초로 행해진 것도 여기에서였다. 즉 하루의 시간을 합리적으로 배분하고 이용하며, 시간의 경과를 재어 종을 쳐서 알리는 일 등이 수도원에서 처음 행해졌다.[87] 분업의 원리는 생산의 기초가 되고, 개별 수도원 내부뿐만 아니라 어느 정도까지는 수도원들 상호 간에도 실시되었다.

| 수공예품

수도원 외에는 왕의 직할영토와 일급 귀족의 영지에서만 공예품을 생산했으며 그 경우에도 지극히 간소한 규모였던 모양이다. 그런데 이 공예품 생산이야말로 수도원이 단연 두각을 드러낸 부문이었다. 필사본 복제와 그 삽화 장식은 예로부터 수도원이 가장 자랑삼던 일 중의 하나였다.[88] 대부분의 베네딕트회 수도원이 까시오도루스가 비바리움(Vivarium)에 처음 세운 도서관과 사본 제작소 조직을 모방했다. 뚜르(Tours), 플뢰리(Fleury), 꼬르비(Corbie), 트리어(Trier), 쾰른(Köln), 레겐스부르크(Regensburg), 라이헤나우(Reichenau), 쎄인트올번스(St. Albans), 윈체스터(Winchester) 등지 수도원의 필경사와 화공(畵工)의 명성은 중세 초기에 이미 각지에 퍼져 있었다. 필경실은 베네딕트회 수도원의 경우 커다란 공동작업장이

어느 수도원에서나 필경과 그림 장식은 전문화된 업무였다. 트루아 수도원의 베네딕트회 기도서 가운데 서기에게 구술하는 교황 그레고리우스 1세(왼쪽, 11세기 중반)와 그 하단 교황의 구술을 양피지에 적는 수도사와 밀랍 서자판(書字板)에 펜으로 기록하는 수도사(오른쪽).

었고 다른 수도회, 예컨대 시토회(Ordo Cister Ciensis)나 카르투시오회(Ordo Cartusiensis)의 경우에는 좀더 작은 방이었다. 그러므로 매뉴팩처식 생산과 개인적인 단독생산이 병행되었던 것으로 볼 수 있다. 그리고 어느 수도원에서나 필경과 화공의 일은 내용에 따라 전문화되어 있었다. 즉 미니아뛰르를 그리는 화가 이외에도 숙련된 필경사와 그 조수, 첫글자 장식을 전문으로 하는 사람이 따로 있었다. 또 필경실 소속으로는 수도사 이외에도 고용된 필경사가 있었는데, 이들은 교적을 갖지 않은 채 일부는 자기 집에서, 일부는 수도원에 와서 일하는 사람들이었다. 수도원 미술의 대표격인 필사본 장식 이외에도 수도사들은 건축, 조각, 회화에 종사하고 금세공과 칠보작업에 손을 대며 비단과 유단을 짜고 방직공장, 제본공장, 유리공장과 도기공장 등을 창설하기도 했다. 각 수도원은 개개가 하나의 산업중심지가 되다시피 했다. 꼬르비 수도원이 처음에는 겨우 네개의 주요

공장과 29명의 종업원으로 출발한 데 비해 쌩리끼에(St. Riquier)에서는 9세기에 이미 대장장이, 안장장이, 제본공, 구두장이 등의 작업장이 분야별로 갈라져 여러 거리를 채우게까지 되었다.[89]

농업은 격심한 육체노동을 요하는 일이었기 때문에 수도사들은 재산이 증대함에 따라 지주나 관리인으로 일하고 노동자로 직접 경작에 나서는 일은 점차 적어졌는데, 농업 이외의 생산부문에서도 수도사들은 육체노동의 일부만 행하고 경영관리 면에 중점을 두었다. 필사본을 복사하는 일조차 그들이 직접 종사한 범위는 흔히 생각하는 것보다 좁았음이 확인된 바 있다. 장서량의 증가율로 판단한다면, 필사본의 필경에 주어진 것은 수도사 전체의 노동시간 중 평균 50분의 1 미만이었다.[90] 심한 육체노동을 요하는 부문, 특히 건축의 경우에는 재속수도사와 외부에서 들어온 노동자의 수가 비교적 많았고, 장인적인 공예품 생산의 경우에는 이들이 비교적 적었던 모양이다. 그러나 이들 공예품에 대해서 교회와 궁정에서 부단히 수요가 있었다는 점을 생각하면 수도원으로서는 이 부문에서도 언제든지 외부의 유능한 미술가나 노동자를 고용할 태세를 갖추고 있었을 것이다. 즉 수도사들과 장원에 소속된 부자유 또는 자유 신분의 노동자 외에 원래부터 장인과 예술가 들이 있어서 비록 제한된 범위 안에서지만 일종의 자유노동시장이 형성되어 있었다. 그들은 수도원, 주교관, 영주의 저택 등을 전전하던 떠돌이로, 수도원에서 그들을 계속적으로 고용했다는 사실은 이미 확증된 바 있다. 예컨대 장크트갈렌(St. Gallen) 수도원과 레겐스부르크의 장크트에메람(St. Emmeram) 수도원에서는 성유물함을 만들기 위해 이런 떠돌이 장인을 다수 불러들였다는 기록이 있다. 또 큰 교회를 건축할 경우에는 석공, 목공, 금속공을 원근에서, 특히 이딸리아와 비잔띤에서 불러들이는 일이 보통이었다.[91] 물론 수도원들이 제각

기 외부에 알리지 않고 비전(秘傳)하는 특기를 가지고 있었다는 것이 사실이라면 외부에서 노동자를 그처럼 고용해들이는 일에도 여러가지 곤란이 따랐으리라고 상상할 수 있다. 그와 같은 비법이 전해졌든 안 전해졌든 간에, 수도원 부속공장은 결코 물품 생산만을 유일한 목적으로 한 시설이 아니요 일종의 공학기술연구소를 겸한 경우가 많았다. 예컨대 베네딕트회 수도사 테오필루스(Theophilus)는 11세기 말에 쓴 그의 교본 『제반 기예 교정』(Schedula diversarum artium)에 유리 제조법, 창에 끼우는 유리화 굽는 법, 유화물감 혼합법 등 여러 수도원에서 이루어진 각종 발명을 많이 열거해놓았다.[92]

| 미술학교로서의 수도원

이들 떠돌이 예술가와 장인 들도 대부분은 수도원 부속 제작소 출신이었다. 수도원 부속 제작소는 중세의 '미술학교'를 겸하여 젊은 기술자 양성에 특히 큰 힘을 기울였다.[93] 많은 수도원, 예컨대 풀다(Fulda)와 힐데스하임(Hildesheim)의 수도원에는 처음부터 교육기관을 목적으로 설치된 공예품 제작소가 있어서 수도원과 성당은 물론 세속의 영주와 궁정에도 후진 예술가를 공급했다.[94] 미술가 양성에 특히 공로가 컸던 것은 쏠리냐끄(Solignac) 수도원인데, 창시자 성 엘리기우스(St. Eligius)는 7세기의 가장 유명한 금세공사였다. 교육적인 면에서도 예술을 위해 공헌한 것으로 전해지는 또 한명의 고위성직자 주교 베른바르트(Bernward)는 고매한 후원자로서 건축과 주금술(鑄金術)을 장려했으며, 그 자신이 힐데스하임 대성당의 청동문을 만들었다. 그밖에 이들만큼 높은 자리에 있지는 않았어도 예술가를 겸했던 많은 사람들은 이름만 전해질 뿐 그들이 중세미술에서 이룬 개별적인 역할에 대해서는 알려진 바가 없다. 장크트갈렌의 수도사 투

힐데스하임 주교 베른바르트가 만든 청동
문과 그 세부 「인간의 타락(아담과 이브)」,
1015년경. 이 기념비적인 작품은 유네스코
세계문화유산으로 등재되어 있다.

오틸로(Tuotilo)의 경우에는 그에 관한 이야기가 본격적인 전설로까지 발전된 것이 사실이다. 그러나 이것은 이미 지적된 바와 같이 장크트갈렌 수도원에서 행해진 예술활동 전체를 이 한 사람의 인물을 통해 의인화한 것에 지나지 않으며, 말하자면 그리스의 다이달로스 전설에 해당하는 존재인 것이다.[95]

수도원이 교회 건축 발달에 기여한 바는 대단히 크다. 도시가 성장하고 대성당 부속 건축소가 생기기까지 교회 건축은 거의 성직자의 손에만 맡겨져 있었다. 물론 교회 건축에 종사하던 예술가와 장인 중에 교적을 지닌 사람은 소수에 불과했다고 생각되지만, 여하간 교회 건축의 대다수 또는 그중 가장 중요한 것들의 책임자는 수도사들이었다. 그러나 그것은 건축사라기보다는 건축주로서의 책임이었을 것이다.[96] 더구나 개개 수도원에서 끊임없이 공사가 행해진 것은 아니었으므로, 이 점에서도 특정한 수도원에 속한 수도자가 건축을 자기 전업으로 선택하기는 불가능했다. 그런 일은 특정 수도원에 묶이지 않고 자유로이 각지를 순회하던 속세의 건축사들만이 할 수 있었을 것이다. 더구나 이런 경우에도 예외가 없었던 것은 아니다. 예컨대 수도사 일뒤아르(Hilduard)는 샤르트르(Chartres)의 쌩뻬르(Saint-Père) 수도원교회의 건축장인조합 관리자(maître de l'œuvre)였다고 전해지고, 끌레르보(Clairvaux)의 성 베르나르(St. Bernard)는 자기 교단의 수도사이자 건축사였던 아샤르(Achard)를 때때로 다른 수도원에 파견했다고 하며, 또 쌩뜨(Saintes) 대성당의 건축장인조합 관리자 이장베르(Isembert)는 쌩뜨에서뿐 아니라 라로셸(La Rochelle)과 영국에서도 다리를 만들었다는 기록이 있다.[97] 하지만 이런 경우가 아무리 많았다 해도 거대한 예술품보다는 역시 육체노동이 적게 드는 공예품이 수도원 부속 제작소의 정신에 가장 알맞았다는 사실에는 변함이 없을 것이다.

| 중세미술의 '익명성'

중세 미술사에서 수도원의 역할을 과대평가하는 경향은 낭만주의 시대의 산물로 중세에 관한 낭만주의적 신화의 일부이며, 그 영향은 오늘날까지 남아 역사적 사실의 공정한 판단을 흐리는 일이 많다. 낭만주의자들은 장대한 교회 건축의 발생에 대해서도 영웅서사시의 발생에 대해서와 마찬가지로 그들 나름의 해석을 했던 것이다. 그들은 민중문학이 그렇다고 믿었듯이 교회 건축도 이른바 유기적·식물적 성장의 원칙에 따랐다고 생각하여 건축이 계획적으로 행해졌다든가 통일적인 지도원리에 따라 진행됐다든가 하는 사실은 전혀 인정하려고 하지 않았다. 서사시에 개인 작자가 있었음을 부정한 것과 같은 논법으로 이들 건축 배후에 있는 건축가의 존재를 부정했다. 바꿔 말하면 그들은 예술에서 결정적인 역할을 하는 것은 숙련된 예술가의 계획적인 행위가 아니라 순전히 전통에만 따르며 소박하게 창작하는 장인이라고 보았던 것이다. 예술가가 항상 익명으로 일했다는 것도 중세에 관한 낭만주의자들의 신화에 속한다. 근대적 개인주의에 대해 애매한 태도를 취했던 그들은 무명으로 작품을 만드는 것이야말로 진정한 위대함의 표현이라고 보며, 오로지 신의 영광을 위해서만 작품을 만들고 스스로는 수도실의 어둠 속에 숨어서 개인의 이름은 전혀 표면에 나타내려고 하지 않았던 무명 수도사의 존재를 유독 강조했다. 그런데 공교롭게도 중세 예술가로서 그 이름이 오늘날까지 전해지는 것은 거의 수도사들뿐이며, 더구나 예술활동이 수도사의 손에서 속인의 손으로 넘어오던 바로 그 무렵부터 익명의 작품이 많아지기 시작하는 것이다. 그 이유는 아주 간단하다. 즉 교회미술 작품에 작자의 이름을 적을 것인가 여부를 결정하는 것은 수도사들 자신이었던 만큼 그들이 자기와 같은 신분의 사람들, 즉 수도사에게 우선권을 준 것은 당연한 일이었다.

그리고 그런 예술가의 이름을 기록하곤 했던 연대기의 작자들도 —— 그들 모두가 예외 없이 수도사였으며 —— 자기와 같은 교단에 속하는 작자에 한해서나 그 이름을 올렸다. 고대 고전주의 시대나 르네상스와는 대조적으로 중세예술의 비개인적 성격이라든가 중세 예술가의 존재가 표면에 별로 드러나지 않았다는 점은 의문의 여지가 없는 사실이다. 비록 예술가의 이름이 거론되고 그가 자기 작품으로 개인적 명예를 얻고자 한 경우에도 개인적 특색이라는 관념은 그 자신이나 그 시대 사람들에게는 생소한 것이었기 때문이다. 그렇다 하더라도 중세예술이 원칙적으로 익명예술이었다는 것은 낭만파의 과장에 지나지 않는다. 미니아튀르 영역에서는 서명이 든 작품의 예가 무수하게 있고, 더욱이 그것은 어느 시기의 작품에나 다 해당하는 이야기인 것이다.[98] 또 건축물의 경우에도 중세 건축 가운데는 파괴된 것도 많고 기록이 없어진 것이 많음에도 불구하고 판명된 예술가의 이름이 실로 25,000개에 달한다.[99] 다만 이와 관련해서, 아무개가 '만들었다'(fecit)고 새겨진 경우에도 그것은 중세적 표현방법에 따라 실제 일에 종사한 건축사가 아니라 건축주 내지 주문자인 경우가 매우 많다는 점, 또 이렇게 이름이 남은 주교, 수도원장, 기타 고위성직자들도 대개는 건축사나 건축감독이 아니고 말하자면 '건축위원회 위원장'에 불과했다는 점을 잊어서는 안됨은 물론이다.[100]

그런데 교회 건축에서 성직자들이 어떤 역할을 했든 간에, 또 건축에서 속인들과 일을 어떻게 분담했든 간에 일의 분담 가능성에는 한도가 있게 마련이었다. 건축계획 전체에 관해서는 본당의 담당기구나 수도원의 건축위원회가 하나의 집단으로서 결정권을 행사했을 것이고, 건축 또는 미술품 제작실무도 어떤 집단의 공통의견에 따라 해결되었는지도 모른다. 그러나 건축과정의 개별 단계는 역시 뚜렷한 목표를 의식하며 일하

는 소수의 건축가에 의해서만 집행될 수 있었다. 중세의 교회당 같은 복잡한 건축물이 민요처럼 간단하게 발생했다고는 도저히 생각할 수 없는 것이다. 물론 민요도 비록 익명이라 할지라도 결국에는 한 개인의 작품임에 틀림없지만, 건축물과는 달리 무계획적으로 발생하여 결정체처럼 이 것저것이 덧붙어 커가는 것이다. 예술작품을 다수의 공동작품으로 보는 사고방식 자체가 낭만주의적이고 학문적으로 근거가 없다는 주장은 성립하지 않는다. 비록 어떤 예술가가 혼자서 만들어낸 작품이라 하더라도 때로는 서로 전혀 무관하게 작용하는 여러 정신적 영역에서의 기여가 있고서야 가능한 것이며, 그런 다양한 업적의 통합이 순전히 외면적이고 사후적인 것에 지나지 않는 경우도 많은 것이다. 그러나 어떤 예술작품을 두고 그 작품의 어느 부분이든 모두 집단창작에 의한 불가분의 유기체를 이루고 있으며 그 작품이 (비록 가변적이기는 할지라도) 어떤 통일적이고 의식적인 계획이 전혀 없이도 성립할 수 있었다는 식의 사고방식이야말로 낭만적이고 지극히 순진한 것이다.

07 _ 봉건제도와 로마네스끄 양식

| 귀족계급과 수도사집단

로마네스끄 예술은 수도원의 예술인 동시에 귀족계급의 예술이기도 했다. 이 사실이야말로 수도사집단과 귀족계급 사이의 정신적 연대관계를 가장 명료하게 드러내는 점이었을 것이다. 고대 로마의 고위 제관(祭官)의 경우와 마찬가지로 중세 교회의 요직도 귀족계급 출신자에게만 개방되어 있었다.[101] 그런데 수도원장과 주교 들이 봉건제도와 그처럼 밀

접한 관계를 맺고 있었던 것은 그들이 귀족계급 출신이어서라기보다는 오히려 그들의 경제적·정치적 이해관계 때문이었다. 즉 그들의 부와 권력은 세속 귀족계급의 특권이 뿌리박고 있던 바로 그 사회질서에서 비롯한 것이었다. 이들 두 특권층 사이에는 비록 언제나 표면화되지는 않았지만 여하간 언제나 든든한 동맹관계가 있었다. 막대한 재산과 다수의 부하를 거느린 수도원장들을 포함한 수도회들은 또한 막강한 교황들을 배출했고 황제나 왕에 대한 가장 강력한 조언자인 동시에 가장 위험한 경쟁자이기도 했던 만큼, 일반 민중에게는 세속의 권력자나 마찬가지로 아득하게 높은 존재였다. 그들의 귀족적인 태도에 변화가 보이기 시작한 것은 끌뤼니(Cluny) 수도원에서 발단한 금욕적인 개혁운동 이후의 일이며, 민주적인 세계관으로의 전환을 말할 수 있는 것은 13세기에 금욕주의적 쇄신운동이 일어난 다음부터다. 광대한 소유지를 갖고 사방이 내려다보이는 산비탈에 마치 요새처럼 거대한 벽을 세운 수도원은 왕과 제후의 성과 저택만큼이나 일반 민중으로서는 감히 가까이 갈 수 없는 특권층의 주거였다. 따라서 이들 수도원에서 만들어진 미술품이 세속 귀족계급의 정신과 일치한 것은 너무나 당연한 일이다.

┃ 봉건제도의 발달

프랑크 왕국의 군인귀족과 관료귀족에서 출발하여 이미 9세기 말에는 완전히 봉건화되어 있던 귀족계급은 이 무렵에는 사회의 최첨단에 서 있었고 정치적으로도 실권을 장악하고 있었다. 예전에 공로를 세워 귀족이 된 그들은 이제 좀더 강력하고 반항적이며 자부심 강한 세습귀족으로 대두했다. 그들은 자신들이 한때 어떤 특정 직업군에 속했다는 사실을 거의 또는 완전히 잊어버리고 이제 자기들이 누리는 특권이 태곳적부터 내려

오는 것이라고 생각하게 된 것이다. 왕과 이들 귀족의 관계는 역사가 진전함에 따라 완전히 역전되었다. 즉 원래는 왕위가 세습적이고 왕은 그때그때 조언자나 관리를 자기 마음대로 선택할 수 있었는데, 이제는 귀족의 특권이 세습되고 왕은 오히려 선출되는 입장이 된 것이다.[102] 중세 초기 게르만계와 라틴계 여러 나라가 직면한 갖가지 어려운 문제는 부분적으로는 이미 고대 말기에도 나타나기 시작했던 것으로, 당시 사람들도 콜로나투스 제도라든가 물납세(物納稅) 도입, 국가 세입에 대한 지주책임제 등 이미 봉건적 색채를 띤 여러 제도로 그에 대처하려 했다. 행정기구와 군대를 유지할 재원의 부족, 이민족의 침략 위험과 이에 맞서 광대한 영토를 방위하는 어려움 같은 문제들은 이미 로마시대 말기부터 있었는데, 거기다 중세에 이르러서는 훈련된 관리의 부족, 이민족 침략 위험의 증대와 장기화, 그리고 주로 아랍인에 대항하기 위해 장갑기병대를 도입할 필요성 등으로 인해 새로운 난제가 추가되었다. 특히 이 신식 전력장비에는 막대한 비용이 소요되고 게다가 상당히 장기간의 훈련이 필요했으므로 국가에는 견딜 수 없을 만큼 큰 재정적 부담을 의미했다. 봉건제도는 9세기의 국가가 이런 난제들, 특히 중장비의 기병대를 창설하는 문제를 해결하기 위해 고안해낸 제도였던 것이다. 왕은 별다른 수단이 없던 나머지 그들에게 토지와 면세특권과 영주의 권한, 예컨대 징세권과 재판권 등을 주고 그 대신 군사적 임무를 제공받았다. 그리고 이런 특권들이 봉건제도라는 새 제도의 근간을 이루게 된 것이다. 왕의 직할영토 일부를 그때그때 공적에 대한 보상으로 떼어주는 베네피키움(beneficium, 은대지恩貸地)이나 그 영토의 수익권을 관리와 군인의 근속에 대한 봉급으로 주는 것은 이미 메로빙거 왕조 시대에도 있었다. 새로운 것은 이렇게 주어진 토지가 봉토(封土)의 성격을 띠고 토지를 받은 사람이 토지를 준 사람에 대

해 가신(家臣, 從士)의 관계에 서게 되었다는 점이다. 말을 바꾸면 이제까지의 단순한 종속관계 대신에 이제는 계약에 의한 의리관계, 상호봉사와 상호책임의 관계, 쌍방이 서로 의리와 개인적 충성을 맹세하는 관계가 봉건제도와 더불어 등장한 것이다. 최초에는 다만 토지에 대한 기한부 수익권에 지나지 않던 봉토가 9세기를 지나는 동안에 세습적인 것이 되었다.

영주로서 세습적인 권한을 갖는 대신 군주에 대한 봉사의무를 짊어지는 봉건적 기병대의 창설은 서양역사에서 가장 혁명적인 군사적 혁신 가운데 하나이다. 이런 변혁으로 인해 그때까지는 중앙권력의 한 기관에 지나지 않던 요소가 일약 국가조직 속에서 거의 무제한의 권력을 갖게 되고 중세의 절대왕제는 이로써 종말을 맞게 된다. 이제 왕은 그의 개인 토지의 소유자로서의 권력을 가질 뿐이고, 그가 제후의 한 사람으로서 그 땅을 다스리는 경우에도 똑같이 누리는 것 이상의 권위를 갖지 못했다. 이때부터 한동안은 오늘날 우리가 말하는 의미의 국가란 더이상 존재하지 않았다. 통일된 행정기구도 없고 국민으로서의 연대감도 없었으며 신하들을 묶어주는 여하한 일반적·공식적·법률적 근거도 없었다.[103] 봉건시대의 국가는 말하자면 추상적인 한 점을 정점으로 가진 피라미드형 복합사회였다. 왕은 전쟁의 주관자이긴 하지만 통치자는 아니었다. 실질적인 통치자는 대지주들이었다. 더구나 그들은 관리나 용병, 총신(寵臣)이나 벼락감투를 쓴 사람, 영지를 받았거나 녹(祿)을 먹는 사람으로서가 아니라 독립된 영주의 자격으로 지배권을 행사했다. 그들의 특권은 법의 근원으로서 군주가 부여한 공식적인 권위에 근거한 것이 아니라 그들이 사실상 장악하고 있던 직접적이고 개인적인 권력에 의거한 것이었다. 즉 이제 등장한 지배계급은 통치에 따르는 모든 특권, 행정기구 전체, 군대의 모든 중요한 지위, 교회 위계질서에서 높은 자리 전부를 자기 것으로 삼

고, 그리하여 국가 내부에서 일찍이 어떠한 사회계급도 가져보지 못한 막강한 지위를 획득했다. 중세 초기 왕권의 쇠퇴로 봉건영주들이 누리게 된 개인적 자유는 황금시대의 그리스 귀족들조차 맛보지 못한 정도의 것이었다. 따라서 이들 귀족이 지배하던 몇세기 동안을 유럽사에서 가장 철저한 귀족주의 시대라고 부른 학자가 있는 것도 당연한 일이다.[104] 비교적 소수로 구성된 단 하나의 사회계층의 세계관, 사회이상과 경제이념에 문화의 모든 형태가 이만큼 결정적으로 좌우되던 시대는 서양역사에서 두 번 다시 찾아볼 수 없는 것이다.

'폐쇄적 가정경제'

봉건제도는 화폐경제나 교역 없이 토지소유가 유일한 수입원이자 재산형태였던 중세 초기에는 나라의 통치와 방위에 따르는 여러가지 문제의 가장 편리한 해결책이었다. 이미 고대 로마 말기에 시작된 문화의 농촌화 현상은 이제 여기서 완성되기에 이른다. 경제는 전적으로 농업화하며 생활은 완전히 시골생활이 되었다. 도시는 매력을 잃고 무의미한 존재가 되어, 인구의 압도적 다수를 차지하는 사람들의 생활은 여기저기 고립해 흩어져 있는 작은 촌락에 국한되기에 이른다. 도시를 중심으로 한 사교생활, 상업, 교역에는 종지부가 찍히고 생활은 이전보다 간결, 소박해지고 지역 중심으로 영위되었다. 일체의 경제·사회생활의 중심은 이제 귀족의 장원(莊園, manor)이었다. 사람들은 더 광대한 생활권에서 움직이고 더 포괄적인 범주로 생각하는 것을 잊어버렸다. 화폐도 교통수단도 없고 도시와 시장도 거의 없어진 만큼 사람들은 되도록 외부 세계에 의존하지 않아야 했고, 외부에서 물건을 사고파는 것도 모두 단념해야만 했다. 그 결과 자기에게 필요한 것 이상을 생산하게끔 하는 아무런 자극이 없는

경제가 전적으로 농업화된 중세 초기 귀족의 성과 영지로 구성된 장원의 모습을
보여주는 랭부르 형제의 『베리 공작의 호화로운 기도서』 중 3월, 1416년경.

상황이 조성되었다. 잘 알려진 바와 같이 독일의 경제학자 카를 뷔허(Karl Bücher)는 이 제도를 '폐쇄적 가정경제'(geschlossene Hauswirtschaft)라 부르고 화폐도 교역도 없는 완전한 자급자족체제를 그 특징으로 보았다.[105] 이런 극단적 주장이 반드시 역사적 사실과 합치하지 않음은 우리가 아는 대로다. 중세에 완전히 자급자족적인 순수한 가정경제가 행해졌다는 추정은 근거 없는 것임이 판명된 바 있다.[106] 따라서 이런 경우에 '교환행위가 없는 자연경제'라기보다는 차라리 '시장을 갖지 않은 경제'라고 수정하는 것이 타당하다.[107] 그러나 뷔허가 열거한 중세적 가정경제의 특색은 사실을 과장한 것이긴 하지만 결코 전부 꾸며낸 것은 아니다. 왜냐하면 봉건시대에 자급자족 경향이 존재했다는 것은 아무도 부인하지 못하는 사실이기 때문이다. 비록 많은 예외가 있고 교역이 완전히 사라진 일은 없다 하더라도, 물품은 그것을 생산한 경제단위 내부에서 소비되는 것이 원칙이었다. 이미 맑스(Karl Marx)도 말하고 있듯이 중세 초기의 자급생산 형태를 후대의 상품생산과 구별하는 것은 어떻든 의미있는 일이며, '폐쇄적 가정경제' 개념은 그것이 현실 자체가 아니고 일종의 이상형이라고 생각할 경우, 봉건경제의 특징을 밝히기 위해 빼놓을 수 없는 것이기조차 하다.

전통주의적 사고방식

중세 초기 경제의 가장 뚜렷한 특징인 동시에 이 경제가 당시의 정신문화에 가장 깊이 영향을 끼친 측면은 자급에 필요한 한도를 넘어서 생산하려는 의욕이 전혀 결여되어 있었다는 사실, 따라서 기술적인 발명이나 생산체제의 개혁을 전혀 외면한 채 전통적인 생산방법과 생산속도가 언제까지나 온존되었다는 사실임에 틀림없다. 좀바르트(W. Sombart)도 말했

듯이[108] 당시의 경제는 자기에게 필요한 만큼만 생산하는 순수한 '지출 경제'(Ausgabewirtschaft)이고 따라서 경제성이라든가 이윤이라는 개념, 계산 과 투기에 대한 감각, 또는 주어진 자원을 목적에 맞게 합리적으로 사용 한다는 관념 따위는 전혀 눈에 띄지 않는다. 경제가 이처럼 전통주의적· 비합리주의적인 데 상응하여 사회형태도 정체되어서 계층 간의 장벽은 견고했다. 사회를 구성하는 여러 신분의 구별은 단순히 의미가 있는 정도 가 아니라 신의 뜻에 의한 것으로 생각되었다. 어떤 신분의 사람이 다른 신분으로 올라갈 가능성은 없는 것이나 매한가지였다. 신분질서의 장벽 을 무시하려는 일체의 시도는 신의 섭리에 대한 반항으로 간주되었다. 시 장이 없고 초과생산에 대한 보상과 이윤의 가망이 전혀 없는 경제체제에 서 상업적 경쟁원리가 대두할 여지가 없는 것과 마찬가지로, 이렇게 고정 된 신분사회에서는 정신적 경쟁이라는 관념이나 독자적인 자기 것을 만 들어내어 남에게 내세우려는 욕망 같은 것이 발생할 여지도 없었다. 이 런 소극적인 경제원리와 정체적인 사회구조에 호응하여 당시의 학문, 미 술, 문학에서도 일단 인정된 가치를 견지하는 엄격하고 고루한 보수주의 가 지배하고 있었다. 경제와 사회를 전통에 묶어놓는 것과 동일한 경직된 태도가 학문과 과학에서 새로운 사고의 발전을 지체시키고 예술에서 새 로운 체험양식을 지연시키며 로마네스끄 예술 역사에서 거의 200년 동안 어떤 중대한 양식상의 변화도 일어나지 않게 한, 거의 둔중할 만큼 안정 된 면모를 가져왔던 것이다. 그리고 경제 영역에서의 합리주의 정신, 정 밀한 생산방법에 대한 이해, 타산적인 투기능력이 전혀 없고 실생활에서 정확한 숫자와 시간, 가치 일반의 수량화에 대한 감각이 결여되었던 것과 마찬가지로 이 시대는 상품·화폐·이윤 등의 개념을 기초로 한 사고범주 를 애초부터 갖고 있지 않았다. 경제가 자본주의 이전, 합리주의 이전의

정신으로 일관한 것에 상응하여 시대의 정신상황 전반도 개인주의 이전의 양상을 띠었으니, 이런 사실은 개인주의가 원래부터 경쟁의 원리를 포함하는 것임을 생각할 때 한층 이해하기 쉽다.

중세 초기에는 진보 개념은 듣도 보도 못한 것이며 새로운 것을 새롭다는 이유만으로 중요시한다는 생각은 전혀 무의미한 것이었다. 오히려 오래된 것, 옛날부터 전해진 것을 충실하게 지켜나가려는 것이 그들의 태도였다. 그리고 그들은 근대과학의 진보 개념이 없었을 뿐만 아니라,[109] 권위에 의해 보증된 기존의 진리를 해석하는 데에도 해석의 독창성보다는 진리 그 자체를 확인하고 확증하는 편을 훨씬 중요시했다. 일단 확립되어 있는 것을 온갖 희생을 치르면서 새로이 발견해낸다거나 이미 형태가 정해진 것을 변형하고 진리에 새로운 해석을 붙여보려고 하는 것 등은 그들에게는 전혀 무의미한 일이었다. 최고의 가치는 흔들릴 수 없는 것으로서 이미 적절한 형식에 담겨 있는데, 이를 덮어놓고 변형하려는 것은 교만 이외의 아무것도 아니었다. 가치를 소유하는 것이 그들의 목적이었고 정신 자체의 생산성이란 관심 밖이었던 것이다. 그것은 안정되고 흔들림을 모르는 시대요 믿음이 굳센 시대며, 자기들의 진리 개념과 도덕률의 타당성을 꿈에도 의심치 않고 정신의 모순이나 양심의 갈등을 모르며 새로운 것에 대한 충동과 옛것에 대한 권태를 조금도 느끼지 않는 시대였다. 그런 사고방식과 감정은 전혀 길러지지도 않았던 것이다.

정신에 관한 갖가지 문제에서 지배계급의 절대권력을 누리며 그들의 대변자로 행동했던 중세 초기의 교회는, 이 세계는 신의 섭리에 따른 질서를 가지고 있다는 사고방식의 일환으로 기성 질서의 지배를 보장하는 명령과 교리의 절대적 타당성에 대한 일체의 의혹을 그 싹부터 제거해버렸다. 존재의 모든 영역을 신앙과 구원의 진리에 대한 직접적인 관계에

비추어 파악하고자 했던 당대의 문화는 실제로는 사회의 모든 정신생활, 모든 학문·예술활동, 모든 사고와 의욕을 교회의 권위에 의존했다. 당시의 형이상학적·종교적 세계관은 모든 지상적인 것, 인간적인 것을 피안적·신적인 것과의 관계에 놓고 보며, 만물을 어떤 피안적 의미와 신적 의도의 표현으로 해석했으며, 교회는 이를 무엇보다 성직자들에 의해 실현되던 당시의 신정체제(神政體制)에 절대적 타당성을 부여하기 위한 도구로 이용했다. 신앙이 지식에 우선한다는 원칙에서 교회는 스스로 문화의 방향과 한계를 지정할 절대적 권리가 있다는 결론을 이끌어냈다. 중세 초기의 세계관처럼 동질적이고 일관된 세계관이 형성되고 주장될 수 있었던 것은 이 시대의 문화가 이와 같은 '권위와 강제에 의한 문화'였기 때문이며,[110] 영혼의 구제사업을 독점한 교회가 수시로 행사할 수 있었던 처벌의 압력 아래서만 가능했다. 교회의 조력에 힘입은 봉건제도가 당시 사람들의 사고와 의도에 가한 엄중한 제한은 당시 형이상학 체계의 절대주의적인 성격을 설명해준다. 사회생활에서 기성 사회질서가 온갖 자유에 대해서 그랬던 것처럼 당시의 형이상학은 철학 영역에서 모든 특수한 것, 개인적인 것을 가차없이 배제했으며, 지적·정신적 영역에서도 당시 사회의 지배형태에 나타난 것과 똑같은 권위 및 위계질서의 원리를 관철했던 것이다.

| 로마네스끄 교회 건축

하지만 교회의 절대주의적 문화정책이 완전히 실현된 것은 10세기 말 이후, 즉 끌뤼니 수도원에서 일어난 개혁운동으로 새로운 정신주의적 경향과 지적 경직성이 대두한 이후부터였다. 이제 수도사들은 그들의 전체주의적 목적을 추구하면서 괴로운 세상을 피해 죽음을 동경하는 묵시록

적인 분위기를 조성하고, 사람들을 만성적인 종교적 흥분상태에 가두어 두며, 세계의 종말과 최후의 심판에 관해 설교하고, 순례와 십자군을 조직하며 황제나 왕을 파문하기도 했다. 교회는 이와 같은 권위주의적·전투적 정신 아래 중세문화의 건설이라는 대사업을 완성하는데, 중세문화가 이렇게 독자적이고 통일적인 존재로 등장한 것은 1000년대 무렵에 들어서서였다.[111] 로마네스끄 양식의 거대한 교회가 건립되기 시작한 것도 이때부터인데, 이것은 좁은 의미에서 중세미술 최초의 중요 작품이다. 11세기는 스꼴라철학 및 종교적 색채를 띤 프랑스 영웅시의 전성시대인 동시에 교회 건축의 일대 번영기이기도 했다. 이러한 문화적 융성, 그중에서도 건축의 획기적인 발전은 이 시기에 교회 재산이 엄청나게 증가했다는 사실을 빼놓고는 생각할 수 없다. 교단개혁의 시대는 동시에 수도원을 위한 막대한 기부와 헌납의 시대이기도 했다.[112] 교단의 재산만 증가한 것이 아니라 주교구의 재산도 크게 늘어났는데, 이런 경향은 왕들이 반항적인 신하를 억압하기 위해 주교들을 자기편으로 삼고자 했던 독일에서 특히 두드러졌다. 왕들의 이런 재정 원조에 힘입어 이제 거대한 수도원교회와 나란히 거대한 주교좌 성당(cathedral)이 출현하기 시작했다. 널리 알려진 바와 같이 당시의 왕들은 일정한 주거지를 갖지 않은 채 신하들을 대동하고 다니며 주교좌나 수도원에 머물곤 하는 생활을 했다.[113] 수도와 거처를 갖지 않았던 만큼 직접 자신의 건물을 건립할 일이 없었고, 다만 주교들의 계획을 원조함으로써 자신의 건축의욕을 충족했다. 따라서 당시 독일 국내에서 세워진 거대한 주교좌 교회들이 '황제의 교회'로 인정되고 그렇게 불린 것도 충분히 근거가 있는 일이었다.

이들 로마네스끄 양식의 교회는 건축주의 의향이 의향이었던 만큼 절대권력과 무진장한 재산의 표현으로 사람을 위압하는 장대한 건축물들

1000년대 무렵 반항적인 신하를 통제하기 위해 주교를 제편으로 끌어들이면서 왕실의 재정 원조에 힘입은 거대한 성당들이 나타난다. 12세기 초에 지어진 로마네스끄와 고딕 양식의 벨기에 뚜르네 노트르담 성당.

이다. 사람들은 이런 교회를 '신의 성채'라 불렀는데, 실상 그것은 당시의 성채나 궁전과 마찬가지로 견고하고 웅장했으며 그것들이 위치한 고을이나 촌의 규모에 비해 지나치게 컸다. 그러나 이들 교회는 신도들을 위해서가 아니라 신의 영광을 위해 세워진 것이며, 고대 오리엔트의 신전 이후 그 어느 건축물보다도 더 철저히 막강한 권위와 권세를 상징하기 위한 것이었다. 물론 꼰스딴띠노뽈리스의 성 쏘피아(Hagia Sophia) 성당이 규모로 보아 더 장대하지만 그것은 세계적 대도시 꼰스딴띠노뽈리스의 대사원이었던 만큼 건축의 거대함이 어느정도는 실용적인 의미를 가졌다. 이와 달리 로마네스끄 교회가 세워진 장소는 기껏해야 조용하고 자그마한 소도시에 지나지 않았다. 앞서도 말한 바와 같이 당시의 서구에는 이미 대도시라고 부를 만한 것은 하나도 없었던 것이다.

로마네스끄 건축의 규모뿐 아니라 그 중후하고 넓고 육중한 형식까지

도 건축주들의 막대한 권력과 결부해서 생각하며 그들의 절대적 지배와 공고한 계급의식의 표현으로 보려는 경향은 자연스러운 것인지도 모른다. 그러나 그런 주장은 아무것도 설명하지 못하고 오히려 매사를 혼란스럽게 할 것이다. 로마네스끄 미술의 엄숙함이라든가 묵직하고 큼직한 맛, 답답하리만큼 평온하고 진지한 점 등을 이해하기 위해서는 아무래도 이를 로마네스끄 미술의 '아케이즘'적 요소, 즉 단순하고 양식화된 기하학 형식으로 되돌아가려는 경향과 결부해 생각지 않을 수 없다. 이런 현상은 당시의 일반적인 권위주의 풍조보다는 훨씬 구체적이고 이해하기 쉬운 갖가지 사정과 관련되어 있다. 로마네스끄 양식 시대의 미술은 비잔띤이나 카롤링거 왕조 시대의 미술에 비하면 훨씬 단순하고 동질적이며 덜 절충주의적이고 분화의 정도가 낮은데, 그 이유의 하나는 그것이 이미 궁정예술이 아니었다는 것이고, 다른 하나는 카를대제 이후 특히 아랍인이 지중해 지역으로 침입하고 동서교역이 두절된 결과 서방의 여러 도시가 더욱더 쇠퇴하지 않을 수 없었다는 것이다. 다른 말로 바꾸면 이제 예술품 생산은 세련되고 변화 많은 궁정 취미나 도시의 유동적인 지적 분위기 그 어느 것에도 좌우되지 않았다. 이 시대의 예술은 바로 그전 시대의 예술에 비해서도 여러모로 더 거칠고 원시적이었다. 그러나 다른 한편 비잔띤, 특히 카롤링거 왕조 시대의 미술과 비교해볼 때 설익거나 이질적인 것이 섞인 정도는 훨씬 덜했다. 그것은 이미 수동적으로 교양을 추구하는 시대의 예술품이 아니고 종교적 혁신 시대의 예술이었던 것이다.

우리는 여기서 다시금 영적인 것과 세속적인 것이 거의 구별할 수 없게 융합된 종교예술을 대하게 된다. 이들 작품을 보는 당대 사람들은 거기에 나타난 교회의 목적과 세속의 목적의 차이를 항상 의식하지는 못했던 것이다. 그들은 그런 격차를 우리보다 훨씬 덜 분명하게 경험했는데, 물론

그렇다고 낭만파 사람들이 꿈꾼 것 같은 예술, 인생, 종교의 완전한 일체라는 것은 비교적 후대에 속하는 이 시대에는 이미 있을 수 없었다. 왜냐하면 비록 기독교적 중세의 종교적 감정이 고대 그리스·로마의 그것보다 훨씬 더 깊고 소박했지만, 종교생활과 사회생활 사이의 관련은 고대에 더 긴밀했기 때문이다. 적어도 국가, 부족, 가족 등이 단순한 사회적 집단이 아니고 종교적 집단이자 종교적 현실이기도 했다는 점에서 고대 그리스·로마는 선사시대에 더 가까웠다. 이에 반해 중세의 기독교도들은 이미 자연적인 사회형태와 초자연적인 종교관계를 구별하고 있었다.[114] '신의 도시'(civitas dei)라는 이념으로 이 양자를 결합하고자 했던 시도도 정치적 집단이나 혈연관계가 민중의 의식 속에 종교적인 것으로 비칠 만큼 철저한 것은 못 되었던 것이다.

따라서 로마네스끄 예술의 종교적 성격도 중세 사람들의 생활이 속속들이 종교화되어 있었던 데서 생겨난 것은 아니다. 그런 상황은 실제로 존재하지도 않았던 것이다. 로마네스끄 예술의 종교적 성격은 궁정사회, 도시 당국, 국가의 중앙권력 등이 붕괴한 결과 실질적으로 교회가 예술품의 유일한 고객이 되었다는 사정의 결과일 뿐이다. 그리하여 정신문화가 완전히 교회화된 나머지, 예술품은 이미 미적 감상의 대상이 아니고 '예배, 제물, 헌납의 연장'으로 간주되었다.[115] 이 점에서는 고대 그리스·로마보다도 중세가 선사시대에 가까웠다. 그러나 이것은 로마네스끄 시대의 미술양식이 고대와 중세 초기의 그것보다 대중이 이해하기 쉬웠다는 뜻은 아니다. 카롤링거 왕조 시대의 미술이 교양있는 궁정사회의 취미에 좌우된 까닭에 민중과는 멀었듯이, 로마네스끄 시대의 미술은 엘리트 성직자들의 정신적 소유물이었다. 이들 엘리트는 예술을 애호한 카를대제 시대의 궁정사회보다는 범위가 넓었지만 성직자 전체를 포함하는 것

은 아니었다. 따라서 교회의 선전수단의 하나였던 중세미술의 사명은 대중을 어떤 막연하게 종교적이고 엄숙한 기분에 끌어들이는 것 이상일 수 없었다. 종교적 묘사에 포함된 흔히 난해한 상징적 의미나 세련된 예술형식을 일반 신도들은 이해할 수도 평가할 수도 없었다. 로마네스끄 예술의 형식이 초기 기독교 예술의 형식보다 간결하고 단순했던 것은 결코 그것이 더 민중적이고 순진해서가 아니다. 형식이 간소화된 것은 대중의 취미와 이해력에 맞게 타협했기 때문이 아니라 자신의 교양보다 권위를 내세우는 지배계급의 예술관에 영합했기 때문이었다.

| 로마네스끄의 형식주의

고대 초기의 기하학적 양식에서 고대 말기의 자연주의로, 초기 기독교 시대의 추상화 경향에서 카롤링거 왕조 시대의 절충주의로, 예술양식의 이러한 리드미컬한 변화는 로마네스끄 시대에 이르러 또다시 비자연주의적인 유형화와 형식주의의 국면에 접어들었다. 본질적으로 비개인주의적이던 봉건제하의 문화는 예술에서도 일반적인 것, 동질적인 것을 추구하고 인간의 얼굴과 옷 등에서부터 이야기가 듬뿍 담긴 손짓, 야자수가지 같은 작은 나무, 납으로 빚은 듯이 빳빳한 산 등에 이르기까지 모든 것을 유형화된 모양으로 나타내고자 했다. 로마네스끄 예술의 이와 같은 유형화 경향과 기념비적 성격이 가장 두드러지게 나타나는 것은 정육면체적 형태의 강조와 조각이 건축에 대해 종속적인 성격을 띠게 되었다는 점이다. 로마네스끄 교회의 조각은 기둥이나 원주 역할을 하거나 벽 또는 현관 구조의 일부분을 이루고 있다. 건축 자체의 윤곽이 조각적인 묘사를 좌우하는 것이다. 동물과 잎새 장식뿐 아니라 인물까지도 교회라는 큰 미술품 속에서 장식 기능을 하고 있으며, 그것을 교회의 어느 곳에 두느냐

로마네스끄 교회에서 조각은 교회라는 큰 미술품의 장식적 기능을 담당한다. 프랑스 남서부 무아사끄 쌩뻬에르 수도원 남쪽 현관의 기둥 장식 「선지자 예레미야」, 1115~30년경.

에 따라 자유자재로 구부리거나 꼬기도 하고 늘리거나 줄이기도 했다. 교회 건축에서는 개개 부분의 기능적 역할이 너무나 뚜렷하기 때문에 자유미술과 응용미술, 또는 조소작품과 공예작품의 구별이 항상 애매모호한 상태에 있다.[116] 여기서도 우리는 자칫하면 이 모든 것이 당시의 권위주의적인 지배형태가 미술 영역에 나타난 것이라 생각하기 쉽다. 즉, 이 경우에도 로마네스끄 건축에서 각 부분이 서로 기능적으로 관련되어 있으며 건축적 통일성에 종속되어 있다는 사실을 당시의 권위주의적인 시대정신과 결부하여 생각하고, 그 원인을 세계교회·성직자·장원 등의 집단적 구조 속에 나타난 당대 사회의 지배적 원칙인 '융합의 원리'에서 구하는 것이 가장 간단할 법도 하다. 그러나 이런 해석은 개념의 혼동에 사로잡히는 것이다. 로마네스끄 교회의 조각이 건축에 종속되어 있다는 것과

농민과 가신들이 봉건영주에 종속되어 있다는 것은 다 같은 '종속'이라도 그 의미는 전혀 다르다.

엄격한 형식주의와 현실의 추상화 경향은 로마네스끄 예술의 가장 중요한 양식적 특징임에 틀림없지만 유일한 특색은 결코 아니다. 당시의 철학계에도 주류인 스꼴라학파 외에 신비주의 경향이 존재하며, 수도사들 사이에서도 '명상적 생활'(vita contemplativa)에 대한 동경과 전투적 정신이 표리를 이루고 있었고, 교단개혁운동에서도 엄격한 교조주의와 나란히 원시적이고 도취적인 종교적 감정이 나타난 것처럼, 미술에서도 형식주의와 추상적인 유형화 경향과 병행하여 주정주의·표현주의 풍조도 없지 않았던 것이다. 하지만 이렇게 좀더 자유로운 예술관이 표면에 나타나는 것은 로마네스끄 양식 시대 후반기에 들어서야 가능했는데, 그것은 11세기의 경제부흥 및 도시생활의 재현과 때를 같이해서였다.[117] 그런데 이 새로운 예술경향의 싹은 그 자체로는 아무리 대단치 않은 것이었다 할지라도 근대적 세계관의 개인주의 및 자유주의로 전환하는 최초의 조짐을 보인 것임은 분명하다. 당장에 표면적으로는 이렇다 할 변화가 보이지 않았다. 예술의 근본경향은 여전히 반자연주의적이고 교회중심적이었다. 그러나 그럼에도 불구하고 중세의 속박에서 벗어나려는 최초의 시도가 일어난 시점을 꼬집는다면 그것은 바로 이 11세기, 즉 새로운 도시와 시장이 생기고 새로운 교단과 학교가 창설되며 최초의 십자군과 최초의 노르만 국가가 건립되고 기념비적인 기독교 조각의 출발과 고딕 건축의 선구형태가 나타나는 등 놀랄 만큼 풍요한 시대였던 11세기를 빼놓고는 달리 찾을 수가 없다. 그리고 이 새로운 생활과 움직임이 마침 중세 초기의 몇세기에 걸쳐 안정되어 있던 자급자족경제가 다시 교역경제에 자리를 내놓기 시작한 시대에 해당한다는 것은 결코 우연이 아니다.

로마네스끄 후기의 표현주의

　예술에서는 변화의 속도가 매우 느렸다. 인간이 조각의 대상이 된 것은 고대 그리스·로마의 몰락 이래 잊혀졌던 예술형식의 부활인 셈이지만 표현수법은 본질적으로 초기 로마네스끄 회화의 인습에 매여 있었으며, 11세기의 노르만 교회 건축이 보여주는 고딕의 선구형태로 말하더라도 아직 로마네스끄의 한 분파라고 생각할 수 있는 것이다. 하지만 벽면의 수직적·연속적 처리라든가 인체묘사가 표현주의 경향을 띠고 있는 점 등을 보면 과거와는 달리 좀더 역동적인 예술관으로의 변화가 일어나기 시작한 것이 뚜렷이 눈에 띈다. 이 시대가 되면 예술적 효과를 거두기 위해 갖가지 과장수단이 사용된다. 즉 실물의 비례를 왜곡하고 얼굴이나 몸에서 표정이 풍부한 부분, 특히 눈과 손을 특별히 크게 만들며 동작을 과장하여 인사할 때에는 몸을 과도하게 굽힌다거나 팔을 허공 높이 내뻗거나 춤추듯이 발을 꼬도록 하기도 하는데, 이것은 단순히 "그것을 움직임으로써 의지와 감정을 가장 효과적으로 나타낼 수 있는 몸의 부분을 특히 크게 그린다"라는,[118] 원시예술과 공통된 현상은 아니다. 여기서 우리는 표현주의 경향의 뚜렷한 증거를 보게 되는 것이다.[119] 이제 미술은 매우 급격히 이 표현양식으로 쏠리는데, 그 원동력이 된 것은 끌뤼니 개혁운동의 정신주의와 행동주의였다. 이른바 '로마네스끄 후기 바로끄'의 역동성과 끌뤼니 교단개혁운동의 관계는 17세기 미술의 비장감과 예수회를 비롯한 반종교개혁운동의 관계와 비슷하다. 조각과 회화에서 모두, 즉 오땅(Autun), 베즐레(Vézelay), 무아사끄(Moissac), 쑤이야끄(Souillac) 등지 성당과 수도원에 있는 조각이건 또는 아미앵(Amien)의 복음서들과 오토 3세(Otto III)의 복음서들에 보이는 복음서 저자들의 그림이건 모두 금욕적 개혁정신과 묵시록적인 최후심판의 분위기를 표현하고 있다. 교회의 팀판

로마네스끄 후기 예술은 금욕적 개혁정신과 묵시록
적인 최후심판의 분위기를 표현하고 있으며 장식미
술에 보이는 몽상의 산물 역시 그런 정신의 표현이다.
프랑스 쑤이야끄 쌩뜨마리 수도원교회 트루모의 동
물 조각과 그 세부 그리핀과 야생동물들, 1120~35년.

(tympan, 그리스식 건축에서 페디먼트 윗부분의 벽)에서 예수를 둘러싸고 있는 예언자와 사도 들의 신앙의 불길에 소모되어버린 듯한 여위고 가냘픈 모습이나 최후의 심판 또는 그리스도 승천의 그림에 나오는 구원받은 사람, 축복받은 사람, 천사와 성자 들은 모두가 육체를 버리고 정신만을 택한 금욕주의자들로, 이들의 모습은 바로 그 작자였던 수도원의 독실한 수도사들이 자신의 이상으로 그리던 인간상이었다.

로마네스끄 후기 미술의 정경묘사에서도 이미 완연한 몽상의 산물을 흔히 볼 수 있다. 더구나 쑤이야끄 수도원교회의 트루모(trumeau, 큰 문의 중앙부에 세워 팀판을 지지하는 기둥으로 중세 건축에 흔히 보이며 조각장식을 했다)에서 보는 바와 같은 장식적인 미술의 경우에는 그것이 더욱 두드러져, 마치 열병환자의 꿈처럼 분간하기 어려운 것도 있다. 인간·짐승·상상동물·괴물 들이 모여서 마치 무성한 삶의 거대한 흐름을 이룬 듯한 모습, 동물과 인간의 신체가 뒤섞여 일대 혼돈을 이룬 모습은 여러 면에서 아일랜드의 미니아뛰르에서 보던 복잡한 선의 얽힘을 연상시킨다. 이것은 아일랜드 미니아뛰르 이래의 옛 전통이 아직 소멸하지 않았다는 증거인 동시에 아일랜드 미니아뛰르의 전성시대 이래 모든 것이 얼마나 변했는가를, 특히 중세 초기의 딱딱한 기하학적 양식이 11세기의 역동성에 의해 어떻게 유연해졌는가를 보여주기도 한다.

우리가 흔히 기독교 미술, 중세미술이라고 부르는 것은 이제 비로소 완성의 경지에 이른다. 조형예술의 묘사가 갖는 초월적 의미가 이제 완전히 드러난다. 인간의 형상이 실물 이상으로 길다거나 경련의 몸짓을 하고 있는 현상도 이미 합리적으로는 전혀 설명할 수 없게 되었다. 그 점에서 이것은 초기 기독교 미술의 부자연스러운 비례와도 다른데, 후자의 경우는 그려지는 인물이 정신의 위계질서에서 차지하는 지위에 따라 크기

가 결정되었던 만큼 일종의 논리적 근거를 갖고 있었다. 고대 기독교 미술에서는 초월적인 세계의 등장으로 자연계·현실계가 왜곡되기는 했지만 근본적으로 자연법칙 자체의 타당성은 흔들리지 않았다. 이와 달리 이제는 그런 법칙 자체가 완전히 무력해지고 더불어 고대 그리스·로마적인 미 개념의 지배도 끝나는 것이다. 초기 기독교 미술에서는 경험적 현실로부터의 이탈도 생물학적으로 가능한 것, 형태상으로 올바른 것의 범주 내에서 행해진 데 비해, 이제 그런 이탈은 고대의 진리나 미의 기준에는 도저히 합치할 수 없는 것이 되고 마침내는 "조각형상이 가진 고유의 조형적 가치는 완전히 종말을 고했다."[120] 묘사에 초월적 의미를 부여하는 경향이 압도적이 되었기 때문에 개개의 묘사형태는 이미 어떠한 고유가치도 갖지 않게 되었다. 그것은 이제 단순한 상징과 기호에 지나지 않게 된 것이다. 초월적 세계를 표현하는 데도 이미 부정적인 방법만을 사용하지는 않았다. 즉 자연계라는 연속체에 빈틈을 만들어 초자연적 세계의 존재를 표현하고, 자연질서의 독자성을 부정할 뿐 아니라 비합리적·초현실적인 것을 완연히 적극적이고 직접적으로 묘사하는 것이다. 이 시기 미술에 나타나는 중량감 없고 종교적 황홀경에 빠진 인물들과 고전기 고대미술에 보이는 균형 잡히고 탄탄한 신체를 가진 영웅들의 모습을, 예컨대 무아사끄 쌩뻬에르 수도원의 베드로 상과 폴리클레이토스의 「도리포로스」(Doryphoros)를 비교하듯이[121] 비교해보면, 중세 예술관의 특색이 더없이 명료하게 드러난다. 오로지 육체적으로 아름다운 것, 감각적으로 생동하는 것, 형태적으로 정상인 것만을 묘사했으며 영혼이라든가 정신적인 것에 대한 일체의 암시를 회피한 고전적 고대에 비하면, 로마네스끄 양식은 영적 표현만을 겨냥한 예술이자 감각적 경험의 논리가 아닌 내면적 비전 (vision)의 논리를 기준으로 한 법칙을 따르는 예술로 보인다. 그리고 이 비

플리클레이토스의 「도리포로스」(왼쪽, 기원전 440년경)와 무아사끄 쌩삐에르 수도원 회랑의 「성 베드로」(오른쪽, 1100년경). 육체적 아름다움과 살아 있는 감각을 중시한 고대 고전주의 와 영적인 것, 내면의 비전을 따르는 로마네스끄 예술의 대비를 보여준다.

전적인 성격이야말로 후기 로마네스끄 미술의 본질, 특히 거기에 그려진 인물이 왜 그림자처럼 길게 뻗쳐 어색한 자세를 취하고 꼭두각시처럼 가뿐해 보이는가를 가장 적절히 설명해준다.

| 최후의 심판과 그리스도의 수난

로마네스끄 미술이 도해(圖解)를 즐기는 경향은 점점 커져서 마침내는 장식에 대한 관심 못지않게 강해졌다. 정신적으로 긴장된 당시의 분위기

는 그림으로 설명할 수 있는 영역이 점차 확대되는 것으로 나타나 나중에는 성서 내용 전부가 도해의 대상이 되었다. 새로 추가된 주제들, 특히 최후의 심판과 그리스도의 수난은 그 취급방법과 더불어 시대의 특색을 잘 나타내고 있다. 후기 로마네스끄 조각의 주요 테마는 최후의 심판이었는데, 이것은 특히 교회 현관 정면 위의 팀판을 장식하는 소재로 즐겨 쓰였다. 그것은 천년왕국설을 내세운 일종의 정신병적 말세주의의 산물인 동시에 교회 권위의 가장 강렬한 표현이기도 했다. 즉 최후의 심판에서는 인류 전체가 재판을 받는데, 판결은 교회가 그 인간을 신에게 고발하느냐 혹은 두둔하느냐에 따라서 결정되었다. 사람들을 위압하는 수단으로 그 무한한 공포와 영원한 축복의 정경을 묘사하는 데 미술만큼 효과적인 것은 없었다. 또 하나의 큰 주제인 그리스도의 수난을 로마네스끄 미술에서 즐겨 다룬 것은, 비록 그 주제의 취급방법은 대체로 감상을 배제한 종래의 장중하고 의례적인 양식의 테두리 안에 머물고 있지만, 주정주의로의 전환을 의미했다. 로마네스끄의 그리스도 수난상은 천대받고 고난에 찬 신의 묘사를 거부하던 과거 시대와 구세주의 상처를 일일이 들추는 데서 오히려 쾌감을 맛보던 이후 시대 사이의 중간지점에 서 있다. 고대 그리스·로마 문화의 정신적 분위기 속에서 교육을 받은 초기의 기독교도들에게 구세주가 죄인과 똑같이 십자가에 매달려 죽었다는 생각은 아무래도 좀 난처한 것이었다. 카롤링거 왕조의 미술에 이르면 오리엔트에서 도래한 십자가상을 받아들이기는 했지만 천대받고 고통스러운 예수 모습을 그리지 않으려는 경향은 여전했다. 당시 귀족들의 사고방식으로는 신과 육체적 고통은 양립하기 어려운 것이었기 때문이다. 로마네스끄 미술의 수난상에서도 예수가 십자가에 매달려 늘어진 경우는 극히 드물고, 대개의 경우 십자가에 서 있으며 보통은 눈을 뜨고 있을뿐더러 왕관을 쓰

'최후의 심판'과 '그리스도의 수난'
은 로마네스끄 후기 조각의 양대 주
제로, 교회의 권위와 당대의 정신적
긴장을 강렬하게 표현하고 있다. 프
랑스 오뗑 대성당 서쪽 현관의 팀
판 「최후의 심판」과 그 세부(위·가
운데), 1130~35년; 이딸리아 베로
나 싼제노마조레 성당의 바실리까
「그리스도의 수난」(아래), 1140년경.

고 옷을 걸치고 있는 예도 많다.[122] 이 시대의 귀족계급이 예수의 나상에 익숙해지기까지는 나체 묘사에 대한 종교적 이유의 반감뿐 아니라 사회적 원인에서 온 반감도 극복해야만 했던 것이다. 그러나 중세미술은 좀 더 시대가 흘러서도 주제상 꼭 필요한 경우를 빼놓고는 나체 묘사를 피했다.[123] 영웅이나 왕처럼 그려지고 십자가에 매달려서도 아직 모든 지상적인 것, 무상한 것에 대해 승리자의 용모를 갖추고 있는 이들 예수상에 상응하는 것이 당시의 성모상인데, 그것은 고딕시대 이래 우리에게 친숙해진 사랑과 고뇌를 나타내는 성모상과 달리 인간적인 모든 것을 초월해 천상의 여왕으로 그려진 마돈나이다.

중세의 세속예술

로마네스끄 후기의 예술이 서사시에서 따온 소재의 도해에 얼마나 열중했는가를 보여주는 가장 단적인 예는 「바이외 태피스트리」(Bayeux Tapestry)로, 이 작품은 교회 장식품으로 만들어진 것임에도 불구하고 교회예술과는 다른 관점을 표현하고 있다. 여기에는 노르만인의 잉글랜드 정복이 지극히 유연한 양식으로 다양한 삽화에 섞여 그려져 있고, 특히 풍속화적 세부 묘사에 대한 애착을 보여준다. 여기 나타난 것은 어떤 의미에서는 고딕 미술의 연속적·순환적 구도의 선구라고 볼 수 있는 확산된 묘사법으로, 통일의 원리 위에 선 로마네스끄 예술관과는 날카로운 대립을 보여준다. 분명히 이것은 수도원에서 만들어진 것이 아니라 교회에서 어느정도 독립적인 제작소의 산물이라고 생각된다. 이 태피스트리(다채로운 색실로 그림을 짠 직물. 실내장식용으로 씀)의 자수를 하인리히 5세(Heinrich V)의 왕비 마틸다(Matilda)가 만들었다는 말은 전설에 지나지 않는다. 왜냐하면 이 작품은 전문적인 훈련을 받은 숙련된 예술가가 만든 것임이 명백하기

때문이다. 그러나 그런 전설은 적어도 이것이 세속 예술가의 작품임을 암시해준다. 로마네스끄 예술의 다른 어느 현존 작품도 당시의 세속예술이 얼마나 풍부한 수단을 구사하고 있었는지를 이만큼 포괄적으로 깨우쳐주는 예는 없다. 그러므로 이 작품을 대할 때 이런 종류의 작품이 다른 곳에 남아 있지 않은 것이 새삼스럽게 아쉬워지지 않을 수 없다. 세속 작품의 보존에 관해서는 교회예술의 경우만큼 주의를 기울이지 않았던 것이다. 세속예술이 당시 얼마나 광범위하게 생산되었는가를 우리는 알지 못한다. 교회예술과는 비교할 수 없겠지만 적어도 「바이외 태피스트리」가 만들어진 시기이기도 한 로마네스끄 후기에는 현존하는 얼마 안되는 작품으로 짐작하는 것보다는 훨씬 광범위하게 이루어지고 있었음은 틀림없을 것이다.

현재 남아 있는 작품만을 근거로 당시의 세속예술을 이야기하는 것이 얼마나 어려운 일인가를 가장 잘 보여주는 것은, 말하자면 교회예술과 세속예술 중간에서 어느 쪽에도 속한다고 하기 어려운 당시의 초상미술이다. 당시 사람들은 모델의 개인적 특징을 강조한 초상화에 대한 이해가 아직 없었다. 따라서 로마네스끄의 초상화는 공식적인 기념이나 전시의 일부에 지나지 않았고, 필사본 성서의 헌사에 해당하는 그림이나 교회의 묘비조각 같은 데서나 볼 수 있었다. 필사본의 헌정화에는 주문자나 기증자의 초상 외에 필경사나 화가의 초상이 첨가된 경우가 많은데,[124] 이들 그림은 그 의례적인 성격에도 불구하고, 비록 아직은 전적으로 유형적인 묘사법에 의한 것이지만, 본질적으로는 매우 개성적인 하나의 새로운 장르, 즉 자화상으로의 길을 열어주는 것이다. 묘비의 일부를 이루는 초상조각에 이르면 이런 내적 모순은 한층 심해진다. 초기 기독교의 분묘예술에서 죽은 당사자는 전혀 나타나지 않든가 매우 조심스럽게 약간만 나

노르만족의 잉글랜드 정복을 기록한 「바이외 태피스트리」, 1073~83년. 로마네스끄 후기 예술이 서사시 소재에 몰두한 예로, 세속예술의 풍부한 구사력을 보여준다.

타날 뿐인 데 비해, 로마네스끄 시대의 묘비에 이르면 죽은 이가 주된 대상이 된다.[125] 계급과 신분 위주의 사고방식을 가진 봉건사회는 개개인의 개인적 특징을 강조하는 데에는 아직 저항감을 느꼈으나, 개인을 위한 기념비라는 개념은 이미 지지하고 있었던 것이다.

08_ 궁정적·기사적 낭만주의

고딕(Gothic)의 발생은 근대 예술사에서 가장 근본적인 변혁이었다. 자연에 대한 충실, 감정의 깊이, 감각성과 감수성 등 오늘날에도 여전히 통용되는 양식상의 이상은 고딕의 소산이었다. 고딕 예술에서 볼 수 있는 감수성과 표현방식에 비하면 중세 초기의 미술은 유연성 없이 딱딱할 뿐아니라 — 고딕 그 자체도 르네상스에 비할 때 그런 인상을 주지만 — 거칠고 매력 없다는 인상마저 준다. 미술은 고딕에 이르러서야 또다시 정상

적인 비례를 갖추고 자연스러운 움직임을 보이며 미술이란 말의 본래 의미에서 '아름답다'고 할 수 있는 인물을 담은 작품을 생산하기 시작한다. 이들 작품도 우리에게는 역시 우리 자신의 세계와는 절연된 세계의 예술이라는 인상을 줄 수밖에 없음은 물론이지만, 적어도 부분적으로는 교육이나 종교적 공감에 의존하지 않고도 직접적인 쾌감의 대상이 될 수 있는 것이다. 이렇듯 근본적인 변화가 일어난 까닭은 무엇일까? 이처럼 현대인의 감각에 접근한 새로운 예술관은 어떻게 해서 발생한 것일까? 이 새로운 양식이 생겨난 배후에는 어떤 현실 생활의 변화, 사회적·경제적 변화가 개재한 것일까? 이런 물음에 대한 해답이 나타났다 하더라도 그것이 어떤 돌발적인 변화를 말해주기를 기대해서는 안된다. 왜냐하면 고딕시대가 전체로 보면 중세 초기와 아무리 큰 차이가 있다 해도 최초에는 역시 11세기 봉건제도의 사회·경제체제와 로마네스끄 예술과 문화의 정체성을 흔들어놓은 과도기의 단순한 연장이자 그 완성으로 보였기 때문이다. 특히 화폐·교역경제의 맹아와 도시에 살면서 상공업을 영위하는 시민층이 부활하는 최초의 조짐이 나타난 것은 이 과도기까지 거슬러올라가는 일이었다.

도시의 재흥

이들 변화에 눈을 돌리면 마치 그리스 상업도시의 발생을 준비했던 고대의 저 유명한 경제혁명이 되풀이되는 것 같은 인상을 받는다. 어쨌든 이제 그 모습을 드러낸 서양은 중세 초기의 사회보다는 도시경제가 발달한 무렵의 고대 그리스·로마에 가까워 보이는 것이 사실이다. 한때 고대 세계에서도 그랬듯이 생활의 중심은 또다시 지방에서 도시로 이동하고, 모든 새로운 것이 도시에서 발생하며, 모든 길이 도시로 통하게 된다. 이

제까지의 여행자는 수도원 소재지를 중심으로 여행계획을 세운 반면, 이제부터는 또다시 도시가 사람들의 합류점, 접촉점이 되었다. 하지만 이들 도시는 고대 그리스·로마의 도시국가와는 달랐다. 중세 도시와 고대 도시국가의 가장 큰 차이점은 후자가 주로 행정의 중심지였던 데 반해 전자는 거의가 그저 물품 교역의 중심지였을 뿐이라는 것이다. 그 결과 중세 도시의 오래된 안정적인 생활형태의 붕괴는 고대세계 도시공동체에서보다 더 신속하고 철저하게 수행되었다.

이처럼 도시생활이 재흥한 직접적인 동기가 어디에 있었는가라는 의문, 즉 수공업 생산의 증대와 상업활동 범위의 확대가 먼저였느냐 아니면 자본축적의 진전과 도시집중화 경향이 먼저였느냐 하는 의문에 대답하는 것은 쉬운 일이 아니다. 사람들의 구매력이 증가하고 지대가 오름에 따라 수공업의 번영이 가능해졌기 때문에 시장이 확대되었다고 생각할 수도 있고[126] 혹은 거꾸로 새로운 시장이 생기고 도시에 새로운 수요가 발생했기 때문에 비로소 지대가 올랐다고도 생각할 수 있는 것이다. 그러나 구체적인 발전양상이 어떠했든 간에 문화사적으로 결정적인 중요성을 띠는 것은 수공업자와 상인이라는 새로운 두 직업집단의 발생이었다.[127] 물론 이전 시대에도 수공업자와 상인이 없지 않았고, 독립적인 수공업도 농가나 귀족의 저택, 수도원 영지나 주교 직속 제작소 등 이른바 '폐쇄적 가정경제'의 틀 안에만 머문 것이 아니며, 농촌 인구의 일부는 일찍부터 자유시장을 위해 수공업 제품의 생산에 종사하고 있었던 것이 사실이다. 그러나 농민이 영위하던 이런 소규모 수공업은 계속적인 생산활동이 아니라 대개의 경우 토지소유만으로는 이미 가족의 생계를 유지할 수 없게 된 때에 한해서 행해졌다.[128] 더구나 물품 교역은 이따금 어떤 기회가 생겼을 때에만 행해지는 정도였다. 사람들은 필요와 경우에 따라 매

매할 뿐 직업적인 상인은 존재하지 않거나 외국무역과 관련해서만 산발적으로 존재할 따름이었다. 여하간 상인층이라 할 만큼 통합된 집단은 없었던 것이다. 물품 판매는 생산자 자신의 손으로 이루어지는 것이 보통이었는데, 12세기 이후로는 원생산자 이외에 독립해 있을 뿐 아니라 계속적으로 생산에 종사하는 도시 수공업자들과 독자적인 직업계층을 구성하는 전문화된 상인층이 발생하게 된다.

뷔허의 경제단계 이론에서 말하는 '도시경제'(Stadtwirtschaft)란 이제까지의 자급자족경제에 대립하는 의미에서의 '주문생산', 즉 상품이 그것을 생산한 경제단위 속에서는 소비되지 않는 경제체제를 뜻한다. 이것이 바로 다음 단계인 '국민경제'(Volkswirtschaft)와 다른 점은 상품의 판매가 여전히 '직접교환' 형태로 이루어진다는 것, 즉 대개의 경우 상품은 생산자에게서 소비자로 직접 옮겨가며, 재고 비축이나 자유시장을 위한 생산은 일절 이루어지지 않고 생산자에게 알려진 특정 고객의 직접주문에 응한 생산만이 이루어졌다는 것이다. 여기서 우리는 생산과 직접소비의 분리과정이 이미 그 첫걸음을 내디디고 있음을 보지만, 이는 상품생산의 완전한 추상화가 이루어져서 상품이 실소비자의 수중으로 넘어가기까지 실로 많은 손을 거쳐야만 하는 단계와는 아직도 거리가 멀었다. 역사적 현실에 맞추어 뷔허의 이른바 '이상형'으로서의 '도시경제'에 약간 수정을 가한다 하더라도 '국민경제'와의 이러한 근본적 차이점은 엄연히 존재한다. 즉 소비자의 직접주문에 의해 생산한다는, 중세에도 아마 실제로는 존재하지 않았을 상태를 상정하는 대신에 수공업자와 소비자의 연결이 근대보다는 훨씬 직접적으로 이루어졌다고 보고, 생산자가 나중의 시대에서처럼 전혀 알지 못하는 불특정 고객으로 구성된 시장을 상대로 한 것은 아니었다는 점을 감안하는 선에서 멈춘다 하더라도, 근대적 '국민경제'

와 다르다는 사실만은 움직일 수 없는 것이다. 이 '도시적' 생산방식의 특색은 자연히 예술 영역에도 파급되어 한편으로는 로마네스끄 시대와 비교해서 예술가의 독립이 촉진되었지만, 다른 한편으로는 근대 예술가처럼 대중에게 인정받지 못하고 그들로부터 소외되어 시대와 절연된 진공상태 속에서 창작하는 예술가가 나올 여지는 없었다.

| 새로운 화폐경제

주문생산과 시장생산의 근본적인 차이점을 이루는 '투자의 위험부담'(capital risk)은 아직 거의 전적으로 상인만의 것이었고, 여하간 시장이라는 예측하기 힘든 요소의 변동에 가장 직접적으로 매달린 것은 상인층이었다. 그들은 화폐경제의 정신을 가장 순수한 형태로 대표했으며, 이윤과 영리를 중심으로 움직여나가는 새로운 사회를 지향하는 가장 진보적인 인간형이었다. 특히 이제까지 단 하나의 중요한 재산형태였던 토지소유 이외에 유동적인 영리자본이라는 새로운 부의 형태가 생겨난 것은 그들의 공적이었다. 귀금속을 저축해두는 일도 이제까지는 일용품, 특히 금과 은 술잔이나 접시 따위의 형태를 취하는 것이 거의 유일한 방법이었다. 약간의 주화(鑄貨)는 대부분이 교회의 손에 들어가 있었고 유통시장에는 모습을 나타내지 않았다. 화폐를 이용하여 이윤을 올린다는 일 따위는 거의 사람들의 상상 밖에 있었다. 합리적 경영이란 면에서 선구자였던 수도원이 높은 금리의 돈을 빌려주는 일은 있었지만[129] 그것은 어쩌다 있는 일이었을 뿐이고, 금융자본은 — 이 용어를 중세 초기에 적용할 수 있을지는 의문의 여지가 있지만 — 전혀 이윤을 낳지 않았던 것이다. 상업활동의 재개와 더불어 비로소 잠자던 자본이 다시 활발하게 움직이게 된다. 상업활동으로 비로소 화폐는 일반적인 교역과 지불의 수단이 되

고 더 나아가 가장 애용되는 재산형성 수단이 되었을 뿐 아니라 그것 자체가 '일을 하기' 시작했다. 즉 한편으로 원재료와 도구를 구입할 때 쓰이고 상품의 투기적인 비축을 가능케 하며, 다른 한편으로 신용업무와 은행 거래의 기초가 됨으로써 생산적으로 되었던 것이다. 이와 동시에 자본주의적 세계관의 특징들도 그 싹을 보이기 시작했다.[130] 재산이 동산화(動産化)되고 그것의 교역, 양도, 축적이 용이해짐에 따라 각 개인은 날 때부터 묶여 있던 자연적·사회적 제약에서 좀더 자유로워졌다. 하나의 사회계층에서 더 높은 사회계층으로 올라가는 것이 용이해지고 따라서 개개인은 자기의 개성적인 능력을 발휘하는 일에 전보다 더 큰 용기와 관심을 갖게 되었다. 온갖 가치의 계산, 교환 및 추상화를 가능케 하며 재산을 비인격화, 중립화하는 화폐는 개개인의 사회적 집단에의 귀속도 그들의 가변적 자금능력이라는 추상적·비인격적 요인에 의존하게 만들고, 이에 따라서 각 신분 사이에 가로놓인 세습적으로 고정된 경계선을 원칙적으로 지양하게 되었다. 사회적 대우가 금전적 재산의 많고 적음에 따라 정해지는 이 새로운 사태는 일반적으로 각 경제주체 간의 격차를 줄이는 방향으로 작용하는데, 이러한 재산의 획득은 가문이나 신분, 특권보다도 두뇌, 정세판단, 현실감각, 타산능력 등 극히 개인적인 능력으로 좌우되는 것이어서 개개인이 어떤 사회계층의 대표자로서 갖는 의미가 적어진 대신에 자기 실력을 인정받는 정도가 커졌다. 이제 사회적 지위를 얻는 길은 혈통에 따른 비합리적 자격이 아니라 개인의 지적 자격이 된 것이다.

　도시의 화폐경제는 봉건제도의 모든 경제기구를 붕괴위기로 몰아넣었다. 이미 말한 바와 같이 장원은 '시장을 갖지 않은 경제단위'로서 생산품이 팔릴 기회가 없는 만큼 자체 수요를 충당하는 한도 안에서만 생산했다. 그런데 잉여생산물의 판매가 가능해지자 이 비능률적이고 비야심

적이며 비생산적인 경제단위인 장원에도 또다시 활기가 불어넣어졌다. 종전보다 집중적·합리적인 생산방법이 도입되고 자체 수요 이상의 것을 생산하기 위해 모든 노력이 기울여졌다. 하지만 토지에서 나오는 수입에서 지주에게 돌아가는 몫은 전통과 관습에 의해 상당히 엄격하게 제한되어 있었으므로 이렇게 얻어진 잉여는 당장에는 농민들에게로 돌아갔다. 그러는 사이에도 지주계급의 화폐 수요는 날이 갈수록 늘어났다. 상업의 발전과 불가피하게 결부되어 있던 물가 급등의 탓만은 아니고, 사치스러운 신제품들이 잇따라 쏟아져나와서 그들의 구매욕을 자극했던 것이다. 11세기 말 이래 욕망은 무제한으로 증가하고 의복, 살림살이, 주택 등에서의 취미는 비상하게 세련되었으며 이제 사람들은 그저 실용적이고 꾸밈없는 필수품으로는 만족하지 못하고 모든 일용품이 동시에 가치도 있는 것이기를 요구했다. 이런 상황은 고정수입밖에 없는 지주귀족에게 경제적 곤경을 초래하게 마련이었으며, 그 곤경에서 빠져나올 수 있는 유일한 방법으로 제시된 것은 그들의 소유지에서 이제까지 경작되지 않은 부분을 개발하는 일이었다. 그리하여 지주들은 농민이 도망했기 때문에 버려진 토지를 포함한 모든 경작되지 않은 토지를 어떻게든 모두 소작을 주고 이제까지 현물로 받던 지대를 금납(金納)으로 대체하고자 했는데, 이는 한편으로는 그들이 무엇보다도 돈을 필요로 했고 다른 한편으로는 합리주의가 싹트던 이 시기에 토지를 농노에게 경작시키는 것이 이미 이득이 되지 않는 경우가 많다는 사실을 점차 알게 되었기 때문이다. 신분이 묶이지 않은 농노가 부자유스러운 농노보다 일을 훨씬 잘한다는 사실과, 노동자들은 비교적 중노동이라도 미리 분량이 정해져 있는 노동을 하는 것을 절대량은 적다 해도 분량이 정해져 있지 않은 노동을 하는 것보다 훨씬 더 환영한다는 사실을 지주들도 이제 터득하게 된 것이다.[131] 어

떻든 그들은 당면한 난국을 십분 활용했다. 그들은 농노의 해방으로 농노보다 더 잘 일하는 소작인을 얻었을 뿐 아니라 농노를 해방시켜줄 때마다 상당한 액수의 보상금을 손에 넣을 수 있었다. 그러나 이런 수단을 다 써보아도 어떻게 할 도리가 없는 경우도 많았다. 그리하여 그들은 시대와 보조를 맞추느라 갈수록 늘어나는 빚더미를 걸머지게 되고, 마침내는 소유지의 일부를 구매욕에 불타는 돈 많은 도시 사람들에게 양도해야만 하는 경우조차 있었다.

⎮ 시민계급의 대두

시민층은 그런 토지를 수중에 넣음으로써 무엇보다도 아직 불안정한 상태에 있던 그들 자신의 사회적 지위를 안정시키고자 했다. 토지소유는 그들보다 높은 사회층에 다가갈 수 있는 사다리였던 것이다. 왜냐하면 당시에는 토지로부터 떨어져나온 상인과 수공업자 들이 그 사실 하나만으로도 일종의 문제적 존재로 보였기 때문이다. 그들은 귀족과 농민의 중간쯤에 위치하며, 한편으로 당시로서는 아직 귀족에게만 허용되던 자유를 누렸지만 동시에 다른 한편으로는 가장 신분이 낮은 농민(Fronbauer, villein, 반半 자유민적 농노)과 마찬가지로 출생신분이 비천했다. 아니, 그들이 누리던 자유에도 불구하고 어떤 의미에서 그 지위는 오히려 농민보다 아래였고, 농민과는 달리 실향민이자 몰락한 사람으로 인식되었다.[132] 토지와 개인적 연결을 맺고 있는 사람만이 한 사람으로서 대우받을 수 있는 시대에 그들은 자기 것도 아니고 자기 손으로 경작하지도 않으며 언제나 버릴 각오가 돼 있는 토지에서 생활하고 있었던 것이다. 그들은 이제까지는 지주귀족에게만 주어지던 각종 특권을 누리기는 했지만 그 모든 것을 돈으로 사야만 했다. 그들은 물질적으로는 누구의 신세도 지지 않고 일부

귀족보다 오히려 유복한 생활을 했지만 자기의 부를 귀족사회의 생활예법에 따라 소비하는 요령은 알지 못했다. 요컨대 그들은 벼락출세자였던 것이다. 귀족계급과 농민계급 양자로부터 경멸과 선망을 받던 그들이 마침내 이 위태로운 처지에서 벗어나는 데 성공하기까지는 오랜 시간이 걸렸다. 13세기에 이르러서야 비로소 도시 시민층은 아직 제대로 대접받지는 못해도 어떻든 결코 무시할 수 없는 사회집단으로 인정받게 되었다. 이 시기 이후 그들은 근대사의 주역을 맡았고 서양문화에 자신의 뚜렷한 자취를 남기게 되는 이른바 '제3계급'(tiers état)으로서 모든 사회활동의 표면으로 떠오르는 것이다. 시민계급(bourgeoisie)이 계급으로 확립되고서부터 이른바 '앙시앵레짐'(ancien régime, 프랑스혁명 이전의 낡은 체제)이 끝날 때까지 서양의 사회구조에는 이미 특별히 중요한 변화는 없었고,[133] 이 기간에 일어난 변화라면 그것은 모두 이 시민계급에서 발단한 것이었다.

　도시경제 및 교역경제가 발생한 직접적인 결과로 예로부터의 사회적 차별이 평준화되는 경향이 나타났다. 그러나 화폐경제는 새로운 대립을 조성했다. 처음 얼마 동안은 화폐가 출생신분으로 나뉘어 있던 각 계층을 연결하는 역할을 했지만, 얼마 안 가서 그 자체가 사회적 분화를 일으키는 수단이 되고 그 때문에 최초에는 하나의 통일적 집단이던 시민계급 내부에도 계층적 분열이 생겨났다. 이렇게 생겨난 계층적 대립은 예로부터 내려온 신분의 차이와 서로 중첩되기도 하고 이를 뛰어넘기도 하며 때에 따라서는 이를 더욱 첨예화했다. 이제는 직업이 같든가 재산의 종류가 동일한 모든 사람, 즉 한편에서는 기사·성직자·농민·상인 및 수공업자, 다른 한편에서는 대상인과 소상인, 대기업 소유주와 소기업 소유주, 독립된 장인인 주인과 그에게 의존하는 도제와 직인 등이 각각 서로가 사회적으로는 같은 신분이라 생각하면서 동시에 서로 날카롭게 대립하

게 된 것이다. 그리고 이런 계층적 대립은 점차 옛날의 신분적 대립 이상으로 심각하게 느껴지고, 마침내는 사회 전체가 일종의 거대한 발효상태에 이르렀다. 이전의 경계선은 유동적이 되고, 새로운 경계선은 뚜렷하지만 끊임없이 이동하고 있었다. 귀족계급과 농노적인 농민계급 사이에 새로운 신분이 생겨나 이들 양자 모두에서 그 구성원을 획득한 것이다. 자유인과 부자유인의 경계선은 이전처럼 절대적인 것이 아니었다. 농노의 일부는 소작인으로 바뀌었고 또다른 일부는 도시로 도망하여 자유신분의 임금노동자가 되었다. 이제 비로소 그들은 자신의 노동력을 자유로이 처분하고 노동계약을 맺을 수 있는 상태가 되었다.[134] 이전의 현물급여 대신에 현금급여가 나타남으로써 이제까지는 거의 꿈에도 상상 못했던 각종 새로운 자유를 낳았다. 이제 노동자는 자기가 받는 임금을 자유롭게 사용할 수 있게 되었는데, 이것은 그 자체로 자존심을 높이는 일이었던데다, 그보다도 그는 자유시간을 얻기가 쉬워졌고 여가를 자기 마음대로 쓸 수 있게 되었다.[135] 이 모든 것이 당시의 문화에 미친 직접적인 영향은 점진적이었고 또 모든 영역에 고르게 나타나지는 않았지만, 이러한 변화에서 생긴 여러가지 결과는 문화적으로 보아서 측량할 수 없을 만큼 큰 것이었다. 중세 프랑스의 파블리오(fabliau, 우화시라고도 하며 12~13세기 프랑스의 풍자적인 운문우화들을 가리킨다) 같은 몇몇 장르를 제외하면 당시의 문학은 아직 상류계급만을 대상으로 하고 있었다. 시민계급 출신 시인이 궁정에 많이 있었던 것은 사실이지만 그 대부분은 기사계급의 대변자요 귀족계급의 취미경향의 대표자에 지나지 않았다. 미술품 주문자 내지 구매자로서도 개별 시민은 아직 거의 문제도 될 수 없었다. 그러나 생산은 거의가 시민계급 출신 미술가와 장인의 손으로 이루어졌고, 한 도시 집단의 자격으로서는 시민계급이 중요한 애호가층을 이루어 미술에, 특히 교회와 시의 기

넘비적 건물의 건립에 큰 영향력을 행사하게 되었다.

문화의 세속화

고딕의 대성당 건축은 도시의 예술이자 시민적인 예술이었다. 즉 수도원과 귀족의 예술이던 로마네스끄에 대립하는 의미에서 도시적·시민적이었고, 대성당 건축에서는 비성직자 계층의 발언권이 더욱더 증대하고 이에 비례하여 성직자들의 영향이 감소했다는 의미에서도[136] 도시적·시민적이었으며, 끝으로 이들 교회 건축은 한 도시의 재산을 떠나서는 생각할 수 없고 이미 교회의 어느 고위성직자가 자기의 재력만으로 충당할 수 있는 것이 아니었다는 의미에서도 도시적이고 시민적이었다. 그런데 시민적 세계관의 흔적을 보여주는 것은 비단 대성당 건축뿐이 아니다. 어떤 의미에서는 기사문화 전체가 옛날부터의 봉건적·위계질서적 생활감정과 새로운 시민적·자유주의적 사고방식 간의 타협의 산물이었다. 시민계급의 영향을 가장 명료하게 드러낸 것은 문화의 세속화 현상이다. 이미 예술은 보통사람이 접근하기 힘든, 소수자만이 나눌 수 있는 암호가 아니라 거의 누구에게든 이해될 수 있는 표현수단이었다. 기독교 자체가 이미 단순히 성직자들의 종교가 아니고, 민중종교로서의 색채가 점점 더 짙어지고 있었다. 의식이나 교리 등의 요소보다도 도덕적 내용이 중요시되었다.[137] 종교는 인간화되고 감정적인 요소가 강해져갔다. 또 '고귀한 심성을 가진 이교도'에 대한 관용이라는 것도 — 이 현상은 십자군이 남긴 눈에 보이는 몇몇 효과의 하나이거니와 — 당시의 좀더 새롭고 자유로우면서 동시에 오히려 내면성이 증대한 종교적 감정의 표현에 지나지 않는 것이었다. 12세기의 신비주의, 교단개혁운동, 그밖의 각종 이단도 모두가 이와 같은 경향의 징후였다.

문화의 세속화라는 현상은 무엇보다도 상업 중심지로서의 도시에 기인하는 것이었다. 사람들이 각지에서 모여들고 먼 고장 상인과 때로는 먼 외국의 상인까지 와서 상품을 교환하고 사상도 교환했음에 틀림없는 도시에서는 중세 초기에는 한번도 볼 수 없던 정신적 교류가 이루어졌다. 국제교역이 왕성해짐과 동시에 예술품 매매도 활발해졌다.[138] 이제까지는 미술품, 주로 채색 사본과 공예품의 소유주가 바뀌는 일은 이따금씩 선물의 형태로, 아니면 개개의 직접주문에 응해서 작품이 생산되는 경우뿐이었다. 때로는 그것이 약탈이라는 손쉬운 방법으로 한 나라에서 다른 나라로 옮겨가는 일도 있었다. 예컨대 카를대제가 라벤나(Ravenna)에 있던 완공된 건물 일부와 기둥을 아헨에 옮겨간 것이 좋은 예이다. 그러나 12세기 이후로는 동서남북 간에 정도의 차이는 있더라도 여하간 계속 미술품 매매가 이루어졌고, 그중 서양의 북방지역은 거의 전적으로 수입만 했다. 생활의 모든 영역에서 옛날의 분립주의를 대신하는 일종의 보편주의, 국제적·코즈모폴리턴적 풍조를 찾아볼 수 있었다. 중세 초기의 안정된 사회와는 달리 이제 인구의 많은 부분이 항상 움직이고 있었다. 기사들은 십자군 원정을 수행하고, 신자들은 순례의 길에 나서며, 상인들은 도시에서 도시로 떠돌아다녔고, 농민은 고향을 버리고 떠나는가 하면 장인과 예술가는 각지의 건축장인조합을 돌아다니고, 교수와 학생들은 대학에서 대학으로 이동했으며, 방랑문인(Vaganten) 사이에서는 방랑생활을 찬미하는 일종의 로맨틱한 풍조마저 일게 되었다.

　　그런데 전통과 관습을 달리하는 사람들이 서로 접촉하면 저마다의 전통신앙과 인습적 사고방식이 약화되지 않을 수 없다는 사실과는 또 별개로, 상인들이 필요로 하는 교양도 성격상 교회의 정신적 보호에서 점차 이탈하는 방향을 취하지 않을 수 없었다. 읽기, 쓰기, 셈하기 등 상업활동

의 전제가 되는 지식은 물론 적어도 처음 얼마 동안은 수도사들에 의해 전수되었지만 이는 라틴어 문법과 수사학 등 수도사를 위한 교양과는 아무런 관계도 없는 것이었다. 외국무역에는 어학지식이 필요하지 라틴어가 필요한 것은 아니었다. 그 결과, 12세기에는 이미 대도시, 중도시마다 속인들을 위해 설치되어 있던 모든 라틴어학교에서 민중의 일상어가 공용어가 되었다.[139] 그리고 교육이 일상용어로 이루어진 당연한 결과로 수도사들의 교양의 독점은 종지부를 찍고 문화는 세속화되어, 마침내 13세기에 오면 이미 라틴어를 알지 못하는 교양있는 세속인사가 출현하기에 이른다.[140]

| 기사계급

12세기에 일어난 사회구조상의 변화는 결국 출생에 따른 신분차이에 직업에 의한 신분차이가 중첩된 것이었다. 기사계급(knighthood)이라는 것도 나중에 세습신분으로 변했지만 처음에는 직업에 의해 형성된 신분이었다. 원래 기사는 직업군인 계층이었고 그중에는 온갖 잡다한 가문의 사람들이 섞여 있었다. 한때는 제후와 귀족, 대지주 들이 모두 군인이었고 그들의 소유지는 주로 군사적 봉사에 대한 포상으로 받은 것이었다. 그러나 애초에 이런 봉토에 따랐던 의무는 시간이 갈수록 잊혔고, 전쟁에 익숙한 오래된 귀족계급 수는 아주 줄어들었거나 원래부터 매우 적었기 때문에 쉴새없이 일어나는 전쟁과 싸움의 필요를 충당할 수가 없었다. 따라서 이제 전쟁을 하고자 하는 사람은 —더구나 제후치고 전쟁을 하려 들지 않는 이는 하나도 없었다! — 이제까지의 가신들보다도 신용할 수 있고 또 수적으로도 많은 군인계층의 세력을 확보할 필요가 있었다. 이런 군인들 가운데서 성장한 것이 기사계급이고, 그 대부분은 이른바 장원에

중세 사회를 구성하는 세 계급 성직자·기사·농민을 보여주는 13세기 후반 프랑스의 책 『건강 도서』의 삽화.

소속된 종신(從臣, ministeriales) 출신이었다. 큰 봉건영주의 궁정이면 어느 곳에서나 볼 수 있는 종신으로는 영주의 재산 및 토지 관리인, 궁정 부속 각종 공방의 감독, 친위대와 경비대 무사 등이 있었고, 특히 이들 친위대와 경비대에는 시중드는 소년, 마부, 하사관 들이 포함되어 있었다. 대부분의 기사는 이 계층에서 나왔으며, 따라서 원래는 신분이 자유롭지 않았다. 기사 중에서 이들 종신과 아무런 관계가 없는 자유로운 신분의 사람은 옛날부터 내려온 군인계층 출신자들로, 한번도 봉토를 받은 적이 없거나 봉토를 받았어도 다시 피고용자 처지의 무사로 몰락한 무리들이었다. 그러나 전체 기사계급의 4분의 3은 종신 출신이었고,[141] 종신 출신이 귀족의 대열에 끼이기 전에는 군인계층 사이에 신분의 자유, 부자유와 관계없이 기사로서의 신분의식이 존재하지 않았던 만큼, 나머지 소수도 종신 출신자들과 그다지 구별되지 않았다. 오직 지주와 농민, 부자와 '가난한' 자들 사이에만 여전히 엄격한 구별이 존속했고, 귀족 신분의 기준은 별도로 법제화된 권리보다도 차라리 귀족다운 생활에 두었던 것이다.[142] 그

리고 이 점에서 군인 자격으로 제후에게 봉사하던 무리들은 신분의 자유, 부자유에 따른 구별이 없었다. 기사집단이 하나의 계급으로 확립될 때까지는 양자가 모두 귀족의 종신으로 간주되었던 것이다.

제후와 대지주 모두가 말을 탄 무사들과 헌신적인 가신을 꼭 필요로 했다. 하지만 자연경제하에서 이들 가신의 수고에 보답할 길이라고는 봉토를 주는 도리밖에 없었다. 제후도 대지주도 가신의 수를 늘리기 위해 자기에게 꼭 필요한 토지 이외의 토지는 모두 기꺼이 그들에게 내주고자 했다. 이러한 분봉(分封) 행위는 11세기에 시작되었고 12세기에 이르러서는 봉토에 대한 종신들의 욕망은 거의 채워졌다. 영지를 받을 수 있는 능력은 종신이 귀족이 되는 첫걸음이었다. 그밖의 여러 면에서는 여전히 귀족이 되는 과정은 관습대로 되풀이되었다. 즉 최초에 군인들은 과거 혹은 장래의 공로에 대한 보답의 의미로 생활수단으로 영지를 받는다. 이 영지의 지배권은 처음에는 매우 제한적인데,[143] 이후에 이들 봉토는 세습되고 봉토 소유자는 봉토 수여자로부터 독립하게 된다. 그리고 봉토가 세습됨과 동시에 마침내는 직업적 신분에 지나지 않던 종신이 세습신분인 기사로 바뀌는 것이다. 하지만 그들은 귀족의 대열에 오른 뒤에도 여전히 2급 귀족이고, 상류귀족에 대한 열등의식이 몸에 배어 있었다. 그들은 자기의 주인과 경쟁하는 것은 꿈에도 생각지 못했다는 점에서 전통적인 봉건 귀족과는 달랐다. 이들 구귀족은 당초부터 왕권의 도전자로서 제후들에게는 항상 위협적인 존재였다. 기사들은 기껏해야 좀더 나은 보수에 팔려 배신하고 다른 곳으로 가는 정도였다. 기사계급의 도덕체계 속에서 충성이 아주 소중한 덕목으로 꼽힌 것도 원래 그들의 충성심이 그다지 믿을 만하지 못했다는 증거인 것이다.

| 기사의 계급의식

이 시대 사회사에서 중요한 새로운 사실은 귀족계급의 범위가 넓어져서 아주 조그마한 봉토를 가진 종신이 부유하고 강대한 그의 주인과 동일한 기사계급에 속하게 되었다는 것이다. 어제까지만 해도 사회적으로 보아 자유농민 아래에 위치하던 종신이 이제는 귀족의 일원이 되었다. 그리하여 그들은 중세사회의 절반에 해당되는 무권리자의 세계에서 다른 하나의 세계, 즉 모든 사람의 동경의 대상인 특권계급의 대열에 들게 된 것이다. 이런 관점에서 본다면 기사라는 귀족의 탄생도 농노를 시민으로, 부자유스러운 농민을 자유신분의 임금노동자나 독립경영의 소작인으로 바꾸어놓은 당시 사회 일반의 유동화 경향의 한 표현에 지나지 않음이 드러난다.

우리가 짐작하듯이 종신 출신자가 기사계급의 압도적 다수를 차지한 것이 사실이라면 이들의 세계관이 기사 전체의 계급적 특색과 기사문화 전체의 내용을 규정할 수밖에 없을 것이다.[144] 기사계급은 12세기 말 13세기 초에 이르러 다른 집단과 엄격히 구별되는 폐쇄적인 계급으로 발전하기 시작했다. 이제부터는 기사의 자제만 기사가 될 수 있었다. 귀족으로 대우받으려면 영지를 받을 능력이나 높은 생활수준으로는 이미 불충분했다. 여러가지 엄격한 전제조건을 채운 위에 엄숙하고 격식을 갖춘 의식을 거쳐서 정식으로 기사로 임명되어야만 했다.[145] 즉 귀족 신분으로 진출하는 길은 또다시 폐쇄적으로 된 것이다. 그리고 이 경우에 외부에 대한 이와 같은 폐쇄성을 가장 적극적으로 주장한 사람들이 다름 아닌 이제 막 기사가 된 사람들이었으리라는 짐작은 과히 빗나간 것이 아닐 것이다. 기사계급이 세습신분으로 변화하고 외부에 폐쇄적인 군인계층이 된 시점이야말로 중세 귀족의 역사에서 가장 결정적인 순간의 하나

이고, 기사계급의 역사에서는 단연 가장 중요한 순간이다. 왜냐하면 이 시점을 경계로 기사계급은 귀족사회에서 빠뜨릴 수 없는, 더욱이 구귀족에 비해서 압도적 다수에 해당하는 요소가 되었을 뿐 아니라 기사의 계급적 이상, 귀족의 계급의식, 계급적 이데올로기는 이때부터 비로소, 그것도 바로 이 기사계급에 의해 형성되기에 이르렀기 때문이다. 여하간 생활태도와 도덕체계의 여러 원리가 기사적 서사시나 서정시를 통해 우리가 알고 있는 것과 같은 명확성과 엄격성을 띠게 되는 것은 이 시대에 이르러서다. 어떤 특권계급에 새로 가담한 사람들은 그 계급의 범절이나 체면과 연관되는 갖가지 문제에 관해서 원래 그 계급의 대표자들보다 훨씬 더 엄격하며, 그 계급에 단일성을 부여하고 다른 계급과 구별해주는 온갖 이념을 그 이념 속에서 자라나온 사람들보다 훨씬 강하게 의식한다는 것은 사회계급의 역사에서 흔히 되풀이되는 널리 알려진 현상이다. 아무튼 '신참자'(novus homo)는 항상 자기의 열등의식에 대한 과잉보상을 요구하고 자기가 누리는 특권의 도덕적 전제를 강조하려는 경향이 있다. 우리가 지금 문제 삼는 이 기사계급의 경우에도 종신 출신의 신참 기사들이 귀족계급의 체면이라는 문제에서 전통적인 세습귀족보다 훨씬 엄격하고 융통성이 없었다. 후자에게는 지극히 당연하고 달리 생각할 여지가 없는 것도 신참 기사들에게는 하나의 사건이자 문제며, 자신이 지배계급의 일원이라는 감정도 구귀족에게는 새삼스럽게 의식할 일이 못 되었지만 그들에게는 새롭고 대단한 경험이었다.[146] 세습귀족이면 거의 본능적으로 행동하고 끝날 일도 이들 신참 기사에게는 특별한 과제, 하나의 이겨내야 할 장애, 영웅적 행동의 기회, 극기를 요구하는 상황으로 제시되었으며 따라서 무언가 부자연스럽고 일상적이 아닌 것으로 느껴졌다. 그리고 세습귀족이라면 구태여 남들과의 차이를 내세울 필요를 전혀 느끼지 않는

경우에도, 이들 신참귀족은 어떻게 해서든 보통사람들과의 차별을 드러낼 것을 자기 동료들에게 요구했던 것이다. 기사계급의 낭만적 이상주의와 의식적이고 '감상적인' 영웅주의는 실은 재탕된 이상주의요 영웅주의였으며, 기사계급의 명예라는 개념을 형성해간 신흥귀족의 자의식과 야심에 주로 기인한 것이었다. 그들이 이 일에 그처럼 열을 올린 것은 그들의 불안과 약점의 표현에 지나지 않으며, 이런 불안과 약점은 구귀족과는 전혀 관계없는, 아니 적어도 그들 자신이 내면의 안정이 결여된 이들 신흥 귀족계급의 영향을 받게 되기까지는 전혀 관계가 없는 것이었다. 이들의 내면적 불안정성을 가장 명료하게 보여주는 것은 귀족계급의 인습적 생활양식에 대해 이들이 품고 있던 복잡한 감정이다. 이들은 한편으로는 귀족생활의 외면적 형식에 집착하여 귀족적 생활양식의 형식주의를 극단으로까지 밀고나감과 동시에, 다른 한편으로는 출생과 생활양식에 기초를 두는 외면적이고 순전히 형식적인 귀족보다는 정신의 고귀함에 바탕을 둔 내면적인 귀족을 더 높이 본다. 즉 자신의 출신에 대한 의식 때문에 한편으로 단순한 형식의 가치를 과장하지만, 다른 한편으로 어떤 종류의 덕목과 능력에서는 자기들이 구귀족과 동등하거나 오히려 우월하다는 자각이 있기 때문에 그런 형식의 가치뿐 아니라 애당초 귀족 출신이라는 사실의 가치까지도 도로 끌어내리려고 하는 것이다.

기사계급의 도덕체계

고귀한 인격이 고귀한 출신가문보다 가치가 높다는 이런 사고방식은 봉건적 군인계층이 이미 완전히 기독교화되고 있다는 증거였다. 즉 민족 대이동 시대의 거칠고 품위 없는 직업군인에서 중세 최성기 '하느님의 기사'에 이르는 긴 발전의 결과였다. 교회는 그들이 동원할 수 있는 모든

수단을 다해 이러한 기사귀족의 형성을 촉진하고, 이들의 새로운 지위를 정식으로 인정함으로써 사회적 신용을 높이고, 약한 자, 학대받는 자에 대한 보호를 그들의 손에 맡겨 말하자면 그들을 예수를 위한 전사(戰士)로 취급했고, 그들에게 일종의 종교적 권위를 부여했다. 교회의 명백한 본래 의도는 도시를 중심으로 진행되던 문화의 세속화 과정을 막으려는 것이었는데, 이런 경향은 대부분 거의 아무런 재산도 없고 비교적 자유로운 생활을 하고 있던 이들 기사에 의해 촉진될 위험이 있었던 것이다. 기사계급 속에 잠재한 세속적 경향은 매우 강했으므로, 교회의 가르침을 그대로 따르면 여러가지 이익을 얻을 수 있음에도 불구하고 교회의 교리에 대한 그들의 입장은 기껏해야 타협적인 데 지나지 않았다. 그들의 도덕체계, 새로운 연애관, 그리고 이 연애관의 산물인 그들의 문학 등 기사계급의 모든 문화적 업적은 세속적 경향과 종교적 경향, 감각적 경향과 정신적 경향 사이의 대립관계의 표현인 것이다.

기사도덕의 전체계를 관철하고 있는 것은 그리스 귀족윤리와 마찬가지로 칼로카가티아의 이념이었다. 기사의 덕목은 어느 하나도 체력과 육체적 훈련을 빼놓고는 생각할 수 없었고, 더구나 원시 기독교의 덕목처럼 그러한 육체적 장점에 정면으로 반대하는 입장과는 너무나 거리가 멀었다. 그들의 도덕체계는 주로 스토아적인 덕목, 기사도의 덕목, 영웅적인 덕목, 그리고 좁은 의미의 귀족적인 덕목 네가지로 나누어지며, 거기서 육체적인 것과 정신적인 것에 주어지는 비중은 제각기 다르지만 그 어느 하나에서도 육체적인 것의 가치가 완전히 부정되는 일은 없다. 기사도덕의 전체계에 관해서는 이미 언급된 바 있지만[147] 그중에서도 첫번째, 즉 스토아적인 덕목은 고대 그리스·로마의 저 낯익은 도덕원리들이 기독교화한 것에 지나지 않는다. 인격의 힘, 인내, 절제, 극기는 이미 아리스토텔

레스 윤리학의 기본 개념이었고 뒤이어 좀더 극단적인 형태로 스토아학파 윤리학의 근본을 이루었다. 기사계급은 이들 고대 그리스·로마 윤리의 근본 개념을 주로 중세 라틴어 문학의 중개를 통해 그대로 받아들인 것이다. 영웅적인 덕목들, 특히 위험·고난·죽음에 대한 경멸, 무조건의 충성, 명성과 명예의 추구 등은 봉건사회 초기에도 이미 중요시되고 있었다. 기사계급의 윤리는 이 시대의 영웅이상을 완화하고 거기에 새로운 감정적 요소를 주입했을 뿐, 그 원리에는 충실했다. 기사계급의 새로운 생활감정이 가장 순수하게, 또 가장 직접적으로 나타나 있는 것은 이 시대의 특색인 '기사도의 덕목'과 좁은 의미의 '귀족적인 덕목'이다. 즉 한편으로는 패자에 대한 관용, 약자의 보호와 여성에 대한 존중, 훌륭한 범절(courtoisie)과 여성에 대한 멋스러운 예우(galanterie) 등이고, 다른 한편으로는 오늘날 말하는 이른바 '신사'(gentleman)에게 남아 있는 특성들, 예컨대 너그러움, 돈과 이해관계에 대한 초연함, 어떠한 희생이 따르더라도 경위바르고 체면에 어긋나지 않게 행동하려는 태도 등이다. 이와 같은 기사도덕은 해방된 시민계급의 세계관에 전혀 영향을 받지 않은 것은 아니지만, 좁은 의미의 '귀족적 덕목' 함양에 힘을 기울인 점에서는 시민계급의 영리정신과 날카롭게 대립하였다. 기사계급은 부르주아적 화폐경제가 자기들 생활의 물질적 기초를 위협한다고 느끼고 상인들의 경제적 합리주의, 계산과 투기, 절약과 흥정을 증오와 경멸의 감정으로 대했다. 그들의 낭비와 체면 존중, 모든 육체노동과 온갖 세속적인 영리활동에 대한 경멸 등, '노블레스 오블리주'(noblesse oblige, '고귀한 신분은 의무를 떠맡는다'는 뜻) 원리로 일관된 그들의 모든 생활태도는 부르주아 정신과는 반대되는 것이었다.

| '궁정적'의 개념

기사계급의 도덕체계에 대한 역사적 분석보다도 훨씬 더 어려운 것은 기사계급이 이룩한 두가지 큰 문화적 업적, 즉 새로운 연애이상과 새로운 연애서정시의 연원을 밝히는 일이다. 이들 현상과 궁정생활 사이에 밀접한 관계가 있는 것만은 애초부터 분명하다. 궁정은 새로운 연애관과 새로운 연애시의 배경을 이룰 뿐 아니라 그 모태이기도 했다. 다만 이 경우에 이런 발전의 중심은 왕들의 궁정이 아니라 지방 호족이나 영주를 중심으로 한 좀더 소규모의 궁정이었다. 이처럼 비교적 작은 규모의 세계에서 나왔다는 사실이 기사계급 문화의 상대적으로 자유스럽고 개성이 다양한 경향을 설명해준다. 이제까지 문화의 역군이던 왕들의 궁정에 비하면 이들 소궁정에서는 모든 것이 자연스럽고 질박하며, 훨씬 더 자유롭고 신축성 있었다. 물론 거기도 아직은 상당히 엄격한 관습이 지배하고 있었다. '궁정적'과 '인습적'은 원래 짝을 이루는 개념이고, 당시에도 그 점은 변함이 없었다. 궁정문화의 본질적인 성격이 자신의 힘에 의존해서 인습을 타파하려는 인간에게 이미 익숙해진 길을 가라고 확실한 한계를 그어주는 것이기 때문이다. 당시의 비교적 자유로운 궁정문화 대표자들의 사회적 지위의 기초를 이루는 것 역시 궁정사회의 다른 사람들과 구별되는 그들의 개인적 특색이 아니라 다른 모든 사람들과의 공통점인 궁정적 생활태도였던 것이다. 이처럼 고정된 형식이 지배하는 사회에서 독창성이란 곧 비궁정적이고 예법에 어긋나는 것이었다.[148] 궁정사회의 일원이라는 사실 그 자체가 최고의 포상이요 영예로 여겨졌기 때문에 궁정사회에서 자기의 독자성을 과시한다는 것은 이 특권을 우습게 아는 것과 다름없는 행동이었다. 따라서 사실 이 시대의 문화 전체도 많건 적건 간에 경직된 인습에 얽매여 있었다. 사교의 예의와 감정의 표현형식뿐 아니라 감

정 그 자체도 그랬듯이, 문학과 예술의 형식, 예컨대 서정시의 자연묘사와 비유의 사용법에서 조형예술의 '고딕 곡선'과 인물의 애교스런 미소에 이르기까지 모두가 정형화된 것이었다.

중세 기사계급의 문화는 궁정을 중심으로 한 문화로는 최초로 근대적인 것이었다. 궁정의 주인과 그의 신하와 거기 있는 시인 사이에 진정한 정신적 유대가 이루어진 궁정문화는 이제까지 없었던 것이다. 이들 '뮤즈의 궁정들'은 이제 제후의 정치적 선전도구나 그의 보조금으로 경영되는 교육기관에 그치는 것이 아니라, 아름다운 생활양식을 발명하는 사람과 이를 실천에 옮기는 사람 등 같은 목적을 추구하는 집단이 자리 잡은 곳이었다. 그러나 이런 정신적 유대가 생기기 위해서는 하층계급 출신 시인들에게도 상류계급으로의 길이 열려 있는 사회, 그리고 시인들의 생활양식과 청중의 생활양식 사이에 그전에는 상상할 수 없을 정도의 광범위한 유사점이 존재하는 사회, '궁정적'이라는 것과 '비궁정적'이라는 것이 단순한 신분상의 차이만이 아니라 교양의 차이도 뜻하게 되어 출생이나 위계 등의 조건만으로 누구나 처음부터 궁정적이 되는 것이 아니라 교양과 예의범절 훈련을 거쳐야만 하는 사회, 그런 사회의 존재가 필요했다. 이런 가치기준을 최초로 만들어낸 것이 그 모든 특권을 훨씬 옛날부터 누리고 있던 세습귀족이 아니라 자기네가 지금의 특권을 어떻게 획득했는지를 아직껏 기억하고 있는 '직업집단 출신 귀족'들임은 당연한 일이었다.[149] 기사적 칼로카가티아 개념, 즉 미적 가치와 지적 가치가 동시에 도덕적·사회적 가치라고 생각하는 이 새로운 문화 개념이 발전함에 따라 종교적 교양과 세속적 교양 사이에 새로운 괴리가 생겨났다. 그 결과 특히 문학 분야에서 지도적 역할은 정신적 시야가 좁은 성직자층에서 기사계급 쪽으로 옮겨갔다. 한때 문학사의 추진력이던 수도원 문학은 그 지

밤베르크 대성당의 기수상, 13세기. 이 시대의 예술이상은 고귀한 정신을 지니고 지적·육체적으로 매우 세련된 기사적 칼로카가티아를 지향했다.

도적 지위를 잃고 수도사들은 시대의 대표자 역할을 그만두게 된다. 이제 시대의 전형은 예컨대 저 밤베르크의 기수상(Bamberger Reiter)에 표현된 것 같은 고귀하고 오연하며 영리하고 정신적으로나 육체적으로나 고도의 훈련을 쌓은 기사의 모습이었다.

문화역군으로서의 여성

중세 궁정문화가 이전의 모든 궁정문화와 가장 구별되는 점은 그것이 뚜렷하게 여성적 성격을 띤 문화라는 것이다. 이 점에서는 여성의 영향이

이미 강했던 헬레니즘 시대 왕궁들에[150] 비할 바가 아니었다. 중세 궁정문화는 여성이 궁정의 정신생활에 참가하고 또한 문학작품의 방향 결정에도 참여했다는 의미에서뿐 아니라, 남성 자신이 여러가지 면에서 여성적 사고방식과 감정을 가지고 있었다는 점에서도 여성적이었다. 옛날의 영웅문학과 그뒤의 '샹송드제스뜨'(이것은 모두 남성 청중을 위해 지어진 것이다)와는 달리 프로방스의 연애가요나 브르따뉴의 아서왕 설화는 무엇보다도 여성을 위해 씌어진 것이었다.[151] 그러나 아끼뗀의 엘레오노르(Aliénor d'Aquitaine), 샹빠뉴의 마리(Marie de Champagne), 나르본의 에르망가르드(Ermengarde de Narbonne) 등등 시인들의 보호자였던 수많은 여성은 문학적 '쌀롱'을 가진 귀부인이자 문학을 이해하는 여성으로서 당대 문학에 결정적인 영향을 미쳤을 뿐 아니라, 때로는 시인의 입을 빌려서 그들 자신이 직접 발언하는 일조차 있었다. 그런데 남성에게 심리적·도덕적 교양을 심어준 것이 여성이었다든가, 여성이 문학의 원천이고 대상이며 또한 청중이었다고 말하는 것만으로는 여전히 불충분하다. 시인들은 여성을 염두에 두고 시를 만들었을 뿐 아니라 여성의 눈을 통해서 세계를 보았다. 고대에 여성은 남성의 소유물이요 전리품 쟁탈의 대상이며 노예에 지나지 않았는데, 중세 초기에도 아직 그들의 운명은 가족이나 영주의 자의에 맡겨져 있었다. 이런 여성이 이제 와서는 얼핏 보아서는 이해가 안될 정도로 높은 사회적 지위를 획득한 것이다. 남성은 항상 군무(軍務)에 시달렸고 문화의 세속화가 진전된 결과 중세 궁정사회에서 여성이 남성보다 오히려 높은 교양을 가지고 있었다 치더라도, 애당초 어째서 교양이 그만한 사회적 평가를 받아서 여성이 교양으로 사회를 주도할 수 있는 존재가 되었는가 하는 의문은 여전히 남기 때문이다. 법률제도가 변한 결과 경우에 따라서는 딸이 왕위를 계승할 수 있고 여성이 큰 봉건영지의

소유자가 될 수 있었다는 사실도 일반적으로 여성의 사회적 지위를 향상시키는 데 큰 도움이 된 것은 사실이지만,[152] 그것만으로 충분한 설명이 되지 못한다. 더구나 기사계급의 연애관으로 말하자면, 그것은 원래부터 여성의 새로운 사회적 지위의 전제가 아니라 그 징후의 하나인 만큼 설명으로서는 더욱 부적당하다고 하지 않을 수 없다.

고대 그리스·로마 문학 및 기사문학의 모티프로서의 연애

연애라는 주제를 발견한 것이 물론 궁정적 기사문학은 아니지만 그것은 연애에 새로운 의미를 부여했다. 고대 그리스·로마 문학에서도 특히 고전주의 시대가 끝난 후부터는 연애 모티프가 점점 더 널리 쓰이게 되었으나 중세 궁정문학과 같은 의미가 연애에 부여된 일은 일찍이 한번도 없었던 것이다.[153] 『일리아스』의 줄거리는 두 사람의 여성을 중심으로 전개된다. 그러나 연애가 중심은 아니다. 헬레네(Helene)와 브리세이스(Briseis)는 둘 다 단순한 쟁탈의 목표에 지나지 않아서, 무슨 다른 물건으로 바꿔놓아도 작품의 본질에는 아무런 영향이 없을 것이다. 『오디세이아』의 나우시카(Nausicaa)를 둘러싼 에피소드는 그것 특유의 어떤 감정적 가치를 지니기는 하지만 단순한 에피소드 이상은 아니다. 페넬로페에 대한 여러 무사들의 관계도 『일리아스』의 단계에서 한걸음도 넘어서지 않는다. 즉 여성은 소유물이자 집안 재산의 일부로 간주되는 것이다. 고전주의 이전 시대와 고전주의 시대의 그리스 서정시가 취급한 것도 전적으로 육체적인 사랑이다. 그런 사랑은 그 기쁨이나 슬픔이 아무리 심각한 것이라 해도 그 자체의 영역에 한정된 것이었고, 인간의 인격 전체에 어떤 영향을 미치는 것은 아니었다. 연애를 복잡한 줄거리와 극적 갈등의 주요 테마로 만든 최초의 시인은 에우리피데스였다. 그로부터 신구 희극

이 모두 이 효과적인 테마를 계승했고, 이런 경로로 헬레니즘 문학에 전해져서 특히 아폴로니오스(Apollonios, 기원전 295?~225? 그리스의 서사시인)의 『아르고나우티카』(Argonautika, 영웅 이아손과 50인의 용사들이 아르고 호를 타고 벌이는 모험담을 그린 서사시)에서는 어떤 낭만적이고 감상적인 색채를 띠기도 했다. 그러나 이 경우에도 연애는 기껏해야 달콤한 감정이나 거대한 열정으로 나타났을 뿐, 궁정 기사계급의 문학에서처럼 더 높은 차원의 교육원리라든가 윤리적 힘, 또는 가장 깊은 인생체험의 수단은 아니었다. 베르길리우스(Publius Vergilius Maro, 기원전 70~19. 로마의 시인, 로마 건국을 노래한 장편서사시 『아이네이스』의 저자)가 그려낸 디도(Dido)와 아이네이아스(Aeneias)의 이야기가 아폴로니오스 작품의 이아손(Iason)과 메데이아 이야기에서 얼마나 많은 영향을 받았고, 고대문학에서 가장 인기있던 메데이아와 디도 두 여주인공이 중세에, 그리고 중세를 통해 근대문학 전체에 얼마나 큰 의미를 갖는가는 널리 알려진 사실이다. 연애이야기가 갖는 독특한 매력을 발견한 것은 헬레니즘 시대였고 연애를 취급한 최초의 낭만적인 전원시들이 이때에 생겨났다. 에로스(Eros)와 프시케(Psyche), 헤로(Hero)와 레안드로스(Leandros), 다프니스(Daphnis)와 클로에(Chloe) 등의 이야기가 그 유명한 예이다. 그러나 이 헬레니즘 시대를 빼면 낭만적 주제로서의 연애는 기사시대에 이르기까지 문학에서 아무런 역할도 하지 않았다. 연애감정의 감상적인 취급이나 애인들이 서로 결합되느냐 못 되느냐를 지켜보는 긴장감은 고전주의 시대의 그리스·로마에서나 중세 초기에나 문학작품이 주는 효과로서 추구되지 않았다. 고대에는 영웅이야기와 신화가, 중세 초기에는 영웅이야기와 성자이야기가 가장 인기있는 장르였다. 이들 작품에서는 연애가 어떠한 역할을 하든 간에 그것이 낭만적 광채에 싸인 것은 아니었다. 연애라는 것을 심각하게 다룬 시인들조차도 연애는 일종의 병이요 사람들

의 이성을 빼앗고 의지력을 마비시키며 비참과 굴욕을 초래하는 것이라는 오비디우스(Publius Naso Ovidius, 기원전 43~서기 17. 고대 로마의 시인으로 사랑의 즐거움을 노래한 연애시로 유명하다. 서사시 『사랑의 기술』 『변신 이야기』 등을 썼다)의 연애관에 동조하고 있었던 것이다.[154]

| 기사계급의 연애관

고대 및 중세 초기의 문학과 비교할 때 기사문학이 보여주는 가장 큰 특색은, 기사문학에서는 연애가 정신화되어 있음에도 불구하고 예컨대 플라톤이나 신플라톤학파처럼 철학적 원리가 되지 않고, 그 감각적·성애적(性愛的) 성격을 보존하면서 바로 이런 성격의 연애로서 도덕적 인격의 재생을 이룩하는 힘이 된다는 점이다. 연애가 뚜렷한 목적의식 아래 찬미의 대상이 되고 사랑은 아끼고 가꾸어야 하는 것이라는 감정을 낳았다는 점에서 기사문학은 새로운 것이었다. 그것은 또 연애가 모든 선과 미의 원천이요 일체의 더러운 행위, 일체의 비열한 감정은 사랑하는 여성에 대한 배신이라는 신념에서도 새로운 것이었다. 감정의 섬세함과 내면성, 사랑하는 사나이가 그 사랑의 대상인 여성을 생각할 때마다 갖는 경건한 마음, 끝나는 바 없고 채워지지 않으며 또 한계를 지을 수 없기 때문에 채워질 수도 없는 사모의 정도 새로운 것이었으며, 사모의 정이 채워지고 안 채워지는 것과 관계없이 아무리 참담한 실패를 겪더라도 최고의 기쁨으로 남아 있는 사랑의 행복이라는 것도 새로운 것이었다. 그리고 끝으로, 연애에 의한 남성의 유약화·여성화도 새로운 현상이었다. 사랑을 구하는 편이 남성이라는 사실 자체가 이미 남녀 본래 관계의 역전을 의미했다. 노예 약탈과 부녀 납치가 다반사였던 고대와 영웅시대에는 남자 쪽에서 구애한다는 것은 생각도 못할 일이었다. 그리고 실은 남자 쪽에서

여자의 사랑을 구하는 것은 민중의 풍속에도 위배되는 일이었다. 민중생활에서 사랑의 노래를 부르는 것은 여자이지 남자가 아닌 것이다.[155] 샹송드제스뜨에서도 여자가 남자에게 접근한다. 기사시대에 와서야 비로소 이런 태도가 궁정예절에 어긋나고 부적절하다고 생각되는 것이다. 이제는 여자가 쌀쌀하고 남자는 사랑에 몸이 달아 있는 것이 오히려 궁정적 예절이고, 남성이 끝없이 참고 끝없이 수그리며 여성의 의지와 더욱 훌륭한 본질 앞에서 자기의 의지, 자기의 존재를 무시하는 것이야말로 궁정적·기사적이라고 여겼다. 그리고 연모의 대상인 여성이 결코 손에 닿을 수 없는 존재임을 아무 불평 없이 받아들이며 사랑의 쓰라림에 스스로 탐닉하는 일종의 감정적 노출증과 자학증이 곧 궁정예법이었다. 근대 낭만적 연애관의 근간을 이루는 이 갖가지 특색은 모두가 이 기사문학에

기사적·궁적적 연애는 기사의 구애와 이를 물리치는 여성의 관계로 특징지어지며, 이는 근대 낭만적 연애관의 뿌리를 이룬다. 궁정적 연애 장면이 그려진 1180년경의 프랑스 캐스킷.

서 비로소 등장한다. 사랑하고 애태우며 단념해야 하는 남자 주인공, 상대의 응답이나 사랑의 성취와 관계없이 바로 그 부정적 성격에 의해 더욱 타오르는 사랑, 손에 잡히는 대상이나 심지어 분명히 규정할 수 있는 대상조차 가지지 않는 이른바 '먼 것에 대한 사랑'—이런 것들과 더불어 근대 문학사의 막이 열리는 것이다.

그러면 당시의 영웅적인 생활감정과 모순되게 보이는 이런 특정한 연애이상의 발생을 어떻게 설명할 수 있을까? 제후와 무사, 영웅 들이 모든 자존심과 난폭한 본성을 누르고 한 여성 앞에 꿇어앉아 사랑을 구걸하며, 아니 그보다도 자기의 사랑을 고백이나마 할 수 있는 은총을 애걸하며, 이런 헌신과 정성의 댓가로는 단 한마디의 부드러운 말, 단 한번의 다정한 시선이나 미소만으로 만족할 수 있다는 사실을 어떻게 이해할 것인가? 그리고 이런 상황은, 결코 정신적이라고만은 할 수 없는 애정을 연인이 기혼여성에게 정면으로 고백하는 행위가 바로 엄격한 중세의 무대에서 이루어지고 더구나 그 여성은 대부분의 경우 그 남성의 주군(主君)이나 보호자의 아내라는 점을 생각해볼 때, 더욱 기이하다고 하지 않을 수 없다. 거기다가 재산도 없고 고향도 없는 음유시인조차 자기의 주인이자 보호자인 사람의 부인을 향해 귀족들과 마찬가지로 거리낌 없이 사랑을 고백하고, 또 그녀로부터 제후나 기사가 기대하고 요구하는 것과 똑같은 것을 기대하고 요구한다는 사실을 감안하면, 사태는 더욱 불가사의하지 않을 수 없다.

주군에의 봉사와 연애에의 봉사

이 문제를 해결하려 할 때 가장 쉽게 머리에 떠오르는 것은 남성의 이러한 충성의 맹세와 성적 예속관계는 봉건제도를 지배하던 일반적인 법

률관계의 한 표현에 지나지 않고, 궁정적·기사적 연애관은 정치적 주종관계가 여성에 대한 관계로 옮겨간 것에 불과하다는 생각이다. 그리고 사실 중세 연애시(Minnesang) 연구의 극히 초기단계에서 이미 '연애에의 봉사'는 '주군에의 봉사'의 모방이었다는 설이 제기되기도 했다.[156] 하지만 이 학설이 약간 수정된 것으로서 기사적 연애는 애당초 봉건적 주종관계에서 출발했고 사랑의 봉사란 하나의 비유에 지나지 않는다는 생각은 그보다 뒤의 일로서, 이를 최초로 내세운 것은 에두아르트 베히슬러(Eduard Wechssler)였다.[157] 그는 봉건적 주종관계의 발생은 사회적 동기보다 윤리적 동기가 먼저이고, 가신에 대한 주군의 개인적 신임뿐 아니라 주군에 대한 가신의 신뢰와 친근감에 힘입어 봉건관계가 성립했다는 종전의 이상주의적 사고방식에 반대하여,[158] 주군과 그 부인에 대한 가신의 '사랑'은 사회적 예속관계의 승화에 지나지 않는다는 전제에서 출발한다. 그의 학설에 의하면 기사시대의 연애시는 주군에 대한 가신의 경의의 표시로, 말하자면 일종의 정치적 찬가에 지나지 않는다는 것이다.[159] 사실 궁정적·기사적 연애문학은 그 표현형식, 비유, 인용 등을 봉건윤리의 사상체계에서 차용해왔고, 트루바두르(troubadour, 11~14세기 프랑스 남부의 기사 출신 음유시인. 서정성 강한 무훈시와 연애시를 썼다)는 자신을 그가 사랑하는 여성의 성실한 종이자 충성스러운 가신이라고 부를 뿐 아니라, 이 비유를 한층 확대해서 연인에 대해 가신으로서의 자신의 '권리'를 주장하고 자신의 충성에 대한 보답, 자신에 대한 부인의 위로와 보호와 도움을 요구하기까지 한다. 이런 주장이 궁정적 인습의 상투적 표현임은 분명하다.

　연애시는 주군에 대한 봉사관계를 그 부인에게 옮겨놓은 데 지나지 않는다는 이 학설은, 제후와 호족 들은 전쟁에 몰두하여 종종 궁정이나 성을 장기간 비울 수밖에 없었고 그의 부재기간에 부인이 군주의 권력을

연애시는 기사의 주군에 대한 봉사를 그 부인에게 옮겨놓은 것으로, 궁정적·기사적 연애관은 정치적 주종관계가 여성에 대한 관계로 옮겨간 것이다. 중세 연애시의 대표 시인 발터 폰데어포겔바이데의 모습, 1300~40년경.

행사했다는 사정을 생각할 때 더욱 설득력이 있다. 이런 상황에서 궁정에서 봉사하는 시인들이 주군의 부인을 찬양하는 노래를 만들고 그 노래를 여성의 허영심에도 영합하는 형식으로 치장한 것은 너무나 당연한 일이었을 것이다. 따라서 '사랑의 봉사'에 관한 일체의 것, 즉 궁정적 연애숭배라든가 기사적 연애서정시의 여성찬미적 표현이 원래 남성의 작품이 아니라 여성의 작품이고, 여기서 남성은 다만 여성의 도구로 사용되었을 뿐이라는 베히슬러의 설을 간단히 배격할 수만은 없는 것이다. 베히슬러의 설에 대한 가장 강력한 반론은 바로 제일 오래된 연애시인, 사랑의 고백을 가신의 충성이라는 형식으로 표현한 최초의 시인인 뿌아띠에 백작 기욤 9세(Guillaume de Poitiers)가 가신이 아니라 유력한 봉건영주였다는 사실이다. 그러나 이 반론도 아주 설득력 있는 것은 아니다. 왜냐하면 복종의 맹세가 뿌아띠에 백작의 경우에는 실제로 단순한 문학적 착상이었다

가 그후 대대수 연애시인에 와서는 현실적인 사태를 반영한 것이었을 수도 있고, 또 사실이 아마 그랬을 것이 틀림없기 때문이다. 그렇지 않았다면 이런 문학적 착상이 그처럼 널리 퍼지고 그토록 오랜 생명을 유지할 수 없었을 것이다. 이런 문학적 착상은 이미 그 창시자인 뿌아띠에 백작의 경우에도, 비록 그의 개인적인 처지와는 상관없다 하더라도 당시의 전반적인 사회상황에 근거했던 것이다.

│기사적 연애의 허구성

사실에 근거하든 가공적인 체험에 입각하든 기사적 연애문학의 표현형식은 처음부터 뚜렷한 문학적 인습으로 나타난다. 트루바두르의 서정시는 일종의 '사교계 문학'이었으므로, 비록 현실의 연애체험이라 하더라도 이 문학의 소재로 취급되는 한에는 지배적인 유행이 지정하는 일정한 형식을 통해 표현되어야만 했다. 따라서 어떤 시를 보아도 대상 여성은 똑같은 방법으로 찬미되고 똑같은 성격의 소유자로 제시되며 똑같은 아름다움과 덕목의 표본으로 그려져 있고, 어떤 시든 모두가 동일한 수사학적 형식으로 구성되어 있어 마치 전부가 같은 시인의 작품인 듯한 느낌마저 준다.[160] 이런 문학적 유행의 영향과 궁정적 인습의 구속력은 너무나 커서, 시인들이 어느 특정한 여성 개인을 염두에 둔 것이 아니라 오히려 추상적인 이상형을 그리고 있으며 그들의 감정도 실제로 살아 있는 여성이 아니라 어떤 문학상의 표본에 따라 유발된 것이라는 인상을 받는 일이 많다. 베히슬러가 궁정적·기사적 연애는 허구라고 주장하고 그런 연애시에 묘사된 감정이 현실체험에 뿌리박고 있는 것은 아주 소수의 예외적인 경우뿐이라고 말하는 것도 주로 이런 인상에 근거를 두었을 것이다. 그의 설에 따르면 픽션이 아닌 것은 부인을 찬미하려는 의도뿐이며, 시인의 연

모의 감정은 대부분 문학적 인습을 따른 허구요 칭찬의 한 상투적인 형식에 지나지 않았다. 요컨대 부인들은 노래 불리고 싶어했으며, 자신의 미모를 찬미해주기를 원했고, 그 미모로 촉발되었다는 연정의 진부함에 대해서는 아무도 심각하게 생각하지 않았던 것이다. 구애에 담긴 감정적 요소는 '의식적인 자기기만'이자 사회 전체의 묵계에 의한 일종의 놀이였으며 공허한 인습이었다. 강렬한 진짜 감정의 묘사는 도리어 여인과 궁정사회 모두에 불쾌감을 주고 예의와 절도의 규칙에 위배되는 것이었으리라고 베히슬러는 말한다.[161] 특히 부인 쪽에서 시인의 사랑에 응답한다는 것은 애당초 문제 밖의 일이었다. 왜냐하면 양자의 사회적 지위의 차이를 떠나서도 간통의 기미가 조금만 보여도 그 부인의 남편에게 엄하게 처벌당했을 것이 분명하기 때문이다.[162] 따라서 시에서 사랑을 고백하는 일은 대부분 시인이 찬미의 표적인 부인의 무정함을 하소연하는 구실에 지나지 않았고, 더구나 이러한 하소연 자체도 원래 상찬의 의미를 담은 것으로서 그 부인의 정절을 증언하는 뜻으로 받아들여졌던 것이다.[163]

이와 같은 허구설을 반박하기 위해 기사도의 연애시가 예술적 가치가 극히 높다는 것을 지적하고, 진정한 예술은 모두가 현실체험의 적나라한 표현이라는 귀에 익은 이론을 들고 나오는 학자도 있다. 그러나 실제로는 예술작품의 미적 가치는 물론이고 그 정서적 가치도 사실이냐 아니냐, 자연스러운 것이냐 인공적인 것이냐, 체험에서 나온 것이냐 교양을 통해 얻은 것이냐 등의 기준을 가지고는 측정할 수 없다. 왜냐하면 어떤 작품에 관해서도 그 작자가 실제로 무슨 체험을 했으며 또 그의 작품에 접할 때 우리 마음속에 생기는 감정이 과연 작자 자신의 감정과 같은 것인가를 확인해볼 길은 전혀 없기 때문이다. 중세 연애시가 베히슬러의 주장대로 보수를 받고 하는 아첨에 지나지 않는다면 그만큼 광범위한 애호가층을

얻을 수 있었을까 의심하는 학자도 있다.[164] 그러나 이것은 인습적 사고방식에 매인 궁정사회에서 유행의 위력을 과소평가한 이론이며, 더구나 궁정사회는 당시 서양의 문명국이라면 어디에나 있었지만 결코 '광범위한' 애호가층을 형성하지는 못했었다. 궁정적·기사적 문학이 높은 예술가치를 지닌다든가 궁정사회에서 널리 애호되었다는 사실은 그것 자체로는 이 문학의 허구성을 부정하는 것이 아니다. 하지만 그럼에도 불구하고 우리가 베히슬러의 이론을 무조건 받아들일 수는 없다. 즉 기사적 연애가 주종관계를 다른 형태로 표현했고 그런 의미에서 진짜가 아니었음은 틀림없지만, 그렇다고 해도 그것이 의식적인 허구나 고의적인 가장은 결코 아니었다. 이 연애의 핵심을 이루는 성적 요소는 비록 위장되어 있지만 진짜이다. 단순한 픽션이라기에는 트루바두르의 연애관과 연애시가 너무나 오랜 생명을 누린 것이다. 허구적 감정이 진짜처럼 표현된 성공적인 작품이란 이미 지적된 것처럼[165] 문학사에 유례가 없는 것은 아니다. 그러나 그런 허구가 여러 세대에 걸쳐 명맥을 유지했다면 그야말로 유례없는 일일 것이다.

봉건적 주종관계가 이 시대의 모든 사회구조를 지배하기는 했지만, 종신들이 새로 기사 신분에 오르고 궁정 내에서 시인의 위치가 높아졌다는 사정을 떠나서는 어째서 연애란 주제가 갑자기 인기를 모으고 문학의 감정내용이 모두 그 형식 속에 담기게 되었는가를 설명할 수 없을 것이다. 새로이 등장한, 일부는 재산도 못 가진 이들 기사계급의 사회적·경제적 지위와 이런 이질적으로 구성된 계층의 역사발전에서의 효소적(酵素的) 기능은 봉건제도하의 일반적인 법제형태 못지않게 새로운 연애관을 설명하는 데 중요하다. 기사계급으로 태어난 사람 중에도 맏아들이 아닌 탓으로 충분한 영토를 상속받을 수 없어 재산 없이 세상에 나온 사람들

이 많았는데, 그 일부는 음유시인으로 겨우 생활해나가거나 혹은 그보다도 가능하면 대지주의 궁전에서 정규 지위를 얻어보고자 했다.[166] 음유시인 내지 연애시인 가운데 상당수는 비천한 출생이었다. 그러나 재능이 있어 대제후의 보호를 받게만 되면 어렵지 않게 음유시인에서 기사계급으로 올라갈 수 있었으므로 출신성분의 차이는 그다지 중대한 요소가 아니었다. 일부는 영락한 기사들이요 일부는 밑에서부터 올라온 신흥계층인 이들은 자연히 기사문화의 가장 진보적인 대표자가 되었다. 재산이 없고 뿌리 뽑힌 존재였던 그들은 전통적인 세습귀족에 비해 모든 점에서 자유로웠고, 확고한 전통에 뿌리박은 사람들로서는 헤아릴 수 없는 걱정거리였을 개혁도 체면 손상의 염려 없이 감행할 수 있었던 것이다. 새로운 연애숭배나 감상적인 새로운 궁정문학의 배양도 주로 이들 비교적 유동적인 신분의 사람들에 의해서였다.[167] 주군의 부인에 대한 찬미를 궁정적이기는 하나 전적으로 허구만은 아닌 연애시 형식으로 표현하고 '부인에의 봉사'를 '주군에의 봉사'와 같은 위치에 둔 것도 그들이었으며, 제후에 대한 충성을 사랑으로 해석하고 연애를 일종의 봉건적 충성으로 해석한 것도 바로 그들이었다. 사회적·경제적 상황이 이렇게 연애라는 성적인 형태로 바뀐 데에는 성심리학적인 요소도 한몫했음에 틀림없지만, 이 성심리학적 요소 자체도 사회학적으로 조건지어진 것이었다.

성심리학으로 본 기사적 연애

궁정과 성에는 항상 남자가 많고 여자는 얼마 안되었다. 군주의 궁성에서 생활하는 남자들은 대부분 독신이었다. 귀족의 딸들은 수녀원에서 교육받고 있어서 눈에 띄는 일이 드물었다. 따라서 궁정사회의 중심은 제후의 부인이나 성주의 부인이었고, 모든 것이 그녀를 중심으로 움직였

다. 기사와 궁정시인 들은 모두 신분이 높고 교양과 권세가 있으며 부유하고 또 때로는 젊고 아름답기도 했던 이 여성들을 찬미했다. 외딴섬처럼 외부와 격리된 사회에서 젊고 독신인 남성 무리가 이렇게 탐스러운 부인과 매일 함께 지내면서 부부간의 정다운 광경을 자연히 보게 되고, 그녀가 그 모든 것을 한 사람의 남성에게 바치고 있으며 그 한 사람만이 그녀를 소유하고 있다는 사실이 그들의 뇌리에서 떠날 수 없을 때, 이 고도(孤島) 같은 세계에 극도의 성적 긴장상태가 조성되었을 것은 틀림없고, 많은 경우 다른 배출구를 찾아낼 수 없던 이 성적 흥분은 궁정적 연애라는 승화된 형태로 나타난 것이다. 이런 과정은 주군의 부인을 둘러싸고 있는 대부분의 젊은이가 이미 어린 시절부터 궁정에 들어와 주군 부처의 측근에서 시중을 들면서 남자아이들의 발전에 가장 중요한 몇년을 이 부인의 영향 아래 지낸 데서부터 비롯했을 것이다.[168] 기사의 모든 교육제도 자체가 강한 성적 유대가 생기도록 조장하고 있었다. 남자아이는 14세까지 완전히 여자의 손에서 교육받았다. 이렇게 유년기를 어머니의 보호 아래 지내고 나서는 궁정에서 주군의 부인이 그의 교육을 돌보게 된다. 그는 7년 동안 이 여성의 시중을 들게 되는데, 집 안에서 그녀의 모든 잔심부름을 하고 외출할 때도 따라다니며 그녀로부터 기사의 몸가짐과 궁정의 관습과 교양에 관한 지식을 배웠다. 따라서 아직 성숙하지 못한 소년의 감정은 모두 이 여성에게 쏠리게 마련이고, 그의 상상력은 이 여성의 모습에서 이상적인 여성상을 형성할 수밖에 없었다.

궁정적·기사적 연애의 드러난 이상주의에도 불구하고 그 속에 잠재한 관능적 요소를 간과할 수 없으며, 그것이 실은 교회의 금욕적 계명에 대한 반항의 산물임을 인식하지 않을 수 없다. 육체적 사랑을 억누르는 교회의 노력의 성과는 이상에는 멀리 못 미치기 일쑤였다.[169] 그러다가 이

제 갖가지 사회적 범주의 경계선이 유동적이 되고 그와 더불어 도덕적 가치기준까지 흔들리자, 이제까지 억압되었던 관능의 힘은 몇배의 위력으로 폭발하여 궁정사회의 생활양식뿐 아니라 부분적으로는 성직자들의 생활양식까지 휩쓸게 되었다. 서양문학사에서 도덕률의 엄격함을 자랑하던 중세의 소산인 기사문학만큼 빈번하게 육체의 아름다움과 나체를 다루고, 옷을 벗고 입는 일, 젊은 아가씨나 부인이 주인공의 몸을 씻겨주는 일, 첫날밤과 동침, 침실 방문과 침대로의 초대 등을 이야기하는 문학은 찾아볼 수 없다. 그토록 진지하고 그토록 높은 도덕적 목표를 지향하는 볼프람 폰 에셴바흐(Wolfram von Eschenbach, 1170?~1220. 독일의 서사시인)의 『파르치팔』(*Parzival*)에조차 거의 외설에 가까운 장면의 묘사가 얼마든지 있다. 말하자면 이 시대 전체가 끊임없는 성적 긴장상태에 있었던 것이다. 그것이 어떤 것이었는가를 상상하려면, 기사문학의 주인공들은 자기가 사랑하는 부인의 베일이나 속옷을 자기 몸에 닿도록 지니고 다녔다는, 무술시합의 이야기에서 널리 알려진 저 기이한 습관과 그런 물건에 마술적인 힘이 있다고 믿었던 사실을 상기해보면 충분할 것이다. 기사계급이 연애에 대해 갖고 있던 착잡한 관계, 즉 극도의 정신화와 극도의 관능성이 병존했던 사실이야말로 그들의 감정세계에 담긴 내적 모순을 가장 날카롭게 반영하고 있다. 이런 이중적 감정을 심리학적으로 분석하는 것이 아무리 많은 시사점을 준다 하더라도 그런 심리적 사실은 역사적 상황을 전제로 하는 것으로서, 이 상황 자체가 설명되어야 하며, 그 설명은 사회학적 방법에 의해서만 가능한 것이다. 기사계급의 연애처럼 남의 부인에게 성적으로 쏠려 있는 심리적 메커니즘이라든가 그런 감정이 그것을 자유로이 나타낼 수 있음에 따라 더욱더 고조되는 현상은 종전의 종교적·사회적 터부의 위력이 쇠퇴하지 않았더라면, 그리고 자유로운 사고방식

을 가진 신흥귀족의 등장으로 성적 감정이 마음껏 발휘될 수 있는 터전이 미리 마련되어 있지 않았더라면 실현될 수 없었을 것이다. 다른 많은 경우와 마찬가지로 이 경우에도 심리학은 은폐되고 불투명하며 불철저한 사회학에 지나지 않는다. 그러나 기사계급의 출현 결과 예술과 문화의 모든 영역에 나타난 양식상의 변화를 설명함에 있어, 대다수의 학자는 심리학적인 설명과 사회학적인 설명 그 어느 것에도 만족하지 못하고 직접적인 역사적 원인, 문학상의 직접적인 전거를 찾아냄으로써 이 문제를 해결하려고 한다.

▎문학사적 전거의 문제

콘라트 부르다흐(Konrad Burdach)를 필두로 일부 학자들은 기사도적 연애와 투르바두르 문학의 새로운 측면은 아랍 문학의 영향에 의한 것이라고 주장한다.[170] 사실 프로방스의 연애서정시와 이슬람의 궁정문학에는 많은 공통점이 있다. 예컨대 육체적 사랑에 대한 열광적인 찬미라든가 사랑의 고뇌에 대한 긍지 같은 것이다. 그러나 그것이 곧 궁정적·기사적 연애 개념과 완전히 합치하는 것도 아니거니와, 그런 공통점들이 아랍 문학에서 트루바두르 문학에 들어왔다는 확실한 증거는 어디에도 없다.[171] 그 직접적인 영향을 부정하는 듯 보이는 중대한 특징의 하나는, 아랍 시인이 노래하는 대상은 대개의 경우 노예이고, 따라서 여기에는 연모의 대상이 되는 여성이 곧 봉건적 주종관계에서 주인에 해당한다는 기사적 연애의 본질을 이루는 사고방식이 조금도 보이지 않는다는 사실이다.[172] 고전기 라틴 문학의 영향을 강조하는 이론도 아랍 문학의 영향을 내세우는 학설 못지않게 근거가 박약하다. 왜냐하면 프로방스의 연애서정시에 고대 로마의 문학, 특히 오비디우스와 티불루스(Albius Tibullus, 기원전 55?~19?. 로마의

시인)의 작품에서 온 개별적인 모티프나 이미지 또는 착상 들이 아무리 풍부하게 보인다 할지라도, 그 정신은 이들 이교도 시인의 그것과는 전혀 다르기 때문이다.[173] 기사계급의 연애문학은 그 관능적 요소에도 불구하고 철저히 중세적·기독교적 문학이며 로마 비가시인들의 작품보다 훨씬 현실과 동떨어진 것이었다. 후자의 경우 그들이 다룬 것은 언제나 현실의 연애체험이었던 데 반해, 이미 말한 대로 트루바두르의 작품에 그려진 연애감정의 일부는 단순한 비유나 시작(詩作)기술상의 구실이며 구체적으로 무엇이라 꼬집어 말할 수 없는 막연한 긴장감에 지나지 않았다. 그러나 궁정적·기사적 연애시의 작자가 자기 마음의 반응능력을 시험해보는 그때그때의 계기는 비록 인습적인 것이었다 하더라도, 작품에 그려진 그의 황홀감과 여성숭배, 자기 영혼의 움직임을 들추고 자기의 심적 체험을 분석하려는 정열 등은 결코 허구가 아니며, 고대 로마문학의 전통과 비교할 때 전혀 새로운 것이었다.

트루바두르 서정시의 문학적 전거를 찾는 모든 시도 중에 가장 설득력이 부족한 것은 그것이 민요로부터 왔다는 학설이다.[174] 이 학설에 의하면 궁정적 연애서정시의 원형은 민중 사이에서 행해지던 오월제(五月祭)의 무도가(舞踏歌)였다는 것이다. 이른바 '불행한 결혼을 한 여인의 노래'(chanson de la mal mariée)라는 이런 종류의 노래는 젊은 아내가 한해에 한번 5월의 하루 동안만 결혼의 속박에서 해방되어 젊은 연인과 즐긴다는 고정된 모티프를 갖고 있다. 그러나 이 주제와 트루바두르 문학 주제의 공통점이라면 다 같이 봄과 관련된다는 점, 자연묘사로 된 도입부를 갖고 있고[175] 거기에 그려진 정사(情事)가 간통의 성격을 띤다는 점[176] 등일 뿐이다. 그러나 이런 특색도 모든 자료로 판단하건대 그 원천은 궁정문학에 있고, 오히려 민중문학이 이것을 궁정문학에서 가져온 것 같다. '자연묘

사의 도입부'(Natureingang)가 있는 민요로 궁정적 연애시보다 오래된 것이 있다는 증거는 아무데도 없다.[177] 기사문학이 민요를 표본으로 한다는 학설의 대표자들, 그중에도 가스똥 빠리와 알프레 장루아(Alfred Jeanroy)는 낭만파가 '민중서사시'의 자연발생성을 증명한다고 생각하던 것과 똑같은 논법을 쓰고 있다. 즉 그들은 먼저, 비교적 후대에 속하고 결코 민속문학이라 할 수 없는 문학작품에서 출발해 이전의 민속문학적인 '원래의' 단계를 추정하고, 이렇게 제멋대로 만들어낸, 자료에 의해 뒷받침되지 않고 십중팔구 실재하지 않았을 발전단계에서 원래 자기들의 출발점이 되었던 작품들을 도로 연역해오는 것이다.[178] 하지만 궁정적·기사적 문학 속에 민요의 모티프나 민중 사이에 퍼져 있던 속담, 격언, 관용구의 편린들이 들어갔을 것은 당연하며, 마찬가지로 고대 로마문학에서 당시의 언어 속으로도 '모래가 날린 것처럼' 많은 표현들이 섞여들었을 것이다.[179] 다만 기사시대의 연애서정시가 민요에서 발달했다는 추측은, 이를 증명할 자료가 없고 아마 앞으로도 증명될 수 없을 것이다. 물론 프랑스에서 궁정문학의 발생 이전에도 이미 민중 사이에 소박한 연애서정시가 있었을 가능성이 없지는 않다. 그러나 설혹 그렇더라도 그것은 흔적도 없이 소멸해버렸고, 기사적 연애문학의 세련되고 지나칠 정도로 복잡하며 때에 따라서는 관념과 감정의 다재다능한 유희로 일관하기도 하는 형식들이 이렇듯 분명히 소박하고 지금은 이미 없어져버린 민속문학에서 나왔다는 주장을 뒷받침할 증거는 전혀 없는 것이다.[180]

궁정적 연애서정시가 외부에서 받은 영향 중에 가장 중요한 것은 중세 라틴어로 씌어진 수도원 문학에서 왔다고 생각된다. 비록 기사문학의 연애 개념에서 가장 중요한 요소의 일부는 수도사들로부터 계승한 것이기는 하지만, 그들 세속시인의 연애관이 전적으로 수도원 문학을 모범으로

했다는 이야기는 성립할 수 없다. 기사계급 등장 이전부터 수도사들 사이에 '연애의 봉사' 전통이 있었다고 추정할 수 있다는 학자도 있으나[181] 그것은 사실무근하다. 수도사와 수녀 사이에 오간 우애의 서한을 보면 이미 11세기에 일종의 과열된 감상적 관계가 엿보이는데, 그것은 우정이라고도 연애라고도 할 수 없는 관계였고, 그 속에는 기사적 연애에서 볼 수 있는 정신적인 경향과 관능적인 경향의 혼합이 이미 나타나 있다. 그러나 이런 문헌도 봉건제도의 위기와 더불어 시작되어 궁정적·기사적 문화에 와서 그 정점에 이른 전반적인 정신적 혁명의 한 징후에 지나지 않는다. 따라서 기사계급의 연애서정시와 중세 수도원 문학의 관계는 직접적인 영향이나 차용이라기보다 오히려 하나의 평행현상이라고 보아야 할 것이다.[182] 어찌 되었건 기사문학의 시인들은 작품 기법 면에서는 성직시인들에게서 많은 것을 배웠고, 처음으로 시작을 시험할 때 교회 노래의 리듬과 형식을 염두에 두었음은 틀림없는 사실이다. 마찬가지로 이전의 자전적 기록에 비하면 아주 새롭고 거의 근대적이라고 할 만한 이 시대 수도사들의 자서전과 기사계급의 연애문학 사이에도 역시 접점이 있다. 그러나 이들 접점, 특히 예민해진 감수성이라든가 내면상태에 대한 한층 정밀한 묘사는 당시 진행 중이던 일반적인 사회변혁 및 개인에 대한 새로운 평가와 관련되어 있고,[183] 공통된 사회사적 근원에서 나온 것이다. 궁정적·기사적 연애에서 볼 수 있는 정신주의적 요소의 근원은 의심할 여지 없이 기독교에 있다. 그러나 기사적 연애시의 작자들이 그것을 수도원 문학에서 비로소 따왔다고는 생각할 수 없다. 왜냐하면 기독교 세계의 정서생활 전체가 그런 요소의 지배하에 있었기 때문이다. 하지만 기사도의 부인숭배가 기독교의 성자숭배에 따랐을 가능성은 쉽사리 생각할 수 있다.[184] 반면 '연애의 봉사'가 '마리아 숭배'에서 유래했다는 낭만파 특

유의 상상에는[185] 역사적 근거가 없다. 마리아 숭배는 중세 초기에는 거의 형성되어 있지 않았다. 어떻든 트루바두르 문학의 맹아는 마리아 숭배보다 앞서 있었던 것이다. 따라서 기사계급의 새로운 연애 개념이 마리아 숭배로 고취된 것이 아니라 도리어 마리아 숭배가 궁정적·기사적 연애의 특색을 이어받은 것이다. 끝으로, 기사계급의 연애관이 신비주의자들, 특히 끌레르보 수도원의 베르나르와 쌩빅또르 수도원의 위고(Hugo de St. Victor)로부터 결정적 영향을 받았다는 가설도 일부 학자가 생각하는 것처럼 확실한 것은 아니다.[186]

| 성직시인의 몰락

그러나 개별적으로 외부에서 어떤 영향을 받았고 얼마나 거기에 의존하고 있었건 간에 트루바두르 문학은 교회의 금욕적·위계질서적 정신에 정면으로 대립하는 세속문학이었고, 이를 통해 세속시인들은 성직시인들에게 결정적인 타격을 가했던 것이다. 그리하여 수도원이 문학의 거의 유일한 보금자리였던 약 300년에 걸친 시기는 끝났다. 물론 성직자층이 정신계의 지배권을 장악하고 있던 동안에도 귀족계급이 문학작품의 애호가층에서 완전히 탈락한 일은 한번도 없었다. 그러나 기사계급이 시인으로 등장한 것은 속인층이 문학의 세계에서 단순히 수동적인 역할밖에 하지 않았던 이전 시대에 비하면 획기적으로 새로운 사건이었고, 우리는 이 시점을 문학사에서 가장 중요한 분기점의 하나로 다루어야 할 것이다. 물론 우리는 기사를 문화발전의 선두에 놓은 이 사회구성상의 변화를 너무 단일하게 일반화하여 생각해서는 안된다. 즉 기사계급의 일원인 연애시인(트루바두르, 미네쟁어)의 출현 이전과 이후에도 음유시인이 공존했는데, 기사 중에서도 때로는 예술로 밥벌이를 해야 할 필요에 몰려 음유시인으

로 전락하는 자가 나왔으나 양자 사이의 구별은 엄연히 남아 있었다. 더 나아가 트루바두르와 음유시인 외에도, 이미 문학사에서 주도권을 잃었다고는 하지만 시인으로 활동을 계속하고 있던 수도사들의 존재를 잊어서는 안된다. 그리고 마지막으로 문학사적으로나 예술적으로나 매우 중요한 의미를 지니는 방랑문인들이 있었다. 그들은 거의 떠돌이 음유시인에 가까운 생활을 했고 사실상 음유시인과 혼동되는 경우도 많았지만, 자신은 교양층이라는 자부심에서 자기들의 경쟁상대이기는 하지만 비천한 출신인 음유시인들과는 동일시되지 않으려고 노력했다. 따라서 이 시대의 시인들은 거의 모든 사회층을 망라하고 있었다. 그중에는 (하인리히 6세Heinrich VI, 뿌아띠에 백작 기욤 9세 등) 왕이나 제후도 있었고 (조프레 뤼델Jaufré Rudel, 베르트랑 드 보른Bertran de Born 등) 대귀족도 있고 (발터 폰데어포겔바이데Walther von der Vogelweide 등) 소귀족도 있었으며, (볼프람 폰에셴바흐 같은) 종신도 있는가 하면 중산층 음유시인들(마르까브뤼 Marcabru, 베르나르 드 방따두르Bernart de Ventadour), 그리고 갖가지 등급의 수도사들도 있었다. 지금 그 이름이 전해지는 400명의 시인 중 17명은 여성 시인이다.

| 트루바두르와 음유시인

기사계급의 형성으로 이제까지 장터나 교회 앞 광장, 주막집 등에서 음송되던 옛날의 영웅이야기가 다시 상류사회 영역으로 들어와 어느 궁정에서나 환영받게 됨과 동시에, 서민층 음유시인도 새로운 대접을 받게 되었다. 물론 그들의 사회적 지위는 기사계급과 수도사 출신 시인들의 지위에는 따를 수 없고, 이들 기사시인과 수도사 시인은 예컨대 아테네 디오니소스 극의 시인과 배우 들이 미무스와 혼동되기를 꺼리고, 민족대이

트루바두르는 모호한 표현과 비약적 구성으로 서민층 시인들과 스스로를 구별짓고자 했다.
13세기 초 프랑스에서 활동한 트루바두르 아르노 드까르까세의 모습.

동 시대의 궁정가인 스코프가 마술사들과 동일시되는 것을 싫어했던 것과 마찬가지로, 음유시인들과 스스로를 구별하고자 했다. 그러나 옛날에는 서로 다른 사회계층 출신 시인은 각기 취급하는 소재도 다른 것이 보통이었으며, 그 점만으로도 이미 서로 뚜렷이 구별되었다. 그런데 이제 음유시인과 취급하는 소재가 조금도 다르지 않게 된 이 시기의 트루바두르는 소재의 취급방법을 달리함으로써만 자신들이 서민층 시인과는 다르다는 것을 드러낼 수 있었다. 이제 유행하게 된 이른바 '모호한 양식'(trobar clus), 즉 일부러 모호한 표현을 쓰고 수수께끼 같은 말을 즐겨 하여 기술적으로나 내용상으로나 어렵게만 만드는 양식은 한편으로는 교양이 없는 하층계급을 상류층 문학 감상에서 따돌리기 위한 수단이었고, 다른 한편으로는 광대와 마술사 무리로부터 시인들 자신을 구별짓기 위

한 수단에 지나지 않았다. 일반적으로 예술에서 어렵고 복잡한 것을 즐기는 성향의 배후에는 자기를 자기 이하의 사회계층과 구별하려는 의도가, 드러나는 정도는 다소 다를지라도 분명히 작용하고 있는 것이다. 숨겨진 의미, 엉뚱한 연상, 비약적이고 환상적인 구성, 언뜻 머리에 들어오지 않고 결코 완전히 해명되지 않는 상징, 기억하기 힘든 음악, '첫머리만 듣고서는 어떻게 끝날지 도저히 알 수 없는' 곡조 등, 한마디로 남모르게 맛보는 모든 비밀스러운 즐거움과 행복감에 따른 심미적 매력이 그것이다. 트루바두르와 그 후예에게서 볼 수 있는 이러한 정신적 귀족주의 기풍의 중요성을 실감하기 위해서는 단떼(A. Dante)가 모든 프로방스 시인들 가운데서 가장 애매하고 복잡한 작품을 쓴 시인 아르노 다니엘(Arnaut Daniel)을 가장 높이 평가했다는 사실을 상기하면 된다.[187]

귀족계급 출신이 아닌 음유시인들은 사회적으로 차별대우를 받기는 했지만 기사계급 출신 시인들과 같은 직업에 종사한다는 사실 덕분에 상당한 이득을 보기도 했다. 기사시인과 동업이라는 사실이 아니었다면 자기 자신과 자기의 주관적·개인적 감정에 관해 공공연하게 노래하는 일, 다시 말해서 서사시인에서 서정시인이 되는 일은 용납되지 못했을 것이다. 주관주의 문학, 개인적 고백의 문학, 감정을 보란 듯이 분석하는 수법 등은 시인의 사회적 지위가 높아졌기 때문에 비로소 생겨날 수 있었던 것이다. 그리고 시인들이 자기가 그 작품의 작자이고 그 작품은 자기 개인의 것임을 또다시 주장할 수 있게 된 것도 다름 아닌 기사계급의 사회적 지위 덕분이었다. 만일 상류계급 출신자가 직업적 시인이 되는 경우가 없었다면 시인이 작품 속에서 자기 이름을 들먹이는 습관은 도저히 그처럼 빨리 확립될 수 없었을 것이다. 마르까브뤼는 남아 전하는 43편의 시 가운데 20편에서, 아르노 다니엘은 거의 매편마다 자기 이름을 말하고

있다.[188]

　도처의 궁정에서 다시 그 모습을 나타내어 이 시기 이후에는 작은 궁정에서도 불가결한 구성요소가 된 음유시인들은 공연예술가였다. 즉 노래하고 낭송하는 사람들이었다. 그런데 그때 그들이 노래한 작품은 그들 자신의 작품이었는가? 최초의 시기에는 그들도 선조인 미무스와 마찬가지로 즉흥적인 작품을 만드는 일이 많았음에 틀림없다. 어쩌면 12세기 중엽께까지는 작자와 공연자 역을 겸하고 있었던 것 같다. 그러나 그후에 전문적인 분화가 이루어진 듯하며, 적어도 일부 음유시인들은 전적으로 타인의 작품을 읊기만 했던 모양이다. 제후와 귀족계급의 시인들은 최초 얼마 동안은 음유시인의 제자로서 갖가지 기술적 난점에 부닥칠 때마다 숙련된 전문가인 그들의 도움을 받았음이 분명하다. 귀족 출신이 아닌 시인들은 처음부터 아마추어 귀족시인의 시중을 들었고, 나중에 영락한 기사시인들도 심심풀이로 시를 짓는 대귀족 휘하에 있게 된 모양이다. 때로는 이름있는 직업시인이 가난한 음유시인을 고용해 들이는 일도 있었다. 부유한 딜레땅뜨와 더 유명한 트루바두르 들은 스스로 자기 작품을 낭송하지 않고 고용한 음유시인들에게 그것을 낭송시킨 것이다.[189] 시인 사이에 이와 같이 독특한 분업이 이루어진 결과, 귀족계급의 일원인 트루바두르와 평민 음유시인 사이의 사회적 거리는 적어도 처음 얼마 동안은 한층 강조되었다. 그러나 이런 차별은 점차 적어졌고, 나중에는 평준화의 결과로 이미 근대의 시인과 매우 가까운 유형이 특히 프랑스 북부에서 나타났다. 이 새로운 유형의 시인은 이미 낭송용 시가 아닌 개인적 독서를 위한 책을 썼다. 왕년의 영웅가요는 노래 부르기 위한 것이었고, 샹송드제스뜨는 낭송용이었으며, 초기의 궁정서사시도 아마 낭송되었을 것이다. 이와 달리 새 시대의 연애이야기와 모험이야기는 이제 주로 부인들

당시 유럽에서 활동한 드문 여성 작가 크리스띤 드삐쟌이 프랑스의
이자보 여왕에게 자신의 책을 바치는 장면, 1410〜14년경.

의 독서를 위해 만들어졌다. 문학작품 감상자 중에서 여성이 다수를 점하
게 된 사실이 서양문학사에서 최대의 변화라고 하는 학자도 있다.[190] 그
러나 '읽는다'는 것이 감상방법의 새로운 형식이 된 것도 장래에 대해 그
에 못지않은 중요성을 가진 것이었다. 왜냐하면 문학감상이 열렬한 취미
가 되고 매일의 요구가 되고 습관이 된 것은 문학이 '독서'가 된 이 시기
이후의 일이기 때문이다. 이제야 비로소 장엄한 행사 때나 특별한 계기에
만이 아니라 마음 내킬 때 언제나 즐길 수 있는 '문학'이 될 수 있었던 것
이다. 이와 동시에 시는 그 종교적 성격의 마지막 나머지까지도 잃어버

리고, 내용의 진위를 가리지 않고 미적 감상의 대상이 될 수 있는 단순한 '픽션'이 되었다. 크레띠앵 드트루아(Chrétien de Troyes, 12세기 프랑스 시인. 『랑슬로』Lancelot, 『뻬르스발』Perceval 등 기사설화의 작자)에 관해서 그는 켈트 전설의 중심을 이루는 신비의 의미를 믿기는커녕 전혀 이해하지도 못한 시인이었다고 할 때, 그것은 앞서와 같은 의미로 해석해야 할 것이다. 습관적인 독서는 이전의 경건한 청중을 무성의한 독자로 바꾸기도 했지만 동시에 감식안을 갖춘 독서가를 배출하기도 했다. 그리고 이러한 감식가의 출현으로 비로소 청중과 독자의 무리에서 오늘날 말하는 '문학독자층'이라는 것이 형성된 것이다. 이 독자층의 독서열이 빚어낸 결과 중 하나는 생겨났다가 곧 사라지곤 하는 유행문학이라는 현상인데, 궁정 연애소설은 그 첫 사례였다.

| 독서를 위한 소설

낭송이나 낭독이 아닌 독서용 문학에는 전혀 새로운 서술기법이 요구된다. 그것은 이제까지는 전혀 알려지지 않았던 새로운 소설적 효과의 사용을 요구하는 동시에 또 그것을 가능케 했다. 노래하거나 낭송하기 위한 문학작품은 대개의 경우 단순한 병렬방식으로 구성된다. 즉 정도의 차이는 있으나 그 자체로 완결된 노래·일화·시련(詩聯) 등을 모은 것이었다. 따라서 그것을 낭송할 경우에도 어디서 끊어도 별 지장이 없고, 개별 부분을 생략한다고 해도 작품 전체의 효과에 본질적인 영향은 없었던 것이다. 이와 같은 작품의 통일성은 그 작품의 구성에서보다 전체를 일관하는 세계관과 생활감정의 동일성에서 오는 것이었다. 『롤랑의 노래』가 이런 구조를 가진 작품이다.[191] 이에 반해 크레띠앵 드트루아는 작품의 개개 부분에서가 아니고 그 부분들을 병치하거나 대비시키는 등의 상호관

계에서 생기는 독특한 긴장효과 —— 사건 전개의 지연, 다른 장면의 삽입, 국면의 갑작스런 전환 등 —— 를 구사한다. 그런데 궁정 연애소설 및 모험 소설의 작자들이 이런 방법을 쓴 것은, 일부 학자가 주장하는 것처럼[192] 그들이 『롤랑의 노래』 작자보다 더 수준 높은 감상자층을 대상으로 해서만이 아니라 '청중'이 아닌 '독자'를 대상으로 했기 때문에, 그리하여 흔히 아무데서나 소단위로 중단되는 일이 많았던 낭송에서는 생각조차 할 수 없는 효과를 노릴 수 있었고, 또 노릴 수밖에 없었기 때문이기도 하다. 이러한 읽기 위한 소설의 출현과 더불어 근대문학이 시작된다. 그것은 단지 이 독서용 연애이야기가 서양에서 최초의 낭만적인 연애이야기이고, 연애가 다른 모든 요소를 압도하며 서정성이 다른 모든 요소에 침투하고 작자의 감수성이 작품의 질을 결정하는 제일 기준이 된 최초의 서사시적 작품이었기 때문만이 아니라, 연극에서 익히 알려진 '잘 만들어진 각본'(piéce bien faite, 이 책 4권 149~54면 참조)의 개념을 빌려 말한다면 최초의 '잘 만들어진 이야기'(récit bien fait)이기 때문인 것이다.

| 메네스트렐

기사 신분의 트루바두르와 서민층 출신의 음유시인이라는 사회적 지위를 달리하는 두 종류의 시인들에 의해 추진된 궁정문학 시대의 발전과정을 보면, 처음에는 양자가 어느정도의 접근을 이루었으나 13세기 말엽에 이르면 또다시 새로운 분화가 생긴다. 한편으로는 협의의 궁정시인으로서 한 궁정에 전속한 메네스트렐(ménestrel)과 다른 한편으로는 또다시 영락해 일정한 주인을 잃은 익살꾼(jongleur)이 출현했다. 궁정마다 관리의 지위를 갖고 상주하는 시인이나 가수를 거느리게 되자, 떠돌이 음유시인들은 상류계급 고객을 잃고 또다시 기사시대 초기 이전의 상태로 돌아가

하층계급 사람들만 상대하게 되었다.[193] 이에 반해 고정직을 가진 궁정 시인들은 떠돌이 음유시인들과의 차이를 스스로 의식하면서 후대의 인문주의자(humanist)들과 다름없는 자부심과 허영심을 갖춘, 진정한 의미의 문사(文士)집단으로 성장해갔다. 그들은 이미 제후의 은총이나 관대한 선물을 받는 것으로는 만족하지 않고 자기들의 보호자인 주인의 교사로 자임하고자 했다.[194] 한편 제후들도 이미 단순히 손님들을 즐겁게 해주기 위해서 그들을 고용하는 것이 아니라 자기의 이야기 상대, 뜻이 통하는 친구 혹은 조언자로서 그들을 거느렸던 것이다. 그들은 '메네스트렐'이라는 명칭에도 나타나듯이 어김없는 '종신'이었다. 하지만 그들의 지위는 그전의 종신들의 지위보다 훨씬 높았다. 그들은 올바른 취미라든가 궁정의 풍습, 기사의 명예 등 온갖 문제에 관해 최고의 권위로 인정받았다.[195] 그들은 르네상스의 시인·학자들의 진정한 선구자였다. 적어도 부르크하르트가 지목했던바[196] 그들의 경쟁상대였던 방랑문인들에 결코 뒤지지 않는 선구자였다.

방랑문인

방랑문인이란 음유시인으로서 이곳저곳을 떠돌아다니던 신부나 학자, 또는 수도원을 도망쳐나온 수도사나 학업을 때려치운 학생이다. 즉 일종의 영락계층이자 보헤미안이었다. 그들은 도시 시민계급과 직업적 기사계급을 출현시킨 것과 동일한 경제기구의 변혁, 동일한 사회변동의 산물이며 징후였다. 그러나 동시에 그들은 사회적 기반을 상실한 근대 지식계층의 중요한 특색을 더러 갖추고 있다. 그들은 교회 및 지배계급에 대해 조금도 존경심이 없으며, 모든 전통과 풍습에 대해 처음부터 반항적인 태도를 취한 일종의 반역아요 자유사상가였다. 근본적으로 그들은 사회적

균형이 깨어짐으로 말미암아 생겨난 희생자의 하나이고 일종의 과도기 현상이었다. 즉 많은 사람들이 확고한 중심을 갖고 구성원의 전체 생활을 통제하는 사회집단으로부터 통제가 완만하며 허용된 자유의 범위가 큰 대신 구성원에 대한 보호는 덜한 집단으로 이동해가고 있음을 반영하는 현상이었던 것이다. 도시가 부흥하여 인구의 집중화가 이루어진 이래, 특히 각지에서 대학이 번성하게 된 이래 하나의 새로운 사회현상이 대두했는데, 지식인 프롤레타리아트가 그것이다.[197] 경제적 기초의 상실은 일부 성직자들에게도 파급되었다. 전에는 주교좌 부속 학교 및 수도원학교의 모든 학생의 장래를 보장하던 교회도 개인적 자유와 사회적 신분상승을 추구하는 열기가 높아져 학교와 대학에 가난한 청년들이 가득 차게 된 이제는 이미 이들 청년을 모두 받아들여서 적당한 지위를 마련해주려고 하지 않았다. 그리하여 이들 청년 중 다수는 학업을 마치지 못하고 일부는 방랑문인으로 구걸과 흥행생활에 나서게 되었다. 그들이 자기들을 이렇게까지 박대하는 사회에 대해서 그들 문학의 독설과 예봉으로 기회 있을 때마다 통렬한 복수를 하고자 했던 것은 너무나 당연한 일이다.

방랑문인들은 라틴어로 작품을 썼다. 말하자면 그들은 수도사집단을 위한 음유시인인 셈이었다. 그밖의 점에서는 떠돌이 학생인 그들과 떠돌이 음유시인의 생활환경 사이에 큰 차이가 없었다. 그들 사이의 교양의 차이도 사람들이 흔히 상상하는 만큼 크지는 않았을 것이다. 왜냐하면 따지고 보면 이처럼 도중하차한 수도사와 학생 들도 미무스 광대나 익살꾼과 마찬가지로 어중간한 교양밖에 갖추지 못했기 때문이다.[198] 그러나 그럼에도 불구하고 그들의 작품은, 적어도 경향으로 말한다면 특정 계급의 유식한 문학이고, 비교적 소수의 교양있는 독자층을 대상으로 한 것이었다. 그런데 비록 방랑문인들은 더러 세속의 사람들도 상대하고 라틴어가

아닌 일상용어를 써야만 하는 경우도 많았지만 보통의 음유시인들과는 엄격한 구별을 유지하고 있었다.[19]

방랑문인과 학교의 문학을 엄밀하게 구별하기 힘들 때도 많다.[20] 중세 라틴어로 씌어진 연애서정시의 상당 부분은 학생들의 작품이다. 더구나 학생 작품의 일부는 문자 그대로 학교 작품, 즉 학교의 수업 현장에서 생겨난 문학이었다. 가장 뜨거운 사랑의 노래 가운데 다수는 학교에서 과제로 씌어진 것이었다. 따라서 거기서 노래 불린 연애가 실제 체험을 바탕으로 한 정도는 비교적 미미했을 것이다. 더구나 중세 라틴어 서정시에는 또다른 요소도 섞여 있다. 사랑 노래까지는 몰라도 적어도 주연가(酒宴歌)의 일부는 수도원에서 만들어졌다고 추측할 수 있다. 또 「로마리치 산의 연애회의」(Concilium in Monte Romarici)나 「필리드와 플로라」(De Phyllide et Flora) 같은 시는 고위성직자의 작품이라 보는 것이 가장 타당할 것 같다. 따라서 라틴어로 씌어진 중세 세속문학에는 거의 모든 계층의 성직자들이 관계하고 있었다고 생각할 수 있다.

| 파블리오

방랑문인의 연애서정시가 트루바두르의 연애서정시와 두드러지게 다른 점은 그것이 여성을 찬미한다기보다 도리어 경멸하는 어조로 이야기하고, 육체적인 사랑을 거의 야비할 정도로 솔직하게 묘사하고 있다는 사실이다. 그러나 이것도 모든 인습적인 터부를 거리낌 없이 공격하는 방랑문인들의 근본 태도의 한 표현이었을 뿐, 어떤 학자가 말했듯이 금욕생활에 대한 일종의 복수는 아니었다(그들은 애초에 금욕생활을 하지 않았기 쉽다). 프랑스 방랑시인의 작품에서 여성은 파블리오에서와 마찬가지로 혹독하게 그려져 있다. 이런 유사점은 결코 우연일 수는 없고, 여성을

적대시하고 낭만주의를 배격하는 문학의 발생에 방랑문인이 관여했다고 보는 것이 옳을 것이다. 파블리오에서는 그야말로 모든 계급이 비웃음의 표적이 되어 승려건 기사건 부르주아건 농민이건 얻어맞지 않은 자가 하나도 없다는 사실이야말로 그런 추측을 뒷받침해준다. 방랑문인은 때에 따라서는 시민계급을 상대하기도 했는데, 사회의 권력자들에 대한 자기들의 사사로운 싸움에서 그들을 동지로 간주하면서도 동시에 그들에 대한 경멸은 조금도 변하지 않았다. 그러므로 파블리오가 비록 권위를 무시하는 어조를 지녔고 형식도 세련되지 않았으며 저속한 자연주의적 묘사로 차 있다고 해서 그것을 곧 순 민중적인 문학이라 보고 전적으로 시민계급만을 대상으로 했다고 생각하는 것은 분명히 잘못된 견해일 것이다. 파블리오를 만든 것이 기사계급이 아닌 시민계급 출신의 시인들이었고, 그 문학의 정신도 시민적인 것, 즉 합리주의적이고 비공상적·비낭만적이며 자기 자신까지도 비판적으로 볼 수 있는 그런 것이었음은 사실이다. 그러나 시민계급의 독자가 자기네 생활영역을 소재로 한 해학적인 이야기들과 마찬가지로 기사소설들을 즐겨 읽었듯이, 귀족계급의 독자들도 궁정시인이 쓴 로맨틱한 영웅이야기 못지않게 음유시인들의 뻔뻔한 이야기에도 즐겨 귀를 기울였던 것이다. 파블리오는 영웅가요가 무사귀족의 계급문학이고 낭만적인 연애소설이 궁정 기사계급의 계급문학이었다는 것과 같은 의미에서 시민계급의 계급문학은 아니었다. 바꿔 말하면 파블리오는 적어도 그것 자체에 대해서도 거리를 두고 비판적으로 바라보는 문학으로서, 그 속에 나타난 시민계급의 자조(自嘲)의 정신이 이 문학을 상류계급도 즐길 수 있게 해주었던 것이다. 그리고 귀족계급의 독자가 부르주아층의 이 오락문학에 흥미를 보였다고 해서 그들이 이 문학을 궁정적 기사소설과 본질이 같다고 느꼈던 것은 아니고 차라리 미무스 광대,

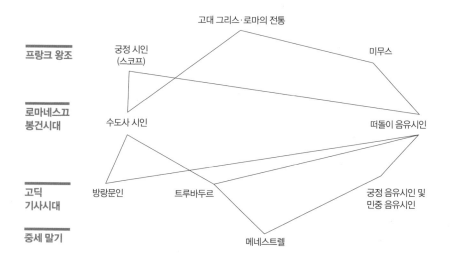

떠돌이 배우, 마술사 들의 재주를 즐기는 식으로 즐긴 데 지나지 않았다.

중세 후기에 들어서면 문학의 부르주아화 현상은 크게 촉진된다. 문학과 그 독자가 시민화함에 따라 시인 또한 시민화되었다. 그러나 부르주아적 성격을 지닌 '장인가수'(Meistersänger)를 빼면 중세에는 그런 발전의 결과로 새로운 시인의 유형은 나타나지 않았으며, 다만 그때까지 이미 있던 여러 유형이 약간씩 변모한 정도였다. 이들 여러 유형의 계보를 그림으로 표시하면 대개 위와 같은 것이 된다.

09 _고딕 예술의 이원성

고딕의 범신론과 자연주의

고딕시대의 정신적 유동성은 문학작품보다 조형예술에서 대체로 더

잘 살펴볼 수 있다. 이 시대의 문학활동은 그 중심을 이루는 사회층이 계속 변했기 때문에 그 발전이 때로는 상호 관련이 없는 개별적인 여러 단계의 축적이고 말하자면 단속적인 것이었던 데 비해, 조형예술 활동은 이 시대 전체를 통해 하나의 비교적 통일적인 직업층과 결부되어서 거의 단절 없이 계속적인 발전을 이루었기 때문이기도 하지만, 장기간에 걸친 정체상태에서 벗어나 다시 움직이기 시작한 새로운 사회의 원동력인 시민계급의 정신이 문학에서보다 조형예술에서 훨씬 신속하고 전면적으로 자기를 관철할 수 있었기 때문이기도 했다. 문학에서 시민계급의 현실주의적·비공상적·현세긍정적 생활감정을 직접 표현한 것은 이 시대의 방대한 문학활동 가운데서 일종의 주변부에 속하는 몇몇 장르뿐이었던 데 비해, 이 시대의 조형예술에서는 거의 어느 형식을 보아도 이러한 시민계급 생활감정의 입김을 느낄 수 있다. 이들 조형예술 작품에는 이 시기의 대표적인 문학작품에서보다 한층 명료한 형태로 이제 바야흐로 이루어지는 서양정신의 일대 전환, 즉 신의 나라에서 자연계로, 궁극적인 것에서 주변의 것으로, 엄청난 종말론적 신비에서 인간세계의 좀더 범상한 문제로의 복귀가 나타나 있으며, 예술적 관심의 중심이 위대한 상징이나 형이상학적 종합 같은 데서 떠나 직접 체험 가능한 것, 감각적이고 일회적인 것의 묘사로 이동하는 경향도 문학에서보다 먼저 나타난다. 고대 그리스·로마의 종말 이래 그 의미와 가치를 상실했던 유기적 생명은 이제 다시 명예를 회복하고, 경험적 현실세계에 속하는 개개 사물이 예술적 묘사의 대상이 되기 위해 미리 피안적·초자연적 권위의 승인을 받을 필요가 없게 되었다.

"신은 모든 것을 반기신다. 모든 것은 신의 본질과 일치하기 때문이다"라는 성 토마스 아퀴나스의 말은 이러한 정신적 변혁의 의미를 가장 명확하게 표현하고 있다. 이 말에는 예술에서의 자연주의에 대한 일체의 신

학적 변호가 포함되어 있다. 현실계의 모든 것은 비록 그것이 아무리 사소하고 덧없는 것일지라도 신과 직접적인 관계에 있으며, 모든 것은 제각기 독특한 방법으로 신을 표현하며, 따라서 예술의 관점에서도 독특한 의미와 가치를 갖게 마련인 것이다. 그리고 비록 모든 것이 우선은 그것이 신을 증거함으로써만 존중받고 따라서 그것에 포함된 신성(神性)의 정도에 따라 엄중히 등급이 붙여지기는 하지만, 아무리 급이 낮은 존재라 하더라도 전혀 무가치하다든가 신에게 완전히 버림받았다든가 따라서 예술가의 주의를 끌 자격이 전혀 결여되어 있다든가 하는 일은 있을 수 없다는 사고방식 자체가 실로 획기적인 것이었다. 예술의 영역에서도 신이 세계의 밖에 서 있다는 사고방식 대신에 사물 자체의 내부에서 작용하는 신적인 힘이라는 관념이 우세해진다. 신이 '세계를 외부로부터 움직인다'는 사고방식이 봉건제도 초기를 지배한 독재적 세계관에 대응하는 것이라면, 자연계의 모든 존재에 내재하여 작용하는 신이라는 관념은 사회적 상승의 가능성이 완전히 배제되지 않은 좀더 자유로워진 사회의 세계관에 대응하는 것이었다. 만물의 서열이 형이상학적으로 정해져 있는 것은 사회가 여전히 신분으로 구분되어 있다는 사실의 반영이다. 그러나 최하급 존재도 다른 무엇으로도 대신할 수 없는 독자적인 가치를 인정받았다는 사실에는 이미 이 시대의 자유주의 경향이 나타나 있다. 한때는 각 신분 간의 차이가 넘을 수 없는 심연이었는데 이제는 서로 접촉 가능한 것이 되었고, 이에 따라 세계는 예술의 소재로서도, 비록 세밀한 단계로 나누어지기는 했어도 하나의 연속적인 현실을 구성하게 된 것이다.

그러나 시대가 아직 중세의 전성기인 만큼 사물을 모두 동등하게 취급하고 현실계 전체를 감각적 대상의 총화로 환원시키는 자연주의는 생겨날 수 없었다. 그것은 아무리 부르주아적 생활질서가 진전했다고 해도 봉

건적 지배형태가 완전히 밀려나지는 않았고, 정신계에서도 교회의 독재가 완전히 붕괴하고 자유로운 세속문화가 건설되지는 않은 것과 같은 사정이었다. 다른 모든 문화영역과 마찬가지로 예술에서도 개인주의와 전체주의 사이에 어떤 균형, 자유와 구속 사이에 일종의 타협이 이루어진 정도 이상은 아니었던 것이다. 기사제도 전체가 하나의 모순덩어리였고, 이 시대의 종교생활 전체도 교리와 내면성, 교회의 신앙과 세속적인 경건함, 정통 신앙과 주관주의 사이를 방황하고 있었던 것처럼, 고딕의 자연주의도 세계긍정적 경향과 세계부정적 경향 사이의 불안정한 균형상태였다. 이와 같은 사회적·종교적·예술적 갈등의 배후에는 언제나 동일한 내면의 모순과 정신의 양극성이 담겨 있는 것이다.

고딕의 이원성을 가장 명료하게 나타내는 것은 이 시대가 자연을 대하는 감정이다. 중세 초기에는 자연을 신에 관한 유대교적·기독교적 사고방식에 따라서, 그리고 이 세계는 눈에 보이지 않는 정신적인 존재에 의해 창조되었고 지배되고 있다는 관념에 따라서 말 없고 영혼 없는 물질로 볼 수밖에 없었는데, 이제는 그 면모가 달라지게 되었다. 중세 초기에 신의 완전한 초월성이 자연의 가치를 필연적으로 부인하는 결과가 되었듯이, 이제 고딕의 범신론은 역시 필연적인 귀결로서 자연의 명예회복에 기여했다. 프란체스코회(아시시의 성 프란체스꼬San Francesco d'Assisi가 1209년에 수립한 수도회) 운동 이전에는 인간만이 인간의 '형제'였는데, 이 운동 이후로는 모든 생물이 인간의 동포로 여겨졌다.[201] 이 새로운 사랑의 개념도 당시의 자유주의 경향의 산물이다. 사람들은 이제 자연에서 초현실계의 단순한 모방을 구하는 것이 아니라 자기 자신의 흔적, 자기 자신의 감정의 반영을 구했다.[202] 꽃이 만발한 들판, 얼음 덮인 강, 봄과 가을, 아침과 저녁은 모두 영혼이 머무는 단계가 되었다. 그러나 이러한 자연과 영혼의

상응에도 불구하고 자연을 보는 개인적인 시각은 여전히 결여되어 있으며, 자연묘사는 여전히 경직된 틀에 박힌 것이고, 시인 각자에 의해 변형되거나 개인의 정열이 담기는 일은 전혀 없었다.[203] 연애시에 나오는 봄 경치나 겨울경치는 똑같은 것이 백번이라도 되풀이되며 결국에는 공허하고 순전히 인습적인 형식으로 끝나고 만다. 하지만 애당초 자연이 예술의 대상으로 사람의 관심을 끌고 그 자체로서 묘사할 가치가 있다고 보이게 된 것만도 이미 주목할 만한 사실이다. 자연 속의 어떤 개별적인 차이점을 발견하려면 우선 자연에 대해 눈이 열려야 하기 때문이다.

| 개인주의의 맹아

고딕의 자연주의는 풍경묘사보다 인물묘사에 훨씬 철저하고 명료하게 나타나 있다. 이 분야에서는 어디서나 로마네스끄의 획일주의와 추상화 경향과는 정반대의, 전혀 새로운 예술관의 표현과 만나게 된다. 여기서는 개성적인 것, 개별적인 것이 전적으로 흥미의 중심이 되었고, 더욱이 그 것은 딱히 랭스의 왕들의 상이나 나움부르크(Naumburg) 대성당의 헌납자 상에 이르러서야 비롯되는 경향도 아니다. 즉 이들 초상에 나타나는 신선하고 활기에 차 있으며 보는 사람 마음에 직접 호소해오는 표현은 어느 정도는 이미 샤르트르 대성당 서쪽 정문의 조상에서도 볼 수 있는 것이다.[204] 이들도 매우 정밀하게 만들어져 있어서, 우리는 그것이 살아 있는 현실의 모델을 두고 만든 것이라는 확신을 갖게 된다. 광대뼈가 높고 넓적하고 낮은 코를 한, 약간 사팔뜨기 눈을 가진 이 농민 모습의 소박한 노인은 조각가 자신과 아는 사이였음에 틀림없다. 그런데 주목할 만한 것은 이들 인물이 아직도 고풍의 둔중하고 서툰 모습이고 후대에 나타나는 궁정적·기사적 경쾌함을 전혀 갖고 있지 않음에도 불구하고 모델 개인의

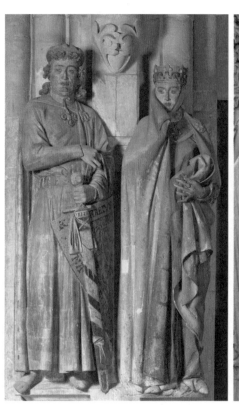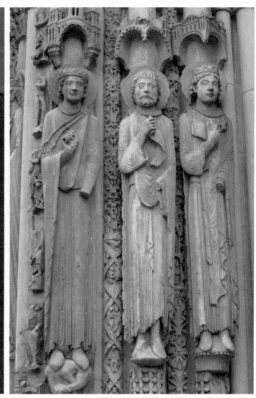

개성적인 것에 대한 감각은 고딕 자연주의의 첫 징후 가운데 하나다. 독일 나움부르크 대성당 성가대석의 헌납자상 「에케하르트와 우타」(왼쪽, 13세기 중반)와 프랑스 샤르트르 대성당 서쪽 입구의 인물상(오른쪽, 1145년경).

성품이 놀랄 만큼 정확하게 그려져 있다는 사실이다. 개성적인 것에 대한 감각은 이 시대의 새로운 정신의 움직임의 첫 징후 가운데 하나인 것이다. 인류를 언제나 오직 전체로서, 개인차를 전혀 무시한 동질적인 것으로만 보고, 인간을 구원받은 자와 못 받은 자 둘로만 분류하며 그 이상의 개인적 차이는 전혀 무의미한 것이라 생각해온 예술관을 대신하여, 도리어 대상의 개성적인 특색을 강조하고 대상에서 일회적인 것을 포착하고자 하는 예술의욕이 그처럼 돌연히 나타났다는 것,[205] 평범한 일상생활에 대한 감각이 그렇게 갑자기 대두하고 '바르게' 보고 관찰하는 일을 그처럼 재빨리 배우게 되었다는 것, 우연적이고 일상적인 것에 대한 취향이 별안간에 그렇듯 널리 퍼졌다는 것 ― 이것은 참으로 경탄할 만한 일이라고 하지 않을 수 없다. 여기서 이루어진 양식상의 변화를 가장 여실히 말해주는 것은, 단떼 같은 이상주의자조차 자잘한 개인적 특색을 잡아내는 능력이 최대의 시적 효과의 원천이 되고 있다는 사실이다.

| '진리의 이중성'

그러면 과연 어떤 변화가 일어난 것인가? 본질적으로 그 변화는, 직접적인 현실과의 유사성이나 경험에 의한 실증 같은 것은 모두 불문에 부치고 정신주의 일변도로만 진행하던 중세 초기의 예술을 대신해, 예술상의 모든 발언은, 비록 최고도로 피안적·이상적·신적인 것을 취급하는 경우에도 자연적·감각적 현실과 광범위하게 일치하지 않으면 성립하지 않는다는 예술관이 등장했다는 것이다. 이에 따라서 정신과 자연의 관계는 일변했다. 자연은 이제 무정신성(無精神性)을 특색으로 하는 존재가 아니라, 독자적 정신성까지는 아니더라도 정신의 투명성, 정신적 표현능력을 특징으로 하는 존재가 되었다. 이런 변화는 우선 진리의 개념 자체가 변

화하여 종전의 일면적 진리 개념 대신에 양면적 진리 개념이 등장한 연후에야 생겨날 수 있었다. 즉 진리에 이르는 두개의 다른 길이 열린 이후, 아니 차라리 두 종류의 다른 진리가 발견된 이후에야 가능했던 것이다. 그 자체로서는 참(眞)인 것의 묘사도 그것이 예술적으로 올바른 것이 되기 위해서는 경험적 현실에 대응하는 특수한 조건을 갖출 필요가 있고, 따라서 어떤 묘사의 예술적 가치와 이념으로서의 가치가 반드시 일치하지는 않는다는 사고방식이 생겨났다. 가치 상호 간의 관계에 대한 이런 새로운 사고방식은 중세 초기에는 전혀 없던 것으로, 따지고 보면 당시 철학의 유명한 '진리의 이중성'에 관한 학설이 예술세계에도 적용되고 있었음을 의미한다. 이 시대 이전의 모든 문화의 입장에서는 해괴하게 생각되었을 이 학설이야말로 낡은 봉건적 전통과 단절되고 교회로부터의 정신적 해방이 시작됨으로써 생긴 분열상태를 가장 명료한 형태로 표현하고 있다. 신앙이 미동도 하지 않던 시대라면 서로 다른 두 종류의 인식이 있다든가 서로 다른 두가지 진리의 원천이 있다든가 신앙과 지식, 권위와 이성, 신학과 철학이 서로 **모순되면서도** 동시에 각기 그 나름대로 옳을 수 있다는 학설보다 더 이해 못할 소리가 또 어디 있겠는가? 이 학설은 위험하기 짝이 없는 길이었지만, 한편으로는 이미 절대적인 신앙과는 인연을 끊었으며 과학과의 연결은 아직 충분치 않던, 지식을 신앙에 희생시킬 수도 신앙을 지식에 희생시킬 수도 없고 어떻게든 양자를 종합함으로써만 그 문화를 유지할 수 있던 이 시대에는 유일한 돌파구였던 것이다.

| 유명론의 세계관

고딕시대의 이상주의는 동시에 일종의 자연주의로서 피안적 세계에 근거한 정신적 이상형을 경험적인 관점에서도 정확하게 묘사하려고 노

력했다. 이 점에서 그것은 당시 철학의 관념론이 관념을 개개의 사물 위에 놓는 것이 아니라 사물에 내재하는 것으로 보아 관념을 강조하면서 개개 사물도 중시한 것에 대응하는 현상이었다. 이것을 이른바 '보편논쟁'(Universalienstreit)의 용어로 번역하면, 보편적인 개념은 경험적 사실에 내재한다고 생각되고 이외의 형태로는 여하한 객관적 존재도 인정할 수 없다는 것이다. 그러므로 철학사에서 말하는 이 온건 유명론(唯名論, nominalism)은 아직 철저히 관념론적이고 피안중심적인 세계관을 근거로 한 것이었는데, 이것과 절대적 관념론 즉 보편논쟁에서의 이른바 '실재론'(實在論, realism) 사이의 거리는, 뒤에 등장하는 극단적 유명론 즉 관념은 여하한 형태의 객관적 존재로도 인정될 수 없고 구체적으로 주어진, 일회에 한한, 유일하고 독특한 개별적 경험으로서만 진정으로 실재한다고 볼 수 있다는 사고방식과의 거리보다도 더 컸다. 왜냐하면 애당초 진리 발견을 위해 개개의 사물을 참작할 가치가 있다는 원칙 자체가 가장 결정적인 차이였기 때문이다. 즉 개개의 사물에 관해서 이야기하고 개개 실존의 실체성 여부를 문제 삼는 것 자체가 이미 개인주의·상대주의를 승인하는 것이고, 진리가 적어도 부분적으로는 현세적·물질세계적 원리에 의존하고 있음을 승인하는 것을 의미하는 것이다.

　보편논쟁의 중심을 이룬 문제는 철학의 중심문제이고 어떤 의미에서 대표적인 철학문제일 뿐 아니라 ── 경험론과 관념론, 상대주의와 절대주의, 개인주의와 보편주의, 역사주의와 비역사주의 등의 문제가 모두 그 변형에 지나지 않는, 철학의 전형적인 문제일 뿐 아니라 ── 단순한 철학문제 이상의 것이기도 하다. 말하자면 어느 수준 이상의 문화적 소산에서 필연적으로 발생하며 자기의 정신적 존재를 자각한 인간이 반드시 대결하지 않으면 안되는 인생문제들을 집약하고 있는 것이다. 관념의 현실성

을 부정하지는 않지만 그것을 경험적 현실세계의 사물과 불가분의 것으로 간주하는 온건한 유명론이야말로 당시 사회·경제구조의 갈등이라든가 예술이 지닌 이상주의적 요소와 자연주의적 요소의 내부 모순 등, 요컨대 고딕시대의 모든 이원적 성격의 열쇠였다. 이 경우에 유명론이 맡은 기능은 고대 그리스 예술 및 문화에서 소피스트 철학이 맡았던 역할과 정확히 일치했다. 양자는 모두 반전통주의적 사고방식을 갖고 자유주의 색채를 띤 시대의 전형적인 철학사상의 하나이다. 양자 모두가 일종의 계몽철학이고, 이제까지는 보편타당하고 만고불변이라 간주되어온 규범을 상대적 가치 즉 가변적이고 수명이 한정된 가치로 보며, 특수한 전제조건에 좌우되지 않는 '순수한' 절대적 가치의 존재를 부정하는 것을 본질로 하는 철학사상인 것이다.

중세적 세계관의 철학적 기초가 변동하고 형이상학이 실재론에서 유명론으로 이행한 사실은 그 사회적 배경과 연관해서만 비로소 이해될 수 있다. 왜냐하면 실재론이 본질적으로 비민주적인 사회질서, 상층부만이 중요시되는 계급사회, 모든 생활이 교회와 영주의 자의에 맡겨지고 개인에게는 전혀 이동의 자유가 인정되지 않던 절대주의적·초개인적 사회조직을 대표하는 철학이었듯이, 유명론은 권위주의적인 집단형태가 붕괴하고 무수한 개인차에 근거하는 사회생활이 무조건적인 복종의 원리에 대해 승리하게 된 상황에 대응하는 것이었기 때문이다. 실재론은 정체적·보수적 세계관의 표현이고 유명론은 동적·진보적·자유주의적 세계관의 표현이었다. 모든 개별 사물이 존재의 일부임을 보증하려는 유명론은 사회의 최하층 출신자에게도 상승의 길이 열려 있는 사회질서에 어울리는 철학인 것이다.

| 순환적 구도형식

고딕 예술과 자연의 관계를 규정하는 이원적 성격은 미술에서 구도문제의 해결방법에도 나타난다. 고딕 예술은 일면 로마네스끄 예술에서 보던 병렬의 원리를 주로 한 장식적인 구도를 지양하고 그 대신 집중의 원리에 입각한 고전주의에 좀더 가까운 양식을 도입하는가 하면, 다른 한편으로는 로마네스끄 예술에서는 적어도 장식적 통일성이 지배하던 묘사를 모두 부분구도로 분할해버린다. 이들 부분구도는 그 하나하나를 보면 대체로 고전주의적인 통일과 종속의 원리를 따르지만, 그것들을 일괄해볼 때는 상당히 무분별하게 주제를 쌓아올리기만 했다는 인상을 준다. 따라서 로마네스끄적 구도의 답답함을 완화하고 개개 형태를 단지 관념적혹은 장식적으로 결합하는 대신에 시공간적으로 완결된 정경을 묘사하려는 노력이 있음에도 불구하고, 고딕 미술은 아직 '누가적'(累加的, additive) 구도가 지배적으로서, 고전주의 시대의 작품이 가지고 있던 시간적·공간적 통일성과는 거의 정반대였다.

로마시대 후기의 미술에서 처음으로 등장해 중세에 와서도 결코 완전하게 사라진 적이 없던 예술의욕의 발현인 저 '연속적' 묘사의 원리 — 사건의 개별 단계에 머물려는 영화적 경향과 서사시적 폭을 얻기 위해서라면 언제든지 '가장 의미심장한 순간'을 희생시키려는 태도 — 가 이제 순환적 구도라는 형태로 또다시 표면에 대두했다. 이 원리가 가장 심한 형태로 나타나는 것은 중세의 희곡인데, 여기서는 장면전환과 국면변화가 즐겨 사용되기 때문에 장면이 한군데에 국한되는 고전시대의 '단일장소 연극'(Einortsdrama)에 대해 이것을 '이동연극'(Bewegungsdrama)이라고부른 학자도 있다.[206] 수많은 장면의 배경을 한 무대 위에 늘어놓고 수백명의 배우를 동원하며 때로는 공연에 며칠씩이나 걸릴 만큼 긴 줄거리를

로마시대「트라야누스의 기둥」등에 보이던 연속적 묘사
방식은 고딕 예술에서 순환적 구도형식으로 재등장한다.
이딸리아 삐사의「십자가형」, 1200~30년경.

가진 그리스도 수난극은 묘사하는 사건의 모든 단계를 추적하며 한 에피
소드가 나올 때마다 구경에 지칠 줄 모르고 길게 묘사하고 개개의 극적
인 장면보다는 사건의 진행 자체에 더 큰 관심을 보인다. 이들 중세의 '영
화극'은 고딕 예술에서 질적으로는 아마 가장 보잘것없는 것이겠지만, 어
떤 의미에서는 고딕 예술의 가장 특징적인 작품이다. 그토록 많은 고딕의
대성당이 미완성인 채로 남은 원인이 된 이 새로운 예술의욕, 이미 괴테
(J. W. von Goethe)도 분명히 의식하고 있었던 것처럼 비록 실제로는 완성되
었을 경우에도 본질적으로는 미완성이며, 다시 말해서 무한하며 영원한
성장을 계속하고 있다는 인상을 주는 그 내적 불완전함, 무한의 피안을
찾아가고자 하는 충동, 여하한 완성에도 안주하지 못하는 본성, 이런 것
이 그리스도 수난극 속에, 비록 매우 소박한 형태이기는 하지만 바로 그
렇기 때문에 오히려 더 명료하게 나타나 있는 것이다. 여하튼 당시의 역

동적인 생활감정, 전통적 사고와 감정의 해체를 초래한 시대의 격동, 가변적이고 덧없이 사라져갈 개별 사물들의 다원성을 인정하는 유명론으로의 전환 등은 중세의 이 '이동연극'에 가장 직접적으로 표현되어 있다.

고딕 건축의 예술의욕과 기술

이 시대의 경제·사회·종교·철학의 경향과 소비경제와 영리경제, 봉건제도와 시민계급, 초자연주의와 내면성, 실재론과 유명론의 관계 등에 나타나서 고딕 예술의 자연과의 관계뿐 아니라 그 구성의 내적 구조도 지배하고 있는 이원성은 고딕 예술, 특히 고딕 건축의 합리주의와 비합리주의라는 형태로도 드러난다. 이 건축의 성격을 자신들의 기술중심주의적 세계관의 정신에 입각해서 설명하고자 했던 19세기 사람들은 주로 그 합리주의적인 측면을 강조했다. 예컨대 고트프리트 젬퍼는 고딕 건축을 '스꼴라철학의 적용'에 지나지 않는 것이라 보았고[207] 비올레르뒤끄 (Eugène Emmanuel Viollet-le-Duc, 1814~79. 프랑스의 건축가, 고고학자. 중세 대건축의 수리를 많이 맡았다)도 그것은 수학적 법칙의 응용이자 구체화에 불과하다고 말하고 있다.[208] 한마디로 두 사람 모두 고딕 건축은 미적 충동의 비합리성과는 정반대의 추상적 필연성에 지배되는 예술이라 본 것이다. 19세기 전체가 그랬지만, 두 사람은 고딕 건축이 실용과 실리에 의해 고취된 '타산적인 기술자 예술'이며 그 형식은 모두가 기술적으로 필연적인 것, 구조상 가능한 것의 표현에 다름없다고 설명하고 있다. 또한 고딕 건축의 형식원리, 특히 사람을 도취시키는 저 수직양식의 원리는 건축기술상의 발명인 리브볼트(rib vault, 고딕 건축에 많이 쓰이는 아치를 붙인 궁륭식 천장 구조)에서 나온 것이라고 보았다. 이러한 기술중심주의적인 학설은 진정한 예술은 일체의 변경을 허용하지 않으며, 엄밀한 논리와 엄격한 기능주의에 입각

보는 이를 몰입시키는 고딕 건축의 수직 양식은 기술적으로 리브볼트와 버트레스의 발명에서 비롯한다는 학설도 있다. 빠리 노트르담 대성당(1163~1345)의 리브볼트(위)와 버트레스(아래).

한 고딕 건축이야말로 전체로만 가치가 있고 조금이라도 첨삭을 하면 전부가 훼손되는 예술작품의 모범이라고 본 19세기의 합리주의 미학에 어울리는 것이었다.[209] 한가지 이해할 수 없는 것은, 그 이론의 예증으로 왜 하필이면 고딕 건축을 들고 나왔을까 하는 점이다. 왜냐하면 고딕 건축이야말로 그 대표적 건물들의 파란만장한 건축경위가 말해주듯이, 예술작품의 최종 형태를 결정하는 데 우연적인 요소 — 또는 적어도 원래의 설계에서 보면 우연이라고 여겨지는 요소 — 가 애초의 구상 못지않게 큰 역할을 한다는 사실의 가장 좋은 본보기이기 때문이다.

데히오의 설에 의하면 고딕 예술의 발생에서 유일하게 창조적인 계기는 리브볼트의 발명이었고, 개개의 고딕 건축형식들은 모두 이 기술적 발명의 결과에 지나지 않는다. 이런 인과관계를 뒤집어, 수직선을 중심으로 건물을 구성한다는 형식이념이 먼저였고 그 기술적 실천은 거기서 파생한 종속적인 것이며 미술사의 입장에서건 예술적 견지에서건 부차적인 것이라고 처음으로 주장한 이는 에른스트 갈(Ernst Gall)이었다.[210] 그리고 이후로 고딕의 이른바 기술적 발명이란 것의 실용성이란 대부분의 경우 그 자체로는 그다지 높이 평가할 것이 못 되며, 더욱이 반원형 천장에서 교차선의 건축적 기능이란 사실무근이고 리브볼트와 버트레스(buttress, 건축물을 외부에서 지탱해주는 장치로 장식적 효과도 가진다)가 모두 원래는 장식용이었다고 주장하는 학자조차 나왔다.[211] 합리주의자와 비합리주의자 사이의 이런 대립은 결국 이미 젬퍼와 리글의 기본적 차이를 이루고 있던 대립과[212] 동일한 것이다. 즉 예술의 형식은 그때그때의 실용적 목적과 그 목적을 수행하기 위한 기술적 수단에 의해 생겨났다는 설과, 예술의 이념은 주어진 기술적 조건에서 오는 저항을 배제하면서 자기를 관철하는 경우가 많고 기술적인 해결 자체도 부분적으로는 특정한 예술형식을 추구

하는 의욕에 의해 이룩된다는 설이 대립하는 것이다. 그러나 이들 두 사고방식은 사실은 정반대 방향에서 동일한 오류를 범하고 있다. 예술의욕이 주어진 기술적 조건에 좌우되는 것을 강조한 비올레르뒤끄의 기술중심주의를 '낭만주의 역학'이라고 부르는 것이 타당하듯이,[213] 리글과 갈의 심미주의도 예술의욕의 제약성 대신 그 자유라는 면에 집착한 낭만주의적 사고방식이라는 비판을 받아 마땅할 것이다. 예술의욕과 기술은 예술작품 발생과정의 어느 단계에서도 독립해서 주어지는 것이 아니라 오히려 서로 불가분하게 얽혀 있어 양자의 분리란 이론상의 편의로서나 가능한 것이다. 양자 중에 한쪽만을 떼어내서 다른 한쪽과 무관한 변수로 독립시키는 것은 그 한쪽의 원리를 부당하고 비합리적으로 다른 쪽 위에 놓는 '낭만적인' 사고방식이다. 예술작품의 창작과정에서 심리적으로는 두 원리 가운데 어느 하나가 먼저 감지된다 하더라도 이는 이들 두 원리의 상호관계의 본질과는 무관한 것이다. 왜냐하면 그와 같은 주관적인 선후관계는 도저히 계산할 수 없는 많은 요소에 의해 좌우되는 것이어서 '우연적'이라고 볼 수밖에 없기 때문이다. 역사적 사실로 보면, 어느 학자의 주장대로 "교차선은 순 기술적인 이유로 발생한 것이고 그 예술적 가치가 발견된 것은 그보다 뒤의 일이었다"라고 볼 수도 있고,[214] 기술적 발명에 앞서 어떤 예술형식에 대한 비전이 있었고 건축가는 기술적인 문제 처리에서 그 스스로도 의식하지 못했을지 모르는 이 비전에 이끌렸을 수도 있다. 이에 관해서 학문적으로 이론(異論)의 여지가 없는 단정을 내리는 것은 불가능하다. 그러나 이 원리들이 예술작품 창작의 사회적 배경과 어떻게 연결되는가를 설정하고 양자가 혹은 서로 조화되고 혹은 반발해가는 그때그때의 원인을 규명하는 것은 학문적으로도 충분히 가능하다. 예컨대 중세 초기처럼 대체로 사회적 갈등이 없던 시기에는 일반적으

고딕 예술의 이원성은 특히 고딕 건축에서 합리주의와 비합리주의라는 형태로 드러난다. 물질적 측면과 정신적 측면이 서로 다른 것을 표현하고 기술은 합리성을, 형식원리는 비합리적인 성격을 띠는 것이다. 빠리 노트르담 대성당 동쪽 면.

로 예술의욕과 기술 사이에 근본적인 대립이 없다. 예술형식이 표현하려고 하는 것과 기술이 표현하려고 하는 것이 동일하여, 한쪽이 합리적이거나 비합리적이면 다른 한쪽도 똑같이 합리적 또는 비합리적이게 마련이다. 이에 반해 고딕시대처럼 문화 전체가 모순에 차 있는 시대에는 예술의 정신적 측면과 물질적 측면이 제각기 다른 것을 표현하려 하고, 지금처럼 문제가 되는 경우에 그렇듯이 기술은 합리적 성격을 띠는데 형식원리는 흔히 비합리적인 성격을 띠는 수가 있는 것이다.

고딕 예술의 역동성

로마네스끄 교회는 그 자체로 완결된, 그 이상 아무것도 구할 바 없는 안정된 공간상(空間像)이다. 비교적 넓고 상징적이고 간소한 내부는 감상자의 눈을 끌어 그 안에 머물게 하고, 감상자에게 언제까지나 완전한 수동적 태도를 갖게 한다. 이에 반해 고딕 교회는 생성의 상태를 계속하면서, 말하자면 우리 눈앞에서 솟아나고 있다. 그것은 결과가 아니라 하나의 과정이다. 그 모든 물량이 하나의 역학작용으로 변하고 모든 고정되고 안정된 것이 온갖 기능의 변증법으로 바뀌는 이 모든 에너지의 소용돌이와 상승과 순환과 변형은 마치 우리 눈앞에서 무슨 극적인 갈등이 전개되고 완결되는 듯한 느낌을 준다. 그리고 이러한 역동적인 효과가 강렬한 나머지, 그에 비하면 다른 모든 것은 이 목적을 위한 수단에 지나지 않는 것처럼 보인다. 그렇기 때문에 이런 건축물은 미완성임으로 해서 그 효과가 손상되기는커녕 도리어 힘과 매력을 더하는 것이다. 역동성을 띠는 모든 예술양식에 특유한 형식의 개방성 — 바로끄 양식의 경우도 그렇다는 것은 널리 알려진 사실이다 — 이라는 것도, 휴식을 모르는 무한한 운동이라는 인상을 강조하고 여하한 안정도 영속적이지는 못하다는 점을 부

각하기 위한 것이다. 미완성인 것, 거친 스케치풍의 것, 단편적인 것을 특히 좋아하는 근대의 성향도 그 연원은 여기에 있다. 잠깐씩 나타났던 몇몇 고전주의 시기를 예외로 한다면 고딕 이래의 모든 위대한 예술은 어딘가 단편적인 데가 있고, 내면적으로든 외면적으로든 완결되지 않고, 의식적으로든 아니든 마지막 한마디는 다하지 않은 채 멈춰버린 면이 있다. 감상자 혹은 독자가 항상 무언가를 더해줄 필요가 있는 것이다. 근대 예술가는 어떠한 말도 완전하다고 느끼지 않기 때문에 마지막 한마디를 입에 담기를 주저하는데, 이런 감정은 고딕 이전의 예술가는 느껴보지 못했던 것임에 틀림없다.

고딕 건물은 자체 내에 움직임을 담고 있는 작품일 뿐 아니라 감상자까지 동원해 예술 감상이라는 행위를 일정한 방향과 단계적인 발전이 따르는 하나의 과정으로 바꿔놓는다. 이러한 건축물은 어느 쪽에서도 한눈에는 담을 수 없고, 어느 방향에서 바라보든 전체의 구조를 제시하는 완결되고 시선을 안정시켜주는 그런 모습을 드러내는 일이 없으며, 오히려 감상자에게 끊임없이 위치를 바꿀 것을 강요하고, 하나의 운동·행동·재구성이라는 형태로서만 그 전체의 모습을 마음속에 떠올릴 수 있게 한다.[215] 고딕시대와 비슷한 사회적 여건을 갖추고 있던 민주제 시대의 그리스 예술도 마찬가지로 감상자의 적극적 태도를 요구했다. 당시에도 감상자는 예술품을 조용히 바라보기만 하는 상태에서 벗어나 묘사된 주제가 지닌 운동을 자기 마음속으로 되풀이할 것을 요구받았다. 고정된 정육면체적인 형태가 해체되고 조각이 건축에서 독립한 것은, 고대의 고전미술이 감상자를 움직이게 만들었던 저 조상(彫像)의 회전이라는 현상을 향해 고딕 미술이 내디딘 첫걸음이었다. 고대에도 그랬듯이 이 경우에도 결정적인 점은 정면성의 원리가 지양되었다는 사실이다. 이 원리는 이제 드

디어 미술사의 무대에서 모습을 감추었다. 이제부터 그것은 매우 짧은 기간씩만 나타날 뿐이고, 사실상 16세기 초와 18세기에서 19세기로 넘어갈 무렵의 두차례만 나타날 뿐이라고 말할 수 있다. 미술에서 엄격한 형식주의를 의미하는 정면성의 원리는 이때 이후 완전히 실현될 가망이 없는 하나의 회고 취미적인 계획 이상이 되지 못했다. 이 점에서도 고딕 예술은 오늘날까지 면면히 이어져온 전통의 출발점이며, 그 중대성과 폭에 있어 이후의 어떠한 전통도 따를 수 없는 것이다.

│ 새로운 감수성과 기술만능주의

그리스 계몽사조와 중세 계몽사조의 유사성과 미술에 대한 영향의 상통함에도 불구하고 고대 그리스·로마의 전통을 전적으로 새로운 것, 전혀 비고대적인 것, 그러면서도 능히 고전에 견줄 수 있는 것으로 대체하는 데 처음으로 성공한 것은 고딕 예술이다. 고대 그리스·로마는 고딕에 이르러서 비로소 진정으로 극복되었다. 고딕 예술에서 볼 수 있는 초월성은 이미 로마네스끄 예술의 특징이기도 했고, 로마네스끄는 여러가지 점에서 이후의 어느 예술보다 정신화된 미술이기도 했다. 그러나 그럼에도 불구하고 로마네스끄 예술은 훨씬 더 관능적이고 세속적인 고딕 예술보다 형식 면에서는 고대 그리스·로마에 더 가까웠다. 고딕의 근본 특색을 이루는 섬세한 감수성은 로마네스끄에서는 전혀 찾아볼 수 없는 것이고, 고대 그리스·로마에 비해서 진정으로 새로운 것이었다. 그것은 고딕시대의 기독교적 정신주의와 현세긍정적인 감각주의가 교착하여 생긴 독특한 형식이었다. 고딕의 주정주의는 그 자체로는 별로 새로운 것이 아니었다. 고대 고전주의시대 후기 예술도 정감에 넘치고 심지어는 감상적일 정도였고, 헬레니즘 예술 역시 감상자를 감동, 감격시키며 감각을 도취시키

고 압도하고자 했다. 그러나 고딕시대와 이후의 모든 예술로 하여금 일종의 고백적 성격을 띠게 한 그 표현의 친밀성은 고딕에서 비롯한 전혀 새로운 것이었다. 그리고 여기서도 우리는 고딕시대의 모든 현상을 일관하는 저 이원적 성격과 마주치게 된다. 즉 독창적이고 유일무이한 체험을 전제로 하는 근대미술의 고백적 성격은 고딕 이후 점점 비개성적이고 판에 박은 것으로 되어가는 기술에 맞서 자기를 관철해나가지 않으면 안되었다. 왜냐하면 예술이 그 원시성의 마지막 잔재를 청산하고 이미 표현수단 자체를 추구하여 싸울 필요가 없게 되는 순간, 기성품처럼 준비되어 아무데나 응용할 수 있는 기술에서 오는 위험이 머리를 들고 나왔기 때문이다. 고딕과 더불어 근대예술의 서정성이 시작되었지만, 그 기술만능주의 역시 고딕시대에 시작된 것이다.

10_ 건축장인조합과 길드

| 건축장인조합에서의 예술활동의 조직화

건축장인조합(masons' lodge, opus, œvre, Bauhütte)은 12,13세기에 발달한 대규모 교회(주로 주교좌 교회) 건축에 종사하는 예술가와 장인의 조합으로, 건축주가 임명하거나 승인한 감독기관의 예술적·행정적 지휘에 따랐다. 재료와 노동력의 조달을 맡은 관리자(magister operis) 기능과 예술적인 면의 공동작업, 작업의 분배, 개별 작업들 간의 조정을 맡은 건축가(magister lapidum) 기능은 한 사람이 수행한 경우도 많았던 듯하지만, 원칙적으로 이들 두 기능은 각기 다른 사람에게 나뉘어 있었음이 분명하다. 건축에서 예술감독과 행정감독의 관계는 말하자면 영화에서 감독과 제작자의 관

12,13세기의 교회 건축은 예술가와 장인의 조합인 건축장인조합에서 이뤄졌고, 이들은 건축주가 승인한 감독기관의 지휘에 따랐다. 「바벨탑 건축」, 1400~10년경.

계와 비슷하다. 실상 영화 제작을 위한 작업공동체는 건축장인조합의 조직과 완전한 평행을 이루는 유일한 예인 셈이다. 그러나 양자의 근본적 차이의 하나는 영화감독은 대체로 영화마다 다른 팀과 일을 하지만, 건축장인조합의 경우에는 일거리가 달라진다고 해서 반드시 조합의 인적 구성까지 달라지는 일은 없었다는 점이다. 조합원 중에는 조합의 고정 구성원으로서 하나의 작업이 끝난 후에도 건축가 곁을 떠나지 않는 사람들이 있었는가 하면, 작업 도중에 떠나가는 사람도 없지 않았다.

물론 고대 이집트에서도 이미 일종의 집단적 예술 생산이 행해진 것은 주지의 사실이고[216] 그리스와 로마에도 건축가집단이 있어서 비교적 대규모 건축일 경우에는 집단적으로 고용된 기록이 있다. 그러나 어느 것이든 그 자체로 독립된 자치조직까지 갖춘 중세의 건축장인조합과는 달랐다. 이런 자치적인 직업집단을 형성하는 것은 고대 그리스·로마의 정신

에 배치되었을 터이다. 중세 초기에도 나중의 건축장인조합과 비슷한 조직이 있기는 했으나 그것은 수도원 부속 각 제작소가 이따금 건축에 종사할 경우에 서로 협동해서 작업한 데 불과하고, 따라서 거기에는 후대의 본래적 의미에서 건축장인조합의 가장 중요한 특색 가운데 하나인 이동성은 없었다. 고딕시대 건축장인조합은 교회 건축에 장기간이 걸릴 경우에는 몇세대에 걸쳐 한곳에 머무는 일도 없지 않았으나, 작업이 완성되거나 중단되면 건축가 우두머리를 따라 다른 장소로 옮겨가고 거기서 또 새로운 작업에 종사했던 것이다.[217] 그렇지만 이 시대의 모든 미술작품 생산에서 근본적인 중요성을 지닌 예술가의 이주의 자유는 건축장인조합이 이처럼 통합된 집단으로서 거주지를 바꾸었다는 사실보다 오히려 개개 예술가나 장인이 방랑생활을 하며 자유로이 한 건축장인조합에서 다른 조합으로 옮겨다녔다는 사실을 통해 더욱 잘 드러난다. 물론 수도원 부속 제작소에도 일정한 기간을 정해 고용되는 뜨내기 장인이 이미 있기는 했지만, 이들 제작소에서 일하는 사람들은 대다수가 그 수도원의 수도사들이고 그들은 새로운 외부 영향에 강력한 방파제를 형성하고 있었다. 그러나 일정한 지역에 묶여 있음으로 인한 작업의 안정성과 이에 따른 미술발전의 연속성 및 완만함은 미술품 생산의 중심이 수도원에서 건축장인조합으로 옮겨지고 따라서 미술품이 속인의 손으로 만들어지게 되면서 곧 변해버렸다. 이제부터는 어디서 일어난 것이든 새로운 움직임이 곳곳에서 재빨리 받아들여지고 곳곳으로 퍼져나가게 되었다.

로마네스끄 시대의 건축주는 주로 자기의 농노와 소작인의 노동력에만 의존했지만, 화폐가 자유로이 통용되면서부터는 자유신분의 외부 노동력을 고용해 들일 수 있는 범위가 전보다 확대되고, 그 결과 점차로 일정한 지역권 내의 노동시장이 형성돼갔다. 이제부터 건축활동의 규모와 속도

는 현금의 준비상태에 좌우되게 되었고, 고딕 교회 건축이 몇세기에 걸쳐 진행된 이유의 태반은 주기적으로 닥쳐온 자금 부족 때문이었다. 즉 자금이 충분할 때에는 작업이 지속적으로 신속히 진행되었지만, 자금이 고갈되면 일이 지연되든가 일시적으로 전면 중단될 수밖에 없었던 것이다. 그리하여 조달할 수 있는 자금의 양에 따라 전혀 다른 두가지 작업 진행방식이 나타났다. 한편으로는 대체로 안정된 인적 구성을 갖고 일정한 진도로 공사가 진행되거나, 다른 한편으로는 예술가와 장인의 수에 변동이 많고 때로는 공사를 쉬거나 속도를 늦추기도 하면서 진행되었던 것이다.[218]

도시의 부흥과 화폐경제의 발달로 건축사업에서도 세속층이 주도권을 장악하게 되었는데, 우선 당장에는 수도원 부속 제작소의 규율에 대신할 수 있는 조직형태가 없었다. 더구나 고딕 성당을 세우는 작업은 그 자체가 로마네스끄 교회의 건축보다 훨씬 장기간을 요하는 훨씬 복잡한 작업이었다. 종사하는 인원도 더 많았고, 건축 자체의 이유에서나 또 흔히는 앞서 말한 외부적인 이유에서 그 완성에 훨씬 긴 시간이 필요했다. 그러므로 종전과는 다른 엄격한 작업규율이 필요했다. 그 해결책으로 나타난 것이 건축장인조합으로서, 그것은 노동자의 고용·보수·양성에 관한 상세한 규정과 건축가, 장인(master-craftsman), 직인(journeyman) 등의 엄격한 위계질서를 갖추고 각 개인의 지적 소유권을 제한하며 모든 개인이 공동의 예술적 과제에 따른 여러 조건에 절대적으로 복종하도록 했다. 이렇게 한 것은 노동의 배분과 통합을 마찰 없이 이루어내고 최대한 전문화를 추진하며 각 개인의 작업을 가능한 한 완벽하게 조화시키려는 목적에서였는데, 이는 진정한 의미에서 관계자 일동의 집단적 사고방식을 통해서만 가능한 것이었다. 각자가 하는 일의 예술적 가치를 손상하지 않으면서 개인적 차이를 평준화한다는 목표를 달성하자면 한 사람 한 사람이 자발적으

로 자기 일을 건축가의 희망에 맞춰나가지 않으면 안되고, 또 건축의 예술 부문 감독과 다른 부문 담당자들 사이에 지속적이고 밀접한 접촉이 있어야만 했다. 하지만 예술의 창작이라는 복잡하기 그지없는 정신작업에서 이런 분업체제가 도대체 어떻게 가능했을까?

| 미술품의 집단제작

이 문제에 관해서는 낭만주의적 특징을 빼면 서로 아무런 공통점도 없는 두가지 사고방식이 있다. 그 한쪽에 의하면 집단적인 생산방식이야말로 최고의 미술품을 생산해내기 위한 불가결의 전제조건이라는 것이고, 다른 한쪽에 의하면 이렇게 작업이 세분화되고 개개 예술가와 장인의 자유가 제한되는 것은 진정으로 우수한 예술작품의 생산에 최소한 일종의 위협이 될 수밖에 없다는 것이다. 전자의 긍정적인 견해는 주로 중세미술을 대상으로 하고, 후자의 부정적 견해는 대개의 경우 영화를 염두에 두고 있다. 이들 두 입장은 최종적으로 정반대의 결론에 도달하지만, 예술품 생산의 본질에 관해서는 근본적으로 동일한 사고방식에 근거하고 있다. 즉 양쪽 다 예술작품이라는 것은 통일적이고 분화되지 않고 분할될 수 없는, 거의 신적인 창조행위의 소산이라고 생각하는 것이다. 19세기의 낭만주의는 건축장인조합의 집단정신을 민족혼이라든가 공동체의 혼 같은 것으로 의인화해서 생각했다. 즉 본래 비개인적인 것을 개인화해서 생각하고, 어느 집단의 공동작품을 마치 단일체나 개인처럼 상정된 이 공동체의 혼에서 나온다고 본 것이다. 이에 반해서 영화의 비판자들은 집단적 성격을, 즉 영화 제작이 개인 작업의 합성이라는 점을 무시하지 않는다. 오히려 그 비개인적 성격을, 그들이 말하는 '기계적' 성격을 강조하면서 제작과정이 어느 한 개인의 것이 아니고 세분화되어 있다는 이유로 생산품의 본

질적인 예술성을 부인한다. 단지, 이들은 독립적으로 일하는 개개 예술가의 작업방식도 결코 낭만파 예술이론이 주장하는 만큼 통일적이고 유기적이지는 못하다는 사실을 잊고 있다. 예술작품 제작은 가장 복잡한 정신과정의 하나이고, 아무리 덜 복잡한 것이라도 어느정도는 독립적인 기능들 ― 의식적 또는 무의식적, 합리적 또는 비판적인 ― 일련의 기능으로 이루어지며, 그들 각 기능의 갖가지 결과를 비판적인 의식으로써 마치 건축장인조합의 우두머리가 자기 휘하 한 사람 한 사람의 일을 검사, 수정하고 상호 조화시키는 것과 마찬가지로 일제히 점검하며 종합적인 편집과정을 거치지 않으면 안되는 것이다. 인간 정신의 여러 능력과 기능을 지나치게 단일한 것으로 생각하는 것은 민족이나 공동체의 혼이 개인의 혼과 독립해서 실재한다고 여기는 사고방식과 마찬가지로 근거 없는 낭만주의적 환상이다. 개인의 혼이 말하자면 집단적 혼의 한 부분이거나 그 반영일 수는 있어도, 이 집단혼 자체는 결코 그 구성원 내지 반영자를 떠나서는 존재하지 않는다. 마찬가지로 개개인의 정신도 보통은 개별적 기능의 형태로만 표현되며, 그들 개별적인 표현의 통일은, 몰아적인 도취상태를 별도로 하면 ― 도취상태란 예술에 적합한 상태가 못 되는데 ― 노력을 통해 비로소 쟁취되는 것이지 우연한 순간의 선물일 수는 없는 것이다.

| 길드조직

작업집단으로서 건축장인조합은 조형예술의 고객이 거의 교회와 도시에 한정되어 있던 시대에 적합한 존재였다. 이 고객층은 비교적 범위가 좁고 주문도 항상 있는 것이 아니었으며 주문품은 이내 만들어지는 것이 보통이었다. 그래서 예술가로서는 일을 찾기 위해 작업장소를 자주 바꾸지 않으면 안되었다. 그렇지만 그들이 혼자서, 자기만 의지하고 세상을

헤매야 했던 것은 아니다. 그들이 가입할 수 있었던 건축장인조합이 이런 사정에 부응하는 신축성을 갖고 있었던 것이다. 조합은 한 장소에 자리를 잡고 앉아서 일이 있는 한 머물다가 일이 없어지면 곧 그곳을 떠나 새로운 일이 생기는 곳에 다시 자리 잡았다. 조합은 당시로서는 상당히 안정된 직장을 보장했다. 유능한 일꾼이라면 자기가 원하는 한 언제까지나 조합에 속해 있을 수 있었고 다른 조합으로 옮기는 것도 자유였으며, 또 더 영구적으로 정착하기를 원하는 경우에는 샤르트르, 랭스, 빠리, 스트라스부르, 쾰른, 빈 등의 대성당에 딸린 큰 건축장인조합에 가입할 수도 있었다. 예술가가 건축장인조합에서 독립해 자립적인 우두머리로 한 도시에 자리를 잡게 된 것은 도시 시민계급의 구매력이 증대하여 그들이 개인 자격으로도 미술품의 고정적인 고객층을 이루게 된 후의 일이다.[219] 이 시기는 14세기 중에 도래했는데, 우선은 건축장인조합에서 독립해 한 사람 몫의 사업가가 된 것은 화가와 조각가뿐이었다. 건축장인들은 그후에도 거의 2세기에 걸쳐 조합의 테두리 안에 머물러 있었는데, 그것은 시민계급이 한 개인으로서 의지할 만한 건축주로 등장하는 것은 15세기도 거의 끝나갈 무렵이었기 때문이다. 그제야 건축노동자들도 건축장인조합을 떠나서 화가와 조각가 들이 일찍부터 들어 있던 길드(guild)에 가입한다. 예술가들의 도시집중과 그들 사이에 일어난 경쟁으로 처음부터 집단적 경제체제가 불가피했는데, 그것은 건축 관련 이외의 장인들 사이에서는 이미 몇세기 전부터 발달해온 일종의 자치조직인 길드를 통해 가장 잘 운영될 수 있었다. 중세에는 어떤 직업집단이 외부에서 동업자가 들어와 자신의 경제적 기초가 위협받는다고 느낄 때마다 길드가 생겨났다. 길드의 목적은 경쟁의 배제 혹은 적어도 그 제한에 있었다. 내부 조직의 민주적 성격은 처음에는 지켜졌지만 외부에 대해서는 애초부터 철저히 배

타적 보호주의를 취했다. 길드 규약은 생산자 보호만을 목적으로 했으며, 그것이 표면상 내세웠고 오늘날도 길드라는 것을 이상화해서 생각하려는 낭만주의 이론의 신봉자들이 주장하듯이 소비자 보호도 동시에 추구했던 것은 아니다. 예컨대 자유경쟁 금지는 애당초부터 소비자에겐 커다란 손해를 의미했다. 수공업 생산물의 질에 관해 최저 수준을 정한 것은 결코 소비자의 이익만을 생각한 것이 아니라 기복 없는 안정된 판로를 확보하려는 원대한 목적을 위한 것이었다.[220] 그런데 자유주의 시대의 산업주의와 상업주의를 공격하기 위한 근거로 길드를 내세웠던 낭만주의자들은 길드가 애초부터 독점적 색채를 띠었다거나 그 목적이 주로 이기적인 것이었다는 사실을 부정할 뿐 아니라, 길드에서는 노동이 공동체적으로 조직되고 제품의 질에 공통된 기준이 있으며 생산이 공식적으로 규제됨을 들어 "수공업이 예술의 경지에까지 승화된 것"이라고 보았다.[221] 이와 같은 '이상주의'에 반대하여 좀바르트는 "대부분의 수공업자는 결코 높은 예술적 수준에 도달한 일이 없고" 수공업과 예술품 제작은 항상 전혀 다른 것이었다는 사실을 강조한다.[222] 그리고 길드의 조합규정이 예술과는 아무런 관계도 없는 수공업 생산품의 질을 유지하는 데 기여했다 하더라도, 그런 규정은 예술가에게는 자극 못지않게 장애가 되기도 했다. 하지만 길드는 그 자체로는 아무리 반자유주의적인 존재였다 하더라도, 건축장인조합에 비하면 바로 예술가의 자유라는 점에서 본질적 진보를 나타냈다.

건축현장과 제작소

건축장인조합과 길드의 근본적인 차이는 전자가 피고용자집단이고 그 내부 조직이 위계적인 데 반해, 후자는 적어도 그 시초에는 제각기 독립

적인 사업가들이 서로 평등한 자격으로 결합한 단체였다는 점이다. 건축 장인조합은 통일적인 집단이며 조합원은 건축가와 관리책임자를 포함해서 누구 한 사람도 자기 마음대로 행동할 수 없었다. 왜냐하면 우두머리 일지라도 교회 당국이 제시한, 대개의 경우 극히 사소한 세목까지 정해진 계획대로 일해야만 했기 때문이다. 이에 반해 길드를 구성하는 개별 제작소에서는 우두머리가 온전한 주인이며, 시간 배정은 물론 도구 사용도 그의 마음대로였다. 길드 규약은 비록 까다롭고 인색하긴 해도 대부분의 경우 기술상의 규정을 포함할 뿐, 건축장인조합의 예술가들이 지켜야 했던 교회의 지침과 달리 순전히 예술적인 문제는 거의 건드리지 않았다. 길드 규약이 주인급 장인의 이주의 자유를 제한한 것은 사실이지만, 대개는 그들 스스로 당연하게 받아들이고 있던 일정한 범위 내에서는 그들이 무엇을 하든 간섭하지 않았다. 예술가 개인이라는 존재는 물론 아직 인정받지 못했고, 예술가의 아뜰리에는 아직 다른 수공업 제작소와 똑같이 조직되어 있었으며, 화가들은 말안장 기술자와 동일한 길드에 가입되어 있다는 데 대해 조금도 굴욕감을 느끼지 않았다. 그럼에도 불구하고 우리는 이미 자기 작품에 대해서는 자기만이 책임을 지는 중세 후기의 독립자영 장인에게서 아무것도에 매이지 않은 근대 예술가의 모습을 찾아볼 수 있는 것이다.[223]

중세미술의 발전방향을 가장 명료하게 보여주는 것은 미술가의 작업장이 점차로 건축현장과 분리되었다는 사실이다. 로마네스끄 시대에는 아직 예술가의 모든 일이 건물 자체에 딸린 것이었다. 교회의 그림장식은 모두 벽화였으므로 다른 곳에서 마무리할 수 없는 것이 당연하지만, 건물을 장식하는 조각도 현장의 발판 위에서 '제자리에 고정한 뒤에'(après la pose) 작업을 했다. 즉 석공이 이미 벽면에 끼워넣어놓은 돌을 깎고 새겼

로마네스끄 시대에 모든 미술 작업은 건축에 부속된 것이었으나
아뜰리에가 마련되면서 조각가와 화가는 점차 독립적으로 작업
하게 되었다. 안드레아 삐사노「작업 중인 조각가」, 1340년경.

던 것이다. 일찍이 비올레르뒤끄도 지적했듯이, 12세기에 들어서 건축장
인조합의 발생과 더불어 여기에도 변화가 일어났다. 즉 조합은 조각가에
게 건축현장의 발판보다 쾌적하고 도구도 잘 갖추어진 작업장을 마련해
주었다. 이제 그들은 대부분의 경우 조각을 처음부터 끝까지 아뜰리에에
서, 교회당 안에서가 아니라 교회 옆에서 하게 되었고, 조각품은 완성된
뒤에 건물에 설치되었다. 이러한 변화는 비올레르뒤끄가 생각하는 것만
큼 급격하지는 않았던 것 같지만,[224] 여하간 여기서는 이미 조각가의 작
업이 점차 독립하는 계기가 나타나고 조각이 건축에서 분리되는 변화가
준비되고 있는 것이다. 회화에서도 패널화(panel painting)의 대두로 벽화가
쇠퇴하면서 같은 경향이 나타났다. 그리고 마침내 예술가가 일하는 장소
는 완전히 건축현장과 분리되었다. 조각가와 화가가 모두 건축현장을 버

리고 자신의 아뜰리에로 들어가, 경우에 따라서는 자기가 직접 본 일도 없는 교회를 위해 제단이나 감실(龕室)의 미술품을 만들었던 것이다.

　후기 고딕의 여러가지 양식적 특색은 미술품 제작장소가 그것을 설치하는 장소에서 분리되었다는 사실과 직접적인 관련이 있다. 미술품 제작이 건축장인조합의 손을 떠나 개별 장인의 작업장으로 옮겨짐에 따라 무엇보다도 후기 고딕 예술의 가장 두드러진 근대적 특징, 즉 그 제품의 시민계급적인 절도와 평범한 규모가 눈에 띄게 된 것이다. 개인 자격으로서 부르주아는 아직 교회나 대저택을 세울 만한 힘이 없는 데다 교회에 개인용 예배실을 만든다든가 일련의 벽화를 그리게 할 만한 재력을 갖지 못했고, 기껏해야 감실이나 제단의 그림 또는 조각을 주문하는 정도였다. 그 대신 그 주문 수는 몇백 몇천개에 이르렀다. 이런 종류는 시민계급의 구매력과 취미에 맞았고 동시에 독립한 예술가가 경영하는 소규모 기업에도 알맞았다. 도시의 좁은 제작소에서 소수의 조수를 데리고 일할 수밖에 없었던 독립장인이 소화할 수 있는 양은 비교적 한정된 것이었다. 이런 사정은 또 가볍고 가공하기 쉬우며 값싼 목재가 즐겨 쓰이는 원인이 되었다. 소형 미술품을 애호하고 값싼 재료를 선택한 것이 이미 일어나고 있던 양식적 변화의 결과인지, 아니면 거꾸로 전보다 유연하고 탄력적이며 표정이 풍부한 새로운 양식이야말로 이들 제반 물질적 조건의 결과로 보아야 할 것인지는 말하기 힘들다. 어찌 되었건 미술품의 스케일이 작아지고 종전보다 처리하기 쉬운 재료가 쓰이게 되었다는 사실은 실험과 혁신을 부추겼고, 좀더 역동적이고 적극적이며 주제를 더욱 풍성하게 다루려는 양식으로의 전환을 필연적으로 촉진한 것이 사실이다.[225] 거대하고 장중하며 엄숙한 것에서 자그맣고 가벼우며 친근감이 도는 것으로의 변화를 감실을 장식하는 목조조각뿐 아니라 당시의 거대한 석재조각에서

도 볼 수 있다는 사실 자체가 재료가 미술양식의 결정에 미치는 영향을 부인하는 것은 아니다. 왜냐하면 목재 미술품이 지배적이던 이 시기에 목조 양식이 석재조각으로까지 옮아간 당연한 현상이라고 말할 수 있기 때문이다. 그러나 어찌 되었건 이제 미술형식은 규모의 크고 작음이나 재료 여하를 막론하고 모두가 예쁘고 아담하며 세련된 것을 지향하게 된다. 이 것은 근대적 기술만능주의, 너무 쉽사리 습득되는 기술, 너무나 편리하고 너무나 저항을 주지 않는 재료가 거둔 최초의 승리였고, 그런 경향의 연속은 오늘날 우리도 매일같이 목격하고 있다. 그러나 이러한 기술만능주의는 어떤 의미에서는 화폐경제와 상품생산이 충분히 성숙한 고딕 후기의 한 시대적 징후로서, 회화와 조각의 수공업화가 이루어지고 그림은 벽면 장식에 지나지 않고 조상은 일종의 가구로 보는 미술취미를 낳은 사회발전이 그 배후에 있는 것이다.

우리는 양식사와 노동조직의 역사 사이의 이러한 대응관계를 밝히는 데서 멈춰도 좋을 것이다. 아니, 거기서 멈춰야만 할 것이다. 그중 어느 것이 먼저고 어느 것이 나중인가를 천착하는 것은 소용없는 일이다. 중세 역사의 마지막에 이르면 정착지를 가진 예술가층, 소규모 제작소, 값싸고 다루기 쉬운 재료, 그리고 동시에 자그맣고 아담한 규모와 경쾌하고 독특한 형식을 가진 미술이 있었음을 지적하는 것으로 충분한 것이다.

11_고딕 후기의 부르주아 예술

| 중세 말기의 사회적 대립

중세 후기는 출세한 시민계급이 형성된 시대일 뿐 아니라 시대 그 자

체가 시민계급의 시대였다. 중세의 전성기 이래 역사의 주도권을 장악하게 된 도시의 화폐·교역경제는 시민계급의 정치적·문화적 자립을 가져오고 뒤이어 그들에게 지적 주도권을 안겨주었다. 왜냐하면 이들 중간계급은 경제에서뿐 아니라 예술과 문화에서도 가장 진보적이고 생산적인 흐름을 대표하고 있었기 때문이다. 그러나 중세 말기의 시민계급은 실로 갖가지 이해집단으로 분열된 복잡하기 그지없는 사회층이었고, 그 아래 위의 다른 계급들과의 경계선도 고정되어 있지 않았다. 한때 시민계급은 공동의 경제목표를 내세우고 정치적 평등을 지향하는 단일화된 계급이었는데, 이 시기에 이르면 내부적으로도 재산 정도에 따라 갈라지는 경향이 압도적이 되었다. 부유한 시민과 그렇지 못한 시민, 또는 상업과 수공업, 자본과 노동 등의 대립이 더욱더 첨예해졌을 뿐 아니라 자본력을 가진 기업가층과 소규모 수공업자들 사이와, 주인으로 독립한 장인과 무산노동자 사이의 중간층도 여러개 생겼다. 12,13세기까지만 해도 시민계급은 물질적 생존기반과 자신의 자유를 획득하기 위해 싸웠는데, 이제는 밑에서부터 올라오는 새로운 세력에 대항해 자기들의 특권을 지키기 위해 싸우게 되었다. 사회진보를 위해 투쟁하던 진취적 계층에서 현상에 만족하는 보수적인 계급으로 변모한 것이다.

12세기에 와서 종전의 안정된 봉건사회의 기초를 뒤흔들어놓은 사회불안은 날이 갈수록 증대해 중세 말기의 반란과 임금투쟁에 이르러서는 절정에 달했다. 사회 전체가 안정을 잃었다. 이제 경제적 기초를 확립해 번영을 구가하게 된 시민계급은 귀족계급과 같은 사회적 지위를 획득하고자 귀족의 생활양식을 모방하려고 노력했고, 귀족계급은 또 시민계급의 영리적 경제관념과 합리주의적 세계관에 보조를 맞추려고 했다. 그 결과 계급 사이의 차별은 대폭 평준화되어 상승하는 시민계급과 몰락해가

는 귀족계급의 격차가 좁아지게 되었다. 시민계급의 상층부와 그다지 부유하지 않은 하급귀족 사이의 간격은 좁아지며, 재산상의 격차는 더욱 벌어졌다. 부유한 시민에 대한 가난한 기사의 증오심은 뼈에 사무치고, 권리를 박탈당한 임금노동자와 특권을 누리는 독립장인 사이의 대립에는 화해의 여지가 없어졌다.

그런데 중세의 사회구조는 이미 그 상층부에서도 위험한 균열을 보이기 시작했다. 왕과 제후에게도 쉽사리 머리를 숙이지 않던 예로부터의 강력한 봉건귀족은 이미 그 세력이 꺾였던 것이다. 자연경제가 화폐경제로 이행함과 더불어, 정도의 차는 있으나 이제까지 독립적 존재이던 대귀족들은 왕의 보호를 받는 신분으로 전락했다. 개개의 지주들은 농노제가 해소되고 봉건영토가 소작지나 자유신분의 노동자에게 관리되는 토지로 바뀜에 따라 전보다 더 부유해진 사람도 있고 더 가난해진 사람도 있었지만, 어느 쪽이든 이미 왕에 대항한 싸움에 동원할 수 있는 인원은 아니게 되었다. 봉건귀족은 모습을 감추고 이에 대신해 궁정귀족이 등장했는데, 그들이 가진 특권은 모두 왕에게 봉사하는 일정한 직책에서 나온 것이었다. 물론 그전에도 왕후의 궁정은 귀족들로 구성되어 있었지만 그런 경우에 그들은 궁정에서 독립해 있든가 아니면 언제든지 독립할 수 있는 실력을 갖추고 있었다. 이에 반해 지금 새로이 등장한 궁정귀족은 군주의 총애와 은덕에 전적으로 의존했다. 이렇게 해서 귀족들은 궁정관리가 되고 궁정관리는 귀족의 신분을 갖게 되었다. 전통적 무사귀족은 새로이 작위를 받은 귀족과 어울렸고, 이 양자의 혼합으로 생겨난 궁정·관리 귀족 내부에서 전통적 귀족계급 출신자가 반드시 우세했다고 말하기도 어려운 실정이었다. 왕들은 자기의 법률고문과 경제전문가, 비서와 재정담당자 들을 주로 시민계급 출신 중에서 뽑으려 했고, 그 선택에서 첫째 조

건이 되는 것은 개인의 실력이었다. 여기서도 경쟁력, 목적을 위해 수단을 가리지 않는 태도, 개인적인 관계에서 사무적인 관계로의 전환 등 화폐경제의 주도적 원리가 승리한 것이다. 절대군주제 경향을 가진 이 새로운 국가의 기초는 이미 가신의 충성이나 의리가 아니라 경제적으로 국가에 의존하지 않을 수 없는 고용된 관료계층과 봉급을 받는 상비군이었다. 그런데 이런 변모가 가능해진 것은 먼저 도시 화폐경제의 원리가 국가경영 전체에까지 연장되고 이처럼 비싼 기구를 유지하기 위한 막대한 자금이 확보된 뒤의 일이었다.

| 기사계급의 몰락

국가기구의 변모와 더불어 귀족계급의 구조에도 변화가 생겼지만 그들은 자신의 과거와의 유대를 보존하고 있었다. 이에 반해 독점적 군인계층이자 세속문화의 역군인 기사계급은 완전히 몰락하게 되었다. 이 과정은 장기간에 걸쳐 진행되었고, 기사계급의 여러 이상이 지닌 찬란한 매력은 시민계급의 눈에도 결코 하루아침에 없어질 것이 아니었다. 하지만 그런 가운데서도 배후에서는 돈끼호떼(Don Quixote, 이 책 2권 246~51면 참조)들의 패배가 모든 면에서 착착 준비되고 있었다.

기사계급의 몰락을 중세 말기에 일어난 전쟁기술의 변화와 결부하여 무거운 갑옷과 투구를 쓴 기병은 신식 용병이나 농민으로 편성된 보병부대 앞에서는 도처에서 패배했다는 사실을 강조한 학자도 있다. 기사들은 잉글랜드의 궁수(弓手)와 스위스의 용병, 폴란드와 리투아니아의 국민군 앞에서 패주했다. 다시 말해서 자기들과 다른 무기를 가진 군대나 처음부터 그들 나름의 전투규정을 인정하지 않고 들어오는 병력에 대해서는 힘을 쓰지 못했던 것이다. 그러나 새로운 전쟁기술이 기사계급이 맛본 패배

의 진짜 이유는 아니었다. 새로운 기술 자체는 하나의 징후에 불과하며, 여기서도 그들이 전혀 적응할 수 없었던 새로운 부르주아 사회의 합리주의가 드러나는 것이었다. 화기(火器)라든가 보병대의 익명성이라든가 대부대의 엄격한 기율 —— 이 모든 것이 전쟁기술의 기계화와 합리화를 의미하며, 동시에 전쟁에 대한 기사계급의 개인 본위의 영웅적인 태도가 이미 시대에 뒤떨어진 것임을 뜻했다. 크레시(Crécy), 뿌아띠에, 아쟁꾸르(Agincourt), 니꼬뽈리스(Nicopolis), 바르나(Varna), 젬파흐(Sempach) 등지에서의 패배는 기술 때문이라기보다도 기사 쪽이 제대로 된 군대가 아니라 기율도 중심도 없는 모험가 무리였고 전체의 승리보다 개인의 무훈을 앞세웠기 때문이었다.[226] 화기의 발명과 용병으로 구성된 보병부대의 설치로 기사계급이 본업을 잃게 된 결과 군사적 복무가 민주화되었다는 유명한 이론은 엄격한 유보조항을 달지 않고는 승인하기 어렵다. 보병의 무기가 주로 창과 활이며 화기가 아니었다는 사실을 젖혀두고라도, 앞서의 이론에 대한 반론이 올바로 지적하고 있듯이[227] 기사계급의 무기가 휴대화기와 화승총의 등장으로 무용지물이 된 것은 아니었다. 오히려 중세 말기는 기사들의 중장비 발달이 정점에 달한 시대였고 30년전쟁(1618~48년 독일지역에서 벌어진 신구교 간의 종교전쟁. 이 전쟁으로 신구교는 동등한 지위를 인정받았으나 독일은 전역이 황폐해지고 인구가 크게 줄었다)까지는 보병대와 나란히 기병대가 결정적인 역할을 하는 일이 많았다. 더구나 보병이 모두 농민으로 구성되었던 것도 아니다. 그중에는 시민계급 출신자도 있었으며 귀족도 섞여 있었다. 기사계급이 시대착오적 존재가 된 것은 그들의 무기가 낙후했기 때문이 아니라 그들의 '이상주의'와 비합리주의가 낡아버렸기 때문이다. 기사들은 새로운 경제, 새로운 사회, 새로운 국가를 움직이는 원동력이 무엇인가를 이해하지 못했다. 그들은 여전히 시민계급과 저들의 돈, 저들의 '장사꾼

근성'을 하나의 병적 현상이라고만 생각하고 있었다. 시민계급은 기사와의 관계에서도 훨씬 물정에 밝았다. 그들은 기사계급의 무술시합과 기사도적 연애라는 놀이에 기꺼이 끼어들었지만 그것은 어디까지나 하나의 유희에 지나지 않았고, 사업에서는 냉정하고 빈틈없고 현실적이었다. 한 마디로 비기사적이었던 것이다.

시민계급은 봉건귀족들보다는 도시의 오래된 귀족가문과 훨씬 긴밀한 연계를 가졌다. '신흥부자'들은 대대로 도시에 살던 명문가 사람들에게 점차 동격으로 대우받고 마침내는 인척관계를 통해 완전히 동화되기에 이르렀다. 물론 부자이기만 하면 시민계급의 누구나가 명문으로 간주된 것은 아니지만, 귀족계급 출신이 아닌 사람이 단지 재산이 많다는 이유만으로 이처럼 쉽게 귀족 틈에 끼이게 된 시대는 일찍이 없었던 것이다. 전통적인 도시귀족과 신흥 자본가들은 도시의 정치권력을 공유하며 새로운 지배계급을 형성하는데, 이 신흥 지배계급의 가장 중요한 징표는 시평의회(評議會) 의원이 되는 자격이었다. 이들 중에는 또 아직 평의회에 참여하지는 않지만 경제적 위치로 인해 평의원 가문 사람들에게 동등하게 취급받고 명문가와 혼인할 수 있는 사람들도 포함되어 있었다. 도시의 정치를 직접·간접으로 좌우하고 있던 이들 명문집단은 이제부터 엄격히 구별된 신분을 형성하고 철저히 귀족적인 생활양식을 지녔으며, 그들의 지배권은 왕년의 봉건귀족 못지않게 관직과 명예의 배타적 독점에 기초하고 있었다. 다만 이들이 정치권력을 추구한 본래의 목적과 의미는 자신들의 경제적 독점을 보장하는 데 있었다. 특히 대규모 외국무역과 관계되는 경우, 그들은 원료품 재고의 보유자로서 시장을 지배했다. 그들은 소상인 또는 수공업자에서 대상인 또는 매뉴팩처 경영자가 되었으며, 이제는 남을 고용해서 일을 시켰다. 그들은 단지 원자재를 공급하고 임금을 지불할

뿐이었다. 그리하여 길드를 구성하는 수공업자들 간의 평등이라는 원칙이 깨지고 정치적 영향력과 재력에 의한 차별이 생겨났다.[228] 우선 소규모 작업장의 주인인 장인들이 상급 길드로부터 밀려났고, 다음에는 이들 자신이 아래서부터의 위협에 맞서 단결하여 가난한 도제들이 우두머리가 되는 길을 막았다. 소상인들은 점차 도시 운영에 대한, 특히 경제적 부담과 특권을 어떻게 분배하느냐 하는 문제에 대한 일체의 발언권을 잃고 마침내는 무산 소시민계급의 운명을 감수하는 길밖에 없게 되었다. 주인이 못 된 직인들은 한평생 임금노동자의 처지에서 벗어날 수 없었고 길드로부터 쫓겨나 동료들끼리 새로운 단체를 결성하게 되었다. 그리하여 14세기 이래 사회적 상승의 길이 차단된 새로운 노동자계급이 발생하는데, 이들이 이미 근대공업과 매우 유사한 새로운 생산방식의 토대를 이루는 것이다.[229]

중세의 자본주의

중세에도 자본주의 체제를 운운할 수 있는가 하는 문제는 자본주의를 어떻게 정의하느냐에 달려 있다. 자본주의 경제라는 것을 동업조합적인 제약이 이완되고 생산이 점차로 동업조합의 틀에서 벗어남과 동시에 조합이 제공하던 안전범위에서도 벗어난다는 것, 즉 경제활동 일체가 경쟁을 의식하고 이윤을 목적으로 자신의 독자적 책임 아래 행해지는 것이라고 해석한다면, 우리는 중세 전성기도 이미 자본주의 시대라고 말해야만 할 것이다. 이에 반해 이러한 정의로는 불충분하고, 자본주의라는 개념에 포함된 가장 본질적인 요소로서 타인의 노동력의 기업적인 활용과 생산수단의 소유를 통해 노동시장을 지배하는 것, 즉 한마디로 노동을 일종의 봉사에서 하나의 상품으로 변형시키는 것을 든다면 자본주의 시대는

14,15세기부터 시작되었다고 해야 할 것이다. 물론 본격적인 자본의 축적이라든가 근대적 의미의 거대한 재력이라는 것은 중세 말기에 와서도 거의 문제될 수 없었고 오로지 능률·계획성·합목적성의 관점만으로 지배되는 철저히 합리주의적인 경영이라는 것도 마찬가지였다. 그러나 자본주의적 경향은 이때부터 뚜렷이 드러나고 있었다. 개인주의적인 경제사상, 동업조합 관념의 점차적 쇠퇴, 인간적 관계의 사무적 관계로의 전환 등이 도처에서 뿌리를 내렸다. 따라서 아직 본격적인 자본주의 개념에는 멀리 못 미친다 하더라도, 시대는 새로운 경제체제의 특징을 담고 있었고 자본주의적 생산방식의 대표자인 시민계급에 의해 지배되고 있었던 것이다.

┃ 문화 담당자로서의 시민계급

중세 최성기에 도시의 시민계급 자체는 아직 문화활동에서 직접적인 역할을 하고 있지 않았다. 시민계급 출신자들은 예술가, 시인, 철학자로서 성직자와 귀족계급의 주문에 응하며, 자신의 세계관에 뿌리박지 않은 문화 개념의 실행자이자 전파자일 따름이었다. 중세 말기에 들어서면 이런 사정에 근본적인 변화가 일어난다. 기사계급의 생활양식, 궁정적 취미, 교회의 전통 등은 여러가지 면에서 여전히 시민계급의 예술과 문화에 결정적인 영향을 미치고 있었지만, 이제는 부르주아지 자신이 문화의 진정한 담당층이 되었다. 예술품 주문자는 중세 초기에는 왕과 고위성직자였고 고딕시대에는 궁정과 도시였는데, 이제는 대부분이 개개 시민이었다. 귀족과 성직자 들이 설립자나 건축주 역할을 계속하기는 했지만 그들의 영향은 이미 창조적인 것이 못 되었다. 대부분의 경우 새로운 것을 생산해내는 원동력은 시민계급에서 나왔다. 그러나 시민계급처럼 복잡한

구조와 심각한 내부 분열을 지닌 계급의 예술관이 통일적인 것일 수 없음은 당연한 일이었다. 예컨대 그들의 예술관이 철저히 민중적이었다는 이야기도 성립하기 어려운 것이다. 왜냐하면 시민계급 예술의 목적과 가치관이 성직자 및 귀족의 그것과 아무리 다른 것이었다 하더라도, 전적으로 소박하고 대중적인 것, 다시 말해서 아무런 교양을 전제하지 않고도 이해될 수 있는 것은 아니었기 때문이다. 예컨대 부르주아 상인의 취미는 고딕 전성기 건축주의 취미보다 '속되고' 현실적이며 털털했는지는 모르지만, 하층민의 일상적인 견해와 거리가 있고 단순소박하지만은 않다는 점에서 양자 사이에는 별 차이가 없었던 것이다. 심지어 시민계급의 취미에 맞춘 후기 고딕의 회화와 조각 형식이 고딕 전성기의 그것보다 더 순진성이 없고 유희적인 경우조차 흔하다.

중세 말기의 민중문학

민중적인 취미는 오히려 문학작품에 더 명료하게 나타나 있다. '문화유산의 침전(沈澱)'이 문제되는 경우 거의 언제나 그렇듯이, 이 경우에도 부유층만이 손댈 수 있는 작품을 생산하는 조형예술보다는 문학이 사회 하층에 더 깊이 침투해 들어갔다. 그러나 이때도 문학이 민중적이었다는 것은 대부분의 문학장르에 기사계급의 도덕적·미적 편견으로부터 벗어난 비교적 자유로운 정신이 나타나 있다는 뜻일 뿐이고, 이들 장르의 어느 하나도 진정한 의미의 민중문학 혹은 민속문학은 아니다. 즉 어느 장르에서도 상류계급의 문학적 전통과 관계없는 민중 자신의 자연발생적 예술관이 표현되는 경우는 없는 것이다. 중세의 동물우화는 문학사가와 민속학자 들에게 옛날부터 민중혼의 직접적인 표현이라고 여겨져왔다. 바로 얼마 전까지도 일반적으로 인정받던 낭만파 이론에 의하면, 동물우

화는 문자를 모르는 소박한 민중 사이에서 발생하여 구전되다가 문학의 영역으로 올라온 것으로, 원래 모습이 일부 왜곡된 후기 형태가 문학으로 보존되었다는 것이다. 그러나 실제 발전과정은 정반대 방향으로 진행되었던 것 같다. 『여우 이야기』(*Roman de Renart*, 1170~1250년경)보다 오래된 민중의 동물우화는 알려진 것이 없으며, 현존하는 프랑스, 핀란드, 우크라이나 등지의 우화는 모두가 그전의 문자화된 동물우화에서 나온 것이고, 중세의 운문우화들도 같은 근원에서 나온 것이라 생각된다.[230] 중세 말기 민요의 경우도 사정은 비슷하다. 그것은 트루바두르나 방랑문인의 서정시의 먼 후예이고 문학적인 연애가요가 단순화되어 민중 속으로 흘러내려온 것이었다. 그것은 신분이 낮은 음유시인들에 의해 각지로 퍼졌으며, 그들은 "춤가락에 맞춰 악기를 타고 노래를 불렀는데, 오늘날 14, 15, 16세기의 민요라고 불리는 것이 이들 노래로서, 춤을 추는 사람들에 의해서도 합창되었다. (…) 당시 라틴어 문학을 이룬 요소의 대부분이 이렇게 해서 민요 속으로 옮겨간 것이다."[231] 끝으로, 중세 말기의 소위 '통속본'(folk books)이 오래된 궁정적 기사문학을 통속적인 산문으로 바꿔쓴 것에 지나지 않는다는 사실은 이미 충분히 알려진 만큼 이제 새삼스레 강조할 필요도 없다.

후기 고딕의 민중문학이라고 할 수 있는 문학장르는 단 하나, 희곡뿐이다. 물론 이것도 '민중'이 독창적으로 만들어낸 것은 아니지만, 적어도 고대 그리스 초기부터 미무스 형태로 전해지고 중세의 종교적·세속적 희곡으로 전해진 진정한 민중적 전통의 계승이었다. 미무스 전통과 더불어 고급문학의 여러 모티프, 특히 로마 희극의 모티프가 중세연극에 들어온 것은 사실이지만 그들 모티프의 대부분은 그 자체가 이미 민중 사이에 깊이 뿌리를 내리고 있었으므로, 말하자면 민중이 자기의 정신적 재산을 되

『여우 이야기』 가운데 사자 왕이 동물들을 모아놓고 여우 르나르의 악행을 재판하는 장면, 1301~1400년.

찾은 것에 지나지 않았다. 한편, 중세의 종교극이야말로 완전한 의미의 민중예술이었다. 관중이 사회의 모든 계층을 망라했음은 물론 배우들 역시 그랬다. 종교극의 공연진은 성직자, 상인, 수공업자 등과 일부는 그때 그때 모인 군중에서 나오기도 했던 모양으로, 요컨대 세속극의 배우였던 미무스 광대, 무도사, 가수 등 직업배우와는 다른 아마추어들이었다. 조형예술에서는 근대 이전에는 한번도 터전을 잡을 수 없었던 딜레땅뜨 정신이 중세문학에서는 문화 담당층이 바뀔 때마다 그 영향을 남겼다. 트루바두르도 원래는 딜레땅뜨였고 나중에야 서서히 직업시인이 되었다. 궁정적인 문화가 몰락하면서, 정도의 차는 있으나 궁정에서 정규 일거리를 가짐으로써 생계를 해결하던 트루바두르 대부분은 생활근거를 잃고 점

차로 모습을 감추게 되었다. 중산층은 우선 당장에는 그들 전부를 수용해 부양할 재력도 없고 아직 그런 문학적 야심도 없었다. 그리하여 음유시인 대신에 부분적으로는 다시 아마추어 시인이 등장하여 일상적인 시민적 직업을 가지면서 여가만을 문학에 바쳤다. 그들은 문학에 그들이 종사하던 수공업의 정신을 불어넣었을뿐더러, 마치 착실한 장인생활과는 잘 어울리지 않는 자기들의 딜레땅띠슴을 그것으로 상쇄하기라도 하려는 듯이 시작(詩作)의 장인적·수공업적 요소를 강조하고 과장했다. 그들은 종교극 배우들과 마찬가지로 길드 비슷한 조직을 만들어 단결하고 여러모로 길드 규약을 상기시키는 수많은 규칙, 규정, 금지조항을 만들어냈다. 그리고 이 장인정신은 시민계급 출신 딜레땅뜨 시인의 작품에만 나타난 것이 아니라, 수공업 정신을 그대로 노출해 스스로 '장인'이라든가 '장인가수'라고 칭하면서 음유시인 나부랭이와는 비교할 수도 없을 만큼 고상한 존재라고 생각했던 일부 직업시인들의 작품에서도 나타났다. 이들은 자기들의 숙련과 학식을 과시함으로써 제대로 교육받지 못한 음유시인들을 압도하기 위해 일부러 어려운 구절들, 특히 운문기법상 어려운 구절들을 만들어냈다. 형식 면에서나 내용 면에서나 이미 낡아버린 궁정적 기사문학의 전통을 견지한 이 다분히 아카데믹한 문학은 고딕 말기의 자연주의적 취미에서 가장 멀고 따라서 가장 비대중적인 예술형식이었을 뿐 아니라 이 시대의 가장 성과가 적은 형식이기도 했다.

후기 고딕의 자연주의

전성기 고딕 미술에서 볼 수 있는 자연주의는 어떤 면에서는 그리스 고전주의의 자연주의적 경향에 대응하는 것이었다. 양자 모두 현실묘사는 아직 엄격한 형식의 테두리 안에 있었고, 구도의 통일을 위태롭게 하는

세부묘사는 삼갔다. 그런데 후기 고딕의 자연주의에 이르면 기원전 4세기 및 헬레니즘 예술이 그랬듯이 이런 형식의 통일성을 파괴하고, 때로는 난폭할 정도로 가차없이 형식적인 구조를 무시하면서 현실의 모방을 추구한다. 중세 말기 미술의 특색은 자연주의적인 성격 자체보다도 그 자연주의의 독자적 가치를 발견했다는 점이다. 그리하여 이제 자연주의는 그 자체가 목적인 경우가 많아지고, 이미 어떤 상징적 의미나 초자연적 의미의 수단은 아니게 되었거나 적어도 전적으로 그렇지는 않게 되었다. 물론 초월적인 관련이 전혀 없어진 것은 아니나, 예술작품은 자연의 형상을 그것 이외의 목적을 위한 단순한 수단으로 사용하는 상징이기에 앞서 우선 현실의 묘사라고 생각하게 된 것이다. 자연은 아직 그 자체로서는 의미있는 것이 못 되었다. 그러나 그것은 이미 그것만을 떼어내 연구할 가치가 있고 그 자체로서 묘사할 가치가 있는 것이었다. 동물우화와 소극(笑劇), 산문, 장편소설과 중편소설 등 중세 말기의 부르주아 문학에는 기사소설에 나타난 이상주의와 귀족계급의 연애서정시에서 볼 수 있는 섬세한 감정과는 극단적인 대조를 이루는 철저히 현세지향적이고 외설적이며 거친 자연주의가 이미 그 모습을 나타내고 있다. 현실을 그대로 옮겨놓은 듯한 박진감 넘치는 인물이 문학작품에 처음 등장하는 것도 여기서이며, 문학에서 심리묘사의 지배가 시작된 것도 여기서였다. 물론 이전의 중세문학에도 이미 정확한 성격묘사가 없었던 것은 아니다. 예컨대『신곡』(*Divina commedia*, 이딸리아 시인 단떼가 1304~21년에 지은 서사시. 지옥의 심연에서 천국까지 편력하는 영혼의 정화淨化를 그렸다)은 그런 박진감 있는 성격묘사로 가득 차 있다. 하지만 단떼나 볼프람 폰에셴바흐나 초점은 등장인물의 심리적 특성에 있지 않고 그들의 상징적 의미에 있다. 이들 인물은 그 의미와 존재이유가 자기 자신에게 있는 것이 아니고 그들의 개인적 존재보다 훨씬 중

요한 어떤 의미를 반영하는 데 있다. 중세 말기 문학의 성격묘사가 이전 시대의 묘사방법과 가장 다른 점은 이제 작가는 등장인물 개개의 성격을 우연히 발견하는 것이 아니라 의식적으로 추구하고 모으고 탐지한다는 점이다. 그런데 이와 같은 심리적 관찰력은 다른 어떤 능력보다도 더욱 완연히 도시생활과 교역경제의 산물이었다. 도시에는 각양각색의 인간이 모여들며 사람들이 매일 만나는 인간의 유형은 종류도 많고 또한 빈번히 변하여 그것만으로도 이미 타인의 성격적 특색에 대한 관찰의 눈을 기르기에 충분한 데다, 심리적 관찰을 촉구한 직접적인 동기는 사람을 알아보는 능력, 거래상대의 심리를 정확히 간파하는 힘이 상인으로서 가장 중요한 지적 요건이었기 때문이다. 인간을 인습과 전통에 묶인 정체된 세계로부터 끌어내어 연기자와 배경이 계속 변하는 역동적인 현실세계 속에 밀어넣는 도시적·화폐경제적 생활조건은 이제 인간이 자신의 직접적인 환경을 이루는 사물에 대해 새로운 관심을 갖게 된 현상도 설명해준다. 이제 인간의 진정한 활동무대는 이 직접적인 환경으로서, 인간은 여기서 자신의 값어치를 입증해야만 했으며, 그러기 위해서는 우선 이 세계의 사정에 정통할 필요가 있었던 것이다. 그리하여 인생의 자질구레한 모든 것이 관찰과 묘사의 대상이 되고 인간뿐 아니라 동식물까지도, 활기로 생동하는 자연뿐 아니라 집, 가구, 의상, 도구까지도 예술의 소재로서 떳떳이 자기 몫을 하게 되었다.

'영화적' 시각

중세 말기 부르주아 시대의 인간은 이 세상을 피안적인 일에만 흥미를 갖고 있던 이전 세대 사람들과는 다른 눈으로, 다른 각도에서 보았다. 말하자면 그들은 멈출 줄 모르고 흘러가는 다채롭고 무궁무진한 인생의 흐

름 가에 서서, 거기서 이루어지는 일체의 것에 비상한 관심을 느낄 뿐 아니라 그들 스스로가 이 인생의 소용돌이 속에 휩쓸려들어 있다고 느꼈던 것이다. '여행 풍경'이야말로[232] 이 시대 회화의 테마로서 가장 적절한 것이며, 헨트(Gent)의 제단에 그려진 순례행렬은 어떤 의미에서는 이 시대 세계관의 근본 형식을 나타낸 것이었다. 후기 고딕 미술은 방랑자·여행자·보행자를 되풀이해 그리고 도처에서 길이라는 느낌을 나타내고자 하며, 도처에서 방랑벽과 움직이려는 욕구에 사로잡힌 사람을 테마로 하고 있다.[233] 묘사된 정경은 마치 행렬의 여러 장면들처럼 감상자 옆을 지나간다. 감상자는 구경꾼이자 무대 위의 인물이기도 한 것이다. 무대와 관객석 사이의 엄중한 구별을 없애버리는 이 '길가적' 시각이야말로 이 시대의 역동적인 생활감정의 독특한, 말하자면 영화적인 표현이다. 관객 자신이 무대에 서 있고 관객석은 동시에 무대장치의 일부이다. 무대와 관객석, 미적 현실과 경험적 현실은 서로 직접 맞닿고 양자가 합쳐져 혼연한 하나의 세계를 구성한다. 정면성의 원리는 흔적도 없이 극복되고 예술의 묘사의 목적은 완전히 환각주의적인 것이 된다. 감상자는 이제 다른 세계의 거주자로서 생소하게 작품을 대하는 것이 아니라 그 자신도 예술이 묘사하는 세계의 영역으로 끌려들어간다. 그리고 묘사된 장면 내의 환경과 감상자가 서 있는 매개공간이 이렇게 동일시됨으로써 처음으로 완전한 공간의 환각이 생겨난다. 액자는 그 앞에 광대한 세계가 열려 있는 창틀처럼 느껴지고 그 '창' 앞뒤의 공간은 연속된 단일공간이라고 생각하게 된 이제 와서야 비로소 회화적인 공간은 깊이와 본질성을 획득했다. 따라서 고대와 중세 초기의 미술이 결코 이루지 못했던 일을 중세 말기의 미술이 이루어, 진정한 의미의 공간, 즉 현대의 우리가 말하는 의미의 공간을 묘사하는 데 처음으로 성공한 것은 이 시대의 역동적 생활감정에

부르주아의 역동적인 현실세계를 구성하는
모든 자질구레한 것이 관찰의 대상이자 예술
의 소재가 되었다. 얀 판에이크 「헨트 제단화」
(1432년 완성) 바깥쪽 부분.

여행 풍경은 다채롭고 무궁무진한 인생의 흐
름 속에서 흘러가는 모든 것에 특별한 관심을
느꼈던 이 시대 시민계급의 세계관을 반영한
다. 「헨트 제단화」 안쪽 아래의 순례 행렬.

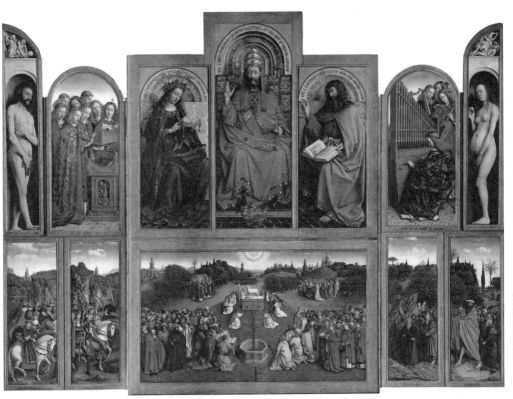

이 시대의 회화가 획득한 공간의 깊이는 역동적 생활감정이 낳은 영
화적 시각의 산물이다. 「헨트 제단화」 안쪽.

서 생긴 '영화적' 시각의 산물이라고 보아야 할 것이다. 그런데 후기 고딕의 그림이 이와 같은 새로운 공간 파악으로 얻은 최대의 수확은 자연주의적 성격이었다. 그리고 중세 말기의 회화에서 볼 수 있는 환각적인 공간은 원근법이라는 르네상스 개념에 비추어보면 아직 부정확하고 불철저한 것이었지만, 이 새로운 공간구성에는 이미 시민계급의 새로운 현실감각이 반영되어 있는 것이다.

필사본 삽화와 판화

이런 가운데서도 다른 한편에서는 궁정적·기사적 문화가 여전히 존속하며 영향력을 행사했다. 더구나 기사계급의 요소를 여러모로 이어받은 시민계급의 문화형식을 통해서 간접적으로 영향을 미친 것만이 아니라, 몇군데 중심지에서 — 특히 부르고뉴(Bourgogne)의 궁정이 가장 두드러진 예인데 — 뒤늦게 꽃핀 그 자체의 독자적 형식을 통해서도 그랬다. 여기서 우리는 시민계급의 문화가 아닌 귀족계급의 궁정문화를 말하는 것이 가능하고 또 그렇게 말할 수밖에 없다. 여기서 문학은 여전히 기사계급의 생활양식에 머무르고 미술은 궁정사회의 공식 목적에 봉사하고 있었다. 예컨대 우리에게는 극히 부르주아적이라는 느낌을 주는 판에이크 형제 (Hubert van Eyck, Jan van Eyck, 14세기 말~15세기 초의 플랑드르 화가)의 그림만 해도 궁정생활 한가운데서 태어났고 궁정사회 및 궁정사회와 가까운 상류 부르주아지를 위해 그려진 것이었다.[234] 그러나 주목할 것은, 그리고 이 점이야말로 기사정신에 대한 부르주아 정신의 승리를 가장 선명하게 나타내는데, 궁정예술과 더욱이 그 가장 호화스러운 형식인 필사본에 삽입된 미니아뛰르에서까지도 시민계급의 자연주의가 주도권을 잡았다는 사실이다. 역대 부르고뉴 공작들이나 베리 공작(duc de Berry)을 위해 만들어진 기

역동적 생활방식이 낳은 시민계급의 자연주의는 귀족의 기도서 미니아뛰르에까지 영향을 미쳤다. 랭부르 형제 『베리 공작의 기도서』 중 '프랑스의 장'(왼쪽, 1405〜09년); 『베리 공작의 호화로운 기도서』 중 1월(오른쪽, 1416년경).

도서는 가장 전형적인 '부르주아' 회화장르인 풍속화의 시초일 뿐 아니라 어떤 의미에서는 초상화에서 풍경화에 이르는 부르주아 회화 전체의 발단이라고도 볼 수 있다.[235] 전통적 교회예술과 궁정예술은 그 정신이 소멸했을 뿐 아니라 외적 형식도 차차 사라져갔다. 거대한 벽화는 패널화로 바뀌고 귀족 취미의 사본 삽화는 판화에 밀려나게 되었다. 그것은 더욱 값싸고 '민주적인' 형식의 승리였을 뿐 아니라, 좀더 친근하고 좀더 시민계급의 정신에 가까운 형식의 승리이기도 했다. 회화는 패널화라는 형식을 통해서 비로소 건축에서 독립하여 부르주아 주택의 이동 가능한 가구가 될 수 있었던 것이다.

그러나 패널화도 아직은 부유하고 사치스러운 계층의 전용미술이었고, 그만 못한 사람들 —— 농사꾼이나 무산계급까지는 아니더라도 소시민

좀더 민주적이고 시민계급의 정신에 가까운 형식이 등장하여 거대한 벽화는 패널화로 바뀌고 호화로운 삽화는 판화에 밀려났다. 1423년경의 목판화 「성 크리스토퍼」.

들―의 미술은 판화였다. 목판화와 동판화는 최초의 대중적이고 비교적 값싼 미술작품이었다. 문학에서 커다란 강당의 사용과 반복적인 낭독을 통해 얻을 수 있던 효과가 기계적인 복제기술의 발명에 의해 조형예술에서도 가능해졌다. 판화는 말하자면 상류층 본위인 사본 삽화의 보완물이었다. 삽화가 든 호화 사본이 제후와 귀족 들의 생활에서 차지했던 위치에 해당하는 것이 일반 시민계급에게는 장터나 교회 문앞에서 팔던 판화나 목판본이었다. 이 무렵이 되면 미술에서 대중화 경향은 매우 강해져서 조잡하고 값싼 목판화가 사본 삽화를 압도한 것은 물론, 더욱 세련되고 값도 좀더 비싼 동판화마저 압도했다.[236] 근대미술의 발전이 이 판화의 보급에 얼마나 영향을 입었는가는 쉽사리 단정할 수 없다. 그러나 한가지 확실한 것은, 미술품이 중세 초기에도 아직 갖고 있던 일종의 마력, 일종의 후광을 점차로 잃어버리고 시민계급의 합리주의 정신에 의한 '현

실의 탈마술화'(Entzauberung der Wirklichkeit)에 대응하는 발전경향을 보여주었다면, 그 원인의 일부는 기계적인 복제가 가능해짐으로써 미술품이 전처럼 교환할 수도 대체할 수도 없는 유일한 것이 아니게 되었다는 데 있다는 사실이다.[237] 판화기술의 발명과 보급의 부산물 가운데 하나는 미술가와 감상자의 관계가 점점 사무적인 것이 되었다는 사실이다. 기계적으로 제작되고 동일한 물건이 많이 나돌며 거의 전적으로 상인의 손을 거쳐서야 보급되는 이 판화라는 것은 원작에 비하면 아무래도 상품의 성격을 띠지 않을 수 없었다. 그리고 대가의 제자들의 작품이나 복제품을 내놓던 당시의 아뜰리에 운영이 이미 '상품생산'으로 기울고 있기는 했지만, 같은 작품을 몇장이든 복제할 수 있었던 판화는 재고생산의 전형으로, 더구나 이전에는 주문생산밖에 하지 않던 영역에서 행해진 것이었다. 15세기에 이르면 사본까지 기계적으로 복제되어 여기에 간단한 펜 스케치 삽화가 곁들여지고, 서점에서 하듯이 완성된 제품을 내놓고 파는 제작소가 나타난다. 화가와 조각가까지도 시장을 위한 생산을 하게 되면서 비인격적인 상품생산의 원리는 미술의 모든 분야에 침투했다. 예술활동의 중점을 개인의 천재에 두지 않고 장인적 측면에 두었던 중세에는 생산의 기계화와 미술의 본질이라는 것이 근대인에게 그런 만큼 — 그리고 아마 르네상스의 인간에게도 만약 수공업적인 예술 제작이라는 중세 이래의 전통이 그들의 천재 개념을 일정한 한계선에서 멈추게 하지 않았던들 그랬으리라고 생각되는 만큼 — 서로 배치되는 개념이 아니었던 것이다.

주

—

도판 목록

—

찾아보기

주

제1장

1) 알로이스 리글(Alois Riegl)은 고고학의 기본문헌 중 하나인 그의 저서 『양식의 제문제』 (*Stilfragen*, 1893)에서 예술은 기술(또는 공예)의 정신에서 발생했다는 고트프리트 젬퍼 (Gottfried Semper)의 이론을 반박하고 있는데, 이 논의의 배경을 이루는 것도 바로 이러 한 두가지 사고방식의 대립이다. 젬퍼의 『기예 및 공예에서의 양식』(*Der Stil in den technischen und tektonischen Künsten*, 1860)에 의하면 예술은 수공업의 부산물 이외에 아무것 도 아니며 재료의 성질, 가공법 및 제품의 사용목적에서 필연적으로 주어지는 장식적 인 형식들의 총화일 따름이다. 이에 반해 리글은 장식적 예술을 포함하는 모든 예술의 발단은 자연주의적·모방적인 것이고, 기하학적인 모양 중심으로 양식화된 예술이 예 술사의 시초에 자리하는 것이 결코 아니며, 그것은 어디까지나 상당한 시간을 거쳐 고 도로 세련된 예술감각의 소산으로서 비교적 후기의 현상임을 강조한다. 그는 자신의 연구결과에 의거하여 젬퍼의 기계적·유물주의적 이론을 "다원주의를 정신생활의 영 역에 적용한 것"이라고 부르며 이에 맞서 '예술을 창조하는 사유'(das kunstschaffende Gedanken)를 지향하는 자신의 학설을 내세우는데, 이에 따르면 예술작품의 형식은 결 코 재료나 도구의 성격에 의해 전적으로 규정되는 것이 아니라 이러한 주어진 물질적 여건과 목적의식을 가진 '예술의욕'(Kunstwollen) 간의 갈등을 통해 발견되고 쟁취된다

는 것이다. 리글이 여기서 펼치고 있는 방법론은 정신과 물질, 표현내용과 표현수단, 의지와 의지의 대상 등의 변증법을 논함으로써 예술이론 전반에 걸쳐 결정적인 의미를 갖는 것으로, 이로 인해 젬퍼의 이론이 전적으로 부정되었다고는 할 수 없더라도 근본적으로 수정된 것만은 틀림없다.

개별 고고학자들이 제시한 학설을 검토해보면 모두가 자기 나름으로 앞에서 말한 두가지 대립되는 세계관의 어느 한 진영에 속해 있음이 드러난다. 즉 알렉산더 콘체 (Alexander Conze, "Zur Geschichte der Anfänge griechischer Kunst," *Sitzungsberichte der Wiener Akademie*, 1870, 1873; *Sitzungsberichte der Berliner Akademie*, 1896; *Ursprung der bildenden Kunst*, 1897), 율리우스 랑게(Julius Lange, *Darstellungen des Menschen in der älteren griechischen Kunst*, 1899), 엠마누엘 뢰비(Emmanuel Löwy, *Die Naturwiedergabe in der älteren griechischen Kunst*, 1900), 빌헬름 분트(Wilhelm Wundt, *Elemente der Völkerpsychologie*, 1912), 카를 람프레히트(Karl Lamprecht, *Bericht über den Berliner Kongreß für Ästhetik und allgemeine Kunstwissenschaften*, 1913) 등은 모두 보수파의 상아탑 학자들로서 예술의 본질 혹은 기원을 기하학적 장식주의와 기술중심의 기능주의 원리에 연관시킨다. 그리하여 뢰비나 후기의 콘체처럼 자연주의 예술이 먼저 생겨났음을 인정하는 경우에도, 이른바 '아케익'(archaic)한 예술의 양식적 특징 중 가장 중요한 것들, 즉 정면성의 원리라든가 원근법·공간의식의 결여, 집단구성 및 세부통합의 포기 등이 원시적 자연주의 작품에도 엿보인다고 주장함으로써 자연주의 예술의 선행성을 시인하면서도 그 의의를 축소하고자 한다. 이러한 보수파들에 비해 에른스트 그로세(Ernst Grosse, *Die Anfänge der Kunst*, 1894), 쌀로몽 레나끄(Salomon Reinach, *Répertoire de l'art quartenaire*, 1913; "La sculpture en Europe," *L'Anthropologie*, V~VII, 1894~96), 앙리 브뢰유(Henri Breuil, *La caverne d'Altamira*, 1906; "L'âge des peintures d'Altamira," *Revue préhistorique*, I, 1906, 237~49면)와 그의 추종자들인 뤼께(G. H. Luquet, "Les origines de l'art figuré," *Jahrbuch für prähistorische und ethnographische Kunst*, 1926, 1면 이하; *L'Art primitif*, 1930; "Le réalisme dans l'art paléolitique," *L'Anthropologie*, XXXIII, 1923, 17~48면), 후고 오베르마이어 (Hugo Obermaier, *El hombre fósil*, 1916; *Urgeschichte der Menschheit*, 1931; *Altamira*, 1929), 헤르베르트 퀸(Herbert Kühn, *Kunst und Kultur der Vorzeit Europas*, 1929; *Die Kunst der Primitiven*, 1923), 버키트(M. C. Burkitt, *Prehistory*, 1921; *The Old Stone Age*, 1933), 고든 차일드(V. Gordon Childe, *Man Makes Himself*, 1936) 등은 자연주의적인 예술이 선행했음을 전면적으로 시인하며 바로 이 예술의 '비(非)아케익한' 면, 자연스럽고 박진감 넘치며 발랄함을 지향하는 특

징을 강조하고 있다.

2) 가장 난처한 입장에 처한 이는 아다마 판셸테마(Adama van Scheltema, *Die Kunst unserer Vorzeit*, 1936)이다. 그는 고고학자로서 철학적으로는 가장 고루한 인물인 반면 실증적인 지식 면에서는 가장 유능한 학자의 한 사람이기 때문이다.

3) E. B. Tylor, *Primitive Culture*, I, 1913, 424면.

4) Lucien Lévy-Bruhl, *Les Fonctions mentales dans les sociétés inférieures*, 1910, 42면.

5) Walter Benjamin, "L'œuvre d'art à l'époque de sa reproduction mécanisée," *Zeitschrift für Sozialforschung*, V, 1936, 45면.

6) 구석기시대 예술을 마술의 수단으로 해석하는 데 관해서는 H. Obermaier, *Reallexikon der Vorgeschichte*, VII, 1926, 145면; H. Obermaier, *Altamira*, 19~20면; H. Obermaier / H. Kühn, *Bushman Art*, 1930, 57면; H. Kühn, *Kunst und Kultur der Vorzeit Europas*, 457~75면; M. C. Burkitt, *Prehistory*, 309~13면 등 참조.

7) Alfred Vierkandt, "Die Anfänge der Kunst," *Globus*, 1907; K. Beth, *Religion und Magie*, 1927(2판).

8) G. H. Luquet, "Les origines de l'art figuré," *JPEK*, 1926.

9) Carl Schuchardt, *Alteuropa*, 1926, 62면.

10) V. Gordon Childe, *Man Makes Himself*, 80면.

11) Karl Bühler, *Die Entstehung der Volkswirtschaft*, I, 1919, 27면.

12) 예술에서 마술적 세계관과 애니미즘적 세계관의 대립은 H. Kühn, *Kunst und Kultur der Vorzeit Europas*, 1929에 상세히 거론되어 있다.

13) H. Hörnes / O. Menghin, *Urgeschichte der bildenden Kunst in Europa*, 1925(3판), 90면.

14) V. Gordon Childe, 앞의 책 109면.

15) H. Breuil, "Stylisation des dessins à l'âge du renne," *L'Anthropologie*, VIII, 1906, 125면 이하; M. C. Burkitt, *The Old Stone Age*, 1933, 170~73면 참조.

16) Heinrich Schurtz, "Die Anfänge des Landbesitzes," *Zeitschrift für Sozialwissenschaft*, III, 1900.

17) H. Obermaier / H. Kühn, 앞의 책; H. Kühn, *Die Kunst der Primitiven*, 1923; Herbert Read, *Art and Society*, 1936; L. Adam, *Primitive Art*, 1940 등 참조.

18) Wilhelm Hausenstein, *Bild und Gemeinschaft*, 1920(처음에는 "Versuch einer Soziologie der

bildenden Kunst"라는 제목으로 Archiv für Sozialwissenschaft und Sozialpolitik, 36권, 1913에 발표).

19) F. M. Heichelheim, Wirtschaftsgeschichte des Altertums, 1938, 23~24면 참조.

20) H. Obermaier, Urgeschichte der Menschheit, 1931, 209면; M. C. Burkitt, 앞의 책 215~16면.

21) H. Hörnes / O. Menghin, 앞의 책 574면.

22) 같은 책 108면.

23) 같은 책 40면.

24) F. M. Heichelheim, 앞의 책 82~83면.

25) H. Hörnes / O. Menghin, 앞의 책 580면.

제2장

1) Ludwig Curtius, Die antike Kunst, I, 1923, 71면 참조.

2) J. H. Breasted, A History of Egypt, 1909, 102면.

3) A. Erman / H. Ranke, Life in Ancient Egypt, 1894, 414면.

4) Günther Röder, "Die ägyptische Kunst," ed. Max Ebert, Reallexikon der Vorgeschichte, VII, 1926, 168면.

5) Ludwig Borchardt, Der Porträtkopf der Königin Teje, 1911.

6) A. Erman / H. Ranke, 앞의 책 504면.

7) 같은 곳.

8) Thorstein Veblen, "Conspicuous Leisure," The Theory of the Leisure Class, ch. 3, 1899 참조.

9) S. R. K. Glanville, Daily Life in Ancient Egypt, 1930, 33면.

10) Max Weber, Wirtschaftsgeschichte, 1923, 147면.

11) W. M. Flinders Petrie, Social Life in Ancient Egypt, 1923, 27면 참조.

12) H. Schäfer, Von ägyptischer Kunst, 1903(3판), 59면.

13) 같은 책 68면.

14) F. M. Heichelheim, Wirtschaftsgeschichte des Altertums, 1938, 151면.

15) L. Curtius, 앞의 책.

16) W. Spiegelberg, Geschichte der ägyptischen Kunst, 1903, 22면.

17) Georg Misch, *Geschichte der Autobiographie*, I, 1931(2판), 10면.

18) W. Spiegelberg, 앞의 책 5면.

19) H. Schäfer, 앞의 책 57면 참조.

20) 하우젠슈타인(W. Hausenstein)은 이미 정면성의 원리와 '봉건적·사제적' 문화의 사회 구조 간의 연관성을 지적한 바 있다(*Archiv für Sozialwissenschaft und Sozialpolitik*, 36권, 1913, 759~60면 참조).

21) Richard Thurnwald, "Staat und Wirtschaft im alten Ägypten," *Zeitschrift für Sozialwissenschaft*, 1901, IV, 699면.

22) J. H. Breasted, 앞의 책 356, 377면.

23) 같은 책 378면.

24) Eduard Meyer, "Die wirtschaftliche Entwicklung des Altertums," *Kleine Schriften*, I, 1924, 94면.

25) J. H. Breasted, 앞의 책 169면.

26) W. M. Flinders Petrie, 앞의 책 21면.

27) H. Schäfer, 앞의 책 62면.

28) Röder, 앞의 글, 168면; H. Schäfer, 앞의 책 60면도 참조.

29) O. Neurath, *Antike Wirtschaftsgeschichte*, 1926(3판), 12~13면.

30) Walter Otto, *Kulturgeschichte des Altertums*, 1925, 27면.

31) Eckhard Unger, "Vorderasiatische Kunst," ed. M. Ebert, 앞의 책 171면.

32) Bruno Meissner, *Babylonien und Assyrien*, I, 1920, 274면.

33) 같은 책 316면.

34) G. Glotz, *La Civilisation égéenne*, 1923, 162~64면.

35) H. Hörnes / O. Menghin, *Urgeschichte der bildenden Kunst in Europa*, 1925(3판), 391면.

36) G. Rodenwaldt, *Die Kunst der Antike*, 1927, 14~15면.

37) 쿠르티우스(L. Curtius)는 크리티 예술에서 "그 정열적인 역동성에서 오리엔트 예술과는 극단적인 차이를 보여주는 새로운 유럽적 정신의 첫 발현"을 발견한다(*Die antike Kunst*, II, 1938, 56면). 이와 달리 카로(G. Karo)는 크리티 예술의 "비유럽적이라고까지 해도 좋을 비그리스적 성격"을 거론하고 있다(M. Ebert, ed., 앞의 책 93면).

38) G. Karo, *Die Schachtgräber von Mykenai*, 1930, 288면; G. A. S. Snijder, *Kretische Kunst*,

1936, 47, 119면 등 참조.

39) D. G. Hogarth, *The Twilight of History*, 1926, 8면 참조.

40) H. Hörnes / O. Menghin, 앞의 책 378, 382면; C. Schuchardt, *Alteuropa*, 1926, 228면.

41) G. Rodenwaldt, "Nordischer Einfluß im Mykenischen?", *Jahrbuch des Deutschen Archäologischen Instituts. Beiblatt*, XXXV, 1920, 13면.

42) 크리티인들의 수상쩍은 예술 취미에 관해서는 G. Glotz, 앞의 책 354면; A. R. Burn, *Minoans, Philistines and Greeks*, 1930, 94면 등 참조.

제3장

1) H. M. Chadwick, *The Heroic Age*, 1912, 450면 이하; A. R. Burn, *The World of Hesiod*, 1936, 8면 이하.

2) H. M. Chadwick, 앞의 책 347~48, 365면; George Thomson, *Aeschylus and Athens*, 1941, 62면.

3) "가장 훌륭한 사람들이 다른 무엇보다 좋아하는 것이 한가지 있으니 변하는 사물 가운데 영원히 남는 명성이 바로 그것이다"라고 헤라클레이토스도 말하고 있다. H. A. Diels, ed., *Die Fragmente der Vorsokratiker*, I, 1934(5판), 157면에 실린 단편 제29.

4) 그런데 선사시대에도 모든 문학장르가 합창으로 음송된 것은 아닌 듯하다.

5) H. M. Chadwick, 앞의 책 87면.

6) W. Schmid / O. Stählin, "Geschichte der griechischen Literatur," I. Müller, ed., *Handbuch der Altertumswissenschaft*, I, 1, 1929, 59면.

7) 같은 책 60면.

8) 같은 책 664면.

9) O. Neurath, *Antike Wirtschaftsgeschichte*, 1926(3판), 24면 참조.

10) W. Schmid / O. Stählin, 앞의 글 157면.

11) Hermann Reich, *Der Mimus*, 1903, I, 547면 참조.

12) E. A. Gardner, "Early Athens," *The Cambridge Ancient History*, III, 1929, 585면.

13) 톰슨(G. Thomson)은 이 이론을 설명하면서(G. Thomson, 앞의 책 45면) 그뢴베크(V. Grönbech, *Culture of the Teutons*, 1931)를 근거로 제시하고 있다.

14) H. M. Chadwick, 앞의 책 228면.

15) 같은 책 234면.

16) A. R. Burn, *Minoans, Philistines and Greeks*, 1930, 200면.

17) Paul Cauer, *Grundfragen der Homerkritik*, 1909(2판), 420~23면.

18) W. Schmid / O. Stählin, 앞의 글 79~81면.

19) U. von Wilamowitz-Möllendorff, *Die griechische Literatur des Altertums*, 1912(3판), 17면.

20) Bernhard Schweitzer, "Untersuchungen zur Chronologie und Geschichte der geometrischen Stile in Griechenland," *Athen. Mitt.*, XLIII, 1918, 112면.

21) W. Jäger, *Paideia: die Formung des griechischen Menschen*, 1934, 249면 참조.

22) U. von Wilamowitz-Möllendorff, *Einleitung in die griechische Tragödie*, 1921, 105면.

23) Edgar Zilsel, *Die Entstehung des Geniebegriffs*, 1926, 19면 참조.

24) Jakob Burckhardt, *Griechische Kulturgeschichte*, IV, 1902, 115면.

25) 쿠르티우스에 의하면 6세기 이래 "그리스의 중요한 조각작품에는 항상 그 대좌(臺座)에 설립자와 그 조각이 바쳐진 신의 이름뿐 아니라 조각을 만든 예술가의 이름도 새겼다"(*Die antike Kunst*, II, 1, 1938, 246면).

26) W. Jäger, 앞의 책 301면; C. M. Bowra, "Sociological Remarks on Greek Poetry," *Zeitschrift für Sozialforschung*, VI, 1937, 393면 참조.

27) B. Schweitzer, *Der bildende Künstler und der Begriff des Künstlerischen in der Antike*, 1925, 45면.

28) T. B. L. Webster, *Greek Art and Literature 530~400 B.C.*, 1939에 의하면 감각주의는 폴리크라테스 궁정의 특징적인 양식이며 주지주의는 페이시스트라토스 궁정의 특징적 양식이라고 한다.

29) *Periegesis*, V, 21면.

30) J. D. Beazley, "Early Greek Art," *The Cambridge Ancient History*, IV, 1926, 589면.

31) G. Thomson, 앞의 책 353면.

32) Gilbert Murray, *A History of Ancient Greek Literature*, 1937, 279면.

33) Victor Ehrenberg, *The People of Aristophanes: a Sociology of Old Attic Comedy*, 1943의 서술 역시 이 시인의 민주주의적 성향을 납득시키는 데는 성공하지 못한다.

34) Adolf Römer, "Über den literarisch-ästhetischen Bildungsstand des attischen Theaterpublikums," *Abhdl. der philos.-philolog. Klasse der kgl. Bayer. Akad. d. Wiss.*, 22권, 1905.

35) J. Harrison, *Ancient Art and Ritual*, 1913, 165면 참조.

36) W. Jäger, 앞의 책 366면.

37) 같은 책 434면.

38) M. Pohlenz, *Die griechische Tragödie*, I, 1930, 236, 456면.

39) G. Thomson, 앞의 책 347면.

40) W. Jäger, 앞의 책 437~38면.

41) 이 명칭은 Alfred Weber, "Die Not der geistigen Arbeiter," *Schriften des Vereins für Sozialpolitik*, 1920에서 온 것이다.

42) U. von Wilamowitz-Möllendorff, *Griechische Tragödie*, II, 1907(5판), 137면.

43) T. B. L. Webster, *Introduction to Sophocles*, 1936, 41면.

44) G. Murray, 앞의 책 253면.

45) E. Zilsel, 앞의 책 14~15면.

46) 같은 책 78면.

47) K. Mannheim, "Wissenssoziologie," A. Vierkandt, ed., *Handwörterbuch der Soziologie*, 1931, 672면 참조.

48) P. M. Schuhl, *Platon et l'art de son temps*, 1933, 14, 21면.

49) U. von Wilamowitz-Möllendorff, *Einleitung in die griechische Tragödie*, 111면.

50) L. Whibley, *A Companion to Greek Studies*, 1931, 301면.

51) K. J. Beloch, Griechische Geschichte, IV, 1, 1925(2판), 323~25면; M. Rostovtzeff, *The Social and Economic History of the Hellenistic World*, I, 1941, 206~207면.

52) O. Neurath, 앞의 책 49면.

53) Julius Kärst, *Geschichte des Hellenismus*, II, 1926(2판), 166~67면.

54) 같은 책 163면.

55) Georg Misch, *Geschichte der Autobiographie*, I, 1931(2판), 96면 이하.

56) 같은 책 105, 113, 179면.

57) U. von Wilamowitz-Möllendorff, *Die griechische Literatur*, 185~87면.

58) E. Bethe, "Die griechische Poesie," A. Gercke / E. Norden, ed., *Einleitung in die Altertumswissenschaft*, I, 3, 1924, 38면.

59) 이 말을 이런 의미로 처음 쓴 것은 막스 베버(Max Weber)다.

60) Franz Wickhoff, "Römische Kunst: die Wiener Genesis," *Schriften*, III, 1912, 23면.

61) Arnold Schober, "Zur Entstehung und Bedeutung der provinzialrömischen Kunst," *Jahresbericht des Österreichischen Archäologischen Instituts*, XXVI, 1930, 49~51면; Silvio Ferri, *Arte romana sul Reno*, 1931, 268면.

62) Guido Kaschnitz-Weinberg, "Studien zur etruskischen und frührömischen Porträtkunst," *Mitteilungen des Deutschen Archäologischen Instituts, Römische Abteilung*, XLI, 1926, 178면 이하 참조.

63) T. Mommsen, *Römisches Staatsrecht*, 1887(3판), I, 442면; III, 465면.

64) A. Zadoks / J. Jitta, *Ancestral Portraiture in Rome*, 1932, 34면.

65) Herbert Koch, "Spätantike Kunst," *Probleme der Spätantike: Vorträge auf dem 17. Deutschen Historikertag*, 1930, 41~42면.

66) G. Rodenwaldt, *Die Kunst der Antike*, 1927, 67면.

67) T. Birt, *Zur Kulturgeschichte Roms*, 1917(3판), 138면.

68) 같은 곳.

69) F. Wickhoff, 앞의 책 여러 곳, 특히 14~16면.

70) 같은 곳.

71) Max Dvořák, "Katakombenmalereien: die Anfänge der christlichen Kunst," *Kunstgeschichte als Geistesgeschichte*, 1924, 16~17면 참조.

72) 그리스·로마 시대 후기의 표현주의에 관해서는 Rudolf Kautzsch, *Die bildende Kunst der Gegenwart und die Kunst der sinkenden Antike*, 1920 참조.

73) H. Koch, 앞의 책 49, 53면; G. Rodenwaldt, 앞의 책 87면; M. Dvořák, 앞의 책 21면 등 참조.

74) Max Weber, "Die sozialen Gründe des Untergangs der antiken Kultur," *Gesammelte Aufsätze zur Sozial-und Wirtschaftsgeschichte*, 1924, 307~08면.

75) T. Veblen, *The Theory of the Leisure Class*, 1899.

76) E. Zilsel, 앞의 책 35면.

77) T. Veblen, 앞의 책 36면.

78) J. Burckhardt, 앞의 책 125~26면.

79) 같은 책 123~24면.

80) B. Schweitzer, 앞의 책 47면.

81) J. P. Mahaffy, *Social Life in Greece from Homer to Menander*, 1888, 439면.

82) B. Schweitzer, 앞의 책 60, 124면 이하.

83) *Enneaden*, V, 8, 9.

84) O. Neurath, 앞의 책 68면.

85) E, Zilsel, 앞의 책 26면.

86) *Lactantius, Div. Inst.*, II, 2, 14.

87) Plutarchos, *Perikles*, 2, I.

88) L. Friedländer, *Darstellungen aus der Sittengeschichte Roms*, III, 1923(10판), 103면; B. Schweitzer, 앞의 책 30면.

제4장

1) Max Dvořak, "Katakombenmalereien: die Anfänge der christlichen Kunst," *Kunstgeschichte als Geistesgeschichte*, 1924.

2) Oskar Wulff, "Die umgekehrte Perspektive und die Niedersicht," *Kunstwissenschaftliche Beiträge August Schmarsow gewidmet*, 1907; *Die Kunst des Kindes*, 1927.

3) Wilhelm Neuss, *Die Kunst der alten Christen*, 1926, 117~18면; H. Pierce / R. *Tyler, L'Art byzantin*, II, 1934의 도판 143 참조.

4) E. von Gager, "Über Wertungsschwierigkeiten bei mittelalterlicher Kunst," *Kritische Berichte zur kunstgeschichtlichen Literatur*, 1932~33, 104면 참조.

5) M. Dvořak, *Idealismus und Naturalismus in der gotischen Skulptur und Malerei*, 1918, 32면 (여기서는 카롤링거 왕조 후기의 예술과 관련하여).

6) Rudolf Koemstedt, *Vormittelalterliche Malerei*, 1929. 이하의 서술에 관해서는 14~18, 20~23면 참조.

7) 같은 책 40면.

8) Henri Pirenne, "Le mouvement économique et social," G. Glotz, ed., *Histoire du Moyen Âge*, VIII, 1933, 20면.

9) Steven Runciman, *Byzantine Civilisation*, 1933, 204면.

10) Lujo Brentano, "Die byzantinische Volkswirtschaft," *Schmollers Jahrbuch*, 41호, 2권, 1917, 29면.

11) Georg Ostrogorsky, "Die wirtschaftlichen und sozialen Entwicklungsgrundlagen des byzantinischen Reiches," *Vierteljahrschrift für Sozial und Wirtschaftsgeschichte*, XXII, 1929, 134면.

12) Richard Laqueur, "Das Kaisertum und die Gesellschaft des Reiches," *Probleme der Spätantike, 17. Deutscher Historikertag*, 1930, 10면.

13) J. B. Bury, *History of the Later Roman Empire*, 1889, 186~87면.

14) Georg Grupp, *Kulturgeschichte des Mittelalters*, III, 1924, 185면.

15) '귀족가문들에 의해 국가권력이 약화되는 현상'은 6세기에 이르러 비로소 눈에 띄게 된다. H. Sieveking, *Mittlere Wirtschaftsgeschichte*, 1921, 19면.

16) G. Ostrogorsky, 앞의 책 136면.

17) Charles Diehl, *La Peinture byzantine*, 1933, 41면; Emile Mâle, *Art et artistes du moyen âge*, 1927, 9면도 참조.

18) C. Diehl, *Manuel d'art byzantin*, I, 1925, 231면.

19) N. Kondakov, *Histoire de l'art byzantin considéré principalement dans les miniatures*, I, 1886, 34면.

20) R. Koemstedt, 앞의 책 28면.

21) L. Brentano, 앞의 책 41~42면.

22) E. J. Martin, *A History of Iconoclastic Controversy*, 1930, 18~21면 참조.

23) Karl Schwarzlose, *Der Bilderstreit, ein Kampf der griechischen Kirche um ihre Eigenart und ihre Freiheit*, 1890, 7면에서 재인용.

24) G. Grupp, 앞의 책 I, 1921, 352면.

25) Carl Brinkmann, *Wirtschafts und Sozialgeschichte*, 1927, 24면.

26) O. M. Dalton, *Byzantine Art and Archaeology*, 1911, 13면; Carl Neumann, "Byzantinische Kultur und Renaissancekultur," *Historische Zeitschrift*, 1903, 222면.

27) K. Schwarzlose, 앞의 책 241면.

28) Louis Bréhier, *La Querelle des images*, 1904, 41~42면; E. J. Martin, 앞의 책 28, 54면.

29) O. M. Dalton, 앞의 책 14~15면; O. Wulff, *Altchristliche und byzantinische Kunst*, II, 1918, 363면 참조.

30) C. Diehl, *La Peinture byzantine*, 21면.

31) C. Schuchardt, *Alteuropa*, 1926, 265면 이하.

32) G. G. Vitzthum / W. F. Volbach, *Die Malerei und Plastik des Mittelalters in Italien*, 1924, 15~16면.

33) Georg Dehio, *Geschichte der deutschen Kunst*, I, 1930(4판), 15면.

34) Alfons Dopsch, *Die Wirtschaftsentwicklung der Karolingerzeit*, 1912~13; *Wirtschaftliche und soziale Grundlagen der europäischen Kulturentwicklung*, 1918~24.

35) Kuno Meyer, "Bruchstücke der älteren Lyrik Irlands," *Abh. der Preuß Akad. d. Wiss.*, 1919, Philos. Hist. Klasse, Nr. 7, 65면.

36) 같은 책 66면.

37) 같은 책 68면.

38) 같은 책 4면.

39) Eleanor Hull, *A Text Book of Irish Literature*, I, 1906, 219~20면.

40) P. W. Joyce, *A Social History of Ancient Ireland*, II, 1913, 503면에서 재인용.

41) A. Dopsch, *Wirtschafts und Sozialgeschichte. Grundl*, I, 103, 185~87면.

42) Ferdinand Lot, *La Fin du monde antique et le début du moyen âge*, 1927, 421면.

43) 같은 책 411면.

44) A. Dopsch, 앞의 책 II, 98면.

45) H. Pirenne, *A History of Europe from the Invasion to the XVI Century*, 1939, 69면.

46) Samuel Dill, *Roman Society in Gaul in the Merovingian Age*, 1926, 215면.

47) 같은 책 224면.

48) F. Lot, "La Civilisation mérovingienne," G. Glots, ed., *Histoire du Moyen Âge*, I, 1928, 362면.

49) 같은 책 380면.

50) H. Pirenne, 앞의 책 58면.

51) 같은 책 111~12면.

52) F. Lot, *La Fin du monde antique et le début du moyen âge*, 438면.

53) Gaston Paris, *Esquisse historique de la littérature française au moyen âge*, 1907, 75면.

54) C. H. Becker, "Vom Werden und Wesen der islamischen Welt," *Islamstudien*, I, 1924, 34면.

55) G. Dehio, 앞의 책 63면.

56) 같은 책 60면.

57) H. Gräven, "Die Vorlage des Utrechtspsalters," *Repertorium für Kunstwissenschaft*, XXI, 1898, 28면 이하.

58) Roger Hinks, *Carolingian Art*, 1935, 117면.

59) Georg Swarzenski, "Die karolinger Malerei und Plastik in Reims," *Jahrb. d. kgl. Preuß Kunstsamml*, XXIII, 1902.

60) Louis Réau / Gustave Cohen, *L'Art du moyen âge et la Civilisation Française*, 1935, 264~65면; R. Hinks, 앞의 책 109면.

61) G. Dehio, 앞의 책 63면.

62) R. Hinks, 앞의 책 105, 209면.

63) Andreas Heusler, *Die altgermanische Dichtung*, 1929, 107면; J. Hoop, ed., *Reallexikon der germanischen Altertumskunde*, I, 1911~13, 459면에 실린 같은 저자의 논문.

64) Hermann Schneider, *Germanische Heldensage*, I, 1928, 11, 32면.

65) H. M. Chadwick, *The Heroic Age*, 1912, 93면.

66) A. Koberstein / K. Bartsch, *Geschichte der deutschen Nationalliteratur*, I, 1872(5판), 17, 41~42면.

67) Rudolf Koegel, *Geschichte der deutschen Literatur*, I, 1, 1894, 146면.

68) J. Hoop, ed., *Reallexikon*, I, 462면의 A. Heusler의 논문.

69) W. P. Ker, *Epic and Romance*, 1908(2판), 7면.

70) H. Schneider, 앞의 책 10면.

71) A. Heusler, *Die altgermanische Dichtung*, 153면.

72) Joseph Bédier, *Les Légendes épiques*, I, 1914, 152면.

73) *Romania*, XIII, 602면.

74) Pio Rajna, *Le origini dell'epopea francese*, 1884, 469~85면.

75) J. Bédier, 앞의 책 III, 1921, 382, 390면.

76) 같은 책 IV, 1921, 432면.

77) Wilhelm Hertz, *Spielmannsbuch*, 1886, IV면.

78) Hermann Reich, *Der Mimus*, 1903, 여러 곳.

79) Edmond Faral, *Les Jongleurs en France au moyen âge*, 1910, 5면.

80) Wilhelm Scherer, *Geschichte der deutschen Literatur*, 1902(9판), 60면.

81) 같은 책 61면.

82) H. Schneider, 앞의 책 36면.

83) C. H. Haskins, *The Renaissance of the 12th Century*, 1927, 33면.

84) Aloys Schulte, *Der Adel und die deutsche Kirche im Mittelalter*, 1910.

85) Ernst Troeltsch, *Die Soziallehren der christlichen Kirchen und Gruppen*, 1912, 118면; G. Grupp, 앞의 책 I, 109면.

86) A. Dopsch, 앞의 책 II, 427면.

87) Lewis Mumford, *Technics and Civilization*, 1934, 13면. 그밖에 Werner Sombart, *Der moderne Kapitalismus*, II, 1, 1924(6판), 127면; H. Sieveking, *Wirtschaftsgeschichte*, II, 1921, 98면도 참조.

88) 이하의 서술에 관해서는 J. W. Thompson, *The Medieval Library*, 1939, 594~99, 612면 참조.

89) P. Boissonade, *Le Travail dans l'Europe chrétienne au moyen âge*, 1921, 129면.

90) G. G. Coulton, *Medieval Panorama*, 1938, 267면.

91) J. Kulischer, *Allgemeine Wirtschaftsgeschichte*, I, 1928, 75면.

92) 같은 책 70~71면.

93) Eugène Emannuel Viollet-le-Duc, *Dictionnaire raisonnée*, I, 1865, 128면.

94) K. T. von Inama-Sternegg, *Deutsche Wirtschaftsgeschichte*, I, 1909(2판), 571면.

95) Julius von Schlosser, *Quellenbuch zur Kunstgeschichte des abendländischen Mittelalters*, 1896, XIX면.

96) Wilhelm Vöge, *Die Anfänge des monumentalen Stiles im Mittelalter*, 1894, 289면.

97) *Recueil de textes relatifs à l'histoire de l'architecture et à la condition des architects en France*

au moyen âge, XII^e -XIII^e siècles, Publ. par V. Mortet / P. Deschamps, 1929, XXX면.

98) F. de Mély, *Les Primitifs et leurs signatures*, 1913.

99) F. de Mély, "Nos vieilles cathédrales et leurs maîtres d'œuvre," *Revue Archéologique*, 1920, XI, 291면; XII, 95면.

100) Martin S. Briggs, *The Architect in History*, 1927, 55면.

101) A. Schulte, 앞의 책 221면.

102) Heinrich von Eicken, *Geschichte und System der mittelalterlichen Weltanschauung*, 1887, 224면.

103) E. Troeltsch, 앞의 책 242면.

104) Johannes Bühler, *Die Kultur des Mittelalters*, 1931, 95면.

105) Karl Bücher, *Die Entstehung der Volkswirtschaft*, I, 1919, 92면 이하.

106) Georg von Below, *Probleme der Wirtschaftsgeschichte*, 1920, 178~79, 194면 이하; A. Dopsch, 앞의 책 II, 405~406면.

107) H. Pirenne, "Le mouvement économique et social," G. Glotz, ed., 앞의 책 VIII, 13면.

108) W. Sombart, *Der moderne Kapitalismus*, I, 1916(2판), 31면.

109) J. Bühler, 앞의 책 261~62면.

110) E. Troeltsch, 앞의 책 223면.

111) Oswald Spengler, *Der Untergang des Abendlandes*, I, 1918, 262면 참조.

112) H. Pirenne, *A History of Europe*, 171면.

113) G. Dehio, 앞의 책 73면.

114) E. Troeltsch, 앞의 책 215면.

115) G. Dehio, 앞의 책 73면.

116) 같은 책 144면.

117) A. Fliche, "La Civilisation occidentale aux X^e et XI^e siècles," G. Glotz, ed., *Histoire du Moyen Âge*, II, 1930, 597~609면.

118) Anton Springer, "Die Psalter-Illustrationen im frühen Mittelalter," *Abh. d. kgl. Sächs. Ges. d. Wiss.*, VIII, 1883, 195면.

119) H. Beenken, *Romanische Skulptur in Deutschland*, 1924, 17면.

120) G. von Lücken, "Burgundische Skulpturen des 11. und 12. Jahrhunderts," *Jahrbuch*

für Kunstwissenschaft, 1923, 108면.

121) G. Kaschnitz-Weinberg, "Spätrömische Porträts," *Die Antike*, II, 1926, 37면.

122) G. Dehio, 앞의 책 193~94면.

123) Julius Baum, *Die Malerei und Plastik des Mittelalters in Deutschland, Frankreich und Britannien*, 1930, 76면.

124) J. Prochno, *Das Schreiber und Dedikationsbild in der deutschen Buchmalerei*, I, 1929, 여러곳.

125) G. Dehio, 앞의 책 183면.

126) Max Weber, *Wirtschaftsgeschichte*, 1923, 124면.

127) K. Bücher, 앞의 책 397면.

128) 같은 책 139면 이하.

129) R. Génestal, *Le Rôle des monastères comme établissements de crédit*, 1901.

130) 이하의 서술에 관해서는 Georg Simmel, *Philosophie des Geldes*, 1900, 여러 곳; E. Troeltsch, 앞의 책 244면 등 참조.

131) Alfred Rambaud, *Histoire de la civilization contemporaine en France*, I, 1885, 259면.

132) H. Pirenne, *Les Villes du moyen âge*, 1927, 192면.

133) Charles Seignobos, *Essai d'une histoire comparée des peuples d'Europe*, 1938, 152면; H. Pirenne, 앞의 책 192면 등 참조.

134) P. Boissonade, 앞의 책 311면.

135) W. Cunningham, *Essay on Western Civilisation in its Economic Aspects: Ancient Times*, 1911, 74면.

136) Albert Hauck, *Kirchengeschichte Deutschlands*, IV, 1913, 569~70면.

137) Gioacchino Volpe, "Eretici e moti eretical dal XI al XIV secolo, nei loro motivi e riferimenti sociali," *Il Rinnovamento*, I, 1, 1907, 666면.

138) 이하의 서술에 관해서는 J. Bühler, 앞의 책 228면 참조.

139) H. Pirenne, *A History of Europe*, 238면; *Les Villes*, 201면.

140) J. W. Thompson, *The Literacy of the Laity in the Middle Ages*, 1939, 133면.

141) Hans Naumann, *Deutsche Kultur im Zeitalter des Rittertums*, 1938, 4면. 이 점에서의 독일과 프랑스의 사정의 차이에 관해서는 Louis Reynaud, *Les Origines de l'influence*

française en Allemagne, 1913, 167면 이하 참조.

142) Marc Bloch, "La Ministérialité en France et en Allemagne," *Revue historique de droit français et étranger*, 1928, 80면.

143) Viktor Ernst, *Mittelfreie*, 1920, 40면.

144) Paul Kluckhohn, "Ministerialität und Ritterdichtung," *Zeitschrift für deutsches Altertum*, 52권, 1910, 137면.

145) M. Bloch, *La Société féodale*, II, 1940, 49면.

146) Alfred von Martin, "Kultursoziologie des Mittelalters," A. Vierkandt, ed., *Handwörterbuch der Soziologie*, 1931, 379면; J. Bühler, 앞의 책 101면.

147) Gustav Ehrismann, "Die Grundlagen des ritterlichen Tugendsystems," *Zeitschrift für deutsches Altertum*, 56권, 1919, 137면 이하.

148) H. Naumann, "Ritterliche Standeskultur um 1200," Günther Müller, ed., *Höfische Kultur*, 1929, 35면.

149) Hennig Brinkmann, *Die Anfänge des modernen Dramas*, 1933, 9면 주 8.

150) Erwin Rohde, *Der griechische Roman*, 1900(2판), 68면 이하.

151) H. O. Taylor, *The Medieval Mind*, I, 1925, 581면.

152) E. Wechssler, *Das Kulturproblem des Minnesangs*, 1909, 72면.

153) 이하의 서술에 관해서는 Alfred Körte, *Die hellenistische Dichtung*, 1925, 166~67면 참조.

154) Wilibald Schröter, *Ovid und die Troubadours*, 1908, 109면.

155) E. K. Chambers, "Some Aspects of Medieval Lyric," E. K. Chambers / F. Sidgwick, ed., *Early English Lyrics*, 1907, 260~61면.

156) M. Fauriel, *Histoire de la poésie provençale*, I, 1847, 503면 이하; E. Henrici, *Zur Geschichte Der Mittelhochdeutschen Lyrik*, 1876.

157) E. Wechssler, "Frauendienst und Vasallität," *Zeitschrift für französische Sprache und Literatur*, 24권, 1902; *Das Kulturproblem des Minnesangs*, 1909.

158) Jacques Flach, *Les Origines de l'ancienne France*, II: *Les Origines communales, la féodalité et la chevalerie*, 1893.

159) E. Wechssler, *Das Kulturproblem*, 113면.

160) Friedrich Dietz, *Die Poesie der Troubadours*, 1826, 126면.

161) E. Wechssler, 앞의 책 214면.

162) 같은 책 154면.

163) 같은 책 182면.

164) I. Feuerlicht, "Vom Ursprung der Minne," *Archivum Romanicum*, XXIII, 1939, 36면.

165) Alfred Jeanroy, *La Poésie lyrique des troubadours*, I, 1934, 89면.

166) P. Kluckhohn, 앞의 책 153면.

167) M. Fauriel, 앞의 책 I, 532면.

168) 이하의 서술에 관해서는 I. Feuerlicht, 앞의 책 9~11면; E. Henrici, 앞의 책 43면; Friedrich Neumann, "Hohe Minne," *Zeitschrift für Deutschkunde*, 1925, 85면 등 참조.

169) H. von Eicken, 앞의 책 468면.

170) Konrad Burdach, "Über den Ursprung des mittelalterlichen Minnesangs, Liebesromans und Frauendienstes," *Sitzungsberichte der Preussischen Akademie der Wissenschaften*, 1918. 이 이론의 맹아는 이미 Jean Charles de Sismondi, *De la littérature du Midi de l'Europe*, I, 1813, 93면에도 엿보인다.

171) A. Pillet, "Zur Ursprungsfrage der altprovenzalischen Lyrik," *Schriften der Königsberger Gelehrten Gesellschaft*, 1928, Geisteswiss. Hefte, Nr. 4, 359면.

172) Josef Hell, *Die arabische Dichtung im Rahmen der Weltliteratur*, Erlanger Rektoratsrede, 1927.

173) D. Scheludko, "Beiträge zur Entstehungsgeschichte der alt-provenzalischen Lyrik. Klassisch-lateinische Theorie," *Archivum Romanicum*, XI, 1927, 309면 이하 참조.

174) A. Jeanroy, *Les Origines de la poésie lyrique en France au moyen âge*, 1925(3판); G. Paris, "Les Origines de la poésie lyrique en France au moyen âge," *Journal des Savants*, 1892.

175) G. Paris, *Les Origines*, 424, 685, 688면.

176) 같은 책 425~26면.

177) Wilhelm Ganzenmüller, *Das Naturgefühl im Mittelalter*, 1914, 243면.

178) H. Brinkmann, *Entstehungsgeschichte des Minnesangs*, 1926, 45면.

179) Werner Mulertt, "Über die Frage nach der Herkunft der Troubadourkunst," *Neuphilologische Mitteilungen*, XXII, 1921, 22~23면.

180) K. Burdach, 앞의 책 1010면.

181) H. Brinkmann, 앞의 책 17면.

182) F. R. Schröter, "Der Minnesang," *German-Roman. Monatsschrift*, XXI, 1933, 186면.

183) F. von Bezold, "Über die Anfänge der Selbstbiographie und ihre Entwicklung im Mittelalter," *Aus Mittelalter und Renaissance*, 1918, 216면.

184) E. Wechssler, *Das Kulturproblem*, 305면.

185) A. W. Schlegel, *Vorlesungen über dramatische Kunst*, I, 14.

186) Étienne Gilson, *La Théologie mystique de Saint Bernard*, 1934, 215면.

187) Joseph Bédier / Paul Hazard, *Histoire de la littérature française illustrée*, I, 1923, 46면.

188) E. Wechssler, 앞의 책 93면.

189) Edmond Faral, *Les Jongleurs en France au moyen âge*, 1910, 73~74면.

190) A. Thibaudet, *Le Liseur de romans*, 1925, XI면.

191) Karl Vossler, *Frankreichs Kultur im Spiegel seiner Sprachentwicklung*, 1921(3판), 59면.

192) 같은 곳.

193) Émile Freymond, *Jongleurs und Menestrels*, 1883, 48면.

194) J. Bédier, *Les Fabliaux*, 1925(4판), 418, 421면.

195) E. Faral, 앞의 책 114면.

196) Holm Süssmilch, *Die lateinische Vagantenpoesie des 12. und 13. Jahrhunderts als Kulturerscheinung*, 1917, 16면. 또한 *Mitteilungen aus der historischen Literatur*, 48권, 1920, 85면 이하에 실린 Wolfgang Stammler의 서평; Georg von Below, *Über historische Periodisierungen*, 1925, 33면도 참조.

197) Alfons Hilka / Otto Schumann, eds., *Carmina Burana*, II, 1930, 82면.

198) J. Bédier, 앞의 책 395면.

199) H. Brinkmann, "Werden und Wesen der Vaganten," *Preuß Jahrbücher*, 1924, 195면.

200) 이하의 서술에 관해서는 A. Hilka / O. Schumann, eds., 앞의 책 84~85면 참조.

201) Max Scheler, *Wesen und Formen der Sympathie*, 1923, 99~100면.

202) W. Ganzenmüller, 앞의 책 225면.

203) Alfred Biese, *Die Entwicklung des Naturgefühls im Mittelalter und in der Neuzeit*, 1888, 116면.

204) W. Vöge, "Die Bahnbrecher des Naturstudiums um 1200," *Zeitschrift für bildende Kunst*, N.F., XXV, 1914, 193면 이하.

205) Henri Focillon, "Origines monumentales du portrait français," *Mélanges offerts à M. Nicolas Jorga*, 1933, 271면.

206) Arnulf Perger, *Einortsdrama und Bewegungsdrama*, 1929.

207) Gottfried Semper, *Der Stil in den technischen und tektonischen Künsten*, I, 1860, 19면.

208) E. Viollet-le-Duc, *Dictionnaire raisonné de l'architecture francaise du XIe au XVIe siècle*, I, 1865, 153면.

209) "13세기 초엽의 아름다운 건축물에는 (…) 불필요한 장식은 하나도 없었다." Viollet-le-Duc, 같은 책 I, 146면.

210) Ernst Gall, *Niederrheinische und normannische Architektur im Zeitalter der Frühgotik*, 1915; *Die gotische Baukunst in Frankreich und Deutschland*, I, 1925.

211) Victor Sabouret, "Les Voûtes d'arête nervurées; rôle simplement décoratif des nervures," *Le Génie Civil, 1928; Pol Abraham, Viollet-le-Duc et le rationalisme médiéval*, 1934, 45, 60면; H. Focillon, *L'Art occidental*, 1938, 144, 146면.

212) Dagobert Frey, *Gotik und Renaissance*, 1929, 67면 참조.

213) P. Abraham, 앞의 책 102면.

214) Paul Frankl, "Meinungen über Herkunft und Wesen der Gotik," Walter Timmling, ed., *Kunstgeschichte und Kunstwissenschaft*, 1923, 21면.

215) Ludwig Coellen, *Der Stil der bildenden Kunst*, 1921, 305면 참조.

216) Richard Thurnwald, "Staat und Wirtschaft im alten Ägypten," *Zeitschrift für Sozialwissenschaft*, IV, 1901, 789면.

217) Carl Heideloff, *Die Bauhütte des Mittelalters in Deutschland*, 1844, 19면.

218) G. Knoop / G. P. Jones, *The Medieval Mason*, 1933, 44~45면.

219) Hans Huth, *Künstler und Werkstatt der Spätgotik*, 1923, 5면 참조.

220) H. von Lösch, *Die Kölner Zunfturkunden*, I, 1907, 99면 이하.

221) Otto von Gierke, *Das deutsche Genossenschaftsrecht*, I, 1868, 199, 226면.

222) W. Sombart, *Der moderne Kapitalismus*, I, 85면.

223) W. Pinder, *Die deutsche Plastik vom ausgehenden Mittelalter bis zum Ende der*

Renaissance, 1914, 16~17면.

224) W. Vöge, *Die Anfänge des monumentalen Stiles*, 271면.

225) W. Pinder, 앞의 책 19면.

226) F. J. C. Hearnshaw, "Chivalry and its Place in History," Edgar Prestage, ed., *Chivalry*, 1928, 26면.

227) Max Lenz, *Lamprecht Deutsche Geschichte*, 5권에 대한 서평, *Historische Zeitschrift*, 77권, 1896, 411~13면.

228) W. Sombart, 앞의 책 80면.

229) Karl Kautsky, *Die Vorläufer des neueren Sozialismus*, I, 1895, 47, 50면.

230) Bédier / Hazard, 앞의 책 29면.

231) W. Scherer, 앞의 책 254면.

232) W. Pinder, 앞의 책 144면.

233) H. Schrade, "Künstler und Welt im deutschen Spätmittelalter," *Deutsche Vierteljahrsschrift für Literaturwissenschaft und Geistesgeschichte*, IX, 1931, 16~40면.

234) J. Huizinga, *Herbst des Mittelalters*, 1928, 389면.

235) H. Karlinger, *Die Kunst der Gotik*, 1926(2판), 124면.

236) G. Dehio, 앞의 책 II, 274면.

237) Walter Benjamin, "L'œuvre d'art à l'époque de sa reproduction mécanisée," *Zeitschrift für Sozialforschung*, V, 1, 1936, 40~66면.

제1장

에드가 드가Edgar Degas「갈색 말을 탄 푸른 옷의 기수」, 1889년경, 패널에 유화, 27×
22cm, 버지니아 미술관.

앙리 브뢰유Henri Breuil 모사 트루아프레르 동굴의 뿔 달린 사람, D. J. Lewis Williams
and J. Clottes, *Les Chamanes de la Préhistoire: transe et magie les grottes ornées*, Paris:
Éditions du Seuil 1996.

앙리 브뢰유 모사 기원전 10000~7000년경 꼬굴 동굴의 춤추는 사람들, 바르셀로나 까딸
루냐 고고학박물관.

제2장

노먼 데이비스Norman de Garis Davies 모사 기원전 1390~1349년경 이집트 테베 네바문
과 이푸키 무덤 벽화에 그려진 공예가들, 종이에 템페라, 50×159.5cm, 뉴욕 메트로폴
리탄 박물관.

클라우스 롤로프Claus Roloff「우르의 수메르인 유적 복원도」, V. Gordon Childe (1950)
"The Urban Revolution", *Town Planning Review* 21:417.

조각가 베크와 그의 아내가 있는 벽감 형태의 비석, 기원전 1340년경, 규암, 높이 67cm, 베를린 이집트 박물관.

「일하는 두 조각가」, 기원전 2510~2460년경, 채색 부조, 카이로 이집트 박물관.

「촌장」기원전 2450년경, 설화 석고에 채색 목재, 높이 110cm, 카이로 이집트 박물관.

「앉아 있는 서기」기원전 2450년경, 석회석에 채색, 높이 53cm, 빠리 루브르 박물관.

「나이 든 여자의 얼굴」, 기원전 1345년경, 석고, 베를린 이집트 박물관.

「나르메르 왕의 빨레뜨」뒷면, 기원전 3000년경, 쎌트암, 높이 64cm. 카이로 이집트 박물관.

아톤 신이 세누스레트 1세를 아문 라 신에게 인도하는 모습, 기원전 1930년경, 테베 카르나크 세누스레트 1세의 신전 기둥 부조; 그 원리를 도해한 표준 격자표, 야로미르 말레크, 원형준『이집트 미술』파주: 한길아트 2004.

「딸들을 안고 있는 아메노피스 4세와 왕비 네페르티티」, 기원전 1345년경, 높이 32.5cm, 베를린 이집트 박물관.

「네바문Nebamun의 연회」, 기원전 1350년경, 테베 네바문 무덤 벽화, 런던 대영박물관.

「함무라비 법전 비석」, 기원전 1792~1750년경, 섬록암, 높이 2.25m. 빠리 루브르 박물관.

「라마수」, 기원전 710~705년경, 442×447cm, 이라크 북부 코르사바드 사르곤 2세 궁전, 런던 대영박물관.

「아슈르바니팔의 사자 사냥」, 기원전 645년경, 이라크 북부 니네베 아슈르바니팔 궁전의 석고 부조, 런던 대영박물관.

「뱀의 여신」, 기원전 1600년경, 채색 도기, 높이 29.5cm, 끄리띠 헤라끌리온 고고학박물관.

「대관람석」, 기원전 1500년경, 프레스꼬; 에밀 지예롱Emile Gilliéron 모사본, 20세기 초, 종이에 수채, 35.5×117.4cm, 케임브리지 하바드 미술관.

「돌고래」. 기원전 1500년경, 프레스꼬, 끄리띠 헤라끌리온 박물관.

제3장

「호메로스 흉상」, 기원전 100~서기 79년경, 38×28.6cm, 나뽈리 국립고고학박물관.

「데모도코스의 노래에 흐느끼는 오디세우스」, 존 플랙스먼 풍으로 그린『오디세이아』, 1805년, 종이에 인그레이빙과 에칭, 17.4×29.6cm, 런던 테이트 미술관.

파나테나이아제의 한 장면, 아테네 아크로폴리스 파르테논 신전 동쪽 프리즈, 기원전

440년경, 대리석, 높이 106cm.

아킬레우스와 헥토르의 싸움, 기원전 500~480년경, 아테네 출토 물병, 런던 대영박물관.

존 플랙스먼John Flaxman 「철기시대」, 1817년경, 종이에 인그레이빙과 에칭, 27.2×42.9cm, 존 플랙스먼·윌리엄 블레이크William Blake 에칭 『헤시오도스의 『일과 날』과 『신들의 계보』를 바탕으로 한 구성』*Compositions From the Works Days and Theogony of Hesiod* (London: Longman, Hurst, Rees, Orme and Brown 1817), 캘리포니아 로버트 에식 Robert N. Essick 콜렉션.

임종 장면이 그려진 크라테르 파편, 기원전 760~750년경, 너비 58cm, 아테네 디삘론 출토, 빠리 루브르 박물관.

페플로스를 입은 코레, 기원전 530년경, 채색 대리석, 높이 120cm, 아테네 아끄로뽈리스 미술관.

「크리티오스Kritios의 소년」, 기원전 490~480년경, 대리석, 높이 86cm, 아테네 아끄로뽈리스 미술관.

「승리의 머리띠를 매는 청년」, 로마시대 1세기경 복제품, 대리석, 높이 149cm, 런던 대영박물관. 원본은 폴리클레이토스Polycleitos의 기원전 440년경 작품으로 추정.

「죽어가는 병사」, 기원전 480년경, 대리석, 높이 64cm, 그리스 아이기나 아파이아Aphaia 신전 동쪽 페디먼트, 뮌헨 글립토테크 미술관.

아리스토노토스의 서명이 있는 크라테르, 기원전 7세기경, 이딸리아 체르베떼리 Cerveteri에서 출토, 로마 까삐똘리니Capitolini 박물관.

샤를 라쁠랑뜨Charles Laplante·F. 뚜르나망F. Tournaments 「탈레스 흉상」, 목판에 인그레이빙, 빠리 국립의학아카데미. 엔니오 퀴리노 비스꼰띠Ennio Quirino Visconti 『그리스의 도상』*Iconographie grecque* (Paris: P. Didot l'aîné 1811)에 실린 바띠깐 조각박물관 흉상을 본뜸.

에페소스의 화폐, 기원전 620~600년경, 금은합금.

폴리그노토스 공방 스탐노스stamnos, 기원전 440년경, 적회식 테라코타, 높이 39.9.cm, 입구 너비 23.6cm, 발 너비 13.7cm, 뉴욕 메트로폴리탄 박물관.

프로노모스Pronomos 「사티로스극을 공연하는 배우들」, 기원전 5세기, 이딸리아 아뿔리아 출토 그리스 크라테르, 이딸리아 나뽈리 국립고고학박물관.

디오니소스와 아르테미스 앞에서 아울로스를 연주하는 사람과 그의 가족, 그리고 극장 가

면들. 아테네에서 출토된 봉헌 부조, 기원전 360~350년경. 뮌헨 글립토테크 박물관.

「현자」·「켄타우로스와 라피타이」, 기원전 460년경, 대리석, 제우스 신전 페디먼트, 아테네 올림삐아 고고학박물관.

미론 「원반 던지는 사람」, 기원전 450년경, 대리석, 높이 155cm, 청동 원본의 로마시대 복제품, 로마 국립박물관.

「슬픔에 잠긴 아테나」, 기원전 470~450년경, 대리석, 높이 48cm, 아테네 아크로폴리스 미술관.

「제신의 향연」, 아테네 아크로폴리스 파르테논 신전 동쪽 프리즈, 기원전 438~432년경, 대리석, 높이 106cm, 런던 대영박물관.

프락시텔레스(추정) 「헤르메스」, 기원전 4세기 후반 복제본, 대리석, 높이 215cm, 올림삐아 고고학박물관.

리시포스 「아폭시오메노스」, 기원전 330년경 제작된 청동 원본의 1세기경 로마시대 복제품, 대리석, 로마 바띠깐 미술관.

「아들을 죽이는 메데이아」, 기원전 330년경, 높이 48.5cm, 폭 18.2cm, 이딸리아 깜빠냐 출토 암포라, 빠리 루브르 박물관.

「에우리피데스 흉상」, 2세기경의 로마시대 복제품, 로마 바띠깐 미술관.

「까삐똘리노의 아프로디테」, 대리석, 높이 193cm, 로마 까삐똘리노 미술관, 기원전 4세기경 제작된 프락시텔레스 원본의 로마시대 복제본.

간다라 양식의 석가모니 두상, 4~5세기경, 석고에 채색, 높이 29cm, 아프가니스탄 하다 출토, 런던 빅토리아앨버트 박물관.

린도스의 피토크리토스Pythokritos가 제작한 것으로 추정되는 「사모트라케의 니케」, 기원전 190년경, 대리석, 높이 328cm, 빠리 루브르 박물관.

「잡담하는 여인들」, 기원전 100년경, 테라코타, 높이 20.5cm, 소아시아 미리나Myrina에서 제작된 것으로 추정, 런던 대영박물관.

「선조의 흉상을 들고 있는 로마 귀족」, 기원전 1세기 말, 대리석, 등신대, 로마 까삐똘리노 미술관.

「트라야누스의 기둥」과 그 세부, 113년경, 대리석, 부조띠 높이 127cm, 로마.

「헤라클레스」, 63~79년, 프레스꼬, 뽐뻬이 베띠우스가.

「선한 목자」, 250~300년경, 프레스꼬, 로마 프리실라의 카타콤.

제4장

「꼰스딴띠누스 개선문」의 프리즈, 313~15년, 반암·대리석, 높이 21m, 폭 25.7m, 두께 7.4m, 로마.

「빵과 물고기의 기적」, 520년경, 모자이끄, 이탈리아 라벤나 싼따뽈리나레누오보 성당.

안드레이 루블레프Andrei Rublev 「삼위일체」, 1411년 또는 1425~27년, 목판에 템페라, 142×114cm, 모스끄바 뜨레쩨야꼬프Tretyakov 미술관.

「은화를 돌려주는 유다」, 『로사노 복음서』Codex Rossanensis 폴리오 8r 부분, 6세기, 26×30.7cm, 로사노 로사노성당 도서관.

「예수와 12사도」, 4세기, 모자이끄, 로마 싼따뿌뗀찌아나 성당.

「롯과 아브라함의 이별」, 432~440년경, 모자이끄, 로마 싼따마리아마조레 성당.

「유스띠니아누스 황제와 주교 막시미아누스·성직자·신하·병사」·「테오도라 황후와 시녀들」, 547년경, 모자이끄, 라벤나 싼비딸레 성당.

「요셉의 아들들을 축복하는 야곱」, 『빈 창세기』Wiener Genesis, 6세기, 양피지에 잉크·채색, 33.5×25cm, 빈 오스트리아 국립도서관.

「그리스도의 십자가형과 우상 파괴자」, 『홀루도프 시편』Khludovskaya Psaltiri 폴리오 67r, 850~75년경, 19.5×15cm, 모스끄바 국립역사박물관.

동물의 머리, 825년경, 나무, 높이 12.7cm, 오세베르그 호에서 출토, 오슬로 오슬로대학 박물관.

『린디스판 복음서』Lindisfarne Gospels, 700년경, 양피지에 채색, 34.3×24.8cm, 런던 대영박물관.

「성 요한」, 『켈스의 서』Book of Kells 폴리오 291v, 800년경, 종이에 유화, 24.2×32.2cm, 더블린 트리니티대학 도서관.

「카를대제 궁정의 필사가」, 『크산텐 성복음집』Xanten Gospels (Evangeliarium) 폴리오 16v, 9세기 전반, 양피지에 유화, 19×25.7cm, 크산텐 성빅토르 교회, 브뤼셀 벨기에왕립도서관.

「성 마태」, 『에보 복음서』L'Évangéliaire d'Ebbon, 816~23년경, 폴리오 18v, 양피지에 유화, 14.2×17.6cm, 에뻬르네 시립도서관.

『위트레흐트 시편』Utrechts Psalter 부분, 820~30년경, 종이에 펜·잉크, 33×35cm, 위트레흐트 위트레흐트대학 도서관.

레미기우스의 클로비스 세례 장면을 묘사한 상아 세공 책 덮개. 9세기 후반 랭스에서 제작, 아미엥 삐까르디 박물관.

『베어울프』*Beowulf* 필사본, 1000년경, 런던 대영도서관.

『롤랑의 노래』삽화, 『프랑스 혹은 쌩드니 연대기』*Chroniques de France ou de St Denis* 폴리오 178v, 1332~50년, 39×28cm, 런던 대영도서관.

「작물을 수확하는 시토회 수도사」, 교황 그레고리우스 1세 『욥기에서의 윤리』*Moralia, sive Expositio in Job* 폴리오75v, 12세기, 피지에 채색, 디종 시립도서관.

「서기에게 구술하는 교황 그레고리우스 1세」와 세부, 트루아 수도원의 베네딕트파 기도서에 수록, 11세기 중반, 빠리 프랑스 국립도서관.

힐데스하임 주교 베른바르트Bernward von Hildesheim의 청동문과 세부 「인간의 타락(아담과 이브)」, 1015년경, 청동 부조, 문 높이 4.8m, 아담과 이브 58.3×109.3cm, 힐데스하임 대성당.

랭부르Limbourg 형제 『베리 공작의 호화로운 기도서』*Les Très Riches Heures du duc de Berry* 중 3월, 1416년경, 피지에 채색, 29×21cm, 샹띠 꽁데 박물관.

「선지자 예레미야」, 1115~30년경, 돌에 부조, 프랑스 남서부 무아사끄 쌩삐에르 수도원.

동물 조각 세부 그리핀과 야생동물들, 1120~35년, 돌에 부조, 프랑스 남서부 쑤이야끄 쌩뜨마리 수도원교회.

플리클레이토스 「도리포로스」, 기원전 440년경 청동 원본의 로마시대 복제본, 대리석, 높이 2.21m, 나뽈리 국립고고학박물관.

「성 베드로」, 1100년경, 돌에 부조, 무아사끄 쌩삐에르 수도원.

「최후의 심판」과 그 세부, 1130~45년, 돌에 부조, 프랑스 오땡 쌩라자르 성당.

「그리스도의 수난」, 1140년경, 청동, 이딸리아 베로나 쌘제노마조레 성당.

「바이외 태피스트리」, 1073~83년, 마포에 8색 털실, 50×700cm, 바이외 태피스트리 박물관.

「중세 사회의 세 계급」, 씨에나의 알도브란도Aldobrandino da Siena 『건강 도서』*Livres dou Sante*, 13세기 후반, 피지에 채색, 런던 대영도서관.

「밤베르크의 기수」, 13세기, 등신대, 밤베르크 대성당.

작자 미상 프랑스 캐스킷casket, 1180년경, 에나멜, 9×21×16cm, 런던 대영박물관.

「발터 폰데어포겔바이데」, 『코덱스 마네세』*Codex Manesse* 폴리오 124r, 1300~40년경, 피

지에 유화, 18.3×25.7cm, 하이델베르크대학 도서관.

트루바두르「아르노 드까르까세Arnaut de Carcassés」, 13세기, 몽뻴리에 랑그도끄 박물관.

크리스띤 드뻬잔Christine de Pizan이 프랑스의 이자보 여왕에게 자신의 책을 바치는 장면, 『크리스틴 드뻬잔 선집』(일명 여왕의 책the Book of the Queen)의 삽화, 1410~14년경, 피지에 잉크, 14.6×17.9cm, 런던 대영도서관.

「에케하르트와 우타」, 13세기 중반, 등신대, 나움부르크 대성당.

샤르트르 대성당 서쪽입구의 인물상, 1145년경.

「십자가형」, 1200~30년경, 나무에 템페라, 높이 약 4m, 삐사 싼마떼오 국립박물관.

「바벨탑 건축」, 1400~10년경, 피지에 템페라·금은·잉크, 33.5×23.5cm, 캘리포니아 게티 박물관.

안드레아 삐사노Andrea Pisano「작업 중인 조각가」, 피렌쩨 종탑의 대리석 부조, 1340년경, 높이 100cm, 피렌쩨 델로뻬라 델두오모 미술관.

사자 왕이 동물들을 모아놓고 여우 르나르의 악행을 재판하는 장면, 『여우 이야기』 폴리오 125r, 1301~1400년, 빠리 프랑스 국립도서관.

얀 판에이크「헨트 제단화」, 1432년 완성, 목판에 유화, 전체 350×461cm, 각 패널 146.2×51.4cm, 벨기에 헨트 쌩뜨바보 성당.

랭부르Limbourg 형제 『베리 공작의 기도서』 Les Belles Heures du duc de Berry 폴리오 91v, 1405~09년, 피지에 채색, 23.8×16.8cm, 뉴욕 메트로폴리탄 박물관.

「성 크리스토퍼」, 1423년경, 목판화, 41.6×20.6cm, 맨체스터대학 존 라일랜즈 도서관.

찾아보기

개정2판

문학과 예술의 사회사 1
선사시대부터 중세까지

초판 1쇄 발행/1976년 9월 10일
초판 32쇄 발행/1998년 2월 15일
개정1판 1쇄 발행/1999년 3월 5일
개정1판 37쇄 발행/2015년 3월 6일
개정2판 1쇄 발행/2016년 2월 15일
개정2판 12쇄 발행/2023년 11월 20일

지은이/아르놀트 하우저
옮긴이/백낙청
펴낸이/염종선
책임편집/정편집실·김유경
조판/박아경
펴낸곳/(주)창비
등록/1986년 8월 5일 제85호
주소/10881 경기도 파주시 회동길 184
전화/031-955-3333
팩시밀리/영업 031-955-3399 편집 031-955-3400
홈페이지/www.changbi.com
전자우편/human@changbi.com

한국어판 ⓒ (주)창비 2016
ISBN 978-89-364-8343-2 03600
 978-89-364-7967-1 (전4권 세트)

* 책값은 뒤표지에 표시되어 있습니다.